LE FOLK-LORE
DE FRANCE

PAR

PAUL SÉBILLOT

SECRÉTAIRE GÉNÉRAL DE LA SOCIÉTÉ DES TRADITIONS POPULAIRES
VICE-PRÉSIDENT DE LA SOCIÉTÉ D'ANTHROPOLOGIE

TOME PREMIER

LE CIEL ET LA TERRE

LIBRAIRIE ORIENTALE & AMÉRICAINE
E. GUILMOTO, Éditeur
6, Rue de Mézières. — PARIS

1904

LE FOLK-LORE
DE FRANCE

TOME PREMIER

LE CIEL ET LA TERRE

PRINCIPAUX OUVRAGES DU MÊME AUTEUR

TRADITIONS POPULAIRES

Contes populaires de la Haute-Bretagne; *Contes des paysans et des pêcheurs*; *Contes des marins*. (Bibliothèque Charpentier). 3 in-18. Chaque volume......................	3 50
Contes des Landes et des Grèves. Rennes, H. Caillière, petit in-8º..	5
Contes de terre et de mer. Charpentier, in-8° illustré (épuisé).	
Littérature orale de la Haute-Bretagne. Maisonneuve, in-12 elzévir..	5
Traditions et superstitions de la Haute-Bretagne. Maisonneuve, 2 in-12 elzévir.....................................	
Coutumes populaires de la Haute-Bretagne. Maisonneuve, in-12 elzévir...	5
Petite légende dorée de la Haute-Bretagne. (Collection des Bibliophiles bretons), in-18, illustré..................	5
Légendes locales de la Haute-Bretagne, t. I. Le Monde physique; t. II. Le peuple et l'histoire. (Collection des Bibliophiles bretons), 2 in-18..	7
Gargantua dans les traditions populaires. Maisonneuve, in-12 elzévir..	5
Le Blason populaire de la France (en collaboration avec Henri Gaidoz). L. Cerf, in-18...............................	3 50
Contes des provinces de France. L. Cerf, in-18.............	3 30
Littérature orale de l'Auvergne. Maisonneuve, in-12 elzévir..	5
Légendes, croyances et superstitions de la Mer. (Bibliothèque Charpentier). 2 in-18................................	7
Le Folk-Lore des pêcheurs. Maisonneuve, in-12 elzévir......	5
Les Coquillages de mer. Maisonneuve, in-12 elzévir.........	3 50
Les Travaux publics et les Mines. Rothschild, in-8°, illustré..	40
Légendes et curiosités des métiers. Flammarion, in-8°, illustré.	12

POÉSIE ET THÉATRE

La Bretagne enchantée, poésies sur des thèmes populaires. Maisonneuve, in-12 elzévir...................................	4
Les Paganismes champêtres (épuisé).	
La Mer fleurie. Lemerre, in-18.................................	3 50
La Veillée de Noël, pièce en un acte représentée à l'Odéon en 1899 et 1900. Maisonneuve et Stock, in-18...............	1

Tous droits réservés.

LE FOLK-LORE
DE FRANCE

PAR

PAUL SÉBILLOT

SECRÉTAIRE GÉNÉRAL DE LA SOCIÉTÉ DES TRADITIONS POPULAIRES
VICE-PRÉSIDENT DE LA SOCIÉTÉ D'ANTHROPOLOGIE

TOME PREMIER

LE CIEL ET LA TERRE

LIBRAIRIE ORIENTALE & AMÉRICAINE
E. GUILMOTO, Éditeur
6, Rue de Mézières. — PARIS

1904

PRÉFACE

Il est malaisé d'écrire une introduction générale en tête du premier volume d'un ouvrage qui en comprendra plusieurs d'égale importance, et qui se compose d'éléments à la fois nombreux et variés, puisqu'il est destiné à former un inventaire du Folk-Lore de la France et des pays de langue française à l'aurore du vingtième siècle. C'est pour cela qu'au lieu d'entrer dans les longs développements qu'exigerait une préface critique visant des matières aussi complexes, et dont quelques parties peuvent, pendant les deux années que nécessitera l'exécution matérielle de ce livre, subir des modifications résultant de la découverte de faits nouveaux, je me contenterai d'exposer les motifs qui m'ont amené à entreprendre un travail aussi considérable, et de décrire la méthode qui a présidé à sa rédaction.

Tous ceux qui se sont occupés des traditions populaires savent que, dans le dernier quart du XIXe siècle, on a essayé avec une ardeur et une continuité jusqu'alors inconnues en France, de recueillir non seulement la Littérature Orale, dont les principaux éléments sont les contes, les chansons, les devinettes, les proverbes et les formulettes, mais aussi les Légendes, dont la forme est moins fixe, les superstitions, les préjugés, les coutumes, en un mot les idées populaires de toute nature, que, faute d'un meilleur terme, on est convenu de désigner sous le nom élastique de Folk-Lore. Plusieurs recueils périodiques, la Revue des langues romanes, *la* Revue Celtique, *la* Romania, Mélusine, *la* Revue des Traditions populaires, *la* Tradition [1], *pour ne citer dans l'ordre chronologique que les principaux, ont essayé d'y intéresser*

1. *Dans la Belgique wallonne,* Wallonia *et le* Bulletin de Folklore, *en Suisse les* Archives suisses des Traditions populaires *ont fait des tentatives analogues.*

leurs lecteurs, et de donner des exemples destinés à faciliter les enquêtes. Pendant cette période il a été aussi publié plus de livres sur ce sujet relativement nouveau, que dans toutes celles qui l'ont précédée, et beaucoup ont été composés avec un véritable souci de la recherche exacte, et sans surcharges littéraires. Mais quels que soient leur intérêt et leur valeur scientifique et documentaire, les plus méritants de ceux qui les ont écrits se sont presque toujours bornés à recueillir, d'après nature, dans une province déterminée, à faire des monographies consacrées à l'étude d'un seul sujet ou à la recherche des idées traditionnelles d'un groupe. Il n'existe pas chez nous, même à l'état incomplet, l'équivalent des travaux d'ensemble qui ont été entrepris en d'autres pays d'Europe, pour réunir et résumer par affinités de sujets les documents amassés par les divers observateurs, pour les rapprocher et essayer de dégager les dominantes des conceptions populaires d'un groupe ethnique ou linguistique.

Vers 1889, quelques-uns des meilleurs traditionnistes de France me firent l'honneur de penser que je pourrais combler cette lacune, et constituer ce Corpus que personne n'avait même esquissé chez nous. La tâche me sembla difficile ; toutefois je m'occupai de la question pendant plusieurs mois, et je pus me convaincre que si les documents étaient nombreux, certaines parties avaient été à peine effleurées et qu'en l'état actuel de l'exploration, un pareil travail était prématuré. Je ne donnai pas suite immédiatement à l'ouvrage que l'on me sollicitait d'entreprendre. Mais cet examen m'avait permis de constater les points faibles du Folk-Lore de France, et c'est avec l'espoir de compléter les recherches que j'ouvris, dans la Revue des Traditions populaires, toute une série d'enquêtes, visant surtout les sujets qui jusqu'alors avaient été négligés. Je pensais que si elles ne me servaient pas à moi-même, elles pourraient être utiles à la science, et qu'elles faciliteraient la tâche de celui qui oserait entreprendre un ouvrage sur les traditions françaises, plus synthétique que ceux existant jusqu'alors.

Entre temps, je publiai les Légendes locales de la Haute-Bretagne, où j'essayai de mettre en œuvre, par affinités de sujets, suivant un plan systématique, ce qui avait été recueilli dans ce pays, le mieux enquêté à vrai dire, dans les diverses parties du Folk-Lore, de tous ceux de France. C'est alors que, de plusieurs côtés, on me conseilla de faire un travail du même genre, qui ne se bornerait plus à un groupe provincial, mais engloberait l'ancienne France et les pays de langue française qui, politiquement, n'en font pas partie. J'y fus encouragé par

un illustre savant qui a été chez nous l'un des principaux initiateurs de ces études, et il voulut bien me faire quelques observations critiques dont j'ai profité. Léon Marillier, avec qui j'étais en relations très suivies, me parla dans le même sens que Gaston Paris. Tout en me rendant compte de la difficulté et de la longueur de la tâche, je me mis à l'œuvre, et, lors du Congrès des Traditions populaires, en septembre 1900, je pus dire à plusieurs de ceux qui y assistaient, que j'avais commencé à classer, par affinités de sujets, les matériaux amassés depuis vingt ans, à les coudre, à les encadrer, à en rechercher d'autres pour les compléter, et, que mon livre qui, de même que celui que j'avais écrit sur la Haute-Bretagne, ne comprenait alors que les Légendes du Monde physique et celles de l'Histoire vue par le peuple, était arrivé à un certain degré d'avancement. Depuis je n'ai cessé d'y consacrer tout le temps dont je pouvais disposer, mais j'ai été amené, à mesure que j'y travaillais, à modifier et à étendre le plan primitif.

Lorsque j'eus réuni des milliers de matériaux, qu'ils furent disposés, pour ainsi dire, à pied d'œuvre, et classés par catégories rationnelles, je me demandai quelle était la meilleure manière de les mettre en valeur, de montrer, pièces en main, les idées populaires qui s'attachent à chaque groupe, et de fournir des éléments utiles à ceux qui voudraient étudier à fond des thèmes dont quelques-uns exigeraient à eux seuls tout un volume. Fallait-il donner, comme les Deutsche Sagen de Grimm, des textes ou des résumés, dont chacun aurait formé un numéro autonome, et qui se seraient succédé par affinité relative de sujets ? Était-il préférable d'adopter un classement plus systématique et de constituer des monographies dans lesquelles le développement serait plus rigoureux, où les citations se lieraient entre elles, tantôt à peu près complètes, tantôt réduites à leurs éléments véritablement utiles et de bon aloi, de façon à former, pour ainsi dire, les maillons d'une chaîne traditionnelle ?

La première de ces méthodes était assurément la plus aisée : il aurait suffi de reproduire les morceaux d'origine populaire certaine et exempts de surcharges notables, d'abréger ceux qui sont prolixes ou suspects d'additions littéraires, et de les placer dans un ordre logique. C'est ainsi que je procédai en préparant quelques chapitres, précisément ceux pour lesquels les matériaux étaient les plus abondants et les mieux venus ; mais je ne tardai pas à m'apercevoir que l'autonomie laissée à chaque récit n'était pas sans inconvénient ; elle me forçait à laisser de

côté, ou à rejeter aux notes, bien des faits intéressants, mais rapportés en quelques lignes, et, de plus, à moins de répétitions fatigantes, j'étais amené à ne faire que des renvois aux nombreuses traditions qui, à deux ou trois épisodes près, sont, au fond identiques. Je ne pouvais non plus, si ce n'est au bas des pages, me servir d'éléments puisés dans les légendes, les contes et traités, sous une forme littéraire, dans les chansons, les proverbes, etc., voire même parfois dans les romans et les poésies d'art. Or les passages épars dans les livres appartenant à ces deux dernières catégories ne sont pas toujours négligeables : leurs auteurs, et en particulier les anciens poètes, ont assez souvent fait du traditionnisme sans le savoir, et l'on trouve dans leurs œuvres, comme dans celles d'autres vieux écrivains en prose, des traits curieux dont l'origine est certainement populaire, que nous ne connaîtrions pas sans eux, et qu'il est intéressant de rapprocher de la tradition contemporaine. Je vis aussi que plusieurs superstitions, des coutumes même, étaient en rapport avec la légende, et qu'il existait entre les deux éléments des relations qui parfois pouvaient conduire à expliquer les unes et les autres.

C'est pour cette seconde méthode, plus longue à réaliser, plus délicate à mettre en œuvre, que je ne tardai pas à me décider : elle me permettait, sans grossir démesurément les volumes, d'emmagasiner un plus grand nombre de matériaux utiles, et d'en rendre la lecture et l'usage plus commodes. Elle n'était pas, du reste, nouvelle pour moi, puisque je l'avais employée dans plusieurs de mes livres précédents ; j'ai essayé, en écrivant celui-ci, de la perfectionner, à l'aide de l'expérience acquise, en tenant compte des critiques qui m'avaient été faites et des améliorations qui m'ont été suggérées.

Quoique les sujets traités dans les cinquante chapitres de ce livre soient d'ordres très différents, il est un certain nombre d'idées qui sont, en totalité ou en partie, communes à chacune des monographies dont ils se composent, et qui peuvent servir à établir un classement méthodique s'appliquant, avec des modifications de détail, à la plupart d'entre elles.

En ce qui regarde le Monde physique, auquel sont consacrés les deux premiers volumes (I. Le Ciel et la Terre. II. La Mer et les Eaux douces), voici les principaux jalons qui m'ont guidé pour la distribution par affinités des 6 ou 7.000 faits que j'ai mis en œuvre.

Il m'a semblé rationnel de commencer, au début de chaque monographie, par rapporter les légendes sur l'origine des choses et leurs

transformations successives, puis d'exposer les idées que le peuple attache, par besoin d'explication, aux particularités qui excitent son étonnement ou sa crainte, l'influence qu'il attribue aux forces de la nature, le pouvoir que certains hommes exercent sur elles, les pronostics, les présages, les superstitions dont les divers phénomènes sont l'objet.

Comme les traditions associent à presque toutes les parties de la terre et des eaux, des êtres fantastiques, surnaturels ou diaboliques, soit qu'ils y aient leur résidence, soit qu'ils se montrent dans le voisinage, j'ai raconté leurs gestes en leur donnant pour cadre le milieu où les conteurs les placent, et où l'on montre même souvent des attestations matérielles de leur passage.

Enfin j'ai retracé, soit dans les sections où elles se présentent logiquement, soit plus ordinairement à la fin de chaque monographie, les superstitions, les coutumes, les observances bizarres, les pratiques médicales, et les vestiges de culte qui sont en relation plus ou moins étroite avec les diverses circonstances du monde physique. Dans les autres volumes où je me suis occupé, soit du folk-lore des êtres animés, soit de l'histoire telle que le peuple la conçoit, j'ai suivi, avec les modifications de détail que commande la nature de chaque sujet, un ordre qui, dans ses grandes lignes, se rapproche de celui-ci, de sorte que, en attendant la table alphabétique et analytique détaillée qui terminera l'ouvrage, les lecteurs pourront, sans trop de difficulté, retrouver les documents dont ils auront besoin. J'ai d'ailleurs, pour leur plus grande commodité, divisé chaque chapitre en sections pourvues d'un sous-titre, et mis en tête du recto de chaque page l'indication succincte de son contenu.

En résumé, ce livre dans son ensemble forme un tableau des idées populaires courantes en France et dans les pays de langue française à l'époque contemporaine ; mais j'y ai ajouté les traits que l'on rencontre dans les auteurs antérieurs au XIXe siècle. La plupart du reste subsistent encore, à peine modifiés, et il en est fort peu dont on n'ait retrouvé de nos jours, les parallèles à peu près exacts.

En aucune partie je n'ai procédé par hypothèse ; je n'ai d'ailleurs tiré aucune conclusion qui ne soit appuyée sur des exemples, parfois assez nombreux. J'ai conservé à ceux-ci, autant que les nécessités de la rédaction et le souci d'éviter des redites me le permettaient, leur forme originelle, surtout lorsqu'elle est exempte de surcharges littéraires. Lorsque j'ai dû les résumer j'ai tâché, en éliminant ce qui est inutile,

de les traduire avec fidélité. Au reste, bien que presque toujours les faits soient rapportés avec assez de détails essentiels pour éviter de recourir aux sources, celles-ci sont indiquées au bas des pages. Et je crois, quel que soit le jugement que l'on porte sur cet ouvrage, qu'on ne pourra méconnaître que c'est un livre de bonne foi.

LIVRE PREMIER

LE CIEL

LE CIEL ET LA TERRE

LIVRE PREMIER

LE CIEL

IDÉES GÉNÉRALES

La nature du ciel, considéré dans son ensemble, c'est-à-dire comme l'enveloppe du monde et l'espace où brillent les astres, tient une petite place dans les préoccupations actuelles des paysans, et même des marins. S'ils remarquent ses aspects pour en tirer des prévisions météorologiques, leur curiosité va rarement plus loin : alors que le soleil, la lune, les étoiles et les météores sont l'objet de nombreuses explications traditionnelles, de superstitions et d'observances très variées, elles semblent aujourd'hui à peu près oubliées en ce qui concerne l'aire visible où ils se meuvent, et quand on essaie, en posant des questions, de connaître les idées qui peuvent encore subsister, les gens paraissent d'abord aussi surpris que si on leur parlait de choses auxquelles ils n'ont jamais songé. Ce sentiment était sans aucun doute celui de la plupart de ceux auxquels je me suis adressé, alors même que, pour rendre l'interrogation plus claire, je citais des exemples empruntés au folk-lore des peuples primitifs ou à celui de groupes européens.

Mes correspondants et les collaborateurs de la *Revue des Traditions populaires* qui ont bien voulu tenter la même enquête dans leur voisinage, sont arrivés à des constatations analogues, et rarement ils ont pu obtenir des réponses un peu précises. C'est vraisemblablement pour cette raison que les ouvrages des traditionnistes les plus curieux, les plus persévérants et les plus habiles contiennent si peu de renseignements sur ce point spécial du folk-lore céleste.

Bien que les dépositions recueillies jusqu'ici ne soient pas très nombreuses, et que parfois elles présentent un certain flottement, elles sont assez concordantes pour permettre de déduire d'une façon probable les conceptions qui semblent les plus répandues parmi le peuple de France.

Le ciel est une immense voûte formée, comme le firmament des anciens, d'une substance solide ; sa composition est en général indéterminée, mais non sa couleur : le bleu est « la couleur du temps [1] », ainsi que dans les contes de fées, toutes les fois qu'il n'est pas voilé par des nuages, et cette idée est exprimée dans une phrase proverbiale, commune à plusieurs provinces : lorsque les nuées se dissipent et laissent apercevoir un coin azuré, les paysans disent qu'on voit le « vieux ciel ».

Les étoiles, auxquelles ils n'accordent pas des dimensions considérables, bien qu'ils croient à leur influence, sont plaquées au firmament, à peu près comme celles qui décorent les plafonds cintrés de quelques églises ; pour certains ce sont des diamants qui scintillent dans la nuit [2]. Le soleil et la lune, lampes puissantes, mues par un mécanisme invisible, ou guidées par des êtres surnaturels, accomplissent leur parcours régulier au-dessus de la terre immobile, à des hauteurs incalculables, pour éclairer les hommes. Le soleil leur communique sa chaleur, alors que la froideur exceptionnelle de la lune se fait sentir jusque sur notre globe [3].

Telles paraissent être les idées les plus généralement admises ; mais dans les pays où elles sont courantes, on en rencontre d'autres, qui se rattachent à des conceptions plus anciennes. On croit sur le littoral du Finistère que le ciel, tout comme la terre, est composé de montagnes et de vallées couvertes de forêts et d'herbes ; l'adjectif *glaz*, qui sert à qualifier la couleur du ciel, désigne aussi bien le vert des prés que l'azur, le breton n'ayant pas de terme spécial pour

1. « Temps » est presque partout synonyme de ciel, et, en beaucoup de pays, « temps » est plus usité que « ciel ».

2. La devinette de Haute-Bretagne : « J'ai perdu mes mailles ; je ne peux les retrouver que quand le soleil est couché », les assimile à des clous enfoncés dans le ciel, dont la tête brillante ne se voit que la nuit. (Paul Sébillot. *Littérature orale de la Haute-Bretagne*, p. 299).

3. Ces observations résument ce qui m'a été dit en Haute-Bretagne, et les réponses faites par plusieurs enquêteurs de pays variés, qui, à ma prière, se sont occupés de cette question. Ce sont les mêmes dont on trouvera les noms dans les nombreuses références à la *Revue des Traditions populaires*, où l'enquête sur le folk-lore céleste, ouverte il y a dix ans, a été particulièrement fructueuse à partir de 1901.

le vert. Les astres ne sont pas suspendus, mais posés sur le ciel, où ils marchent comme des bêtes qui cheminent sur une prairie ; l'air du temps, qui sort de la terre et monte en haut, les maintient et les empêche de tomber [1].

En Haute-Bretagne quelques personnes disent que le ciel bleu est formé d'une substance liquide, mais qui ne peut couler, peut-être en raison d'une sorte de pression atmosphérique analogue ; les astres flottent dessus comme un bateau sur une mer tranquille [2]. Cette croyance rappelle des légendes, relevées dans le monde Musulman, au Japon et en Malaisie, qui parlent aussi d'une mer située bien au delà des nuages [3]. Cette idée, sans être très répandue, n'est pas complètement effacée chez nous ; les paysans vendéens disaient autrefois que si leurs pères n'avaient pas menti, il y avait des oiseaux qui savaient le chemin de la mer supérieure [4]. Je n'ai pu retrouver l'auteur auquel W. Jones, qui ne cite pas sa source, avait emprunté ce passage ; mais les vieux marins de Tréguier assuraient naguère que la mer baignait jadis le firmament, et qu'elle ne s'en retira qu'à une époque bien postérieure à la création [5].

Les nuages ne sont pas des brouillards plus ou moins épais répandus dans l'atmosphère, mais des agglomérations dont la nature n'est pas définie ; on leur attribue toutefois une certaine épaisseur et une certaine solidité, et ils forment des espèces d'îles aériennes ; des génies ou des magiciens peuvent y résider ou s'y cacher, les guider, les faire servir à leurs promenades ou à leurs opérations qui, ainsi qu'on le verra au chapitre des Météores, sont souvent malfaisantes.

Des traditions du moyen âge leur accordaient une consistance suffisante pour porter les bateaux des tempestaires, qui, d'après le traité *de Grandine*, composé par l'archevêque de Lyon Agobard († 840) venaient chercher le grain haché par les orages et le transportaient par la même voie dans la fabuleuse contrée de Magonia [6]. Gervaise de Tilbury raconte que l'on vit un jour en Angleterre une ancre tombée sur le sol, dont le câble se perdait dans les nuées

1. H. Le Carguet, in *Revue des Traditions populaires*, t. XVII, p. 585.
2. François Marquer, *ibid.*, t. XVII, p. 434.
3. Maçoudi. *Les prairies d'or*, ch. III ; *Chronique de Tabari*, in *Mélusine*, t. III, col. 71 ; F.-S. Bassett. *Legends of the sea*, p. 488 ; Paul Sébillot. *Légendes de la Mer*, t. II, p. 4-5.
4. W. Jones. *Credulities*, p. 4.
5. Paul Sébillot. l. c. p. 3.
6. Grimm. *Teutonic Mythology*, t. II, p. 638.

sombres¹. Un trait parallèle figure dans un conte des marins de la Manche qui suppose, comme plusieurs autres récits contemporains, que les nuages peuvent servir de point d'appui : un capitaine dont le navire est entouré par des pirates, prononce une sorte de prière magique, et aussitôt il voit pendre sur le pont une longue corde qui venait d'une nuée habitée par un génie. Quand elle est solidement attachée à la grand'hune, le navire s'élève doucement dans les airs ; le nuage auquel il est suspendu se met en marche, l'entraîne quelque temps vers sa destination, puis le vaisseau est descendu, sans secousse, et se trouve à flot à peu de distance du port où il se rendait². Dans une occurrence analogue, des diablotins embarqués sur un navire, grimpent à un nuage en se servant d'une échelle enchantée, y accrochent une poulie, et au moyen d'un câble qu'ils y passent, l'élèvent bien au-dessus des ennemis³. Les marins bretons parlent aussi de châteaux merveilleux suspendus aux nuées par des chaînes d'or, entre le ciel et la terre, où des princesses sont retenues captives⁴.

Le ciel étant conçu comme une sorte d'immense cloche, a des parties très voisines de la terre, alors que le haut de sa concavité en est fort éloigné ; toutefois l'idée de l'endroit où le firmament se trouve en contact avec l'extrémité du monde est moins nette chez nous que chez certains primitifs, les Esquimaux par exemple, qui croient le ciel parfois si bas qu'un canotier peut l'atteindre avec sa rame⁵.

Les traditions populaires placent ordinairement, bien au-dessus de la région bleue, le Paradis où résident la Trinité, les anges et les élus. Ceux qui y arrivent par des voies aériennes, doivent, suivant une croyance bretonne, franchir trois rangs de nuages ; le premier est noir, le second gris, et le troisième blanc comme la neige⁶. Les habitants peuvent, ainsi que les dieux de l'Olympe, voir ce qui se passe au-dessous d'eux ; un conte de la Flandre française, qui appartient à un recueil plus littéraire que scientifique, et qu'on ne doit

1. *Otia imperialia*, éd. Leibnitz, t. I, p. 894.
2. François Marquer, in *Rev. des Trad. pop.*, t. XVII, p. 455.
3. Paul Sébillot. *Légendes de la mer*, t. II, p. 7.
4. F. M. Luzel. *Contes de Basse-Bretagne*, t. II, p. 361, t. III, 320 ; Paul Sébillot. *Contes de la Haute-Bretagne*, t. I, p. 164, 196, t. III, p. 183 ; F. M. Luzel, in *Rev. des Trad. pop.*, t. I, p. 66-68 ; t. III, p. 479.
5. Rink. *Tales of Eskimo*, p. 468.
6. A. Le Braz. *La Légende de la Mort en Bassse-Bretagne*, t. II, p. 376-379.

citer qu'avec des réserves, parle même d'une sorte d'ouverture, comparable aux « judas » des anciennes maisons, qui permet aux hôtes du séjour céleste de jeter un regard sur le monde inférieur ; D'après le même ouvrage, celui qui s'assied sur le trône d'or du Père Éternel, peut, comme lui, voir tout ce qui se passe sur la terre [1]. Le romancier Alphonse Karr, qui avait vécu parmi les marins d'Etretat, disait que si, au milieu d'une tempête, paraissait un point bleu, ils le considéraient comme une fenêtre par où pouvaient monter leurs prières et par laquelle Dieu les regardait [2]. Ainsi qu'on le verra au chapitre des Météores, on croit en Franche-Comté et en Normandie qu'au moment où l'éclair déchire la nue, on aperçoit, par la fente qu'il produit, un coin du Paradis.

Ce lieu de délices est assez vaguement décrit ; il semble que les paysans se le figurent comme un château gigantesque ou une enceinte énorme, percée d'une seule porte dont saint Pierre est le gardien vigilant. Il ne l'ouvre qu'aux morts, et après avoir soigneusement vérifié leurs papiers. Suivant des récits, peu nombreux il est vrai, et qui sont plutôt des contes que des légendes, cette enceinte, ou tout au moins son voisinage, renfermerait non-seulement le Paradis, mais le Purgatoire, et même l'Enfer. Cette espèce de centralisation dans la région céleste des lieux de récompense, d'épreuve ou de punition des âmes est implicitement indiquée dans les contes où le héros, en raison d'actes accomplis pendant sa vie, se présente successivement, sans pouvoir y être admis, à la porte du Paradis, du Purgatoire ou de l'Enfer [3]. Les termes même employés par plusieurs conteurs indiquent que leurs entrées sont assez voisines ; dans un récit basque, saint Pierre, en refusant de recevoir un vieux soldat auquel, pendant un de ses voyages sur terre, il avait conseillé de demander le Paradis, et qui a préféré un sac d'or, lui dit que les portes de l'Enfer sont tout près ; le divin concierge montre une porte rouge à un forgeron poitevin qui avait fait le même choix, en lui

1. Ch. Deulin. *Contes du roi Cambrinus*, p. 292 et 38. Cf. sur la popularité de ces contes, Loys Brueyre, in *Almanach des Traditions populaires*, 1882, p. 115.
2. *Le chemin le plus court*, 1858, in-18, p. 135.
3. Plusieurs personnes croient, dans le Val de Saire et en Basse-Normandie, que le Paradis, le Purgatoire et l'Enfer sont dans le Ciel. (Comm. de M. L. Quesnevillo). Cette croyance n'a pas été relevée par mes autres correspondants ; mais une enquête faite en Ille-et-Vilaine, pendant que ce chapitre était sous presse, m'a montré qu'elle y existait aussi, sans être très répandue.
4. Paul Sébillot. *Contes de la Haute-Bretagne*, t. I, p. 261-263. *Littérature orale de la Haute-Bretagne*, p. 179 ; Henry Carnoy. *Contes français* (Picardie), p. 293. *Littérature orale de la Picardie*, p. 76-77.

disant qu'elle s'ouvrira pour lui, et l'ange du Purgatoire, localisé dans une maison en briques rouges que l'on voit du Paradis, indique au bonhomme Misère qui n'a pu entrer au séjour des bienheureux, que la première route à gauche est celle de l'Enfer[1]. Une légende de Basse-Bretagne est encore plus précise ; le maréchal-ferrant Sans Souci, repoussé par saint Pierre, dont il avait dédaigné les conseils, lui ayant demandé où il doit aller, l'apôtre lui répond que la seconde porte à gauche est celle de l'Enfer, et Sans Souci, que les diables n'y laissent pas entrer, de peur d'être, comme ils l'ont été sur terre, maltraités par lui, frappe à une troisième porte, située entre les deux, qui est celle du Purgatoire[2].

Les phrases dont se servent quelques conteurs supposent aussi, contrairement à l'opinion commune qui place dans l'intérieur de la la terre le lieu des supplices éternels, qu'il se trouve parfois dans la région aérienne. Il n'est pas rare que le diable accomplisse une sorte d'ascension quand il s'est emparé des coupables, vivants ou morts. D'ordinaire, il semble la faire pour arriver plus commodément à l'un des soupiraux de son domaine souterrain; mais, tout au moins dans deux récits, il continue sa course vers le ciel. C'est ainsi qu'ayant saisi un criminel par les cheveux, il s'élève avec lui dans les airs et le porte tout droit au feu de l'enfer ; le fermier qui va réclamer un reçu à son seigneur défunt pose le pied sur celui du diable, qui l'enlève jusqu'au ciel, et le dépose dans une salle où son maître, par une porte entr'ouverte, lui fait voir les damnés au milieu des flammes[3].

1. W. Webster. *Basque Legends*, p. 200; Léon Pineau. *Contes du Poitou*, p. 151; Henry Carnoy. *Litt. orale de la Picardie*, p. 87-88.
2. F.-M. Luzel. *Légendes chrétiennes de la Basse-Bretagne*, t. I, p. 329-330.
3. F.-M. Luzel, l. c., t. II, p. 124; Paul Sébillot. *Contes de la Haute-Bretagne*, t. II, p. 302-303.

CHAPITRE PREMIER

LES ASTRES

§ 1. ORIGINES ET PARTICULARITÉS

La croyance à une création dualiste n'a pas disparu de la tradition contemporaine, et on la retrouvera plusieurs fois dans les divers chapitres de ce livre ; elle est attestée par des récits, généralement assez courts, dont le thème le plus ordinaire est celui-ci : lorsque Dieu a créé une œuvre belle ou utile, le Diable veut l'imiter, mais ses efforts n'aboutissent qu'à une contrefaçon inférieure ou nuisible. Plus souvent encore la légende est oubliée, et il n'en subsiste plus que l'attribution au génie du bien ou à celui du mal de l'origine des phénomènes, des choses et des êtres. En Bretagne on a pu, d'après le dire des paysans du Trécorrois qui parlent breton, et de ceux de Saint-Méen (Ille-et-Vilaine) qui ne connaissent que le français, en dresser une sorte de tableau synoptique. Il comprend un peu plus de cinquante créations divines, qui ont comme contre partie un chiffre à peu près égal d'œuvres diaboliques. Le Soleil y figure parmi les ouvrages de Dieu ; mais en Haute-Bretagne, certains disent que la Lune a été faite par le Diable, parce qu'elle est moins brillante et que souvent elle exerce une influence pernicieuse [1].

Dans les autres pays de France et en Wallonie, Dieu a créé ces deux astres, qui sont parfois anthropomorphes, et auxquels on attribue un sexe différent. En Limousin, ils sont mari et femme, comme dans le Luxembourg belge, où l'on raconte que Dieu, après les avoir achevés, leur dit : « Toi, Soleil, tu seras le mari, et toi, Lune, la femme ; le Soleil éclairera le monde le matin, et la Lune l'après-midi ». Cet arrangement fut d'abord observé ; mais la Lune ayant empiété sur les heures réservées au Soleil, celui-ci s'en plaignit au Créateur, qui, pour punir la Lune, la condamna à ne briller que la nuit [2].

1. G. Le Calvez, in *Rev. des Trad. pop.*, t. I, p. 203.
2. Johannès Plantadis, in *Rev. des Trad. pop.*, t. XVII, p. 340. Alfred Harou, *ibid.*, p. 590-591.

Cet astre est assez souvent regardé comme un Soleil déchu ; on disait dans le Midi vers 1830, que Dieu avait deux soleils, et qu'il en tenait un dans un coin ; un jour il voulut faire quelque chose de ce mauvais soleil, et il en fit la Lune. Les paysans du Rouergue et du Comtat Venaissin la regardent comme un soleil usé [1], idée aussi connue en Languedoc et constatée par ce dicton :

> La Luna era un vielh sourel autres cops :
> Quand valé pas res per lou jour,
> La metterou per la nioch.

La Lune était un vieux soleil autrefois — quand il ne valut plus rien pour le jour, — on le mit pour la nuit [2]. En Hainaut quelques personnes prétendent qu'elle est un soleil incapable de remplir son office pendant le jour, mais encore propre à éclairer les nuits [3]. Les vieux soldats traitent parfois la Lune de « Soleil en retraite » et à Nîmes on dit plaisamment qu'elle est un Soleil qui a perdu sa perruque, c'est-à-dire ses rayons [4].

Dans le pays de Tréguier les étoiles sont issues de l'union du Soleil et de la Lune [5]. Cette idée animiste semble ignorée en dehors de cette région ; mais ailleurs les astres passent pour tirer leur origine de la Lune. On disait en Limousin, vers 1815, et cette donnée y est encore populaire, que la lune se perdait tous les mois et que Dieu en faisait des étoiles [6]. Lorsque les enfants wallons demandent des explications à propos des astres, on leur répond qu'ils proviennent de vieilles lunes mises en pièces [7].

Les anciens marins de Tréguier contaient que les étoiles n'étaient autre chose que des rochers de diamant laissés à sec par la mer quand elle avait cessé de baigner le firmament ; son eau n'en avait pas complètement disparu, et il en était resté assez pour faire un fleuve (probablement la Voie lactée) où se trouvaient des milliers d'étoiles en formation [8].

La substance, la forme et les dimensions du soleil et de la lune

1. Roque-Ferrier, in *Revue des langues romanes*, 1883, p. 190-191 ; le premier fait est cité d'après l'introduction de Méry, en tête des OEuvres de Pierre Belot. Marseille, 1831.
2. Dr Espagne, in *Rev. des langues romanes*, t. IV (1re série), p. 620.
3. Comm. de M. Alfred Harou.
4. Roque-Ferrier, l. c., p. 191, note.
5. G. Le Calvez, in *Rev. des Trad. pop.*, t. I, p. 203.
6. J.-J. Juge. *Changements survenus dans les mœurs des habitants de Limoges*, p. 116 ; Johannès Plantadis, in *Rev. des Trad. pop.*, t. XVII, p. 340.
7. E. Monseur. *Le Folklore wallon*, p. 61.
8. Paul Sébillot. *Légendes de la Mer*, t. II, p. 19-20.

ne paraissent pas avoir préoccupé les paysans et les marins. Ils pensent cependant que ces astres, même le soleil, sont beaucoup plus petits que la terre, et, d'après une croyance de l'Ille-et-Vilaine, la lune est au moins aussi grande que le soleil, puisque si elle se collait dessus au moment de l'éclipse, elle priverait à jamais notre globe de sa lumière [1]. On les regarde, d'ordinaire, tous deux comme des disques plats et non comme des boules ; en Basse-Bretagne, où l'on dit parfois que la lune est appliquée sur le ciel, elle a montagnes et vallées ; les points noirs sont les vallons où ne pénètrent pas les rayons du soleil. Dans les Côtes-du-Nord, elle a, suivant quelques-uns, sur la face opposée à celle que nous voyons, une énorme gueule qui lui sert à aspirer tout le sang versé sur la terre [2].

Ces idées n'ont point été relevées en d'autres pays de France, alors qu'on y rencontre tant de récits sur les taches de la lune en son plein. Celles-ci ont, du reste, excité à toutes les époques et sous les latitudes les plus diverses la curiosité populaire, et, l'imagination ou la suggestion aidant, on y a vu, soit la représentation d'êtres ou d'objets extrêmement variés qui y sont parvenus dans des circonstances merveilleuses, soit des empreintes en relation avec les gestes et les légendes de l'astre des nuits.

A de rares exceptions, les taches de la lune dont parlent les traditions recueillies à l'époque contemporaine en France et en Wallonie sont anthropomorphes : elles représentent le plus habituellement un personnage qui a été transporté dans cet astre par punition, et est exposé aux regards de tous, comme à une sorte de pilori, pour servir d'exemple et d'avertissement aux hommes qui pourraient être tentés de commettre des actes analogues à ceux qui l'y ont amené. Afin que la leçon soit plus frappante, le coupable porte fréquemment sur son dos l'objet qui a servi à l'accomplissement du méfait pour lequel il a été condamné.

Suivant une série nombreuse de légendes que l'on rencontre dans le folk-lore germanique, scandinave et anglo-saxon aussi bien que dans celui de France, et que l'on retrouve en Chine [3], l'homme de la lune y a été relégué pour une faute religieuse, qui, dans les pays

1. Paul Sébillot. *Traditions de la Haute-Bretagne*, t. II, p. 351.
2. H. Le Carguet, in *Rev. des Trad. pop.*, t. XVII, p. 586 ; Lucie de V.-H., *ibid.*, t. XIII, p. 273.
3. Baring Gould. *Curious Myths of the Middle Ages*, p. 191-194 ; De Groot, in *Annales du Musée Guimet*, t. XI-XII, p. 507-508.

chrétiens, est d'ordinaire la violation du repos dominical. D'après une conception, relevée seulement dans le sud-ouest de la France, la lune n'est autre chose que le coupable ; les mères basques racontent à leurs enfants qu'un homme chargé d'un fagot d'épines s'en allait, un dimanche, boucher un trou de sa haie, lorsque Jainco (Dieu) lui apparut et lui dit : « Puisque tu n'as pas obéi à ma loi, tu seras puni. Jusqu'à la fin du monde, tous les soirs tu éclaireras ». L'homme fut enlevé avec son fagot ; depuis il est la Lune [1]. Aux environs de Liège, cet astre a été créé tout exprès pour que le pécheur y subisse sa peine : un paysan, appelé Bozar, avait coutume de couper du bois pendant les offices ; un dimanche un vieillard vénérable se présenta à lui en disant : « Il y a six jours destinés au travail, le septième est fait pour se reposer et prier Dieu. » Bozar n'ayant pas obéi à cette remontrance, le vieillard, qui était le bon Dieu, lui dit : « Pour ta punition, je vais créer la lune et t'y enfermer à perpétuité avec le fagot que tu confectionnes en ce moment » [2].

D'après une tradition recueillie d'abord dans les Hautes-Pyrénées, puis dans le Gers, avec de simples différences de rédaction, Dieu se montra aussi à un homme qui ne se reposait pas même les dimanches et les grandes fêtes : « Je te pardonne, lui dit-il, quant au passé, mais désormais ne travaille plus que les jours qui sont licites. » L'homme était en faute pour la troisième fois, portant sur son dos un fagot d'épines, lorsque Dieu survint et lui dit : « Tu ne m'as pas obéi ; je vais te punir et te retirer de la surface de la terre ; je t'exilerai, à ton choix, dans le soleil ou dans la lune ? » Dieu vint à son secours, disant : « Le soleil, c'est un feu ardent, et la lune, c'est la glace. » L'homme ayant, après réflexion, opté pour la lune, Dieu l'y transporta. Comme on était au mois de février, cet homme s'appelle Février ; parce qu'il n'a point voulu se reposer, il n'aura plus de repos dans l'astre qui marche toujours [3]. Dieu proposa la même alternative au bonhomme Job occupé, le dimanche, à boucher une brèche de son champ. Il choisit le soleil, mais l'ayant trouvé trop chaud, il obtint d'être transféré dans la lune [4].

1. J.-F. Cerquand. *Légendes du pays Basque*, t. II, p. 5 ; Julien Vinson. *Le Folk-lore Basque*, p. 7-8. Le récit de Vinson se termine par : « depuis il sort de lune. »
2. Alfred Harou, in *Revue des Trad. pop.*, t. XVI, p. 112-113.
3. E. Cordier. *Légendes des Hautes-Pyrénées*, p. 27-29 ; J.-F. Bladé. *Contes de la Gascogne*, t. II, p. 300-301. Dans la Bigorre, Dieu laisse le même choix à un voleur de fagots. (Comm. de Mlle Félicie Duclos).
4. Léon Pineau. *Le Folk-lore du Poitou*, p. 203.

Un récit du Bourbonnais présente, en même temps que des affinités avec ceux qui précèdent, des circonstances particulières : une pauvre femme ayant lessivé le jour de Pâques, et l'un de ses voisins ayant bouché sa clôture avec des épines le jour de Noël, le bon Dieu n'en fut pas content; il les appela pour les condamner, et leur dit : « Tous les deux vous ferez votre travail, toi, la femme, dans la Lune, et toi, l'homme, dans le soleil. » Un jour de bataille entre la lune et le Soleil, la femme ne pouvant plus supporter le froid qu'il y avait dans la lune, changea de place avec l'homme, qui se plaignait d'avoir trop chaud dans le soleil. Mécontents tous les deux, ils tentèrent une seconde fois d'échanger leurs places ; mais Dieu ne voulut pas le leur permettre [1].

Bien d'autres personnages, dont la légende est parfois assez succincte, expient aussi une faute religieuse. En Limousin, c'est saint Gérard, qui a été envoyé là-haut, au froid, avec son fagot, pour avoir, comme l'homme au faix d'épines du Berry, employé tous les dimanches à réparer ses haies. En Bourbonnais, le coupable a fait, le jour de l'Ascension, une haie avec une épine blanche [2]. D'après une tradition gasconne, un paysan qui avait l'habitude de ne pas observer le repos dominical, se leva de bon matin, le jour de Pâques, et alla couper une bourrée. Comme il retournait à son village, au moment de la sortie de la grand'messe, le vent l'emporta dans la lune avec son fagot, et il y demeurera jusqu'au jugement dernier [3]. En Bourbonnais, un bûcheron a coupé du bois le jour de Noël. C'est pour avoir ramassé des buissons le dimanche, que Bouétiou, l'homme dans la lune de l'Auvergne, y a été transporté avec sa charge [4]. En Forez, en Bourbonnais, un homme est, pour le même acte, condamné à travailler perpétuellement dans la lune [5]. En Ille-et-Vilaine un paysan étant allé, le jour du Seigneur, chercher dans la forêt du bois pour son four, fut enlevé dans la lune avec sa bourrée [6] ; en Vendée, un homme n'ayant pu chauffer son four le samedi, essaya de l'allumer le dimanche, depuis, il porte un fagot d'épines là-haut

1. Francis Pérot, in *Revue des Trad. pop.*, t. XVIII, p. 537. La bataille entre les deux astres est vraisemblablement une éclipse, ainsi qu'on le verra plus loin.
2. Johannès Plantadis, in *Rev. des Trad. pop.*, t. XVII, p. 340 ; Laisnel de la Salle. *Croyances du Centre*, t. II, p. 287 ; Francis Pérot, l. c., p. 436.
3. J. F. Bladé. *Contes de la Gascogne*, t. II, p. 298-299.
4. Dr Pommerol, in *Rev. des Trad. pop.*, t. XII, p. 553.
5. V. Smith, in *Mélusine*, t. I, col. 404 ; Francis Pérot, l. c., p. 436.
6. A. Dagnet. *Au pays Fougerais*, p. 5.

sans y parvenir[1]; en Languedoc, on voit sur le disque Bernat, « que lou dimenche a travalhat [2] ».

Parfois l'homme dans la lune est puni d'un manque de charité; on sait que, d'après des traditions anciennes, constatées à peu près sous toutes les latitudes, des villes ou des individus, qui n'ont pas eu pitié des pauvres voyageurs, sont engloutis sous les eaux ; quelques légendes françaises parlent du châtiment aérien infligé en pareille occurrence à des gens inhospitaliers : le coupable, au lieu de disparaître sous le sol, est relégué dans la lune. Les paysans du Bocage vendéen y montrent un homme qui, ayant refusé à Jésus une place à son foyer, porte un fagot, au froid, sans parvenir à se réchauffer [3]. Un récit du littoral des Côtes-du-Nord raconte, avec plus de détails, les circonstances qui motivèrent la punition d'un paysan à la fois larron et égoïste ; mais châtié surtout pour ce dernier défaut. Pierrot dérobait les fagots de ses voisins, mais ne permettait à personne de se chauffer chez lui. Un soir qu'il faisait un froid très vif, un vieillard pauvrement vêtu lui demanda la permission d'entrer pour se chauffer au bon feu qui flambait dans sa cheminée. « Passe ton chemin, répondit Pierrot, ma maison n'est pas faite pour les vagabonds ! — Tu me refuses une petite place à ton foyer, dit le passant ; pourtant le bois que tu brûles ne te coûte pas cher ; mais il faudra le payer en ce monde-ci ou dans l'autre ; nous nous reverrons un jour ». Le suppliant était Jésus-Christ ; peu après passa un autre mendiant, puis un second, enfin il s'en présenta successivement douze, qui sollicitaient la même faveur, et comme Pierrot les repoussait, ils s'en allaient en disant les mêmes paroles que le premier. Ces voyageurs étaient les douze apôtres. Lorsque, après sa mort, Pierrot arriva à la porte du Paradis, il y trouva les douze vieillards, et l'un d'eux lui dit : « Il n'y a pas de place ici pour toi, car on n'y admet pas les voleurs ; tu n'iras pas non plus en enfer, car tu n'as pas assez de gros péchés pour cela ; quant au purgatoire, n'y pense pas, tu as eu assez le temps de te chauffer pendant la vie. Tu mérites d'aller dans un lieu froid, où tu porteras sur ton dos tout le bois que tu as volé, sans qu'il te soit possible d'allumer du feu. C'est dans la lune que tu feras ta pénitence. » Au

1. Jehan de la Chesnaye, in *Rev. des Trad. pop.*, t. XVII, p. 139.
2. Frédéric Mistral, *Tresor dou Felibriqe* ; on dit en proverbe dans le Midi : Si tu travailles le dimanche, Dieu te mettra dans la lune.
3. Jehan de la Chesnaye, in *Rev. des Trad. pop.*, t. XVII, p. 139.

même instant Pierrot se trouva dans la lune avec ses fagots. En Basse-Normandie l'homme de la lune est le mauvais riche [1].

Dans les mêmes pays où l'homme de la lune est puni pour avoir enfreint une loi ecclésiastique ou manqué de charité, des légendes parlent de lui comme d'un voleur puni de déprédations nocturnes. Le caractère pour ainsi dire moralisateur de cette donnée est nettement indiqué dans un quatrain du XII° siècle :

> *Rusticus in Luna*
> *Quem sarcina deprimit una*
> *Monstrat per opinas*
> *Nulli prodesse rapinas* [2].

Dans le Perche cette leçon se présente sous sa forme la plus simple : l'homme au fagot est le premier voleur qu'il y ait eu sur la terre, et Dieu l'a placé dans la lune pour le châtier [3]. On raconte en Haute-Bretagne que Dieu survint au moment où un homme chargeait sur son épaule un fagot volé, et qu'il lui dit : « Ces fagots ne sont pas à toi ; pour te punir, je devrais te faire mourir ; mais je te donne le choix d'aller, après ta mort, dans le soleil ou dans la lune. — J'aime mieux aller dans la lune, répondit-il ; elle ne marche que de nuit, et je ne serai pas si souvent vu [4] ».

Ordinairement la punition n'est pas à si longue échéance ; dans le plus grand nombre des légendes, le coupable, aussitôt après sa faute, est relégué, vivant, dans l'astre des nuits, et il doit y rester jusqu'au dernier jour du monde, sans pouvoir mourir. Suivant un récit wallon, Bazin qui allait à la maraude, la nuit, dans le champ de son voisin, fut surpris par celui-ci ; mais il l'effraya en disant : « Je suis sorti de mon tombeau, et je viens, au nom du Dieu vivant, enlever les petits et les grands ! » L'autre s'enfuit, mais le voleur n'échappa pas à la vengeance divine et il est condamné à rester dans la lune avec son fagot ; c'est lui dont on voit la figure aux traits convulsés, qui regarde mélancoliquement la terre [5] et l'on dit à Liège de quelqu'un justement puni :

> *C'è comme Bazin è l'Bailé*
> *Il a çou qu'il a mèrité.*

[1]. Comm. de M. François Marquer ; J. Lecœur. *Esquisses du Bocage*, t. II, p. 10.
[2]. Alexander Neckam. *De Naturis rerum*, éd. Wright, p. XVIII, cité par Baring Gould. *Curious Myths*, p. 196.
[3]. Filleul Pétigny, in *Rev. des Trad. pop.*, t. XVII, p. 452.
[4]. Paul Sébillot. *Contes populaires de la Haute-Bretagne*, t. II, p. 331.
[5]. J. Dejardin. *Dict. des spots wallons*, t. II, p. 29.

> C'est comme Bazin dans la Beauté (la lune)
> Il a ce qu'il a mérité [1].

En Basse-Normandie, un paysan était à la fois impie et voleur ; après avoir passé la nuit du samedi au dimanche à dévaster les haies voisines pour étouper la sienne, sans arriver à empêcher la lune d'y pénétrer par les interstices, il jeta sa serpe de dépit, quand sonna l'Angelus, et il s'en revenait, cheminant péniblement sous un gros fagot d'épines, lorsqu'il rencontra des gens qui lui crièrent : « Bonhomme, vous venez donc encore de nous voler du bois ! — Par ma fê, répondit-il, que je puisse être dans la lune, si vous ne mentez ! » Il n'avait pas achevé que déjà il y était [2].

Ici Dieu n'intervient plus comme d'habitude, et bien que cette idée soit moins nettement exprimée que dans des légendes qu'on lira plus loin, il semble que la Lune elle-même prend le coupable au mot. Le peuple attribue en effet à l'astre des nuits une sorte d'animisme, et il l'invoque soit dans des prières, soit dans des adjurations qui sont probablement des survivances des époques anciennes où la Lune était une entité divine et puissante. Il est possible au reste ainsi que l'a conjecturé M. O. Colson, que Dieu ait pris la place de la Lune qui figurait dans des leçons primitives de punitions de maraudeurs nocturnes. Les paysans wallons se servent encore de formules qui ont dû aussi être usitées en France, mais qu'on n'y retrouve plus que dans les légendes ; c'est ainsi qu'ils prononcent ce serment : *Qui d'jwâie è l'Baité*, que j'aille dans la Lune ! et la formule correspondante : *Cour è l'Leune*, Va à la Lune ! à laquelle ils ajoutent quelquefois : *A vou 'n' bouhêie di spènne à cou*, avec une buissonnée d'épines au derrière [3].

Dans plusieurs récits de Bretagne, l'astre lui-même, adjuré par le larron, le punit aussitôt ; l'un d'eux suppose même que le serment par la Lune était employé en certaines circonstances, comme l'a été celui par le Soleil. Un seigneur qui revenait de la chasse le soir, rencontrant un de ses voisins assez mal famé, qui portait sur son dos plusieurs fagots d'ajoncs secs, l'accusa de les avoir dérobés sur sa lande. « Faites excuse, répondit le paysan, cet ajonc ne vous appartient pas. — Jure-le par la Lune que voilà. — Que la Lune m'engloutisse, si je l'ai pris sur vos terres ! » Comme il mentait, la Lune l'engloutit, et les pères montrent à leurs enfants *al laèr lan*, le

1. O. Colson, in *Wallonia*, 1893, p. 165.
2. J. Lecœur. *Esquisses du Bocage normand*, t. II, p. 10.
3. O. Colson, in *Wallonia*, p. 166.

voleur de landes[1]. Dans une version modernisée du sud du Finistère, l'homme chargé d'ajoncs coupés sur une lande communale est conduit devant le maire, qui lui reproche sa mauvaise action : le coupable nie, personne ne l'ayant vu à l'œuvre, et il s'écrie : « Que la Lune m'avale, si j'ai volé cette lande ! » Aussitôt la Lune descendit du ciel et l'engloutit[2]. On raconte en Haute-Bretagne plusieurs légendes apparentées : un homme qui volait des fagots la nuit, fut accusé par leur propriétaire de les avoir pris dans son tas. « Que la Lune m'enlève, répondit le voleur, si ces fagots sont à vous ! » A peine avait-il dit ces mots qu'il fut emporté dans la lune avec sa charge, qu'il doit porter jusqu'au jugement dernier. Un petit garçon qui a dérobé les œufs d'une bonne femme, ayant proféré les mêmes paroles, est transporté dans l'astre des nuits, comme le paysan, qui, accusé par ses camarades d'avoir volé un fagot quêté pour le feu de la Saint-Jean, a l'imprudence de s'écrier : « Si je l'ai pris, je veux que la Lune me supe [3] (m'avale) ! »

Suivant une conception qui semble surtout répandue dans le pays wallon, la Lune agit de son propre chef pour se venger d'une insulte ou d'un mensonge commis sous son invocation, ainsi que le fait remarquer M. O. Colson, qui a recueilli des versions conformes à cette idée : Bazin, qui était un voleur émérite, voulut, par une nuit sombre, dérober du foin chez un fermier en entrant par la fenêtre du toit. Au moment où il allait se retirer, muni d'une botte très grosse, la lune vint à briller, et un rayon le frappa en pleine face : le fermier le reconnut et cria son nom dans la nuit. Bazin, furieux d'être découvert, envoya la Lune « aux six cent mille diables qui l'emportent ! » celle-ci, pour se venger, retira son rayon et enleva Bazin que l'on voit là-haut avec sa botte de foin. On raconte dans les Ardennes belges que, le jour de la fête patronale, une jeune fileuse, passionnée pour la danse, avait promis à sa mère de rentrer à la maison avant minuit, et dit en montrant la Lune : « Je vous obéirai, aussi vrai que la Lune nous éclaire ! » Elle laissa passer l'heure, et chacun s'en retourna chez soi, en se séparant sur la grande place près de l'église. Sa mère, éveillée par le bruit, s'y rend et ne rencontre pas sa fille ; mais la porte du cimetière était ouverte, il lui semble l'entendre, et elle lui dit : « Marie, la Lune

1. F.-M. Luzel, in *Rev. Celtique*, t. III, p. 450.
2. H. Le Carguet, in *Rev. des Trad. pop.*, t. XVII, p. 587.
3. Paul Sébillot. *Contes*, t. II, p. 331-332; *Dix contes de la Haute-Bretagne*, Paris, 1894, p. 15-16.

t'éclaire et je te vois ! — Au diable soit la Lune ! » s'écria la jeune fille. Ces paroles n'étaient pas sitôt sorties de sa bouche qu'elle était dans la Lune. C'est elle qu'on voit là-haut, filant sans relâche les fils de la Vierge [1]. Dans une variante, la fileuse éternelle est une jeune fille qui a juré à sa mère de ne pas danser après minuit, parce que c'est le jour Notre-Dame ; comme elle n'était pas rentrée à l'heure, la mère se lève, et voit sa fille qui dansait dans une prairie ; alors elle regarde la Lune, et dit à mi-voix : « Je voudrais qu'une enfant qui oublie si vite les promesses faites à sa mère, soit assise dans la Lune et condamnée à y tisser pour toujours. » A peine ces paroles étaient-elles prononcées que la danseuse s'éleva dans les airs et arriva jusqu'à l'astre des nuits [2].

Quelquefois, la Lune fait acte de justicier sans avoir été prise à témoin. Un barbier du Dauphiné, nommé Bazin, comme le voleur des légendes wallonnes, ayant voulu dérober sur le haut de la montagne du bois destiné au feu de la Saint-Jean, fut avalé par la Lune qui habite au sommet [3]. En Lorraine, elle punit un vol, et, semble-t-il, un acte d'irrévérence analogue à ceux qui, ainsi qu'on le verra plus loin, excitent son courroux. Jean des Choux, ou Jean de la Lune, passait son temps à voler les choux de ses voisins ; un jour que la Lune brillait en son plein, il eut peur de son regard menaçant, et comme sa brouette chargée de choux grinçait, il crut que c'était ce bruit qui éveillait l'attention de l'astre ; il essaya de la graisser en urinant sur le moyeu ; mais la Lune le regardait toujours et finit par le faire monter jusqu'à elle. C'est lui que l'on voit roulant éternellement sa brouette sur le disque lunaire [4].

Dans une autre série de récits, l'homme de la lune, qui est aussi habituellement un voleur, s'est servi de son fagot pour essayer de se débarrasser de la lumière importune de cet astre. Le larron de la légende normande de la p. 16, ennuyé de voir dame Lune se promener dans son clos, avait d'abord tenté de boucher, en dévastant les haies voisines, les ouvertures de la haie par où ses rayons pénétraient [5]; en Hainaut, un homme appelé Pharaon, allait par une nuit sombre, dérober les navets de son voisin quand il fut dérangé par

1. O. Colson, in *Wallonia*, 1893, p. 165-168.
2. Guillaume Marchal, in *Bull. de la Société liégeoise de littérature wallonne*, 2ᵉ série, t. XIX, p. 285 et suiv.
3. A. Certeux, in *Rev. des Trad. pop.*, t. V, p. 117 et suiv.
4. Charles Sadoul, in *Rev. des Trad. pop.*, t. XVIII, p. 435.
5. J. Lecœur. *Esquisses du Bocage normand*, t. II, p. 10.

un clair de lune subit ; craignant d'être aperçu, il saisit avec sa fourche un fagot d'épines et il s'apprêtait à en boucher la lune lorsque Dieu, pour le punir, l'attira dans l'astre [1]. Deux légendes des Vosges racontent que des personnages parviennent à grimper jusqu'à la lune elle-même : un voleur du nom de Gossa, gêné dans ses expéditions par la lumière de la lune, jura de l'éteindre avec un fagot, mais arrivé à la lune, il y fut aussitôt collé. Judas Iscariote, fatigué de la voir le regarder sans cesse, s'écria : « Œil ouvert sur moi, je te crèverai, et avec un fagot je boucherai le trou sanglant que je te ferai ! » Il monta bien jusqu'à la lune, mais quand vint le moment d'exécuter sa menace, il se sentit retenu et comme cloué au sol par une main invisible. Il est resté depuis lors, à la même place, exposé en punition de son crime, à la face du monde entier [2].

Judas figure dans d'autres traditions, surtout répandues dans l'est. On dit dans l'Aube : « Vois-tu Judas dans lai lunne, d'aiveu son fagot d'épingne [3] » ; en Morvan, c'est Judas avec son panier plein de choux [4], ce qui suppose qu'on l'accuse de vol. D'autres légendes se rattachent plus étroitement à l'acte qui lui a valu une fâcheuse renommée. A Saint-Pol (Pas-de-Calais) on montre aux enfants Judas Iscariote pendu par ses cheveux ou par ses pieds à un sureau [5]. Dans la Marne, on leur dit aussi qu'après son forfait, il est allé se pendre dans la lune aux branches de ce même arbre [6]. En Franche-Comté, on raconte qu'il a été relégué dans l'astre des nuits à cause de sa trahison : après sa mort, on agita en conseil divin ce que l'on pourrait faire de ce misérable, qu'on ne pouvait vraiment confondre avec les autres coupables : « Où que vous me mettiez, avait-il osé dire, je n'y serai pas seul. — Tu seras mis en la lune, lui répliqua Dieu, où tu seras seul, car personne autre jamais n'y fut, n'y est et n'y sera. » La légende ajoute que Judas y a la tête prise entre deux fagots d'épines, et l'on dit de quelqu'un qui se trouve dans une situation embarrassante : « Il est comme Judas sur des épines [7]. » Quand la figure semble les regarder, les enfants lui adressent cette formulette injurieuse :

1. Alfred Harou. *Le Folk-lore de Godarville*, p. 1.
2. L.-F. Sauvé. *Le Folk-lore des Hautes-Vosges*, p. 4, note.
3. A. Baudoin. *Glossaire du patois de la vallée de Clairvaux*, p. 211.
4. E. et J. de Goncourt. *La fille Elisa*, p. 52.
5. Comm. de M. Ed. Edmont.
6. C. Feuillard, in *Rev. des Trad. pop.*, t. XVIII, p. 375.
7. Ch. Thuriet. *Trad. de la Haute-Saône*, p. 601.

> *Voilai la lenne,*
> *Due lai proumène,*
> *Voilai Judas*
> *Merde pour son nâ* [1].

Si un enfant de la même région crache à la figure d'un autre, on lui crie : « Judas dans la lune ! »[2].

Dans le Luxembourg belge, la lune représente le visage de Caïn qui, honteux de son crime, craint de se montrer à la lumière. Quelquefois il se blottit derrière un buisson ; mais il se cache assez maladroitement, car on distingue très bien ses oreilles, ses yeux, son nez et sa bouche. Les parties qu'il ne parvient pas à dérober à la vue sont les taches de la lune. Suivant une autre version, il est condamné, en punition de son fratricide, à pousser devant lui une brouette jusqu'à la fin du monde, comme le voleur lorrain de la p. 18 ; à Laroché, province de Liège, ce personnage s'appelle aussi Ka-in, sans récit explicatif[3] ; dans la Marne, son supplice consiste à traîner éternellement un fagot sur son dos[4].

Aux environs de Guingamp, c'est le Juif Errant que certaines personnes aperçoivent dans la lune ; il est condamné à rester tout seul là haut, comme le Judas de la légende franc-comtoise, et il amasse sans cesse des fagots pour brûler la terre au dernier jour. Dans ce pays, de même que sur le littoral des Côtes-du-Nord, c'est en effet par la lune que la terre sera alors consumée[5]. La température de notre satellite étant, d'après l'opinion populaire, d'une froideur exceptionnelle, il aura du mal à amasser assez de bois pour en faire un brasier. Pourtant quelques personnes en Ille-et-Vilaine disent que Dieu a créé la Lune pour la nuit, parce qu'il savait bien que pendant le jour elle aurait chauffé trop dur la terre[6].

La fourche, au bout de laquelle le coupable d'infractions au repos dominical ou à la probité transporte assez fréquemment la bourrée qui fait son supplice, est aussi l'un des attributs de l'ange déchu ; cette idée a peut-être contribué à la formation de deux légendes qui jusqu'ici n'ont été relevés qu'en Haute-Bretagne : en Ille-et-Vilaine, le personnage de la lune est parfois le diable, et il porte au bout de sa

1. Dr Perron. *Proverbes de la Franche-Comté*, p. 139.
2. Roussey. *Glossaire de Bournois*, p. 75.
3. Alfred Harou. *Le F.-L. de Godarville*, p. 4 ; Alfred Harou, in *Rev. des Trad. pop.*, t. XVII, p. 567; E. Monseur. *Le F.-L. wallon*, p. 59.
4. C. Heuillard, in *Rev. des Trad. pop.*, t. XVIII, p. 375.
5. Comm. de Mme Lucie de V.-H.
6. Comm. de M. F. Duine.

fourche les damnés qu'il va enfourner [1] ; sur le littoral des Côtes-du-Nord, il amasse des fagots pour alimenter le feu de l'enfer [2].

Les criminels à noms bibliques de deux des légendes qui précèdent ne se promènent plus, et on ne voit que leur tête, qui occupe presque tout le disque lumineux. La Lune est, du reste, assez souvent conçue comme une tête qui regarde, et, ainsi qu'on l'a vu, des coupables s'imaginent qu'elle a les yeux fixés sur eux. Dans plusieurs almanachs, tels que l'*Almanach des Bergers*, que l'on incorpore toujours dans l'édition complète du Mathieu Laensberg, la pleine lune est représentée sous la forme d'une grosse figure bouffie, comme celle des gens dont on dit qu'ils ont une face de pleine lune [3]. Les anciens imagiers ont pu s'inspirer de traditions courantes de leur temps, et il n'est pas impossible que leur œuvre ait eu, à son tour, une répercussion sur les conceptions du peuple. Les caricaturistes font rire la Lune, suivant ainsi inconsciemment les dires des mamans qui, en la montrant aux enfants, assurent qu'elle leur fait des grimaces.

La Lune, considérée comme une face humaine, se retrouve aussi en Bourbonnais où les mères disent à leurs marmots pour les faire rester tranquilles pendant leur toilette : « Regarde bien la Lune, c'est un petit enfant sale qui n'a pas voulu se laisser débarbouiller [4]. » On rencontre probablement ailleurs des explications des taches qui rentrent dans cet ordre d'idées.

Plusieurs récits disent que le coupable n'est pas seulement puni par la souffrance physique qui, dans beaucoup de légendes, semble causée par le froid ou par l'obligation de se promener ou de travailler sans relâche ; il éprouve aussi une terrible honte d'être exposé aux regards de tous. C'est pour être moins souvent soumis à cette espèce de pilori que le voleur du récit breton de la p. 15 choisit la lune plutôt que le soleil, parce qu'il y sera moins souvent vu. A l'île de Sein, un voleur de choux tient une brassée de ces légumes pour se cacher ; mais il cache en même temps une partie de la lune, qui sans cela serait aussi brillante que le soleil [5].

Quelques explications populaires ne présentent que des affinités assez lointaines avec celles qui ont été rapportées jusqu'ici. Les

1. Comm. de M. Yves Sébillot.
2. Comm. de Mme Lucie de V.-H.
3. O. Colson, in *Wallonia*, 1893, p. 164-165.
4. Francis Pérot, in *Rev. des Trad. pop.*, t. XVIII, p. 436.
5. H. Le Carguet, in *Rev. des Trad. pop.*, t. XVII, p. 588.

marins de la baie de Saint-Malo racontent que, lorsqu'un capitaine, voulant remercier la Mer personnifiée d'avoir protégé sa femme, l'eut conduite aux carrières de sel qui l'ont rendue à jamais salée, il rencontra la Lune en personne ; elle lui reprocha d'avoir mené la Mer, sa sujette, au pays du sel, et, pour l'en punir, elle l'enleva. C'est lui qui se promène dans la lune [1]. Il est vraisemblable que dans la version primitive, le marin avait un sac sur le dos, comme l'homme de la lune de la Beauce, qui n'est autre qu'un meunier voleur [2], comme le chiffonnier de ce récit de la Basse-Bretagne : un pillauwer étant tombé au milieu d'une bande d'esprits qui dansaient en chantant : « Lundi, mardi, mercredi, jeudi ! » eut l'imprudence d'ajouter : « Samedi et dimanche après. » Il fut aussitôt entraîné dans des dragons de vent, et transporté dans la lune avec son sac. Mais il n'est pas destiné à y rester à perpétuité ; il sera délivré le jour où un autre indiscret donnera à nouveau, aux mêmes esprits, la même réplique pour achever leur chant [3].

Un conte du Perche dit que le soldat La Ramée, après avoir mis le diable dans son sac, fit faire un énorme canon qui portait jusqu'à la lune ; il y plaça son sac qui, avec tout son contenu, fut rendu en moins d'une minute dans la pleine lune qui se levait à l'horizon. Ils n'en sont jamais revenus [4].

Voici l'énoncé de quelques dires populaires dont la légende n'a pas été recueillie ; les paysans du Mentonnais croient voir dans la lune trois personnes et certains y aperçoivent des ronces [5]. A Lunéville, on dit communément que les taches représentent Michel Morin, sans autre explication, et son fagot [6]. Il est vraisemblable que ce nom vient d'un livre populaire : *Éloge funèbre de Michel Morin, bedeau de l'église de Beauséjour ; son testament*, qui a souvent été réimprimé, dans les Vosges même, à Epinal [7]. Il est plusieurs

1. Paul Sébillot. *Légendes de la Mer*, t. I, p. 76-77.
2. Félix Chapiseau. *Le Folk-Lore de la Beauce*, t. I, p. 291.
3. Youen ar Braz, in *Le Clocher breton* (Lorient), décembre 1900.
4. Filleul Pétigny, in *Rev. des Trad. pop.*, t. XIII, p.184. Il est vraisemblable que cet épisode s'est formé sous l'influence du roman de Jules Verne. *De la terre à la lune*.
5. J.-B. Andrews, in *Rev. des Trad. pop.*, t. IX, p. 334.
Un vieux prêtre de Basse-Bretagne prétendait qu'on voyait dans la lune Adam et Ève, qui y avaient été placés après leur mort ; mais ce prêtre avait voyagé pendant l'émigration, et il avait vu, ainsi qu'il le disait, la lune ailleurs que dans le Cap Sizun (H. Le Carguet, in *Rev. des Trad. pop.*, t. XVII, p. 587).
6. René Basset, *ibid.*, t. XVII, p. 327.
7. Charles Nisard. *Histoire des livres populaires*, t. I, p. 444, 453-454.

fois parlé dans cet opuscule de son habileté à faire des fagots. En Bourbonnais, des gens voient un jardinier qui plante des choux, ou un homme qui tire un gros rat par la queue [1].

Dans la grande majorité des légendes (35 sur un peu plus de 50), l'accessoire de l'homme dans la lune est un fagot, et cet objet est en relation avec un acte coupable commis pendant le séjour sur terre du personnage maudit ou châtié. Il figure expressément, sauf dans la version languedocienne de la page 14, qui se borne du reste à l'énoncé succinct de la punition, dans toutes celles où la punition est motivée par une violation du *tabou* dominical.

On peut se demander si suivant une hypothèse plusieurs fois émise par ceux qui se sont occupés des taches de la lune [2], la source de cette branche de la tradition ne serait pas un passage des *Nombres* XV, 32-36 : Lorsque les fils d'Israel étaient encore dans le désert, ils virent un homme assemblant du bois le jour du sabbat ; ils l'amenèrent à Moïse et à Aaron qui le mirent en prison, ne sachant que faire de lui. Dieu ayant été consulté par Moïse, dit qu'il fallait le conduire hors du camp et le lapider. M. René Basset pense que cet épisode de la Bible aura pu ensuite être combiné, à une époque que nous ne connaissons pas, avec l'enlèvement dans la lune appartenant à une autre légende [3].

D'autres objets sont associés à l'homme dans la lune, presque toujours considéré comme un voleur nocturne ; la brouette de la légende lorraine lui a servi à transporter son larcin, et celle de la version luxembourgeoise, avant de devenir l'instrument de supplice de Cain, avait peut-être appartenu à un larron vulgaire et anonyme. Le panier de choux du Morvan, la brassée de choux de l'île de Sein sont motivés par des vols. La besace du Morbihan, de la Beauce et du Perche, se rattache à la profession de ceux qui la portent.

La fréquence du fagot d'épines dans les punitions des attentats à la propriété, tient vraisemblablement à ce que le vol de bois est celui qui se commet le plus souvent la nuit [4] ; mais le coupable a

1. Francis Pérot, in *Rev. des Trad. pop.*, t. XVIII, p. 436.
2. Grimm. *Teutonic Mythology*, p. 717 ; Baring Gould. *Curious Myths*, p. 191.
3. René Basset, in *Rev. des Trad. pop.*, t. XVII, p. 325.
4. En beaucoup de pays, le bois volé s'appelle bois de lune. Dans le Morbihan, la bourrée d'épines volée avait été mise dans la brèche d'un champ pour empêcher le bétail d'y pénétrer. (Comm. de M. François Marquer). Il semble que cette circonstance, qui ne figure pas aussi expressément dans les autres légendes, a été considérée comme aggravante, à cause des conséquences qu'elle pouvait entraîner pour le champ ainsi dégarni de sa clôture.

aussi dérobé des légumes, du foin et même des œufs. Dans le récit où figurent ces derniers objets, le voleur est un enfant, et il est possible que cette circonstance ait été imaginée par des femmes désireuses de donner à leurs marmots une leçon de morale en exemples. Presque toutes les personnes qui, à diverses époques, m'ont raconté des légendes de l'homme dans la lune, m'ont dit en effet qu'elles les tenaient de leur mère qui, à la suite de petits vols de fruits commis par eux dans le voisinage, leur montraient le larron et leur disaient son histoire ; la même constatation a été faite en d'autres pays par divers auteurs et par plusieurs de mes correspondants.

Quelques-uns des noms de l'homme dans la lune ont un sens méprisant ; dans le Languedoc, on l'appelle *Bernat*, le sot, *Matiéu*, le coupeur de bois, en Provence, Brûno à Namur [1], Nicodème en Ille-et-Vilaine, Pierrot dans les Côtes-du-Nord, tous deux voleurs de bois [2]; Jean de la Lune ou Jean des Choux en Lorraine [3], *Tchan dèl lœn*, Jean de la Lune, en Wallonie, *Basi*, Basin la Lune en Dauphiné, en Belgique et dans le pays messin, où l'on dit en parlant de lui : *Çal l'Chan Basin niveu s' féchin*, avec son fagot [4]. A Aurillac, il se nomme Jean le Huguenot [5] : la légende n'a pas été recueillie ; mais il est vraisemblable qu'elle parlait d'un homme puni de son impiété, dont les catholiques auront fait un protestant. Dans le Puy-de-Dôme, c'est *Bouétiou*, le boiteux, terme qui y est employé avec un accent de commisération, équivalant au français : Pauvre infirme ! Dans la même région on traduit Bouétiou par compère, et quand les enfants demandent l'explication d'une chose qu'on ne veut pas leur donner, on leur répond : *Bouétiou dins lo liuno* [6].

Ainsi qu'on l'a vu, le coupable qui subit son supplice dans la lune, au lieu de s'y promener, ne montre parfois que son visage, qui remplit à peu près tout le globe ; suivant une conception, rarement constatée à l'époque moderne, cette figure, au lieu d'être celle d'un maudit, est celle d'une divinité : dans le Perche on la regarde comme

1. Frédéric Mistral. *Tresor dou Felibrige*; E. Monseur. *Le F.-L. wallon*, p. 59.
2. Comm. de M. Yves Sébillot et de M. Fr. Marquer.
3. Ch. Sadoul, in *Rev. des Trad. pop.*, t. XVIII, p. 435.
4. E. Monseur, l. c. ; E. Auricoste de Lazarque, in *Rev. des Trad. pop.*, t. XVI, p. 22. En Haute-Bretagne, il s'appelle le Bonhomme la Lune.
5. Girard de Rialle, in *Rev. des Trad. pop.*, t. III, p. 129.
6. Comm. de M. Antoine Vernière ; Paul Sébillot. *Littérature orale de l'Auvergne*, p. 113. Cf. l'expression française : As-tu vu la lune ? sorte de coq-à-l'âne par lequel on interrompt la conversation.

celle de la Sainte Vierge, alors que le Soleil est la face de Dieu [1]. Dans plusieurs antiques le Soleil a aussi la tête d'un homme, et la Lune celle d'une femme, qui représentent Apollon et Diane [2]. On peut penser que ces dieux païens, ou quelques autres anciennes divinités anthropomorphes, ont été remplacés par ces deux entités chrétiennes. Le sexe attribué aux astres se rapproche aussi de l'idée d'après laquelle le Soleil est le mâle et la Lune la femelle ; on a pu voir, p. 9 et 10, qu'on les a considérés comme le mari et la femme.

On a constaté sous les latitudes les plus diverses une explication des taches de la Lune qui ne les attribue plus à des personnages, mais à des animaux, qui s'y trouvent à la suite de gestes très variés. Elle semble avoir disparu de la tradition contemporaine en France : le rat de la légende bourbonnaise de la p. 23, dont la présence n'est pas d'ailleurs motivée, n'y figure qu'accessoirement, et la formulette enfantine :

> J'ai vu dans la lune
> Trois petits lapins,
> Qui mangeaient des prunes
> En buvant du vin,

populaire en plusieurs provinces [3], n'a probablement pas de relation avec le lièvre ou le lapin des légendes de divers autres pays ; toutefois la conception de bêtes dans la lune était assez courante chez nous au moyen âge, témoin ce passage du *Roman de la Rose* :

> Et la part de la lune oscure
> Nous représente la figure
> D'une trop merveilleuse beste :
> C'est d'un serpent qui tient sa teste
> Vers occident adès encline.
> Vers orient sa queue affine :
> Sur son dos porte un arbre estant,
> Ses rains (rameaux) vers l'orient estant ;
> Mais en estendant les bestornes,
> Sur ce bestornéis séjorne
> Uns hons sor ses bras apuiés,
> Qui vers occident a ruiés.
> Ses piez et ses cuisses andeus
> Si com il peut au semblant d'eus [4].

1. Filleul Pétigny, in *Rev. des Trad.*, t. XVII, p. 453.
2. Creuzer et Guigniaut. *Religions de l'Antiquité*, pl. CXLII, fig. 275 (sur le trône de Junon) XXVI, fig. 131 (fauteuil de Mithra).
3. Comm. de M. Yves Sébillot (Ille-et-Vilaine) ; Francis Pérot, in *Rev. des Trad. pop.*, t. XVIII, p. 428 (Bourbonnais).
4. Guillaume de Lorris et Jean de Meung. *Le Roman de la Rose*, éd. Francis-

La lune, à cause de sa forme, a été assimilée à un objet rond ; mais jusqu'ici on n'a relevé cette idée, appliquée à l'astre lui-même, que dans les Vosges, où les paysans de la vallée de la Moselotte disent, sans entrer dans aucun détail, que la lune est une casserole sans queue. On peut rapprocher cette croyance de celle, également isolée, des habitants du Vivarais qui se représentent la Grande Ourse comme une casserole [1].

La lune figure aussi dans des contes et des récits comiques ; dans les premiers, elle n'est en réalité qu'un objet merveilleux, qui semble ne porter ce nom qu'en raison de son pouvoir lumineux. La Perle, héros d'un conte de la Haute-Bretagne, dérobe à un géant une lune qu'il gardait dans sa cheminée, et qui éclairait à sept lieues à la ronde ; le géant d'un conte breton a pris au roi de France une demi-lune qui, arborée sur la plus haute tour du château, répand sa lumière à plus de dix lieues [2]. Dans les aventures facétieuses du géant Hok-Bras, celui-ci se hausse jusqu'à la lune et la dépose sur le clocher de Landerneau [3]. C'est aussi la lune elle-même que les gens de Vire veulent prendre, parce qu'ils l'accusent de manger les pierres de leur clocher ; ils installent au sommet de la tour un énorme piège à loups qui doit se refermer sur elle quand elle arrivera à cet endroit [4].

L'expression « vieilles lunes », est usitée dans le langage courant pour désigner un temps écoulé ou des choses mises au rancart ; un conte de la Flandre française, qui fait partie d'un recueil plus littéraire que scientifique, parle de la lune comme d'une grosse pomme d'or que Dieu cueille quand elle est mûre, et qu'il serre avec les autres pleines lunes dans sa grande armoire au bout du monde [5]. Au Cap Sizun, dans le Finistère, où l'on croit à la pluralité des lunes, chacune étant destinée à éclairer un pays, celle de cette contrée, après

que Michel, t. II, p. 199, cité par René Basset, in *Rev. des Trad. pop.*, t. XVII, p. 329. Dans cet article, p. 322-330, M. Basset a relevé un assez grand nombre de légendes d'Europe et de pays extra-européens. Cf. aussi Girard de Rialle, *ibid.*, t. III, p. 129-136.

1. L.-F. Sauvé. *Le F.-L. des Hautes-Vosges*, p. 4.
2. Paul Sébillot. *Contes de la Haute-Bretagne*, t. I, p. 134-135 ; F.-M. Luzel. *Contes bretons*, Quimperlé, 1870, p. 13.
3. Du Laurens de la Barre. *Nouveaux fantômes bretons*, p. 131-132.
4. Georges Sauvage, in *Rev. des Trad. pop.*, t. II, p. 292.
5. Ch. Deulin. *Contes d'un buveur de bière*, p. 112. Il est possible que Deulin ait emprunté cette idée à une tradition allemande, qui se trouve dans le *Voyage au Hartz* de Henri Heine.

être restée sept semaines sur l'horizon, sans bouger de place, pendant la moisson, reprend, d'un bond, sa place parmi les vieilles lunes[1].

L'image de la Lune en son plein, qui se reflète sans déformation sur une eau tranquille, a été assimilée à la figure d'une personne ; ce thème, qui se rencontre dans le *Roman de Renart*[2], se retrouve dans un conte breton où le renard, sur le point d'être mangé par le loup, lui montre le reflet de la lune, en lui disant que c'est une jeune fille qui se baigne ; le loup se précipite pour la dévorer et se noie[3]. Plus ordinairement la lune est prise pour un objet rond qui peut se manger, et c'est cet aspect qui a fait imaginer les récits où des animaux veulent la prendre pour en faire leur nourriture, et ceux dans lesquels des simples d'esprit essaient de la pêcher. La première de ces données, qui est ancienne, était connue dans notre pays au moyen âge ; le *Roman de Renart* y fait allusion[4] et dans une fable de Marie de France, le loup étant sorti une nuit pour chercher sa pâture, aperçoit dans l'eau d'une mare la lune qui se réfléchissait, et la prenant pour un grand fromage, se met à laper l'eau pour s'en saisir ; mais il en boit tant qu'il en creva[5]. Dans la tradition contemporaine, on retrouve des parallèles de l'épisode, populaire au XIVᵉ siècle, dans lequel le loup ayant vu briller la lune dans l'eau, la prend pour un fromage, et, par le conseil du renard, met, pour l'attraper, sa queue dans l'eau où elle gèle[6] ; dans un conte des Landes, le renard montre au loup la lune toute ronde qui brillait au milieu de la lagune et lui dit que c'est un fromage ; le loup s'élance pour la saisir, mais, comme il agitait l'eau autour de lui, rien ne paraissait plus ; alors le renard lui conseille de boire toute l'eau, et, un nuage lui ayant caché l'image, il lui fait accroire qu'il l'a avalée sans s'en apercevoir[7] ; dans le Bas-Languedoc, le renard mangeait un fromage en haut d'un arbre lorsque le loup lui demande ce qu'il fait ; l'autre voyant la lune disparaître derrière un nuage, lui crie qu'il mange la lune, puis il explique à sa dupe que peu d'instants auparavant, il a vu la lune au fond d'un seau d'eau, et l'a emportée[8].

1. H. Le Carguet, in *Rev. des Trad. pop.*, t. III, p. 453.
2. Léopold Sudre. *Les sources du Roman de Renart*, p. 235.
3. L.-F. Sauvé, in *Rev. des Trad. pop.*, t. I, p. 363-364.
4. Léopold Sudre. *Les sources du Roman de Renart*, p. 233.
5. Marie de France, fable 49, éd. Roquefort, t. II, p. 236-237.
6. Nicole Bozon. *Contes moralisés*, éd. Smith et Paul Meyer, p. 64-65.
7. Félix Arnaudin. *Contes de la Grande Lande*, p. 117-118.
8. P. Redonnel, in *Rev. des Trad. pop.*, t. III, p. 611 ; l'ancien proverbe: mon-

Les « pêcheurs de lunes » sont connus en plusieurs pays de France, aussi bien au Nord qu'au Midi. Les gens de Montastruc ont comme sobriquet *Pesco-lunos*, et l'on raconte qu'ils tentèrent de pêcher la lune qui se reflétait dans le Gers. La lune ayant disparu au moment où un âne allait boire à la rivière, ils l'éventrèrent pour chercher l'astre dans son ventre[1]. Pour la même raison, les gens de Lunel sont appelés *lous Pesco-lunos* ; ceux de Mèves, dans la Nièvre, Batteux de lune ; ceux de Bailleul-le-Soc, Pékeux de leune ; dans l'Yonne, on attribuait aux habitants de Champmorlin une tentative aussi infructueuse [2]. Les « copères » de Dinant prennent le reflet de cet astre dans l'eau pour un plat d'argent et essayent de l'attraper en se pendant par les pieds les uns aux autres, ce que font aussi en pareille occurrence les gens de Clerval dans le Doubs[3]. D'autres Béotiens voyant la lune se refléter dans l'eau, puis disparaître, accusent un âne de l'avoir avalée, et, comme les naïfs de Montastruc, lui ouvrent le ventre pour la retrouver[4]. En Franche-Comté, les habitants de Mondon et ceux de Tarcenay ont l'ambition de monter jusqu'à la lune ; et ils entassent tous les tonneaux dans ce but ; comme la colonne n'était pas assez élevée, un passant leur conseille d'y ajouter ceux du dessous et la pyramide s'écroule[5]. On aurait pu leur donner le sobriquet de Happe la Lune, que l'on trouve dans un auteur du XVᵉ siècle, avec le sens de : prendre la lune avec les dents, c'est-à-dire essayer une chose impossible[6]. Demander la lune, promettre la lune désignent, dans le langage courant, des impossibilités.

La Grande Ourse est, de toutes les constellations, celle qui a le plus vivement frappé l'imagination populaire. Ordinairement, et cette idée qui remonte à une haute antiquité, se retrouve à peu près partout en Europe, on la regarde comme un chariot, qui souvent est

trer la lune au puits, pour signifier : en faire accroire (*Ancien théâtre français*, Bibl. elzév., t. VI, p. 67), fait probablement allusion à quelque récit de ce genre.

1. J.-F. Bladé. *Proverbes recueillis en Armagnac et en Agenais*, p. 36.
2. H. Gaidoz et Paul Sébillot. *Blason pop. de la France*, p. 202, 234 ; Corblet. *Glossaire du patois picard* ; C. Moiset. *Dictons et sobriquets de l'Yonne*. Auxerre, 1889, p. 25.
3. Alfred Harou, in *Rev. des Trad. pop.*, t. II, p. 276 ; Ch. Beauquier. *Blason pop. de la Franche-Comté*, p. 96.
4. Jean de la Cloche. *Blason populaire de Villedieu-les-Poêles*. Sourdinopolis (Vire), 1888, in-8, p. 49-50.
5. Ch. Beauquier. *Blason pop. de la Franche-Comté*, p. 252.
6. Coquillart. *Œuvres*, Bibl. elzév., t. II, p. 134.

attelé d'animaux et conduit par un homme. D'après Gaston Paris, le plus ancien exemple français se rencontre dans le *Roman de Rou* de Robert Wace :

> Tot dreit devers Setentrion
> Que nos char el ciel apelon [1].

Au XVII^e siècle ce groupe conservait encore le nom de Chariot au ciel [2]. En beaucoup de pays de France, on le nomme Chariot de David, Chariot à David, Char du roi David, avec des formes dialectales, comme la Chârte du roi David dans le Maine, *Carri de Dobid* dans l'Aveyron ; en Normandie, c'est le Char saint Martin [3] ; en Wallonie, le *Tchâr d'Abraham* [4]. Il s'appelle *Tser à Podjet* dans la Suisse romande [5]. *Chaur-Pôçè*, *Tchâr Pôçè*, *Char Poucet* en Wallonie ; *Tchar dé tryonf*, char de triomphe, en Hainaut [6]. *Lou Carri dis amo*, le char des âmes, dans le midi, *lou Car de las armos* à Toulouse, indiquent sa relation avec les morts [7]. *Our C'harr Nouz*, le char de la nuit à Lorient, semble en faire le véhicule de la Nuit personnifiée. Le terme *la Carreto esparassado*, la charrette démontée, par lequel on le désigne dans le Lot [8] fait peut-être allusion à la charrette sans roues, semblable à celle en usage chez diverses peuplades, que Charles Ploix pensait avoir été la charrette primitive de la constellation [9], à moins qu'il ne faille y voir une idée d'embarras ou de déséquilibrement analogue à ceux des récits de la Bretagne et du pays messin qu'on lira plus loin.

Tous ces noms sont expressifs, et ils supposent des légendes qui disent en quelles circonstances ce char est venu prendre la place qu'il occupe dans le ciel, ce qu'il y fait, et par qui il est conduit. Ces explications ont en effet été relevées dans plusieurs pays, mais il en est qui semblent ignorées de notre folk-lore. C'est ainsi que l'on ne retrouve plus dans les récits français ou wallons, la tradition assez répandue en Allemagne, d'après laquelle le conducteur a été transporté dans le ciel avec son char et son attelage pour des

1. Gaston Paris. *Le Petit Poucet et la Grande Ourse*, p. 57-58.
2. *Mélusine*, t. II, col. 31, d'ap. Duez. *Dict. françois-italien*, 1678.
3. G. Dottin. *Les Parlers du Bas-Maine*, p. 574 ; B. Souché. *Proverbes*, p. 54 ; *Mélusine*, t. II, col. 31 ; Gaston Paris, l. c. p. 66.
4. E. Monseur. *Le F.-L. wallon*, p. 60.
5. *Mélusine*, t. II, col. 31.
6. E. Monseur, l. c. Alfred Harou. *Le Folk-lore de Godarville*, p. 3.
7. Frédéric Mistral. *Tresor*.
8. *Mélusine*, col. 32, 31.
9. Ch. Ploix. *La Grande Ourse*, in *Rev. des Trad. pop.*, t. II, p. 341.

actes analogues à ceux qui ont motivé la punition de l'homme de la lune [1].

L'idée de récompense, qui figure dans la fable grecque de Philomelos, inventeur du chariot, et mis au ciel avec son chariot et ses bœufs [2], ne subsiste plus, et encore à un état assez vague, qu'en Gascogne où l'on dit qu'après la mort du roi David, Dieu le prit au ciel et plaça son char où on le voit aujourd'hui [3]. Des traditions apparentées s'appliquaient peut-être aux véhicules qui sont désignés par des noms de patriarches ou de saints.

Les explications relatives à la position dans ce groupe d'étoiles, du char, de l'attelage et du conducteur sont plus précises : en Poitou, le Chariot à David est attelé de deux chevaux, deux grandes étoiles; la troisième grande, celle du milieu, est le conducteur [4]. Dans le midi, on appelle *lou Carretié dou carri*, le cocher, la petite étoile qui accompagne la troisième de celles qui précèdent la Grande Ourse ; celle-ci est le char des âmes, le Chariot de David [5]. On y parle aussi des quatre roues de ce beau char qui illumine tout le nord; les trois étoiles qui vont devant sont les trois bêtes, la toute petite contre la cinquième est le charretier. On voit tout autour les étoiles qui tombent; ce sont les âmes qui viennent d'entrer dans le Paradis [6].

C'est en Wallonie que l'on trouve la mention la plus détaillée du rôle de ces étoiles : des huit dont semble formée cette constellation, les quatre en carré y représentent les quatre roues d'un char, les trois qui sont en ligne sur la gauche sont les trois chevaux ; enfin au-dessus de celle des trois qui est au milieu, il s'en trouve une petite (l'étoile Alcor) que les paysans regardent comme le conducteur et qu'ils nomment *Pôcè* [7]. Cette précision et le nom du conducteur avaient frappé Gaston Paris, et ce fut le point de départ de l'ingénieuse monographie dans laquelle il conclut que la dénomination de *Chaûr-Pôcè*, appliquée à la Grande Ourse, suppose la connaissance d'un conte de Poucet, où il remplit l'office de conducteur de bœufs, perché sur la tête du bœuf du milieu [8].

1. Gaston Paris. *Le Petit Poucet et la Grande Ourse*, p. 15, 16, 63, 64.
2. Gaston Paris, p. 15.
3. J.-F. Bladé. *Contes de Gascogne*, t. II, p. 173.
4. B. Souché, in *Mélusine*, t. II, col. 33.
5. Frédéric Mistral. *Tresor dou Felibrige*.
6. Frédéric Mistral, in *Armana Prouvençau*, 1872, p. 40.
7. Grandgagnage. *Dict. étymologique de la langue wallonne*, t. I, p. 133.
8. Gaston Paris, l. c. p. 39.

Pour les paysans de la Haute-Loire, la petite étoile est un rat qui vient manger les lanières du joug des bœufs ; les autres sont un char à quatre roues, les bœufs et le bouvier [1].

Plusieurs récits, qui ont été inspirés vraisemblablement par la position des étoiles, disent que le conducteur est assez embarrassé, soit par son attelage, soit par les particularités de son véhicule. Le paysan breton se représente la Grande Ourse comme une charrette à quatre roues traînée par trois chevaux ; le charretier est monté sur le second, et il a fort à faire pour empêcher son char de verser ; car celui-ci n'est pas seulement lourdement chargé, mais il a encore les roues de hauteur inégale ; aussi on lui a donné le nom de *ar C'harr gamm*, la charrette boiteuse. Dans le pays messin, le char est conduit par trois chevaux mal attelés, que le conducteur (Alcor) essaie de remettre en ligne ; quand il y sera parvenu, la fin du monde arrivera [2].

Les habitants du Vivarais ont une conception de la Grande Ourse, qui n'a pas été jusqu'ici relevée ailleurs en France, mais qui se rapproche de la casserole sans queue à laquelle les paysans des Hautes-Vosges assimilent la lune ; ils disent que cette constellation est une grande casserole, et dans la petite étoile qui est au-dessus de sa queue, ils voient un tout petit homme. Il guette le moment où le contenu commencera à bouillir, pour retirer la casserole du feu. Ce jour-là sera le dernier jour du monde [3].

Des légendes du sud-est de la France placent dans ces étoiles un homme qui y a été relégué avec ses serviteurs et ses bêtes pour s'être mis en colère et avoir blasphémé. Les Basques racontent que deux voleurs ayant dérobé une paire de bœufs à un grand laboureur, il mit son domestique à leur poursuite. Comme il ne revenait pas, il envoya sa servante à sa recherche et le petit chien de la maison la suivait. Quelques jours après, ni le domestique ni la servante n'étant de retour, il se mit lui-même en campagne ; ne les trouvant nulle part, il fit tant de malédictions et de blasphèmes que Jinco (Dieu), pour l'en punir, condamna le laboureur et ses domestiques, le petit chien, les deux voleurs et les bœufs, tant que le monde existerait, à marcher à la suite les uns des autres, et il les plaça dans la Grande Ourse. Les bœufs sont dans les deux premières étoiles, les voleurs dans les deux suivantes, le domestique dans

1. Paul Le Blanc, in *Mélusine*, t. II, col. 33.
2. L.-F. Sauvé, in *Mélusine*, t. II, col. 33 ; E. Rolland, *ibid*.
3. E. Rolland, *ibid.*, t. I, col. 53.

l'étoile qui vient après, la servante dans la seconde étoile qui est seule, le petit chien dans une petite étoile, et enfin le laboureur, après tous les autres, dans la septième étoile [1]. Un récit gascon ne diffère que par la forme, et par cette circonstance que les animaux volés à un bouvier sont une vache et un taureau [2].

La Grande Ourse est en France, comme du reste dans la plupart des pays d'Europe, la seule constellation qui ait un folk-lore important. Les noms d'un petit nombre d'autres, et ceux de quelques étoiles semblent supposer des légendes, ou tout au moins des explications ; mais elles sont probablement effacées, puisque l'on n'en a retrouvé de nos jours que de rares fragments.

En Provence, l'Etoile du Pôle, ou l'Etoile du Nord, ou l'Etoile marine, ou simplement la Tramontane (*la Tremountano*) se voit toujours, et sert de point de repère aux marins, qui se croient perdus *quand ils ont perdu la Tremountano*. L'Etoile du Pôle se trouve dans la Petite Ourse ; comme le vent vient de là, les marins de Provence disent qu'ils vont à l'ourse (*à l'Orso*) quand ils vont contre le vent [3].

Dans le Bas-Maine, les trois étoiles du Baudrier d'Orion sont les Trois rois Mages [4] ; en Provence, *lous Tres Rèi*, les Trois Rois ; à Verviers, où elles portent une désignation analogue *lè Treu Rwé*, elles forment, avec l'étoile Rigel, une figure appelée à La Roche le Rateau [5] comme à Lunéville dans les Vosges [6] et en Provence (*Lou Rastèu*). Dans le Luxembourg belge, ce groupe est *li risté Pôcé*, le rateau de Poucet [7]. En Limousin, il est nommé *lous tres Regourdous*, les trois éclos après les autres [8], en Gascogne *las tres Bergos*, les trois Vierges [9], *lous tres Bourdous*, les trois bourdons, en Agenais, comme en Provence ; en Lavedan, *es trés hustets*, les trois morceaux de bois, parce que la constellation présente trois étoiles en ligne droite. Pour la même raison, en Provence, c'est *lou Faus Margue*, le Manche de faux [10].

1. J.-F. Cerquand. *Légendes du pays basque*, t. I, n° 6 ; Julien Vinson. *Le Folk-Lore basque*, p. 8-9.
2. J.-F. Bladé. *Contes de Gascogne*, t. II, p. 173-176.
3. Frédéric Mistral, in *Armana Prouvençau*, 1872, p. 41.
4. G. Dottin. *Les parlers du Bas-Maine*, p. 574.
5. E. Monseur. *Le Folk-lore wallon*, p. 60.
6. René Basset, in *Rev. des Trad. pop.*, t. XI, p. 577.
7. Alfred Harou, in *Rev. des Trad. pop.*, t. XVIII, p. 282.
8. Johannès Plantadis, *ibid.*, t. XVII, p. 340.
9. J.-F. Bladé. *Contes de Gascogne*, t. I, p. 221-222.
10. Eugène Cordier. *Etudes sur le dialecte du Lavedan* ; Frédéric Mistral, in *Armana prouvençau*, p. 41.

En Lorraine, les Pléïades sont la *Poucherosse*, la *Covrosse*, la *Couveuse* [1]; en Limousin on les appelle la *Poussinieira*, en Provence, la *Poucinièro*, qui répondent au français la Poussinière ; au même ordre d'idées se rattachent en Limousin, la *Clouca*, la Poule entourée de ses petits, en Provence, la *Clouco*, la Couveuse. Dans ce dernier pays, on lui donne encore le nom de *lo Pesouié*, le nid à poux, et en Gascogne de *Carreto de Cas*, charrette des chiens [2].

Vénus qui s'appelle à peu près partout l'Etoile du berger, est nommée, en Limousin *lou Lunou*, la petite lune ou *lou Lougra*, le diamant, en Provence, *lou Lugar*, le flambeau, la *Bello Estello*, la Belle étoile, à cause de son éclat ; en Ille-et-Vilaine, c'est l'Etoile des jeunes filles, parce qu'elle marque qu'il est temps pour elles de rentrer à la maison [3]. Dans le Midi, Vénus qui éclaire les bergers le matin quand ils sortent le troupeau, et le soir quand ils le rentrent, est appelée par eux la *Bello Magalouno* ; c'est la belle Maguelonne qui court après *Pèire de Prouvenço*, Pierre de Provence (Saturne) et se marie avec lui tous les sept ans [4]. Les bergers provençaux appellent Sirius *Jan de Milan*, et ils racontent qu'une nuit, Jean de Milan avec les Trois Rois et la Poussinière (la Pléiade) furent invités à la noce d'une étoile de leurs amies. La Poussinière, matinale, partit la première et prit le chemin haut. Les Trois Rois coupèrent plus bas et la rattrapèrent ; mais Jean de Milan, qui avait dormi trop tard, resta tout à fait derrière, et furieux, pour les arrêter, leur jeta son bâton. C'est pourquoi le Manche de faux (les Trois Rois) s'appelle depuis le Bâton de Jean de Milan. Une autre étoile *lou Panard*, le Boiteux (Antarès) était aussi de la noce, mais il ne va pas vite, se lève tard et se couche de bonne heure [5].

Quelques étoiles sont en relation avec des idées chrétiennes. En Wallonie, l'Etoile du Berger précède les deux chariots, et en la suivant de n'importe quel point du globe, on arrive à Jérusalem, au tombeau du Christ [6]. A Laroche, pays de Liège, celui qui voit la Croix du Cygne n'est pas en état de péché mortel [7].

1. *Soc. des Antiquaires*, t. IV, p. 876, t. VI, p. 121-129.
2. Johannès Plantadis, in *Rev. des Trad. pop.*, t. XVII, p. 340 ; Frédéric Mistral, in *Armana prouvençau*, 1872, p. 41.
3. Johannès Plantadis, l. c. ; Frédéric Mistral, l. c., p. 42 ; Gabrielle Sébillot, in *Rev. des Trad. pop.*, t. XVII, p. 454.
4. Frédéric Mistral, l. c., p. 42 (conjonction septennale de Vénus et de Saturne).
5. Frédéric Mistral, l. c., p. 41-42.
6. A. Harou. *Mélanges de traditionnisme en Belgique*, p. 7.
7. E. Monseur. *Le Folk-lore wallon*, p. 61.

Dans un conte de Gascogne, le Maître de la nuit garde sa fiancée prisonnière au fin fond de l'étoile du milieu des trois Bourdons [1]. C'est l'un des rares exemples d'étoiles dont il est question dans les récits non légendaires ; on raconte aussi dans le Perche qu'une fée transporta un homme qui lui avait rendu service dans une étoile où l'on ne meurt jamais [2], et, suivant un conte littéraire de la Flandre française, une jeune fille qui tombe dans un puits, au lieu de se noyer, arrive dans une étoile [3].

D'après une croyance constatée dans un grand nombre de pays, en France et en Wallonie, la Voie lactée est un chemin ; des idées qui souvent touchent à la religion ou à la mythologie sont en relation avec cette partie du ciel. Son nom le plus commun dans l'Europe catholique est celui de « Chemin de Saint-Jacques », que l'on retrouve un peu partout avec la forme de langage particulière à chaque pays : dans la Flandre française c'est le « Kemin saint Jacques », *li Voi sin Djâk* en Wallonie [4], *Camin de Sant Jaque* dans le Midi, *Cami de San Tsaquès* en Quercy, *Camin de San Giachimo* à Menton [5], le « Pas de saint Jacques » à Guernesey [6], le *Tsemein de Sein Dzâquet* dans la Tarentaise, le *Hent sant Jakez* en Basse-Bretagne. Dans le Morbihan, son nom de « Chemin d'Espagne » fait aussi allusion au pèlerinage de Saint-Jacques en Galice [7].

On avait cru dans l'antiquité, que la voie lactée est la route des âmes qui quittent le monde ; dans les légendes du moyen âge, le chemin de Saint-Jacques fut aussi regardé comme la voie de l'éternité [8]. C'est à cette conception que se rattachent les noms de : la Vallée de Josaphat en Ille-et-Vilaine, *Traonienn Josafat*, en Basse-Bretagne, où on l'appelle aussi *Hent gwenn ann env*, le Chemin blanc du ciel, et *Hent gwenn*, le chemin blanc [9] ; en Hainaut, c'est le *Tchemin dou diâl*, chemin du diable. Le nom de *li Tchâssèy romin-n*, la chaussée romaine, qu'elle porte en Wallonie, est expliqué par une légende ; le diable, ayant entrepris de la faire en une nuit, fut interrompu

1. J.-F. Bladé. *Contes de Gascogne*, t. I, p. 221.
2. Filleul Pétigny, in *Rev. des Trad. pop.*, t. XI, p. 570.
3. Ch. Deulin. *Contes du roi Cambrinus*, p. 290.
4. Hécart. *Dictionnaire rouchi* ; E. Monseur, l. c., p. 61.
5. *Armana Prouvençau*, 1872, p. 40 ; *Mélusine*, t. II, col. 152.
6. Métivier. *Dictionnaire franco-normand*.
7. *Mélusine*, t. II, col. 152-153.
8. Tylor. *Civilisation primitive*, t. I, p. 413.
9. Gabrielle Sébillot, in *Rev. des Trad. pop.*, t. XVII, p. 454 ; *Mélusine*, t. II, col. 153 ; Troude. *Dict. français-breton*.

par le chant du coq ; il vient aussi de l'assimilation avec les voies romaines qui est, pour les paysans de la Hesbaye, où l'on en rencontre de grands tronçons apparents et bien conservés, le type du beau chemin[1].

On n'a guère relevé de croyances relatives à cette agglomération d'étoiles : selon la Chronique fabuleuse de Turpin, saint Jacques apparut à Charlemagne dans la Voie lactée, qu'il regardait, et lui indiqua ce chemin pour aller en Espagne et découvrir son tombeau[2]. En Provence, c'est saint Jacques qui l'a tracée pour montrer sa route à Charlemagne lorsqu'il faisait la guerre aux Sarrazins[3].

On a déjà vu quelques légendes où le Soleil est anthropomorphe ; les surnoms par lesquels on le désigne en plusieurs pays, l'assimilent aussi à un être vivant. Lorsqu'il commence à disparaître derrière les crêtes du Jura, les campagnards genevois et ceux du canton de Vaud disent : *Diun Rosset* (Jean le Roux) *va se möessi* ou *Rosset va se cussi*. Les paysans du Lavedan le nomment *Yuan de France*[4]. Les marins français lui ont donné le surnom de Bourguignon, qu'il porte aussi en Poitou, même dans des contrées éloignées de la mer et en Wallonie. Ceux de la Manche l'appellent Pol, et ils disent : « Bourguignon montre son nez hors de l'eau » ou : « V'là Pol qui se lève[5] ». Dans le Morbihan, lorsque le temps est sombre, le Soleil a honte ; s'il perce un peu les nuages, les campagnards disent : « Voilà le Soleil qui a envie de nous montrer son nez[6] ». En Ille-et-Vilaine, si le Soleil rit blanc le matin, il rit noir le soir[7]. Les paysans dauphinois nomment l'astre du jour : Monsieur Durand, ceux de la Picardie : Colin[8]. Certains pêcheurs de la Manche, l'appellent Barablorque et en font une sorte de dieu marin[9].

Dans le Morbihan, il porte le surnom de « Sabotier », peut-être

1. Alfred Harou. *Le F.-L. de Godarville*, p. 4 ; E. Monseur, l. c., p. 61 ; Alfred Harou, in *Rev. des Trad. pop.*, t. XVII, p. 571.
2. Honnorat. *Dict. provençal*.
3. Frédéric Mistral, in *Armana prouvençau*, 1872, p. 40.
4. Blavignac. *L'Empro genevois*, p. 353 ; Juste Olivier. *Œuvres choisies*, t. I, p. 236 ; Eugène Cordier. *Etude sur le dialecte du Lavedan*.
5. Paul Sébillot. *Légendes de la Mer*, t. II, p. 39 ; Léo Desaivre, in *Rev. des Trad. pop.*, t. XVII, p. 274. Comm. de M. Alfred Harou. En Haute-Bretagne, on dit que le soleil a des jambes quand il y a en dessous des rayons qui semblent toucher la terre (Paul Sébillot, *Trad.*, t. II, p. 363).
6. Comm. de M. François Marquer.
7. Comm. de M. Yves Sébillot.
8. De Bled, in *Rev. des Trad. pop.*, t. VI, p. 334 ; A. Bout, *ibid.*, t. XVII, p. 275.
9. Paul Sébillot, in *Archivio per lo studio delle tradizioni popolari*, t. V, p. 522.

parce qu'il fend les sabots, et donne ainsi de l'ouvrage aux « cordonniers en bois »[1].

Le Soleil est personnifié d'une façon plus explicite dans les légendes et dans les contes : suivant un récit de la Haute-Bretagne, il descendit autrefois sur la terre, et la brûla comme le Phaéton de la fable grecque[2]. F.-M. Luzel a recueilli en Basse-Bretagne tout un cycle de récits merveilleux qu'il a intitulés : Voyages vers le Soleil. Celui-ci est un véritable personnage ; dans plusieurs versions, il est devenu, pour des motifs assez obscurs, un mort qui prend la forme humaine et épouse une fille de la terre, qu'il emmène dans un lointain pays, après avoir indiqué à ses beaux-frères comment ils pourront la retrouver. Lorsqu'ils viennent la voir, dans son magnifique château souterrain, ou dans le palais du Soleil Levant, situé sur terre, elle leur dit qu'elle est heureuse, sauf qu'elle reste seule toute la journée, parce que son mari se lève avant l'aurore et ne rentre qu'au crépuscule[3]. Ces récits sont beaucoup plus altérés et moins clairs que celui où une bergère rencontre « un jeune homme si beau et si brillant qu'elle crut voir le Soleil en personne ». Il la demande en mariage, et, après la noce, il l'emporte dans son char, au château de Cristal, de l'autre côté de la Mer Noire. Elle aussi est surprise de ce que son mari part tous les matins et ne revient que le soir[4]. L'héroïne d'un conte de la Haute-Bretagne se marie également avec un époux resplendissant de lumière, qui n'était autre que le Soleil, et qui s'absente régulièrement pendant tout le jour[5]. Dans d'autres récits bretons, des aventuriers vont jusqu'à la demeure du Soleil, placée sur le haut d'une montagne, ou dans un pays séparé par une rivière de la terre des vivants, pour lui demander pourquoi il est si rouge le matin. Le Soleil répond à ces questions : qu'il se montre dans toute sa splendeur pour ne pas être vaincu en beauté par la princesse de Tronkolaine, dont le château est près du sien, ou qu'il est rose le matin par l'effet de l'éclat de la princesse En-

1. Comm. de M. François Marquer.
2. Paul Sébillot, in *Archivio per lo studio delle tradizioni popolari*, t. V, p. 511.
3. F.-M. Luzel. *Contes de Basse-Bretagne*, t. I, p. 3 et suiv.
4. F.-M. Luzel, l. c., p. 41-58.
5. Paul Sébillot, in *Rev. des Trad. pop.*, t. XVI, p. 119. Dans un conte de l'Ille-et-Vilaine, l'époux, peut-être la lune, au contraire ne couche jamais la nuit à la maison, mais part au soleil couchant pour revenir au soleil levant ; il voit d'ailleurs les mêmes merveilles que le héros qui, en compagnie de son beau-frère, voyage de jour. (Rodophe Le Chef, in *Rev. des Trad. pop.*, t. X, p. 571).

chantée qui se tient à la fenêtre pour le voir passer. Quand il rentre le soir, il a grand faim, et veut même, comme les ogres, dévorer le chrétien dont il sent l'odeur, et qui, d'ordinaire, a été introduit chez lui par sa mère, circonstance qui figure aussi dans un conte basque [1]. Ce caractère d'ogre est attribué, dans un récit de la Haute-Bretagne, au grand géant Grand-Sourcil, qui habite un rocher creux, gros comme une montagne et brillant comme le soleil ; ce géant, qui est aussi une sorte de Soleil, reste également absent pendant tout le jour [2]. Parfois le Soleil est plus bienveillant : c'est ainsi qu'il crie à un homme qui s'approche de sa demeure, de s'éloigner au plus vite, s'il ne veut être brûlé [3].

Suivant une croyance que je n'ai retrouvée qu'en Haute-Bretagne, où elle ne semble pas du reste très répandue, le paradis est dans le soleil [4].

Les paysans et les matelots ne croient pas que le soleil soit immobile ; pour eux la terre seule est fixe. Les marins de la Manche pensent qu'il se couche dans la mer, afin de reprendre de nouvelles forces et de reparaître plus brillant le lendemain [5]. Les campagnards du Limousin disaient au commencement du siècle dernier qu'il allait, pendant la nuit, de l'endroit où il se couche à celui où il se lève [6]. Les pêcheurs de la baie de Saint-Malo prétendent qu'au moment où il plonge dans la mer, il fait un bruit très fort que l'on entend de loin, et qui est semblable à celui du fer rouge que le forgeron trempe dans l'eau ; sur la côte de Tréguier on le compare à un coup de canon [7].

La Lune qui, dans les récits de la création des astres et dans certaines explications populaires de l'origine de ses taches, joue le rôle d'un être puissant et agissant, qui exerce une redoutable attraction, est nettement personnifiée dans quelques légendes ; c'est ainsi que, d'après les pêcheurs des environs de Saint-Malo, elle avale

1. F.-M. Luzel, l. c., p. 72, 276, 129 ; Julien Vinson. *Le F.-L. du pays basque*, p. 66-67.
2. Paul Sébillot. *Contes de la Haute-Bretagne*, t. III, p. 210 et suiv.
3. F.-M. Luzel, l. c., p. 103.
4. Lucie de V.-H., in *Rev. des Trad. pop.*, t. XVIII, p. 101.
5. Paul Sébillot. *Légendes de la Mer*, t. II, p. 41 ; suivant un livre provençal du XIIIe siècle, intitulé les *Enseignements de l'enfant sage*, le soleil, lorsqu'il a disparu le soir de notre horizon va donner sa lumière, tantôt au Purgatoire, tantôt à la mer, puis en Orient. *Magasin pittoresque*, 1839, p. 348.
6. J.-J. Juge. *Changements dans les mœurs des habitants de Limoges*, p. 116.
7. Paul Sébillot, l. c., p. 42.

la Mer pour la punir d'avoir causé un naufrage ; peu après un capitaine de navire rencontre la Lune elle-même, lui dit qu'on ne peut plus naviguer parce qu'il n'y a plus d'eau, et la supplie de remettre la Mer en sa place. La Lune la fait sortir de son ventre, après qu'elle lui a promis d'être toujours soumise à ses ordres[1]. Une légende morbihannaise, dont je n'ai pas trouvé le parallèle français, la fait descendre sur terre sous la figure d'une vieille femme : une ménagère avare qui, pour économiser la lumière, travaillait la nuit à sa lessive, vit tout à coup tous les ustensiles de sa maison se précipiter vers la porte, comme attirés par un aimant ; elle la ferma aussitôt, et la Vieille de la Lune, après avoir vainement essayé d'entrer, lui dit : « Vous êtes bien heureuse d'avoir tenu votre porte close, sans cela je vous aurais tuée cette nuit ; je suis jalouse de ma lumière, et je n'entends pas que l'on profane la nuit par le travail[2] ». Ainsi qu'on l'a vu, une légende du Dauphiné assigne comme résidence à cet astre personnifié, le sommet d'une montagne. Dans un récit basque, le héros à la recherche de sa femme finit par arriver chez la Lune, qui, par une exception probablement unique en France, est un personnage masculin, et il rencontre sa mère qui lui dit, comme celle du Soleil des contes bretons, que son fils mange tous les êtres. Pourtant il épargne le voyageur et lui conseille d'aller trouver le Soleil qui fait plus de chemin que lui[3].

Les dires populaires que l'on adresse aux enfants tranforment l'astre des nuits en une sorte de Croquemitaine. Au XVIIe siècle, on les menaçait de les faire manger à la Lune[4] ; à Saint-Brieuc, on leur dit : « Si vous n'êtes pas sages, madame la Lune va vous manger » ; dans la Belgique wallonne, on les effraie, surtout au moment où elle est pleine, en leur assurant qu'elle va venir les prendre[5]. A Saint-Brieuc, on leur dit alors de la regarder et qu'elle leur fait des grimaces[6]. A Arles, lorsqu'une nourrice montre la Lune à son petit enfant, elle chante :

> La Luno barbano,
> Que mostro li bano ;
> Sant Pei, sant Pau,
> Pico lou babau.

1. Paul Sébillot. *Légendes de la Mer*, t. II, p. 50-51.
2. Abbé Collet, in *Rev. des Trad. pop.*, t. XVI, p. 393.
3. Julien Vinson. *Le F.-l. du pays basque*, p. 65-66. Le personnage du conte breton de la p. 36, note 5, semble cependant être une Lune masculine.
4. Cyrano de Bergerac. *Œuvres*, éd. Delahays, p. 152.
5. Marie Collet, in *Rev. des Trad. pop.*, t. XVII, p. 139 ; Alfred Harou, *ibid.*, t. XVIII, p. 282.
6. Marie Collet, l. c.

La Lune, comme un spectre, — montre ses cornes, — saint Pierre, saint Paul — frappez ce fantôme. Au mot babau, elle met un tablier devant le visage du petit, ou bien elle se retourne pour cacher entièment la lune[1]. En Wallonie, on parle aux enfants de l'homme de la lune, comme d'un être méchant et on leur dit : *Volà Bazin qui v'louke*, voilà Bazin qui vous regarde[2]. Aux environs de Tournai, on prétend qu'il ne faut pas regarder trop longtemps l'homme de la lune, qui pourrait se fâcher et lancer des pierres à l'imprudent[3]. Un personnage qu'on appelait la Lune figurait dans un jeu de la Loire-Inférieure, aujourd'hui oublié, et les coryphées s'adressaient à lui en chantant :

> Bonjour, Madame la Lune,
> Avez-vous des enfants à nous donner ?[4]

Les noms populaires de cet astre l'assimilent aussi à une personne, et ils indiquent nettement son sexe ; le plus habituel est celui de Madame la Lune ; des formulettes l'appellent : Lune, ma petite mère. En Wallonie, *la Bêté*, la Beauté, *el Bel*, la Belle, est un synonyme de la Lune compris par tout le monde. Dans le Pas-de-Calais « l'Belle », en Picardie la « Belle » désignent la Lune[5].

A côté de ces expressions flatteuses, il en est d'autres qui parlent d'elle avec un sens méprisant. La comparaison : Bête comme la Lune, est usitée couramment, sous des formes plus énergiques et plus grossières, telles que : *Kouyon kom li lœn*, poltron comme la lune[6], et d'autres qu'il est difficile d'écrire ailleurs que dans des Κρυπτάδια. On l'accuse aussi de couardise, parce qu'elle se cache derrière les nuages. On n'en donne pas la raison ; peut-être a-t-on cru qu'elle essayait de se soustraire à quelque danger. Rabelais et Noel du Fail ont rapporté sous une forme facétieuse le proverbe : Dieu garde la lune des loups ! que Tylor suppose se rattacher à l'idée qu'au moment d'une éclipse, elle est exposée à la voracité de quelque monstre[7]. On dit en Forez, lorsqu'un nuage la dérobe à la vue, que les loups l'ont mangée pour pouvoir faire leurs dépré-

1. *Rev. des langues romanes*, t. IV, p. 565, cf. Montel et Lambert. *Chants populaires du Languedoc*, p. 297 ; dans l'une de ces formulettes, la « Lune barbue » vole de la laine.
2. J. Dejardin. *Dict. des Spots wallons*, t. II, p. 29.
3. Comm. de M. Alfred Harou.
4. Mme Vaugeois, in *Rev. des Trad. pop.*, t. XIII, p. 8-9.
5. Comm. de M. Ed. Edmont ; A. Bout, in *Rev. des Trad. pop.*, t. XVIII, p. 101.
6. E. Monseur. *Le F.-L. wallon*, p. 59.
7. Tylor. *Civilisation primitive*, t. I, p. 382.

dations, idée qui semble en contradiction avec le dicton du Hainaut qui l'appelle *el Soleil des leux*, le soleil des loups, comme dans le midi, et avec le « Soleil du loup », expression usitée dans le Morbihan[1]. Il est vrai qu'en Provence on lui donne le nom de *Souleù di lèbre*, soleil des lièvres[2], et dans les Côtes-du-Nord, celui de : Soleil des renards.

En plusieurs pays on prétend que la lune mange les nuages, parce que lorsqu'étant en son plein, elle monte dans le ciel, les petits nuages qui flottaient autour d'elle se divisent et finissent par disparaître entièrement[3].

Les éclipses sont l'objet de plusieurs explications populaires ; on les croit en général causées par la rencontre du soleil et de la lune ; en Ille-en-Vilaine, où l'on attribue à la lune une dimension au moins égale à celle du soleil, si elle passait sur cet astre de manière à le couvrir entièrement, elle se collerait dessus, si bien que jamais on ne reverrait sa lumière[4]. Plus ordinairement, l'éclipse est produite par une lutte entre les deux astres, assimilés à des personnages ; des gens prétendent même, comme dans la Loire-Inférieure, les avoir vus se battre[5] et aux environs de Menton, on pourrait, en regardant dans un miroir, les voir aux prises[6]. Dans le Luxembourg belge, en Limousin, on dit, lors d'une éclipse de Soleil, que celui-ci se bat avec la Lune, sa femme[7].

On retrouve plus rarement l'idée, encore répandue chez divers peuples, d'après laquelle la lune est, au moment de l'éclipse, exposée à une catastrophe ou en butte aux entreprises de quelque monstre. Cependant, on dit en Limousin, comme en Chine, qu'un griffon pose ses pattes sur elle[8]. C'était vraisemblablement pour l'effrayer qu'on avait encore au XVIe siècle l'usage, constaté bien auparavant par saint Eloi, de pousser des clameurs au moment de l'éclipse, et l'*Indiculus paganiarum* indique qu'on lui criait, comme pour l'encourager : *Vince, Luna!*[9] Cette pratique semble avoir cessé

1. Noelas. *Lég. foréziennes*, p. 270 ; Alfred Harou, in *Rev. des Trad. pop.*, t. XVII, p. 567 ; Comm. de M. F. Marquer.
2. Roque-Ferrier, in *Rev. des langues romanes*, 1883, p. 191.
3. Paul Sébillot. *Trad.*, t. II, p. 354 ; Léo Desaivre. *Croyances du Poitou*, p. 18 ; Alfred Harou, in *Rev. des Trad. pop.*, t. XVII, p. 567.
4. Paul Sébillot. *Traditions et superstitions*, t. II, p. 354.
5. *Rev. des Trad. pop.*, t. VI, p. 519 ; Madame Vaugeois, *ibid.*, t. XV, p. 387.
6. J.-B. Andrews, *ibid.*, t. IX, p. 331.
7. Alfred Harou, in *Rev. des Trad. pop.*, t. XVII, p. 273; Johannès Plantadis, *ibid.*, p. 340.
8. Timothy Harley. *Moon Lore*, p. 135 ; Johannès Plantadis, in *Rev. des Trad. pop.*, t. XVII, p. 340.
9. Grimm. *Teutonic Mythology*, t. II, p. 706.

depuis longtemps ; mais dans la première moitié du siècle dernier, D. Monnier fut témoin d'une scène qui montre que la croyance au danger couru par la Lune subsistait toujours. Un soir qu'il contemplait avec un certain groupe d'habitants de la Bresse, les progrès d'une éclipse, il fut surpris d'entendre autour de lui des soupirs et des exclamations. Les braves gens s'apitoyaient sur le sort de la Lune et disaient à voix basse : « Mon Dieu, qu'elle est souffrante ! » Ils croyaient qu'elle était en proie à quelque monstre invisible qui cherchait à la dévorer. Vers la fin de l'éclipse, il entendit des exclamations d'une autre nature qui montraient que chacun se retirait satisfait de l'issue du combat [1].

Le peuple, que les comètes frappent de terreur, semble avoir peu songé à rechercher leur origine ; cependant en Limousin, on dit lorsqu'il en paraît une, que le diable allume sa pipe et qu'il laisse tomber l'allumette, et en Basse-Bretagne on croit qu'elles se montrent tous les sept ans [2].

§ 2. INFLUENCE ET POUVOIR

Les antiques superstitions relatives à l'action des astres sur la destinée sont encore vivantes chez les paysans. C'est surtout à la lune qu'ils accordent un véritable pouvoir, et elle l'exerce parfois bien avant la naissance. Cette croyance a été relevée sur deux points de la Basse-Bretagne : une jeune fille ou une jeune femme qui sort le soir pour uriner, ne doit jamais se tourner vers la lune quand elle satisfait à ce besoin, surtout si la lune est cornue, c'està-dire dans ses premiers quartiers ou dans le décours ; elle s'expose à être *loaret* ou lunée, autrement dit à concevoir par la vertu de la lune. On cite des exemples de jeunes femmes ou de jeunes filles, qui ont mis au monde des fils de la lune, et que pour cette raison on appelle *loarer*, lunatiques. Aux environs de Morlaix, celle qui, sortant en pareil cas lorsque la lune brille, a l'imprudence de se découvrir trop, étant tournée vers l'astre, court risque de concevoir sous son influence et de donner le jour à un être monstrueux [3]. La

1. D. Monnier et A. Vingtrinier. *Traditions de la Franche-Comté*, p. 138-139.
2. Johannès Plantadis, in *Rev. des Trad. pop.*, t. XVII, p. 340 ; H. Le Carguet, *ibid.*, p. 386.
3. F.-M. Luzel, in *Rev. Celtique*, t. III, p. 452 ; J. d'Armont, in *Rev. des Trad. pop.*, t. XV, p. 471. Ces croyances font songer à une superstition notée au XVIIIe siècle par un missionnaire qui séjourna dans le Groenland : les jeunes filles n'osaient regarder longtemps la lune, de peur de devenir enceintes (Eggede. *Hist. naturelle du Groenland*, trad. française, p. 153).

Lune punit vraisemblablement la violation d'une règle de décence ; car elle est, ainsi qu'on l'a vu, et qu'on le verra plusieurs fois, très facile à irriter. Je n'ai pas retrouvé en France d'autres traces de l'engrossement à distance par punition ; mais on peut rapprocher des croyances bretonnes une observance de la Haute-Bretagne, qui n'est pas toutefois générale : dès qu'une femme est enceinte, elle ne doit plus jamais sortir pour uriner le soir, et si l'on en voit une se diriger vers la porte, on ne manque pas de dire : « Si tu vas dehors, la Lune se vengera[1]. » L'interdiction n'est pas aussi absolue en Basse-Bretagne, mais, dans quelques campagnes, les femmes que certains besoins naturels amènent à quitter leur maison, se garderaient bien pour y satisfaire, de se tourner du côté où la Lune se montre ; si par hasard elles étaient grosses, nul ne sait ce qui pourrait advenir d'une pareille inadvertance. Au Cap Sizun, les hommes eux-mêmes doivent, en pareil cas, se cacher de la Lune; si elle voyait quelqu'un dans cette posture, elle ferait des grimaces, et tous les enfants qui naîtraient alors seraient idiots[2].

On attribue à l'astre des nuits d'autres influences sur la génération, surtout surtout sur celle des animaux ; j'en parlerai au chapitre des mammifères domestiques, parce que souvent il s'y joint des pratiques accessoires. Dans les Vosges et dans la Gironde, on croit que si une femme conçoit en jeune lune, son enfant appartiendra au sexe fort, en vieille lune, au sexe faible[3] ; dans les Vosges, les enfants conçus pendant la lune rousse sont destinés à devenir grands et vigoureux, mais ils sont jaloux, sournois, traîtres, vindicatifs et échouent le plus souvent dans leurs entreprises[4]. En Basse-Bretagne, les accouchements sont plus laborieux quand la lune est rendue à sa fin[5]. A Hamoir, pays de Liège les garçons naissent pendant le premier quartier et les filles au décours[6].

Les phases ou l'aspect de cet astre au moment où un petit être

1. Paul Sébillot, in *Rev. des Trad. pop.*, t. XV, p. 597.
2. L.-F. Sauvé. *Lavarou Koz*, p. 143, n. ; H. Le Carguet, in *Rev. des Trad. pop.*, t. XVII, p. 586. Cf. la légende lorraine de la p. 16 et un passage des *Evangiles des Quenouilles*, au § des Culte, observances, etc.
3. L.-F. Sauvé. *Le Folk-lore des Hautes-Vosges*, p. 219 ; C. de Mensignac. *Sup. de la Gironde*, p. 11 ; suivant J.-B. Salgues. *Des erreurs et préjugés*, t. I, p. 130, cette opinion était générale au commencement du XIX° siècle, même dans la classe moyenne.
4. L.-F. Sauvé. *Le F.-L. des Hautes-Vosges*, p. 128.
5. H. Le Carguet, in *Rev. des Trad. pop.*, t. XVII, p. 586.
6. A. Harou, *ibid.*, t. XVIII, p. 374.

vient au monde influent sur sa santé ou sa destinée. Dans le Morbihan, l'enfant qui naît quand la lune se lève devient « innocent »; si elle est dans son plein, il peut affoler plus tard ; le garçon né dans le décours ne vivra pas ; sur le littoral des Côtes-du-Nord et en Basse-Bretagne, c'est la fille qui, en pareil cas, est exposée à mourir ; en Normandie, en Ille-et-Vilaine, l'enfant, quel que soit son sexe, sera de complexion faible et restera ainsi toute sa vie, alors qu'il sera vigoureux s'il est né dans le croissant ; en Béarn, on dit de celui qui prospère qu'il est né quand la lune montait, c'est-à-dire avant qu'elle ne soit pleine [1]. Un proverbe breton prétend au contraire que boiteux, bigles, bossus et borgnes sont nés sous le croissant ; dans le sud du Finistère, l'enfant venu au monde avec la nouvelle lune mourra noyé, pendu, ou de quelque façon violente [2].

La position de cet astre relativement aux nuages avec lesquels il est en contact au moment de l'accouchement est, en Basse-Bretagne, l'objet de présages que l'on peut appeler analogiques. Lorsqu'un enfant naît de nuit et qu'il fait clair de lune, la plus ancienne des femmes qui assistent l'accouchée court se poster sur le seuil pour examiner l'état du ciel. Si les nuages enserrent la lune comme pour l'étrangler, ou s'ils s'épandent sur sa face comme pour la submerger, on en conclut que la petite créature finira un jour pendue ou noyée [3]. Ceux qui viennent au monde quand la lune se pend, c'est-à-dire lorsque, dans son premier quartier, elle paraît suspendue comme par une corde à la pointe d'un nuage, une corne en haut, l'autre en bas, sont réputés nés sous une mauvaise influence et destinés à mourir pendus. C'est pour éviter ce malheur, que dans un conte breton, un moine supplie une femme en couches de retarder un peu, parce que la Lune est à se pendre, et il se met à genoux devant l'astre pour le conjurer [4]. On prétend aussi que l'enfant né lors de cette circonstance est *loariet*, frappé par la lune, ce qui ne signifie pas toujours lunatique, mais disgrâcié soit au physique, soit au moral, et fatalement exposé à être malheureux [5]. Ceux qui naissent

1. François Marquer, in *Rev. des Trad. pop.*, t. XI, p. 660 ; L.-F. Sauvé. *Lavarou Koz*, p. 143 ; J. Lecœur. *Esquisses du Bocage normand*, t. II, p. 12 ; A. Orain. *Le Folk-lore de l'Ille-et-Vilaine*, t. II, p. 123 ; V. Lespy. *Proverbes de Béarn*, p. 155.
2. L.-F. Sauvé. *Lavarou Koz*, p. 143 ; H. Le Carguet, in *Rev. des Trad. pop.*, t. XVII, p. 586.
3. A. Le Braz. *La Légende de la Mort*, t. II, p. 1.
4. F.-M. Luzel, in *Mélusine*, t. I, col. 324.
5. L.-F. Sauvé. *Lavarou Koz*, p. 142-143, n.

quand la lune est entourée de nuages noirs, aux crêtes floconneuses imitant l'écume des flots, et parmi lesquels elle paraît en effet noyée, courent grand risque de se noyer [1].

La superstition d'après laquelle chaque homme a son étoile particulière est fort répandue. Dans quelques parties de la Haute-Bretagne, quand un enfant naît la nuit, on sort de la maison, et l'on va regarder l'étoile qui se trouve au-dessus de la cheminée principale ; si elle est brillante, le nouveau-né sera heureux, si elle est pâle, on n'augure pas bien de lui [2]. Plusieurs contes de la région centrale des Côtes-du-Nord sont en relation avec cette croyance : un pauvre, présent dans une maison où une dame est sur le point d'accoucher, dit que ce sera un bonheur pour l'enfant s'il peut tarder une heure à venir, sinon il naîtra sous une mauvaise étoile, et sera pendu à l'âge de vingt ans ; un devin prédit le même sort à un enfant qui vient de naître ; mais tous deux, grâce à des interventions célestes, évitent cette fâcheuse destinée [3]. Dans une légende de Basse-Bretagne, une jeune fille née sous une mauvaise planète, doit rester sept ans absente de son pays et avoir sept bâtards avant d'y revenir [4].

Je n'ai pas rencontré dans la tradition contemporaine la croyance à l'influence funeste de l'éclipse sur la naissance à laquelle fait allusion une comédie du XVIIe siècle : « Pour confirmer cette nouvelle au vieillard superstitieux, dit un personnage qui veut le duper, je lui dirai que son enfant ne pouvait vivre, qu'il était né pendant l'éclipse [5]. »

Le corps humain suit dans une certaine mesure les phases de la lune ; sa moelle, comme celle des animaux, est plus ou moins abondante suivant les positions de cet astre ; les cheveux coupés dans le croissant allongent, coupés en pleine lune, ils ne repoussent pas, coupés dans le décours ils raccourcissent [6]; toutefois à Saint-Brieuc et dans la Gironde, on admet qu'il est bon de les tailler le jour de la pleine lune [7]. En nombre de pays on a de la répugnance à

1. F.-M. Luzel, l. c., col. 324, note.
2. Paul Sébillot. *Coutumes de la Haute-Bretagne*, p. 11-12.
3. Paul Sébillot. *Contes*, t. II, p. 333. *Coutumes*, p. 11-12.
4. F.-M. Luzel. *Légendes chrétiennes*, t. II, p. 224.
5. Dufresny, *Le Faux instinct*, acte II, sc. 1. Cette croyance se trouve aussi dans Bodin, *Démonomanie*, liv. I, ch. 5.
6. Laisnel de La Salle. *Croyances du Centre*, t. II, p. 285 ; Paul Sébillot. *Coutumes*, p. 352.
7. Dr Aubry, in *Rev. des Trad. pop.*, t. VII, p. 600 ; C. de Mensignac. *Sup. de la Gironde*, p. 140.

se rogner les ongles pendant le décours, dans la crainte qu'ils ne repoussent plus. La périodicité presque mensuelle des règles a fait attribuer à la lune une influence sur elles [1]. En Ille-et-Vilaine, on croit que les verrues grossissent pendant le croissant et disparaissent en lune perdue [2].

Suivant des idées très communes autrefois, l'astre des nuits exerçait une action sur le caractère ou la santé de l'esprit. Beaucoup de personnes croyaient que bien des femmes subissent, suivant l'âge de la lune, des pressions diverses qui déterminent chez elles une excitation nerveuse ou une sorte d'état maniaque qui les a fait désigner sous le nom de lunatiques [3]. Ce terme a été appliqué à ceux qui avaient tout au moins un grain de folie. « Un qui tient de la lune » était au XVIe siècle « cousin germain d'un lunatique [4] ». Au XVIIIe siècle, on disait d'un homme fantasque qu'il avait des lunes, ou qu'il était sujet à des lunes. Avoir la lune en tête, un quart de lune ou un quartier de lune, signifiait être un peu fou ou léger [5] ; en Gascogne, avoir la lune, c'est être lunatique [6]. Être logé à la lune, c'était vers 1640, n'être pas trop sain d'esprit [7]. Un homme distrait ou trop accessible aux utopies : est dans la lune, et l'on dit assez fréquemment un peu partout d'un homme de mauvaise humeur, qu'il est mal luné.

Au XVIe siècle, on croyait, comme encore de nos jours, qu'il était dangereux de dormir sous le clair de lune ; Claude Gauchet parle de ceux qui, contrairement à l'opinion commune :

> N'ont peur que pour coucher une nuict soubs la brune
> Ils ayent quelque mal des rayons de la lune [8].

Beaucoup de marins sont persuadés qu'elle peut jeter des maléfices à ceux qui s'endorment sous ses regards, et que ses rayons sont nuisibles à la santé [9]. En Basse-Bretagne, les humeurs froides

1. J.-B. Salgues. *Des erreurs et préjugés*, t. I, p. 130.
2. Paul Sébillot. *Trad.*, t. II, p. 353.
3. A. de Chesnel. *Dict. des superstitions*, col. 572.
4. Henry Estienne. *Deux dialogues du nouveau langage françois italianizé*, 1593, cité dans l'*Intermédiaire*, t. XLVIII (1903), col. 205.
5. Leroux. *Dictionnaire comique* ; *Dictionnaire de Trévoux* ; Lorédan Larchey. *Dictionnaire d'argot*.
6. J.-F. Bladé. *Proverbes de l'Armagnac*, p. 92.
7. A. Oudin. *Curiositez françoises*, 1640.
8. *Le plaisir des champs*. Bibl. elzévirienne, p. 271.
9. Pierre Loti. *Mon frère Yves*, p. 65 ; D'Urville. *Voyage autour du monde*, t. II, p. 325.

s'attrappent quand elle est à son déclin[1]. Son action sur les maladies, reconnue par Galien et les médecins de l'antiquité, était encore admise en France à l'époque de la Renaissance, et une comédie du XVIIe siècle en parle comme d'une opinion courante : « Nous sommes en décours et sur le déclin de la lune les malades déclineut[2].» Cette opinion subsiste en Hainaut ; en Basse-Bretagne, la lune d'août fait mourir la plupart des poitrinaires ; en Wallonie celle de mars est fatale aux malades[3].

L'influence de la lune n'est cependant pas toujours mauvaise : au XVIIe siècle, des gens pensaient être préservés de quantité de maladies en disant trois *Pater* et trois *Ave* à cette fin, la première fois qu'ils voyaient le croissant, et l'on croyait guérir les verrues en le regardant[4]. Dans les Deux-Sèvres, il faut pour s'en débarrasser, la première fois que l'on voit la nouvelle lune, ramasser à ses pieds un objet quelconque et frotter ses verrues en disant deux fois : Fis à la lune[5]. En Basse-Bretagne, c'est à la Lune en son plein que l'on adresse cette conjuration.

> *Salud, loar gan*
> *Kass ar re-man*
> *Gan-ez ac'han.*

Salut, pleine lune, — emporte celles-ci (les verrues) avec toi, — loin d'ici[6].

D'après un livre breton de la première moitié du XIXe siècle, l'astre des nuits aurait de l'action sur la vigueur du corps : N'est-il pas permis, dit un lutteur, d'aller humer les rayons de la lune pour se donner des forces[7] ?

En Provence, les jeunes filles se peignent au clair de lune pour avoir une belle chevelure et trouver un mari[8]. On verra plus loin qu'elles s'adressent souvent à elle, pour les consultations amoureuses.

La Lune exerce aussi sa puissance sur les objets : presque partout on l'accuse de ronger les pierres, et en Normandie, on prétend qu'elle

1. H. Le Carguet, in *Rev. des Trad. pop.*, t. XVII, p. 587.
2. Bodin. *Démonomanie*, l. I, ch. 5 ; Dufresny. *Le Malade sans maladie*, acte I, sc. 4.
3. Comm. de M. A. Harou. H. Le Carguet, in *Rev. des Trad. pop.*, t. XVII, p. 585. E. Monseur. *Le F.-L. wallon*, p. 60.
4. J.-B. Thiers. *Traité des superstitions*, éd. de 1679, p. 325.
5. B. Souché. *Croyances*, p. 19.
6. L.-F. Sauvé. *Lavarou Koz*, p. 140.
7. L. Kerardven. *Guionvac'h*, p. 223.
8. Bérenger-Féraud. *Superstitions et survivances*, t. V, p. 185.

consume les toits de chaume sur lesquels elle rit [1]. Dans les Vosges, le verre s'irise sous son influence, et elle fait pâlir les couleurs des étoffes [2]. En Basse-Bretagne, elle jette un venin dans l'eau, et c'est pour en préserver les puits qu'on les recouvre d'un toit en pointe [3].

D'innombrables dictons constatent le pouvoir que l'on attribue aux astres, et principalement à la lune, sur le bon ou le mauvais temps, et les pronostics que l'on tire de leurs divers aspects ; d'autres sont en relation avec les opérations agricoles ou forestières, et beaucoup d'observances sont conformes à ces diverses idées ; on en trouvera plusieurs au livre de la Flore populaire. En voici quelques-unes qui se rapportent, soit à des actes de la vie humaine, soit à des entreprises. Au XVe siècle, on avait, en matière de mariage, une croyance qui semble un peu oubliée de nos jours : Femme nulle, disait-on, ne doit homme espouser en decours de lune, pour le bon eur que la lune donne à son renouvellement [4]. Cependant en Lorraine, beaucoup de personnes disaient naguère que la Lune voyait certainement avec plaisir et souhaitait bonheur à une jeune femme s'établissant chez son mari pendant le premier quartier [5]. Jadis, lorsqu'il s'agissait de couper des bois destinés à la construction, surtout à celle des navires, on avait égard aux phases de cet astre ; maintenant encore en Provence, les arbres qui ont cette destination sont abattus en vieille lune [6]. Dans le pays de Vaud, on pense qu'il ne faut pas commencer à bâtir une maison quand la lune a les bouts tournés vers le bas. En Lorraine il était bon de s'établir dans une maison au moment du premier quartier [7].

On accorde au soleil bien moins d'influence qu'à la lune ; cependant on dit en Haute-Bretagne que s'il entre dans la bouche de quelqu'un, il lui donne la fièvre. Il avait des vertus curatives au moment de son apparition ; Thiers signale l'usage de s'exposer tout nu au soleil levant, et de dire en même temps certaine quantité de fois *Pater* et *Ave* pour guérir les fièvres [8].

Actuellement encore, ainsi qu'on le verra au livre des Eaux douces, les ablutions faites par les malades sur le bord des eaux sont surtout

1. J. Lecœur. *Esquisses du Bocage normand*, t. II, p. 13.
2. Ch. Sadoul, in *Rev. des Trad. pop.*, t. XVIII, p. 430.
3. H. Le Carguet, *ibid.* t. XVII, p. 586.
4. *Les Evangiles des Quenouilles*, Appendice B. IV, 24.
5. Richard, *Trad. de Lorraine*, p. 173.
6. P. Sénéquier, in *Rev. des Trad. pop.*, t. XIV, p. 130.
7. A. Ceresole, *Légendes des Alpes vaudoises*, p. 333-334. Richard, l. c.
8. J. B. Thiers. *Traité des sup.*, p. 367.

efficaces avant le lever du soleil, et dans nombre de cérémonies magiques, on constate la même observance.

En Haute-Bretagne, l'itinéraire de certaines processions pour la pluie est toujours au rebours du soleil [1] ; la pèlerine qui allait par procuration faire un pèlerinage de haine à Saint-Yves de Vérité, au pays de Tréguier, faisait trois fois le tour de la chapelle en marchant à l'inverse du soleil [2].

En plusieurs pays, on assure qu'il y a toujours le samedi, un rayon de soleil ; on dit en Picardie, qu'il luit alors parce que la Vierge en a besoin pour sécher la chemise que le petit Jésus doit mettre le dimanche ; en Limousin pour la propre chemise de la Vierge ; en Haute-Bretagne pour sa lessive [3].

Au moyen âge les étoiles filantes passaient, comme de nos jours, pour être funestes aux arbres [4].

> Dont vient que cil qui vont naiant,
> Par nuit, ou que par terre vont,
> Maintes fois trovées les ont,
> Et les voient totes ardans
> Chéoir jusqu'à terre luisans,
> Et quand là viennent por li prendre,
> Si truevent aussi comme cendre,
> Ou acune fueille porrie
> D'un arbre qui seroit moilhie.

Dans la Gironde, quand un pied de vigne sèche ayant ses feuilles, on dit qu'une étoile est tombée dessus [5].

§ 3. LES PRÉSAGES

La prédiction du temps, d'après l'aspect et les révolutions des astres, est l'objet d'un grand nombre d'aphorismes et de dictons, qui tiennent une place considérable dans tous les recueils de proverbes. Ici je ne parlerai que des présages d'un ordre plus élevé que l'on tire des phénomènes célestes.

Tout le monde connaît la pièce des *Poésies barbares*, dont voici le début :

> Tombez, ô perles dénouées,
> Pâles étoiles, dans la mer.

1. Lucie de V. H. in *Revue des Trad. pop.* t. XVI, p. 444.
2. A. Le Braz. *La Légende de la Mort*, t. I, p. 173.
3. A. Bout, in *Rev. des Trad. pop.*, t. XVIII, p. 102 ; Johannès Plantadis, *ibid.*, t. XVII, p. 340 ; Paul Sébillot. *Coutumes de la Haute-Bretagne*, p. 221.
4. Gautier de Metz. *Image du monde* (1245) cité par René Basset, in *Rev. des Trad. pop.* t. XIII, p. 178.
5. F. Daleau. *Trad. de la Gironde*, p. 15.

Leconte de Lisle qui, à diverses reprises, séjourna sur les côtes de la Manche, n'a peut-être fait que développer en beaux vers une croyance des marins de la Haute-Bretagne qu'il pouvait avoir entendue : lorsqu'une étoile tombe, elle va se noyer dans la mer [1]. Dans le sud du Finistère les étoiles que l'on voit filer se détachent du ciel pour franchir une montagne qui barre leur route ; quand elle ne la retrouvent plus après l'avoir passée, elles tombent sur la terre ou dans la mer [2].

Suivant une opinion bien plus commune, les étoiles filantes sont liées aux âmes ou en sont la figure, et leur chute présage le décès de quelqu'un ou un changement dans la condition des morts.

La première de ces idées était courante au XVe siècle. Quant vous veez de nuit cheoir une estoille, sachiez pour vray que c'est un de voz amis qui est trespassé, car chascune personne a une estoille au ciel pour lui, et quant il meurt, elle chiet [3]. Cette conception se retrouve en beaucoup de provinces où souvent, comme dans le Maine, on doit faire une prière pour que les portes du ciel soient ouvertes à l'âme du défunt [4].

En divers pays, ces phénomènes atmosphériques indiquent que des êtres malheureux ou coupables viennent de sortir de ce monde. Dans le Luxembourg belge, on dit à la vue d'une étoile filante : C'est un homme mort, et l'on croit que la vengeance de Dieu s'est appesantie sur lui [5]. En Lorraine et dans la Montagne Noire, l'âme a quitté la terre sans avoir obtenu la rémission de ses péchés [6] ; dans le Cantal, quelqu'un vient de périr de mort violente [7]. En Périgord, l'étoile qui file est l'âme d'un enfant non baptisé, et les paysans font un signe de croix à sa vue [8].

Plus ordinairement, les étoiles filantes sont des âmes qui vont tout droit au Ciel, ou dont le temps de pénitence est achevé. A Audierne, où les étoiles sont souvent regardées comme des âmes qui marchent du soir au matin sur la route qu'elles ont à suivre

1. Paul Sébillot. *Légendes de la Mer*, t. II, p. 35.
2. H. Le Carguet, in *Rev. des Trad. pop.*, t. XVII, p. 535.
3. *Les Evangiles des Quenouilles*. Appendice A. 16.
4. A. de Nore. *Coutumes*, p. 284. On dit en Ille-et-Vilaine qu'il y a autant d'étoiles au ciel qu'il y a d'hommes sur la terre. (Comm. de M. Yves Sébillot).
5. Alfred Harou. *Mélanges de traditionnisme*, p. 6.
6. Richard. *Trad. de Lorraine*, p. 128. A. de Chesnel. *Usages de la Montagne Noire*, p. 370.
7. Audigier. *Trad. de la Haute-Auvergne*, p. 43.
8. W. de Taillefer. *Antiquités de Vésone*, t. I, p. 245.

pour aller en Paradis, si l'une d'elles court vite à travers le ciel, c'est que, délivrée par les prières, elle a hâte d'arriver au séjour des bienheureux [1]. Dans le Bocage normand, c'est l'âme d'un enfant qui monte au ciel [2] ; en Lorraine, et dans le Castrais, leur fugitive apparition indique que des défunts, délivrés à l'instant même du Purgatoire, sollicitent en action de grâce l'aumône d'un *Pater* [3]. Dans un conte auvergnat, où un revenant supplie Pierre-sans-Peur de déterrer les vases d'église qu'il a volés, quand la restitution a été faite, une étoile filante traverse le ciel : le coupable a obtenu son pardon [4].

Ces courtes et brillantes apparitions sont destinées à ranimer la piété des chrétiens et à solliciter des prières qui peuvent abréger le temps d'épreuve des défunts. Les chaudes soirées d'été où il y a de véritables pluies d'étoiles, qu'en plusieurs pays on nomme : larmes de saint Laurent le Grillé [5], sont le moment choisi par les trépassés pour se rappeler au souvenir des vivants. En Lorraine, chaque étoile filante est une âme en peine qui demande des prières; en Poitou, c'est celle d'un parent [6]. On croit, dans les Vosges, que si, pendant son rapide trajet sur le ciel, on peut prononcer *Requiescant in pace*, ou, suivant d'autres, le dire trois fois, on sauve une âme du Purgatoire ; il faut, en Haute-Bretagne, réciter un *Pater* et un *Ave*, ou avoir le temps de nommer trois saints ; dans le pays de Liège, de dire trois *Amen*, à Laroche, trois fois « Seigneur » ou « Jésus ! » à Herve, de prononcer ces mots : « Que les âmes du Purgatoire reposent en paix ! » ou « Loué soit Jésus-Christ au Saint-Sacrement de l'autel ! » [7] En Provence, la formule est : « Bel ange, Dieu t'accompagne ! [8] »

Les vœux que l'on peut formuler pendant que l'étoile est visible, sont aussi très utiles à celui qui les fait : dans les Vosges, l'homme assez heureux pour pouvoir alors prononcer ces trois mots : « Paris, Metz, Toul » aurait sa fortune assurée : un dragon lui apporterait

1. H. Le Carguet, in *Rev. des Trad. pop.*, t. XVII, p. 586.
2. J. Lecœur. *Esquisses du Bocage*, t. II, p. 13.
3. Richard. *Trad. de Lorraine*, p. 128 ; *Rev. des Trad. pop.*, t. VI, p. 548.
4. Paul Sébillot *Litt. orale de l'Auvergne*, p. 25-26.
5. Alfred Harou, in *Rev. des Trad. pop.*, t. XVII, p. 453.
6. L.-F. Sauvé. *Le F.-L. des Vosges*, p. 196 ; Léon Pineau. *Le F.-L. du Poitou*, p. 526.
7. Richard, l. c., p. 128 ; Paul Sébillot. *Trad.*, t. II, p. 353 ; Aug. Hock. *Croyances du pays de Liège*, p. 178 ; E. Monseur. *Le F.-L. wallon*, p. 61.
8. F. Mistral. *Tresor dou Felibrige*.

aussitôt un magnifique diamant [1]. D'après une croyance assez répandue, le souhait qu'on a eu le temps de préciser avant que l'étoile ait disparu, sera infailliblement exaucé [2]; si l'on peut en faire trois, ils seront réalisés dans l'année. Dans la Gironde, si au moment où l'on pense à quelque chose, le regard se porte vers le ciel et qu'on y aperçoive une étoile filante, ce qu'on a pensé arrivera [3]. Dans la Nièvre, on se signe en demandant à Dieu de vaincre son défaut dominant [4].

Des présages d'une autre nature sont, beaucoup plus rarement, tirés des étoiles filantes. Dans les Vosges, celles que l'on voit en septembre annoncent d'heureuses vendanges; dans le Cantal, on croit parfois qu'elles pronostiquent des catastrophes, ou, comme en Limousin, la fin du monde. A Leuze (Belgique wallonne), lorsqu'une étoile paraît tomber sur une maison ou sur un jardin, on dit qu'une personne de la famille mourra bientôt [5].

En Wallonie, les étoiles filantes laissent parfois sur terre des traces matérielles de leur chute. Dans le sud-est de la province de Liège, quand on en voit une, on dit qu'il tombe des cacas d'étoiles; on appelle *hit' di sieùl* ces petites masses de matières gélatineuses que l'on rencontre surtout dans les marais, et qui ne sont que des peaux de grenouilles que l'estomac des petits carnivores rejette après la digestion du contenu [6]. Des petites pierres bleues trouées que l'on trouve à La Reid, viennent avec les pluies d'étoiles [7].

Les historiens ont, depuis l'antiquité jusqu'à une époque voisine de la nôtre, parlé des terreurs qu'excitait l'apparition des comètes. De nos jours encore, le vulgaire pense qu'elles pronostiquent des événements fâcheux. En Haute-Bretagne, en Poitou, en Wallonie, elles présagent la guerre, la famine ou la fin du monde; en Ille-et-Vilaine, un changement de gouvernement: si la queue est tournée vers le couchant, il se produira à bref délai; si elle s'incline vers le

1. L.-F. Sauvé, *Le F. L. des Hautes-Vosges*, p. 197.
2. Hécart. *Dict. rouchi*; Richard. *Trad. de Lorraine*, p. 128; Regis de la Colombière. *Cris de Marseille*, p. 274; F. Daleau. *Trad. de la Gironde*, p. 15; M. Reymond, in *Rev. des Trad. pop.*, t. VI, p. 602; A. Harou, *ibid.*, t. XVII, p. 144.
3. C. de Mensignac. *Sup. de la Gironde*, p. 138.
4. Mme Paul Sébillot, in *Rev. des Trad. pop.*, t. V, p. 229.
5. L.-F. Sauvé. *Le F.-L. des Hautes-Vosges*, p. 265; L. Audigier. *Trad. de la Haute-Auvergne*, p. 43; Johannès Plantadis, in *Rev. des Trad. pop.*, t. XVII, p. 340; Alfred Harou, *ibid.*, t. XVII, p. 573.
6. E. Monseur. *Le Folklore wallon*, p. 61.
7. A. Harou, in *Rev. des Trad. pop.*, t. XVII, p. 140.

levant, il n'aura pas lieu de si tôt[1]. Aux environs de Dinan, celui qui peut apercevoir la comète qui, comme celle de 1902, est peu visible, est à l'abri des malheurs qu'elle annonce[2].

Dans la Gironde, le Limousin et plusieurs autres pays vignobles, l'apparition de l'astre chevelu est envisagée sans tristesse : une année de comète est une année de bon vin[3].

Les éclipses présagent des événements funestes, comme des guerres, des maladies, de furieux ouragans[4], la famine[5]. Mais elles ne sont plus l'objet de terreurs analogues à celles qui, traversant les siècles, étaient encore en pleine vigueur au moyen âge, même dans les villes comme Paris. Le seizième jour de juin (1406), entre six et sept heures du matin, fut eclipse de soleil bien merveilleux qui dura près d'une demi-heure. C'estoit grande pitié de voir le peuple se retirer dans les églises, et cuidoit-on que le monde deust faillir. Toutesfois la chose passa et furent assemblez les astronomiens, qui dirent que la chose estoit bien estrange et signe d'un grand mal à venir[6].

On tire des présages de l'aspect de la lune ou des circonstances qui se produisent dans son voisinage immédiat. On disait en Franche-Comté, dans la première moitié du XIX° siècle, que lorsqu'elle était cernée d'une auréole sanglante, elle préparait les esprits à des changements notables dans l'état[7]. En Haute-Bretagne, la rougeur de la lune pronostique une grande guerre ou la fin du monde, et si ce phénomène se présente lors d'une guerre déclarée, c'est le signe qu'une grande bataille vient d'être livrée ; le rouge, c'est le sang des soldats tués qui va nourrir les enfants de la Lune ; cet astre a, du côté opposé à celui où nous le voyons, une énorme gueule qui lui sert à aspirer tout le sang versé sur la terre[8].

Les paysans et surtout les marins tirent des augures de bon ou de mauvais temps, des halos qui entourent la lune[9] ; mais actuel-

1. Paul Sébillot. *Traditions*, t. II, p. 351 ; Léo Desaivre. *Croyances*, p. 37 ; Alfred Harou. *Le F.-L. de Godarville*, p. 3 ; Paul Sébillot, l. c.
2. Lucie de V.-H., in *Rev. des Trad. pop.*, t. XVII, p. 574.
3. F. Daleau. *Trad. de la Gironde*, p. 15 ; J.-M. Noguès. *Mœurs d'autrefois en Saintonge*, p. 131 ; Johannès Plantadis, in *Rev. des Trad. pop.*, t. XVII, p. 340 ; A. Harou, *ibid.*, p. 571.
4. Richard. *Traditions de Lorraine*, p. 123.
5. Audigier. *Trad. de la Haute-Auvergne*, p. 43.
6. Juvénal des Ursins. *Journal*, p. 438.
7. M. Monnier. *Vestiges d'antiquités dans le Jurassien*, p. 407.
8. Lucie de V.-H. in *Rev. des Trad. pop.*, t. XIII, p. 273.
9. Paul Sébillot. *Légendes de la mer*, t. II, p. 55 et suiv.

lement, on ne semble plus y trouver des présages d'une autre nature, auxquels on croyait encore au XVII⁰ siècle. Lors du siège de La Rochelle par Richelieu, les assiégés eurent beaucoup de joie d'un grand cercle blanc qui parut et disparut à côté de la lune, et plusieurs dirent qu'on avait observé le même cercle lorsque le duc d'Epernon avait été forcé de lever le siège [1].

La position de certaines étoiles relativement à la lune, qui semble exercer un pouvoir sur elles, est l'objet de diverses explications. Suivant les paysans poitevins, elle est toujours accompagnée de deux étoiles, une grosse et une petite : la grosse est tantôt devant, et tantôt derrière ; elle représente l'homme riche : la petite, c'est le pauvre, ou pour mieux dire l'acheteur de blé. La petite suit-elle la grosse, l'acheteur court après le vendeur, le blé sera cher ; si les deux étoiles sont près de se toucher, le pauvre sera réduit à demander l'aumône ; mais la petite étoile prend-elle les devants, à son tour le pauvre s'enfuit, dédaignant les offres du riche : l'année sera abondante et la vie facile [2].

Les marins de plusieurs pays disent que la lune a une chaloupe : c'est une étoile, plus grande et plus blanche que les autres, qui se tient en avant ou en arrière de cet astre, jamais au-dessus ni au-dessous. Par beau fixe, elle est en avant de la lune qui se fait remorquer par elle ; quand le mauvais temps est proche elle se tient en arrière, et auprès, parée à être embarquée : les pêcheurs d'Audierne tirent des pronostics de ces diverses positions, de même que les matelots de la Manche et que ceux du pays boulonnais qui connaissent aussi l'*canote d'leune* ; les marins picards l'appellent « le pilote ». Pour les uns comme pour les autres, c'est mauvais signe quand la lune embarque sa chaloupe, ce qui a lieu lorsque les nuages qui l'entourent empêchent de voir l'étoile [3].

La lune sert encore à des prédictions qui se rapportent aux naissances futures dans une famille : en Poitou, si elle ne change pas dans les huit jours qui suivent un accouchement, l'enfant à venir sera du même sexe que celui qui vient de naître, à moins qu'il ne soit conçu en vieille lune. En Anjou, en Normandie, dans la Loire-Inférieure, il suffit que la lune ne change pas dans les trois

1. *Magasin pittoresque.* 1834, p. 18, d'a. Dupont. *Hist. de la Rochelle*, 1830.
2. Léo Desaivre. *Etudes de mythologie locale*, p. 14.
3. H. Le Carguet, in *Rev. des Trad. pop.*, t. XVII, p. 586 ; Paul Sébillot, *Légendes de la mer*, t. II, p. 57 ; E. Deseille. *Glossaire des matelots boulonnais*, p. 66 ; A. Bout, in *Rev. des Trad. pop.*, t. XVIII, p. 101.

jours [1]. Dans la Gironde et en Anjou, la femme qui a accouché sur le déclin de la lune aura son prochain enfant du même sexe, à moins que la lune ne change dans les vingt-quatre heures ou les trois jours [2].

Les aspects du soleil, qui en matière de prévision du temps, sont comme ceux des autres astres, l'objet de dictons assez nombreux, ont été rarement relevés au point de vue augural. Cependant on y prête attention dans la Belgique wallonne, lors de la cérémonie du mariage : un rayon de soleil qui balaie alors l'église est regardé à Liège comme un présage de bonheur ; dans le Luxembourg, si le soleil cesse de briller au moment où le prêtre donne la bénédiction nuptiale aux époux, l'augure est funeste. Dans le pays de Liège, si le soleil luit dans l'œil d'une jeune fille ou d'un jeune homme, c'est signe que leur mariage n'aura pas lieu dans l'année ; la jeune fille dans l'œil duquel il darde subitement un rayon droit verra le sien retardé d'un an [3].

Les étoiles sont, comme la lune, en relation fréquente avec l'amour. A Liège, la jeune fille qui veut savoir qui elle épousera compte chaque soir, pendant sept jours, sept étoiles, et recommence patiemment si une seule fois les nuages s'interposent ; ayant enfin réussi, elle croit que le premier jeune homme qui lui tendra la main sera son futur mari. A Nivelles, comme dans la Creuse, il faut compter neuf étoiles pendant neuf jours [4]. Dans le Bocage vendéen, si l'on compte sept étoiles, pendant sept soirs différents, en ayant soin de ne pas compter les mêmes, le rêve fait la septième nuit est l'expression de la vérité. Lorsqu'une jeune liégeoise est courtisée, elle choisit une étoile, dont le scintillement plus ou moins vif est pour elle un présage bon ou mauvais [5].

En Haute-Bretagne, celui ou celle qui peut voir une étoile entre neuf et dix heures du matin, se marie dans l'année. Au temps jadis pour être pape, il fallait apercevoir une étoile en plein midi ; pour être cardinal, à onze heures du matin [6]. En Poitou, on dit aux enfants que s'ils veulent jeûner le soir de Noël, ils verront à travers

1. B. Souché. *Croyances*, p. 6 ; G. de Launay, in *Rev. des Trad. pop.*, t. VIII, p. 96 ; A. Patry, *ibid.*, t. IX, p. 555 ; Mme Vaugeois, *ibid.*, t. XV, p. 589.
2. C. de Mensignac. *Superstitions de la Gironde*, p. 11.
3. E. Monseur, in *Bulletin de Folklore*, t. II, p. 20 ; Alfred Harou, in *Rev. des Trad. pop.*, t. XVII, p. 566 ; *Wallonia*, t. III, p. 65.
4. E. Monseur. *Le Folklore wallon*, p. 34 ; Auricoste de Lazarque, in *Rev. des Trad. pop.*, t. IX, p. 581.
5. Jehan de la Chesnaye, *ibid.*, t. XVII, p. 138 ; E. Brixhe, in *Wallonia*, t. IV, p. 30.
6. Paul Sébillot. *Trad.*, t. II, p. 353.

le tuyau de la cheminée, la belle étoile qui fait trouver les nids [1].

A Spa, les paysans choisissent une étoile dans le ciel ; lorsqu'ils cessent un soir de l'apercevoir, ils augurent un malheur pour le lendemain. Si l'on voit douze étoiles au-dessus d'une maison, on peut être assuré qu'on y pleurera un mort pendant la nuit [2]. En Vendée, après qu'une famille eut été maudite par un vieillard dont ses membres avaient assassiné le fils, une brillante étoile se détachait du ciel chaque soir et inondait la maison d'une lueur étrange [3].

Les présages tirés des songes où figurent les astres ont été rarement relevés ; l'*Astrologue de la Beauce* en contient un assez grand nombre qui diffèrent de ceux que donnent les *Clefs des songes* ; en voici quelques-uns qui peuvent être d'origine populaire : Rêver qu'on voit le soleil se lever est le présage d'une bonne nouvelle ; s'il se détache de la voûte du ciel, c'est l'annonce de la mort subite d'un parent ou d'un ami. Voir en songe la lune pleine signifie, si c'est une fille qui fait ce rêve, qu'elle sera bientôt mariée, si c'est une femme qu'elle sera prochainement enceinte, et qu'elle mettra au monde deux jumeaux. Si l'on voit le ciel sillonné d'étoiles filantes, c'est l'avertissement d'une prochaine rupture avec un ami [4].

§ 4. CULTE, ORDALIES ET CONJURATIONS

Quelques années avant la Renaissance, les astres étaient l'objet d'un respect quasi cultuel ; il était entretenu par la crainte des punitions réservées à ceux qui auraient osé se montrer simplement irrévérencieux à leur égard. Le nombre relativement considérable des observances que nous connaissons par les *Evangiles des Quenouilles* démontre que, vers le milieu du XVe siècle, on croyait au pouvoir de la lune et du soleil sur la santé et sur la chance. Celui qui pisse contre le soleil, il devient en sa plaine vie graveleux, et si engendre souvent la pierre... Se quelque personne marchande à une aultre en tournant le dos à la lune, certes jà ne lui prouffitera le marchié... Nul qui veult gaignier au jeu de dez ne se doit jamais asseoir, pour jouer, son dos devers la lune, où qu'elle soit lors, ains lui doit tourner le visage, ou se ce non, jamais il n'en levera sans perte... Qui veult gaignier aux dez par jour, il convient faire le

1. Léo Desaivre. *Etudes de Mythologie locale*, 1880, p. 5-6.
2. Alfred Harou, in *Rev. des Trad. pop*, t. XVII, p. 140.
3. Jehan de la Chesnaye, *ibid.*, t. XVI, p. 255.
4. Félix Chapiseau. *Le F. L. de la Beauce*, t. I, p. 308-311.

contraire, car il fault tourner le dos au soleil... Qui du soleil vœult estre servy, si lui tourne le dos : car il ne vœult estre regardé à plain du pecheur, et, se autrement fait, tost moustre son courroux [1].

Les écrivains des siècles suivants ne nous ont pas renseignés sur ce point spécial des idées populaires. Il est vraisemblable qu'elles persistaient, puisque à l'époque moderne l'on a constaté plusieurs idées apparentées à ces anciennes croyances. Dans la Montagne Noire, il arrivait malheur à celui qui se tenait bien droit la première fois qu'il regardait la nouvelle lune [2]. Peut-être fallait-il s'incliner devant elle, ainsi que l'indiquent les *Evangiles des Quenouilles*. Dans la Gironde, on doit s'abstenir, sous peine de disgrâce, de voir la lune le premier jour où elle est dans son plein [3]. Dans le sud du Finistère celui qui regarde fixement la Lune pendant un certain temps est exposé à être avalé par elle [4].

Dans les Vosges et la Vendée, quand on admire les étoiles, il faut se garder de les compter ; car tout homme auquel il arriverait de compter la sienne, tomberait mort sur le champ [5] ; à Marseille, celui qui montrait les étoiles avec les doigts en les comptant était exposé à être couvert de verrues [6].

Dans son Sermon sur les superstitions, saint Eloi s'élevait contre le culte que les chrétiens de son temps rendaient aux astres du jour et de la nuit : Que personne, dit-il, n'appelle son maître le Soleil ou la Lune, et ne jure par eux. Au XVe siècle, on rencontre diverses traces qui constatent que les défenses ecclésiastiques n'avaient pu entièrement détruire les anciennes croyances. Dans la farce de *Maître Pierre Pathelin*, le drapier jure :

> Par le saint soleil qui roye [7].

M. Filleul Pétigny a entendu un jour au tribunal correctionnel de Nogent-le-Rotrou un homme proférer un serment analogue : Je le jure par le soleil [8].

1. *Les Evangiles des Quenouilles*, III, 21 ; Appendice B, II, 66 ; III, 11 et glose. Appendice B, II, 51.
2. A. de Chesnel. *Usages de la Montagne Noire*, p. 370. *Le Télégramme*, (Toulouse) 10 février 1896.
3. C. de Mensignac. *Sup. de la Gironde*, p. 138.
4. H. Le Carguet, in *Rev. des Trad. pop.*, t. XVII, p. 586.
5. L.-F. Sauvé. *Le F.-L. des Hautes Vosges*, p. 197 ; Jehan de La Chesnaye, in *Rev. des Trad. pop.*, t. XVII, p. 138.
6. Regis de la Colombière. *Les Cris de Marseille*, p. 270.
7. P.-L. Jacob. *Recueil de farces*, p. 67.
8. *Rev. des Trad. pop.*, t. XVII, p. 453.

Plusieurs passages des *Evangiles des Quenouilles* parlent d'hommages rendus aux astres comme dispensateurs de bienfaits : Cellui qui souvent benist le soleil, la lune et les estoilles, ses biens lui multiplieront au double.... Celui qui l'entrelaisse (le soleil) incontinent devient miserable et mal cheant... Quiconque salue la lune lorsqu'elle est nouvelle, et quant elle est pleine, et quant elle est en decours, pour vray elle envoie santé et bon eur... Cellui qui point d'argent n'a en sa bourse se doit abstenir de regarder la nouvelle lune, ou autrement il n'en aura guère tout au long d'icelle... Celui qui perchoit le croissant à plaine bourse, il le doit saluer et encliner devotement et pour certain il multipliera toudis celle lunaison [1]. On croit maintenant encore dans la Gironde que si lorsqu'on aperçoit la nouvelle lune, on a de l'argent dans sa poche, on argentera tout le temps de la lune [2]. Qui vœult, disent encore les *Evangiles*, avoir toute une lune de l'argent en sa bourse, si la salue reveramment le propre jour qu'elle appert nouvelle et le jour ensievant, si se perchevra moult tost de bon secours [3]. En Bourbonnais, pour détruire l'effet des maléfices, il faut s'agenouiller devant le soleil levant et prononcer une conjuration en le fixant [4].

La croyance au pouvoir des astres est attestée de nos jours, non-seulement par divers actes, mais surtout par des espèces de prières rimées, de forme traditionnelle. On les a relevées dans un grand nombre de pays. Les jeunes filles désireuses de voir en songe celui qu'elles doivent épouser, s'adressent à la Lune comme à une véritable entité. Les formules recueillies jusqu'ici sont presque toutes purement païennes, ce qui semble indiquer l'ancienneté de la pratique ; mais elles sont parfois accompagnées d'actes chrétiens.

L'invocation à la Lune, où elle reçoit des noms caressants, flatteurs ou tendres, se compose habituellement de trois à six vers ; les deux derniers, qui mentionnent la grâce sollicitée, sont presque partout sensiblement les mêmes.

> Fais-moi voir en mon dormant (ou) en mon rêvant,
> Qui j'aurai en mon vivant.

Le début est plus varié, et j'en donnerai quelques exemples, en

1. *Les Evangiles des Quenouilles*. III, 14 ; Appendice B, II, 53, 65 ; II, 14 et glose ; App. B, II, 17.
2. C. de Mensignac, l. c. p. 228.
3. *Les Evangiles*, App. B, III, 14.
4. Francis Pérot, in *Rev. des Trad. pop.*, t. XVIII, p. 301.

rapportant les circonstances beaucoup plus différentes, qui précèdent ou suivent la conjuration. Ordinairement elle est faite au moment de la nouvelle lune ; dans l'Yonne, il faut dire trois fois de suite en la regardant, avant de se coucher :

>Salut, beau croissant,
>Fais-moi voir, etc [1].

En Haute-Bretagne, on récite cinq *Pater* et cinq *Ave* en se tournant vers lui, puis l'on jette, sans regarder, dans sa direction, ce qu'on trouve sous la main, en disant :

>Petit croissant,
>Verbe blanc,
>Fais-moi voir, etc.

On se met ensuite au lit, en y entrant du pied gauche, on se couche du côté gauche, et l'on récite jusqu'à ce qu'on s'endorme, les prières pour les âmes du purgatoire [2].

En Poitou, les amoureux des deux sexes sortent sept soirs de suite, pour regarder la Lune dans son premier quartier, en lui disant :

>Lune, ma petite mère, moi qui suis ton enfant,
>Fais-moi voir, etc [3].

Dans la Flandre française, la jeune fille doit mettre pendant toute la durée du croissant, ses objets de toilette en croix, et, agenouillée au pied du lit, réciter :

>Croissant, croissant, fais-moi voir, etc [4].

A Cornimont (Vosges) la consultation, suivie d'une prière à saint André, devait être faite, après avoir jeûné, le premier vendredi de la lune, et le soulier du pied gauche était placé sous le lit [5].

Dans le Maine, c'était à la nouvelle lune de Mars que l'on disait :

>Je te salue, beau croissant, etc [6].

En d'autres pays, la prière était faite, comme dans la Gironde, un jour de pleine lune ; la jeune fille, après l'avoir saluée trois fois, disait :

>Bonsoir, madame la Lune,
>Faites-moi voir, etc [7].

1. Nerée Quépat, in *Mélusine*, t. I, col. 220.
2. Paul Sébillot. *Traditions de la Haute-Bretagne*, t. II, p. 355-356.
3. Léo Desaivre. *Prières pop. du Poitou*, p. 36.
4. A. Desrousseaux. *Mœurs de la Flandre française*, t. II, p. 281.
5. Richard. *Trad. de Lorraine*, p. 177.
6. Mme Destriché, in *Rev. des Trad. pop.*, t. V, p. 563.
7. C. de Mensignac. *Sup. de la Gironde*, p. 19, cf. sur d'autres consultations accomplies en Mars, sans qu'il y soit question de la lune, les t. III, p. 146 et VII, 202, t. XVII, p. 498, de la *Rev. des Trad. pop.*

En Dauphiné, l'invocation qui avait lieu à minuit, le vendredi, commençait ainsi :

> Lune, belle Lune,
> Dis-moi en mon dormant, etc [1].

Quelquefois, la consultation est surtout efficace au moment des grandes fêtes solsticiales. Dans les Alpes vaudoises, il faut, la veille de Noël, a minuit, descendre de son lit, en posant à terre le pied gauche le premier, et si la lune brille, aller dans un carrefour et dire :

> Lune, ô ma tant belle Lune,
> Toi qui connais ma fortune,
> Oh ! fais-moi voir en rêvant,
> Qui j'aurai pour mon amant.

On récite la même formulette en se rendant entre onze heures et minuit à reculons, du côté de l'égout du toit [2]. En Wallonie, la prière se fait à la Saint-Jean :

> Belle, belle, que tu es belle,
> Belle, belle, je t'acconjure
> Fais-moi voir en mon dormant
> Ce qu'j'aurai en mon vivant,
> Et qu'il tienne à la main
> Son gagne-pain [3].

A Battice, pays de Liège, la jeune fille doit choisir un soir où la lune donne sur sa fenêtre, se mettre au lit à reculons, en ne quittant pas la lune des yeux ; les quatre derniers vers de la formule qu'elle récite sont semblables à ceux de la prière qui précède ; mais « saint André, bon batelier » y remplace la « Belle » [4].

La lune est aussi l'objet d'invocations presque toujours christianisées, mais elles sont vraisemblablement anciennes et la prière catholique a remplacé une prière païenne. Certains paysans de la Gironde lui adressent, dès qu'ils l'aperçoivent, cette formule rimée :

> *Bédy la lune et lou lugan,*
> *Lou boun Diou qui es aou mitan*
> *La sinte Bierge qui es aou bort*
> *Qué prégue Diou pour tous lous morts.*

Je vois la Lune et la Lugan (première étoile) — le bon Dieu qui est au milieu — la sainte Vierge qui est au bord. — qui prie Dieu pour tous les morts [5]. En Languedoc on dit .

1. A. Ferrand, in *Rev. des Trad. pop.* t. V, p. 414.
2. Ceresole. *Légendes des Alpes vaudoises*, p. 330.
3. O. Colson, in *Wallonia*, t. IX, p. 53.
4. Alfred Harou, in *Rev. des Trad. pop.* t. XVII, p. 140-141.
5. C. de Mensignac, l. c. p. 145.

Luna, bela Luna, filhoia de Dieu
Tres douns vous demande, ieu :
L'ounou, la sagessa et la crentu de Dieu

Lune, belle lune, fille de Dieu, — je vous demande trois dons — l'honneur, la sagesse et la crainte de Dieu. A l'apparition de la nouvelle lune, quelques personnes de la Gironde l'invoquent ainsi :

Belle lune, je te vois dans ton retour,
Que Dieu me donne son saint amour,
La gloire, la paix et la santé,
Le Paradis quand je mourrai [1].

Les paysans de la Corrèze font des invocations avant de cueillir les simples, sous certaines lunes. Dans les Vosges, si l'on est égaré, soit de jour, soit de nuit, par le fait d'un sorcier, il faut couper une branche de noisetier, et, après avoir fait trois signes de croix, dire en se tournant du côté où la lune se lève ou doit se lever : « Lune, je te commande de me désenchanter, au nom du grand Diable Lucifer. » Frapper alors le tronc de l'arbre avec la baguette qui en a été détachée, et l'on est assuré de retrouver son chemin ; au même moment la baguette frottera la figure du sorcier [2].

On adresse au Soleil, en plusieurs pays de France, des formulettes qui ressemblent à des invocations. A l'île de Batz, on lui dit : « Petit soleil du bon Dieu — Lève-toi dans le monde — Mets ton petit chapeau violet, — Mets ton petit chapeau sur ta tête — Avant que tu ne deviennes capitaine [3]. » Dans le sud du Finistère, on lui promet des présents, s'il consent à se montrer. Voici l'une de ces formules : « Viens donc, petit soleil béni — Viens me voir — Je te donnerai un pot rempli — De beurre fleuri [4]. » Dans le Midi, nombre de prières païennes implorent le Soleil ; la plupart ont une formule initiale qui se rapproche de celle-ci, qui est la plus courte :

Soulèu, souleiet!
Levo-te
Per li pàuris enfantet
Que nen moron de la fre.

Une autre débute par :

Sourelhet! sourelhet, moun fraire,
Que lou bon Diu t'esclaire [5] *!*

1. Roque Ferrier. *Mélanges de critique*, 1892, p. 59 ; C. de Mensignac, l. c.
2. *Tour du Monde*. 1899, p. 507 ; L.-F. Sauvé. *Le Folk-lore des Hautes-Vosges.* p. 201-202.
3. G. Milin, in *Rev. des Trad. pop.*, t. I, p. 112.
4. L.-F. Sauvé, in *Rev. Celtique*, t. V, p. 178-179. (4 formulettes).
5. M. et L. L., in *Rev. des langues romanes*, t. IV, p. 588-590.

Les bergers de la Gascogne landaise chantent :

> *Arrâjo, arrâjo, souréillot,*
> *Pastourêt dé su lu lâno,*
> *Mort dé hâmi, mort dé fréd :*
> *La hâmi qué passéra,*
> *Mais lou fréd nou pouyra pas :*

« Rayonne, rayonne, petit soleil — Sur le petit berger de sur la lande, — Mort de faim, mort de froid — La famine passera — Mais le froid ne passera pas [1]. » Quand le soleil se cache sous les nuages, les pâtres de la Haute-Bretagne récitent une conjuration composée de quatorze vers. En voici le début :

> Petit soulai, réveille taï
> D'vant l'bon Dieu et devant maï
> Devant la fille du raï (roi)
> Qu'est p'us belle que maï (moi), etc. [2]

Lorsque les bergers francs-comtois trouvent la journée longue, ils chantent : « Soureillo, tire aval tes cordeaux pour faire rentrer les petits bergers qui n'ont plus rien dans leurs sachets [3]. » En Bourbonnais une conjuration contre le chancre et les ulcères, se terminait par : « Chancre, par le soleil et par la lune, sors d'ici [4]. » Une imprécation de Basse-Bretagne, d'un caractère sauvage, s'adresse à tous les astres : « Cent mille malédictions je te donne, la malédiction du soleil, la malédiction de la lune et des étoiles [5] ! »

Il est rare de rencontrer des observances quasi rituelles en relation avec les étoiles ; cependant au XVe siècle l'étoile poussinière, en raison de son nom, passait pour avoir de l'influence sur les couvées, et on s'inclinait pour obtenir sa protection : Qui à son couchier salueroit l'estoille pouchinière il ne seroit possible de perdre aucun de ses pouchins et se multiplicroient doublement [6]. A la fin du XVIIIe siècle, aux environs de Plougasnou, quelques hommes se mettaient à genoux dès qu'ils découvraient l'étoile de Vénus [7]. En Basse-Bretagne, le jeûne des neuf étoiles consiste, dans la pratique religieuse, à ne prendre aucune nourriture depuis le point du jour, heure du réveil, jusqu'à ce qu'on ait, la nuit venue, compté neuf étoiles au

1. Abbé L. Dardy. *Anthologie pop. de l'Albret*, t. I, p. 182-185.
2. Paul Sébillot. *Coutumes*, p. 367.
3. Roussey. *Glossaire de Bournois*.
4. Francis Pérot, in *Rev. des Trad. pop.*, t. XVIII, p. 298.
5. L.-F. Sauvé, in *Rev. Celtique*, t. V, p. 187.
6. *Les Évangiles des Quenouilles*, III, 14, glose.
7. Cambry. *Voyage dans le Finistère*, p. 109.

ciel[1] ; dans le Morbihan, celui qui, la veille de Noël, a observé cette abstinence, peut voir, à la messe de minuit, la Mort toucher du doigt ceux qui doivent mourir dans l'année [2].

Suivant des croyances qui sont bien effacées aujourd'hui, on pouvait au moyen de conjurations, modifier les révolutions astrales ; les sorcières ont passé longtemps pour avoir cette puissance, et au XVIIe siècle Voiture disait en parlant de l'une d'elles :

> Elle fait les astres trembler
> Et bride le cours de la lune [3].

En quelques endroits de la Wallonie on prétend, moins souvent toutefois qu'en pays flamand, que les sorciers peuvent faire descendre la lune sur la terre [4]. Dans la Gironde, on croit arrêter l'étoile filante en lui disant : « Sainte Catherine, je te vois, ne tombe pas. [5] »

Les sorciers des Alpes vaudoises donnaient la « male nuit », c'est-à-dire empêchaient de dormir, en regardant l'Étoile du matin et en prononçant ces paroles : « Je te salue, étoile lumineuse ! je te conjure que tu ailles bailler la male nuit à N.., suivant mes intentions ; va, petite ! » Cette même formule est rapportée dans des termes à peu près semblables par le P. Lebrun, qui dit qu'on la faisait vers la fin du jour en se tournant vers l'étoile la plus claire [6].

Une espèce de prière usitée en Poitou fait nettement allusion à la puissance qu'on lui attribue :

> Belle Lune, je te vois,
> Du côté gauche et du côté droit,
> Toi qui chaque soir met
> Ton beau manteau violet,
> Garde-moi de trois choses,
> De la rencontre des mauvais chiens,
> De la tentation de Satan,
> De la morsure du serpent [7].

L'auteur de la vie de Michel Le Nobletz, publiée en 1661, disait que lors de l'apostolat de ce célèbre missionnaire, (vers 1624) en Basse-Bretagne, « c'estoit une coutume receüe de se mettre à genoux devant la nouvelle lune et de dire l'oraison dominicale en son

1. L.-F. Sauvé. *Lavarou Koz.* p. 90, n.
2. P.-M. Lavenot, in *Rev. des Trad. pop.*, t. VII, p. 568-569.
3. Voiture. *Œuvres*, Paris, 1663, in-12, 2e partie, p. 25.
4. A. Harou, in *Rev. des Trad. pop.*, t. XVII, p. 140.
5. F. Daleau. *Trad. de la Gironde*, p. 15.
6. A. Ceresole. *Légendes des Alpes vaudoises*, p. 180 ; P. Le Brun. *Superstitions anciennes et modernes*, Amsterdam, 1733, ch. V.
7. Léo Desaivre. *Prières populaires du Poitou*, p. 37.

honneur[1] ». Cette pratique n'était vraisemblablement qu'une christianisation d'un rite païen antérieur, qui n'est peut-être pas tombé en désuétude dans ce pays si conservateur des anciens rites.

A certains moments de l'année le soleil se présente sous des aspects merveilleux ; mais il n'est pas donné à tout le monde de les contempler. Suivant une croyance de la Franche-Comté, celui qui, le jour de la Trinité, avant l'aube, et après avoir communié, fait à jeun l'ascension du mont Poupet ou de la Dôle, voit se lever trois soleils[2] ; dans les Vosges il suffisait, ce matin-là, de se rendre sur un point élevé, comme dans le Puy-de-Dôme et en Normandie ; mais dans ces derniers pays le phénomène avait lieu à la Saint-Jean[3]. En Normandie, les vieillards seuls parlaient de cette merveille, et dans le Bas-Maine on dit à ceux que l'on veut mystifier qu'en montant le 24 juin sur une grande hauteur, on voit trois soleils se battre ; celui qui est vainqueur éclairera toute l'année[4].

Ailleurs la lutte a lieu entre le Soleil et la Lune : dans le Maine, les deux astres se battent à trois heures du matin, le jour Saint-Jean[5], en Poitou, d'aucuns disent que si on regarde dans un seau d'eau, le matin de Pâques, on voit la Lune et le Soleil qui se battent ou qui dansent[6].

Ordinairement, comme dans la Creuse et le Limousin, le Soleil tout seul dansait ; autrefois, dans le Bocage normand, bien des gens montaient sur une colline pour voir les trois soleils danser[7] ; les habitants de Sorèze se rendaient à la fontaine de la Mandre, et munis de verres noircis, ils attendaient le lever du Soleil, qui, en ce jour solennel, devait danser en l'honneur de saint Jean[8].

Dans le pays messin, quand le soleil se lève le matin de Pâques, c'est grande joie au ciel. Toutes sortes de couleurs y apparaissent ; ces couleurs sont celles des robes des anges qui dansent en signe d'allégresse, et le Soleil lui-même danse aussi[9]. Les habitants des environs de Murat disent au contraire que, le matin de la Saint-

1. H. Gaidoz, in *Rev. Celtique*, t. II, p. 485.
2. Ch. Beauquier. *Les Mois en Franche-Comté*, p. 80.
3. L.-F. Sauvé. *Le F.-L. des Vosges*, p. 161 ; D^r Pommerol, in *Rev. des Trad. pop.*, t. XIII, p.96 ; J. Lecœur. *Esquisses du Bocage*, t. II, p. 7.
4. G. Dottin. *Les Parlers du Bas-Maine*, p. 473.
5. G. Dottin. l. c.
6. L. Pineau. *Le Folk-Lore du Poitou*, p. 497.
7. D^r Pommerol. l. c., *Lemouzi*, juillet 1897 ; J. Lecœur, l. c.
8. A. de Chesnel. *Usages de la Montagne noire*, p. 369.
9. E. Rolland, in *Mélusine*, t. I, col. 146.

Jean, le soleil se lève sans éclat, noirci comme un chaudron. Suivant une croyance d'Auvergne, le jour de la fête des Morts, l'aube ne paraît pas, comme d'habitude, du côté de l'Occident[1]. On dit dans l'Albret que lorsqu'arrivera le dernier jour du monde, le soleil se levera aussi du côté du couchant; il montera dans le ciel jusqu'à dix heures, mais alors il tombera et brûlera tout[2].

Il est vraisemblable que des cérémonies qui pouvaient se rattacher à un ancien culte du soleil étaient pratiqués autrefois sur les hauts lieux. Il y a une centaine d'années on en constatait quelques vestiges dans la partie montagneuse de la Provence ; plusieurs avaient lieu au solstice d'été, qui est encore en beaucoup de pays célébré par des feux, que plusieurs mythologues regardent comme la survivance d'anciens cultes solaires.

Les coutumes qui suivent sont probablement tombées en désuétude. A la Saint Jean dans les villages voisins de la montagne, on a coutume de gravir, avant le jour, les plus hauts sommets pour observer l'instant du lever du soleil. Alors on pousse des cris de joie qui sont répétés au loin ; le cornet ou buccin retentit dans le creux des vallons et toutes les cloches sont en branle. A ce signal toute la population est sur pied. Les observateurs retournent avec des bouquets d'herbes aromatiques qu'ils distribuent comme spécifiques contre les blessures ; le millepertuis est surtout en grande réputation, et l'on cueille les fleurs de cette plante dans l'intervalle qui s'écoule entre les premières lueurs de l'aurore et le lever du soleil. Dans toute la contrée que domine la chaîne de la Sainte Baume, il y a des groupes de personnes de tout âge et de tout sexe qui ont les yeux fixés sur le sommet de Saint Pilon pour observer l'instant où il est frappé des premiers rayons du soleil. C'est à ce moment que l'on cueille les herbes aromatiques [3].

Au village des Andrieux, dans les Hautes-Alpes, où les habitants sont privés de soleil pendant cent jours, ils célébraient son retour, le 10 février, par des réjouissances. Voici comment se passait cette journée dans les premières années du XIX^e siècle. Dès que l'aube se répandait sur le sommet des montagnes, quatre bergers annonçaient la fête au son de leurs fifres et de leurs trompettes, et après avoir parcouru le village, ils se rendaient chez le plus âgé des habitants qui devait présider cette cérémonie, prenaient ses ordres, et recom-

1. D^r Pommerol, in *Rev. des Trad. pop.*, t. XIII, p. 96.
2. Abbé L. Dardy. *Anthologie de l'Albret*, t. II, p. 111.
3. Comte de Villeneuve. *Statistique des Bouches-du-Rhône*, t. III, p. 225.

mençaient leurs fanfares en prévenant tous les habitants de préparer une omelette. A dix heures, tous se rendaient sur la place, le vieillard se plaçait au milieu d'eux, et quand il leur avait annoncé l'objet de la fête, ils exécutaient autour de lui une farandole, leur plat d'omelette à la main. Le vénérable donnait ensuite le signal du départ, et le cortège, au son des instruments, se rendait en ordre sur un pont de pierre à l'entrée du village. Chacun déposait son omelette sur les parapets du pont, et l'on se rendait dans le pré voisin, où les farandoles avaient lieu jusqu'à ce que le soleil arrive. Aussitôt les danses finissaient, chacun reprenait son omelette qu'il offrait à l'astre du jour, et le vieillard haussait la sienne, la tête nue. Quand les rayons éclairaient tout le village, le vieillard annonçait le départ, et l'on s'en retournait dans le même ordre. On accompagnait le vénérable chez lui, puis chacun se rendait dans la famille où l'on mangeait l'omelette [1].

Jusque vers le milieu du XIXe siècle, les jeunes paysannes des Lacs, commune des environs de La Châtre, allaient, aux approches de l'équinoxe du printemps, cueillir une grande quantité de primevères, dont elles composaient de grosses pelotes qu'elles s'amusaient à lancer dans les airs. De très vieilles personnes assuraient que cet exercice était anciennement accompagné d'un chant bizarre et presque inintelligible, où les mots : *Grand soulé ! petit soulé !* revenaient à plusieurs reprises en manière de refrain [2].

1. Ladoucette. *Histoire des Hautes-Alpes*, p. 471-473.
2. Laisnel de la Salle. *Croyances du Centre*, t. I, p. 85-86. Cet auteur, de même que Souvestre, *Derniers Bretons*, t. I, p. 125, rattache à un culte solaire le jeu de la *soule* où il s'agissait de disputer une boule à ses adversaires. On trouvera dans les *Croyances et traditions de la Franche-Comté, du Lyonnais, de la Bresse et du Bugey*, p. 177-218, par D. Monnier et A. Vingtrinier, un grand nombre de citations, d'énoncés de lieux-dits et de faits qu'ils ont réunis pour essayer de prouver la persistance du culte du soleil dans cette région.

CHAPITRE II

LES MÉTÉORES

§ 1. ORIGINES ET PARTICULARITÉS

Suivant une croyance relevée en Haute et en Basse-Bretagne, où l'idée de création dualiste est encore assez répandue, Dieu et le Diable concourent à celle de quelques météores : Dieu ayant fait la pluie, le Diable fit la grêle, et quand Dieu eut fait le vent, le Diable fit la tempête[1]. Ces répliques de l'esprit du mal aux œuvres de l'esprit du bien prouvent tout au moins le pouvoir qu'on lui attribue. Dans une autre série de concurrences, les efforts du Diable n'aboutissent qu'à démontrer son infériorité. Cette conception s'applique à l'arc-en-ciel : dans les Vosges, la Côte d'Or et la Franche-Comté, quand il est double, le mieux dessiné est celui du bon Dieu, l'autre est celui du Diable[2], et une légende comtoise explique ces dénominations. Lorsque Dieu eut créé un arc-en-ciel splendide, le Diable essaya de surpasser celui du divin architecte ; il porta encore plus loin les deux piliers d'une arcade immense qui devait embrasser dans son cintre de feu l'arc-en-ciel du bon Dieu. Non-seulement les deux piliers s'élevèrent ternes, mais ils ne purent être réunis, c'est-à-dire que Satan ne réussit jamais à fermer complètement sa voûte. C'est pourquoi l'on dit d'un ouvrage dont on ne voit pas la fin : « C'est comme l'arc-en-ciel du Diable[3] ». Dans la Côte d'Or, où l'arc-en-ciel se nomme « Couronne de saint Bernard », lorsque sous un bel arc-en-ciel, il s'en forme un petit qui se brise, on dit que le Diable jaloux de la gloire de saint Bernard, veut aussi se faire une couronne ; mais qu'il ne peut y parvenir[4]. Le second arc-en-ciel est appelé dans la Manche la « marque de la vieille[5] », mais on n'y donne pas la raison de ce terme, qui suppose une explication traditionnelle.

1. G. Le Calvez, in *Rev. des Trad. pop.*, t. I, p. 203.
2. Ch. Sadoul, *ibid.*, t. XVIII, p. 338 ; Roussey. *Glossaire de Bournois*, p. 185.
3. Ch. Thuriet. *Traditions de la Haute-Saône*, p. 557-558.
4. Comm. de Mme N. Guyot.
5. Picquot, in *Mélusine*, t. III, col. 310.

Le nom le plus fréquent de ce météore est celui d'arc, qu'il porte d'ailleurs dans un grand nombre de pays, en dehors de la France et même de l'Europe [1]. Au moyen âge il aurait été regardé comme l'arc des nuées personnifiées, qui s'en seraient servi pour chasser :

> Ausinc cum por aler chacier,
> Un arc eu leur poing prendre seulent
> Ou deux ou trois, quand eles veulent,
> Qui sont apelés arc celestes,
> Dont nus ne sait, s'il n'est bon mestre
> Por tenir des regars escole.
> Coment li solaux les piole,
> Quantes colors il ont, ne queles,
> Ne porquoi tant ne porquoi teles,
> Ne la cause de lor figure [2].

L'arc-en-ciel, considéré comme instrument de balistique entre les mains de personnages, paraît oublié de la tradition contemporaine ; les termes Arc du temps en Picardie, *Arcas dóu cèu* en Provence [3], ne visent probablement que sa position dans le ciel.

Il est vraisemblable que l'on rencontre ailleurs qu'en Wallonie l'expression : *Er-Dyè, Ar-Di*, arc de Dieu, qui y a été relevée plusieurs fois [4] et qui dérive d'idées bibliques ; en d'autres pays ce météore est devenu l'arc de saints populaires, parmi lesquels saint Martin occupe, comme en bien d'autres traditions, le premier rang : il s'appelle Arc de Saint Martin en Picardie, *A (arc) de Saint-Martin* dans le Doubs, *Arc de San Marti, Arquet de Sant Marti* en Languedoc et en Provence, *Arc de Sent Martii* en Béarn, Arc de Saint Del, Arçon de saint Del en Franche-Comté, où ce saint fut abbé de Lure [5] ; Arc Saint-Michel, aux environs de Tournai et dans le Pas-de-Calais [6].

D'autres noms ont été suggérés par l'assimilation à une chose ronde dont la moitié seule est visible ; plusieurs sont en rapport avec l'auréole des saints : tels sont la Couronne de saint Bernard dans le pays Messin, dans les Vosges et dans la Côte d'Or, la Couronne de Saint Giracque, la Couronne de Saint Léonard dans les

1. Cf. *Mélusine*, t. II, col. 9 et suiv., les t. II et III du même recueil, et les tables de la *Rev. des Trad. pop.*, à partir du t. X.
2. *Le Roman de la Rose*, éd. F. Michel, t. II, p. 332-333, cité par René Basset, in *Rev. des Trad. pop.*, t. XVI, p. 566-567.
3. Corblet. *Glossaire du patois picard*; F. Mistral. *Tresor*.
4. Grandgagnage. *Dict. étymologique wallon* ; Alfred Harou. *Le F.-L. de Godarville*, p. 4; E. Monseur. *Le Folklore wallon*, p. 61.
5. *Mélusine*, t. II, col. 9 ; Mistral. *Tresor* ; V. Lespy. *Proverbes de Béarn*, p. 219 ; Dr Perron. *Prov. de la Franche-Comté*.
6. E. Monseur. *Le Folklore wallon*, p. 61 ; Ed. Edmont. *Lexique Saint-Polois*.

Vosges, la *Couronne de Saint-Denies* aux environs de Belfort [1]. La Ceinture du bon Dieu de la Haute-Loire, la Courroie de Saint Léonard des Vosges, la Jarretière du bon Dieu du Cantal et de la Haute-Loire, la Jarretière de la Vierge de ce pays et du Puy-de-Dôme [2], sont en relation avec des objets de toilette, comme *Amarou-lerou ar potr koz*, les jarretières du vieux garçon, du Finistère, et le terme d'argot Cravate [3], qui font penser à l'antique écharpe d'Iris.

On rencontre encore la Rouwe (roue) de Saint Bernard en Wallonie ; *Gloumélenn*, la douve du tonneau, aux environs de Lorient, le *Céucle* (cercle) *de San Martin* dans l'Hérault, qui font allusion à la forme de l'arc-en-ciel [4].

Ce brillant météore porte des noms qui l'assimilent à des constructions sensiblement en demi-cercle. En Provence et en Dauphiné, c'est le *Poent de Saint Bernard* ; dans l'Ardèche, le *Pont du Saint-Esprit* ; en Provence et en Languedoc le *Poent de sèro*, le *Poent de sedo* [5]. Suivant un auteur romantique, il n'est plus un pont matériel, mais l'ombre d'un pont entre le ciel et la terre [6]. C'est en Normandie que Souvestre semble avoir entendu cette explication, qui n'a point été retrouvée en d'autres pays de France ; les Normands pouvaient la tenir des Scandinaves, qui ont occupé leur pays, et pour lesquels l'arc-en-ciel était un pont tremblant entre le ciel et la terre [7].

La forme cintrée a suggéré les expressions de *Pourtaou de Saint Marti*, portail de saint Martin, en Lavedan [8], de *Pwèt' dè Paradi*, porte du Paradis, en Wallonie, où l'on dit aux enfants que s'ils parvenaient à monter sur un arc-en-ciel ils arriveraient tout droit au séjour des bienheureux. En Haute-Bretagne les arcs-en-ciel sont des échelles chargées de morts ou d'âmes en peine qui montent ou qui descendent, qui vont d'une étoile à une autre [9]. C'est avec le Bourdon Saint Miché, relevé à Valenciennes, la *Rúy sin Dj'han*, la ligne de saint Jean du

1. *Mélusine*, t. II, col. 10 ; Comm. de M^{me} N. Guyot ; *Mélusine*, col. 133.
2. *Mélusine*, t. II, col. 10 ; Antoinette Bon, in *Rev. des Trad. pop.*, t. V, p. 536 ; *Mélusine*, l. c. D^r Pommerol, in *Rev. des Trad. pop.*, t. XII, p. 553.
3. *Mélusine*, l. c., col. 11 et 10.
4. J. Dejardin. *Dict. des spots wallons*, t. II, p. 489 ; *Mélusine*, l. c., col. 11 et 10 ; Mistral, l. c.
5. *Mélusine*, t. II, col. 10. Mistral, l. c.
6. E. Souvestre. *Les Derniers paysans*, p. 36.
7. Tylor. *Civilisation primitive*, t. I, p. 341.
8. Eugène Cordier. *Etudes sur le dialecte du Lavedan*. Bagnères, 1878, in-8.
9. Eugène Monseur. *Le Folklore wallon*, p. 61 ; Alfred Harou, in *Rev. de Trad. pop.*, t. XVII, p. 141 ; Paul Sebillot, *ibid.*, t. VII, p. 162.

Luxembourg belge[1], l'un des rares exemples de noms qui ne supposent pas une courbe.

L'arc-en-ciel, en raison de ses couleurs, a éveillé l'idée d'un drapeau ; dans le Centre on l'appelle parfois l'Etendard[2], et cette comparaison a été employée dans la « Parisienne », chanson de Casimir Delavigne, composée en 1830 :

> Les trois couleurs sont revenues,
> Et la colonne avec fierté
> Fait briller à travers les nues
> L'arc-en-ciel de la liberté.

D'après les conteurs du bord, l'arc-en-ciel est la flamme du *Grand Chasse Foudre*, parce que ce météore est de toutes couleurs et que ce navire gigantesque est de toutes les nations[3].

L'expression *Arc de sédo*, Arc de soie, par lequel on le désigne en Provence et en Languedoc, *lou Bel*, le beau, usité dans l'Aveyron[4], tiennent peut-être à l'admiration qu'il inspire ; on a vu que la lune est assez souvent appelée la Belle.

Guarek ar glao, l'arc de la pluie, *Kloarec ar glao*, le clerc de la pluie, en Basse-Bretagne, font allusion à l'influence qu'on lui attribue, et *Lost ar bleiz*, la queue du loup, de la même région[5], se rapporte vraisemblablement à l'idée que l'arc-en-ciel contient un animal ou est même un animal. Ce terme et d'autres analogues se retrouvent dans des formulettes de plusieurs pays destinées à dissiper ce météore.

Suivant une croyance très répandue, et dont les écrivains de l'antiquité nous ont conservé maintes traces, l'arc-en-ciel va boire[6]. On l'assimilait alors vraisemblablement, comme le font de nos jours plusieurs groupes européens ou barbares, à un être vivant qui descend du ciel pour étancher sa soif[7].

Cette idée subsiste encore en Basse-Bretagne : aux environs de Lannion, l'arc-en-ciel est un grand serpent qui vient se désaltérer sur la terre lorsqu'il manque d'eau ; les paysans qui l'aperçoivent disent ordinairement qu'il boit à tel ruisseau, à tel étang, à telle

1. *Mélusine*, t. II, col. 10 ; E. Monseur, l. c.
2. Jaubert. *Glossaire du Centre*.
3. A. Jal. *Scènes de la vie maritime*, t. II, p. 98.
4. Mistral. *Tresor* ; *Mélusine*, l. c., col. 10.
5. *Mélusine*, l. c., col. 11, 13.
6. Cf. les textes cités dans *Mélusine*, t. II, col. 12, et dans un article de Ch. Renel : l'Arc-en-ciel dans les traditions religieuses de l'antiquité, in *Rev. de l'Histoire des religions*, t. XLVI, p. 73 et suiv.
7. Ch. Renel, l. c., p. 73 ; *Mélusine*, t. II, col. 13-14.

rivière. Quelques personnes, qui prétendent l'avoir vu de près, affirment qu'il avait une énorme tête de serpent avec des yeux flamboyants [1], d'autres qu'il avait une tête de taureau comme l'Iris dont parle Plutarque, et l'arc-en-ciel à tête de bœuf des légendes esthoniennes [2]. En Corse, lorsque ce météore paraît, on dit que le diable va boire à la grande mer ou au fleuve [3].

On n'a pas retrouvé dans les autres contrées de France des assimilations aussi expresses de ce météore à un animal ou à une divinité ; mais presque partout on parle de ses pieds, de ses jambes, de sa queue, et on dit qu'il pompe l'eau de la terre ou de la mer pour se désaltérer, ce qui montre qu'on ne le regarde pas comme un simple siphon [4]. Dans le Finistère, il ne serait jamais visible s'il n'était forcé de descendre pour boire, et parfois il dessèche des lacs tout entiers [5].

D'après les marins de la Haute et de la Basse-Bretagne, c'est à la mer qu'il va boire, et la preuve c'est qu'il paraît plus allumé à la surface de l'eau que dans le milieu du ciel [6]. On dit aussi dans la Corrèze qu'il se forme sur la mer et qu'il arrive poussé par le vent ; il pompe l'eau des ruisseaux et il a toujours une jambe dans l'un d'eux [7]. En Basse-Bretagne, si un de ses piliers pose sur une colline au bas de laquelle coule une rivière, il y va boire et il pleuvra bientôt pour remplacer l'eau qu'il a prise. En Ille-et-Vilaine celle qu'il puise est destinée à empêcher les nuées de brûler, et il se forme de gros bouillons à l'endroit du ruisseau ou de l'étang où touchent ses bouts [8].

En Saintonge, quand il trempe dans la Charente ou dans la mer, on dit qu'il pêche, et selon qu'il pêche dans l'une ou l'autre, on en tire des conclusions météorologiques différentes ; dans le Bocage vendéen, le *cerne* enlève l'eau des étangs, et tombe en produisant une pluie de poissons ; en Basse-Bretagne, quand il a bu l'eau des

1. F.-M. Luzel, in *Revue Celtique*, t. III, p. 450.
2. Tylor. *Civilisation primitive*, t. I, p. 336-337 ; Ch. Renel, l. c., p. 69, 73.
3. J.-B. Ortoli, in *Mélusine*, t. II, col. 13.
4. Fr. Daleau. *Trad. de la Gironde*, p. 16 ; J.-B. Ortoli, in *Mélusine*, t. II, col. 13 (Corse) ; Jehan de la Chesnaye (Vendée), in *Rev. des Trad. pop.*, t. XVI, p. 138, etc.
5. L.-F. Sauvé, in *Mélusine*, t. II, col. 13 ; H. Le Carguet, in *Rev. des Trad. pop.*, t. XVII, p. 361.
6. Paul Sébillot. *Légendes de la mer*, t. II, p. 65.
7. *Mélusine*, t. II, col. 13.
8. Paul Sébillot. *Trad.*, t. II, p. 350 ; C^m de M. Yves Sébillot.

étangs ; il produit parfois des pluies de grenouilles ou de petits poissons[1].

Plusieurs météores se présentent sous l'aspect de feux mobiles qui luisent, mais ne brûlent pas ; ils sont, la plupart du temps, en relation avec les eaux douces ou avec la mer. Je parlerai avec détails des feux-follets, les plus communs de ces phénomènes, au livre des Eaux, parce qu'ils se manifestent le plus ordinairement dans leur voisinage, et qu'on les considère comme des espèces de génies aquatiques. Quel que soit l'endroit où ils luisent, le peuple leur attribue une sorte d'animisme, et parfois même un aspect anthropomorphe : ce sont des lutins méchants ou espiègles qui s'amusent aux dépens des voyageurs attardés, et même les conduisent, pour les noyer, dans des fondrières dangereuses ou dans les eaux profondes. D'autres sont des âmes en peine ou des enfants morts sans baptême qui courent après les chrétiens pour implorer l'acte qui doit les délivrer.

Des croyances apparentées s'attachent aux météores que l'on voit sur le rivage ou qui apparaissent à bord des navires. Le Feu Saint Elme est désigné par des noms très variés[2] : les uns, comme Feux volages, Flammeroles, Furoles, l'Ardent, usités dans l'ancienne marine, *Goulaouenn red*, Chandelle errante, en Bretagne, ont été suggérés par sa clarté ; Feu du diable le rattache aux puissances infernales ; mais il porte plus souvent le nom d'un saint que l'on invoque au moment de son apparition, ou de ceux qui, comme sainte Claire ou sainte Barbe, protègent contre la foudre. On le nommait encore Feu de saint Nicolas ou Feu de sainte Anne, divinités favorables aux marins. Actuellement, il est surtout connu sous le nom de Feu Saint Elme, qui a de nombreuses formes dialectales. Ce bienheureux figure en personne dans une des explications légendaires de son origine. Les marins des environs de Saint-Malo racontent qu'il errait au gré des flots dans une barque désemparée, quand il fut recueilli par un capitaine. Comme celui-ci ne voulait pas être payé de ce service, le saint, pour le remercier, lui dit que lorsque la tempête serait proche, il enverrait un feu pour prévenir les matelots. Sur les côtes de Bretagne, ces météores sont des âmes en peine, généralement unies par les

1. E. Lemarié, in *Mélusine*, t. II, col. 16 ; Jehan de la Chesnaye, in *Rev. des Trad. pop.*, t. XVII, p. 138 ; L.-F. Sauvé, in *Mélusine*, t. II, col. 13.
2. Paul Sébillot. *Légendes de la mer*, t. II, p. 87-93 ; *Mélusine*, t. II, col. 112 et suiv.

liens du sang à ceux qui les voient, et qui viennent se recommander à leur piété ; suivant une opinion commune aux matelots bretons et à ceux de la Saintonge, les feux qui se présentent à bord des navires sont des marins noyés qui reviennent sur ceux où ils ont servi pour solliciter un souvenir dans les prières [1]. Les marins des XVIe et XVIIe siècles voyaient dans ces globes de feu des sorciers ou des lutins [2].

Quelques pêcheurs de la Manche croient l'aurore boréale formée par des troupes innombrables de petites mouches rouges auxquelles ils donnent le nom de marionnettes [3].

De tous les phénomènes météorologiques, l'orage est peut-être celui qui a suggéré les explications les plus nombreuses et les plus variées ; en plusieurs pays, comme en Franche-Comté, c'est le Diable qui a inventé le tonnerre [4] ; dans la Gironde, l'idée que le tonnerre est son œuvre, se montre dans l'imprécation de gens qui ajoutent à leurs prières : Orage, va-t-en au diable [5] ! et pour les paysans wallons, ses éclats sont la manifestation de la malice du Diable ou de la colère de Dieu [6]. C'est à cette dernière idée que se rattachent le juron : Tonnerre de Dieu ! et l'expression : On n'entendrait pas Dieu tonner, qui désigne un grand bruit. En Basse-Bretagne, l'orage gronde parce que l'âme d'un méchant s'échappe d'une fondrière creusée par la foudre et parcourt les airs sur les vents déchaînés ; la mort des usuriers ou des gens riches qui ont été durs envers le pauvre monde est toujours suivie de tempête, de pluies orageuses ou d'éclairs ; la fureur des éléments ne s'apaise que quand le cadavre a quitté la maison [7].

Dans le pays wallon, l'orage est occasionné par d'énormes boules de pierre qui roulent au-dessus des cieux. Lorsque deux de ces boules, roulant en sens inverse, se rencontrent, un choc s'ensuit, l'éclair jaillit et les extrémités des boules volent en éclats ; ce sont eux qui forment les pierres à tonnerre que l'on rencontre dans les champs [8].

1. Paul Sébillot,. *Légendes de la Mer*, p. 91-95.
2. Le P. Fournier. *Hydrographie*, L. XV, ch. 20.
3. Paul Sébillot, in *Archivio per lo studio delle tradizioni popolari*, t. V, p. 522.
4. P. Bonnet, in *Mélusine*, t. I, col. 369. Cette idée apparaît aussi dans des conjurations et des jurons qu'on verra plus loin.
5. C. de Mensignac. *Sup. de la Gironde*, p. 97.
6. Alfred Harou, in *Bulletin de folklore*, t. II, p. 1.
7. Alex. Bouët. *Breiz-Izel*, t. I, p. 88 ; A. Le Braz. *La légende de la mort*, t. I, p. 224.
8. Alfred Harou, l. c. p. 1.

Bien que cette conception suppose un jeu, on ne dit pas par qui sont lancées ces terribles amusettes ; mais le souvenir des dieux qui, vraisemblablement, s'en servaient autrefois subsiste dans des explications qui sont presque toujours adressées aux enfants, pour les rassurer, ou que l'on répète sans y attacher une signification bien précise : en Wallonie, en Haute-Bretagne, en Limousin, dans la Bigorre, s'il tonne, Dieu joue aux quilles [1] ; en Ille-et-Vilaine, c'est le bon Jésus ; en Bourgogne, les anges ; mais dans le Perche, c'est le diable [2] ; aux environs de Morat, où Charles-le-Téméraire fut défait, on dit que les mânes des Bourguignons s'amusent là-haut [3]. D'autres expressions comparent ce fracas à celui que produisent des occupations familières et bruyantes : en Poitou, le bon Dieu brasse des noix, en Hainaut, il charrie ses gerbes, en Normandie, le trousseau de ses filles, en Ille-et-Vilaine, il décharge des pierres pour ses prestations [4] ; en Auvergne, le diable a ramassé son blé et remue des décalitres ; dans le Morvan, on dit aux enfants que leur grand-père bouscule des sabots pour leur en choisir une paire [5].

L'idée de violence apparaît dans quelques dires populaires : en Haute-Bretagne, mais assez rarement, le diable bat sa femme ; dans le Montonnais, Baraban jette la sienne par la fenêtre [6].

Quand il éclaire, on dit en Wallonie que le bon Dieu allume sa pipe ; mais on rencontre dans ce même pays une explication moins prosaïque : lorsqu'il tonne, le ciel s'entr'ouvre et l'éclair est formé par la lumière du paradis se précipitant par la fente. On pourrait jeter par cette ouverture un regard dans le séjour des bienheureux, mais celui qui aurait cette audace serait à l'instant même frappé de cécité [7]. En Normandie, les petits pêcheurs qui se trouvaient sur la plage ne craignaient pas cependant de regarder le ciel à l'endroit où il était déchiré par un éclair ; quelques-uns prétendaient, par cette fente, voir dans un coin du paradis la figure de la Vierge [8].

1. Alfred Harou. *Le F.-L. de Godarville*, p. 8 ; Lucie de V.-H., in *Rev. des Trad. pop.*, t. XVII, p. 139 ; Johannès Plantadis, *ibid.*, p. 341 ; Paul Sébillot, *ibid.*, t. XVIII, p. 373.
2. A. Orain. *Le Folk-lore de l'Ille-et-Vilaine*, t. II, p. 144 ; Filleul Pétigny, in *Rev. des Trad. pop.*, t. XVII, p. 452.
3. Laporte. *Voyage en Suisse sac au dos*. p. 155.
4. Léon Pineau. *Le F.-L. du Poitou*, p. 521 ; A. Harou, in *Rev. des Trad. pop.*, t. XVII, p. 140 ; M. Madeleine, *ibid.*, p. 364.
5. Antoinette Bon, *ibid.*, t. V, p. 536 ; H. Marlot, *ibid.*, t. XII, p. 495.
6. Lucie de V.-H., *ibid.*, t. XVII, p. 139 ; J.-B. Andrews, *ibid.*, t. IX, p. 332.
7. Alfred Harou, in *Bull. de Folklore*, t. III, p. 8.
8. Paul Sébillot, in *Rev. des Trad. pop.*, t. XVII, p. 272.

La cause de la foudre est si mystérieuse et si terrible que Dieu n'a pas voulu la dévoiler, même à ses disciples. On dit en Franche-Comté que lorsqu'il instruisait les apôtres, l'un d'eux eut l'indiscrétion de demander ce que c'était que le tonnerre ; saint Pierre répondit : « Je vais te l'écrire » ; sur quoi Jésus lui retenant la main, répliqua vivement :

> Arrête, Pierre,
> Si l'homme sur terre
> Savait ce qu'est le tonnerre,
> Il deviendrait cendre et poussière [1].

Saint Jean, disent les paysans du Puy-de-Dôme, demanda à Dieu la permission de voir le tonnerre : « Je ne le puis, répondit le bon Dieu, tu mourrais de frayeur. » Saint Jean répliqua qu'il avait vécu au milieu des bêtes sauvages et que rien ne l'avait fait trembler. Dieu finit par lui montrer ce qu'il désirait ; saint Jean fut foudroyé, et n'en mourut pas, mais toute sa vie il fut atteint du mal caduc [2]. D'après une variante du Nivernais, lorsque saint Jean envisagea le tonnerre, il fut ébloui et jeté à terre : c'est l'origine de l'épilepsie ou mal Saint-Jean ; le bon Dieu, voyant que le tonnerre était si effrayant, voulut qu'un éclair précédât désormais le coup pour servir d'avertissement [3].

Le rôle bienfaisant attribué à l'éclair figure dans d'autres récits ; en Franche-Comté on dit que lorsque le Diable eut inventé le tonnerre, les premiers hommes qui l'entendirent furent grandement épouvantés ; alors le bon Dieu leur dit : « Ne craignez rien, chaque fois qu'il devra tonner, je vous préviendrai par un éclair, de sorte qu'en faisant un signe de croix, vous pourrez conjurer ce mal nouveau ». Dans l'Albret, c'est aussi le bon Dieu qui avertit en allumant l'éclair ; en Wallonie, la sainte Vierge l'envoie pour prévenir que le diable va tonner [4].

On accorde une sorte d'animisme à l'éclair, au tonnerre et aux nuées orageuses, et certains prétendent les avoir entendus parler. Un jour d'orage, deux petits paysans des environs d'Hyères qui s'étaient abrités contre un vieux mur où croissait le caramandrier, plante légumineuse à laquelle on prête des vertus très diverses,

1. P. Bonnet, in *Mélusine*, t. I, col. 369.
2. D^r F. Pommerol, in *l'Homme*, 1887, p. 461.
3. Achille Millien, in *Rev. des Trad. pop.*, t. II, p. 269-270.
4. P. Bonnet, in *Mélusine*, t. I, col. 369 ; abbé L. Dardy. *Anthologie de l'Albret*, t. II, p. 215 ; Alfred Harou, l. c., p. 2.

entendirent l'éclair dire au tonnerre : « Tiens, brise encore ceci, casse encore cela. » Le tonnerre répondait : « Voilà, c'est fait. » L'éclair ajouta : « Tiens, tue ces deux enfants. » Le tonnerre répliqua : « Ce n'est pas possible, ne vois-tu pas qu'il sont sous le caramandrier [1] ? » Les personnages dont un récit du Berry rapporte le dialogue ne sont peut-être que des conducteurs d'orages, et non plus les météores eux-mêmes : deux nuées menaçantes parvenues au-dessus des limites de la commune de Thevet où l'on sonnait une grosse cloche appelée Martin, s'arrêtèrent tout à coup, et une voix sortit des profondeurs du dernier des nuages : « Nous arrivons ! avance ! avance ! — Pas possible ! Martin parle, » répondit une autre voix qui partait du nuage le plus avancé. « Eh bien, prends sur la gauche et écrase tout ! » répondit la première voix. Aussitôt, les deux météores firent un brusque détour, cernèrent peu à peu la paroisse de Saint-Martin et assaillirent la contrée avoisinante d'un torrent de feu et de grêle. Pas un grain n'était tombé sur le territoire de Saint-Martin [2].

Les vents sont assez fréquemment assimilés à des personnes ; c'est pour cela qu'ils ont des noms propres, et qu'on leur prête des gestes et des passions comme à des entités en chair et en os. A Laroche, pays de Liège, on appelle le vent : *Dj'hàn d'à Vin*, Jean du Vent, et à Somme-Leuze, *Dj'han di Bîh*, Jean de Bise [3] ; dans la Corrèze, *Dzan d'Auvergne*, *Jon d'Auvernha*, Jean d'Auvergno est le vent du Nord [4], en Forez, *Jeanna Paou* désigne la bise qui gémit en hiver dans la cheminée [5]. A Genève, la Dame de Lausanne est la bise, Monsieur de Port de l'Ecluse, le vent du midi ; la Vaudaire, littéralement la Sorcière, est un sirocco né dans la vallée du Rhône supérieur [6].

Sur le littoral des Côtes-du-Nord, le vent d'Ouest est le père Banard, et il a une femme, la mère Banard, qui est la pluie [7]. L'hiver, quand il fait grand vent, on dit en Poitou : Dalu est dehors. Dalu

1. Bérenger-Féraud. *Superstitions et survivances*, t. III, p. 220.
2. Laisnel de la Salle. *Croyances du Centre*, t. I, p. 262-3. On sait que l'usage de sonner les cloches pendant les orages, sans être aussi répandu qu'autrefois, subsiste encore en plusieurs pays : en quelques paroisses de la Saintonge, le sacristain reçoit des dons en nature pour « sonner l'orage. » (J.-M. Noguès. *Mœurs d'autrefois en Saintonge*, p. 128).
3. E. Monseur. *Le Folklore wallon*, p. 62.
4. Béronie. *Dict. du patois Limousin* ; Mistral. *Tresor*.
5. Gras. *Dict. du patois forezien*.
6. Blavignac. *L'empro genevois*, p. 353.
7. Paul Sébillot, *Notes sur les traditions*, ext. de l'*Archivio*, p. 18.

est aussi en Berry, pays voisin, une personnification de l'onglée, et lorsque les enfants en parlent ils disent : « V'la l'Dalu qui vient[1]. » La formulette du grand vent en Gascogne :

> *Bouho biso, bent d'autan ;*
> *Doubris la porto, qu'entreran*[2] *!*

Souffle, brise, vent d'autan, — ouvrez la porte, nous entrerons ! les assimile aussi à des êtres vivants. En Normandie, le vent est le bonhomme Hardy, qui ouvre les fenêtres de force[3]. Ce personnage, qui est connu en d'autres pays, a été mis en scène avec beaucoup de grâce dans un célèbre roman naturaliste : la fenêtre était ouverte ; il y avait un courant d'air et le vent, engouffré dans le corridor, poussait la porte par légères secousses : « C'est Monsieur Hardy ; disait la petite fille. Entrez donc, Monsieur Hardy, donnez-vous la peine d'entrer. » Et elle faisait la révérence, elle saluait le vent[4].

Les récits du littoral de la Haute-Bretagne, et aussi, quoique plus rarement, ceux de l'intérieur, parlent des Vents comme de personnages très réels Plusieurs versions racontent même en quelles circonstances ils sont venus sur la mer, où jadis ils ne soufflaient pas comme aujourd'hui. L'une d'elles, qui fait songer aux vents enfermés dans des outres et donnés par Eole à Ulysse, rapporte qu'un capitaine, débarqué seul au pays des Vents, les fit entrer dans des sacs bien clos, et les apporta à son bord, sans dire à ses hommes ce qu'ils contenaient, mais leur défendant bien d'y toucher. Pendant qu'il dormait, un matelot eut la curiosité d'ouvrir un des sacs ; Surouâs (sud-ouest) s'en échappa, et souffla si fort que le navire fut brisé, et que des sacs crevés s'échappèrent les sept Vents qui, depuis, ont toujours soufflé sur la mer[5]. Un armateur, dont les navires restaient au port, parce que les matelots, lassés de ramer, ne voulaient plus s'embarquer, se donne au diable, qui lui dit que dans une île de la mer habitent les Vents, personnages au souffle puissant, et que dès qu'ils seront sur l'Océan, les vaisseaux marcheront sans que l'on ait besoin de se servir d'avirons. Un capitaine, muni des instructions du diable, aborde à l'île des Vents, les invite à monter à son bord, et pendant qu'ils mangeaient dans la

1. Léon Pineau. *Le Folk-lore du Poitou*, p. 521 ; Jaubert. *Glossaire du Centre.*
2. J.-F. Bladé. *Proverbes recueillis en Armagnac et en Agenais*, p. 93-94.
3. Jean Fleury. *Patois de la Hague*, p. 183.
4. Emile Zola. *L'Assommoir*, II, ch. 4.
5. Paul Sébillot. *Contes*, t. III, p. 220.

cabine, le navire prend le large. Quand ils se virent en pleine mer, ils devinrent furieux et se mirent à souffler sur les voiles qu'on avait eu la précaution d'établir ; depuis, comme ils n'ont pas de bateau pour retourner à leur île, et qu'ils en ont oublié la route, ils continuent de souffler sur l'Océan [1]. Dans un autre récit du même pays, où saint Clément « gouverne la mer et le vent » et est invoqué en cette qualité, ce bienheureux, pour remercier des marins qui l'avaient sauvé d'un naufrage, leur dit que depuis que les Vents sont vents, c'est lui qui les commande ; il souffle dans la bouche du capitaine pour lui communiquer sa puissance ; celui-ci arrive au pays des Vents, qui refusent d'abord de lui obéir ; mais quand, se rappelant le conseil du saint, il a sifflé avec force, ils deviennent doux comme des moutons et le suivent à son bord ; c'est depuis ce temps que les matelots n'ont plus besoin de ramer [2].

On dit aussi dans la baie de Saint-Malo que les Vents sont des habitants de la Mer qui, s'étant révoltés contre elle, ont été maudits et sont condamnés à souffler jusqu'au jugement dernier [3].

Suivant d'autres légendes, presque toutes recueillies en Bretagne, les Vents qui ressemblent à des hommes, quelquefois à des géants, sont en relation moins directe avec la mer ; ils n'habitent pas des îles, mais des forêts, ou plus souvent encore des montagnes lointaines. Cette donnée est au reste conforme aux idées de beaucoup de peuples qui placent le séjour des Vents, considérés comme des entités surnaturelles ou de simples phénomènes, dans des lieux isolés et escarpés [4]. Les récits populaires parlent quelquefois de la caverne des Vents qui, d'après les marins de Tréguier, est située dans le *Bro an Hanter Noz*, le Nord [5] ; mais ils ne décrivent pas, d'ordinaire, leur résidence. Il semble qu'elle n'est ni un château, ni une grotte aux vastes proportions ; le Palais des Vents figure

1. Paul Sébillot, *Légendes de la mer*, t. II, p. 134-136.
2. Paul Sébillot. *Petite Légende dorée de la Haute-Bretagne*, p. 19 ; *Légendes de la mer*, l. c., p. 136-138.
3. Paul Sébillot, l. c., p. 152. Au moyen âge on attribuait, en Dauphiné, l'origine d'un vent particulier à ce pays à l'intervention d'un saint : Gervais de Tilisbery raconte que saint Césarée, évêque d'Arles, voyant que la vallée près de Nyons était stérile, descendit jusqu'à la mer, et revint après avoir rempli de vent l'un de ses gants : il le jeta contre un rocher qui depuis produit le vent de Ponthias et l'envoie par une ouverture qui se fit lorsqu'il le reçut par ce miracle. (Chorier. *Histoire du Dauphiné*, liv. I, ch. 11.)
4. F.-M. Luzel. *Contes de Basse-Bretagne*, t. III, p. 67 ; Paul Sébillot. *Contes de Haute-Bretagne*, t. III, p. 223, 231, 236, 245 ; J.-F. Bladé. *Contes de Gascogne*, t. I, p. 205.
5. Paul Sébillot. *Légendes de la mer*, t. II, p. 152.

pourtant dans un conte haut-breton, et dans un autre récit un château s'élève, comme une demeure féodale, au-dessus de leur sept cabanes. Leurs habitations présentent en effet, le plus souvent, ce caractère modeste[1]. Ils y mènent une existence assez prosaïque ; les matelots de la Manche et les paysans gascons leur attribuent des occupations et des plaisirs analogues aux leurs : les Vents mangent gloutonnement, se saoûlent, jouent aux cartes pour se distraire, et font le quart sur la montagne[2]. Leur capitaine est Nord, qui leur commande d'aller souffler sur la terre ou sur les mers ; mais parfois ils se révoltent contre son autorité[3]. Leur costume n'est pas décrit ; toutefois un conte gascon les représente comme vêtus de manteaux et chaussés de grandes bottes[4].

Lorsque la tâche de ceux qui soufflent par le monde est terminée, ils reviennent à leur logis, d'ordinaire après le soleil couché, aussi lassés que des journaliers qui ont travaillé longtemps à une besogne pénible[5]. Alors ils ont grand faim, et dans les récits bretons et dans un conte basque, ils veulent, ainsi que les ogres classiques des contes, manger les hommes qu'ils trouvent à leur retour dans leur cabane[6].

Ils semblent sujets aux mêmes inconvénients que les simples mortels, peuvent être blessés ou étranglés ; les marins de la Manche les représentent comme ennemis du bruit, et même un peu poltrons ; ils cèdent aux menaces des matelots qui sont venus leur faire des reproches, et, pour les indemniser de leurs filets jetés à la mer ou de leurs récoltes détruites, ils leur donnent des talismans qui procurent à leur possesseur tout ce qu'il désire[7].

Les Vents sont célibataires ; cependant en Haute-Bretagne, le Vent d'Ouest est marié avec la Pluie[8] ; mais, ainsi que plusieurs autres météores personnifiés, ils ont une mère : elle reste à la maison, pour la garder et préparer le repas dont ils ont besoin pour se restaurer

1. Paul Sébillot, in *Rev. des Trad. pop.*, t. IX, p. 271, 182 ; F.-M. Luzel, t. III, p. 68.
2. Paul Sébillot. *Contes*, t. III, p. 223, 243, 245 ; J.-F. Bladé, t. I, p. 206.
3. Paul Sébillot. *Légendes de la Mer*, t. II. p. 192, 193.
4. J.-F. Bladé, t. I, p. 207.
5. Paul Sébillot. *Contes*, t. III, p. 236, 238.
6. F.-M. Luzel. *Contes*, t. I, p. 17, 211, 233, t. III, 69 ; in *Rev. des Trad. pop.*, t. I, p. 68 ; Julien Vinson. Le *F.-L. du pays basque*, p. 68.
7. Paul Sébillot. *Contes*, t. III, p. 224, 231, 237, 243, 246 ; in *Rev. des Trad. pop.*, t. IX, p. 182 ; F.-M. Luzel. *Contes*, t. III, p. 70.
8. Paul Sébillot. *Notes sur les traditions*, p. 18.

quand ils y reviennent le soir [1]. Par exception, la mère du Vent, qui semble n'avoir qu'un fils, ne vit pas avec lui : mais, d'après le conte de la Grande Lande où elle figure, elle a le pouvoir d'accorder des talismans précieux [2]. Quelquefois elle est la mère de trois Vents [3], plus ordinairement de sept [4], et elle tient le ménage de ses fils dans une cabane située au milieu des forêts ou sur la lisière, au sommet d'une montagne, plus rarement dans une plaine [5]. Elle présente tous les symptômes de la vieillesse, est barbue, et a de grandes dents, parfois une dent unique, d'une longueur démesurée [6] ; dans un conte breton elle est géante, alors qu'un conte basque en fait une toute petite vieille [7]. Elle possède, tout au moins dans un récit gascon, un souffle aussi puissant que celui de ses fils [8]. Bien que ceux-ci soient presque toujours des géants, ils lui obéissent lorsque, compatissante en sa qualité de femme, elle leur dit de ne pas manger le chrétien auquel elle a donné l'hospitalité en leur absence ; cependant elle est parfois obligée de leur montrer un grand sac suspendu à une poutre de sa hutte, où, comme Eole, elle les enferme quand ils ne sont pas sages ; d'autres fois elle les menace d'un bâton, ou même les frappe avec un ormeau qu'elle a arraché dans son jardin [9].

Le père des Vents ne figure que dans un proverbe : Vent d'antan s'en va voir son père malade et revient en pleurant [10].

Nombre de contes parlent de personnages qui vont trouver les Vents, soit pour leur reprocher les dégâts qu'ils ont commis, soit pour les interroger. Des simples d'esprit, mis en scène dans plusieurs récits du littoral, ne gravissent pas la fabuleuse montagne où réside le Vent, mais ils lui tendent des pièges, cognent sur les arbres agités par la brise, dans la persuasion qu'ils vont l'atteindre, et vont même au bord de la falaise s'escrimer contre lui à coups de bâton. Un pêcheur voyant qu'il cesse de souffler, s'imagine même

1. F.-M. Luzel. *Contes*, t. III, p. 68.
2. Félix Arnaudin. *Contes de la Grande Lande*, p. 38.
3. F.-M. Luzel. *Contes de Basse-Bretagne*, t. I, p. 210. Ces trois vents du conte breton ont des noms de mois : Janvier, Février, Mars.
4. J. B. Andrews. *Contes ligures*, p. 164, et les Contes bretons.
5. F.-M. Luzel, t. I, p. 46, 210 ; J.-F. Bladé. *Contes de Gascogne*, t. I, p. 205 ; F.-M. Luzel, t. III, p. 67.
6. F.-M. Luzel, t. I, p. 46, 209, 232, t. III, p. 67.
7. F.-M. Luzel, t. III, p. 67 ; Julien Vinson. *Le F.-L. du pays basque*, p. 67.
8. J.-F. Bladé, l. c., p. 205.
9. F.-M. Luzel, l. c., t. I, p. 214, t. III, p. 69 ; in *Rev. des Trad. pop.*, t. I, p. 68.
10. J.-F. Bladé. *Proverbes d'Armagnac et d'Agenais*, p. 10.

l'avoir tué. Un récit de l'intérieur raconte qu'un paysan ayant été renversé par un ouragan, se mit à frapper l'air avec une fourche flexible, et, comme elle faisait : Zoug ! zoug ! il croyait que le Vent se plaignait [1].

J'ai été témoin en 1880 de scènes qui montrent que la croyance à l'animisme des Vents n'est pas encore disparue. Les navires de Terre-Neuve ayant éprouvé un retard considérable, par suite du vent debout, des hommes crachaient dans la direction d'où il soufflait, lui adressaient des injures et lui montraient leurs couteaux en le menaçant de l'étriper. A l'exemple des matelots, les petits enfants faisaient les mêmes gestes et répétaient les mêmes insultes.

On peut encore noter que dans l'intérieur des terres, le Vent figure comme personnage dans les récits très répandus, où il attend près des cathédrales un compagnon de route, qui, y étant entré pour mettre d'accord les chanoines, n'en est pas sorti depuis plusieurs siècles [2].

Suivant des idées qui semblent surtout populaires dans l'est, les Vents sont jaloux les uns des autres ; ils luttent à certaines époques, et celui qui l'emporte sera le vent dominant de toute l'année ; en Franche-Comté, cette joûte a lieu le 25 janvier, à minuit [3] ; dans le pays wallon, c'est à cette époque, ou le 31 décembre, que les quatre Vents se réunissent au carrefour des Quatre Chemins, et celui qui souffle à minuit est le vainqueur ; dans la Marne cette bataille commence le jour de la Conversion de Saint Paul pour ne s'apaiser qu'à la Saint-Blaise (3 février) ; le Vent qui souffle ce jour-là est celui qui est victorieux [4].

Deux légendes, qui se rattachent à des ordres d'idées bien différents, expliquent à leur manière des particularités locales de certains Vents. Aux environs de Gerzat, Puy-de-Dôme, on dit que le Vent d'est ne souffle jamais plus de trois heures de suite, et encore très rarement, parce que c'est lui qui soufflait quand Jésus était en croix. Le Sauveur lui demanda inutilement de l'eau pour étancher sa soif brûlante : le Vent ne voulut pas lui faire cette charité et c'est pour cela que Jésus le maudit et le condamna à ne souffler que très excep-

1. Paul Sébillot. *Contes*, t. III, p. 241, 252, 249, 253.
2. Cf. *Romania*, t. IX, p. 443, 589, 590. Je donnerai les légendes françaises qui se rattachent à cet épisode au chapitre des Églises, au t. IV de cet ouvrage.
3. Ch. Beauquier. *Les mois en Franche-Comté*. p. 160.
4. Alfred Harou. *Mélanges de traditionnisme*, p. 14 ; in Rev. des Trad. pop., t. XVII, p. 273 ; C. Heuillard, *ibid.*, t. XVIII, p. 375.

tionnellement¹. A Saint-Cast (Côtes-du-Nord), Suède (S.-E.) fait de grands ravages depuis qu'une femme de ce pays le voyant souffler avec violence, retroussa ses jupes et lui montra son derrière².

Cette conception animiste des Vents appartient plus au domaine de la mythologie qu'à celui des croyances populaires proprement dites : aussi elle se rencontre surtout dans les récits légendaires. Suivant des idées plus répandues, et que beaucoup de gens regardent encore comme vraies, les Vents ne sont plus des entités agissant par elles-mêmes, mais des forces de la nature placées sous la puissance de personnages surnaturels, diables, fées ou lutins, ou de magiciens qui les ont soumises, et qui les excitent, les apaisent ou les conduisent à leur gré. Quand il survient un tourbillon violent, on dit dans les Côtes-du-Nord que le démon emporte quelqu'un, et, comme celui-ci résiste, le diable en s'efforçant de l'entraîner, fait sur son passage des dégâts considérables³ ; en Poitou, Satan est aussi au milieu des tourbillons qui soulèvent le foin dans les prairies, et il ne disparaît qu'après avoir déraciné un ou plusieurs arbres⁴. Dans le Léon, chaque fois qu'il y a un ouragan, c'est le diable qui enlève sa proie⁵. Près de Dinan, lorsqu'il y a une tempête à l'époque du Carnaval, les diables se livrent une bataille qui durera jusqu'au moment où le bon Dieu, les ayant entendus, leur aura imposé silence ; dans leur lutte ils déracinent les arbres avec leurs pieds fourchus⁶. Aux environs de Fougères, une tempête de vent indique qu'une personne s'est pendue ou noyée dans le voisinage et que le démon est venu la chercher⁷ ; quand les vents font rage, on dit en Haute-Bretagne que les damnés sont heureux parce que tous les diables sont dehors⁸.

Ces météores sont aussi en relation avec des esprits de l'autre monde, dont le sort est d'ordinaire malheureux. En Basse-Bretagne, le prêtre peut changer en ouragans les conjurés, c'est-à-dire les âmes de ceux qui ne sont pas morts en état de grâce, et dont il est chargé de débarrasser le pays ; il ouvre la fenêtre et leur donne l'ordre de sortir : aussitôt ils se précipitent dehors comme un vent

1. D' Pommerol, in *Rev. des Trad. pop.*, t. XVIII, p. 282.
2. Paul Sébillot. *Notes*, extr. de *l'Archivio*, p. 19.
3. Paul Sébillot. *Coutumes*, p. 303.
4. Léo Desaivre. *Le Monde fantastique*, p. 21.
5. A. Le Braz. *Lég. de la Mort*, t. II, p. 335.
6. Lucie de V. H. in *Rev. des Trad. pop.*, t. XVII, p. 191.
7. A. Dagnet. *Au pays fougerais*, p. 10.
8. Paul Sébillot. *Notes*, extr. de *l'Archivio*, p. 18.

impétueux où se mêlent leurs voix, que l'on prend pour le tonnerre[1]. On croit dans le Léon que s'il survient de grands coups de vent, ce sont les tourbillons des damnés qui, dans leur rage, s'efforcent de nuire aux hommes. Il faut se jeter immédiatement la face contre terre, pour éviter que ces âmes méchantes ne vous enveloppent, vous étourdissent et vous entraînent à leur suite dans l'enfer[2]. Dans l'Albret les bouffées violentes de vent sont les âmes des petits enfants morts sans baptême ; on a vu parfois après leur passage des taches de sang sur le linge étendu à sécher. Il arrive mal à ceux qui veulent contrarier leur course ; un mauvais plaisant ayant commis cette imprudence, vit à la place du tourbillon un jeune homme qui lui dit : « Pourquoi m'arrêtes-tu ? » Le moqueur tomba malade et mourut dans l'année[3].

Des personnages de diverses autres natures sont associés aux bouffées soudaines du vent. En Beauce, les farfadets prennent parfois l'apparence de tourbillons qui bouleversent les récoltes ; en Haute-Bretagne un lutin se cache dans ceux qui se jouent par les prairies ou par les champs[4]. En Forez, on donne le nom de *Foullet*, follet, aux nuages de poussière que le vent fait par les chemins ; en Basse-Bretagne, suivant une idée peu répandue, ils renferment un groupe de fées qui changent de demeure[5]. A Guernesey, le tourbillon d'été est conduit par Héroguias, la reine des sorcières ; en Haute-Bretagne, il contient un sorcier[6]. Aux environs de Saint-Brieuc, on s'écrie : Voilà les loups-garous qui sortent[7] ! Quand le vent est violent les ouragans sont parfois assimilés à des serpents, et les Bas-Bretons parlent assez fréquemment des dragons de vent[8]. Les tourbillons, surtout ceux qu'on appelle dragons, sont très redoutés des marins du Trécorrois et du Finistère qui les accusent de balayer avec leur queue traînant au ras de l'eau, tout ce qui leur fait obstacle ; Ainsi s'expliquent tant de disparitions subites. Un homme, si légèrement engagé qu'il soit dans un tourbillon est, en un clin d'œil, étroitement enlacé et jeté par dessus bord. Un navire pris dans le même

1. F. Le Men, in *Rev. Celtique*, t. I, p. 424.
2. A. Le Braz. *La Légende de la Mort*, t. II, p. 239.
3. Abbé Léopold Dardy. *Anthologie de l'Albret*, t. II, p. 99.
4. Félix Chapiseau. *Le F.-L. de la Beauce*, t. I, p. 250 ; Paul Sébillot. *Coutumes*, p. 303.
5. Gras. *Dict. du patois forézien* : A. de Nore. *Coutumes*, p. 216.
6. Métivier. *Dict. franco-normand* ; Paul Sébillot, l. c.
7. Marie Collet, in *Rev des Trad. pop.*, t. XVII, p. 139.
8. Paul Sébillot. *Légendes de la Mer*, t. II, p. 120-121.

engrenage est en grand danger de couler à pic. Sa perte est certaine s'il n'a pas été baptisé[1]. En Haute-Bretagne, il est dangereux de se trouver sur leur passage, car certains *supent* un navire comme un homme avalerait un œuf[2].

En France, la pluie est rarement personnifiée : cependant, sur le littoral de la Haute-Bretagne, on l'appelle la mère Banard, et elle est la femme du vent d'Ouest. Dans un conte de la même région, la mère des Vents est aussi celle de la Pluie et de la Gelée[3]. L'expression *la pouche* (le sac) est déliée, usitée dans les Côtes-du-Nord, pour désigner des ondées violentes[4], fait peut-être allusion à une ancienne croyance d'après laquelle un personnage aurait tenu la pluie enfermée dans un sac, comme Eole y retenait les vents.

Le spectacle de la pluie qui tombe en même temps que le soleil luit a suggéré dans beaucoup de pays des dictons animistes, qui sont peut-être des vestiges de légendes oubliées. En France, le rayon de soleil est alors généralement assimilé à un personnage, presque toujours masculin, et la pluie est parfois, mais avec moins de netteté, une sorte d'entité féminine[5]. Il est possible qu'ils aient pris la place d'anciennes divinités, auxquelles on attribuait ce phénomène : lorsqu'il se produisait, on disait dans l'antiquité que Jupiter se disputait avec Junon[6]. Quelquefois il y a lutte entre les deux : en Gascogne et en Haute-Bretagne, le Diable et sa femme sont à se battre[7]. Un jeu du Languedoc est accompagné d'une formulette qui raconte la scène du combat, et celui qui la récite donne aux petits auditeurs quelques chiquenaudes sur la joue :

>Plòu e fai sourel :
>Lou diable se bat ambe sa femna
>Zounzoun. Amai siegue garel
>Vai per l'agantù
>Ambe sas arpas ie fai antau :
>Flic ! flac !

1. L.-F. Sauvé, in *Mélusine*, t. II, col. 206.
2. Paul Sébillot. *Légendes de la Mer*, t. II, p. 121-122.
3. Paul Sébillot. *Notes sur les traditions*, p. 18 ; *Légendes de la Mer*, t. II, p.153.
4. Paul Sébillot. *Trad*, t. II, p 362. A Paris, on dit que le bon Dieu arrose son jardin (Henry Carnoy, in *La Tradition*, 1893, p. 128).
5. La Mésangère. *Dict. des proverbes français*, p. 139 ; Paul Sébillot. *Trad.*, t. II, p. 362 ; Dr Pommerol, in *Rev. des Trad. pop*, t. XII, p. 553 ; Johannès Plantadis, *ibid.* t. XVII, p. 340 ; E. Monseur. *Le Folklore wallon*, p. 63 ; F. Mistral. *Tresor*.
6 Bergier. *Origine des Dieux*, t. II, p. 189.
7. J.-F. Bladé, *Proverbes*, p. 20 ; J.-M. Carlo, in *Rev. des Trad. pop.*, t. XIII, p.406.

Il pleut et il fait soleil, — le diable se bat avec sa femme, — cahin caha, quoiqu'il soit boiteux. — Il va pour la saisir — avec ses griffes il lui fait ainsi, — flic ! flac [1] !

Mais, ordinairement, c'est le Diable qui frappe sa femme, plus rarement sa fille ou sa mère ; en ce cas, il semble, bien qu'on ne le dise pas expressément, que la pluie soit causée par les larmes de la personne maltraitée. Plusieurs dictons parlent même de l'instrument dont le diable se sert, et qui est parfois amené par la rime au mot *soulé* (soleil) ; en Saintonge il bat sa femme à coup de bonnet, dans le Bocage normand, à coup de balai [2], et l'on récite en Basse-Normandie une formulette où figure un marteau ; si comme en Bretagne, les grêlons étaient appelés des marteaux, on pourrait peut-être y voir une allusion à la grêle :

> Il pleut et fait solet
> Le diable est à Carteret
> Qui bat sa femme à coup de martet [3].

En Hainaut, on dit qu'il la bat dans un panier [4]. Dans les Ardennes, le diable corrige sa fille [5].

Parfois il y a une double action : en Haute-Bretagne, en Bourgogne, en Limousin, à Paris, il bat sa femme et marie sa fille [6]. En pays wallon, il bat sa mère et marie sa fille. Dans la Gironde, dans l'Albret, en Poitou et en Wallonie, il marie simplement sa fille ; en Auvergne, il s'amuse [7]. D'après une formulette du Hainaut, ce sont au contraire les bienheureux qui se divertissent :

> Y pleut, l'soleil luit,
> Ch'é ducasse (fête) in Paradis [8].

Dans la Loire-Inférieure, la sainte Vierge fait la lesssive ; dans l'Aveyron, ce sont les fées, en Provence ce sont les sorcières [9]. En Béarn, dans les Landes et en Gascogne, elles allument leur four ou font

1. Montel et Lambert. *Contes du Languedoc*, t. I, p. 62.
2. Léon Pineau. *Le Folk-Lore du Poitou*, p. 521 ; J.-M. Noguès. *Mœurs d'autrefois en Saintonge*, p. 124 ; J. Lecœur. *Esquisses du Bocage normand*, t. I, p. 219.
3. Jean Fleury. *Litt. orale de la Basse-Normandie*, p. 382.
4. Eugène Monseur. *Le Folk-lore wallon*, p. 63.
5. A. Meyrac. *Trad. des Ardennes*, p. 185.
6. *L'Intermédiaire*, t. I, col. 445 ; Champeval. *Proverbes bas-Limousins*, p. 108 ; Henry Carnoy, in *La Tradition*, 1893, p. 128.
7. E. Monseur, l. c. ; Fr. Daleau. *Trad. de la Gironde*, p. 24 ; E. Monseur, l. c. ; Abbé L. Dardy. *Anthologie de l'Albret*, t. I, p. 273 ; Léon Pineau, l. c. ; Antoinette Bon, in *Rev. des Trad. pop.*, t. V, p. 536.
8. Alfred Harou, *ibid.* t. XVII, p. 141.
9. Mme Vaugeois, *ibid.* t. XV, p. 591 ; Vayssier. *Dict. patois de l'Aveyron* ; F. Mistral. *Tresor*.

cuire leur pain[1]. Aux environs de Menton, les sorciers tiennent conseil[2] ; dans le Hainaut, les enfants chantent:

I pieu, i lû,
Les sorciers dinsent à Felû[3].

En Corse, les enfants disent que le Renard fait l'amour[4].

Les blancs flocons de neige qui descendent des nuages sur la terre, lentement et parfois avec des mouvements ondulatoires, éveillent sans grand effort la comparaison avec un duvet qui flotte dans l'air, et elle a dû se présenter naturellement à ceux qui regardaient ce spectacle. Lorsque les Scythes disaient que le pays au nord du leur était inaccessible à cause des plumes qui y tombaient de tous côtés, ils parlaient sans doute de la neige, et Hérodote qui nous a conservé ce trait, ajoute qu'en effet quiconque l'a vue tomber à gros flocons comprend facilement cette assimilation[5]. Elle se retrouve en diverses contrées d'Europe[6], et en France, plusieurs dictons la constatent : en Champagne, en Haute-Bretagne, le bon Dieu plume ses oies[7] ; dans le Bocage normand, on ajoutait qu'il les plumait pour marier ses filles[8] ; parfois c'est saint Nicolas, plus rarement saint Thomas, — dont les noms ont peut-être été amenés par la rime ouas = oies, — ou saint Joseph à St-Brieuc[9] ; en Poitou, dans le Perche, la Loire Inférieure, à Paris, c'est la sainte Vierge ; dans les Côtes-du-Nord, c'est la petite bonne femme[10] ; dans le Bocage normand, elle les plume pour marier ses filles à Pâques[11], au pays de la Hague, comme aussi à Paris, cet acte est attribué au « bouenhomme Hivé[12] ». En Béarn, lorsque, venant des montagnes, la neige tombe à gros flocons, on dit dans la plaine « Ossau (la montagne) plume ses oies[13]. »

1. V. Lespy. *Proverbes de Béarn*, p. 159 ; J.-F. Bladé. *Proverbes*, p. 20 ; Abbé Dardy, l. c.
2. J.-B. Andrews, in *Rev. des Trad. pop.*, t. IX, p. 332.
3. Alfred Harou. *Le F. L. de Godarville*, p. 6.
4. Jules Agostini, in *Rev. des Trad. pop.*, t. XII, p. 514.
5. Hérodote. l. IV, c. 7, 31.
6. Grimm. *Teutonic Mythology*, p. 263 ; W. Gregor. *F.-L. of N. E. of Scotland*, p. 154.
7. Ch. Heuillard, in *Rev. des Trad. pop.*, t. XVIII, p. 429.
8. A. Madeleine, in *Rev. des Trad. pop.*, t. XVII, p. 101.
9. Paul Sébillot. *Trad. de la Haute Bretagne*, t. II, p. 357.
10. Léon Pineau. *Le Folk-Lore du Poitou*, p. 520 ; Filleul Pétigny, in *Rev. des Trad. pop.*, t. XVII, p. 452 ; Mme Vaugeois, in *Rev. des Trad. pop.*, t. XV, p. 591 ; Henry Carnoy, in *La Tradition*, 1893, p. 128 ; Paul Sébillot. *Litt. orale*, p. 354.
11. Lecœur. *Esquisses du Bocage normand*, t. I, p. 219.
12. Jean Fleury. *Patois de la Hague*, p. 139 ; Henry Carnoy, l. c.
13. V. Lespy. *Proverbes de Béarn*, p. 126.

Un singulier dicton bas-normand dont je n'ai pu avoir l'explication, prétend que le bourreau de Saint-Malo plume ses oies [1] ; en Ille-et-Vilaine, lorsqu'il neige vers le Carême, les enfants crient :

> Carnaval, tu t'en vas,
> Petite bonne femme, plume les houâs (oies) [2].

Dans un conte littéraire de la Flandre française, la neige est aussi un duvet qui vient du lit de Marie au Blé : une jeune fille, protégée de ce génie, tombe dans un puits, mais au lieu de se noyer, elle arrive dans une étoile où elle retrouve Marie au Blé, la ménagère du ciel ; celle-ci la prend à son service et lui ordonne d'aller secouer au-dessus d'un grand trou, la couette de plumes, l'édredon et l'oreiller ; de menues plumes volent par les airs, s'amoncellent et tombent en gros flocons, et d'en bas les bonnes gens voyant cette blanche fourrure descendre du ciel, disaient: « Il neige, Marie au Blé fait son nid [3] ».

A l'idée de plumes se rattache peut-être une coutume du Hainaut : dès qu'il commence à neiger, les filles étendent leur tablier et disent qu'elles vont ramasser des oiseaux [4].

En Franche-Comté, les gros flocons de neige sont les goëles (chiffons) que fait en déchirant sa chemise, Tante Arie, génie aussi bienfaisant que Marie au Blé [5] ; dans le pays de la Hague, le bonhomme Hiver met aussi la sienne en morceaux [6], en Haute-Bretagne, la fée Fleur-de-Neige secoue son manteau blanc pour rafraîchir la terre et renouveler l'eau des fontaines [7].

C'est également une assimilation d'aspect qui a fait donner aux flocons de neige le nom de mouches blanches, par lequel on les désigne en Forez et dans le Brabant wallon [8], et qui a inspiré la formulette que récitent les enfants du Luxembourg belge :

> Les mouches d'Ardenne viennent,
> Chauffons-nous, racontons des histoires [9].

Quand il neige, les paysans de l'Ille-et-Vilaine disent que les

1. *Rev. des Trad. pop.* t. I, p. 60.
2. Jacques Gaudeul, in *Rev. des Trad. pop.*, t. XVIII, p. 370.
3. Charles Deulin. *Contes du roi Cambrinus*, p. 292-293.
4. Alfred Harou. *Le F.-L. de Godarville*, p. 5.
5. Ch. Beauquier. *Les Mois en Franche-Comté*, p. 137.
6. Jean Fleury, l. c.
7. Comm. de M^me Lucie de V. H. Cf. l'énigme de la Haute-Savoie dont le mot est la neige : Madame avec son grand manteau — Couvre tout, excepté l'eau. (E. Rolland. *Devinettes*, p. 6).
8. Noelas. *Légendes foréziennes*, p. 291 ; A. Harou, in *Rev. des Trad. pop.*, t. XVII, p. 224.
9. Alfred Harou. *Mélanges de traditionnisme*, p. 9.

mouches pissent tout blanc, ou que les mouches de patience volent [1]. Dans le Doubs, on appelle les flocons de neige : les papillons de Boujaille, l'un des villages les plus froids de la région [2]. Le diable est parfois en relation avec ce phénomène ; aux environs de Rennes, on dit par plaisanterie que les diables sont habillés en blanc, à Paris, que le diable vanne son blé [3]. Dans le Cantal, quand il fait en même temps du vent et de la neige, le diable démêle les cheveux de sa femme [4].

Dans les Vosges on dit lorsqu'il neige : « Voilà les fleurs de soumission qui tombent ». Les bûcherons et les ouvriers du plein air veulent dire par là qu'il leur faut demeurer tranquilles et soumis à la maison, les ouvriers des usines qu'ils doivent filer doux pour éviter un renvoi qui les mettrait sur le pavé dans la mauvaise saison [5].

Dans les Ardennes belges, quand on voit quelques flocons en avril, on dit : « Voilà les biquets d'avril [6] ». En Franche-Comté où le grésil est appelé *Chevri* (chevreau), lorsque la neige se mêle à la grêle « il tombe des chevris [7] ».

En Champagne, les enfants donnent aux flocons le nom d'écoliers de Paris, que celui qui a recueilli le dicton suppose avoir été inspiré par le grand nombre des flocons [8].

On appelle loups de neige, en Bourbonnais et dans plusieurs contrées voisines, des amas de neige poussés par le vent dans les ravins, les fossés, et même dans les sillons ; cette neige, qui a été tassée, est souvent très résistante aux dégels, et pour peu que ces amas soient exposés au nord ou à l'est, ils persistent, bien que toute neige ait disparu sur le sol. Ces loups de neige, disent les gens de la campagne, sont le présage de neiges prochaines, car ces loups en attendent d'autres [9]. Dans les pays de montagne, on appelle « neige de coucou » celle qui tombe après que le coucou a fait son apparition [10].

L'explication pittoresque des gros grêlons dans les Côtes-du-Nord

1. Paul Sébillot. *Trad*. t. II, p. 296, : F. Duine, in *Rev. des Trad. pop.*, t. XVIII, p. 346.
2. Ch. Beauquier. *Blason populaire de la Franche-Comté*, p. 61.
3. Paul Sébillot. *Trad.*, t. II, p. 338; Henry Carnoy, in *La Tradition*, 1893, p. 128.
4. Antoinette Bon, in *Rev. des Trad. pop.*, t. V, p. 536.
5. Ch. Sadoul, in *Rev. des Trad. pop.*, t. XVIII, p. 478.
6. Alfred Harou, in *Rev. des Trad. pop.*, t. XVIII, p. 278.
7. Ch. Beauquier. *Les Mois en Franche-Comté*, p. 57.
8. C. Heuillard. *Le patois de la commune de Gaye*, 1903, p. 125.
9. François Pérot, in *Rev. des Trad. pop.*, t. XVIII, p. 478.
10. E. Rolland. *Faune populaire*, t. II, p. 86.

se lie à une idée apparentée à celle de la cause de la neige ; lorsqu'ils tombent, on dit que le bon Dieu jette les os de ses oies[1].

On leur donne aussi dans ce pays le nom de marteaux, et en Basse-Bretagne, ils figurent avec le même sens dans plusieurs proverbes, dont le plus expressif est le suivant :

> *Miz Meurs gand he vorzoliou*
> *A zo ker gwaz hag an Ankou.*
> Mars avec ses marteaux,
> Fait autant de mal que la Mort[2].

En Ille-et-Vilaine, lorsqu'il grêle les enfants récitent cette formulette :

> l' chet (tombe) des martiaux,
> C'est la fête aux crapiaux[3].

On connaît les relations des sorciers fabricateurs d'orages avec ce batracien. En Basse-Normandie, on dit quand il grêle qu'il tombe des dragées[4].

Il y a aussi des formulettes qui se lient à des jeux plutôt qu'à une conjuration. En Hainaut, dès l'apparition des premiers grêlons, les petites filles tendent leur tablier pour les recevoir et disent : « Le bon Dieu est parrain, il tombe des pois de sucre[5]. » A Verviers, elles chantent :

> De gruzê (grêlons), gran pér !
> De gruzê, gran mér !

A Dinant :

> Arrivé ! lè pti pyou pyou !
> Arrivé ! lè p'ti poyon (poussin)[6].

En Haute-Bretagne, la Gelée a une mère, qui est en même temps celle des Vents et de la Pluie. En Ille-et-Vilaine, quand le froid a couvert les toits d'une fine gelée blanche, « les Meuniers du bon Dieu ont travaillé pour lui[7] ». En Wallonie, les giboulées s'appellent *Vê d' mâs*, veaux de Mars ; à Laroche on dit des giboulées tardives d'avril : Ce ne sont pas des veaux de mars, ce sont des biquets d'avril[8].

1. Paul Sébillot. *Traditions*, t. II, p. 357.
2. L.-F. Sauvé. *Lavarou Koz*, p. 102.
3. Comm. de M. Yves Sébillot.
4. Comm. de M. Louis Quesneville.
5. Alfred Harou. *Le Folklore de Godarville*, p. 6.
6. E. Monseur. *Folklore wallon*, p. 62-63.
7. Paul Sébillot. *Légendes de la Mer*, t. II, p. 153 ; Fra Deuni, in *Rev. des Trad. pop.*, t. IX, p. 72.
8. E. Monseur. *Le Folklore wallon*, p. 62.

Les noms que portent divers météores moins importants que les Vents ou la Pluie, montrent qu'on les assimile aussi à des êtres vivants : toutefois, ils ne sont guère usités que dans le langage enfantin, et non plus, comme dans les pays du Nord, dans celui des adultes ; en France on ne les personnifie que pour en faire des espèces de Croquemitaines. En Haute-Bretagne on dit aux enfants qu'on veut empêcher de s'exposer au froid : « Voici la bonne femme la Gelée qui va te prendre ! »., en Picardie « Prends garde, Jean Gel va t'emporter ! [1] ». A Somme-Leuze, pour les détourner de sortir par le mauvais temps, on leur dit : *Viz a vo, vla Dj'an di bîh ! Vla l'mohon à rodj bêtch* ! Garde à vous, voilà Jean de Bise ; voilà le moineau au bec rouge [2] ; en Hainaut, quand ils veulent aller sous la pluie, on les menace ainsi : « *El' gargotia* (être fantastique) *vos ara* [3] ».

La brume est, à juste titre, redoutée des marins qui l'appellent leur ennemie ; ils rattachent à des causes surnaturelles son apparition et les diverses circonstances qui l'accompagnent. Ceux de la Haute-Bretagne, qui regardent la mer comme la vassale de la Lune, racontent que l'astre des nuits la couvre de brume pour la punir quand elle est fâchée avec elle ; ils disent aussi que ce phénomène est produit par un monstre qui, jaloux de la lumière du soleil, se met à souffler du fond des eaux pour l'assombrir, ou par la fumée de volcans sous-marins. Lorsque la brume est épaisse, les pêcheurs de la Manche prétendent que l'on voit des bouchons noirs au milieu ; ce sont les diables qui viennent chercher les âmes des noyés et tracasser les vivants [4]. Les démons des brouillards sont aussi redoutés en Basse-Bretagne parce qu'ils égarent les barques, et les matelots du pays de Tréguier croient voir des diablotins noirs danser dans la brume [5] ; au XVIIIe siècle on attribuait aux âmes des noyés les cris plaintifs que l'on entend dans les moments où les navires sont enveloppés de brouillards [6].

Ce météore est assez rarement personnifié ; cependant quand il se manifeste sur les eaux douces, et qu'il commence à se dissiper, les riverains en font parfois une dame blanche presque diaphane.

1. Paul Sébillot. *Additions aux coutumes*, p. 40 ; Alcius Ledieu. *Traditions de Demuin*, p. 42.
2. E. Monseur. *Le Folklore wallon*, p. 62.
3. A. Harou. *Le F.-L. de Godarville*, p. 7.
4. Paul Sébillot. *Légendes de la Mer*, t. II, p. 78 ; in *Archivio*, t. V, p. 522.
5. G. de la Landelle. *Mœurs maritimes*, p. 142 ; Paul Sébillot, l. c., p. 78.
6. Moreau de Jonnès, *Aventures de guerre*, t. I, p. 193.

Un géant de Brume, haut de cent toises, avec un œil de diamant au milieu du front, court, suivant un conte gascon, à travers la campagne, du lever du soleil à son coucher, et, partout où il passe, les blés, les arbres, les vignes sèchent pour ne reverdir jamais [1]. Dans les hautes vallées du Béarn on appelle *Loup de Sent-Yoan* un brouillard qui, aux approches de la Saint-Jean, est très nuisible aux biens de la terre [2]. Une devinette du Velay, dans laquelle saint Gris vient de vers Paris avec sa cape et sa capuche, personnifie les brumes d'automne [3].

Le jeu de l'air, qui oscille rapidement en montant et en descendant lorsque la chaleur est grande, est appelé Mérienne dans le pays de la Hague [4]. Le même nom désigne en Haute-Bretagne une sorte de bourdonnement qui se fait entendre lorsque le temps est chaud et même orageux, et qui ressemble au bruit que feraient des milliers de moucherons invisibles. Les paysans disent que c'est la fée Mérienne qui, prise de pitié pour les travailleurs, agite son parasol au-dessus de leur tête pour leur donner un peu de fraîcheur. On ne la voit pas, parce que, à présent, les fées ne peuvent plus se montrer ; mais on sait qu'elle est là, et qu'elle n'abandonnera pas les cultivateurs comme les autres fées qui ont quitté le pays. C'est, dit-on, en son honneur que l'on a donné le nom de Mérienne au somme que les paysans font souvent en été après le repas de midi. Suivant d'autres, ces bourdonnements viennent de lutins malicieux et méchants, qui se réjouissent du mal que les laboureurs éprouvent, et ce sont leurs petits rires qui résonnent dans les airs [5]. Dans les Landes, lorsque à la grande chaleur on entend dans l'air un grondement comme celui des cloches d'un troupeau de chèvres qui se frappent, on dit que ce sont les chèvres de Videau furieux ; quand cet avare fut englouti, ses chèvres sautèrent si haut qu'on n'a pu les retrouver depuis, et l'on suppose qu'elles sont dans les airs [6].

§ 2. ACTES ET POUVOIRS DES MÉTÉORES

L'arc-en-ciel qui, ainsi qu'on l'a vu, est l'objet d'explications nombreuses et variées, passe pour avoir une grande puissance sur les êtres et sur les choses ; mais son action est souvent funeste, ou il

1. J. F. Bladé. *Contes de Gascogne*, t. 1, p. 109-110.
2. V. Lespy. *Proverbes de Béarn*, p. 221.
3. V. Smith, in *Mélusine*, t. I, col. 263.
4. Jean Fleury. *Le Patois de la Hague*, p. 258.
5. Lucie de V. H. in *Rev. des Trad. pop.*, t. XV, p. 387.
6. Abbé L. Dardy. *Anthologie de l'Albret*, t. II, p. 201.

exerce une attraction redoutable. On croit dans le Mentonnais que si ses bouts touchent un arbre, il le fait mourir [1] ; dans le Lot, dans la Haute-Garonne, il le dessèche et détruit sa récolte, et celle des champs sur lesquels il se pose [2] : dans le sud du Finistère, c'est lui qui, en pompant sans cesse l'eau, détermine les rafales, les grains et les coups de vents subits [3]. Les marins de la Manche disent que si un navire passait par un de ses bouts au moment où il aspire l'eau, il pourrait être enlevé avec elle [4].

Le peuple croit encore en plusieurs pays qu'une personne peut changer de sexe en passant sous l'arc-en-ciel [5]. Cette idée était assez courante au XVIe siècle pour figurer, comme une sorte de lieu commun, dans les contes et les comédies. Le bourguignon Tabourot parle de : Dames et Damoiselles si mistes et si délicates qu'elles n'eussent osé estrangler vn pet ou le faire tourner du sexe masculin au féminin sans passer sous l'arc Saint Bernard [6]. Le dialogue suivant s'engage entre deux personnages de Larivey :

Constant. — Toy n'estant femme, de quoy te plains-tu ?
Robert. — Et si je passois sous l'arc-en-ciel et que quelque estrange accident me changeast quelque jour ? [7]

Dans la Haute-Loire, une personne qui passerait dessous changerait de sexe ; aux environs de Belfort, si une fille pouvait lancer son bonnet par-dessus, elle serait immédiatement transformée en garçon [8].

On attribue fréquemment à ce météore le don d'apporter ou de découvrir des richesses. Dans plusieurs provinces, les bergers assurent que là où il a touché la terre, une fée dépose une perle magique qui vaut à elle seule un trésor ; certains courent même à cet endroit dans l'espoir de le trouver [9]. On croit dans les Vosges que lorsque ses piliers reposent sur des hauteurs, celui qui par-

1. J. B. Andrews, in *Rev. des Trad. pop.*, t. IX, p. 218.
2. J. Daymard, in *Mélusine*, t. II, col. 43 ; Pierre Bouche, *ibid.*, col. 132.
3. H. Le Carguet in *Rev. des Trad. pop.*, t. XVII, p. 362
4. Paul Sébillot. *Légendes de la Mer*, t. II, p. 66.
5. Grimm. *Teutonic Mythology*, t. II, p. 733. (Serbie); N. Politis (Grèce), in *Mélusine*, t. II, col. 38 ; Ch. Renel, l. c, p. 66. (Serbie, Albanie, Côte des Esclaves).
6. Tabourot. *Les Ecraignes Dijonnoises*.
7. Larivey. *Les Tromperies*, acte 1, sc. 5.
8. Paul Le Blanc, in *Mélusine*, t. II, col. 17 ; *Mélusine*, t. II, col. 133, d'a. *Revue d'Alsace*, 1884.
9. *Mélusine*, t. III, col. 234.

viendrait à placer un panier sous l'un d'eux le relèverait rempli d'or [1]. En Auvergne on trouve un panier plein d'argent, en Wallonie un plat d'argent, dans le Lot, un quarteron de louis d'or [2]; d'après la croyance corse, il y a un trésor à l'endroit où il boit ; parfois les enfants, désespérant d'aller assez vite pour le surprendre quand il se désaltère, le narguent en se frappant le genou avec les mains croisées, et ajoutent ironiquement : « Tiens, apporte ici le trésor ! [3] » Dans la Haute-Loire, lorsqu'il boit, on découvre une écuelle ou une cuiller près de la rivière où l'un de ses bouts a trempé [4] ; sans doute elle lui a servi, quoi qu'on ne le dise pas, à y puiser, comme les plats ou les coupes en métaux précieux que, d'après les Souabes et les Bulgares, il emploie pour prendre l'eau [5].

La buée qui sort de terre après la pluie et qui prend les couleurs de l'arc-en-ciel, est regardée à Pont-l'Abbé comme un reste de ce météore qui finit de pomper son eau ; dans le Cap Sizun, elle provient d'un trésor caché qui s'approche de la surface du sol pour se sécher au soleil. Lorsqu'on l'aperçoit, il faut courir vite au champ coloré et y jeter quelque chose de béni ; si on peut le faire, l'argent reste sur terre et on peut le ramasser ; mais si l'on n'a rien de béni, la buée disparaît dès qu'on a mis le pied sur le champ ; le trésor s'est enfoncé sous terre ou changé en feuilles de chêne sèches [6].

Quelques serments où les météores sont pris à témoin supposent qu'on leur attribue, comme à certains astres, le pouvoir de punir.

La foudre est souvent invoquée dans les juremcnts et les malédictions ; en Basse-Bretagne, on dit : *Ann tanfoulftr war n-out*, que le tonnerre t'écrase ! et il figure nombre de fois dans la série appelée en Cornouaille les litanies du diable [7]. En Provence, la collection n'est pas moins riche ; en voici quelques échantillons : *Oh ! tron, tron de Dieu ! Tron de par Dieu ! Tron de l'er, tron de sort. Mau tron se ié vau !* qui est l'équivalent de : Le diable m'emporte si j'y vais [8]. En Gascogne et en Béarn, on jure par *Pet de périgle !*

1. L. F. Sauvé. *Le Folk-lore des Hautes-Vosges*, p. 140.
2. A. Dauzat, in *Rev. des Trad. pop.*, t. XV, p. 620 ; E. Polain, in *Bull. de Folklore*, t. II, p. 145 ; J. Daymard, in *Mélusine*, t. II, col. 43.
3. Jules Agostini, in *Rev. des Trad. pop.*, t. XII, p. 513.
4. Paul Le Blanc, in *Mélusine*, t. II, col. 15.
5. *Mélusine*, l. c., c. 15.
6. H. Le Carguet, in *Rev. des Trad. pop.*, t. XVII, p. 362.
7. L.F. Sauvé, in *Rev. Celtique*, t. V, p. 188.
8. F. Mistral. *Tresor*.

Coup de tonnerre![1] En Wallonie on s'écrie : *Ké l'tonnoir m'ac-crâs !*[2]

Les matelots jurent souvent par le tonnerre, en employant des formules comme celles-ci : « Que le feu du ciel m'élingue ![3] » Ils disent aussi : « Que l'arc-en-ciel me serve de cravate ![4] » Ce juron a été employé sur terre ; un personnage du vaudeville de Duvert, le *Marchand de Marrons*, s'écrie : « Si je sais où aller, je veux bien que l'arc-en-ciel me serve de cravate ![5] ». Les marins de Provence jurent par le vent : « Que tous les mistrals m'étranglent[6] ! » Les paysans bas bretons maudissent leur ennemi et disent qu'ils le donnent au coup de vent[7].

Certains actes qui peuvent sembler indifférents à ceux qui ne sont pas au courant des croyances populaires, offensent les esprits des météores et attirent leur colère sur les imprudents qui les accomplissent, parfois sur un pays tout entier. En Basse-Bretagne, si l'on s'assied sur une table, on provoque les tempêtes et la foudre[8]. En Provence, dire que le ciel est noir porte malheur ; si en temps d'orage, on avait l'imprudence de prononcer cette parole, on pourrait entendre, venant d'une voix inconnue, cette réponse, qui est aussi faite en Normandie et sur le littoral picard par l'esprit de la nue : « C'est ton âme qui est noire[9] ».

En Auvergne, il faut se garder de désigner l'arc-en-ciel avec le doigt ; en Picardie, celui que l'on étend vers lui peut être coupé ; en Wallonie, dans les Vosges, il y vient un panaris ; dans le Bocage normand, en montrant l'orage avec le doigt on s'expose à être foudroyé[10].

En Haute-Bretagne et en Saintonge, si l'on fait des grimaces ou

1. J. F. Bladé. *Proverbes recueillis dans l'Armagnac*, p. 160 ; V. Lespy. *Proverbes de Béarn*, 1re éd., p. 77.
2. Alfred Harou. *Le Folklore de Godarville*, p. 98.
3. Paul Sébillot. *Légendes de la Mer*, t. II, p. 68.
4. Alex. Dumas. *Les Baleiniers*, 1861, t. II, p. 111 ; *Musée des familles*, t. VII, p. 155.
5. *Mélusine*, t. II, col. 10, n.
6. E. Capendu. *Le chat du bord*.
7. L.-F. Sauvé, in *Rev. Celtique*, t. V, p. 188.
8. Vérusmor. *Voyage en Basse-Bretagne*, p. 342.
9. Regis de la Colombière. *Les Cris de Marseille*, p. 274 ; Amélie Bosquet. *La Normandie romanesque*, p. 251 ; A. Bout, in *Rev. des Trad. pop.*, t. XVII, p. 274.
10. Dr Pommerol, in *Rev. des Trad. pop.*, t. XII, p. 553 ; H. Carnoy, in *Romania*, t. VIII, p. 259 ; E. Monseur. *Le F.-L. wallon*, p. 61 ; Ch. Sadoul, in *Rev. des Trad. pop.*, t. XVIII, p. 338 ; J. Lecœur. *Esquisses du Bocage*, t. II, p. 79.

si l'on baille pendant que le vent tourne, la bouche reste dans la position où elle était quand le vent a changé[1].

La rosée possède une grande vertu à des époques déterminées : celle de mai est surtout réputée ; en Poitou, les jeunes filles, pour avoir le teint frais, se lavent la figure, le premier jour de ce mois, avec celle qui perle sur les herbes ; on disait même que quelques-unes, afin d'être plus belles de tout leur corps, s'y roulaient toutes nues ; pour avoir la peau fraîche, les jeunes Saintongeaises ne manquaient pas chaque matin de se débarbouiller avec la rosée. Dans les Vosges, celle du matin de la Saint-Jean fait disparaître les taches de rousseur, efface les rides, et conserve la fraîcheur du visage[2]. En Normandie, on attribue à la rosée de mai une action analogue sur les choses ; elle enlève les rousseurs du linge qui y a été exposé[3].

Son efficacité n'est pas bornée aux taches épidermiques ; elle s'étend jusqu'aux maladies cutanées ; au commencement du XIX° siècle, elle passait dans le pays chartrain pour guérir la gale[4]. En Béarn, ceux qui sont atteints de quelque maladie de peau se roulent, le matin de la Saint-Jean, dans les champs d'avoine humectés d'une abondante rosée ; actuellement la personne qui a la gale se déshabille entièrement et commence aussitôt, à travers la pièce, et dans divers sens, une promenade pendant laquelle elle doit dire et répéter sans interruption une oraison en vers patois, dont voici la traduction : « Nettoie-moi bien, fraîche rosée — sens comme je suis galeux — vois combien se trouve entaché — mon corps des pieds à la tête, etc., veuille bien me débarrasser — dans cette avoine ; car si tu fais que bientôt je me guérisse — nuit et jour, je veux te bénir[5] ». En Normandie le malade va, à l'aurore, se rouler dans l'herbe humide, et la rosée de la Saint-Jean le rend aussi net qu'une tasse d'argent ; en Périgord, celle des chenevières est surtout efficace[6]. On croit dans les Vosges qu'en se lavant les mains avec de la

1. E. Lemarié. *Fariboles Saintongh'eaises*, N° 4, p. 15.
2. Léon Pineau. *Le F.-L. du Poitou*, p. 498 ; J. M. Noguès. *Mœurs d'autrefois en Saintonge*, p. 68 ; L.-F. Sauvé. *Le F.-L. des Hautes-Vosges*, p. 187-188.
3. J. Lecœur. *Esquisses du Bocage normand*, t. II, p. 8.
4. Desgranges, in *Antiq. de France*, t. I.
5. Alfred de Nore. *Coutumes*, p. 127 ; H. Barthety. *Pratiques de sorcellerie en Béarn*, p. 18.
6. J. Lecœur. *Esquisses du Bocage normand*, t. II, p. 8 ; W. de Taillefer. *Antiquités de Vesone*, t. I, p. 243.

rosée de mai on se préserve des dartres ou qu'on les fait disparaître [1].

D'après une pratique relevée en Saintonge, son pouvoir s'étendait jusque sur les choses du cœur ; les amants qui n'étaient pas payés de retour allaient se rouler tout nus dans l'herbe humide de rosée et croyaient ainsi calmer les rigueurs de leur inhumaine ; cela s'appelait prendre l'aigail de mai [2].

La rosée sert aussi à des maléfices, aux mêmes époques de l'année seulement. Dans la Charente, celui qui va le premier mai, de grand matin, imbiber un linge de la rosée du pré de son voisin, doit avoir le double du foin, tandis qu'il ne restera rien dans celui qu'il a écrémé ; en Poitou cette opération a lieu le matin de la Saint-Jean. Dans la partie bretonnante des Côtes-du-Nord, la femme qui veut dérober le beurre court toute nue dans les champs, emplissant sa baratte de rosée prise à ses voisins [3]. Dans le Centre, le Ramasseux de rosée est un être fantastique, d'autres disent un sorcier, qui dessèche la terre [4]. Un dessin de Maurice Sand dans l'*Illustration*, 1855, le représente sous la forme d'un homme maigre traînant à travers les herbes un long chiffon attaché à un bâton.

Dans deux gwerziou bretons figure une malédiction « de la rosée qui tombe en bas », que je n'ai pas trouvée ailleurs [5].

La pluie n'a pas, autant que la rosée, le don de guérir ; cependant on croit dans le Finistère que l'on se débarrasse des rhumatismes en se dépouillant quand un orage vient à éclater, et en présentant, couché sur le ventre, son corps nu à l'averse, tant qu'elle voudra durer. En Haute-Bretagne, celui qui peut ramasser les premières gouttes de pluie qui tombent le jour Saint-Laurent y trouve un remède assuré contre n'importe quelle brûlure [6].

Dans les pays de l'est, où la neige est particulièrement abondante et tombe périodiquement, on lui accorde des vertus curatives : à Liège celle qui est ramassée entre l'Épiphanie et la Chandeleur est bonne pour les maux d'yeux ; elle se conserve indéfiniment et sert à guérir les brûlures et les engelures ; en Franche-Comté, ceux qui

1. L. F. Sauvé. *Le F.-L. des Hautes-Vosges*, p. 158.
2. J. Bujeaud. *Chansons pop. de l'Ouest*, t. I, p. 186.
3. Alf. de Nore. *Coutumes*, etc., p. 153 ; J. Bujeaud, l. c., t. I, p. 186 ; Lionel Bonnemère, in *Bull. de la Soc. d'Anthropologie*, 1884, p. 819.
4. Jaubert. *Glossaire du Centre*.
5. F.-M. Luzel. *Gwerziou Breiz-Izel*, t. I, p. 531, 543.
6. L.-F. Sauvé, in *Mélusine*, t. IV, col. 258 ; Lucie de V.-H., in *Rev. des Trad. pop.*, . XVI, p. 444.

foulent pieds nus la première neige de novembre n'auront pas d'engelures de tout l'hiver [1].

§ 3. LES PRÉSAGES

L'apparition des météores, surtout de ceux qui ne se montrent qu'à des intervalles assez éloignés, est regardée, pour cette raison même, comme l'annonce d'évènements remarquables. Les aurores boréales, assez rares en France, pronostiquent la guerre ou de grands malheurs, publics ou privés [2], et les paysans en donnent parfois des preuves : ceux de la Beauce et de la Corse rappellent que ce phénomène se produisit au commencement de 1870 ; en Haute-Bretagne il indique un changement prochain de gouvernement [3].

Les marins de la Manche considèrent le feu Saint-Elme comme de mauvais augure : sur la côte de Tréguier il annonce la perte certaine d'un proche parent ; suivant un proverbe du Finistère, le feu Saint-Elme sur la mer, c'est la Mort qui demande ouverture [4]. Sa vue n'est pas cependant toujours regardée avec crainte, et pour beaucoup de marins, lorsqu'il se montre au milieu de la tempête, c'est le signe qu'elle touche à sa fin : si le feu est double, ce sont saint Elme et saint Nicolas ; s'il est triple ou quadruple, ce sont avec eux sainte Anne ou sainte Barbe qui viennent à bord, et le beau temps ne peut tarder [5].

Le plus ordinairement les pronostics tirés de la pluie sont en relation avec le mariage. Celle qui tombe le jour où il s'accomplit semble en quelques pays être considérée comme une sorte de punition infligée aux jeunes filles gourmandes. On disait au XVe siècle que « celle qui mangeoit acoustumeement du lait bouilly en la paele ou dans un pot » était exposée à cet inconvénient le jour de ses noces. Dans la Gironde et dans la Montagne Noire le même sort attend celle qui a

1. Aug. Hock. *Croyances du pays de Liège*, p. 164 ; A. Harou, in *Rev. des Trad. pop.*, t. XVII, p. 346 ; Ch. Beauquier. *Les Mois en Franche-Comté*, p. 181.
2. A. Meyrac. *Trad. des Ardennes*, p. 170 ; Alcius Ledieu. *Trad. de Demuin* (Picardie), p. 71 ; *Rev. des Trad. pop.*, t. VI, p. 549 (Bas-Languedoc) ; D. Monnier et A. Vingtrinier. *Trad.*, p. 163 ; Johannès Plantadis, *ibid.*, t. XVII, p. 341 (Limousin) ; *Revue du Nord de la France*, t. 1, p. 36.
3. Félix Chapiseau. *Le F.-L. de la Beauce*, t. I, p. 289 ; Jules Agostini, in *Rev. des Trad. pop.*, t. XII, p. 514 (Corse) ; Paul Sébillot. *Trad.*, t. II, p. 350.
4. Paul Sébillot. *Légendes de la Mer*, t. II, p. 103.
5. G. de La Landelle, *Derniers quarts de nuit*, p. 270.

l'habitude de frotter la poêle avec un morceau de pain après en avoir tiré ce qu'on y a fait cuire [1].

Les idées qui s'attachent à la pluie qui coïncide avec cette cérémonie sont variées, et parfois contradictoires : à Marseille on la considère comme un signe d'abondance dans la maison du couple uni ; en Savoie, la mariée sera économe ; à Dinan, elle sera heureuse ; les larmes qu'elle aurait dû verser tombent ce jour-là, et si la pluie est accompagnée d'un rayon de soleil, on dit : « Voilà la mariée qui rit [2]. » En Ille-et-Vilaine, c'est un présage de fécondité, de même que dans le Mentonnais et dans les Vosges, où de plus la fortune des enfants sera assurée [3] ; en Saintonge s'il pleut du matin au soir, l'épouse recevra plus de coups que de caresses ; en Poitou, elle sera battue ou versera autant de larmes qu'il tombe de gouttes d'eau ; la même croyance existe à Saint-Malo ; en pays wallon, les époux auront toujours des motifs pour pleurer, ou, comme aussi en Vivarais, ils seront peu fortunés [4]. Dans la Gironde, la mariée sera gourmande ; dans le Maine, elle ne sera pas propre [5]. En Poitou, elle mourra la première ; s'il fait beau, le marié la précédera dans la tombe [6]. A Laroche, on dit malicieusement des époux qui se marient sous la pluie, qu'ils ont mangé le chou au pot, c'est-à-dire qu'ils ont eu des rapports avant l'union légale [7].

Les présages tirés du vent, fort nombreux en matière de prévision du temps, et que l'on observe surtout en certaines saisons de l'année, sont plus rares en ce qui concerne l'heur ou le malheur. A Mons si le vent siffle d'une certaine manière dans une cheminée où il y a du feu, on aura des nouvelles dans la journée [8]. Au XVe siècle, quand on

1. *Les Evangiles des Quenouilles*, I, 10. Appendice B, I, 10 ; C. de Mensignac. *Sup. de la Gironde*, p. 22 ; A. de Chesnel. *Usages de la Montagne Noire*, p. 371.
2. Regis de la Colombière. *Les Cris de Marseille*, p. 262 ; Constantin. *Littérature orale de la Savoie*, p. 31 ; Paul Sébillot. *Coutumes de la Haute-Bretagne*, p. 115.
3. Paul Sébillot, l. c. ; J.-B. Andrews, in *Rev. des Trad. pop.*, t. IX, p. 116 ; L.-F. Sauvé. *Le F.-L. des Hautes-Vosges*, p. 98.
4. J.-M. Noguès. *Mœurs d'autrefois en Saintonge*, p. 4 ; B. Souché. *Croyances*, p. 20 ; F. Duine, in *Rev. des Trad. pop.*, t. XVI, p. 577 ; E. Monseur, in *Bull. de Folklore*, t. II, p. 20 ; H. Vaschalde. *Sup. du Vivarais*, p. 15.
5. François Daleau. *Trad. de la Gironde*, p. 56 ; X. de la Perraudière. *Trad. du Maine*, p. 2.
6. B. Souché, l. c., p. 23.
7. E. Monseur. *Le Folklore wallon*, p. 35.
8. Comm. de M. Alfred Harou. En Hainaut, quand le vent souffle dans la cheminée, le diable y a élu domicile. (A. Harou. *Le F.-L. de Godarville*, p. 5).

entendait fort venter, c'était signe de trahison ou au moins de mauvaises nouvelles, et cette croyance subsiste toujours sur les côtes de la Manche [1].

A Cras-Avernas, près de Liège, on dit qu'un arc-en-ciel apparaît toujours au-dessus de la maison d'une personne décédée [2].

On a relevé peu d'interprétations de songes où figurent les météores : dans le pays boulonnais, rêver qu'on a un arc-en-ciel au-dessus de sa tête est le pronostic d'un changement de fortune, de danger et même de mort dans la famille [3]. Cette croyance se retrouve à peu près exactement dans le *Dictionnaire des Songes expliqués*. Paris, 1859, p. 3, rédigé par le bibliophile Jacob d'après de nombreux ouvrages sur cette matière, et qui contient beaucoup d'interprétations de rêves météorologiques. La *Clef des Songes*, livre de colportage souvent réimprimé, et qui se vend toujours, en renferme aussi un grand nombre, et a dû contribuer à propager ces idées dans les campagnes. On n'y trouve pas la suivante : à Marseille, rêver de pluie est un présage de bonheur [4].

§ 4. LES HOMMES ET LES MÉTÉORES

Le peuple, qui attribue aux météores une origine et des causes surnaturelles, pense que certains hommes ont la faculté, au moyen de pratiques ou de conjurations, d'exercer sur eux un véritable pouvoir. Mais il se manifeste presque toujours quand ils deviennent visibles ; il ne dépend d'aucun mortel de faire apparaître ceux qui sont caractérisés par leur éclat ou la beauté de leurs couleurs : l'aurore boréale, l'arc-en-ciel, le feu Saint-Elme, l'éclair, sont sous la domination de divinités, ou tout au moins d'êtres supérieurs. La foudre est aussi dans leurs mains ; toutefois les hommes peuvent susciter les orages qui donnent naissance à la grêle, provoquer la pluie, plus rarement la brume, jamais la neige [5]. Quant aux vents et aux tempêtes, un grand nombre de manœuvres, qui ne sont pas toujours employées par les magiciens ou les sorciers, passent pour avoir la vertu de les exciter ou de les déchaîner.

1. *Les Evangiles des Quenouilles*, IV, 21 ; Paul Sébillot. *Trad.*, t. II, p. 365.
2. Alfred Harou, in *Rev. des Trad. pop.*, t. XVII, p. 573.
3. *Mélusine*, t. III, 129, d'a. Deseille. *Curiosités de l'histoire de Boulogne*, p. 13.
4. Regis de la Colombière. *Les Cris de Marseille*, p. 286.
5. La croyance aux sorciers conducteurs de neiges, rapportée ci-après d'après Cyrano de Bergerac, semble ignorée de la tradition contemporaine. La formulette enfantine du Périgord, p. 102, semble une survivance d'une époque où l'on croyait pouvoir exciter la neige.

Au moyen âge les tourbillons de vent, et plus encore les ravages de la grêle étaient l'œuvre de tempestaires qui savaient les diriger et s'en servir à leur avantage. D'après le traité *de Grandine*, composé par l'archevêque de Lyon Agobard, (IX⁰ siècle) les grains abattus par les orages et les grêlons passaient dans une fabuleuse contrée de l'air, appelée Magonia, à l'aide de navires que les esprits souffleurs dirigeaient à leur gré [1]. Quelques centaines d'années après, on ne connaissait plus cette région aérienne, mais le vulgaire accordait encore aux tempestaires un grand pouvoir sur les phénomènes célestes. Dans l'*Histoire de l'empire de la Lune*, un habitant de cette planète parle à Cyrano des sorciers de la terre, qui marchent en l'air et conduisent des armées, des grêles, des neiges, des pluies et d'autres météores d'une province à l'autre [2]. Vers la même époque, en 1640, la gelée et la grêle ayant gâté les fruits, les paysans du Dijonnais attribuèrent ce malheur aux sorciers et plusieurs furent jetés dans l'Ouche [3]. On croit de nos jours que certains individus peuvent gouverner les éléments : dans les campagnes girondines on accorde à diverses personnes le don de provoquer la pluie où il leur plaît et au jour qu'il leur fait plaisir, afin de nuire à leurs ennemis ; en Forez, bien des gens sont accusés de se mettre dans les nuées et dans le brouillard et de mener l'orage et le vent. Le sorcier du Bocage normand chemine sur un des nuages qu'il a enfantés et où on l'a vu conduisant la tempête ; parfois il est remplacé par deux corbeaux volant, croassant devant la troupe des nuées [4]. Deux paysannes des Vosges, surprises par un orage, virent, quand le ciel commença à redevenir bleu, une nuée épaisse descendre à terre, tout près d'elles, et il en sortit une femme des environs, qu'elles reconnurent parfaitement ; en Auvergne une bossue qui faisait des gestes mystérieux tomba des nues pendant un violent orage [5].

On attribue aux prêtres en Berry, dans l'Eure-et-Loir, en Anjou et dans plusieurs pays un rôle analogue à celui des sorciers ; dans l'Indre, on croit voir parfois dans le nuage dévastateur la forme du

1. Grimm. *Teutonic Mythology*, t. II, p. 638.
2. Cyrano de Bergerac. *Œuvres* éd. Delahays, p. 121.
3. Clément-Janin. *Sobriquets de la Côte-d'Or*. Dijon, p. 61.
4. C. de Mensignac. *Sup. de la Gironde*, p. 105 ; Noëlas. *Légendes foréziennes*, p. 241 ; J. Lecœur. *Esquisses du Bocage*, t. II, p. 79. Dans ce pays on croit que l'orage suscité par le sorcier ne s'étend pas au-delà des limites qu'il lui a assignées (p. 82).
5. L.-F. Sauvé. *Le F.-L. des Hautes-Vosges*, p. 185 ; A. Dauzat, in *Rev. des Trad. pop.*, t. XIV, p. 39.

prêtre qui conduit la grêle [1]. En Eure et dans l'Orne, au moyen de certaines formules magiques tirées du bréviaire, le curé de la paroisse peut s'élever dans les nuages et faire tomber la grêle sur les champs de ceux qu'il veut punir [2] ; en Saintonge on disait naguère que les curés possédaient le secret de la corde à tourner le vent, grâce à laquelle ils amenaient les tempêtes, grimpaient dans les nuages pour les brasser à leur guise et faisaient choir des monceaux de grêlons sur telle ou telle récolte [3]. Vers 1835 on racontait dans l'Ain que les curés de deux paroisses voisines avaient été vus se disputant un nuage de grêle [4].

Bien d'autres manœuvres, ayant pour but de provoquer les orages, la grêle ou la pluie, ne sont efficaces que si elles sont accomplies au bord des fontaines, des rivières ou des étangs ; j'en parlerai avec détail au livre des Eaux douces.

La pluie destinée à rendre à la terre une humidité bienfaisante est rarement l'œuvre des sorciers ; ceux qui la désirent s'adressent assez fréquemment aux prêtres ; d'après une croyance du Haut-Bugey, certains possèdent un livre « pour faire pleuvoir [5]. » Les processions faites à cette intention, même celles qui ne sont pas en relation directe avec l'eau, ont lieu à peu près partout [6] ; en plusieurs pays, notamment en Provence, elles se rendent à des chapelles réputées pour faire tomber la pluie. Quelquefois, comme à Tourves, les fidèles enlevaient la statue du saint et ne la reportaient à son sanctuaire qu'après une ondée abondante ; celle de saint Eutrope, près de Toulon, était menacée et même battue, si la sécheresse persistait après le pèlerinage. Jusqu'au milieu du XIXᵉ siècle une procession venait dans un champ nommé le Vas, dans l'Isère, où l'on soulevait une pierre, une fois, deux fois ou trois fois, suivant la quantité d'eau que l'on désirait [7]. Deux cents ans auparavant, cette coutume était

1. A.-S. Morin. *Le prêtre et le sorcier*, p. 187 ; Laisnel de la Salle. *Croyances du Centre*, t. II, p. 134 ; J. Lecœur, l. cit. p. 82 ; Lionel Bonnemère, in *Rev. des Trad. pop.*, t. V, p. 440.
2. H. de Charencey, in *Mélusine*, t. I, col. 96. Un passage d'une chanson de Béranger, les *Missionnaires* :
 Sur des biens qu'on voudrait ravoir
 Faisons tomber la grêle
fait allusion à ce pouvoir.
3. Abbé J.-M. Noguès. *Mœurs d'autrefois en Saintonge*, p. 129.
4. D. Monnier et A. Vingtrinier. *Traditions*, p. 31.
5. Gabriel Vicaire. *Études sur la poésie populaire*, p. 70.
6. Beauchet-Filleau. *Pèlerinages du diocèse de Poitiers*, p. 535 ; A.-S. Morin. *Le prêtre et le sorcier*, p. 97 et suiv.
7. Bérenger-Féraud. *Superstitions et survivances*, t. III, p. 168, 170, 173.

constatée au même lieu par un historien local, qui était justement propriétaire du champ, et il rapporte que la pierre, qu'il rapproche de la *lapis manalis* de Rome, avait fait anciennement partie de l'autel d'une église détruite [1].

Plusieurs des pratiques qui suivent ont lieu sans intervention religieuse : celle qui consiste à tremper un balai dans l'eau, signalée au XVIIe siècle par le curé Thiers, est encore usitée en Ille-et-Vilaine, en Saintonge, où, de plus, on le laisse passer la nuit dehors, et dans la Gironde, où, après l'avoir élevé en l'air, on lui fait décrire un signe de croix [2].

Suivant des croyances que je rapporterai au chapitre des Fontaines, l'eau dont la margelle est aspergée, celle qu'on lance sur les terrains du voisinage ou sur les pèlerins, a pour résultat, en vertu de ce que M. Frazer a ingénieusement appelé magie sympathique, de provoquer la pluie. Ce procédé est employé sous une forme plus simple encore par les gens de Florenville, dans le Luxembourg belge, qui arrosent leurs rues afin de faire tomber l'eau des nuages [3].

Diverses actions qui n'ont pas pour but exprès de faire pleuvoir, et que leurs auteurs accomplissent même parfois sans y songer, amènent la pluie, sans que la raison en soit toujours bien claire ; elle suit, ainsi qu'on le verra, le meurtre involontaire ou intentionnel de reptiles ou d'insectes.

On croit dans plusieurs pays qu'il survient une ondée lorsque les vêtements d'une personne sont mis d'une façon anormale ou que ses poches sont retournées [4].

Quand on fauche un pré aux environs de Toulon, qui est *emmasqué*, c'est-à-dire ensorcelé, il pleut le jour même ou la nuit suivante ; une prairie voisine de Moncontour de Bretagne a le même fâcheux privilège [5].

On n'a pas relevé d'actes ayant pour but de provoquer la neige ; une formulette que les enfants du Périgord récitent lorsque le froid

1. Expilly. *Supplément à l'histoire du chevalier Bayard* (1650), cité par Émile Blémont, in *La Tradition*, 1892, p. 132-133.
2. J. B. Thiers, *Traité des superstitions* (1679), p. 138 ; J.-M. Noguès. *Mœurs d'autrefois en Saintonge*, p. 131 ; C. de Mensignac. *Sup. de la Gironde*, p. 105.
3. Alfred Harou. *Le F.-L. de Godarville*, p. 7, n.
4. Félix Chapiseau. *Le F.-L. de la Beauce*, t. II, p. 293 ; Paul Sébillot. *Trad.* t. II, p. 362.
5. Bérenger-Féraud. *Sup. et survivances*, t. III, p. 170 ; J. M. Carlo, in *Rev. des Trad. pop.* t. X, p. 550.

est très vif, ressemble pourtant à une conjuration destinée à amener la neige qui adoucit le temps :

> Nèvio, nèvio, nèvio,
> A gros tapou,
> Per fa cougna la vielho
> Dedins lou tisou [1].

La croyance au pouvoir que certains personnages exercent sur le vent a été constatée en Gaule à une époque reculée : les prêtresses de Sena (île de Sein) déchaînaient par leurs enchantements le vent et les tempêtes ; des fées de la Rance avaient jadis le même privilège ; dans un conte de marins, une sorte de fée sorcière accorde à un mousse la faculté de faire souffler la brise du côté où il la désirera, et saint Clément communique à un capitaine un don semblable. Dans nombre de contes de bord le diable, venu sur un navire sous la forme d'un matelot, lui procure, pendant tout le temps de son séjour, un vent favorable [2].

Les sorciers, au moyen de diverses pratiques, ont la même puissance ; on la leur attribue encore sur le littoral de la Basse-Bretagne et sur celui de la Saintonge, sans décrire les procédés qu'ils emploient ; au XVIIe siècle, un navire chargé de déportés ayant été surpris par le calme, un berger de la Brie, condamné pour faits de sorcellerie, tourna du bout de son pied une pierre qui se trouvait sur le pont, et une brise fraîche se leva aussitôt [3].

Les cordes munies de nœuds qui, suivant qu'on en défaisait un ou plusieurs, provoquaient la brise, le vent ou la tempête, ont été, jusqu'à une époque récente, vendues aux marins par des sorcières dans les pays du nord. Elles ne figurent plus dans la tradition française ; mais on parle encore sur nos côtes de la corde à tourner le vent : les marins de la Manche disent parfois que le curé de Cancale la possède et, quand la brise ne souffle pas à leur gré, ils jurent contre lui [4]. En Wallonie, le curé peut détourner le vent en

1. F. Mistral. Tresor.
2. Pomponius Mela. De situ orbis, liv. III, ch. 6 ; Elvire de Cerny, Saint-Suliac, p. 19 ; Paul Sébillot. Contes, t. III, p. 66 ; Légendes de la Mer, t. II, p. 137 ; Contes, t. III, p. 309, 314, 320, 342.
3. Paul Sébillot. Légendes de la Mer, t. II, p. 240 ; abbé Lecanu. Histoire de Satan, p. 358.
4. Paul Sébillot. Légendes de la Mer, t. II, p. 235. Dans l'intérieur des terres certains disent que les Cancalais possèdent cette corde. (A. Dagnet. Au pays fougerais, p. 17). Dans la Beauce on envoie les enfants la chercher (Félix Chapiseau. Le F.-L. de la Beauce, t. I, p. 294).

plaçant la pointe de son tricorne du côté où il veut qu'il souffle[1].

Bien d'autres procédés sont encore en usage : lorsqu'il fait calme plat, les matelots trécorrois croient que saint Antoine, patron du vent, est fâché ou endormi ; ils se mettent à blasphémer pour le réveiller, et comme il a défendu de siffler en mer, ils sifflent de toutes leurs forces ; ceux du Finistère et de la Manche française, lui adressent des conjurations, très irrespectueuses, qui sont aussi accompagnées de sifflements ; « saint Clément qui gouverne la mer et le vent » est supplié par les marins de la Haute-Bretagne de le faire changer ; mais ils l'insultent s'il n'exauce pas leur prière[2]. Les corsaires du pays de Caux plongeaient dans la mer en récitant une prière, aussi peu catholique, la statuette de saint Antoine[3].

La croyance à l'efficacité de siffler pour appeler le vent, connue en nombre de pays, même en dehors de l'Europe, est plus répandue que celle qui consiste à crier dans le même but : les matelots terreneuvats se réunissaient autrefois sur le pont, et ils prononçaient tous à haute voix le nom du vent qu'ils désiraient. Certains capitaines de la Manche faisaient de même en tirant à balle sur les nuages[4].

Dans l'ancienne marine, on fouettait les mousses pour faire cesser le calme ; au XVIIe siècle, cette pratique était en usage, même sur les vaisseaux de l'état, où c'était une coutume inviolablement observée d'obliger les mousses à se donner le fouet les uns aux autres. Elle n'est pas, de nos jours, tombée en complète désuétude ; elle subsistait sur les navires malouins, où l'on forçait le patient à crier en même temps le nom du vent que l'on souhaitait ; à bord des bateaux de pêche trécorrois cette pratique avait toujours lieu sur l'avant[5]. Sur les côtes de Normandie les femmes des pêcheurs dont le retour ne s'effectuait pas dans les délais ordinaires brûlaient un balai neuf pour faire changer le vent ; en Ille-et-Vilaine, les parents des Terreneuvats, pour faire souffler une brise favorable n'ont qu'à voler un balai, le brûler et en jeter les cendres au vent[6]. Lorsque les marins de la Manche voulaient apaiser le vent, ils chantaient en chœur, ou

1. E. Monseur. Le *Folklore wallon*, p. 62 ; cf. sur les similaires scandinaves. Paul Sébillot. *Légendes de la mer*, t. II, p. 233, 234.
2. Paul Sébillot, l. c., p. 247, 248, 249.
3. L. Garneray. *Scènes maritimes*, t. II, p. 217.
4. Paul Sébillot, l. c., p. 246, 253.
5. Abbé de Choisy. *Journal du Voyage de Siam, fait en 1685 et 1686*. Paris, 1688, in-12, p. 57 ; Paul Sébillot, l. c. p. 253-254.
6. *Mélusine*, t. II, col. 232 ; A. Dagnet. *Au pays fougerais*, p. 17.

chacun à tour de rôle pour assoupir saint-Antoine [1]. Un récit facétieux du littoral des Côtes-du-Nord raconte qu'une bonne femme ayant montré son derrière à Nordée (N.-E.) qui soufflait depuis longtemps, celui-ci eut tellement de honte qu'il cessa de souffler et s'enfuit [2].

§ 5. CONJURATIONS ET PRIÈRES

Les gens qui croient les météores conduits par des êtres surnaturels ou qui les assimilent à des personnages, pensent qu'ils peuvent exercer une influence sur la destinée des hommes et sur le monde physique ; aussi ils essaient de se les rendre favorables, et plus souvent encore de prévenir leur mauvais vouloir. C'est pour cela que, même de nos jours, de nombreuses conjurations leur sont adressées. Ceux qui les font sous une forme traditionnelle, et parfois presque rituelle, ne sont pas toujours fermement convaincus de leur efficacité, à moins peut-être qu'ils ne s'agisse de celles qui ont pour but d'éloigner la foudre ou de dissiper l'arc-en-ciel. Ce sont à peu près les seules qui soient en usage parmi les adultes ; la plupart des autres, que les enfants pratiquent seuls aujourd'hui, ne doivent guère être considérées que comme des survivances d'une époque où grands et petits avaient foi dans leur vertu.

Les observances et les conjurations les plus fréquentes, et aussi les plus typiques, sont en relation avec l'orage, et dans certaines, on peut reconnaître des traces de superstitions préhistoriques. C'est ainsi que les pierres éclatées ou taillées, que le vulgaire attribue à la foudre et qui portent des noms en rapport avec cette idée, passent pour garantir du tonnerre les édifices où elles se trouvent ou les individus qui les portent sur eux. Dans plusieurs pays de France, on a constaté la coutume de placer ces instruments, soit sous les fondations ou le seuil des maisons, soit dans une partie plus apparente de l'édifice, et ceux qui agissent ainsi leur attribuent une vertu analogue à celle des paratonnerres [3]. Au milieu du siècle dernier, les marins de Guernesey voyaient venir les orages sans les redouter si le coin de foudre était caché dans la cabine du capitaine [4].

Suivant un usage qui, bien que n'ayant été relevé jusqu'ici qu'en Haute-Bretagne, a vraisemblablement été plus répandu, l'efficacité

1. Paul Sébillot, *Légendes de la Mer*, t. II, p. 245.
2. Paul Sébillot. *Contes de la Haute-Bretagne*, t. III, p. 250.
3. E. Cartailhac. *L'âge de pierre*, p. 17 ; Paul Sébillot. *Trad.*, t. I, p. 56-57 ; C. de Mensignac. *Sup. de la Gironde*, p. 99.
4. E. Cartailhac, l. c., p. 72, d'après Lukis. *The Star*, Guernsey.

de la pierre de foudre est plus grande si elle est accompagnée d'une sorte de prière. Jadis, dans la partie maritime de l'arrondissement de Dinan, beaucoup de gens mettaient des pierres à tonnerre dans leur poche quand le temps était à l'orage[1], et s'il tonnait, ils récitaient cette oraison qui, vers 1880, n'était pas encore complètement tombée en désuétude :

<div style="text-align:center">
Pierre, pierre,

Garde-moi du tonnerre.
</div>

Dans le centre de l'Ille-et-Vilaine, où cette même pratique a existé et subsiste peut-être encore, la formule n'était plus uniquement païenne, et elle associait à la pierre les deux saintes qui figurent dans le plus grand nombre des conjurations chrétiennes.

<div style="text-align:center">
Sainte Barbe, sainte Fleur,

A la croix de mon Sauveur,

Quand le tonnerre grondera,

Sainte Barbe nous gardera ;

Par la vertu de cette pierre

Que je sois gardé du tonnerre[2].
</div>

D'autres talismans dont l'emploi, sans remonter à des époques si reculées, est cependant ancien, remplissent le même rôle protecteur que les objets de la pierre polie. On clouait jadis un fer à cheval sur l'étrave des caboteurs bretons, et même des longs courriers qui avaient des paratonnerres[3]. Dans le pays basque, quand un orage éclate, il n'est point de meilleur préservatif que de placer en dehors de la maison un instrument tranchant, hache ou faux, le fil tourné contre le ciel. Les paysans des fermes voisines de Beuvray (Saône-et-Loire), portent encore aux premiers grondements du tonnerre, et aux premières gouttes de pluie, dans la cour, près du seuil de l'habitation, une hache en fer, le manche contre terre et le taillant en haut, pour préserver de la foudre et de la grêle[4]. Cette pratique est à moitié christianisée dans l'arrondissement de Saint-Gaudens (Haute-Garonne) où l'on met dans une assiette contenant de l'eau bénite une hache de fer, le tranchant en l'air. Dans la Gironde on pose extérieurement devant la porte un trépied en fer ; en Poitou, on tourne en l'air les trois pieds d'une marmite[5].

1. Beaucoup de paysans landais portent sur eux des pointes de flèches ou des haches en silex, persuadés qu'elles les préservent du tonnerre. (C. de Mensignac, *Sup. de la Gironde*, p. 99).
2. Paul Sébillot. *Trad. de la Haute-Bretagne*, t. I, p. 55.
3. Paul Sébillot. *Légendes de la Mer*, t. II, p. 69.
4. B. Eygun, in *Rev. des Trad. pop.* t. V, p. 174 ; E. Cartailhac. *L'âge de pierre*, p. 73, d'a. Mém. de la Soc. Eduenne, 1876, p. 216.
5. Charles Lejeune, in *Bull. de la Soc. d'Anthropologie*, 1903, p. 376 ; C. de

Les fragments de la bûche de Noël et les tisons des feux de la Saint-Jean et de la Saint-Pierre passent aussi pour mettre à l'abri de la foudre les maisons où ils sont conservés, surtout lorsqu'on les tire de leur cachette au moment des orages, en prononçant certaines paroles. La croyance a été constatée tant de fois en France qu'on peut la considérer comme générale. Il n'est peut-être pas téméraire de supposer, quoi qu'on n'en ait pas, je crois, de preuve écrite, que, bien avant le christianisme, les tisons des bûchers allumés aux solstices en l'honneur des divinités jouissaient du même privilège. Sur le littoral des Côtes-du-Nord, on adressait encore, il y a peu d'années, cette prière aux débris des feux de la Saint-Jean ou de la Saint-Pierre :

> Tison de Saint-Jean et de Saint-Pierre,
> Garde-nous du tonnerre ;
> Petit tison,
> Tu seras orné de pavillon [1].

Dans un grand nombre de pays, le nom de sainte Barbe, parfois seul, plus souvent associé à diverses saintes, mais toujours en première ligne, figure dans les conjurations que l'on récite pendant les orages. La plus usitée est celle-ci, dont les variantes se retrouvent, sous la forme française ou sous la forme patoise, à peu près d'un bout à l'autre de la France :

> Sainte Barbe, sainte Fleur,
> La couronne de Notre-Seigneur,
> Quand le tonnerre tombera
> Sainte Barbe nous gardera [2].

En Haute-Bretagne, où cette formulette a été recueillie, sainte Fleur qui, dans quelques autres, semble n'être qu'un ornement « à la croix de mon Sauveur », est implorée en même temps que sainte Barbe, parce qu'elles tiennent toutes les deux le tonnerre par un fil de laine ; l'un est blanc et l'autre est bleu [3]. On rencontre une conception apparentée dans un gwerz de Basse-Bretagne : la Sainte Vierge ayant dit à sainte Barbe de choisir le gouvernement des femmes ou celui du tonnerre, la sainte opta pour la foudre ; depuis elle la con-

Mensignac. *Sup. de la Gironde*, p. 101 ; Henri Desbordes, in *Rev. des Trad. pop.* t. V, p. 127.

1. Paul Sébillot. *Traditions*, t. II, p. 359.
2. Paul Sébillot, l. c., t. II, p. 359-360 ; J.-F. Bladé. *Poésies pop. de l'Armagnac,* p. 3 ; A. Beauvais, in *Rev. des Trad. pop.*, t. II, p. 114 ; A. Bout, ibid., t. XVII, p. 140 ; F. Mistral. *Tresor* ; Léo Desaivre. *Prières pop. du Poitou,* p. 39 ; Desrousseaux. *Mœurs de la Flandre française*, t. II, p. 287.
3. Paul Sébillot. *Coutumes*, p. 211.

duit avec son anneau et elle vient au secours de ceux qui la prient[1].

En Languedoc, sainte Barbe est aussi invoquée la première ; mais elle partage avec d'autres saintes le pouvoir de garantir de la foudre :

> *Santa Barba, sant'Helena,*
> *Santa Maria Madalena*
> *Preservas-nous dau fioc et dau tounera*[2].

Des formules de la région des Pyrénées ne s'adressent qu'à sainte Barbe :

> *Ma dauma senta-Barba*
> *De mau periglé Diu nous gardé.*

Madame sainte Barbe, — de mauvais tonnerre Dieu nous garde[3].

En Basse-Bretagne, sainte Barbe est aussi implorée seule dans une assez longue oraison, où elle est suppliée de faire tourner le tonnerre vers la mer profonde pour l'y noyer[4].

Dans le Perche, lorsque le diable lance la foudre, sainte Catherine lui arrête le bras, et c'est à elle qu'on s'adresse en temps d'orage[5]. En Hainaut, après avoir allumé un cierge en l'honneur de saint Donat, on récite une prière où on le conjure de détourner l'orage et de le faire tomber « sur l'eau, où il n'y a pas de bateau[6]. » Dans les Ardennes et dans le pays de Verviers, on récite des oraisons à saint Hubert, que l'on prie de garantir des trois choses : du tonnerre, de l'éclair et de la mauvaise bête courante[7].

Ces prières et ces formulettes sont parfois accompagnées d'actes accessoires dans lesquels interviennent des talismans chrétiens ou christianisés : en récitant l'oraison à sainte Barbe, les paysans de Moncontour de Bretagne placent sur le bénitier une feuille du laurier des Rameaux, et ils allument une chandelle bénite ; en Picardie, les dévotes aspergent la maison d'eau bénite avec un rameau de buis ; dans les Vosges, on jette au feu une branche bénite[8].

L'usage d'allumer un cierge, surtout celui de la Chandeleur, sub-

1. A. Pigeon. *Un ami du peuple*, 1896, in-18, p. 41. M. Ernault et plusieurs celtisants que j'ai consultés ne connaissent pas ce gwerz ; mais M. Pigeon m'a dit que la traduction qu'il donne dans son roman avait été faite sur un texte breton.
2. A. M. et L. L., in *Rev. des langues romanes*, t. IV, p. 586.
3. M. Camelat, in *Mélusine*, t. IX, col. 50 51.
4. L.-F. Sauvé, in *Rev. Celt.*, t. V, p. 79-80.
5. Filleul Pétigny, in *Rev. des Trad. pop.*, t. XVII, p. 452.
6. Alfred Harou. *Le Folklore de Godarville*, p. 7-8.
7. O. Colson, in *Wallonia*, t. VI, p. 100 ; E. Monseur. *Le Folklore wallon*, p. 133.
8. Paul Sébillot. *Trad.*, t. II, p. 359 ; A. Bout, in *Rev. des Trad. pop.*, t. XVII, p. 139-140 ; L.-F. Sauvé. *Le F.-L. des Hautes-Voges*, p. 357.

siste encore en beaucoup de pays, sans qu'il soit toujours suivi de conjurations. Elles ne semblent pas être récitées lors d'autres actions protectrices, par exemple quand on met, comme en Berry et en Haute-Bretagne, un tison de la bûche de Noël dans le feu [1], ou lorsqu'on y jette, ainsi que dans les Vosges, le Vivarais et le pays de Liège, une palme, ou plus rarement des bouquets bénits à certaines fêtes [2]. A Herve (province de Liège), le buis bénit est brûlé dans trois coins de la chambre; si le tonnerre entrait, il sortirait par le quatrième [3]. La croyance à l'efficacité des branches bénites existe en beaucoup de pays, sans que l'on juge nécessaire de les ôter de l'endroit où elles se trouvent habituellement. Des arbres, des plantes, dont je parlerai dans un autre volume, sont en relation avec la foudre, et on leur accorde des vertus protectrices assez nombreuses. Dans le pays de Liège, le sel répandu aux quatre coins de la chambre constitue un préservatif contre le tonnerre [4].

D'autres actes semblent se rattacher à l'idée que la foudre est conduite par un être vivant que l'on peut effrayer. A l'approche d'un orage, les faucheurs de l'Yonne faisaient très souvent résonner leur faux, et les vignerons, suspendant leurs hottes à des branches, frappaient dessus à coups redoublés avec des échalas. Autrefois, quand il tonnait, hommes et femmes hurlaient à tue-tête pour empêcher la grêle [5]. Dans l'Albret, on fait grand tapage et on tire des coups de fusil du côté où l'orage menace [6]. Dans la Montagne Noire, si l'on veut préserver les champs de la grêle, il faut présenter un miroir à la nuée; en se voyant si noire et si laide, elle s'enfuit épouvantée [7].

On était naguère encore persuadé dans certains pays que le curé avait le pouvoir de détourner l'orage par des signes accompagnés de prières. Dans nombre de communes des Hautes-Alpes, au commencement du XIXe siècle, quand le temps était mauvais, on forçait le curé à l'exorciser. On faisait le plus grand cas du pasteur si ses

1. Laisnel de la Salle. *Croyances du Centre*, t. I, p. 3, Paul Sébillot, in l'*Homme*, t. II, p. 13.
2. A. Montémont. *Voyage à Dresde et dans les Vosges*, p. 97; H. Vaschalde. *Sup. du Vivarais*; Aug. Hock. *Croyances, etc. de Liège*, p. 95; E. Monseur. *Le Folklore wallon*, p. 131.
3. E. Monseur, l. c., p. 64.
4. E. Monseur, l. c., p. 63.
5. C. Moiset. *Usages de l'Yonne*, p. 121.
6. Abbé L. Dardy. *Anthologie de l'Albret*, t. II, p. 363.
7. A. de Chesnel. *Usages de la Montagne Noire*, p. 371.

paroles et ses cérémonies avaient un résultat avantageux. On le
prenait en haine, si par malheur un orage enlevait des terres ou si
la grêle détruisait la récolte. Ces désastres se renouvelaient-ils, il
était contraint à quitter la paroisse [1]. Dans le Bocage normand, on
avait autrefois recours aux menaces ou aux violences pour contraindre les prêtres à charmer les orages [2]. En Armagnac, un prêtre était
réputé sorcier parce que, pendant plus de trente ans, il n'avait pas
grêlé dans la paroisse qu'il desservait ; plus d'une fois on avait vu
des nuées à bandes sinistres se diviser quand elles arrivaient au-dessus et aller ravager les côteaux voisins [3]. Les curés employaient
diverses conjurations, dont quelques unes sont assez bizarres et peu
orthodoxes. Henri Estienne raconte que : Certain prestre Savoisien
ayant apporté l'hostie pour faire cesser un orage, et voyant que elle
n'en pouvoit venir à bout, la menaça de la jeter en la fange si elle
n'estoit plus forte que le diable [4]. L'usage rapporté au commencement
de cette citation semble avoir persisté jusqu'à une époque assez
récente : en 1835, les habitants d'un village de Provence, voyant
qu'un orage était près d'éclater, allèrent prier le curé de l'*esconjurar*.
Il se revêtit de ses ornements sacerdotaux, prit le saint Sacrement et
vint sous le péristyle de l'église, où il le montra aux nuages, l'élevant
au-dessus de sa tête, comme dans la cérémonie de la bénédiction [5].
Un ancien curé de Germigny dans l'Yonne, après avoir dit l'évangile
de la Passion, se postait à la porte de l'église, et adressait des
signes menaçants à la nuée [6]. Il y peu d'années, des paysans
du Berry allèrent, par une nuit d'orage, chercher le curé, et le
forcèrent à venir à l'église réciter la Passion pour éloigner la
grêle [7].

A ces prières, le prêtre joignait, en quelques pays, des actes
matériels à l'efficacité desquels croyaient ses paroissiens. Lorsque la
grêle ne tombait pas sur une paroisse, les habitants de la Montagne
Noire disaient que le curé avait jeté son chausson en l'air dans la
direction de la nuée [8]. L'ancien curé de Crancé empêchait la grêle de
ravager la commune en s'avançant sous le portail et en criant à

1. Ladoucette. *Histoire des Hautes-Alpes*, p. 463.
2. J. Lecœur. *Esquisses du Bocage normand*, t. II, p. 80.
3. H. Ducom. *Nouvelles gasconnes*, p. 290.
4. *Apologie pour Hérodote*, ch. XXXVII.
5. Bérenger-Féraud. *Reminiscences de la Provence*, p. 291.
6. C. Moiset. *Usages de l'Yonne*, p. 121.
7. Armand Beauvais, in *Rev. des Trad. pop.*, t. I, p. 210.
8. A. de Chesnel, l. c., p. 372.

l'orage de se taire, puis il lançait vers lui sa chaussure [1]. En Provence, le prêtre, revêtu de l'étole, se plaçait à la porte de l'église et commandait aux nuages de s'en aller, en les gratifiant de qualifications peu aimables, et parfois même, il leur lançait, soit un bonnet, soit un soulier [2]. Cette pratique est peut-être une survivance atténuée d'un acte encore usité pour dissiper les tourbillons, les nuages ou la brume, et qui consiste à les frapper ; il est possible aussi que l'emploi de la chaussure, qui est le plus fréquent, soit une sorte de simulacre d'un coup de pied destiné au personnage, sorcier ou diable, conducteur de la nuée dévastatrice. Un prêtre de Basse-Normandie, surnommé le *fendeur d'orages*, passait pour les éloigner en tournant par devant une des pointes de son tricorne [3].

Dans plusieurs communes de la Gironde, des devins ont le don de détourner les orages et d'éloigner la grêle ; les uns se placent à leur fenêtre en soufflant, de là, contre les nuages, les autres en faisant certaines conjurations, à l'extrémité de la commune [4].

En ce qui concerne les nuages orageux, l'usage de tirer en l'air pour les dissiper subsiste dans plusieurs pays, et l'on assure que parfois les méchants qui s'y cachent en sortent blessés ou morts. Quelquefois ces conducteurs de nuées sont des prêtres, auxquels on attribue, non seulement le pouvoir de détourner les orages, mais ainsi qu'on l'a vu, p. 100, celui de les former. Dans l'Eure et dans l'Orne, on croit que l'on peut forcer le curé tempestaire à retomber sur le sol en tirant avec une balle bénite sur le nuage qui lui servait de domicile ; en Berry, quand les fruits de la terre ont été ravagés par la grêle, il est rare que les paysans ne racontent pas que, dans telle paroisse, une balle ayant atteint la nuée, en fit tomber un ou plusieurs prêtres, dans les poches desquels se trouvaient une grande quantité de grêlons [5]. En 1866, après un orage, un fermier affirma à A.-S. Morin qu'un de ses voisins avait vu un curé perché sur un des nuages et versant la grêle ; le campagnard tira un coup de fusil dans le nuage et vit en sortir un corbeau percé d'une balle : le curé se sentant blessé mortellement, s'était transformé en cet oiseau noir [6],

1. D. Monnier et A. Vingtrinier. *Traditions*, p. 33-34.
2. Bérenger-Féraud. *Superstitions et survivances*, t. III, p. 218.
3. J. Lecœur. *Esquisses du Bocage*, t. II, p. 80.
4. C. de Mensignac. *Sup. de la Gironde*, p. 97.
5. H. de Charencey, in *Mélusine*, t. I, col. 96 ; Laisnel de la Salle. *Croyances du Centre*, t. II, p. 134.
6. A.-S. Morin. *Le prêtre et le sorcier*, p. 187. En plusieurs pays, quand le ciel est noir, on dit qu'il va tomber des curés ; en Hainaut qu'il va tomber une

Un chasseur de Basse-Normandie qui croyait que les sorciers faisaient tonner, tira un coup de fusil sur une nuée très noire, et aussitôt un berger tomba à ses pieds ; c'était lui qui avait produit cette grêle pour se venger de son voisin[1].

On emploie, pour conjurer le fléau, divers autres procédés. En Berry, les enfants chantent :

> La pluie, la grêle, va-t'en par Amboise,
> Beau temps joli, viens par ici[2].

En Hainaut, ils disent :

> Y pleut, y grêle, y tonne.
> Grand'mère, rochié (protégez) nos prônes (prunes)[3].

Dans le Mentonnais, on croit renvoyer la grêle en mettant une poignée de sel dans le dos d'un enfant[4]. Les grêlons eux-mêmes servent à des conjurations destinées à l'éloigner : c'est pour cela que les campagnards du Maine et ceux de la Gironde ramassent le premier grain qu'ils voient tomber et le placent dans l'eau bénite[5]. La recette usitée dans le Gers est plus compliquée : lorsque la grêle commence, on prend trois grêlons, et on les jette dans le feu. Si le mauvais temps continue, on en prend sept que l'on met aussi au feu, et l'on tire un coup de fusil aux nuages : aussitôt, la force de l'orage est rompue et les mauvais nuages s'en vont[6].

Dans plusieurs régions du Midi, les bonnes femmes, pour faire cesser la grêle, posent sur le seuil une médaille ou une monnaie qui porte une croix ; dans la Gironde, on place devant la porte la pelle et les pincettes en croix[7].

Certaines pratiques préventives garantissent de l'orage, pendant une période, ceux qui les ont accomplies. En Franche-Comté, si, lorsqu'on entend tonner pour la première fois, on se roule par terre en répétant à deux reprises : « J'en ai mangé », on sera préservé de la foudre pour toute l'année. Les paysans vosgiens pensent que l'on peut empêcher les sorciers de faire la grêle, en disant, après avoir

averse de curés. (A. Harou. *Le F.-L. de Godarville*, p. 6 ; *Rev. des Trad. pop.*, t. V, p. 381, 755). Au XVIIIe siècle, on disait : le temps est bien noir, il pleuvra des prêtres (Leroux. *Dictionnaire comique*).

1. Chrétien de Joué du Plain. *Veillerys argentenois*, mms (vers 1840).
2. A. Beauvais, in *Rev. des Trad. pop.*, t. I, p. 210.
3. Comm. de M. A. Harou.
4. J.-B. Andrews, *ibid.*, t. IX, p. 332.
5. Mme Destriché, *ibid.*, t. I, p. 56 ; G. Dottin. *Les Parlers du Bas-Maine*, p. 612 ; C. de Mensignac. *Sup. de la Gironde*, p. 104.
6. J.-F. Bladé. *Contes de Gascogne*, t. II, p. 253.
7. F. Mistral. *Tresor* ; C. de Mensignac, *Sup. de la Gironde*, p. 105.

placé sur un arbre ou sur un toit un œuf pondu le Vendredi saint : « Sauveur, ayez pitié de nos maisons et de nos campagnes ; préservez-nous des orages par votre puissante intercession[1] ». Dans l'Albret, le matin de la Saint-Georges, avant le lever du soleil, on fait le tour du champ en récitant une conjuration[2].

En Franche-Comté, dans certaines paroisses le prêtre, au cours de la procession des Rogations, ramasse des pierres du chemin sur lesquelles il colle des petites croix en cire, et il les lance au milieu des champs ensemencés pour conjurer la grêle, les pluies diluviennes, etc. Ces pierres bénies sont appelées irrévérencieusement du *fumier de curé*[3].

En raison du caractère terrible et surnaturel de la foudre, les incendies qu'elle allume sont bien plus dangereux que les autres. On dit en Berry que le « feu du temps » ne peut s'éteindre par l'eau ; mais certaines sonneries sont efficaces pour l'arrêter ; suivant d'autres, les personnes qui ont le secret de barrer le feu ont seules le pouvoir d'y mettre fin[4].

Dans plusieurs pays, où les tourbillons qui soulèvent le foin et les gerbes sont attribués à des esprits, on leur adresse des conjurations. D'après un registre genevois de 1635, quand il survenait « un foulet en tourbillon qui enlevoit les javelles de bled en l'air », tous les moissonneurs posaient leurs faucilles et se jetaient à terre en criant : « Bo, Bo, Ponti, Ponti[5]. » En Franche Comté, lorsque les moissonneuses voient venir le petit tourbillon qui recèle le foultot ou lutin, elles lui disent :

 Air des moissons,
 Fourre-toi sous mon cotillon[6].

Dans l'Auxois, quand le follet conducteur du vent qui bouscule les tas de foin coupé est signalé par son sifflement et ses mouvements ondulatoires, les travailleurs crient : « Arrêtez-le ! » ; dans l'Yonne, pour le chasser, ils faisaient avec quelques poignées de blé une croix qu'ils élevaient le plus haut possible en disant : « Esterbeau, estourbillon malin, je te conjure, comme Judas conjurait Jésus

1. Ch. Beauquier. *Les Mois en Franche-Comté*, p. 51 ; L.-F. Sauvé, *Le F.-L. des Hautes-Vosges*, p. 207.
2. Abbé L. Dardy. *Anthologie de l'Albret*, t. II, p. 313.
3. Ch. Beauquier. *Les Mois en Franche-Comté*, p. 75.
4. Jaubert. *Glossaire du Centre* ; Laisnel de la Salle. *Croyances du Centre*, t. I, p. 254.
5. Blavignac. *L'Empro genevois*, p. 279.
6. D' Perron. *Proverbes de la Franche-Comté*, p. 37.

le jour du vendredi saint¹ » ; dans la vallée de Bagnères, on le fait fuir en lui criant : « *Cu-pelat* ! cul pelé ! » ².

En Bas-Languedoc, le diable est invisible dans les tourbillons de vent ; pour le faire paraître, il faut tirer un coup de fusil juste au milieu, et pour le faire changer de direction, crier : « Détourne-toi, diable » ³. En Haute-Bretagne, où le démon est aussi dans ces bouffées soudaines, on jette dedans une fourche ou un objet pointu. Une personne qui avait ainsi frappé le tourbillon en entendit sortir une voix qui disait : « Merci, vous m'avez délivrée » ; une fille ayant aussi lancé son couteau, le nuage se dissipa à l'instant, mais elle ne retrouva pas son couteau ; plus tard, elle le vit entre les mains d'une lavandière, celle-là même que le diable emportait ⁴. En Basse-Bretagne, des femmes vendues à l'esprit du mal sont enlevées par un tourbillon, et condamnées à errer d'un bout du monde à l'autre ; mais on les délivre si on parvient à l'atteindre au milieu avec un couteau ou avec une lame recourbée ⁵. Sur la côte de Tréguier, le diable est au milieu des tourbillons que l'on désigne sous le nom de dragons, et qui peuvent être aussi formés et conduits par les sorciers. Si on fait un signe de croix sur terre, à l'endroit au-dessus duquel passe un dragon, ou si on peut le couper avec une longue faux, on voit tomber à ses pieds une griffe, une corne, ou toute autre partie du corps du diable ⁶.

En Berry, les moissonneurs donnent le nom de servantes de prêtres à ces soudaines bouffées de vent ; dans quelques cantons du Cher, on les appelle putains. Pour empêcher les javelles d'être bouleversées, on place en croix, en tête du sillon, les deux premières gerbes de blé coupées ⁷.

Dans le Finistère, on conjure la tourmente la plus implacable au moyen d'un talisman que l'on conserve dans le bahut de chêne, et qui consiste en deux pommes jumelles étroitement unies, auxquelles on adresse une série de formules qui occupent à peu près deux pages dans le recueil où elles sont reproduites ⁸.

1. Hipp. Marlot. *Le Merveilleux dans l'Auxois*, appendice ; G. Moiset. *Usages de l'Yonne*, p. 121.
2. Camelat, in *Mélusine*, t. IX, col. 60.
3. *Rev. des Trad. pop.*, t. VI, p. 549.
4. Paul Sébillot. *Coutumes*, p. 303-304.
5. L.-F. Sauvé, in *Mélusine*, t. II, col. 206.
6. Paul Sébillot. *Légendes de la mer*, t. II, p. 120-121.
7. Laisnel de la Salle. *Croyances du Centre*, t. II, p. 133-135.
8. L.-F. Sauvé, in *Rev. Celtique*, t. V, p. 82-83.

Une des commères des *Évangiles des Quenouilles* rapporte ainsi une conjuration qui, au XVᵉ siècle, était employée en Savoie : Quant aucune tempeste levera en l'air, vous devez tantost faire du feu de quatre bastons de chesne en croix au-dessus du vent, et lui faire une croix dessus et tantost la tempeste se tournera de costé et ne touchera à voz biens [1].

Dans le Loiret, lorsqu'il fait grand vent, les enfants récitent ce couplet :

> *Stabat mater*,
> Derrière saint Pierre
> Il y a une femme
> Qui n'a qu'une dent
> Quand il fait vent [2].

Ainsi qu'on l'a vu, l'arc-en-ciel exerce un grand pouvoir sur les choses et parfois sur les êtres ; comme il est souvent redoutable et nuisible, il n'est pas surprenant de rencontrer beaucoup de pratiques et de conjurations qui ont pour but de l'éloigner, de le dissiper, ou de neutraliser son influence. Bien qu'on ne les ait relevées qu'à des époques voisines de la nôtre, elles sont vraisemblablement antiques, et l'on peut admettre avec M. Charles Renel que les paysans grecs, contemporains de la guerre de Troie ou de Périclès, faisaient, pour conjurer ce météore, certains gestes analogues à ceux des modernes habitants de nos campagnes [3]. On trouve au reste, même en France, des pratiques qui semblent remonter à des temps reculés. La plus usitée chez nous, celle qui consiste à « couper » l'arc-en-ciel, se rattache peut-être à la vieille croyance qui faisait de lui un être animé. On l'a constatée en un grand nombre de pays ; elle est parfois, mais non toujours, accompagnée de conjurations ; rien qu'en Bretagne, on en a recueilli au moins une quarantaine ; il n'en est aucune qui soit usitée en mer, parce que les marins sont persuadés qu'alors on ne peut rien sur lui [4].

La salive, qui est d'un usage fréquent pour détourner le mauvais œil [5], est très souvent associée à la cérémonie magique destinée à chasser le météore ; son emploi n'a pas été jusqu'ici relevé à des époques pré-chrétiennes, ni chez les non civilisés ; mais il est vraisemblablement fort ancien, et le geste cruciforme qui l'accompagne,

1. *Les Évangiles des Quenouilles*, III, 7.
2. E. Rolland. *Rimes et jeux de l'enfance*, p. 345.
3. *Rev. de l'histoire des Religions*, t. XLVI, p. 78-79.
4. H. Le Carguet, in *Rev. des Trad. pop.*, t. XVII, p. 362.
5. Cf. C. de Mensignac. *La salive et le crachat*. Bordeaux, 1892, in-8.

et que l'on retrouve dans d'autres conjurations où n'intervient pas la salive, a eu pour but de christianiser une observance païenne. En Auvergne, la conjuration se présente sous la forme la plus simple : on coupe l'arc-en-ciel en crachant dans la main gauche, et en frappant le crachat avec le bord cubital de la main droite, de manière à former une croix[1] ; il n'y a pas de formulette spéciale, pas plus qu'en Poitou, où le procédé est à peu près le même. Dans ce pays, comme en plusieurs autres, notamment en Bretagne, celui qui accomplit le rite ne doit pas avoir vu le météore[2] ; une formulette des environs de Saint-Brieuc le constate même expressément, et débute par ces mots : « Arc-en ciel que je n'ai pas vu[3] ». Sur le littoral des Côtes-du-Nord, celui qui a craché dans sa main, y met un petit brin d'herbe parallèle aux doigts, et frappe de manière à ce que sa main forme une croix avec l'herbe, en disant :

> Je te coupe en croix,
> Tu n'reviendras pas[4].

En Ille-et-Vilaine, l'enfant qui a été prévenu par les autres, mais n'a pas aperçu le météore, s'arrache un cheveu qu'il pose dans sa main gauche ouverte, en le plaçant dans le sens de la longueur de la main, puis il dit :

> Arc-en-ciel, tire-toi de mon grenier,
> Ou je te coupe par la moitié.

C'est en prononçant la dernière syllabe qu'il frappe le crachat du tranchant de la main droite[5]. Le brin d'herbe ou le cheveu ne figure pas dans les diverses conjurations bretonnes qui ont été recueillies ; ordinairement, comme à Sarzeau et à Châteaulin, on se contente de cracher dans la main gauche, et de couper la salive par le milieu avec la main droite. Voici les deux formules :

> *Gourmèkhienn di, gourmèkhienn nos,*
> *Tarh abienn arhoac'h tè nos.*

Arc-en-ciel du jour, arc-en-ciel de nuit, — crève d'ici demain soir[6].

> *Kanavedennik, troc'het a vi*
> *Ka banne glo e-bet na doh.*

Petit arc-en-ciel, coupé tu seras — et goutte de pluie aucune ne jetteras[7].

1. D^r Pommerol, in *Rev. des Trad. pop.*, t. XII, p. 553.
2. B. Souché. *Croyances, etc.*, p. 20.
3. D^r Aubry, in *Rev. des Trad. pop.*, t. VIII, p. 623.
4. Paul Sébillot. *Trad. de la Haute-Bretagne*, t. II, p. 348.
5. Lucien Decombe, in *Mélusine*, t. II, col. 132-133.
6. E. Ernault, in *Mélusine*, t. I, col. 502.
7. L.-F. Sauvé, in *Revue Celtique*, t. V, p. 177.

A Gréville, dans la Manche, les enfants disent, en coupant la salive d'un coup de la main droite tenue perpendiculairement :

> Arc-en-cil
> Pië du cil
> Pië d' l'enféi
> Cope-tei [1].

On a relevé, dans le pays de Tréguier, une curieuse formulette arithmétique ; on crache dans une main et de l'autre on frappe plusieurs coups dans cette main : le premier d'un côté, le deuxième de l'autre côté du crachat, le troisième dans le crachat même, cinq autres de chaque côté alternativement et le neuvième dans le crachat même, en disant :

> 'Nann, daou, tri,
> Troc'hed e'r barti ;
> 'Nann, daou, tri, pevar, pemp, c'houec'h, seiz, eiz, na,
> Troc'hed e goareg a (r) gla.

Un, deux, trois, — la partie (partie de jeu) est coupée — 1, 2, 3, 4, 5, 6, 7, 8, 9, — l'arc-en-ciel est coupé. Quelques-uns mettent le crachat sur le dos de la main gauche et ne disent que les deux derniers vers [2].

Les conjurations où n'intervient pas la salive sont accompagnées d'autres rites accessoires qui souvent sont christianisés, mais dont plusieurs ont gardé la forme païenne, probablement plus ancienne. A Audierne, on dispose, en forme de croix, deux pierres l'une sur l'autre en disant :

> Kanavedenn, boued ann dour,
> Kerz d'ann aod da derri da c'houg.

Arc-en-ciel, aliment de l'eau. — Va-t'en au rivage le rompre le cou [3]. Aux environs de Lorient, on met deux morceaux de bois en croix au milieu du chemin en prononçant ces mots :

> Difrèyet, difrèyet,
> Trouet locht er blèy.

Dépêchez-vous *(bis)*, — coupez la queue du loup [4].

Dans le Bocage vendéen, la formule est : « Petit peta, coupe la queue du chat [5]. »

1. Picquot, in *Mélusine*, t. III, col. 310.
2. E. Ernault, *ibid.*, t. II, col. 133.
3. L.-F. Sauvé, in *Rev. Celtique*, t. V, p. 177-178.
4. E. R., in *Mélusine*, t. II, col. 17.
5. Jehan de la Chesnaye, in *Rev. des Trad. pop.*, t. XVII, p. 138.

Sur le littoral des Côtes-du-Nord, on prend un petit grain de blé dans sa main, et l'on dit :

> Arcancié, arcancié,
> Par la vertu de mon petit grain de blé,
> Je veux que tu sois coupé [1].

Dans quelques localités du Finistère, il suffit de tracer une croix en l'air avec un couteau, un fil ou le premier objet que l'on a sous la main ; il y a plusieurs formules, dont la plus caractéristique est celle de Douarnenez :

> *Ar ganavedenn war he marc'h,*
> *Eur goutel gant-hi en he ialc'h,*
> *Troc'h, troc'h, pe me da troc'ho.*

L'arc-en-ciel sur son cheval — porte un couteau dans sa bourse : — Coupe, coupe, ou je te couperai [2]. A Audierne, on entame le sol avec l'extrémité d'un bâton ou la pointe d'un couteau en disant : *Troc'h ar ganaveden ! troc'h !* Coupe l'arc-en-ciel, coupe ! A la pointe du Raz et à l'île de Sein, on plante à la hâte sur une roche ou sur un muretin, le plus élevé que l'on puisse trouver à proximité, une file de pierres debout, qui ont pour résultat certain de faire disparaître l'arc-en-ciel. Tant qu'il est visible, on continue à ériger des pierres en regardant si le sommet de chacune ne correspond pas à une échancrure de l'arc ; si cela est, on dit que la pointe de la pierre l'a coupé. On continue jusqu'à ce qu'il ait disparu, persuadé que les pierres levées l'ont chassé [3].

D'autres conjurations ont lieu sans être accompagnées des actes ou des gestes, qui peut-être y étaient associés autrefois. Dans l'Eure-et-Loir, le Loiret, on adjure l'arc-en-ciel de se couper, ou on lui dit qu'on va le couper [4]. Dans la partie française des Côtes-du-Nord et en Ille-et-Vilaine, où il semble être assimilé à une sorte de berger, on lui adresse des menaces pour l'empêcher de laisser passer ses bestiaux en dommage dans les récoltes. Les incantations qui ont été recueillies se rapprochent de celle-ci, qui est sensiblement pareille dans les deux pays :

> Ergancié, Ergancié,
> Si tu mets tes vaches dans mon blé,
> J'te couperai par la moitié [5].

1. Paul Sébillot. *Trad.*, t. II, p. 350.
2. L.-F. Sauvé, in *Revue Celtique*, t. V, p. 177.
3. H. Le Carguet, in *Rev. des Trad. pop.*, t. XVII, p. 363.
4. J. Poquet, in *Mélusine* t. II, col. 17.
5. Paul Sébillot. *Trad.* t. II, p. 349 ; Lucien Decombe, in *Mélusine*, t. II, col. 133.

La formulette des paysans berrichons est au contraire engageante ; il lui promettent :

> Du pain, du miel,
> Du Cotigna,
> Coupe la v'la.

En Haute-Bretagne, des paroles qui servent aussi à des éliminations de jeux, sont également pleines de promesses[1].

Quelques-uns des noms du Feu Saint-Elme viennent de la coutume d'invoquer les saints au moment où il s'allume. C'est pour cela qu'il s'appelait au moyen âge et au XVIIe siècle, Feu de Saint Nicolas, nom qu'il porte encore aujourd'hui en breton armoricain, *Tan Sant Nikolas*. Aux mêmes époques, il se nommait Feu sainte Claire, *Tan santez Klara* dans le breton actuel, parce qu'on récitait l'oraison de cette sainte quand le feu brillait sur la pointe des mâts[2]. En Haute-Bretagne, cette bienheureuse est l'une de celles que l'on implore quand l'éclair brille au moment des orages[3]. Vers le milieu du XIXe siècle, les matelots bretons croyaient qu'ils pouvaient, au moyen d'un signe de croix, faire bientôt s'évanouir le Feu saint Elme[4].

Dans l'ancienne marine on employait pour le chasser des moyens, parfois assez violents, qui étaient fondés sur la croyance qu'il pouvait être conduit par un sorcier ou par un démon ; c'est pour cela qu'il porte encore le nom de Feu du diable. Après avoir dit qu'on invoquait saint Elme en récitant son oraison, le P. Fournier ajoute : Les matelots sçachant très bien que si c'est quelque sorcier qui leur cause ces algarades se cachant sous la forme de ce globe de feu, il n'est pas pour cela invulnérable, le poursuivent à coups de pique, mille expériences ayant faict connoistre que tout plein de personnes lesquelles par malefices et enchantements changeoient de figure se sont trouvez frappez et mutilez des coups qu'ils ont receus en telle action[5].

Comme la brume de mer est l'œuvre de démons et de lutins malfaisants qui s'y cachent parfois, il est probable que les marins ont cru pouvoir la dissiper en employant des procédés analogues à ceux usités au XVIIe siècle pour se débarrasser du Feu Saint Elme. Toutefois, je n'en rencontre la trace que dans la légende orale de saint

1. E. R., in *Mélusine*, t. X, col. 239 ; Paul Sébillot. *Trad.*, t. II, p. 349.
2. Jal. *Glossaire nautique*.
3. Paul Sébillot. *Trad.*, t. II, p. 360.
4. Corbière. *La Mer et les Marins*, t. II, p. 43.
5. *Hydrographie*, l. XV, c. 20.

Lunaire : lorsque pendant son voyage d'Irlande en Bretagne, il se trouvait en pleine mer, son bateau fut entouré d'une brume si épaisse qu'il ne pouvait reconnaître son chemin ; il se mit en colère, lui lança son sabre comme à une ennemie, et dès qu'il l'eut fait, elle disparut. Depuis ce temps, les marins l'appellent le patron de la brume, et ils l'invoquent quand elle les incommode [1]. Ils adressent aussi à ce météore une incantation où ils le menacent :

> Brume, disparais de sur la mer,
> Ou tu seras coupée par la moitié
> Avec un sabre (ou avec un couteau) d'acier [2].

L'expression : Brume à couper au couteau, se rattache peut-être au souvenir de ces pratiques, où intervient le fer, métal odieux aux esprits, qui figure dans un conte gascon, où le héros tue avec son épée le Géant de brume, qui aussitôt s'en va en fumée [3]. On a recueilli dans la région des Pyrénées plusieurs conjurations où l'on essaie de faire peur à la brume ; voici la plus expressive :

> Bruma, bruma yés det pla
> Senou et bourreù qu'et bo escana
> Dap éra cagna è dap et ca.

Brume, brume, sors de la plaine — sinon le bourreau veut t'étrangler — avec sa chienne et son chien [4].

Lorsque les marins de la Manche sont enveloppés par la brume, ils disent parfois :

> Prends garde à ta (toi),
> Car voici Gargantua ;
> Brume, disparais,
> Car s'il venait
> Il t'avalerait,
> Et dans son ventre tu resterais.

Et ils racontent que Gargantua, revenant de Jersey à Plévenon, avala la Brume, et la garda dans son ventre autant de jours que la baleine avait gardé Jonas. Quand il la laissa échapper, il lui dit de retourner dans son pays, et que s'il la revoyait, il l'enfermerait pour toujours dans son ventre. La Brume eut une telle peur, qu'elle ne reparut sur les côtes de France que très longtemps après la mort du géant [5].

Dans les Ardennes, pour faire disparaître la bruine, il faut aller à

1. Paul Sébillot. *Petite Légende dorée de la Haute-Bretagne*, p. 34.
2. Paul Sébillot. *Légendes de la mer*, t. II, p. 83.
3. J.-F. Bladé. *Contes de la Gascogne*, t. I, p. 112.
4. M. Camelat, in *Mélusine*, t. IX, col. 58-59.
5. Paul Sébillot, in *Archivio*, t. V, p. 523-524.

jeun, le matin du 6 août, chercher cinq épis de blé bruiné, les lier en croix, les asperger d'eau bénite en récitant : *Asperges me, Domine*, dire ensuite cinq *Pater* et cinq *Ave* en l'honneur de la Trinité, et coucher ces épis en croix au-dessus de la crémaillère[1]. Lorsque les paysans du Lot entendent un coq chanter à minuit, ils remuent des cendres ou font une croix dans la cheminée pour qu'il n'y ait pas de brouillard le lendemain[2].

Quelques pays des Vosges sont, par la vertu d'un saint local, préservés du brouillard de longue durée. Aux environs d'une fontaine que saint Dié fit jaillir, il ne dure jamais plus de vingt-quatre heures, et la ville qui porte le nom du saint jouit du même privilège, en mémoire de l'heureuse rencontre qu'il fit de son voisin saint Hydulphe[3].

Les enfants récitent pendant la pluie un assez grand nombre de petites pièces rimées dont le sens et le but ne sont pas très clairs.

Une des plus usitées est celle-ci, qui est parfois accompagnée d'une ronde :

> Il pleut, il mouille,
> C'est la fête à la grenouille[4].

Elle a une variante dans le Loiret :

> Pleus, pleus, naye, naye,
> C'est le temps de la cornaye[5].

Aux environs de Liège, lorsque la pluie commence à tomber, les enfants chantent :

> *I ploû*
> *Lè beguène son fou,*
> *Lè curè son resserrés.*

Il pleut ! — Les religieuses sont sorties, — Les curés sont enfermés[6]. Une formulette du pays de Liège, exprime au moins une espèce de vœu.

> *Sin Nikolâ*
> *Patron d'Hâbâ*
> *Trwâ djoû bâ,*
> *Trwâ djoû lâ,*
> *Trwâ djoû kom il a fâ !*

1. A. Meyrac. *Trad. des Ardennes*, p. 190 ; Nozot, in *Rev. des Soc. savantes*, t. IV (5ᵉ série), p. 130.
2. E. Rolland, *Faune populaire*, t. VI, p. 86.
3. Lepage. *Statistique des Vosges*, t. II, p. 224.
4. Alfred Harou, *Le Folklore de Godarville*, p. 7.
5. Rolland. *Rimes et jeux de l'Enfance*, p. 346 ; il y a plusieurs autres formulettes ; cf. aussi *Mélusine*, t. I, col. 77, 126, 366, 416.
6. Alfred Harou, in *Rev. des Trad. pop.*, t. XVIII, p. 373.

Saint Nicola — Patron de Habay, — Trois jours beaux — Trois jours laids, — Trois jours comme il en fait[1]. D'autres formules, comme celles du Poitou, semblent exprimer la satisfaction de ceux qui, étant à la maison, voient l'eau tomber :

>Mouille, mouille, Paradis,
>Tout le monde est à l'abri ;
>N'y a que mon petit frère Pierre,
>Qui est à la gouttière,
>Qui ramasse de la laine
>Pour en faire un bonnet
>A mon petit frère Jacquet[2].

Les formulettes qui suivent et qui proviennent de la Basse-Bretagne ont pour but exprès de mettre fin aux ondées. Voici la traduction d'une pièce rimée recueillie à l'île de Batz : Petite pluie de Dieu — cesse maintenant. — Ta mère est allée au buisson de sureau — Pour se marier au fils de la rivière. — Le fils de la rivière ne s'est pas marié. — Et la petite pluie du bon Dieu n'a pas cessé[3]. Une conjuration des environs de Lorient est curieusement assonnancée :

>Taw, taw,
>Bar-glaw,
>Oeit é mé mam
>D'er pont Scaw
>D'evet daor
>Guet eur scaw.
>Taw, taw,
>Bar-glaw.

Cesse, cesse — grande pluie — ma mère est allée au pont de Scaou — pour boire de l'eau — avec un sureau. — Cesse, cesse, — grande pluie[4].

Alors que tant de pèlerinages sont faits pour amener la pluie, il n'existe, à ma connaissance, aucun saint qui soit l'objet d'un culte public ayant pour but de mettre fin à une période pluvieuse. Cela tient probablement à ce que l'on peut prévoir à peu près que l'eau du ciel ne tardera pas à tomber, alors qu'il est plus malaisé de dire quand le beau temps reviendra. Il est vraisemblable pourtant que la coutume constatée en Dauphiné vers 1630 n'est pas unique : une procession se rendait au même champ où se trouvait la pierre à laquelle on s'adressait pour obtenir de la pluie (cf. p. 101), et l'on

1. E. Monseur. *Le Folklore wallon*, p. 63
2. Léo Desaivre. *Formulettes du Poitou*, p. 15.
3. G. Milin, in *Rev. des Trad. pop.*, t. I, p. 112.
4. E. R., in *Mélusine*, t. 1, col. 319.

disait qu'en la baissant avec les cérémonies et prières que faisaient les prêtres, la pluie ne tardait pas à cesser [1]. Les pratiques matérielles qui touchent plus directement à la superstition paraissent également rares, et l'on n'a pas relevé jusqu'ici les conjurations qui peut-être les accompagnaient autrefois. Dans le nord de l'Ille-et-Vilaine, pour faire revenir le beau temps on met la crémaillère dehors [2] ; en Saintonge on lui faisait passer la nuit à la porte [3].

Aux environs de Grenoble, pour faire cesser la pluie, on verse une bouteille d'huile dans un ruisseau qui se rend à la mer ; l'huile ne va pas seulement à la mer, mais en enfer ; elle calme, pour un instant, les brûlures du diable, qui, par reconnaissance, fait revenir le beau temps [4].

Il y a vraisemblablement des formulettes destinées à éloigner la neige; jusqu'ici je n'en ai trouvé qu'une. A Autun, les enfants chantent la petite chanson qui suit, et ils croient qu'elle a pour effet de faire cesser la tombée de la neige dès le lendemain :

> Pleut, pleut, pleut,
> Neige, neige,
> Les sauterelles sont dans la crèche,
> Les ouillaux (oiseaux) sont dans l'anhaut (grenier)
> Que demandent à ton manteau
> Pour demain qui ferait chaud [5].

Ainsi qu'on l'a vu, plusieurs saints ont de l'influence sur les météores et sur le temps. D'autres l'exercent à une époque spéciale de l'année. Suivant un proverbe répandu dans toute la France,

> Quand il pleut le jour Saint Médard, (8 juin)
> Il pleut quarante jours plus tard,
> A moins que Saint Barnabé (11 juin)
> Ne lui coupe l'herbe sous le pied [6].

En 1618, le *Calendrier des bons laboureurs* ne parlait que de Saint Médard :

> Car les anciens disent s'il pleut
> Que trente jours durer il peut [7].

1. Expilly, *Supplément à l'Histoire du chevalier Bayard* (1650), cité par Emile Blémont, in *La Tradition*, 1892, p. 132-133.
2. Comm. de M. F. Duine.
3. J.-M. Noguès. *Mœurs d'autrefois en Saintonge*, p. 130-131.
4. Jean de Sassenage, in *Rev. des Trad. pop.*, t. XVI, p. 449.
5. Madame J. Lambert, in *Rev. des Trad. pop.*, t. XI, p. 42.
6. En Franche-Comté, saint Gervais (19 juin) remet les choses en place si saint Barnabé manque à sa mission. (Ch. Beauquier. *Les Mois en Franche-Comté* p. 86). Mais on disait aussi que s'il pleuvait le jour Saint-Gervais, il pleuvrait quarante jours après. (La Mésangère. *Dictionnaire des proverbes français*).
7. Leroux de Lincy. *Le Livre des Proverbes français*, t. I, p. 126.

Pendant le siège de Namur (1692) l'eau étant tombée à verse le 8 juin, les soldats au désespoir de ce déluge, firent des imprécations contre ce saint, en recherchèrent les images et les rompirent et brûlèrent tant qu'ils en trouvèrent [1].

Des traditions expliquent l'origine de cette période pluvieuse : en Haute-Bretagne, c'est l'anniversaire du déluge ; de là les quarante jours d'ondées continues [2]. On raconte en Franche-Comté que saint Médard avant de devenir évêque, était faucheur, et qu'il s'engagea à faucher un pré si grand que le maître lui dit qu'il y emploierait sûrement plusieurs jours ; saint Médard répondit qu'il aurait terminé avant la fin de la journée, et que par dessus le marché il abattrait une chenevière ; pourtant jusqu'à la collation de quatre heures, il n'avait fait que battre et aiguiser sa faux ; le maître vint lui faire des reproches violents, et le faucheur lui dit : « Calmez-vous, votre pré sera fauché avant la nuit, et votre chenevière aussi ; l'herbe est plus facile à faucher qu'à récolter bien séchée ». A la tombée de la nuit saint Médard avait accompli sa double tâche ; mais aussitôt la pluie se mit à tomber, et continua pendant quarante jours [3]. Un petit conte de la Haute-Bretagne parle de l'origine de l'antagonisme entre les deux saints : saint Médard était marchand de parapluies et saint Barnabé vendait des ombrelles ; une certaine année le temps fut si beau que saint Médard, sur le point d'être ruiné, pria Dieu de faire tomber la pluie pendant quarante jours au moins ; sa prière fut exaucée, mais saint Barnabé qui ne vendait plus d'ombrelles, implora Dieu à son tour, et cette année-là, la pluie ne tomba que trois jours pendant la saison d'été [4].

Les froids tardifs et dangereux qui surviennent parfois vers la fin d'avril ou au commencement de mai sont, en raison de leur coïncidence avec la fête de quelques saints, attribués à ceux-ci qui, au XVIe siècle, passaient pour « gresleurs, geleurs et gasteurs du bourgeon » [5]. Aujourd'hui, on les désigne en plusieurs pays sous le nom de saints de glace. Ils sont ordinairement au nombre de quatre, la sainte Croix étant devenue une entité dans le langage populaire.

1. Saint-Simon. *Mémoires*, t. I, chap. 1, cité par Laisnel de La Salle. *Croyances du Centre*, t. II, p. 125.
2. Paul Sebillot, in *Rev. des Trad. pop*, t. VII, p. 101.
3. Ch. Beauquier. *Les Mois en Franche-Comté*, p. 86-87 ; Dr Perron. *Proverbes de la Franche-Comté*, p. 14-15.
4. Paul Sébillot. l. c.
5. Rabelais. *Pantagruel*, liv. III, ch. 33.

Dans le midi *Jourguet* (Georges), *Marquet* (Marc), *Troupet* (Eutrope), Crouset (Croix) *soun li quatre cavalié* [1]. En Picardie,

> Georges, Market, Croiset, Urbanet (Urbain)
> Sont de méchants guerchonets [2].

En Franche-Comté, il y en a cinq :

> Geourgeot
> Marquot
> Philippot
> Crousot (Sainte Croix)
> Et Jeannot
> Sont cinq mailins gaichenots (garçons)
> Que cassant souvent noes goubelot (gobelet) [3].

Quelquefois les fidèles se montrent irrespectueux envers l'effigie de ceux auxquels ils attribuent du pouvoir sur les éléments. Henri Estienne raconte que les habitants de Villenouve Saint-Georges ne se contentèrent pas de dire des injures à saint Georges de ce qu'il avait laissé geler leurs vignes, mais le jetèrent en la rivière de Seine [4]. A une époque moderne, la statue de saint Urbain, dans les Vosges, qui est invoquée contre les gelées, fut aussi maltraitée, une année qu'il avait gelé à pierre fendre le jour de sa fête ; les gens de Domptail lui reprochèrent, au moment où sortit la procession, de ne pas les avoir protégés, et le roulèrent dans les orties et dans la boue [5]. Saint Sylvain ayant laissé geler les vignes que les habitants du pays avaient mises sous sa protection, ceux-ci le jetèrent dans la Vienne [6].

Les jeux en relation avec la neige sont bien connus. même dans les villes : on sait qu'elle est employée en guise de projectile ; dans la Gironde, lorsque deux personnes se rencontrent par un temps de neige, le premier dit : « Honneur » et le second doit saluer, sinon, il reçoit une boule de neige et le combat commence [7]. Comme on peut la modeler facilement, elle sert aussi à des ouvrages de sculpture ; tout le monde a fait ou a vu des bonshommes de neige. Un conte du Limousin est en relation avec cette coutume : un

1. Mistral. *Tresor*; Vayssier. *Dictionnaire patois de l'Aveyron.*
2. Corblet. *Glossaire du patois picard.*
3. Perron. *Proverbes de la Franche-Comté.* Dans Rabelais il y a les saints Georges, Marc, Vital, Eutrope, Philippe, Sainte Croix, l'Ascension et autres (l.c.).
4. *Apologie pour Hérodote*, l. I, ch. 39.
5. L.-F. Sauvé. *Le Folk-lore des Hautes-Vosges*, p. 148.
6. Léon Pineau. *Le F.-L. du Poitou*, p. 199.
7. François Daleau. *Traditions de la Gironde*, p. 18.

paysan, désolé de ne pas avoir d'enfants, ayant vu les petits garçons du village façonner des hommes de neige, dit à sa femme de venir ramasser de la neige, et d'en faire un petit garçon. « Comme cela, dit-il, ne pouvant en avoir un vivant, nous aurons au moins le plaisir de conserver celui-là pendant quelques jours. » Mais voilà que lorsqu'ils l'eurent achevé, le petit garçon de neige se mit en mouvement et embrassa le vieillard et sa femme ; Dieu leur avait accordé un enfant blanc comme la neige. Tout l'hiver, l'enfant, qui n'approchait pas du feu, resta gai et bien portant ; mais dès que le soleil de printemps commença à luire, il se montra triste, et se mit à rechercher les endroits ombragés. Le jour de la Saint-Jean, ses camarades allèrent le chercher pour voir le beau feu de joie ; il dansa joyeusement avec eux ; mais quand le feu fut à moitié éteint, et qu'on sauta par-dessus, il disparut subitement, fondu à la flamme, et ne laissant qu'un peu d'eau dans la main de ses petits amis [1].

L'aptitude de la neige à recevoir des empreintes a donné lieu à plusieurs jeux, usités dans nombre de pays, et qui sont désignés par des noms traditionnels. Ordinairement les enfants se couchent sur le dos, les bras en croix, dans la neige, et se relèvent avec précaution, afin de laisser intacte la forme du corps ; c'est ce qu'on appelle en Franche-Comté, « faire un homme [2]. » Ailleurs cet acte se lie à une représentation en creux d'une divinité ; il est ainsi décrit dans un roman dont l'héroïne est lorraine : Elle était par la neige, se laissant tomber de son long sur le dos, les bras en croix, amusée des beaux bons Dieux qu'elle laissait derrière elle sur la molle blancheur de la terre [3]. En Hainaut, les garçons se couchent dans la neige, et disent qu'ils ont fait des bons Dieux ; à Saint-Hubert, ce sont des saints François ; dans le Brabant wallon, les filles font des saintes Catherines [4].

Dans un conte breton, une ferme est hantée par un petit homme rouge, qui n'est autre qu'un revenant condamné à faire pénitence dans un gouffre de glace, jusqu'à ce qu'il ait trouvé une personne assez courageuse pour le réchauffer en le laissant coucher près de lui trois nuits de suite [5].

1. Henry Carnoy. *Contes français*, p. 141-143.
2. Roussey. *Glossaire de Bournois*, p. 335.
3. E. et J. de Goncourt. *La fille Elisa*, p. 281.
4. A. Harou. *Le Folklore de Godarville*, p. 5 ; E. Monseur. *Le F.-L. wallon*, p. 62 ; A. Harou, in *Rev. des Trad. pop.*, t. XVII, p. 224.
5. L.-F. Sauvé, in *Rev. des Trad. pop.*, t. VII, p. 108-114.

La glace figure comme agent merveilleux dans plusieurs légendes où le Diable est en concurrence avec des saints ; en Haute-Bretagne, saint Michel l'ayant défié de construire un édifice plus beau que le sien, il bâtit l'abbaye du Mont Saint-Michel, et l'archange édifie un palais tout en glace, que Satan émerveillé lui demande à l'échanger contre l'abbaye ; [1] en Basse-Normandie, c'est sur Tombelaine que l'archange bâtit un palais de cristal que le diable veut aussi avoir; mais, de même que dans la légende bretonne, aux premiers rayons du soleil, le bel édifice s'effondra [2]. En Berry, saint Martin construisit en hiver un moulin tout en glace, qui bientôt fut plus achalandé que celui de pierre dont le Diable était meunier; cette légende est aussi populaire dans la vallée d'Aoste, où l'on parle français. Celui-ci proposa aussi l'échange, et quand vint le dégel, le beau moulin fondit [3]. Les habitants de l'île de Sein racontent que saint Guenolé fit, en soufflant sur un peu d'eau de mer, un pont entre leur île et le continent ; le diable pour lequel il avait été bâti, s'engagea dessus, mais la chaleur de ses pieds fit fondre la glace et le pont s'abîme dans les flots [4].

§ 5. LES NUAGES ET LES APPARITIONS EN L'AIR

Il a déjà été parlé plusieurs fois des nuages, soit en raison des idées populaires sur leur substance ou leur solidité, soit à cause de leur rôle au moment des tempêtes et des orages, ou des personnages qui s'y cachent et qui les guident. La forme et la couleur de certains est l'objet d'explications traditionnelles, et parfois de légendes. Dans la partie française des Côtes-du-Nord, on appelle « Chemin de Saint Jacques » des taches rouges que l'on remarque dans le ciel, et dont voici l'origine. Au temps jadis, une femme riche avait fait promettre à ses trois fils d'aller faire, après sa mort, un pèlerinage à Saint-Jacques en Galice. Ils se mirent en route, mais les deux aînés, mécontents de ce que leur cadet avait été avantagé par la défunte, le frappèrent à coups de couteau, et, lui ayant attaché une pierre au cou, le jetèrent dans la rivière. A leur arrivée au sanctuaire du saint, ils furent bien surpris de voir, agenouillé devant l'autel, le frère qu'ils avaient assassiné, et dont les blessures laissaient couler du sang. Ils lui demandèrent pardon, et il disparut,

1. Paul Sébillot. *Traditions de la Haute-Bretagne*, t. I, p. 326-327.
2. E. Le Héricher. *Itinéraire du Mont Saint-Michel*, p. 4-5.
3. Laisnel de La Salle. *Croyances du Centre*, t. II, p. 128 et suiv.; J. Christillin. *Dans la Vallaise*, p. 13.
4. H. Le Carguet. *Les Légendes de la ville d'Is*, p. 22-25.

après le leur avoir accordé ; ils implorèrent aussi la clémence divine, puis trempèrent leurs doigts dans le sang qui était resté près de l'autel. A la porte de l'église, l'un d'eux ayant secoué sa main, le sang qui la couvrait, au lieu de tomber par terre, s'éleva dans le ciel et y forma de larges taches rouges. De retour en Bretagne, ils firent pénitence, mais ces taches reparaissaient chaque soir, à l'heure où ils avaient commis le fratricide. Depuis leur mort, on les revoit de temps en temps au ciel, lorsqu'un nouveau crime aussi affreux vient d'être accompli dans le monde [1].

En Wallonie, les nuages enflammés se rattachent aux opérations culinaires de saint Nicolas, patron des enfants et distributeur de friandises. On dit à Pépinster : *S'è sin Nikolè ki kù* ; c'est saint Nicolas qui cuit ; à Liège, il met le feu à son four pour y placer les pâtisseries qu'il apporte aux enfants le jour de sa fête ; à Seraing, il cuit pour eux des grands bonshommes de pâte [2].

Quand il fait beau, on aperçoit dans le nord-est un nuage blanc, de chaque côté duquel se trouvent deux petits nuages plus foncés qui forment comme deux petits talus. Les marins de la Manche l'ont, en raison de cet aspect, assimilé à une route ; ils l'appellent le Chemin de Saint-Jacques et ils disent que c'est par là qu'il est monté au ciel. Ils le voient avec plaisir, car

> Le chemin d'Saint Jacques porte bonheur [3]
> A tous les navigateurs.

A Fourmies (Nord), les enfants donnent le nom d'anges aux petits nuages floconneux ; ce terme n'est pas expliqué ; mais on en rencontre un similaire dans l'Albret, où un petit nuage blanc que l'on voit parfois au devant du soleil est « l'ange de Videau-des-Bourns » ; il a perdu ce méchant avare, disparu dans une fondrière, et il descend du ciel pour le chercher [4].

Certains nuages, qui se montrent presque périodiquement sous les mêmes formes, ont suggéré des comparaisons avec des objets réels, et le peuple n'a pas manqué de leur donner des noms analogues à cet aspect ; souvent ils sont assimilés à des arbres.

On appelle Arbre d'Abraham en Hesbaye, et Arbre Saint Barnabé en Condroz un éventail de nuées longues aux bords vagues, et l'on

1. Lucie de V.-H., in *Rev. des Trad. pop.*, t. XIII, p. 669-670.
2. E. Monseur. *Le Folklore wallon*. p. 62 ; A. Harou, in *Rev. des Trad. pop.*, t. XVII, p. 590.
3. *Rev. des Trad. pop.*, t. VI, p. 128.
4. A. Harou, l. c. ; Léopold Dardy. *Anthologie de l'Albret*, t. II, p. 201.

dit que quand il a les pieds dans l'eau, c'est-à-dire dans la direction d'un cours d'eau, il pleuvra bientôt [1]. L'Abrecâbre du pays de Blois est un groupe de nuages légers qui paraissent à l'horizon du côté de l'ouest ou du sud, à la fin d'une journée, sous la forme d'un arbre branchu, et qui est regardé comme le signe de la continuation du beau temps [2]. Dans l'est de la France, on appelle Arbre des Macchabées, en Bourgogne et dans les Ardennes ; *Poéri Machabé*, Poirier des Macchabées, dans le pays messin, les grands développements de cirrus, qui, sous forme de rameaux, partant d'un tronc caché par l'horizon, envahissent parfois le ciel tout entier [3]. Les montagnards vosgiens désignent sous le nom de *méquébé* une sorte de nuage, qui, d'après eux, ressemble à une gigantesque branche de fougère [4]. En Anjou, quand le ciel est couvert de grands nuages dont les contours imitent la forme des branches et du tronc d'un chêne, on dit qu'on voit le Chêne de Montsabran, qui est le présage d'un ouragan mêlé de pluie. Le Chêne marin est le Chêne de Montsabran renversé ; il annonce le beau temps [5].

Aux environs de Valenciennes, des nuages précurseurs de tempête et d'éclairs sont appelés *Fleurs d'oradge* [6]. Un nuage blanc, immobile, plus élevé que les autres, que l'on aperçoit quelquefois de l'île de Sein, au-dessus de la grande terre, dans la baie des Trépassés, s'appelle *Boquet Yan gô*, le Bouquet de Jean le Vieux ou le Forgeron, et l'on en tire des présages de temps [7].

Les marins de la Manche appellent les Châteaux de gros nuages noirs, réputés dangereux [8]. En Provence on retrouve la même idée avec plus de développement. Les nuages bas qui frôlent l'horizon portent le nom de défenses (*emparo*) ; quand l'*emparo* est allongée et qu'elle s'étend au loin à la vue, elle prend le nom de remparts (*bérri*). Lorsqu'en haut de ces remparts se dressent de petits nuages colorés, ceux-ci prennent le nom de tourelles (*tourello*). Lorsqu'un gros nuage chargé de tonnerre et de grêle monte comme une tour, on l'appelle donjon (*tourrougat*). Lorsqu'enfin les nuages, menaçants et noirs, commencent à éclater dans le ciel avec leurs tours et leurs

1. E. Monseur. *Le Folklore wallon*, p. 62.
2. Thibault. *Du dialecte blaisois*, p. 3.
3. Auricoste de Lazarque, in *Rev. des Trad. pop.*, t. XVI, p. 22.
4. L.-F. Sauvé. *Le Folk-lore des Hautes-Vosges*, p. 136-7.
5. Joubert, in *Revue d'Anjou*, t. IX (1884), p. 200, 371.
6. Hécart. *Dictionnaire rouchi*.
7. H. Le Carguet, in *Rev. des Trad. pop.*, t. VI, p. 652.
8. Paul Sébillot, in *Archivio*, t. V, p. 521.

remparts on les appelle des châteaux (*castèu*) [1]. Dans le Lauraguais (Haute-Garonne), les cumulus qui présentent l'aspect de montagnes rocheuses aux crêtes dentelées portent le nom de *Rocs* ; il y a le *Roc de Saint-Estapi*, saint vénéré à Dourgne dans le Tarn, ou de *Saint-Ferréol*, qui porte aussi la désignation de *Barboblanc* (barbe blanche), le *Roc de Fouis* (Foix) le *Roc del Canigou* qui se forme dans la région du Sud [2].

Sur la côte de Tréguier, des nuages appelés *Berniotrez*, tas de sable, se montrent par le beau temps [3].

Quand au printemps, des nuages noirs, énormes, chargés de grêle, traversent le ciel, le peuple dit en Anjou : « Voilà la Nuée de Navarre. » Ce terme, que l'on a supposé se lier au souvenir des Navarrais de Charles-le-Mauvais, désigne peut-être le côté d'où vient l'orage, comme le *Roc de Santonjou* (de Saintonge) en Lauraguais [4].

Les noms de quelques nuages sont en relation avec la ressemblance qu'ils présentent avec des animaux ; presque partout, les cirrus ont éveillé l'idée de laine ou de moutons ; lorsque les marins de la Manche les voient s'élever dans le ciel, ils disent que les moutons montent en bergerie. Les nuages en forme de plumes qui annoncent le vent, sont appelés Barbes de chat [5]. A l'île de Batz, on donne le nom de *Lagadou touill*, yeux de roussettes (chiens de mer), aux nuages jaunes, rouges en cercle, qui sont un présage de mauvais temps. Quand les pêcheurs de la Manche voient le ciel couvert de nuages, ils disent parfois que les poissons déménagent et qu'ils quittent l'eau pour aller dans l'air [6].

En Lauraguais, les cirrus sont assimilés à des plumes d'oiseaux ou à des toiles d'araignée ; en Provence, de petites nuées blanches s'appellent aussi *li Telo d'iragno ; li Balo de lano*, les balles de laine courent dans le ciel quand le mistral souffle ; ce terme est aussi usité en Haute-Bretagne [7].

Les nuages sont assez rarement l'objet d'une personnification :

1. Guy de Montpavon (Mistral), in *Armana Prouvençau*, 1877, p. 45.
2. P. Fagot, in *Rev. des Trad. pop.*, t. XVIII, p. 426.
3. Paul Sébillot. *Légendes de la mer*, t. II, p. 13.
4. Joubert, in *Revue d'Anjou*, 1884, p. 200. P. Fagot, l. c.
5. Paul Sébillot. *Légendes de la mer*, t. II, p. 12.
6. G. Milin, in *Rev. des Trad. pop.*, t. X, p. 52 ; Paul Sébillot, in *Archivio*, t. V, p. 524.
7. P. Fagot, in *Rev. des Trad. pop.* t. XVIII, p. 425 ; Guy de Montpavon (Mistral), in *Armana Prouvençau*, 1877, p. 45 ; Paul Sébillot. *Légendes de la mer*, t. II, p. 12.

cependant on rencontre plusieurs fois cette idée en Provence, où elle s'applique surtout aux nuées bizarres, effrayantes, difformes, qui annoncent tempêtes et orages : par exemple la Lavandière (*la Bugadiero*), qui s'accroupit sur le Mont Ventoux et en guise de lessive tord là-haut des ondées et des averses torrentielles ; l'Accablé (*matablat*) redouté des moissonneurs ; *Galagu* (Traduction littérale : goulu, goinfre). C'est, dans la mythologie provençale, une sorte de Gargantua qui enjambait le Rhône et y buvait avec la main. Ce nom été donné à un nuage de forme spéciale et d'apparence fantastique [1]. On appelle en Lauraguais certains cumulus, *Vudo-coujos*, vide-citrouilles, et *Jardinié*, probablement à cause des ravages qu'ils font [2].

En Poitou, on dit que les nuages vont chercher l'eau à la mer avec des gamelles ; dans le pays de la Hague, on montre aux enfants dans le ciel des *bouenhoumards*, des bonshommes, qui amassent la pluie pour la verser sur la terre : ce sont les cumulus [3].

En Vendée, où l'on fait peur aux enfants de la Bête faramine qui vient prendre ceux qui ne sont pas sages, on leur montre parfois sa tête ou son corps dans les formes bizarres que prennent les nuages orageux. Lorsqu'ils s'amoncèlent au ciel, on dit en Hainaut :

> Temps couvert,
> Diable en l'air [4].

Parfois, surtout dans les contes, les nuages sont assimilés à des êtres malfaisants dont on peut se débarrasser, comme des tourbillons, par des procédés violents. Mahistruba, le héros d'un récit basque, voyant paraître au plus fort d'une tempête un grand oiseau noir, demande le plus habile tireur de son équipage, et quand celui-ci l'a tué, la tempête s'apaise. Cet oiseau était vraisemblablement en relation avec les nuages, moins toutefois que la nuée, d'une grandeur démesurée, que les matelots d'un navire au-dessus duquel elle passe visent de façon à l'atteindre juste au milieu [5]. A l'époque moderne, un autre capitaine se mettait à souffler

1. Guy de Montpavon (Mistral), in *Armana Prouvençau*, 1877, p. 45 ; Comm. de M. Gaston Jourdanne.
2. P. Fagot, in *Rev. des Trad. pop.*, t. XVIII, p. 426.
3. B. Souché. *Croyances*, p. 28 ; Jean Fleury. *Le Patois de la Hague*, p. 139.
4. F. Charpentier, in *Rev. des Trad. pop.*, t. IX, p. 412 ; Alfred Harou, *ibid.*, t. XVIII, p. 374.
5. W. Webster. *Basque Legends*, p. 101 ; Paul Sébillot. *Contes*, t. I, p. 195.

dans sa trompe, pensant ainsi faire fuir de gros nuages appelés les Châteaux [1].

Les trouées de bleu dans les nuages gris et lourds sont l'objet de dictons. En Wallonie, après un orage, dès qu'on aperçoit au ciel assez de bleu pour faire un manteau à la Sainte Vierge et des bas à l'enfant Jésus, l'orage est passé. En Bretagne, ce même fragment de bleu est désigné moins poétiquement ; lorsqu'il apparaît, on dit qu'il est grand comme la culotte d'un gendarme, et sur le littoral, comme celle d'un douanier [2].

Suivant une croyance, qui jusqu'ici n'a été relevée qu'en Basse-Bretagne, des spectres se montraient sur les nues. Boucher de Perthes la constatait dans la première moitié du siècle dernier : on cherche encore les ombres des morts dans les nuages ; en 1823, lors de la mort de l'évêque de Quimper, les paysans de l'Aré crurent pendant plusieurs jours le voir errer dans les nuées. On les rencontrait par troupes, les yeux levés au ciel, et poussant des cris chaque fois qu'ils croyaient le reconnaître [3]. Lorsque le mauvais temps empêche la grande procession de Locronan de sortir, des cloches mystérieuses se mettent à sonner dans le ciel et l'on voit un long cortège d'ombres se profiler sur les nuages. Ce sont des âmes défuntes qui accomplissent quand même la cérémonie sacrée : saint Ronan les guide en personne et marche à leur tête, agitant sa clochette de fer [4].

La tradition des apparitions en l'air, en plein jour, si courante au moyen âge, n'a pas complètement disparu.

Dans le Bocage normand, on prétend qu'à la veille de grandes perturbations sociales, on voit dans le ciel des cavaliers galopant sur des cavales aux crinières échevelées, se livrer de furieux combats parmi les nuées livides ou devenues couleur de sang, et l'on dit que les révolutions de 1789, 1830, 1848 et les grandes guerres ont été annoncées par ces phénomènes [5].

On raconte dans le pays de Rocroi, que, chaque année, le 20 mai, en se plaçant avant le lever du soleil à l'ouest du lieu où se livra la

1. Paul Sébillot, in *Archivio*, t. V, p. 521. On a pu voir à la page 111 qu'en temps d'orage on tirait contre eux.
2. O. Colson, in *Wallonia*, t. V, p. 153 ; Paul Sébillot. *Légendes de la mer*, t. II, p. 16.
3. Boucher de Perthes. *Chants armoricains*, p. 16.
4. A. Le Braz. *La légende de la Mort*, t. II, p. 127-128.
5. Ch. Thuriet. *Trad. pop. de la Haute-Saône et du Jura*, p. 285.
6. J. Lecœur. *Esquisses du Bocage normand*, t. II, p. 14.

bataille, on voit l'ombre des deux armées espagnole et française, surgir du sol, s'élever lentement vers le ciel, se mesurer au milieu des nuages, s'attaquant, se défendant avec fureur, se confondre dans une épouvantable mêlée, et retomber enfin en vapeur dans la plaine [1].

Tout dernièrement, on a relevé une singulière survivance de la croyance aux apparitions aériennes. Quelques jours avant la mort de Léon XIII, et alors qu'on savait qu'il allait passer de vie à trépas, des paysans des environs de Rennes, qui fanaient dans une prairie voisine d'un château, ayant vu un ballon qui passait au-dessus d'eux en se dirigeant vers l'est, accoururent au château en criant : « Venez bien vite voir, le pape est mort ; il y a un grand signe dans le ciel! » On dit dans ce pays que le pape n'entre en possession du bonheur éternel que lorsque son âme, échappée de son corps, a parcouru tous les pays catholiques [2].

Les nuages figurent assez rarement dans les contes populaires ; aux épisodes cités au commencement de ce livre, on ne peut guère ajouter que les deux suivants : Dans un conte de la Basse-Normandie, une portion du ciel (sans doute un nuage) devait s'abaisser sur celui que Jésus voudrait choisir pour gouverner son église en qualité de pape [3]. Le magicien d'un récit breton descend d'un nuage sous la forme du croissant pour enlever une jeune fille [4].

Les invocations aux nuages personnifiés semblent aussi peu communes ; la seule que je connaisse est usitée dans la vallée d'Aoste, où l'on parle un dialecte français :

Nebbia, nebbia, va per haout
Pria lo bon Dieu qué foaïsa tschaout [5].

Nuage, nuage, élève-toi bien haut — Prie le bon Dieu qu'il fasse chaud.

1. A. Meyrac. *Trad. des Ardennes*, p. 320.
2. Lucie de V.-H., in *Rev. des Trad. pop.*, t. XVIII, p. 437.
3. Jean Fleury. *Litt. orale de la Basse-Normandie*, p. 132.
4. F.-M. Luzel. *Contes de la Basse-Bretagne*, t. I, p. 253-254.
5. J.-J. Christillin. *Dans la Vallaise*. Aoste 1901, p. 272.

LIVRE SECOND

LA NUIT
ET LES ESPRITS DE L'AIR

CHAPITRE PREMIER

LA NUIT

La nuit joue un rôle considérable dans les croyances et les légendes ; on peut même dire que beaucoup lui doivent leur origine ou tout au moins leur développement. Il n'est guère de chapitre dans cet ouvrage où ne figurent des faits traditionnels qui se passent sous les rayons de la lune, ou sous

<p style="text-align:center">Cette obscure clarté qui tombe des étoiles.</p>

La nuit a aussi d'autres hantises qui ne sont pas localisées près des divers accidents du monde physique, mais se manifestent un peu partout, dès que le soleil n'éclaire plus la terre. Je rapporterai ici un certain nombre de traits, en quelque sorte d'ordre général, en laissant de côté ceux, beaucoup plus nombreux et plus détaillés, qui trouveront leur place dans d'autres monographies.

L'origine de la nuit ne semble pas, en France, l'objet d'explications légendaires ; cependant on dit en Basse-Bretagne, que le Diable l'a créée comme contre-partie du jour, qui est l'œuvre de Dieu [1]. En Haute-Bretagne, on l'a personnifiée, mais elle n'est plus qu'une sorte de Croquemitaine dont on menace les enfants. Naguère encore, on leur disait pour les faire rentrer au logis : « La Nuit va t'emporter ! » ou « le Bonhomme la nuit va venir te quérir [2] ». A Matignon (Côtes-du-Nord), on lui assignait même une résidence, située quelque part vers le couchant, et quand on y parlait aux enfants de la Grande Nuit de Pléboulle, commune située à l'Ouest, ils s'imaginaient que, s'ils ne se hâtaient pas de se réfugier à la maison, ils étaient exposés à voir, entre le ciel et la terre, la silhouette d'une gigantesque femme noire [3]. Dans le Morbihan, lorsqu'on dit aux marmots qui ne veulent pas aller se coucher de bonne heure, que Madame la Nuit va venir les prendre, on la leur repré-

1. G. Le Calvez, in *Rev. des Trad. pop.*, t. I, p. 203.
2. Paul Sébillot. *Traditions de la Haute-Bretagne*, t. I, p. 204. En Ille-et-Vilaine, on leur dit que le bonhomme Basour (Basse-heure: tard) va les emporter. (F. Duine, in *Rev. des Trad. pop.*, t. XVIII, p. 385).
3. Souvenir d'enfance.

sente comme une grande bonne femme toute noire, et à ceux qui ne se laissent pas débarbouiller, on dit qu'ils auront la figure noire comme celle de la Nuit[1]. A Saint-Brieuc, la caverne de Madame la Nuit était une excavation béante formée par de grands rochers ; les petits garçons y jetaient furtivement un caillou, puis s'échappaient avec effroi[2].

Les adultes ne considèrent pas la nuit comme une entité, mais ils croient que, tant qu'elle dure, ils ont à craindre des dangers dont la cause est surnaturelle ; aussi, sans compter les préservatifs qui se rattachent au christianisme, toute une série d'observances, de précautions, de conjurations variées, est destinée à mettre les hommes et les maisons à l'abri de la malfaisance ou de la colère des esprits des ténèbres.

§ 1. LES HANTISES DE LA MAISON

Il est plusieurs actes qu'il ne faut pas faire au logis après le soleil couché. On a relevé dans des pays assez divers l'interdiction, motivée par des croyances et entretenue par la crainte, de balayer quand il n'éclaire plus la terre. A la fin du XVIII⁰ siècle, on s'en abstenait toujours aux environs de Lesneven, où cet usage proscrit s'appelait *Scuba an anaoun*, balaiement des morts ; on prétendait que c'était éloigner le bonheur de la maison, et que le mouvement d'un balai blessait et écartait les trépassés qui s'y promenaient[3]. Actuellement encore, on croit, dans la partie bretonnante des Côtes-du-Nord, que les âmes des morts obtiennent souvent de revenir à cette heure visiter leur ancienne résidence, et que l'on risquerait de les balayer avec la poussière ; on doit surtout se garder, si le vent la fait rentrer, de la rejeter dehors une seconde fois ; les gens qui manqueraient à ces prescriptions seraient exposés à être réveillés à tout moment par les âmes défuntes. On dit, dans la même région, qu'en balayant le soir, on chasse la Sainte Vierge qui fait sa tournée pour voir dans quelles maisons elle peut laisser entrer ses âmes préférées[4].

1. Comm. de M. François Marquer.
2. Du Bois de la Villerabel. *Le vieux Saint-Brieuc*, p. 217.
3. Cambry. *Voyage dans le Finistère*, p. 173.
4. A. Le Braz. *La Légende de la Mort*, t. II, p. 68 ; d'après Habasque. *Notions hist. sur les Côtes-du-Nord*, t. I, p. 282, c'était seulement la veille de la fête des morts que cet acte était interdit, de crainte de chasser les âmes du Purgatoire.

En d'autres pays, cet acte est défendu parce qu'il est dangereux pour les vivants ; en Corse, il amènerait le décès de quelqu'un de la famille ; dans le Loir-et-Cher, le maître de la maison mourrait sûrement si l'on balayait avant le lever ou après le coucher du soleil, surtout à la fête des Rameaux [1].

Le foyer est, en plusieurs régions de la péninsule armoricaine, l'objet d'observances nocturnes ; dans la partie bretonnante, il est bon de laisser couver un peu de feu sous la cendre pour le cas où un défunt aurait envie de revenir à son ancienne demeure [2] ; dans le nord du Finistère, on avait soin de ne pas cacher entièrement la braise, pour que le lutin appelé *Bouffon Noz* (farceur de nuit) pût venir y prendre un peu de chaleur. En Haute-Bretagne, on ne doit pas éteindre le feu de l'âtre, parce que l'on éloignerait la Vierge qui a coutume de se chauffer aux foyers encore allumés, et il est sage d'entretenir toute la nuit celui qui a servi à cuire la bouillie d'un nouveau-né, afin qu'elle vienne y préparer celle du petit Jésus ; si un enfant devenait malade dans une maison où l'on n'aurait pas observé cet usage, on croirait que son mal est la punition de cette négligence [3].

On dit en Ille-et-Vilaine que lorsqu'après avoir éteint le feu avant de se coucher, on laisse le trépied dessus, cela fait souffrir les âmes du Purgatoire ; en Basse-Bretagne, cet oubli les met en peine [4] ; peut-être croyait-on qu'elles pouvaient s'asseoir sans méfiance sur le fer encore brûlant, comme le revenant du pays de Gouarec, qui se brûla sur un trépied rougi qu'une méchante domestique avait posé sur le banc où il avait coutume de faire pénitence. Il était d'usage, il y a une trentaine d'années, dans le nord du Finistère, de placer dans un coin du foyer une pierre plate ou un galet sur lequel le *Bouffon Noz* venait s'asseoir pour se chauffer ; une servante l'ayant fait rougir, le lutin se brûla et ne revint plus [5].

En Anjou, on recommande de laisser chaque soir un seau plein d'eau à la cuisine, pour que, si une personne de la maison venait à mourir la nuit, son âme puisse aller s'y laver. La ménagère qui aurait négligé cette précaution verrait revenir sous forme de feu-

1. Julie Filippi, in *Rev. des Trad. pop.*, t. IX, p. 467 ; Fr. Houssay, *ibid.*, t. XV, p. 376.
2. A. Le Braz, l. c., p. 68, 69.
3. F. Le Men, in *Rev. Celtique*, t. I, p. 424 ; Paul Sébillot. *Coutumes*, p. 267, 24.
4. Paul Sébillot, in *Rev. des Trad. pop.*, t. VII, p. 169 ; A. Le Braz, l. c.
5. Paul-Yves Sébillot. *Contes du pays de Gouarec*, p. 10-11 ; F. Le Men, l. c.

follet l'âme pécheresse qui n'aurait pu se purifier. Je n'ai pas retrouvé cette croyance dans les autres provinces ; mais elle existe dans la Vallaise, pays d'Italie où l'on parle français : on y recommande de ne jamais aller dormir sans laisser un peu d'eau propre pour le besoin des âmes [1].

Il est rare que l'on essaie, par des conjurations ou des mesures superstitieuses, d'éloigner les revenants du logis ; toutefois, dans le pays de Tréguier, lorsqu'on voulait les faire disparaître, on employait un procédé qui sert aussi à chasser le lutin ; il consistait à placer sur la table, avant de se coucher, des petits tas de sable ; si les revenants y trouvaient leur compte, on ne les revoyait jamais [2]. Plus ordinairement, on s'efforce, à certaines époques, et surtout à la Toussaint, de leur être agréable. C'est pour cela qu'en Périgord, en Normandie, en Provence, on leur servait un repas, qu'en Basse-Bretagne, on dispose pour eux, mais la coutume tend à disparaître, du lait caillé et des crêpes sur la table de la cuisine, et qu'en Corse on met à la porte d'entrée un vase rempli d'eau [3]. En pays bretonnant, le feu est entretenu dans l'âtre par une bûche appelée *Kef ann Anaon*, la bûche des défunts ; dans plusieurs villages des Hautes-Vosges, où l'on croit aussi que les morts viennent se chauffer, on laisse du feu dans le foyer, et même, pendant la semaine de la Toussaint, on découvre les lits, en tenant les fenêtres ouvertes, sans doute pour que les trépassés puissent revenir occuper un instant leur ancienne couche [4].

Ces prévenances envers les morts ne tiennent pas seulement au pieux souvenir des êtres que l'on a aimés ; ils se rattachent encore plus à des idées anciennes, entretenues par la crainte du ressentiment des défunts, que beaucoup de légendes, conformes aux idées populaires, représentent comme des personnages assez mal disposés à l'égard des vivants, dont ils semblent parfois jaloux, et prêts à faire éprouver leur rancune et leur vengeance à ceux qui leur ont manqué d'égards.

1. X. de la Perraudière. *Trad. locales*, p. 13 ; J.-J. Christillin. *Dans la Vallaise*, Aoste, 1901, p. 280.
2. Paul Sébillot. *Légendes de la Mer*, t. I, p. 273. C'est sous cette forme que cette superstition m'a été donnée en 1881 par un très bon observateur, G. Le Calvez, aujourd'hui décédé.
3. W. de Taillefer. *Antiquités de Vésone*, t. I, p. 240 ; F. Baudry, in *Mélusine*, t. I, col. 14 ; A. Le Braz, l. c., t. II, p. 118 ; Julie Filippi, in *Rev. des Trad. pop.*, t. IX, p. 146.
4. A. Le Braz, l. c., t. II, p. 119 ; L.-F. Sauvé. *Le F.-L. des Hautes-Vosges*, p. 296, 295-6.

Quoique les maisons soient, sitôt après leur achèvement, l'objet de cérémonies, catholiques ou païennes, destinées à les préserver des méchants esprits, qu'il s'y trouve de l'eau bénite, des cierges de la Chandeleur, des branches des Rameaux, des statuettes ou des images, elles ne sont pas toujours complètement à l'abri de leurs entreprises. C'est ainsi que le Diable rôde autour pendant les ténèbres, sachant bien qu'il peut y pénétrer si leurs habitants se rendent coupables de négligence ou s'ils y font des actes défendus.

Au XV⁰ siècle, il s'introduisait dans les habitations où certains ustensiles étaient mal rangés : Qui laisse de nuit une selle ou un trepié les piez dessus, autant et aussi longuement est l'ennemi à cheval dessus la maison... autant de gannes dyables sont assis dessus chascun pied [1]. En Haute-Bretagne, on dit, sans préciser le moment, que lorsque le trépied a les pattes en l'air, le diable est dans la maison. Une autre négligence exposait à ses malices ou à celles du lutin : Quy en une maison laisse une petite seelle la nuyt les quatre piés en hault, autant est l'ennemi à cheval sur la maison.. ; qui s'en va couchier sans remuer le siège sur quoy on s'est deschaussié, il est en danger d'estre ceste nuit chevauchié de la quauquemare [2].

Le diable se montre encore quand une femme se regarde dans son miroir après le soleil couché ; on assure à Saint-Brieuc qu'elle le voit derrière elle par dessus son épaule. Cette superstition figure parmi celles relevées dans les *Evangiles des Quenouilles* : Qui se mire en un mirouer, de nuit, il y voeit le mauvais et si n'en embelira jà pourtant, ains en deviendra plus lait [3].

Plusieurs légendes intimidantes racontent qu'à des époques voisines de la nôtre et que l'on cite, le diable est venu se mêler aux danses dans les fermes et les auberges où ce divertissement n'avait pas cessé à minuit [4]. Des récits des Pyrénées et de la Gascogne disent qu'il peut venir la nuit chez ceux qui parlent trop de lui après le soleil couché [5]. C'est en général pendant les ténèbres qu'il vient prendre, même à la maison, les gens qui se sont donnés à lui, et souvent il se présente bien avant l'époque où sa dupe attend sa

1. *Les Evangiles des Quenouilles*, II, 6.
2. Paul Sébillot. *Coutumes*, p. 274 ; *Les Evangiles*, appendice B, II, 8. II, 5, glose.
3. Comm. de Mˡˡᵉ Marie Collet ; *Les Evangiles des Quenouilles*, IV, 16. B. III. 34.
4. Paul Sébillot. *Contes*, t. I, p. 310 ; *Traditions*, t. I, p. 193-195. *Notes sur les traditions*, p. 4 ; A. Dagnet. *Au pays fougerais*, p. 88-90.
5. E. Cordier, *Légendes des Hautes-Pyrénées*, p. 48 ; J.-F. Bladé. *Contes de Gascogne*, t. II, p. 213-215.

visite. Ordinairement, elle oublie de stipuler que les jours qui entrent dans la composition des années seront comptés à raison de vingt-quatre heures, et le diable ne manque pas de les réduire à douze heures, en ne comptant réellement que le jour [1]. En Basse-Bretagne et dans la partie française des Côtes-du-Nord, on dit que comme il ne dort jamais, les nuits comptent pour lui comme les jours. Cette croyance existe aussi en Picardie, et le diable, en venant réclamer l'exécution d'un pacte moitié plus tôt que son débiteur ne s'y attendait, lui en explique ainsi la raison : « Le jour va pour nous de six heures du matin à six heures du soir ; et de six heures du soir à six heures du matin, il y a encore un jour [2]. »

La maison a des visiteurs nocturnes plus gracieux que le diable ou que ceux d'outre-tombe. Ce sont en quelque sorte ses génies familiers et bienveillants ; d'ordinaire, les servants et les follets mettent tout en ordre dans celle où ils se plaisent. Aussi, loin de les repousser, on leur offre de petits présents pour les remercier de leurs bons offices.

Dans l'est de la France, la tante Arie fait sa tournée à certaines époques de l'année. Les Francs-Comtois la dépeignaient comme une charmante fée, au cœur aimant et à la main bienfaisante, qui ne descendait de l'empyrée que pour visiter les cabanes hospitalières et celles où il y avait quelque bien à faire. Elle y dispensait des présents à la jeunesse docile et studieuse ; elle était ennemie de la paresse, mais étant indulgente naturellement, elle se contentait de mêler la filasse qui restait encore suspendue à la quenouille d'une jeune fille lorsque le Carnaval était arrivé [3]. En Basse-Bretagne, une très vieille fée descendait par la cheminée la veille de la Saint-André pour voir si, aux approches de minuit, la ménagère était encore à filer, et si elle la trouvait ainsi occupée, elle la gourmandait [4]; dans plusieurs contes, les fées empruntent aussi cette voie pour venir soigner les enfants ou porter secours à des personnes affligées. Suivant une croyance d'Essé, en Ille-et-Vilaine, c'était par là qu'elles descendaient quand elles dérobaient les enfants [5].

La visite d'une catégorie assez nombreuse d'esprits, généralement

1. L. du Bois. *Recherches sur la Normandie*, p. 320.
2. A. Le Braz. *La Légende de la Mort*, t. II, p. 335 ; Paul Sébillot. *Trad.*, t. I, p. 185 ; Henry Carnoy. *Litt. orale de la Picardie*, p. 94.
3. D. Monnier et A. Vingtrinier. *Traditions*, p. 43-44.
4. Habasque. *Notions hist. sur les Côtes-du-Nord*, t. I. p. 284.
5. Paul Sébillot. *Les Margot-la-Fée*, p. 16 ; P. Bézier. *Mégalithes de l'Ille-et-Vilaine*, p. 139.

de petite taille, est au contraire redoutée ; il en est qui ne pénètrent dans les demeures des hommes ou des bêtes que pour y exercer leur malfaisance ou tout au moins leur espièglerie : des lutins s'asseyent sur la poitrine des gens endormis, les oppressent et leur donnent le cauchemar ; d'autres s'amusent à tresser la crinière des chevaux pour s'en faire des étriers ou des balançoires, ou ils les tourmentent de telle sorte qu'au matin ils ruissellent de sueur. Les paysans emploient, pour les chasser, sans compter l'eau bénite et les talismans catholiques, des procédés variés. Le plus habituel consiste à placer, dans un récipient en équilibre, des pois, du millet ou de la cendre : le lutin, en arrivant à l'étourdie, le heurte et le renverse, et comme il est obligé de ramasser une à une ces innombrables graines, il est si ennuyé de cette besogne qu'il ne se risque plus à revenir. En Auvergne, il suffisait de déposer des graines de lin dans un coin ; le drac s'en allait plutôt que de les compter ; dans le même pays, on étendait des cendres sur le passage du *Betsoutsou*, qui essayait en vain d'en savoir le nombre [1].

On avait recours à d'autres moyens, parfois moins doux : le « Faudeur » de la Haute-Bretagne cesse d'oppresser celui qui le menace d'un couteau ; dans les Vosges, on se garantit du Sotré-cauchemar, dans la Beauce du lutin fouleur, en ouvrant un couteau ou en se mettant les bras en croix [2]. Ce dernier procédé était employé au XVᵉ siècle, où l'on se préservait aussi du « luiton en vestant sa chemise ce devant derrière », en même temps que celui-ci, qui paraît oublié : Qui doubte la cauquemare qu'elle ne viengne de nuit à son lit, il convient mettre une sellette de bois de chesne devant un bon feu, et se elle venue se siet dessus, jamais de là ne se porra lever qu'il ne soit cler jour [3]. En Wallonie, pour s'en garder, il faut déposer ses souliers, les talons dirigés vers le lit, ou l'un dans un sens, l'autre dans l'autre : la croyance générale est que la *mark* ne peut monter sur le lit qu'après avoir chaussé les souliers et qu'on l'en empêche en ne les plaçant pas d'une façon normale [4].

Le métal, odieux aux esprits, de la lame du couteau, a pu être regardé autrefois comme aussi efficace que son tranchant lui-même.

1. Paul Sébillot. *Litt. orale de l'Auvergne*, p. 201 ; Dʳ Pommerol, in *Rev. des Trad. pop.*, t. XVIII, p. 279.
2. Paul Sébillot. *Trad.*, t. I, p. 146 ; L.-F. Sauvé. *Le F.-L. des Hautes-Vosges*, p. 236 ; Félix Chapiseau. *Le F.-L. de la Beauce*, t. I, p. 250.
3. *Les Évangiles des Quenouilles*, Appendice B, IV, 7 ; II, 10.
4. E. Monseur. *Le Folklore wallon*, p. 86.

C'est à cause de la répulsion qu'ils ont pour le sel qu'on en répand à la porte des étables en Lorraine, le premier mai, avant le lever du soleil, pour empêcher le Sotré de venir traire les vaches [1].

Les portes doivent rester closes la nuit, non pas à cause des voleurs, mais pour éviter la visite des esprits malfaisants. Dans la Gironde, on s'expose à un malheur en les ouvrant au coup de minuit, surtout lorsqu'il y a eu un décès dans la famille [2]. A l'île d'Ouessant, on se garde bien de passer par dessous sa porte le tison qu'implore le lutin revenant *Iannig an aod* ; celui-ci tirerait le bras, puis tout le corps, et on ne reverrait jamais l'imprudent [3].

Dans l'Aude, pour préserver la maison des visites de la Masque (*masco*) qui revêt pendant le jour une forme humaine, on place un vase plein d'eau près du trou de la serrure ou à la chatière, et l'on suspend au-dessus une vieille culotte : elle s'y noie généralement ; mais si, malgré ces obstacles, elle a pénétré dans l'appartement, on la conjure en disant : *Pét sur felho, passo la chiminiero*, et aussitôt elle s'envole par le tuyau de la cheminée [4]. Dans le pays de Liège, un silex naturellement troué, pendu à un clou au-dessus de la porte d'entrée, constitue un obstacle que le cauchemar ne peut franchir [5]. En Savoie, pour se délivrer de l'esprit follet, on mettait un verre de montre au trou de la serrure par lequel il avait l'habitude de s'introduire ; le follet en passant le faisait tomber, et mécontent de l'avoir cassé, il ne revenait plus jamais [6].

Suivant une croyance à peu près générale, les cris, les chants ou les bruits que l'on entend, pendant les ténèbres, dans la maison ou dans son voisinage immédiat constituent des présages redoutés. Lorsque les chiens hurlent alors, c'est que la Mort essaie de s'approcher du logis. En Corse, ils aboient deux fois si elle menace une femme, trois fois si c'est un homme [7]. En Basse-Bretagne, en Béarn, le chant du coq avant minuit pronostique un grand accident, le malheur ou le trépas [8]. Dans le Mentonnais, les oiseaux quels qu'ils soient,

1. L.-F. Sauvé. *Le F.-L. des Vosges*, p. 134.
2. C. de Mensignac. *Superstitions de la Gironde*, p. 130.
3. F.-M. Luzel, in *Revue de France*, t. IX, p. 776.
4. Gaston Jourdanne. *Contribution au Folk-lore de l'Aude*, p. 21-22.
5. E. Monseur. *Le Folklore wallon*, p. 86.
6. Jacques Replat. *Feuilles d'album*. Annecy, 1897, p. 28.
7. Julie Filippi, in *Rev. des Trad. pop.*, t. IX, p. 566.
8. A. Le Braz, *La Légende de la Mort*, t. I, p. 6 ; H. Pellisson, in *Rev. des Trad. pop.*, t. VI, p. 154.

annoncent la mort en chantant à minuit. En Corse un grand bruit entendu la nuit est le pronostic du décès de quelqu'un du logis [1].

Dans beaucoup de pays, les bruits nocturnes dont on ne peut expliquer la cause, tels que des coups sourds, des soupirs étouffés, sont produits par l'âme d'un défunt qui demande des prières [2].

De même que les phases de la lune et que l'état de la marée, les heures de la nuit exercent leur influence sur la destinée de ceux qui viennent au monde. Dans les Vosges et dans la Beauce, l'enfant né entre onze heures du soir et minuit n'aura jamais de chance ; il sera certainement malheureux s'il naît entre ces deux heures, surtout un vendredi ; dans la Gironde, celui qui naît à minuit, comme le Christ, sera malheureux comme lui [3]. Dans le Cantal, l'enfant né entre une heure et minuit tournera mal ; dans la Gironde, celui qui naît à une heure du matin aura des infortunes toute sa vie [4].

§ 2. LES DANGERS AU DEHORS

Même dans les maisons où reviennent les morts ou que fréquentent les lutins, les dangers de la nuit sont bien moins redoutables que ceux auxquels sont exposés les gens qui se trouvent dehors lorsqu'elle enveloppe la terre. Pour certaines personnes, le risque commence avant que l'obscurité ne soit complète. On se gardait bien, en Saintonge, de laisser errer les enfants à la brune, de peur que les sorcières ne les enlèvent pour les mener au sabbat [5]. Actuellement encore, on dit, dans le pays de Fougères, qu'ils ne doivent pas, avant sept ans accomplis, s'aventurer seuls après que l'*Angelus* a sonné ; sur le littoral de la Haute-Bretagne, des lutins ou des animaux fantastiques s'emparent des petits pêcheurs attardés sur les grèves, et, partout, dans l'intérieur des terres, on menace les enfants de la malice d'êtres méchants qui se promènent au crépuscule [6]. Toutefois, l'on ne croit plus guère à ces apparitions, et si on en parle aux enfants, c'est surtout pour leur faire peur et les empêcher de s'éloigner du logis.

Il n'en est pas de même des hantises de la nuit close, et beaucoup

1. J.-B. Andrews, *ibid.*, t. IX, p. 116 ; Julie Filippi, l. c.
2. A. Le Braz, t. I, p. 14 ; C. de Mensignac. *Sup. de la Gironde*, p. 60.
3. Richard. *Trad. de Lorraine*, p. 226 ; L.-F. Sauvé ; *Le F.-L. des Hautes-Vosges*, p. 10 ; Félix Chapiseau. *Le F.-L. de la Beauce*, t. I, p. 305 ; C. de Mensignac, l. c., p. 130.
4. Antoinette Bon, in *Rev. des Trad. pop.*, t. V, p. 536 ; C. de Mensignac, l. c.
5. J.-M. Noguès. *Mœurs d'autrefois en Saintonge*, p. 28.
6. A. Dagnet. *Au pays fougerais*, p. 13 ; Paul Sébillot. *Le F.-L. des pêcheurs*, p. 12.

de personnes les considèrent comme très réelles. Les adultes eux-mêmes peuvent faire alors de fâcheuses rencontres : d'innombrables esprits de toute nature se répandent dans la campagne, et plusieurs paraissent la considérer comme leur domaine réservé, tant que le coq, précurseur de l'aurore, ne les a pas avertis qu'il est temps de regagner les mystérieuses demeures où ils résident pendant le jour.

Il ne semble pas que les ténèbres aient maintenant un génie spécial : celui qui porte le nom de Maître de la Nuit ne figure que dans un conte gascon, et non dans la croyance populaire, et même son rôle nocturne est simplement indiqué dans une phrase : il exerce un grand pouvoir entre le coucher du soleil et son lever [1].

Les fées qui, suivant des légendes en voie d'effacement, se montrent au crépuscule, et qui accomplissent des gestes assez nombreux au clair de lune, dans le voisinage de leurs demeures, apparaissent rarement aux hommes pour les effrayer ou les égarer, à moins qu'ils ne s'aventurent trop près des endroits où elles se divertissent. Les lutins au contraire se présentent souvent encore sous l'apparence de nains, de feux-follets et de quadrupèdes divers ; mais ainsi que ceux des fées, une grande partie de leurs actes sont localisés dans le voisinage des eaux, des forêts, des gros blocs et des monuments mégalithiques. Ici je ne parlerai que des esprits de la nuit qui n'ont pas pour ainsi dire de résidence fixe, et qui errent par les chemins et par les champs.

Les apparitions les plus fréquentes et les plus redoutées sont celles du Diable, de la Mort en personne et des défunts ; suivant une croyance très répandue, la terre leur appartient pendant les ténèbres. Certaines périodes leur sont plus spécialement réservées : en Basse-Bretagne, celles particulièrement indues et affectionnées par les revenants sont entre dix heures du soir et deux heures du matin ; c'est aussi en Haute-Bretagne la partie de la nuit dont le Diable est le maître, alors que sur le littoral du même pays, son règne s'étend de minuit à la pointe du jour [2].

Minuit est la grande heure, celle des merveilles et des épouvantements ; c'est quand elle sonne qu'à certaines époques la terre ou la mer s'écartent pour laisser à découvert les édifices engloutis ou

1. J.-F. Bladé. *Contes de Gascogne*, t. I, p. 214, 220.
2. A. Le Braz. *La Légende de la Mort*, t. II, p. 69 ; Paul Sébillot. *Notes sur les traditions*, p. 4.

les trésors cachés. Suivant une croyance bretonne, les morts ouvrent alors les yeux [1], et presque partout c'est le moment où les hommes sont le plus exposés à la rencontre et aux entreprises des puissances nocturnes ; toutefois, dans le Mentonnais, les mauvais esprits sont surtout à craindre pendant la demi-heure qui le précède [2].

Dans la Gironde, en Beauce, les heures impaires sont les plus dangereuses entre le crépuscule et l'aurore ; en Basse-Bretagne, les lutins ne peuvent exercer leur malice qu'aux heures impaires, et c'est aussi celles des lavandières de nuit ; par contre, dans le même pays, on peut alors traverser sans dommage les cimetières [3].

Les morts semblent, sans que l'on en donne la raison, avoir une prédilection pour quelques nuits de la semaine : en Picardie, ils reviennent surtout le samedi à minuit ; en Haute-Bretagne, leur nuit préférée est celle du mardi [4].

Suivant une croyance plus générale, ils peuvent se montrer à toute époque de l'année ; lorsqu'ils apparaissent à leurs parents ou à leurs voisins, ils conservent, à peine altérés, leur figure, leur attitude et leur costume habituels [5]. Ceux qui se drapent dans un linceul sont, d'ordinaire, trépassés depuis longtemps, ou ils se présentent à des gens qui ne les ont pas connus vivants [6]. Il est rare qu'ils empruntent la forme de squelettes ou de personnages à tête de mort [7].

Les défunts qui, en raison d'actes accomplis pendant leur vie, ne restent pas tranquilles dans leur couche funèbre, ne sortent pas toujours du cimetière : on les y voit agenouillés sur des tombes ou groupés au pied du calvaire [8] ; quelquefois ils se promènent et même

1. Vérusmor. *Voyage en Basse-Bretagne*, p. 340.
2. J.-B. Andrews, in *Rev. des Trad. pop.*, t. IX, p. 253.
3. C. de Mensignac. *Sup. de la Gironde*, p. 130 ; Chapiseau. *Le F.-L. de la Beauce*, t. I, p. 305 ; F. Le Men, in *Rev. Celtique*, t. I, p. 419 ; A. Le Braz, t. I, p. 259.
4. Henry Carnoy. *Litt. orale de la Picardie*, p. 112 ; Paul Sébillot. *Coutumes*, p. 220.
5. Paul Sébillot. *Traditions de la Haute-Bretagne*, t. I, p. 230-234 ; A. Le Braz. *La légende de la Mort*, t. I, p. XLII ; Amélie Bosquet. *La Normandie romanesque*, p. 260 ; J. Lecœur. *Esquisses du Bocage normand*, t. II, p. 386 ; A. Ceresole. *Légendes des Alpes vaudoises*, p. 222, etc.
6. L. Kerardven. *Guionvac'h*, p. 187, 119.
7. Elvire de Cerny. *Saint-Suliac et ses traditions*, p. 47 ; Paul Sébillot, l. c., p. 252 ; B. Jollivet. *Les Côtes-du-Nord*, t. I, p. 57.
8. Elvire de Cerny, l. c., p. 33,44-45 ; L. Kerardven, l. c., p. 119 : ici ce sont des femmes qui chantent une espèce de cantique ; Jehan de la Chesnaye. *Contes du Bocage vendéen*, Vannes, 1902, p. 23.

dansent une sorte de ronde [1]. D'autres viennent se livrer à ce divertisssement macabre autour des croix de carrefour [2] ; mais le plus habituellement ils sont à genoux auprès [3], ou même dans des endroits qui ne semblent pas avoir été l'objet d'une consécration religieuse ; un gros caillou leur sert en quelque sorte de prie-Dieu. Si on interrompt la pénible station qu'ils font parfois depuis de longues années, ils doivent la recommencer, fussent-ils arrivés à la dernière nuit [4] ; aussi ils se vengent, d'une façon terrible, de ceux qui leur ont causé ce préjudice.

Les revenants que l'on peut rencontrer quand ils se rendent à ces lieux de pénitence, lorsqu'ils s'acheminent vers leur ancienne demeure, ou lorsqu'ils retournent au cimetière, sont légion ; mais plus nombreux encore sont ceux qui errent par les champs et par les chemins, jusqu'à ce que leur temps d'épreuve soit achevé ; eux aussi punissent les gens qui les ont molestés, ou qui leur ont simplement manqué d'égards [5]. En Armorique, la seule région où ce folk-lore ait été sérieusement relevé, sans que la matière soit épuisée, les morts conservent les mêmes passions qu'avant leur trépas ; ceux qui racontent leurs gestes leur attribuent celles qu'ils ont eux-mêmes, et ils paraissent les regarder comme plus susceptibles que les vivants. Quelques trépassés semblent jalouser les hommes qui respirent sous le ciel, et se faire un plaisir de les effrayer ou de leur nuire. En Basse-Bretagne, on connaît de méchants morts qui ont commis des actes coupables, et dont on ne peut débarrasser le pays où ils exercent leur malfaisance, qu'en les conjurant [6].

Quelques revenants, loin d'être animés de mauvaises intentions à l'égard des voyageurs de nuit, implorent au contraire leur bienveillance. Au lieu de rester silencieux et de ne répondre que si on les a interrogés, en les tutoyant, ils répètent d'ordinaire, avec un accent d'angoisse, une phrase ou une exclamation par laquelle ils cherchent

1. A. Le Braz, l. c., t. I, p. 287.
2. H. Carnoy, l. c. ; B. Jollivet, l. c.
3. Henry Carnoy. *Litt. orale de la Picardie*, p. 113 ; Jehan de la Chesnaye. *Les Revenants dans la trad. du Bocage vendéen.* Vannes, 1901, p. 10.
4. Paul Sébillot, l. c., p. 247.
5. Elvire de Cerny, l. c , p. 34, 47 ; Paul Sébillot, l. c., p. 229, 255 ; *Légendes chrétiennes.* Vannes, 1892, p. 34 ; Alfred Harou, in *Revue des Trad. pop.*, t. XI, p. 145 ; F. Chapiseau. *Le Folk-lore de la Beauce*, t. II, p. 168 ; cf. la plupart des autres références et celles de la note 3 de la p. 151.
6. Le Men, in *Revue Celtique*, t. I, p. 424 ; cf. pour les détails de cette conjuration les p. 424 et suiv. ; A. Le Braz, t. II, p. 277-278.

à révéler leur présence au passant, et à provoquer la réplique ou l'acte nécessaires pour mettre fin à leur pénitence.

Suivant une tradition constatée dans beaucoup de pays, celui qui a déplacé une borne est condamné à la porter dans ses bras, sur son épaule ou sur sa tête, jusqu'à ce qu'il l'ait remise en place. Le cri qu'il pousse : « Où la mettrai-je ? », indique qu'il ne peut plus retrouver l'endroit d'où il l'a frauduleusement enlevée[1] ; en Auvergne, en Basse-Bretagne et ailleurs, il passe et repasse auprès sans le reconnaître. Sa pénitence est terminée lorsqu'un chrétien lui a répondu : « Mets-là où tu l'as prise[2] ». Dans les Côtes-du-Nord, il ne pouvait, disait-on vers 1830, être délivré que si cette réponse lui était faite la cent-unième année[3]. En Ille-et-Vilaine, au contraire, l'expiation était à courte échéance ; le propriétaire lésé devait venir lui-même indiquer l'endroit où la borne devait être remise[4]. Ces conditions étroites ne figurent pas dans les autres versions ; mais d'après un récit du Morbihan, il fallait que la pierre fût replacée en présence d'un témoin, comme dans l'acte juridique du bornage[5]. Dans le Luxembourg belge, un revenant criait aussi tous les soirs, parce qu'il avait déplacé à son profit la borne d'un bois qui appartenait par parties à divers propriétaires. Il fut résolu que tous les chefs de famille se rendraient à l'endroit où se faisait entendre l'âme coupable. Dès qu'elle eut poussé son cri : « Où la mettrai-je ? » les gens qui s'étaient rassemblés près de là crièrent à l'unisson par trois fois : « Mets-là où tu l'as prise ! » et depuis on ne l'entendit plus jamais[6]. Parfois le revenant s'approche de la personne charitable et la remercie de l'avoir affranchi du supplice qu'il subissait depuis longues années ; il disparaît ensuite, et on n'entend plus crier dans le champ hanté jusqu'alors. On disait dans les Ardennes que lorsqu'on retrouvait la borne remise en place, elle était toute noire et présentait des taches rouges, dues à la pression des doigts brûlants du coupable[7].

1. L. du Bois. *Recherches sur la Normandie*, p. 306 ; Laisnel de la Salle. *Croyances du Centre*, t. I, p. 120 ; D^r Fouquet. *Légendes du Morbihan*, p. 12 ; P. M. Lavenot. *Légendes du pays de Vannes*, p. 18 ; Paul-Yves Sébillot. *Contes du pays de Gouarec*, p. 17-18.
2. Abbé Grivel. *Chroniques du Livradois*, p. 99 ; A. Le Braz. *La Légende de la Mort*, t. II, p. 73 ; parfois le coupable a été *adjuré* par celui qu'il a lésé.
3. Habasque. *Notions historiques sur les Côtes-du-Nord*, t. I, p. 371-372.
4. A. Orain. *Le Folk-lore de l'Ille-et-Vilaine*, t. II, p. 303-304.
5. François Marquer, in *Rev. des Trad. pop.*, t. XV, p. 225-226.
6. Paul Marchot, in *Revue des Trad. pop.*, t. VI, p. 678.
7. A. Meyrac. *Traditions des Ardennes*, p. 199. Dans la Suisse romande, le

Dans le pays de Lannion, un esprit qu'on ne voit jamais est l'âme de quelque pauvre jeune homme qui se sera perdu pour avoir trop aimé la danse, le jeu ou le cabaret, et il doit errer sur la terre en criant d'une voix lamentable : « *Ma Momm !* ma Mère ! » jusqu'à ce qu'un chrétien ait récité à son intention, et sur le lieu même, un *De profundis*. Un autre s'en va continuellement à travers la campagne en répétant: *Sed libera nos a malo !* et il souffre, tant qu'une personne charitable n'a pas osé lui répondre: *Amen !*[1] Un revenant des Vosges, qui remettait complaisamment dans leur route les voyageurs égarés, ne disait qu'un seul mot *Kyrie* ; un homme lui ayant crié : « Tu ferais bien de dire une fois *Kyrie eleison* », il disparut et on ne le revit plus. Un ivrogne ayant chanté *Kyrie eleison* en passant près d'un autre revenant qui répétait aussi *Kyrie*, celui-ci le remercia et lui dit que depuis cent ans il attendait cette bonne parole pour être délivré du Purgatoire[2].

Suivant une croyance, constatée surtout dans le Centre, les enfants sortent chaque nuit des limbes, et reviennent sur terre, en attendant, pour entrer en Paradis, qu'un passant veuille bien leur servir de parrain et les baptiser. Un vigneron du Puy-de-Dôme, parti de bonne heure pour aller à sa vigne, se vit, un peu avant le lever du soleil, entouré d'une multitude d'enfants, tout habillés de blanc, encore plus petits que des nouveaux-nés, qui se pressaient autour de lui en criant : « Ce n'est pas ton parrain, c'est le mien ! » Le vigneron comprit ce qu'ils demandaient ; il prit de l'eau dans un ruisseau qui coulait près de là et les aspergea en disant : « Je suis votre parrain à tous, mes enfants ! » Quand il eut prononcé les paroles du baptême, ils disparurent en criant : « Grand merci, parrain, grand merci ! »[3]. On raconte en Limousin qu'un homme passant dans un bois de châtaigniers par une nuit sans lune entendit au-dessus de sa tête de grandes clameurs : « C'est mon parrain ! — Non, c'est le mien ! — Ce n'est pas le tien ! » L'homme leur ayant répondu : « Je suis votre parrain à tous deux ! » délivra les âmes innocentes de deux pauvres enfants morts sans baptême[4]. En Basse-Bretagne, ces petites âmes errent dans le ciel sous forme d'oiseaux, en poussant un faible

déplaceur de bornes se montrait sous l'aspect d'un feu-follet. (A. Ceresole. *Légendes des Alpes vaudoises*, p. 220).

1. F.-M. Luzel. *Légendes chrétiennes*, t. II, p. 339-340.
2. L.-F. Sauvé. *Le Folk-lore des Hautes-Vosges*, p. 304-305.
3. Paul Sébillot. *Littérature orale de l'Auvergne*, p. 107-108.
4. Joseph Roux, in *Lemouzi*, mars 1894.

cri qui ressemble à un vagissement[1]. Aux avents de Noël, les paysans de l'Autunois entendent par trois fois des gémissements d'enfants, accompagnés de bruissements d'ailes ; ce sont ceux d'enfants morts sans baptême[2].

La rencontre des cercueils est aussi redoutée que celle des morts eux-mêmes ; du reste ils contiennent presque toujours un trépassé ; on prétendait en Basse-Normandie, vers 1840, qu'un damné y était couché[3] ; en Haute-Bretagne ils renferment une âme en peine[4]. La même croyance semble exister dans d'autres pays, et c'est elle qui motive les actes destinés à procurer du soulagement à cet hôte du Purgatoire.

Cette apparition se manifeste sous deux formes : la première, caractérisée par la localisation et l'immobilité du cercueil, n'a jusqu'ici été constatée que sur quelques points de l'ouest : en Basse-Normandie, les châsses sont en équilibre sur l'échalier des cimetières, ou, comme en Haute-Bretagne, posées sur ceux des champs ; dans ce dernier cas, pour passer sans dommage, il faut les retourner bout pour bout, avec respect, et les remettre exactement à la même place[5]. Aux environs de Dinan on sait pourquoi les châsses se montrent sur les échaliers : elles sont occupées par des défunts qui, sous cette enveloppe, doivent se rendre aux endroits où ils ont une expiation à accomplir ; mais ils sont arrêtés par les barrières, qu'ils ne peuvent franchir sans un secours humain ; lorsque la bière a été tournée et déposée de l'autre côté, une voix remercie en disant : « Tu as bien fait ». Le passant charitable meurt à bref délai, mais il est assuré d'aller en Paradis, parce qu'il a tiré une âme de peine[6] ; en Ille-et-Vilaine, où la vue de ces châsses est un présage de mort, elles disparaissent aussitôt qu'on a bordé le linceul qui les recouvre[7].

Dans certaines parties des Côtes-du-Nord, on peut se rendre compte de la cause toute naturelle qui a contribué, sinon à l'origine,

1. A. Le Braz. *La Légende de la Mort*, t. II, p. 80.
2. J.-G. Bulliot et Thiollier. *La Mission de Saint Martin*, p. 309.
3. Chrétien de Joué-du-Plain. *Veillerys Argentenois*, MMss.
4. Comm. de Mme Lucie de V.-H.
5. Amélie Bosquet. *La Normandie romanesque*, p. 274-275 ; J. Lecœur. *Esquisses du Bocage normand*, t. II, p. 393-394. D'après une enquête faite, à ma prière, par de bons folk-loristes, cette superstition est inconnue en Bourbonnais, en Basse-Bretagne, en Lauraguais, en Lorraine, en Nivernais.
6. Comm. de Mme Lucie de V.-H.
7. Paul Sébillot. *Traditions de Haute-Bretagne*, t. I, p. 211.

du moins à la conservation de cette branche de la superstition. J'ai connu plusieurs endroits où l'on disait que les châsses s'étaient montrées, à diverses reprises, à des gens que l'on citait ; presque tous ces échaliers hantés étaient constitués par des dalles de schiste ou de granit posées verticalement entre deux talus plantés d'arbres. Une nuit de clair de lune où je passais par une route le long de laquelle se dressait une de ces pierres, j'aperçus en effet quelque chose qui, à distance, ressemblait assez à une bière recouverte d'un drap blanc ; à mesure que je m'approchais, l'image devenait moins nette, mais elle reparaissait lorsque j'étais revenu à la place où je l'avais remarquée tout d'abord ; en réalité l'ombre du tronc et des branches de deux arbres plantés près de la pierre, blanche au clair de lune, dessinait sur elle une forme qui, pour un esprit prévenu, pouvait éveiller celle d'une bière véritable.

Les cercueils qui se montrent par les chemins ou par les sentiers, de façon à barrer la route aux passants, sont connus dans un plus grand nombre de pays. Il semble que leur apparition est parfois provoquée par un acte du voyageur : en Provence, une « caisse de mort », avec quatre cierges allumés, se présente à celui qui, oubliant la recommandation des anciens, s'est signé à la vue d'un feu follet [1].

Ailleurs les châsses surgissent sans que celui qui a la mauvaise chance de les rencontrer y soit pour rien. Quelquefois, il y en a plusieurs [2] : en Basse-Normandie, un homme racontait qu'une nuit son grand'père vit une bière posée en travers, devant les pieds de son cheval ; il la contourna ; à cinq mètres plus loin, il y en avait une nouvelle ; quand il revint en arrière pour s'assurer si la première s'y trouvait encore, elle avait disparu [3]. On connaît divers moyens de faire cesser cette apparition ou de passer sans danger ; en Provence, pour éviter que la « caisse de mort » ne suive le voyageur jusqu'au lever du soleil, il suffit qu'il la prenne sous son bras et la tourne de côté sur le bord du chemin [4]. En Basse-Normandie, il faut s'approcher avec respect de la bière, la retourner bout pour bout, et la remettre à la même place [5] : en Berry, en Auvergne, en

1. Lou Cascarelet (Roumanille), in *Armana Prouvençau*, 1890 ; cf., p. 159, une autre circonstance où le signe de croix fait la nuit est également dangereux.

2. Amélie Bosquet, l. c. p. 275 : Laisnel de la Salle. *Croyances du Centre*, t. I, p. 119 ; Paul Sébillot. *Littérature orale de l'Auvergne*, p. 101 ; Paul Sébillot. *Trad.* t. I, p. 212.

3. Comm. de M. Louis Quesneville.

4. Lou Cascarelet, l. c.

5. Amélie Bosquet, l. c. ; J. Lecœur, l. c.

Haute-Bretagne, cet acte est accompagné de prières ou de signes de croix, et quand il a été accompli une voix crie : « A la bonne heure ! » ou « Tu as bien fait ! »[1].

Il n'est pas toujours nécessaire de toucher au cercueil : dans la Creuse, un homme en ayant vu un, la nuit du Vendredi saint, au milieu de la route avec quatre chandelles allumées, devant lequel ses chevaux reculaient, fit sa prière, et dès qu'il l'eut finie, le cercueil rentra dans une chapelle voisine, pendant qu'une voix lui criait : « Merci ! »[2].

Des punitions attendent ceux qui n'ont pas été respectueux ; en Berry, le voyageur qui sauterait par dessus la châsse serait sûr de ne pas retrouver son chemin ; des paysans bas-normands ayant enjambé un cercueil furent battus par des mains invisibles ; un garçon de la Haute-Bretagne qui avait donné un violent coup de pied à une châsse placée en travers de la route, la vit se dresser debout comme une personne, et marcher à sa suite en répétant : « O ma tête »[3].

En Basse-Bretagne où pourtant, comme dans le Trécorrois, les sentiers à travers champs sont parfois clos par des dalles de pierre, on n'a pas jusqu'ici constaté la superstition des châsses posées sur des échaliers ; les cercueils qui barrent la route y semblent aussi inconnus[4]. Ceux que l'on voit la nuit sont mobiles ; des fantômes les transportent à l'endroit où quelqu'un doit mourir, ou bien ils sont posés sur des charrettes, accompagnées d'un cortège où figurent parfois les parents et ceux qui vraisemblablement en auraient fait partie[5] ; en ce cas, il s'agit d'un enterrement vu à l'avance qui a lieu, peu après, mais en plein jour[6]. Une légende de forme et d'allure romantiques raconte qu'un homme voit une charrette portant une châsse recouverte d'un suaire blanc et attelée de quatre bœufs tout noirs avec une tache blanche

1. Paul Sébillot. *Litt. orale de l'Auvergne*, p. 101 ; Laisnel de la Salle, l. c. ; Lucie de V.-H., in *Rev. des Trad. pop.*, t. XIII, p. 500-501 ; en Haute-Bretagne seulement, mais non toujours, cette apparition est un présage de mort.
2. J.-F. Bonnafoux. *Légendes de la Creuse*, p. 14-15.
3. Laisnel de la Salle, l. c. ; J. Lecœur, l. c. ; Paul Sébillot. *Légendes chrétiennes*, Vannes, 1892, in-8, p. 35-36 ; dans un autre récit (Sébillot. *Trad.*, t. I, p. 212), des châsses suivent des gens qui n'ont pas été respectueux à leur égard.
4. Une enquête faite récemment sur ce sujet n'a révélé aucun fait se rattachant à cette croyance.
5. A. Le Braz. *La Légende de la Mort*, t. I. p. 56.
6. M. Blacque, in *Rev. des Trad. pop.*, t. VI, p. 398 ; Paul-Yves Sébillot. *Contes du pays de Gouarec*, p. 9 ; A. Le Braz, l. c., p. 59 ; L. Kerardven. *Guionvac'h*. p. 185.

au milieu du front ; l'Ankou (la mort personnifiée) les pique avec un aiguillon de fer ; le passant la suit, et quand elle s'arrête devant l'église, la châsse va d'elle-même se poser sur les tréteaux, près desquels sa mère pleure ; le cercueil s'entr'ouvre, et il voit son double couché dans le cercueil ; l'homme mourut deux mois après[1]. Si l'auteur n'a pas arbitrairement introduit l'Ankou dans son récit, sa version comprend deux thèmes ordinairement séparés : celui de l'enterrement vu à l'avance, et celui du char conduit par la Mort en personne.

C'est en pays bretonnant que cette dernière apparition, la plus dramatique et la plus redoutée des hantises de la nuit, a été surtout relevée. Le Char de la Mort y porte plusieurs noms, qui tous le rattachent à son conducteur, l'Ankou, (la mort en personne), qui en breton est masculin. Bien que cette superstition soit vraisemblablement ancienne, la première mention écrite remonte à la fin du XVIIIe siècle : aux environs de Morlaix, la Brouette de la Mort, *Cariquel-Ancou*, était couverte d'un drap blanc, des squelettes la conduisaient, on entendait le bruit de sa roue quand quelqu'un était près d'expirer[2]. D'après Boucher de Perthes, qui habita la Bretagne de 1816 à 1825, lorsque quelqu'un devait mourir, on entendait un bruit sourd et prolongé, celui du char de la mort, *carrik ann amon* (sic ; c'est une mauvaise lecture de *ann ankou*), il s'arrêtait à la porte de la victime désignée, et l'on entendait frapper très fort[3]. Vers 1830 on disait dans le Morbihan que *Carriquel an ankou* traversait rapidement l'aire à battre, et que sa roue sifflait comme une vipère lorsqu'un malade allait mourir[4].

Les descriptions postérieures sont beaucoup plus précises et plus circonstanciées, peut-être parce que les auteurs qui les ont rapportées ont mieux su interroger les paysans ; mais on peut remarquer que dans plusieurs versions le funèbre véhicule, tout en conservant son rôle d'avertisseur de trépas, est chargé de transporter les morts. Enfin si, dans les dépositions antérieures à 1840, les chars et la brouette se rattachent à l'Ankou par le nom qu'ils portent, ils ne sont

1. Kermeleuc, in *Le Conteur breton*, t. I (1864-1865), p. 153 et suiv.
2. Cambry. *Voyage dans le Finistère*, p. 40. *Le Dictionnaire françois-celtique* de Grégoire de Rostrenen ne mentionne pas cette superstition.
3. *Chants Armoricains*, p. 235-236.
4. L. Kerardven. *Guionvac'h*, p. 185. En 1832, Habasque. (*Notions historiques sur les Côtes-du-Nord*, t. I, p. 285), disait que le Chariot de la mort traversait les airs traîné par des oiseaux funèbres.

pas expressément dirigés par lui. Cambry parle de plusieurs squelettes dont aucun ne semble investi des fonctions de conducteur principal. Il n'a probablement pas connu le personnage puissant, parlant et agissant qui, dans les récits postérieurs, est une sorte de divinité masculine de la mort, ou, comme l'a conjecturé Léon Marillier, l'exécuteur impitoyable des volontés du Tout-Puissant [1]. D'après Souvestre, le bruit du *Karr an Ankou* rappelle celui d'une charrette non ferrée ; il est couvert d'un drap mortuaire, traîné par six chevaux noirs, et conduit par l'Ankou ; celui-ci tient à la main son fouet de fer et répète sans cesse : « Détourne ou je te détourne ! » il va chercher ceux qui vont mourir [2]. Dans le pays de Lannion, ceux qui prétendaient avoir vu le *Caric ann Ankou*, le petit chariot de la Mort, qui remplit le même office, disaient qu'il ressemblait assez aux petites charrettes des cultivateurs ; il était recouvert d'un linceul blanc, attelé de deux chevaux blancs, et conduit par la Mort tenant en main sa grande faux qui brille au clair de la lune, et même dans l'obscurité. L'essieu grinçait et criait toujours, comme celui d'une charrette qu'on ne graisse point ; lorsque, parfois invisible, le char passait par le chemin au moment où quelqu'un expirait, on entendait quand même son essieu [3]. Ce trait de l'essieu qui grince est commun à toutes les légendes [4]. Dans le Trécorrois, le *Karrik* ou *Karriguel ann Ankou*, fait à peu près comme les charrettes dans lesquelles on transportait autrefois les morts, est traîné d'ordinaire par deux chevaux attelés en flèche. Celui de devant est maigre, efflanqué, se tient à peine sur ses jambes ; celui du limon est gras, a le poil luisant et est franc de collier. L'Ankou se dresse debout dans la charrette ; il est escorté de deux compagnons à pied ; l'un conduit par la bride le cheval de tête ; l'autre a pour fonction d'ouvrir les barrières des champs ou des cours, et les portes des

1. A. Le Braz. *La Légende de la Mort*, 1re édition, p. LII, préface. Peut-être y a-t-il eu une évolution dans la croyance. On voyait naguère en Basse-Bretagne nombre de représentations de la Mort qui ont pu influer sur l'idée que les paysans se font du costume et de la figure de l'Ankou (squelette ou personnage long et maigre. Telles sont les cariatides de l'ossuaire de Landivisiau, du bénitier de la Martyre. (H. du Cleuziou. *La Bretagne artistique*. Pays de Léon, p. 66, 68), les statuettes en bois ou en pierre de l'Ankou, dans des églises rurales, à Bulat, à Cléden-Poher, à la Roche-Maurice ; l'une d'elles a longtemps trôné sur l'autel des morts à Plumilliau. (A. Le Braz, l. c., t. II, p. XXXIII, 96).
2. E. Souvestre. *Le Foyer breton*, t. I, p. 150, (pays de Léon).
3. F.-M. Luzel. *Légendes Chrétiennes*, t. II, p. 335.
4. Quelques personnes ont attribué au cri d'un crapaud le bruit que l'on prend pour celui d'un essieu grinçant, constaté à peu près par toutes les dépositions, aussi bien en Haute-Bretagne que dans le pays bretonnant.

maisons. C'est aussi lui qui empile dans la charrette les morts que l'Ankou a fauchés [1]. Dans le Morbihan, l'Antkou (sic) emporte sur sa charrette grinçante attelée d'un squelette ceux qu'il a moissonnés dans sa tournée [2]; parfois le véhicule n'est, en ce pays, qu'un avertisseur de trépas : la Brouette de la Mort est poussée par un squelette, ou son passage n'est révélé que par le bruit criard de sa roue [3]. Cet attelage macabre qui figure dans la description de Cambry (1798), n'a pas été retrouvé de nos jours dans le Finistère [4].

On a relevé dans les vingt dernières années une conception de l'Ankou assez différente de celles rapportées ci-dessus. Au lieu d'être un personnage puissant chargé d'attributions générales, il n'est plus qu'une sorte de pourvoyeur local des cimetières. Il s'est, pour ainsi dire fractionné, de même que les Vierges adorées dans les différents sanctuaires en sont venues à être conçues, non pas comme des noms divers d'un même être céleste, mais comme des êtres réellement différents. Dans le Trécorrois et probablement aussi dans le Finistère, l'Ankou, ouvrier de la Mort, est le dernier défunt de l'année [5]; à Besné et à Guemené-sur-Scorff, dans le Morbihan,

1. A. Le Braz. *La Légende de la Mort*, t. I, p. 98-99; parfois l'attelage se compose de trois chevaux blancs attelés en flèche (*ibid.* p. 100).
2. F. Cadic. *Dans la campagne bretonne*, s., d., in-8, p. 61, 72.
3. Comm. de M. l'abbé Cadic.
4. L'Ankou semble se montrer aux voyageurs de nuit principalement lorsqu'il joue le rôle d'avertisseur de trépas ou de convoyeur des trépassés; on le retrouvera, avec des attributions différentes, en d'autres parties de cet ouvrage. Ce char paraît surtout connu dans les pays celtiques : en Irlande, le *dead coach*, chariot de la Mort, noir, traîné par quatre chevaux sans tête, est conduit par un cocher également sans tête ; il ne fait aucun bruit ; en Cornouaille, c'est un carrosse à l'ancienne mode que l'on entend vers minuit (A. Le Braz. *La Légende de la mort*, t. I, p. 98-99; notes de M. Georges Dottin) ; cependant une légende du grand-duché de Luxembourg parle d'un char attelé de quatre chevaux noirs et conduits par un nain, qui est le cocher de la Mort; (Alfred Harou, in *Rev. des Trad. pop.*, t. XI, p. 662) ; cf. aussi la légende du Bocage normand et celle du carrosse du Pollet, qui est spécial à la nuit des morts. Dans ses *Contes et Légendes de Bretagne*, p. 84-89, Mme de Cerny a donné un assez grand nombre de détails sur l'Ankou, qui sont rapportés un peu pêle-mêle ; suivant elle, ce char arriverait de la mer, qu'il traverse attelé de quatre chevaux noirs ; lorsqu'il a abordé le rivage, l'Ankou y monte, saisit les guides, ramasse toutes les âmes qu'il trouve sur son passage, les entasse dans sa charrette et les abîme dans les profondeurs de la mer.
5. A. Le Braz. *La Légende de la Mort*, 1re éd., préface de Léon Marillier, p. XLIX. Marillier disait que ces divers Ankou semblaient à la veille de se confondre, dans l'imagination populaire, avec une divinité unique, la Mort, exécutrice des volontés de Dieu. Si la conception de l'Ankou paroissial n'est pas une branche distincte de la croyance, il paraît que l'évolution s'est faite en sens inverse, puisque les récits les plus anciens ne parlent que d'une divi-

l'Ankaw est au contraire le premier mort de l'année, et celui de Guéméné étrangle ceux qui meurent après lui[1]. A Audierne, le *Bag-Noz* ou bateau de nuit, qui fait sur mer l'office du chariot des morts, est commandé par le premier trépassé de l'année[2].

Bien que l'Ankou ne figure dans ce chapitre comme l'une des apparitions nocturnes les plus curieuses, et que mon but ne soit pas de traiter à fond la question assez obscure de ses origines et de ses diverses manifestations, je pense que l'on peut déduire des différents textes cités que la croyance ne se présente pas sous un aspect unique. Elle a plusieurs branches assez distinctes, bien qu'ayant des traits communs. Les plus anciennement constatées parlent d'un génie non localisé, associé à une brouette ou à un char, qui tantôt est un avertisseur de trépas, tantôt remplit ce rôle et celui de meurtrier, tantôt est chargé de transporter les morts. Les divers Ankou attachés à une paroisse, et qui n'ont pas pour attribut spécial un véhicule, sont les exécuteurs des volontés de Dieu et semblent, en quelque sorte, chargés de la police des morts.

En plusieurs points de la Basse-Bretagne, on croit voir des signes matériels du passage du char de la Mort ; lorsque dans sa tournée, il passe près du Calvaire de Tréguier, le lendemain on constate la marque du moyeu sur le piédestal, avec la trace d'une seule roue autour de la croix ; ailleurs, des ornières sur le roc montrent qu'il a parcouru le pays[3].

Suivant une tradition assez répandue dans la partie française des Côtes-du-Nord, on peut aussi y rencontrer la *Charrette moulinoire*, qui est apparentée au char de l'Ankou ; lorsqu'elle vient pour chercher les morts, on l'entend *couiner* (grincer) à chaque tour de roue. Quelques-uns disent que son attelage est invisible, d'autres qu'elle est traînée par des chevaux, et que son conducteur crie : « Gare la và (le passage) du limonier ! » Elle tue ceux qui ne se sont pas rangés à temps sur sa route. D'après certains, elle ne peut, comme en Basse-Normandie, passer par les champs parce qu'ils ont été bénits[4]. Parfois elle est attelée de douze cochons, six grands et six petits ;

nité d'ordre général, dont le rôle n'était pas limité à une paroisse, mais qui faisait sa tournée dans toute une région. (Souvestre, Luzel, etc.)
1. J. Loth, in *Annales de Bretagne*, t. IX, p. 462.
2. H. Le Carguet, in *Rev. des Trad. pop.*, t. VI, p. 655.
3. N. Quellien, in *Rev. des Trad. pop.*, t. XVII, p. 452 ; Elvire de Cerny. *Contes de Bretagne*, p. 88.
4. Paul Sébillot. *Traditions*, t. I, p. 208-209. Souvent elle va à la porte de ceux qui « sont pour mourir ».

qui grognent constamment, et le diable la conduit. Celui à la porte duquel elle verse est assuré de mourir dans la quinzaine [1]. D'autres prétendent que c'est un grand chariot attelé d'une « petite ourse », que celui qui la guide est une « ourse » de plus forte taille, et qu'elle fait entendre un bruit très particulier, qui ne ressemble pas à celui d'une charrette ordinaire [2]. A Pontchâteau, dans la Loire-Inférieure, le chariot qui présage aussi un décès est parfois une petite voiture traînée par des chiens [3]. A Malestroit, dans le Morbihan de langue française, les anciens disent, sans donner aucune description, qu'on entend passer la « Charretée » lorsque quelqu'un doit mourir; on raconte la même chose à Guenrouet, dans la Loire-Inférieure, aux environs de la forêt du Gâvre, et à Plessé, où le bruit ressemble à celui d'une charrette chargée de paille et marchant lentement; à Marzan près de la Roche-Bernard la charrette va s'arrêter devant la maison de celui qui doit mourir [4].

Dans l'arrondissement de Dinan, on appelle la Brouette de la Mort ou la Grand'Cherrée, (la grande charretée) le véhicule qui fait sa tournée pour transporter les morts d'une région [5].

Tous ces récits ont été recueillis dans des pays qui ont parlé breton jusque vers le IXe siècle, et peut-être même plus tard; je n'ai pas rencontré la moindre trace du funèbre char dans le centre de l'Ille-et-Vilaine, mais on le retrouve dans les environs de Redon, où un dialecte celtique était aussi en usage à la même époque : le chariot de David passe la nuit par les rues des villages et le grincement de son essieu annonce la mort d'un chrétien [6].

En dehors de la péninsule armoricaine, la tradition a été relevée seulement dans la partie de la Basse-Normandie qui en est voisine :

1. Paul Sébillot. *Contes*, t. II, p. 277. Celui qui renversait la charrette était assuré de mourir à bref délai (*ibid.*, p. 278).
2. Lucie de V.-H., in *Rev. des Trad. pop.*, t. XVI, p. 259.
3. Comm. de M. G. Ferronnière, professeur à l'Université d'Angers. Le père de la personne qui a donné ce renseignement assurait l'avoir vue un peu avant la mort d'un enfant.
4. Comm. de M. G. Ferronnière, qui a fait dans la Loire-Inférieure et dans le Morbihan une enquête sur ce sujet. Tous les faits qu'il cite ont été recueillis dans la partie encore bretonnante au IXe siècle ; dans le reste de la Loire-Inférieure, l'enquête a été négative.
5. Paul Sébillot. *Traditions*, t. I, p. 209 ; dans ce pays, il est rare que les morts soient transportés sur des charrettes. On peut même dire que ce moyen n'est employé que lorsque le défunt n'est pas enterré dans sa paroisse.
6. A. Orain. *Le F.-L. de l'Ille-et-Vilaine*, t. II, p. 287-288.

la charrette des Morts, traînée par des bœufs noirs, ne parcourait que les vieux chemins abandonnés, jamais les champs, parce qu'ils sont bénits ; elle portait une bière couverte de son drap blanc et entourée de cierges allumés ; celui qui se trouvait sur son passsage devait se ranger sans rien dire, faire trois signes de croix et réciter un *Pater* et un *Ave* [1].

Dans plusieurs communes des Côtes-du-Nord, où la Charrette Moulinoire vient charger les trépassés, on lui assigne parfois un autre rôle, qui n'a pas été constaté ailleurs. Elle est conduite par le diable qui crie aussi : « Gare la vâ (le passage) du limonnier ! » et qui tue ou emporte ceux qui ne se sont pas rangés à temps. On disait aussi que les personnes qui avaient pris place dans cette charrette étaient forcées de « se mettre en bêtes » toutes les nuits et de courir jusqu'à ce qu'elles eussent été blessées à sang [2]. Dans ce dernier cas, il semble que la voiture diabolique venait faire des recrues pour la lycanthropie.

D'autres véhicules apparentés au Char de la Mort se manifestent annuellement, et pendant une nuit déterminée. A Donges (Loire-Inférieure), juste à l'ancienne limite du breton et du français, le « Charrizot » apparaît la nuit de Noel ; c'est une charrette à bœufs ; elle s'arrête et son essieu crie devant la maison de la personne qui mourra dans l'année ; ceux auxquels il est donné de la voir passer peuvent dire comment sera arrangée la véritable charrette qui emportera le mort au cimetière, et même de quelle couleur seront les bœufs par qui elle sera traînée. A Malestroit, la Charretée passe le soir de la Toussaint ; mais on n'ajoute rien à cet énoncé [2]. Vers 1840, une apparition du même genre se montrait dans un faubourg de Dieppe et elle était ainsi décrite : au Pollet, un char funèbre parcourt à minuit, le jour des Morts, les rues de la ville ; il est attelé de huit chevaux blancs, et des chiens blancs le précèdent en courant. On distingue quand il passe les voix de ceux qui sont morts dans l'an-

1. J. Lecœur. *Esquisses du Bocage normand*, t. II, p. 394. Les enquêtes, faites à ma prière, dans plusieurs régions (Lorraine, Bourbonnais, Nièvre, Lauraguais, Languedoc, Champagne, etc.), ont été négatives.
2. Paul Sébillot. *Traditions*, t. I, p. 209 ; *Contes*, t. II, p. 277.
3. Comm. de M. G. Ferronnière. On raconte dans la partie centrale des Côtes-du-Nord que la Mort en personne, montée sur un cheval, va à l'église pendant la messe de minuit, et qu'elle touche avec sa baguette ceux qui doivent mourir dans l'année. (Paul Sébillot, in *Archivio per le tradizioni popolari*, t. IV, p. 430-431.)

née. C'est pour ceux qui le voient le présage d'une mort prochaine, aussi on se hâte de fermer ses portes dès qu'on l'entend[1].

Beaucoup d'esprits des ténèbres, lutins appeleurs ou porte-feux, lavandières de nuit, sont localisés au bord des eaux ou dans le voisinage immédiat de circonstances physiques remarquables : c'est pour ainsi dire leur domaine, dont ils ne s'écartent guère, et il est rare qu'ils s'attaquent à ceux qui en passent à une distance respectueuse. On pourra lire leurs gestes au livre de la Terre et à celui des Eaux douces.

D'autres, tout aussi nombreux, n'ont point de résidence fixe : on est exposé à les rencontrer dans les champs, par les sentiers, et même par les chemins, surtout aux carrefours, les lieux de prédilection du diable, des revenants et des bêtes sorcières. Ils surgissent inopinément devant les voyageurs, ou, invisibles, manifestent leur présence par des bruits ou par des clameurs. C'est ainsi que les esprits crieurs ne se tiennent pas toujours auprès de l'eau ; parfois leur appel part de quelque coin du champ ou de la lande : les *hoppers* de Basse-Bretagne, les *houpeurs* de Haute-Bretagne, les *houpeux* de Picardie, imitent la voix des hommes pour les tromper, et souvent ils foulent et renversent ceux qui leur répondent[2] ; les « Criards » du Pas-de-Calais appelaient les passants pendant les nuits obscures et traînaient par les cheveux les gens qui commettaient la même imprudence[3]. Au commencement du siècle dernier, on redoutait, en Basse-Bretagne, la *Scrigérez nooz*, la crieuse de nuit, qui poursuivait les gens en poussant des cris plaintifs. En Alsace, le passant isolé qui n'a pas soin de se taire au moment où la chasse sauvage est dans les airs et lui crie son nom, est saisi par les puissances des ténèbres et doit errer toute la nuit par la forêt ; dans le Mentonnais, le voyageur ne doit pas répondre à celui qui lui parle[4].

Il est bien d'autres actes dont il faut s'abstenir lorsqu'on se trouve dehors pendant la nuit ; il est surtout dangereux de siffler, car le diable ou les esprits ne tardent pas à s'approcher de l'imprudent. En Haute-Bretagne, c'est le diable qui répond. Dans la partie

1. Amélie Bosquet. *La Normandie romanesque*, p. 276.
2. Paul Sébillot. *Trad.*, t. I, p. 148-150. H. Carnoy. *Litt. orale de la Picardie*, p. 9 ; *Académie Celtique*, t. V, p. 109.
3. Boucher de Perthes. *Chants armoricains*, p. 194.
4. Stœber. *Die Sagen des Elsasses*, n° 209 ; J.-B. Andrews, in *Rev. des Trad. pop.*, t. IX, p. 252.

bretonnante des Côtes-du-Nord, il est interdit aux chrétiens de siffler pendant les ténèbres ; un homme qui voyageait seul oublia cette défense, chaque fois qu'il sifflait, on sifflait plus fort et mieux que lui, et il lui semblait entendre derrière lui le bruit de petits pas ; pensant que quelqu'un s'était caché pour lui faire peur, il se mit à lui dire des sottises ; mais il les entendait aussitôt répéter. Quand il fut arrivé près de sa maison, le diable, car c'était lui qui répétait ce que disait le bonhomme, l'emporta [1]. On dit aussi en Basse-Bretagne qu'en sifflant on s'expose au courroux des morts [2].

Dans le Val-de-Saire (Manche), celui qui chante attire le diable [3] ; en Haute-Bretagne, quelqu'un se met aussi à chanter au loin, puis tout à coup il se trouve près de l'imprudent et paraît grand comme une poutre [4].

En Basse-Bretagne, quelque bruit que l'on entende, il faut éviter de retourner la tête ou l'on verrait son malheur ; dans le pays de Menton, si le voyageur regardait en arrière, le mauvais esprit pourrait profiter de cette occasion pour lui nuire [5].

On doit aussi s'abstenir de suivre les lueurs que l'on voit sur son chemin, car ce sont souvent des lutins qui conduisent à quelque précipice ; on croit même dans le Morbihan que si on reste à regarder un feu follet on perd la vue [6]. Il ne faut pas non plus s'approcher des cierges errants que des esprits de l'autre monde tiennent à la main ; en Haute-Bretagne, ils sont portés par des filles en blanc, condamnées à cette promenade nocturne pour avoir fait servir les cierges bénis de la Chandeleur à des usages moqueurs ou profanes [7] ; un garçon ayant frappé avec son bâton un cierge qui lui barrait la route, vit une forme blanche couronnée de roses qui tenait à la main un cierge brisé ; le lendemain il était mort [8].

Dans quelques parties de l'Ille-et-Vilaine, si on ne se signe pas en passant devant une croix, on est exposé à des visions ; suivant une croyance plus répandue, il faut se garder de cet acte : le signe de croix fait après le soleil couché est pour le diable [9] ; on dit aussi qu'il

1. Paul-Yves Sébillot. *Contes du pays de Gouarec*, p. 18-19.
2. A. Le Braz. *La Légende de la Mort*, t. II, p. 69.
3. Comm. de M. Louis Quesneville.
4. Paul Sébillot, in *Rev. des Trad. pop.*, t. VII, p. 163.
5. L.-F. Sauvé, in *Mélusine*, t. III, col. 358 ; J. B. Andrews, in *Rev. des Trad. pop.*, t. IX, p. 252.
6. F. Marquer, in *Rev. des Trad. pop.*, t. XI, p. 660.
7. Paul Sébillot. *Traditions*, t. I, p. 213.
8. Elvire de Cerny. *Saint-Suliac*. p. 31-32.
9. Paul Sébillot. *Coutumes*, p. 363 ; in *Rev. des Trad. pop.*, t. VII, p. 163.

distrairait les âmes du Purgatoire, qui viennent au pied, et qu'elles seraient obligées de recommencer leurs prières [1]. A Dinan, on prétend que les morts croiraient qu'on leur fait signe de venir, et qu'ils suivraient le voyageur imprudent [2]. En Provence, on recommande aussi de ne pas faire le signe de croix à la vue d'un feu follet et de ne jamais rien saluer après le crépuscule ; certains des esprits nocturnes ne veulent pas être reconnus [3].

Il est souvent dangereux de travailler dans les champs lorsque la nuit est complète. En Basse-Normandie, on risque de voir des hommes sans tête, des follets, et, comme on dit dans le Val de Saire, « des mauvaises gens qui font peur et mal [4] ». En Haute-Bretagne, le diable vient se placer près du laboureur, fait le même ouvrage que lui, et l'emporte même s'il continue sa besogne. Parfois, des esprits prennent la parole pour avertir les hommes de ne pas empiéter sur le temps qui leur est réservé : un paysan d'Ille-et-Vilaine, qui sciait du blé noir, après le soleil couché, entendit par deux fois une voix lui crier : « Faut laisser la nuit à qui elle appartient ! [5] » dans les Ardennes un géant disait à ceux qu'il rencontrait dans la forêt : « Le jour est pour vous, la nuit est pour moi [6] ».

En Haute-Bretagne, on perd son baptême si on sort tête nue quand le soleil n'est plus visible [7].

Dans le nord de l'Ille-et-Vilaine, on n'éteint pas le soir le feu que l'on a allumé dans les champs, afin que la bonne Vierge puisse y faire cuire la bouillie de l'Enfant Jésus [8].

Certaines personnes sont tout particulièrement exposées en raison de leur sexe, de leur âge ou du motif de leur voyage. Dans le Perche, au commencement du siècle dernier, les femmes n'osaient sortir la nuit sans être accompagnées [9]. En Normandie, vers la même époque, celles qui étaient grosses évitaient d'aller dehors après le crépuscule, parce qu'elles craignaient que le diable ne s'empare de leur fruit ; aux environs de Fougères, on recommande à celles qui sont

1. A. Orain. *Le F.-L. de l'Ille-et-Vilaine*, t. II, p. 56.
2. Paul Sébillot. *Coutumes*, p. 363.
3. Le Carcarelet (Roumanille), in *Armana prouvençau*, 1890.
4. Comm. de M. Louis Quesneville.
5. Paul Sébillot. *Notes*, p. 4; *Traditions*, t. I, p. 204.
6. A. Meyrac. *Trad. des Ardennes*, p. 200.
7. Paul Sébillot, in *Rev. des Trad. pop.*, t. VII, p. 163.
8. F. Duine, in *Rev. des Trad. pop.*, t. XVIII, p. 250.
9. P. Vallerange. *Le Clergé, la Bourgeoisie, etc.*, p. 88.

en cet état de ne pas s'aventurer hors de leur logis entre l'*Angelus* du soir et celui du matin, car elles pourraient être rencontrées ou foulées par de grandes bêtes noires[1]. D'après une croyance très répandue, l'homme qui va seul, la nuit, chercher une accoucheuse peut faire les plus fâcheuses rencontres ; à Lille, on disait qu'une main invisible lui donnait des soufflets[2]. Dans le pays de Fougères, les mères avant leurs relevailles et les enfants avant leur baptême sont toujours en danger quand ils se trouvent la nuit hors de la maison, même lorsque le nouveau-né est porté à l'église pour être baptisé, parce que le malin esprit court les champs d'un *Angelus* à l'autre ; mais il est sans pouvoir s'il y a dans la compagnie un homme âgé de vingt et un ans accomplis[3]. En Normandie, une femme ne devait jamais sortir seule, après le coucher du soleil, ayant sur les bras un enfant de moins d'un an ou un nourrisson non encore sevré : le diable aurait pu lui tordre le col, lui aplatir la tête, ou l'emporter ; ceux qui n'avaient pas sept ans révolus couraient le risque d'être enlevés par des sorciers ou des vieillards qui les mangeaient ensuite ; le pouvoir de ces espèces d'ogres commençait dès que le soleil était couché[4]. En Basse-Bretagne, on ne doit jamais aller seul, durant les heures indues, chercher un prêtre ou un médecin ; mais il ne faut pas non plus être plus de deux[5].

Quelques voyageurs semblent, en raison de leur métier, être à l'abri des dangers de la nuit. On prétendait, dans le Perche vers 1820, que les marchands de bestiaux et les meuniers étaient exempts des apparitions, des lutins et des feux follets[6]. Cette immunité professionnelle n'a pas été relevée ailleurs ; toutefois en Lorraine, celui qui après avoir communié à la messe de minuit, assistait en outre à trois messes le jour de Noël, n'avait à redouter aucune apparition de fantômes ou de revenants ; en Wallonie, ceux qui entendent la première messe de Noël, dite Messe de Missus, sont sauvegardés des sorts pendant toute l'année[7].

1. Louis Du Bois. *Recherches sur la Normandie*, p. 335 ; A. Dagnet. *Au pays fougerais*, p. 19.
2. F. Pluquet. *Contes de Bayeux*, p. 38 ; Paul Sébillot. *Traditions*, t. I, p. 206 ; E. Polain, in *Bulletin de Folklore*, t. II, p. 141 ; Vermesse. *Vocabulaire du patois lillois*.
3. A. Dagnet, p. 21.
4. L. Du Bois, p. 335, 337.
5. A. Le Braz, t. II, p. 69.
6. P. Vallerange. *Le Clergé, la Bourgeoisie*, etc., p. 88.
7. Richard. *Traditions de Lorraine*, p. 219 ; Jules Lemoine, in *La Tradition*, 1892, p. 159.

Plusieurs conjurations ont pour but de neutraliser les dangereuses rencontres. En Languedoc, lorsque, dans les ténèbres, on est incertain des intentions d'une personne qui peut être à craindre, on lui adresse les paroles suivantes, du ton le plus assuré et le plus fier que l'on puisse trouver :

> Se sè de l'autre, avalisca Satanas !
> Se sès bona causa, parlas ! [1]

En Basse-Bretagne, on se garantit des fantômes en leur criant : « Si tu viens de la part de Dieu, exprime ton désir ; si tu viens de celle du diable, va-t-en dans ta route comme moi dans la mienne »[2]. Les paysans de Haute-Bretagne éloignent Mourioche, lutin qui se présente sous plusieurs formes, la plupart du temps animales, en lui disant :

> Mourioche,
> Le Diable t'écorche !

Ceux qui passent la nuit par des gorges mal famées des Alpes vaudoises récitent une conjuration traditionnelle. Dans les Ardennes, on peut se débarrasser des esprits en déchirant du papier en petits morceaux et en les semant sur la route ; sans doute, comme certains lutins, ils s'amusent à les ramasser et oublient le passant[3].

Beaucoup de vieilles femmes des campagnes liégeoises ne traverseraient pas la nuit un bois ou un endroit isolé sans dire : *A l'wâde dè Dieu* ; à la garde de Dieu[4].

Dans les *Evangiles des Quenouilles* « une moult vieille » rapporte un singulier moyen de se débarrasser du lutin, qui n'a pas été relevé de nos jours : Le luiton, quand j'estoie à marier me suivoit de nuit où que j'aloye et grand paour me faisoit. Une nostre voisine me dist : Porte du pain avec toy, et quant volenté te prent de pissier, fay ton aise, et tandis mengue de ton pain ; s'il te voit ce faire, jamais plus il ne te suivera[5].

En Basse-Bretagne, les revenants n'ont aucune puissance sur celui qui porte la nuit l'un quelconque de ses instruments de travail. Ils sont sacrés, et aucune espèce de maléfice ne peut prévaloir contre eux[6]. Le *carsprenn*, ou petite fourche en bois dont les paysans se

1. M. et L., in *Rev. des langues romanes*, t. IV, p. 563.
2. A. Le Braz, *La légende de la Mort*, t. II, p. 237.
3. A. Ceresole. *Légendes des Alpes vaudoises*, p. 185 ; A. Meyrac. *Trad. des Ardennes*, p. 181.
4. Comm. de M. Alfred Harou.
5. *Les Evangiles des Quenouilles*, Appendice B, IV, 8.
6. A. Le Braz, t. II, p. 238.

servent pour nettoyer le soc de leur charrue, est le plus terrible épouvantail pour les lutins [1] ; dans une légende bretonne, les Korigans qui s'étaient approchés d'un homme avec des intentions malveillantes, le laissent passer quand ils s'aperçoivent qu'il tient à la main sa fourche de charrue [2]. Il est bon aussi d'avoir une lanterne allumée, fût-il le plus beau clair de lune ; les yeux des enfants de la nuit sont blessés par la lumière que la main de l'homme a fait jaillir [3]. En Wallonie, celui qui va seul chercher une accoucheuse, surtout dans la nuit du vendredi au samedi, a soin de se munir d'eau bénite pour écarter les sorts [4].

Dans le pays de Lannion, les gens prudents portent sur eux une petite bouteille d'eau bénite. Les femmes de la Bigorre, avant de sortir, en jettent quelques gouttes sur leur robe [5]. En Haute-Bretagne, il suffit pour charmer les esprits malins et les faire disparaître, de prendre à la main son rosaire ; les paysans bas-bretons ne manquent pas de s'assurer qu'ils l'ont dans leur poche, de façon à n'avoir que le bras à allonger pour le passer au cou du diable ou de ses servants [6].

Aux environs de Dinan, une branche de verveine éloigne les lutins et les morts [7]. Pour ne pas rencontrer de *loumrot'* ou feux follets, les sages-femmes du pays de Liège, en se rendant la nuit à la maison de la femme en couches, mettent leurs bas ou leurs jupons à l'envers [8].

Contrairement à l'opinion ordinaire qui considère comme dangereux de chanter la nuit, les paysans des environs de Dinan chantent à gorge déployée pour éloigner les apparitions [9].

En Basse-Bretagne, les lutins n'ont de puissance que sur deux personnes, pas sur trois baptêmes [10] ; le revenant le plus malintentionné ne peut rien non plus contre trois personnes cheminant de compagnie et ayant été baptisées [11] ; dans la partie bretonnante des Côtes-du-Nord, elles doivent être du même sexe et à peu près du

1. L.-F. Sauvé, in *Mélusine,* t. III, col. 358 ; Le Men, in *Rev. Celtique*, t. I p. 229.
2. E. Souvestre. *Le Foyer Breton*, t. II, p. 116.
3. L.-F. Sauvé, l. c.
4. *Wallonia*, t. II, p. 22.
5. F.-M. Luzel. *Légendes chrétiennes*, t. II, p. 346 ; Comm. de M^{lle} Félicie Duclos.
6. Paul Sébillot. *Notes*, p. 5 ; L.-F. Sauvé, l. c.
7. Lucie de V.-H., in *Rev. des Trad. pop.*, t. XVII, p. 605.
8. E. Monseur, *Le Folklore wallon*, p. 4.
9. Lucie de V.-H., l. c.
10. F. Le Men, in *Rev. Celtique*, t. I, p. 419.
11. A. Le Braz, t. II, p. 237.

même âge ; le revenant conserverait son pouvoir si la compagnie se composait par exemple de deux garçons et d'une fille. Une personne seule n'a pas le droit d'adresser la parole à une âme en peine ; mais on peut l'interroger quand on est trois remplissant les conditions décrites ci-dessus ; si quelqu'un insultait le revenant, il s'exposerait à être tué par lui [1].

Les esprits qui manifestent leur présence en soufflant la nuit dans des instruments, assez communs dans les bois, ainsi qu'on le verra, sont plus rares en dehors des massifs forestiers, et je n'ai point retrouvé ailleurs cette superstition bretonne qui était ainsi rapportée vers 1830 : A minuit, on entend dans les montagnes d'Aré ou sur les îles désertes de la côte, une cornemuse dont les sons n'ont rien de terrestre ; jamais on n'a pu voir celui qui en joue, mais elle annonce que les aïeux vous attendent. Vous les trouvez ordinairement réunis au pied d'un chêne ou autour de la pierre druidique : un tison embrasé vous indique où ils sont [2].

Dans le pays wallon, on entend parfois une belle musique dans les airs vers minuit ; c'est le chœur des sorcières appelées les dames chanoinesses ; à Mont-sur-Marchienne, plusieurs disent que l'orchestre diabolique se fait ouïr au-dessus des maisons des accouchées qui enfantent pendant la nuit [3].

Dans le Bessin, celui qui ne peut, pendant les nuits de brouillard, retrouver son chemin au milieu des grands herbages, a marché sur une herbe mystérieuse ; il n'a plus dès lors conscience de soi-même, ou est, comme disent les paysans, *anfôtomé*, ou ensorcelé [4]. En Basse-Bretagne, l'herbe (*Ar Iotan*) est une plante habitée par un esprit qui fait perdre le chemin ; elle répand la nuit une lueur égale à celle des vers luisants [5].

1. Paul-Yves Sébillot. *Contes du pays de Gouaree*, p. 11-12. Cf. le trait des morts du champ de bataille d'Auray, qui le parcourent en ligne droite la nuit et qui font mourir le voyageur qu'ils touchent lorsqu'il se rencontre sur leur chemin (E. Souvestre. *Les Derniers Bretons*, t. I, p. 123-124.)
2. Boucher de Perthes. *Chants armoricains*, p. 228.
3. Jules Lemoine, in *La Tradition*, 1892, p. 151-152.
4. Charles Joret, in *Mélusine*, t. I, col, 46-47.
5. Le Men, in *Rev. Celtique*, t. 1, p. 422.

CHAPITRE II

LES CHASSES AÉRIENNES ET LES BRUITS DE L'AIR

Les chasses fantastiques, connues dans toute l'Europe, mais surtout dans les régions du nord et du centre [1], sont en France même, l'objet d'un grand nombre de récits. Tantôt elles parcourent les forêts ou leur voisinage, tantôt elles ont lieu dans les régions de l'air. Les deux branches de la légende présentent des épisodes parallèles, parfois identiques, mais aussi de notables différences, en relation avec la nature du lieu où se passe la scène. Ainsi qu'on le verra au chapitre des forêts, les chasses qui, d'après les conteurs, prennent pied sur le sol sont plus rares, elles portent moins de noms et leur caractère surnaturel est beaucoup moins accusé [2].

La superstition qui attribue des origines merveilleuses ou terribles aux bruits nocturnes que l'on entend dans les airs est fort ancienne : on a cru qu'ils étaient produits par des armées en marche ou en bataille qui parcouraient le ciel, ou par des chasses de l'autre monde ; la première de ces conceptions n'a pas été relevée de nos jours en France [3]. Toutes les deux sont vraisemblablement dues à des phénomènes naturels, agrandis et déformés par la crainte ou la difficulté d'explication qui, maintenant encore, contribue à entretenir la croyance. Ainsi que le conjecturait un curé de Villedieu en Basse-Normandie, dans la *Bibliothèque physico-économique* de 1789, elle a pour origine les migrations des oiseaux de passage, tels que les courlis, les oies et les canards sauvages qui, en hiver, traversent le

1. Grimm. *Teutonic Mythology*, t. III, p. 919 et suiv.; Maria Savi Lopez. *Leggende delle Alpi*, p. 41-56.
2. C'est au chapitre des forêts que je donnerai les gestes des chasseurs qui se tiennent sur la terre et non dans les régions de l'air.
3. Les traits cités p. 131-132 se rattachent à cette conception ; mais il s'agit d'apparitions en plein jour.

ciel en nombreux et bruyants bataillons. En été ce sont également des oiseaux migrateurs qui, volant dans les airs a de grandes hauteurs, produisent des bruits que l'on prend pour les aboiements des chiens ou les glapissements des fauves ou du gibier[1]. Quant aux gens qui prétendent avoir non pas seulement entendu, mais vu la chasse aérienne[2], ils ont sans doute assisté à quelque spectacle analogue au suivant, qui a été observé dans les Vosges, et qui s'applique, non pas à une chasse proprement dite, mais à la ronde volante des démons et des sorcières, désignée sous le nom de « Menée Hellequin » : en été la rafale de nuit parcourait les gorges de la montagne avec de sourds rugissements, et une longue trainée noire flottait au dessus en ondulant autour d'un piton escarpé. La menée, éclairée par intervalles par la lune, se déroulait en spirales dans le ciel, comme emportée par une danse diabolique [3].

Sans aller aussi loin que George Sand, qui généralisait beaucoup en disant que chaque village a un nom pour désigner les chasses fantastiques, on constate cependant qu'elles portent un grand nombre d'appellations ; et il est certain que toutes n'ont pas été recueillies ; la plupart proviennent de l'Ouest, du Centre et de l'Est de la France, très peu des pays de langue d'oc.

A de rares exceptions, les personnages qui conduisent ces chasses sont des maudits. On ne relève guère en dehors de cet ordre d'idées que les noms de *Chasse Saint Hubert* en Normandie, dans le Morvan, dans plusieurs pays de Haute-Bretagne[4], de *Chasse Saint Eustache*, en Normandie[5], qui y associent ces bienheureux en raison d'épisodes de leur vie légendaire. Bien que les légendes qui s'attachent à leurs coryphées n'aient rien de commun avec les personnages de l'ancien Testament, plusieurs de ces bruyantes réunions ont des appellations empruntées à la Bible. On trouve en Normandie, la *Chasse Caïn* ou *Cache de Caïn* ; la *Chasse Macchabée* ou *Macâbre*, à Blois ; la *Chasse du roi David*, dans le pays de Retz ; *Chasse du roi Salomon*, dans le

1. L. Du Bois. *Recherches sur la Normandie*, p. 308 ; Paul Sébillot. *Traditions de la Haute-Bretagne*, p. 219 ; cf. aussi Amélie Bosquet. *La Normandie romanesque*, p. 77-79.
2. J'ai connu en Haute-Bretagne plusieurs personnes qui m'ont assuré l'avoir vue.
3. *Magasin pittoresque*, 1853, p. 252 ; un dessin de H. Valentin rend assez clairement l'aspect de ce phénomène.
4. Louis Du Bois. *Recherches sur la Normandie*, p. 308 ; H. Marlot, in *Rev. des Trad. pop*, t. XII, p. 313 ; Paul Sébillot. *Traditions*, t. I, p. 219.
5. L. Du Bois, l. c.

pays basque ; la *Chasse du roi Hérode*, dans la Bresse en Franche-Comté, en Périgord ; en Franche-Comté, la *Chasse d'Oliferne*[1].

Les noms de héros romanesques ou populaires servent à désigner d'autres chasses. Celui d'Arthur est le plus fréquent ; la *Chasse Arthur* est connue en Haute-Bretagne, en Normandie, en Guienne et dans le comté de Foix [2] ; la *Chasse Artus*, dans le pays fougerais, en Normandie, en Gascogne ; la *Chasse Artu* dans le Maine, en Ille-et-Vilaine, la *Chasse Artui*, dans la Mayenne [3] ; en Caorsin quand on entend la chasse volante, on dit : C'est le roi Arthur, ou simplement *lou rey Artus*, mais on y raconte la légende de sa chasse [4]. A des personnages plus malaisés à classer, mais dont plusieurs semblent maudits, se rattachent la *Chasse Ankin*, dans le Maine ; la *Chasse Hannequin*, en Anjou ; la *Chasse Hennequin*, en Normandie ; la *Chasse Helquin*, en Anjou ; la *Mesnie Hennequin*, dans les Vosges ; la *Chasse Hèletchien*, en Basse-Normandie ; *Mesnie Helquin* ou *Herlequin*, en Normandie [5] ; la *Chasse Galière*, dans la Creuse ; la *Chasse Gayère*, en Bourbonnais ; la *Chasse Galery* ou *Galerie*, en Vendée, en Canada, en Saintonge [6] ; la *Chasse à Bodet*, la *Chasse à Rigaud*, la *Chasse à Ribaut*, en Berry ; la *Chasse Briguet*, sur les bords de la Loire ; la *Chasse Malé*, la *Chasse Mare*, la *Chasse Maro*, dans le Maine [7] ; la *Chasse à l'Humaine*, en Ille-et-Vilaine [8] ; la *Chasse Valory*, dans le Bas-Maine [9] ; la *Chasse du Diable*, en Normandie ; la *Chasse du Peut* ou *du diable* dans

1. Jean Fleury. *Patois de la Hague*, p. 151 ; A. Bosquet. *La Normandie romanesque*, p. 68 ; F. Charpentier, in *Rev. des Trad. pop.*, t. IX, p. 411 ; J.-F. Cerquand. *Légendes du pays basque*, t. I, IV, p. 132 ; Ch. Guillon. *Chansons pop. de l'Ain*, p. XXIV ; D. Monnier et A. Vingtrinier. *Traditions*, p. 85 ; W. de Taillefer. *Antiquités de Vesone*, t. I, p. 244 ; D. Monnier, l. c., p. 80.

2. Paul Sebillot. *Trad.*, t. 1, p. 219 ; L. Du Bois, l. c. ; D. Monnier, p. 80.

3. A. Dagnet. *Au pays fougerais*, p. 78 ; Sébillot, l. c. ; L. Du Bois, l. c., p. 308 ; J.-F. Bladé. *Contes de Gascogne*, t. II, p. 297 ; Montesson. *Vocabulaire du Haut-Maine* ; Sébillot, l. c. ; A. Dagnet, l. c. ; G. Dottin. *Les parlers du Bas-Maine*, p. 117.

4. Comm. de M. E. de Beaurepaire-Froment.

5. G. Dottin, l. c. ; Meuière. *Glossaire angevin* ; L. Du Bois, p. 308 ; A. Bosquet, l. c. ; Joubert, in *Revue d'Anjou*, 1884, p. 201 ; L.-F. Sauvé. *Le Folk-Lore des Hautes-Vosges*, p. 192 ; Jean Fleury. *Litt. orale de la Basse-Normandie*, p. 119 ; Amélie Bosquet. *La Normandie Romanesque*, p. 68, 72.

6. Bonnafoux. *Légendes de la Creuse*, p. 80 ; Ach. Allier. *L'Ancien Bourbonnais* ; *Voy. pitt.*, t. II, p. 12 ; F. Charpentier, in *Revue des Trad. pop.*, t. IX, p. 411 ; H. Beaugrand. *La Chasse Galerie*. Montréal, 1900 ; J.-M. Noguès. *Mœurs d'autrefois en Saintonge*, p. 137.

7. Laisnel de La Salle. *Croyances du Centre*, t. I, p. 168-171 ; Montesson. *Vocabulaire du Haut-Maine*.

8. A. Orain. *Curiosités de l'Ille-et-Vilaine*, 1884, p. 4.

9. G. Dottin. *Les Parlers du Bas-Maine*, p. 517.

la Côte-d'Or [1] ; la *Chasse Maligne*, en Forez et en Bourbonnais [2] ; la *Chasse Proserpine*; la *Chasse Chéserquine*; la *Chasse Mère Harpine*, en Normandie [3]. Les noms de : *Chasse galopine*, en Poitou ; *Chasse volante*, en Saintonge et en Périgord [4], indiquent son passage tumultueux et rapide à travers les airs ; la *Chasse sauvage*, en Franche-Comté et en Alsace, le caractère malfaisant de ses conducteurs [5]. En Alsace, le chasseur nocturne s'appelle tantôt *Huperi*, de *hupen*, par allusion à son cri ; tantôt *Hustcher* ou *Hubi*, de *hut* ou de *hub* ou *haube*, sans doute en souvenir de son grand chapeau. A Soultz, c'est *Freischütz*, le franc archer ; à Guebwiller, c'est le chasseur nocturne, *der Nachtgæger* [6].

Dans la croyance des paysans, comme dans celle des forestiers, les personnages qui prennent part à ces chasses expient des actes sacrilèges, plus rarement des cruautés. Ils ont aimé ce divertissement au point de violer pour satisfaire leur passion, les lois de l'église, et de ravager les récoltes sur pied. Ils sont punis par où ils ont péché, et doivent poursuivre sans relâche, jusqu'à la fin des siècles, un gibier que, d'après plusieurs récits, ils n'atteindront jamais ; en ce cas leur supplice présente quelque analogie avec celui de Tantale. Les mêmes actes motivent des punitions que subissent les conducteurs de chasses fantastiques qui foulent le sol des forêts au lieu de se tenir dans les régions de l'air.

Le nom d'Arthur s'attache à plusieurs de ces chasses, et des récits populaires racontent pourquoi il en est devenu le coryphée. En Gascogne, le roi Artus étant à la messe le jour de Pâques, entendit, au moment de la consécration, les aboiements de sa meute qui avait lancé un sanglier ; il sortit de l'église, mais à peine fut-il dehors que le vent l'emporta dans les nuages avec ses chiens, ses chevaux et ses valets qui sonnaient de la trompe ; il chassera jusqu'au jour du jugement, et il a grand'peine à attraper une mouche tous les sept ans ; une légende basque attribue le même sacrilège au roi Salomon [7]; en Ille-et-Vilaine, Arthur était un seigneur qui fit

1. L. Du Bois. l. c. ; H. Marlot, in *Rev. des Trad. pop.*, t. XII, p. 313.
2. F. Noelas. *Légendes foréziennes*, p. 255; Ach. Allier, l. c.
3. L. Du Bois, l. c., p. 309 ; Amélie Bosquet, l. c., p. 68.
4. Léon Pineau. *Le Folk-lore du Poitou*, p. 117 ; J. M. Noguès, l. c.
5. X. Marmier. *Féerie franc-comtoise* ; Stœber. *Die Sagen des Elsasses*, n° 209.
6. Abbé Ch. Braun. *Légendes du Florival*. Guebwiller, 1866, p. 34 et suiv. repr. dans *La Tradition* 1890, p. 69.
7. J.-F. Bladé. *Contes de Gascogne*, t. II, p. 296 ; J.-F. Cerquand. *Légendes du pays basque*, t. IV, p. 132.

courir ses chiens le jour de Pâques ; suivant d'autres, entendant ses chiens mener, il quitta l'église au moment où sonnait le *Sanctus* ; dans le pays de Fougères on dit qu'Artu' sortit, à ce même instant solennel, en entendant sa meute courre un lièvre, et qu'il se mit à exciter ses chiens ; il arriva à l'extrémité de la forêt où il y a un rocher à pic de plus de cent toises et il voulut s'arrêter ; mais une force irrésistible le poussa en avant. Le lièvre, parvenu au bord, prend son élan et continue à courir dans l'espace ; la meute et le chasseur, au lieu de tomber, poursuivent leur course en ligne droite sans toucher terre, et, depuis, le chasseur est condamné à courir dans les régions aériennes, jusqu'à la fin du monde, à la suite de ce lièvre qu'il ne parviendra jamais à atteindre [1].

D'après la tradition poitevine, le seigneur Gallery était méchant envers les paysans et profanait ouvertement le jour du Seigneur. Un dimanche, à l'heure de la grand'messe, il lança un cerf, qui forcé par sa meute, se réfugia, au moment du *Sanctus*, dans une grotte habitée par un ermite. Celui-ci défend son hôte et menace Gallery de la vengeance céleste, s'il ne s'agenouille pas. Le seigneur méprise l'avertissement, et veut continuer sa chasse ; alors l'anachorète lui dit : « Va, Gallery, et poursuis le cerf ; le Tout-Puissant te condamne à le chasser toujours, du coucher du soleil à son lever». Depuis lors Gallery chasse toutes les nuits, tantôt dans la terre, tantôt dans les régions des nuages [2]. Le seigneur auquel appartenait la forêt de Tanouarn en Ille-et-Vilaine vint un jour à traverser avec sa meute la grande ligne juste au moment où le recteur de Dingé portait le viatique à un mourant. Il ne s'arrêta point, ne se découvrit même pas et disparut sous le couvert. Personne ne le revit jamais ; mais on l'entend depuis des siècles, traversant l'air et poursuivi par ses chiens. C'est la *Chasse à l'humaine* que, dans les forêts de Tanouarn et de Bourgouet, tout le monde a entendu passer la nuit [3].

Au pays de Retz, le conducteur est un roi David, qui chassait

1. Paul Sébillot, in *Rev. des Trad. pop.*, t. XIII, p. 696 ; A. Dagnet. *Au pays fougerais*, p. 76-78. Vers Bécherel, à la limite des Côtes-du-Nord et de l'Ille-et-Vilaine, Arthur passe pour une sorte de roi des chasseurs. (Paul Sébillot. *Trad.*, t. I, p. 219). Dans les Landes Artus poursuit sans cesse une proie qu'il ne pourra jamais atteindre. (Métivier. *De l'Agriculture des Landes*, p. 434).
2. F. Charpentier, in *Rev. des Trad. pop.*, t. IX, p. 411.
3. A. Orain. *Curiosités de l'Ille-et-Vilaine*, 1884, p. 4. Dans le nord du même département, c'est pour un semblable manquement qu'Artu est condamné à chasser éternellement. (F. Duine, in *Rev. des Trad. pop.*, t. XVIII, p. 289).

tous les dimanches pendant la grand'messe et ne tenait aucun compte des plaintes des paysans. Lancé à la poursuite d'un cerf dans un point où le Tenu est encaissé entre des rochers, il tomba dans la rivière avec toute sa suite, et, depuis il revient la nuit reprendre sa poursuite infructueuse. Dans le Blaisois, la chasse est dite des Macchabées et le coryphée maudit devient Thibault le Tricheur, comte de Blois, puni pour avoir méconnu les lois de l'église et celle de l'humanité[1]. Les paysans de la Bresse expliquent le nom de Chasse du roi Hérode en disant que ce roi est forcé, en expiation du meurtre des Innocents, de se livrer, pendant l'éternité, à ce diabolique divertissement; ceux du Périgord prétendaient que depuis ce crime, il était condamné avec toute sa cour à parcourir les airs[2].

Dans une version de la Charente, où le chasseur anonyme ne semble plus être un grand seigneur, il est puni pour avoir violé, non plus le repos dominical, mais la défense ecclésiastique de manger de la viande à certains jours. Un vendredi, le Bon Dieu se présenta chez un homme passionné pour la chasse, et lui demanda à manger; l'homme qui n'avait qu'un peu de salade et des choux, et pas de viande, prit son fusil et se disposait à sortir, lorsque Dieu lui dit : « Ne va pas chasser, on ne pourrait manger de ta viande, c'est aujourd'hui maigre ». Le chasseur étant parti tout de même, Dieu, pour le punir, le suspendit en l'air avec ses cinquante chiens, et, tous les cinq ans, à minuit, on entend des hurlements, des cris de détresse et des coups de feu. Quand ces clameurs troublent le silence de la nuit, les bonnes femmes s'écrient : « Prenez garde, c'est l'homme avec ses cinquante chiens qui passe[3] ! » Suivant la tradition du Bas-Maine, le comte de Valory et le seigneur de la Pihorais étaient deux grands chasseurs, mais aussi deux impies qui plaisantaient de la vie future. Sur la fin de leurs jours, ils étaient convenus que le premier qui mourrait viendrait dire à l'autre comment cela se passait là-bas. Le lendemain de l'enterrement du comte de Valory, qui mourut le premier, on entendit le soir une grande chasse dans l'air, et l'on vit le comte de Valory passer dans un carrosse traîné par deux chevaux de feu et tout entouré de flammes; le jour d'après, le seigneur de la Pihorais fut trouvé dans son lit, complète-

1. F. Charpentier, in *Rev. des Trad. pop.*, t. IX, p. 413.
2. Gabriel Vicaire, in Ch. Guillon. *Chans. pop. de l'Ain*, p. XXIV; W. de Taillefer. *Antiquités de Vésone*, t. I, p. 244.
3. François Duynes, in *Rev. des Trad. pop.*, t. IX, p. 91.

ment rôti. Depuis on entend souvent la chasse du comte Valory passer dans les airs [1]. En Basse-Normandie, la chasse Annequin qui traversait l'air au milieu des cris aigus et prolongés, était accompagnée de curés et de nonnes qui, s'étant aimés sur terre, étaient morts sans avoir fait pénitence [2]. En Touraine, la chasse Briguet se compose de chiens ailés qui poursuivent les paysans attardés [3].

La ressemblance que les cris des oiseaux migrateurs présente parfois avec des voix humaines, ou avec des accents de douleur, a pu contribuer à faire donner le nom de chasse à des troupes d'âmes de diverses natures qui traversent le ciel en longues théories plaintives. Suivant plusieurs légendes, ce sont des enfants morts sans baptême : dans la Creuse, ils composent la chasse galière, et par leurs vagissements lamentables, ils demandent des prières pour sortir du Purgatoire ; en Poitou ils font aussi partie de la Chasse galopine, et chaque nuit le diable les poursuit [4]. D'après les paysans manceaux, la chasse Ankin est une réunion d'âmes en peine qui reviennent voir leur ancienne demeure et réclamer des prières [5].

Au moyen âge la Mesnie Helquin était conduite par Satan que suivaient des diables à cheval [6]. On retrouve dans les légendes contemporaines des conceptions analogues ; en Saintonge la chasse galerie, dite aussi chasse volante, parce qu'elle avait lieu, la nuit dans les airs, se faisait à des époques relativement rares. Elle se composait de chiens courants, de chevaux ailés montés par des « diablotons » et des âmes maudites [7]. Dans le Bourbonnais, la chasse Gayère traverse, invisible, les espaces de l'air, courbant la cime des arbres, les chats miaulent, les chiens aboient, les chevaux hennissent au milieu des détonations d'armes à feu. On l'appelle aussi chasse Maligne ; c'est le diable qui, avec sa meute, poursuit les âmes des mourants [8]. Les paysans de Basse-Normandie croyaient vers 1840 que la chasse Annequin allait chercher ceux qui étaient

1. G. Dottin. *Les Parlers du Bas-Maine*, p. 517.
2. Chrétien de Joué-du-Plain. *Veillerys Argentenois*, MMS.
3. *A travers le monde*, 1898, p. 40.
4. J.-F. Bonnafoux. *Légendes de la Creuse*, p. 30 ; Léon Pineau. *Le F.-L. du Poitou*, p. 118.
5. G. Dottin. *Les Parlers du Bas-Maine*, p. 117.
6. Leroux de Lincy. *Le livre des Légendes* p. 241. En Alsace, le chasseur nocturne est regardé parfois comme le diable. (Abbé Ch. Braun, l. c., in *La Tradition*, 1890, p. 69).
7. J.-M. Noguès. *Mœurs d'autrefois en Saintonge*, p. 137.
8. Achille Allier. *L'Ancien Bourbonnais*, Voy. pitt., t. II. p. 12.

sur le point de mourir[1]. En Berry, la chasse à Bodet est menée par le diable qui conduit les damnés en enfer. Dans le Maine, la chasse Artu' est le passage de démons transportant à travers les airs le corps d'un réprouvé[2].

En Basse-Normandie, on croyait au commencement du XIX⁰ siècle que si un prêtre et une religieuse qui s'étaient aimés étaient surpris par la mort avant d'avoir fait pénitence, ils sortaient de leur tombe toutes les nuits et étaient poursuivis à travers les airs par des troupes de démons et de damnés qui ne cessaient de les insulter par des sarcasmes et par des huées[3].

En Périgord, la chasse volante était formée par des chevaux ailés montés par des chasseurs, des chiens courants, et qui parcouraient les nuages, et l'on entendait le hennissement des chevaux, le glapissement des chiens, les cris des chasseurs. Une dame blanche était à la tête de ce cortège, elle sonnait de la trompe, commandait à tout le monde, et armée d'une pique, elle se faisait remarquer par la blancheur de son cheval[4]. Dans le Jura, une dame qui conduit la chasse à travers les nuages, au-dessus des bois agités par ses expéditions, a une robe blanche ; on entend ses chevaux, ses lévriers, ses piqueurs et le son harmonieux de sa trompe[5].

Suivant quelques paysans du Maine, la chasse Arthur, lorsqu'elle fait un bruit plein de désordre et de confusion, n'est autre chose que le sabbat des sorciers[6].

Les chasses fantastiques, conduites par des personnages maudits, n'ont pas été jusqu'ici relevées en pays bretonnant ; cependant on y connaît une légende apparentée. Près de la baie des Trépassés, après les tempêtes de mars, on entend la nuit, toujours au nord de soi, des jappements en haut des airs, mais si haut qu'on ne peut rien apercevoir : ce sont les *Chass an Gueden*, les chiens des équinoxes, esprits sortis de l'enfer, qui essaient de remonter au ciel. Dans les terres, au fond du vallon des Trépassés, on dit au contraire aux enfants que ce sont des anges qui pleurent[7].

Les émigrants saintongeais et poitevins qui ont, pour une forte

1. Chrétien de Joué-du-Plain, *Veillerys Argentenois*, MMss.
2. Laisnel de la Salle. *Croyances du Centre*, t. 1, p. 168 ; Georges Dottin. *Les Parlers du Bas-Maine*, p. 556.
3. Louis Du Bois, in *Annuaire de l'Orne*, 1809.
4. W. de Taillefer. *Antiquités de Vésone*, t. I, p. 244-245.
5. Ch. Thuriet. *Traditions du Jura*, p. 358.
6. G. Dottin, l. c., p. 117-118.
7. H. Le Carguet, in *Rev. des Trad. pop.*, t. VI, p. 657.

part, contribué à la colonisation de la Nouvelle-France, y avaient apporté le nom de la Chasse Galerie, et probablement aussi sa légende ; mais sous ce ciel nouveau, elle a subi une transformation. En Canada, plus d'un vieux voyageur affirme avoir vu voguer dans l'air la Chasse Galerie, sous la forme d'un canot d'écorces, rempli de possédés, s'en allant voir leurs « blondes », sous l'égide de Belzébuth. Il suffit, pour la mettre en mouvement, de promettre à Satan de lui livrer son âme, si d'ici six heures on prononce le nom de Dieu, ou si on touche une croix pendant le voyage, et de prononcer une formule magique. La barque va plus vite que le vent à travers les airs, et, après une station à l'endroit désigné, ramène les passagers au lieu où elle les a pris [1].

Les paysans entendaient autrefois avec crainte la chasse fantastique, et ils étaient persuadés qu'elle annonçait des choses funestes.

En Saintonge, la Chasse Galerie était le présage très certain qu'il devait, sous peu, survenir de grands événements, tels que la guerre, la peste, la famine. C'était bien pis quand elle descendait jusqu'à terre. Des villageois ont raconté l'avoir vue au commencement de la Révolution : ils affirmaient qu'elle s'était fait entendre le 14 juillet 1789 et qu'elle avait reparu en 1792, avant la Terreur [2] ; eu Périgord, où l'apparition de la Chasse Hérode est un signe de catastrophes prochaines, surtout si elle approche de la terre, on la vit raser le sol, à deux reprises différentes, peu de temps avant la Révolution [3]. En Normandie, la Chasse Caïn, qui se montre aux environs d'Orbec, annonce toujours quelque malheur et surtout la mort d'une personne en danger [4].

Plusieurs de ces chasses, bien qu'en général elles soient conduites par des personnages surnaturels, ne poursuivent pas un gibier imaginaire. Si on a le malheur de demander une part de prise, on s'expose à voir tomber près de soi des membres humains ou des corps entiers arrachés à la tombe. En Normandie, Mère Harpine, comme les Goules de l'Orient, se nourrit, ainsi que ses associés, des corps morts qu'ils ont déterrés pour leurs provisions et qu'ils promènent dans les airs, et si quelqu'un, étant à la maison, a l'imprudence de s'écrier : « Part en la chasse ! » on lui jette aussitôt par la

1. Henri Beaugrand. *La Chasse Galerie*, Montréal, 1900, in-8, p. 1, 16.
2. J.-M. Noguès. *Mœurs d'autrefois en Saintonge*, p. 138.
3. W. de Taillefer. *Antiquités de Vésone*, t. I, p. 245.
4. Amélie Bosquet. *La Normandie romanesque*, p. 65.

cheminée un lambeau de cadavre[1]. Un jeune paysan berrichon ayant proféré le même souhait, vit choir dans l'âtre un tronçon de chair humaine à demi putréfié[2]; en Bourbonnais, une voix répondit à une semblable demande : « Voici ta part ! » et soudain un bras ensanglanté vint s'abattre sur le foyer, près de l'homme[3]. En Saintonge, il tombait parfois d'en haut une cuisse de chevreuil, une grillade de cheval, un quartier de bouc, mais aussi quelquefois des débris humains[4]. Un bûcheron des Ardennes, que la chasse empêchait de dormir, ouvrit la porte de sa hutte et cria : « Au moins, chasseur, apporte-moi demain la moitié de ta chasse ! » Il alla se recoucher ; le matin il se leva sans penser à ce qu'il avait dit la nuit ; mais au moment où il prenait sa cognée pour se rendre à son travail, sa porte s'ouvrit et une main invisible lança dans sa hutte un enfant mort-né. Et depuis ce jour, il y eut au village de Braux un enfant mort-né chaque fois que le chasseur mystérieux fit une battue dans le bois[5].

Un paysan vendéen, entendant un soir passer la chasse, s'écria d'un ton moqueur : « Gallery, je me mets de part avec toi ; tu m'apporteras demain la moitié de ta chasse ! » A l'aube du jour, il trouva à sa porte la moitié du cadavre d'une femme[6]. En Normandie, un villageois ayant fait la même demande pendant que le cortège de Proserpine traversait bruyamment les airs, vit le lendemain une moitié d'homme accrochée à sa porte. Il alla au plus vite le jeter à la rivière ; mais à peine était-il de retour qu'il trouva la venaison infernale à la même place. Un nouveau transport à la rivière n'eut pas plus de succès que le premier, et le malheureux recommença vingt fois le même voyage, aussi inutilement. Il fut contraint de laisser l'horrible gibier suspendu à sa maison. Au moment où il s'y attendait le moins, neuf jours après cette mésaventure, Proserpine, suivant l'habitude qu'elle a d'agir ainsi, vint reprendre son présent dédaigné[7]. Un paysan du Morvan qui avait, malgré lui, assisté à la chasse au milieu d'un bois, entendit, quand elle fut finie, une voix qui lui criait : « Tu as été à la peine, voici ta part de plaisir », et la

1. Louis Du Bois. *Recherches sur la Normandie*, p. 309.
2. Laisnel de la Salle. *Croyances du Centre*, t. I, p. 169-170.
3. Achille Allier, l. c.
4. J.-M. Noguès, l. c., p. 138.
5. A. Meyrac. *Trad. des Ardennes*, p. 206.
6. F. Charpentier, in *Rev. des Trad. pop.*, t. IX, p. 411.
7. Amélie Bosquet, l. c., p. 69-70.

moitié d'un corps de femme tomba dans sa charrette [1]. En Poitou, l'imprudent qui réclamait une part pouvait recevoir sur la tête un des membres de ceux qui composaient la chasse [2].

Il fallait aussi bien se garder de tirer sur le sinistre cortège, même avec une balle bénite ; un chasseur poitevin l'ayant fait, vit choir à ses pieds une grosse bête, mais après il entendit une voix qui lui criait : « Rends-moi ma chasse [3] ! »

En Alsace, quand le Chasseur Nocturne avait jeté au vent son cri de *houdada*, et que le bruit du cor avait retenti dans la montagne, c'était comme un ouragan qui se déchaînait sur la vallée. On devait se garder de le provoquer en répétant son cri, sans quoi il jetait aux pieds de l'imprudent quelque cuissot de haut goût en criant : « Qui chasse avec moi, mange avec moi ». Alors on n'avait plus que le temps de se préparer à la mort [4].

On connaît en plusieurs régions le moyen de se garantir des dangers ou des maléfices de la chasse aérienne. Dans les Vosges, si la Maisnieye Hennequin, troupe de musiciens invisibles qui traverse les airs pendant les nuits d'été, passe au-dessus de la tête de quelqu'un, alors qu'il est en rase campagne, il doit se coucher à plat ventre et faire le mort en appelant saint Fabien à son secours ; autrement il est étouffé ou écrasé, ou enlevé par un tourbillon et transporté dans un pays inconnu, sans espoir de retour. Si l'on est à sa fenêtre, il faut se hâter de la fermer pour ne pas recevoir à la tête des morceaux de bois, des cailloux, et jusqu'à des ossements volés dans les cimetières. Quand la fenêtre est fermée, on peut regarder impunément la Maisnieye [5]. Si les gens attardés que le chasseur nocturne d'Alsace rencontre sur sa route n'ont pas soin de se coucher au milieu du chemin, ils sont coupés en deux ou emportés dans les airs ainsi qu'une feuille sèche, comme cet homme qui fut un jour enlevé au milieu de ses compagnons de route et transporté du Lerchenfeld près de Saint-Gangolf, jusqu'au Bollenberg ; dans son vol rapide par-dessus le Schœferthal, il faillit se donner une entorse en heurtant le clocher de la chapelle. Il se recommanda à la sainte Vierge et fut doucement déposé sur le gazon de Bollenberg [6].

1. Dr Collin. *Guide à Saint-Honoré-les-Bains*, p. 231.
2. B. Souché. *Proverbes*, p. 53.
3. Léon Pineau. *Le Folk-Lore du Poitou*, p. 119.
4. Abbé Ch. Braun. *Légendes du Florival*, Guebwiller, 1886, in-8°, p. 34, in *La Tradition*, 1890, p. 69.
5. L.-F. Sauvé. *Le Folk-Lore des Hautes-Vosges*, p. 192-3.
6. Abbé Ch. Braun. *Légendes du Florival*, p. 34, in *La Tradition*, 1890, p. 69.

Il est aussi des gestes qui mettent à l'abri des atteintes de la chasse funeste. En Normandie, on doit, lorsqu'on l'entend au dessus de sa tête, tracer aussitôt un cercle autour de soi avec un bâton ou simplement avec le bras ; les démons essaient en vain de franchir la ligne qui les arrête tout court. Pour qu'ils puissent partir, ils sont forcés de venir à résipiscence et de demander grâce. Le voyageur trace alors un second cercle à l'inverse du premier, et la huaille noire s'échappe avec de grands cris [1]. D'après la croyance du pays fougerais, les chiens de la Chassartue ne peuvent entrer dans un rond qu'un homme a fait autour de lui [2]. Il semble toutefois que ce moyen ne soit pas toujours efficace : dans le Haut-Morvan, il y a, vers minuit, aux croisements des chemins, un passage d'esprits connu sous le nom de Chasse Saint-Hubert et de Peuts ; il est accompagné d'un grand bruit dans l'air, et l'on voit un petit chien poussant des cris plaintifs et poursuivi par un chien de grande taille. Un soldat, qui ne craignait rien, voulut en être témoin ; il se munit d'un bâton de coudrier et obtint d'emmener avec lui un petit enfant. Vers l'heure de minuit, arrivé au carrefour où il y a une croix, il traça un cercle avec son bâton, et se mit au milieu, le bâton placé un bout en l'air. Il entendit peu après un grand bruit et un petit chien vint s'abattre sur le bâton. Mais le soldat et l'enfant entrèrent sous terre ou disparurent en fumée, car jamais on ne les revit [3]. Un curé de Basse-Normandie obtint un meilleur succès ; parti avant le jour avec son sacriste pour aller dire la messe à la chapelle du château de Crèvecœur près de Courteilles (Orne), il entendit la Chasse Annequin, décrivit un cercle avec le bout de sa canne, la plaça au milieu, invita son sacriste à y entrer avec lui, et s'écria : « Part à la chasse ! » Aussitôt il tomba une grêle d'os humains. Ayant ensuite fait la conjuration, il demanda aux esprits où ils se rendaient et ils lui répondirent qu'en passant ils allaient prendre l'âme d'une femme d'un village voisin qui avait forniqué avec un prêtre. Le curé leur donna rendez-vous au même lieu, une heure après, et ayant fait diligence, arriva au lieu désigné où la Chasse Annequin l'attendait. Il demanda aux esprits comment s'était passé leur voyage, et ils répondirent qu'ils ne remportaient rien, parce que la Vierge Marie était arrivée la première, et ajou-

1. Louis Du Bois. *Recherches sur la Normandie*, p. 309.
2. Armand Dagnet. *Au pays fougerais*, p. 78.
3. Hipp. Marlot, in *Rev. des Trad. pop.*, t. XII, p. 313.

taient-ils, c'est à votre messe que la mourante doit sa délivrance [1].

En Berry, dès que les voyageurs entendent les clameurs de la chasse à Bôdet, ils doivent se hâter de façonner une croix avec le premier objet venu, puis, après s'en être servis pour tracer un cercle autour d'eux, la ficher en terre, s'agenouiller auprès, et attendre en récitant des prières à haute voix. Presque toujours les âmes que le Diable conduit en enfer, viennent s'abattre, sous la forme de blanches colombes, sur les bras de la croix, et les démons, après les avoir poursuivies jusqu'au bord de l'enceinte, s'enfuient bientôt avec un redoublement de vacarme. Un soldat ayant fiché son épée en terre, au milieu d'un cercle, vit se percher sur sa garde qui formait une croix, une âme qui, avant de s'envoler, le remercia de l'avoir tirée des griffes de Satan, et lui annonça que, grâce à lui, elle allait se rendre directement en Paradis. La même légende est connue en Poitou [2].

Lorsque, en Alsace, la chasse sauvage passe dans le voisinage de quelqu'un ou au-dessus de sa tête, il n'a qu'à tirer un mouchoir, de préférence blanc, à l'étendre par terre et à se placer dessus ; il n'a plus dès lors rien à craindre [3]. Ailleurs le mouchoir doit être disposé en croix. On raconte en Poitou qu'un soldat ayant entendu la Chasse galopine, réunion des âmes des petits enfants morts sans baptême, que le diable poursuit chaque nuit, plia son mouchoir en forme de croix, et, après l'avoir posé à terre, traça un grand rond autour. Le diable essaya en vain d'entrer dans le cercle, puis il finit par s'en aller ; dans une autre version, un petit oiseau vient se poser sur le mouchoir et demande au soldat d'être son parrain [4]. En Haute-Bretagne, on force la chasse Arthur à descendre du ciel en se signant à rebours ; en faisant le signe de croix ordinaire, on l'oblige à remonter [5].

On croit dans le pays fougerais que les chiens de la Chassartue ne peuvent rester sur terre plus de cinq minutes, lorsqu'ils s'y posent, et cela leur arrive toutes les lunes seulement, c'est-à-dire treize fois par an [6].

Les personnages qui, sans faire partie d'une chasse collective et portant un nom particulier, parcourent le ciel sont assez rares : on

1. Chrétien de Joué-du-Plein. *Veillerys Argentenois*, MMss (1840).
2. Laisnel de la Salle. *Croyances du Centre*, t. I, p. 168-169 ; Léo Desaivre, in *Rev. des Trad. pop.*, t. XVI, p. 89.
3. Aug. Stœber. *Die Sagen des Elsasses*, n° 209.
4. Léon Pineau. *Le F.-L. du Poitou*, p. 117-118.
5. Paul Sébillot, in *Rev. des Trad. pop.*, t. XIII, p. 696.
6. A. Dagnet. *Au pays fougerais*, p. 79.

trouve cependant en Franche-Comté le chasseur éternel de Scey en Varais (Doubs) qui fait retentir de son oliphant sonore les échos du bassin de la Loue. Aux sombres nuits de la Toussaint et de Noël, l'air se remplit d'un bruit formidable qui portait jadis l'insommie dans la couche des vieillards et des enfants, et tout le monde croyait qu'il était produit par le chasseur aérien de la vallée [1].

En Ille-et-Vilaine, on dit que pendant les belles nuits d'été, le Chariot de David, rapide comme le vent, passe dans les airs avec un grand bruit ; vers la première moitié du XIXᵉ siècle, on croyait dans la partie bretonnante des Côtes-du-Nord, que le char de la Mort traversait parfois le ciel, traîné par des oiseaux funèbres. Ainsi qu'on l'a vu, le *Kar ann Ankou* marche toujours sur terre ; cependant en Haute-Bretagne, la Charrette moulinoire, qui en est le parrallèle, peut quelquefois s'élever dans les airs et y disparaître [2].

Au commencement du XIXᵉ siècle, les paysans de Voiteur se représentaient comme une fée qui court par le temps, c'est-à-dire qui traverse les airs, le personnage qui a donné son nom aux jours de la vieille, les trois derniers de Mars et les trois premiers d'Avril, et qui, suivant la croyance de beaucoup de pays, exerce sur les récoltes une influence funeste [3].

A Bruz (Ille-et-Vilaine), on entend parfois dans les airs le bruit que fait un fantôme blanc auquel on assigne comme résidence une grotte [4].

Dans le pays de Bayeux, les huards sont des lutins ainsi appelés à cause des cris qu'ils poussent en traversant le ciel pendant la nuit [5]. Aux environs de Moncontour de Bretagne, Mourioche, lutin protéiforme, et sa fille prennent quelquefois dans les airs leurs ébats nocturnes [6].

1. D. Monnier et A. Vingtrinier. *Traditions*, p. 91.
2. Paul Sébillot. *Trad.*, t. I, p. 219 ; Habasque. *Not. hist. sur les Côtes-du-Nord*, t. 1, p. 285 ; Paul Sébillot. *Contes*, t. II, p. 279.
3. M. Monnier. Vestiges d'antiquités dans le Jurassien, in *Acad. celt.* t. IV, (1823), p. 408.
4. P. Bézier. *Inv. des Még. de l'Ille-et-Vilaine*, suppl. p. 60.
5. F. Pluquet. *Contes de Bayeux*, p. 80.
6. J.-M. Carlo, in *Rev. des Trad. pop.*, t. VII, p. 428.

# LIVRE TROISIÈME

LA TERRE

CHAPITRE PREMIER

LA TERRE

La forme générale de la terre préoccupe encore moins les paysans que la nature du ciel. S'ils connaissent de nombreuses explications folkloriques des particularités grandioses ou singulières de leur voisinage, leur curiosité dépasse rarement les étroites limites du pays où ils vivent, et bien peu songent à l'ensemble dont leur canton n'est qu'une fraction infime. Aussi il n'y a pas lieu de s'étonner du petit nombre de faits traditionnels recueillis sur les généralités de notre globe, non plus que de leur manque de précision. Ceux qui ont été relevés en dehors de la Bretagne, et qui concordent presque toujours avec mon enquête personnelle, permettent cependant de se faire une idée probable des conceptions des gens de la campagne. Leur résumé est, en somme assez court : la limite qui entoure le monde est circonscrite par le bas du ciel, et ses parois forment le point d'appui de l'immense coupole bleue où se meuvent les astres, et qui est le couvercle de la terre. Ceux qui n'ont pas appris à l'école quelques notions élémentaires de cosmographie ne se la représentent pas comme une boule, pas même comme un hémisphère surbaissé ; pour eux, c'est un plan horizontal, occupé par l'Océan et par des parties solides sur lesquelles s'élèvent en relief les collines et les montagnes.

Beaucoup ignorent la révolution de la terre et ils en sont restés à l'antique croyance qui en faisait le pivot immobile de l'univers ; quand ils entendent affirmer que, loin d'y avoir une place prépondérante, elle n'est qu'un point dans l'immensité, inférieur en étendue à la plupart des étoiles, ils pensent qu'on veut se moquer d'eux : si l'on ajoute que c'est un globe qui tourne, ils se montrent encore plus surpris, et ils se refusent à l'admettre, parce que, disent-ils, si cela était vrai, il y aurait des hommes qui marcheraient la tête en bas. C'est l'objection que formulent, presque dans les mêmes termes, des peuples non civilisés, les Kamtschadales par exemple.

Ils savent que la terre est cernée par la mer ; dans le Mentonnais,

des gens ont même une opinion analogue à celle du philosophe Thalès[1] et ils disent qu'elle est soutenue par l'eau, sur laquelle elle flotte comme un navire. Quelques personnes de la même région croient qu'elle est supportée par des piliers[2], et l'on retrouve, en petit, une idée analogue dans la légende bretonne d'après laquelle la ville de Quimper repose sur quatre colonnes de sureau[3].

Les traditions sur l'origine de notre globe, qui existent chez nombre de populations primitives, et en Europe même, paraissent ignorées en France. Il semble que le Christianisme les a fait disparaître, et que l'on se contente de l'explication biblique de la création, sans l'accompagner de circonstances accessoires et merveilleuses. Toutefois, en Bretagne, où Dieu et le Diable concourent à la formation de la plupart des choses, le premier a fait la terre, et le génie du mal, comme contre-partie, créa les eaux qui sont destinées à la noyer[4].

Les changements d'ordre général postérieurs à la création sont également rares, et on n'en trouve de trace apparente que dans une légende de l'Albret : la terre était autrefois une surface plane comme un parquet, et elle resta droite jusqu'au moment où survint une sorte de déluge ; quand les eaux baissèrent, partout se trouvèrent des lacs, des vallées, des collines et des montagnes ; elle doit, ajoute-t-on, redevenir plate avant la fin du monde[5].

Ainsi qu'on le voit, les idées qui s'attachent à la terre considérée dans son ensemble sont effacées et d'un médiocre intérêt ; quant à ses différentes circonstances physiques, elles sont l'objet d'innombrables légendes qu'on trouvera dans les divers chapitres des deux premiers volumes de cet ouvrage.

Avant de rapporter celles qui expliquent les particularités du sol, il est rationnel de noter celles qui s'appliquent à la configuration de toute une contrée. Elles ne sont ni nombreuses ni bien précises. Plusieurs semblent avoir été inspirées par le contraste de vastes plaines unies avec la région accidentée qui les entoure ; c'est ainsi que, suivant un récit du Nivernais, le Berry est un pays plat, parce que le géant Pousse-Montagne y passa un peu après Gargantua et combla avec les dépattures de ses sabots les creux que ce géant y

1. Sénèque. *Questions naturelles*, l. III, ch. 13.
2. J.-B. Andrews, in *Rev. des Trap. pop.*, t. IX, p. 331.
3. Paul Sébillot. *Légendes de la Mer*, t. I, p. 304.
4. G. Le Calvez, in *Rev. des Trad. pop.*, t. I, p. 203.
5. Abbé L. Dardy. *Anthologie de l'Albret*, t. II, p. 111.

avait faits[1]. On trouve dans une pièce de La Fontaine une explication facétieuse de l'aspect uniforme de la campagne beauceronne, qui se lie au sobriquet de « Bossus » donné aux gens de l'Orléanais ; l'idée première lui avait peut-être été fournie par quelque récit populaire :

> La Beauce avait jadis des monts en abondance
> Comme le reste de la France ;
> Mais ses habitants demandèrent au Sort
> de leur ôter la peine
> De monter, de descendre et de monter encor...
> — Oh ! oh ! leur répondit le Sort,
> Vous faites les mutins, et dans toutes les Gaules
> Je ne vois que vous seuls qui des monts vous plaigniez :
> Puisqu'ils nuisent à vos pieds
> Vous les aurez sur vos épaules. »
> Lors la Beauce de s'aplanir,
> De s'égaler, de devenir
> Un terroir uni comme glace,
> Et bossus de naître en la place
> Et monts de déloger des champs ;
> Tout ne peut tenir sur les gens,
> Si bien que la troupe céleste
> Ne sachant que faire du reste
> S'en alloit les placer dans le terroir voisin,
> Lorsque Jupiter dit : « Épargnons la Touraine,
> Mettons-les dans le Limousin. »

Le peuple frappé de la désolation de certaines parties qui forment comme un îlot au milieu d'un pays fertile, a souvent fait remonter cette circonstance à des interventions surnaturelles. L'une des plus anciennes légendes de la Gaule est celle de l'origine de la Crau : Hercule, ayant épuisé ses flèches dans un combat qu'il eut à soutenir contre Albion et Bergion, fils de Neptune, implora l'assistance de Jupiter qui fit pleuvoir sur ses ennemis une grêle de pierres. On serait, ajoute un géographe latin, tenté de croire à cette fable, tant est grande la quantité de cailloux dispersés sur cette plaine immense[2].

§ 1. LES LANDES ET LES DÉSERTS

D'après la tradition contemporaine, plusieurs landes, et ce sont les plus désolées, celles dont l'aspect est le plus triste, furent autrefois couvertes de riches moissons, au milieu desquelles s'élevaient des fermes florissantes ou de beaux villages. La dureté de leurs habitants à l'égard des pauvres ou de étrangers, amena la méta-

1. Paul Sébillot. *Gargantua dans les Traditions populaires*, p. 206.
2. Pomponius Mela. *De situ orbis*, l. II, c. 5.

morphose en terrains stériles et dénudés de ces endroits auparavant favorisés du ciel, comme il provoqua l'engloutissement des villes inhospitalières ou la transformation en glaciers des plantureux herbages des montagnes. La pointe de terre occupée aujourd'hui par la lande du Cap Fréhel (Côtes-du-Nord) était jadis bien cultivée, et l'on y voyait une grande ferme. Grâce aux fees qui habitaient alors les « houles » de la falaise voisine, et qui étaient les amies du maître, il avait les plus belles récoltes du pays. Un jour un féetaud se présenta chez lui et, pour l'éprouver, lui demanda la charité. Le fermier qui ne reconnaissait pas l'hôte des grottes sous le déguisement qu'il avait pris, le repoussa durement. Le lendemain, une vieille femme vint frapper à sa porte et le supplia de lui donner quelque chose à manger : « Ah ! s'écria-t-il, croyez-vous que je vais nourrir tous les fainéants qui viendront chez moi ! allez-vous en ; je n'ai rien pour vous ! » Et comme elle ne bougeait pas, il la prit par le bras et la mit à la porte. Mais soudain, au lieu de la pauvresse qui marchait clopin-clopant, il vit une dame belle comme un jour, qui lui dit : « Puisque vous avez le cœur si dur, autant vos récoltes ont été bonnes dans le passé, autant elles seront mauvaises dans l'avenir. » Depuis, le fermier eut beau travailler, ses champs ne produisirent plus rien. Suivant une autre version, il refusa à boire à trois voyageurs, et, après les avoir traités de vagabonds, il les menaça de les faire mordre par son chien, s'ils ne partaient pas au plus vite. En vain ces pauvres gens, qui n'étaient autres que Jésus et deux de ses disciples, réitérèrent leur demande, il resta sourd à leur appel. Alors Jésus lui dit : « Puisque tu es si peu charitable, celui qui t'a donné d'aussi belles récoltes te les retire : désormais, ni toi ni les tiens ne pourront labourer ce coin de terre. » Jésus continua sa route avec les apôtres, et deux jours après un orage détruisit toute la moisson du fermier. Depuis, il ne put jamais rien récolter sur sa terre ; elle fut envahie par les ronces et les épines, et il mourut dans la misère [1]. La lande de Lanvaux, aujourd'hui une des plus arides de Bretagne, était jadis fertile et nourrissait une nombreuse population. Un soir, par une pluie battante, saint Pierre et saint Paul, pauvrement vêtus, vinrent heurter à la plus belle maison du pays ; M. Richard qui l'habitait, refusa de les laisser chauffer au feu de sa cuisine, et il les menaça même de lâcher son chien après eux ; ils s'enfuirent jusqu'à l'autre extrémité du village, et allèrent frapper

1. François Marquer, in *Rev. des Trad. pop.*, t. XII, p. 353-4.

à une pauvre cabane ; c'était celle du bonhomme Misère, et il les reçut de son mieux. En récompense, les saints lui accordèrent que tous ceux qui monteraient dans son pommier ne pourraient en descendre sans sa permission. Il y attrapa bien des gens, et même la Mort étant venue pour le chercher, il la pria d'y aller lui cueillir une pomme, et il ne lui rendit la liberté qu'après lui avoir fait promettre de l'épargner jusqu'au jugement dernier. Quand la Mort descendit du pommier, elle s'élança, furieuse, la faux à la main, et frappa les hommes, les maisons, les arbres, et il ne resta plus que Misère sur cette terre désolée [1]. Ainsi qu'on le voit, la légende si connue du bonhomme Misère est venue s'amalgamer à une tradition locale.

La lande de Fréhel a une autre origine que celles rapportées ci-dessus : elle était autrefois occupée par une belle forêt que Gargantua détruisit à coups de canne ; depuis, il ne pousse sur son emplacement que des ajoncs nains et de maigres bruyères [2]. Dans un conte breton, une méchante sorcière étend sa baguette sur un château, en prononçant une formule magique ; il s'écroule et une grande lande vient remplacer ses bâtiments et ses jardins [3]. C'est après le retrait des eaux salées que, suivant une tradition liégeoise, se forma un pays triste et sans culture, isolé au milieu d'une contrée fertile : jadis la mer du Nord baignait toute la province de Limbourg jusqu'au pays de Liège ; quand elle se retira, elle laissa à sec une plaine immense que des bruyères couvrirent par la suite : c'est le désert rouge qu'on appelle la Campine [4].

Lorsque l'on est entré dans ces mers de bruyères et d'ajoncs, qui étendent à perte de vue leur désolante uniformité, on risque fort de s'égarer ; aussi c'est sur leur sol, comme sous le couvert des forêts, qu'on est le plus exposé à fouler l'herbe d'oubli ou d'égarement qui fait aussitôt méconnaître les sentiers. En Bretagne, les riverains des grandes landes croient fermement à son existence ; j'ai connu des gens qui n'en doutaient nullement, et citaient des exemples ; son pouvoir s'exerce en plein jour, mais surtout la nuit ; c'est ainsi que le voyageur qui, après le soleil couché, a mis le pied sur l'herbe d'or, *lezeuen eur*, qui croît sur la lande de Brandivy (Morbihan), tourne, jusqu'à la pointe du jour, dans un cercle infran-

1. Dr Fouquet. *Légendes du Morbihan*, p. 30-33.
2. Paul Sébillot. *Gargantua*, p. 45.
3. F.-M. Luzel. *Contes de Basse-Bretagne*, t. III, p. 170-171.
4. *Bulletin de Folklore*, t. II, p. 205.

chissable[1]. L'herbe royale, qui pousse sur la lande de Rohan près de Saint-Mayeux (Côtes-du-Nord), bien que personne ne l'ait jamais vue, fait perdre la route de jour et de nuit, même à l'homme qui est à cheval, si le sabot de sa monture se pose sur elle[2]. En Berry, *l'herbe d'engaire* croît aussi dans la vaste plaine désolée appelée Chaumoi de Montlevic[3], et les paysans du Cotentin qui posent le pied sur la male herbe voient aussitôt le sentier disparaître et s'en vont comme un vaisseau sans boussole[4]. Dans la partie bretonnante des Côtes-du-Nord, on connaît un moyen facile de retrouver sa route ; il consiste à toucher, quand on pense avoir marché sur la plante magique, un morceau de bois ou de fer[5].

Les personnages que la tradition associe aux landes et aux solitudes incultes, sont, comme tous ceux qu'elle localise dans les différentes parties du monde physique, en relation avec leur aspect. On n'y rencontre point, si ce n'est par hasard, les fées et les autres créatures gracieuses ; elles sont en revanche le domaine d'esprits malfaisants ou redoutables ; des nains, des revenants s'y montrent, et l'on peut craindre d'y voir, après le soleil couché, bien d'autres apparitions. Dans le Morbihan, nombre de lutins y ont leurs demeures, tantôt parmi les débris des monuments mégalithiques, tantôt simplement au milieu des brousses. Ils n'en sortent guère pendant le jour, mais, la nuit, ils aiment à se promener aux environs. Le paysan qui traverse alors les landes de Pinieuc hâte le pas, car il sait que bientôt vont s'agiter autour de lui des milliers d'ombres, et que mille clameurs confuses vont se mêler à la voix de la brise. S'il ne gagne pas, avant la nuit noire, la croix de pierre dressée au bord du sentier, si minuit sonne avant qu'il ait récité ses prières, il n'échappera pas aux follets qui, sortis de leurs maisons de pierre, courent et dansent sur les bruyères et se plaisent à égarer ceux que les ténèbres surprennent au milieu d'eux[6]. Les landes d'Herbignac (Loire-Inférieure) étaient parcourues la nuit par l'ami Courtais, fantôme de dix pieds de haut, qui poussait des cris lu-

1. Paul Sébillot. *Trad.*, t. II, p. 326 ; A. Dagnet. *Au pays fougerais*, p. 35 ; Abbé Guilloux, in *Rev. hist. de l'Ouest*, 1893, p. 827.
2. Lionel Bonnemère, in *Rev. des Trad. pop.*, t. V, p. 448.
3. Laisnel de la Salle. *Croyances du Centre*, t. I, p. 119.
4. Barbey d'Aurevilly. *L'Ensorcelée*, p. 18, 28 ; J. Fleury. *Litt. orale de la Basse-Normandie*, p. 22.
5. Paul-Yves Sébillot. *Contes du pays de Gouarec*. Vannes. 1897, p. 14.
6. Dr Fouquet. *Légendes du Morbihan*, p. 47.

gubres. Celui qui avait l'imprudence de lui répondre était assuré de perdre la vie [1]. Lorsque les voyageurs, attardés dans la plaine de la Crau d'Arles, hésitent sur le chemin à prendre, ils rencontrent souvent des individus qui ont l'air de paysans ou de bergers ; ils s'empressent d'indiquer le chemin ; mais c'est toujours une mauvaise direction qu'ils donnent [2].

Une vaste plaine, nue et pierreuse, du Berry, connue sous le nom de Chaumoi de Montlevic, est renommée pour les apparitions étranges dont elle est peuplée la nuit. Il n'est pas rare que le passant y rencontre des châsses, garnies de leur luminaire, placées en travers sur la route. Certaines nuits, c'est une croix d'un rouge sanglant qui luit tout à coup dans l'ombre, s'attache aux pas du voyageur et lui fait escorte tant qu'il n'est pas sorti de cette région mystérieuse. On y voit deux longues files de grands fantômes à genoux, la torche au poing, et revêtus de sacs enfarinés, qui surgissent soudainement à droite et à gauche du sentier que suit le passant, et l'accompagnent jusqu'aux dernières limites de la plaine, en cheminant à ses côtés, toujours à genoux, et en lui jetant sans cesse au visage une farine âcre et caustique. Ce sont les âmes pénitentes de tous les meuniers malversants qui ont exercé leur industrie sur les rives de l'Igneraie. Une des pièces de terre qui avoisine la croisée de deux chemins qui traversent ce désert porte le nom de Champ à la Demoiselle, parce que fréquemment, la nuit, on y aperçoit de tous les coins de la campagne environnante, une immense figure qui, à mesure que l'on en approche, grandit, grandit toujours sans changer de place et finit par se perdre dans le temps [3].

La présence de prêtres fantômes sur les landes n'a été jusqu'ici relevée qu'en Ille-et-Vilaine : aux environs de Paimpont, on en voyait un, prêt à dire la messe, avec des cierges à ses côtés. Il poursuivait les voyageurs, semblant leur demander quelque chose, et ils avaient beau courir à perdre haleine, il était toujours auprès d'eux. A la fin des gens firent dire des messes pour le repos de son âme et on ne le revit plus [4]. La lande de la Longue-Raie en Saint M'hervon était aussi le théâtre de diverses hantises : un homme qui n'y croyait pas s'y étant rendu la nuit, entendit très distinctement le son d'une petite clochette comme celle dont on se sert à la messe, et il vit

1. Girault de Saint-Fargeau. *Dict. de la Loire-Inférieure.*
2. Bérenger-Féraud. *Superstitions et survivances*, t. II, p. 7.
3. Laisnel de la Salle. *Croyances du Centre*, t. I, p. 119-121.
4. A. Orain. *Géographie de l'Ille-et-Vilaine*, p. 472.

s'avancer vers lui un prêtre sans tête, revêtu de ses ornements sacerdotaux ; de chaque côté étaient des cierges allumés que portaient des mains invisibles [1].

Une femme également sans tête, apparaît sur la lande de Vigneux (Loire-Inférieure) ; elle passe sur les bruyères et les ajoncs sans les faire plier. Quand elle est arrivée au carrefour de la Hutte au Broussay, elle y reste immobile. Alors du côté du soleil couchant une bique noire, dont les yeux jettent du feu, vient en sautant et en secouant une tête coupée qu'elle tient par les cheveux avec ses dents. La femme court après elle pour reprendre sa tête ; mais la bique noire se met à tourner en rond et à sauter de gauche et de droite pour lui échapper. On entend alors des cris, et de partout sortent des chats-huants et des putois qui tourbillonnent avec la chèvre. Un homme qui revenait tard de la foire de Vigneux passa tout près de la ronde fantastique, et sans pouvoir s'en défendre, le voilà qui tourne avec les bêtes, et il tourna jusqu'à ce que le petit jour parût. Alors les bêtes, la femme sans tête et la bique noire s'évanouirent [2]. Lorsque la nuit est sombre, la dame blanche d'Elven se promène sur les landes et dans la plaine aux environs du château, et de nombreuses taches de sang souillent sa robe ; souvent on aperçoit aussi un fantôme drapé dans un suaire en lambeaux qui vient à sa rencontre. Tous deux échangent des paroles d'amour et l'on se garde bien de les troubler. Ce sont les âmes de la dame d'Elven et d'un officier qui périt en la défendant : quand il fut mort, elle l'embrassa, puis s'enfonça un poignard dans le cœur [3].

En Basse-Normandie, où presque toutes les landes un peu étendues ont leur dame blanche, il en est que l'on désigne sous le nom particulier de Lande à la Dame. La plus célèbre de ces revenantes est la Demoiselle de Tonneville ; elle eut jadis une contestation avec une paroisse voisine au sujet d'une lande, et elle s'écria un jour : « Si après ma mort j'avais un pied dans le ciel et l'autre dans l'enfer, je retirerais le premier pour avoir toute la lande à moi. » Elle mourut dans ces sentiments. Dès qu'il fait nuit, on est exposé à la rencontrer. Le plus souvent, elle s'amuse à égarer les voyageurs et à les attirer sur ses pas. Un homme qui traversait à cheval la lande entendit une voix féminine très douce qui disait : « Où

1. L. de Villers, in *Rev. des Trad. pop*, t. IX, p. 225.
2. Pitre de l'Isle, in *Rev. des Trad. pop.*, t. XIV, p. 207.
3. C. d'Amézeuil. *Légendes bretonnes*, p. 44-45.

coucherai-je cette nuit ? » Le cavalier, voyant une belle dame en blanc, répondit : « Avec moi ». Aussitôt la demoiselle sauta en croupe derrière lui. L'homme voulut l'embrasser, mais elle lui montra des dents d'une longueur démesurée et s'évanouit. Il s'aperçut alors qu'elle l'avait conduit dans l'étang de Percy [1]. Il « revenait » aussi dans la lande de Lessay (Manche), et les garennes de Saint-Suliac (Ille-et-Vilaine) étaient parcourues par Jeanne Malobe, filandière de nuit, qui allait lessiver son fil au doué de Vorvaye, et courait ensuite çà et là en agitant sa quenouille [2].

Je ne connais pas de parallèle à la légende bretonne qui suit, où des revenants subissent leur punition dans une sorte de demeure fantastique. Un charbonnier, égaré la nuit dans une lande, voit tout à coup scintiller une lumière, et en s'approchant il arrive à une pauvre hutte où il entre. Il y trouve une femme qui, devant un misérable feu, faisait des crêpes ; mais, dès qu'elles avaient été déposées sur un plat, elles disparaissaient ; une autre était occupée à avaler un os qui lui sortait sans cesse par la nuque, la troisième comptait de l'argent et se trompait toujours dans son calcul. La première lui offrit des crêpes, la seconde de la viande, la troisième de l'argent ; il les refuse l'une après l'autre, aussitôt tout s'évanouit et le charbonnier se retrouve seul sur la lande ; un vieillard qu'il rencontre lui dit qu'il a eu raison de repousser les présents de ces trois femmes, qui accomplissaient une pénitence en raison d'actes blâmables accomplis pendant leur vie : l'une ne faisait des crêpes que le dimanche, l'autre gardait pour elle la viande et ne donnait que les os, la dernière volait chacun afin d'entasser davantage [3].

Les morts se rassemblent quelquefois en foule sur les landes désertes du pays de Vaud, pour y danser la *Coquille*, cette danse nationale qui ramasse dans sa chaîne sinueuse tous ceux qu'elle rencontre. Le hasardeux spectateur de cette ronde funèbre y voit figurer comme acteur principal, le spectre du vivant qui doit mourir bientôt, et souvent il reconnaît que c'est lui-même que la coquille entraîne dans les pâles rangs des morts [4]. Dans un conte d'Auvergne, des milliers de petites âmes en peine apparaissent sur la lande, au coup de minuit, à une jeune fille qui s'y était réfugiée et dansent autour d'elle en chantant un refrain ; quand elle y a ajouté deux vers, elles

1. J. Fleury. *Littérature orale de la Basse-Normandie*, p. 23-27.
2. Barbey d'Aurevilly. *L'Ensorcelée*, p. 13 ; Elvire de Cerny. *Saint-Suliac*, p. 39.
3. A. Le Braz. *La Légende de la Mort*, t. II, p. 265-269.
4. Juste Olivier. *Œuvres choisies*, t. I, p. 252.

lui font des présents, et lorsqu'enfin elle a, en leur faisant plusieurs visites, terminé leur cantique, elles lui disent que, grâce à elle, leur pénitence est finie [1].

D'autres coupables sont condamnés à revenir sous forme animale dans ces solitudes. Les notaires et les procureurs qui n'ont pas été justes dans leurs comptes errent après leur mort, changés en vieux chevaux, sur la lande Minars, en Clohars-Carnoët, dans le Finistère [2], la demoiselle d'Heauville se promenait sur la lande qui porte son nom en prenant parfois la forme d'une jument de quelque ferme voisine ; après s'être approchée du paysan qui croyait reconnaître sa bête, elle se mettait à galoper pour le faire courir après elle [3]. En Basse-Bretagne, des âmes font pénitence sur les arbres rabougris des landes ou sur les ajoncs nains, sous la figure de souris blanches ou de moucherons [4]. D'après plusieurs récits de la Haute-Bretagne, celles qui n'ont pas trouvé place ailleurs en quittant, sous l'apparence d'un papillon, leur enveloppe mortelle, y viennent aussi se poser sur les ajoncs [5] ; dans les contes bretons, il est souvent parlé de la lande des Morts, où les âmes des défunts, sous la même forme ailée, errent pendant des siècles, chacune autour de sa tige d'ajonc ou d'aubépine [6].

Des personnages vivants qui se rattachent au monde de la lycanthropie, et ont subi en cette qualité une métamorphose temporaire, se montrent aussi sur ces petits déserts. En Basse-Normandie, la Faulaux est une sorte d'esprit qui prend l'apparence d'une lanterne, pour tâcher d'égarer les voyageurs et de les conduire dans des bourbiers. Les Faulaux détestent entendre siffler : un raccommodeur de vans, ayant rencontré l'une d'elles dans les landes de Lougé, s'avisa de siffler ; la Faulaux accourut pour le punir, mais il se jeta par terre et se couvrit de son van. Elle se mit à frapper dessus à coups d'ailes avec tant de colère qu'elle ne sentit pas la pointe d'une alène que le raccommodeur avait passée à travers les osiers. Plus elle voyait le sang couler, plus elle frappait, croyant que c'était celui de l'homme, et elle criait : « Petit, mon pauvre petit ! » Quand elle s'aperçut enfin de ses blessures, elle se mit à

1. Paul Sébillot. *Litt. orale de l'Auvergne*, p. 5-15.
2. Du Laurens de la Barre. *Nouveaux fantômes bretons*, p. 180.
3. J. Fleury. *Litt. orale de la Basse-Normandie*, p. 29-30.
4. A. Le Braz. *La Légende de la Mort*, t. I, p. 193, 201.
5. Paul Sébillot. *Traditions*, t. II, p. 299.
6. N. Quellien. *Chansons et danses des Bretons*, p. 99.

geindre, et le raccommodeur lui ayant demandé : « Qui es-tu ? » elle répondit : « Je suis Marie, ta tante »[1].

En Vendée, ceux qui couraient le garou se rassemblaient parfois au coin d'une lande et y festoyaient pour réparer leurs forces. Une nuit, au moment où, revenus à leur état naturel, ils se mettaient à manger, un curé qui passa par là les fit s'enfuir ; il s'empara de leur batterie de cuisine qui fut vendue aux enchères le dimanche suivant[2]. A Avessac (Loire-Inférieure), c'était dans les landes des Melleresse qu'on était surtout exposé à rencontrer les garous[3].

En raison de leur isolement et de la crainte qu'inspirent leurs hantises, ces lieux incultes et déserts passent pour être les endroits de prédilection du diable et de ses suppôts. Dans les Basses-Pyrénées, dans le Morbihan, la Loire-Inférieure, etc.[4], c'était là que sorciers et sorcières se réunissaient naguère, comme au temps où la sorcellerie était florissante ; les démonologistes du XVIe siècle en parlent plusieurs fois, et Bodin raconte qu'un pauvre homme qui demeurait près de Loches, en Touraine, s'étant aperçu que sa femme le quittait la nuit, menaça de la tuer si elle ne lui disait pas où elle allait. Elle lui avoua qu'elle se rendait au sabbat et offrit de l'y mener ; ils se graissèrent tous les deux, et le diable les transporta, à travers l'espace, de Loches aux landes de Bordeaux[5]. Naguère encore, on disait que c'était dans cette solitude appelée la Grande Lande, que se tenaient les grandes assises de tous les sorciers de la Gascogne et des régions limitrophes. En pays basque, l'endroit où se célébrait le sabbat s'appelait *Akhelarre*, lande du bouc[6]. Dans les parages de la Hague, il avait lieu sur les landes et l'on y entendait des bruits pareils à ceux que font des bêtes qui se querellent : c'étaient les sorciers qui s'étaient changés en divers animaux pour s'y rendre[7]. La lande d'Arlac, dans la région girondine, a été de tout temps désignée comme un des endroits où les sorciers tenaient leurs réunions ; bien des personnes qui y croyaient sont allées cueillir, tenant allumé un cierge bénit, certaines herbes qui avaient le pri-

1. Chrétien de Joué-du-Plein. *Veillerys argentenois*, MM[e].
2. Jehan de la Chesnaye. *Le Paysan du Bocage*, p. 8.
3. Régis de l'Estourbeillon. *Légendes d'Avessac*, p. 4.
4. V. Lespy. *Proverbes de Béarn*, p. 114 ; Dr Fouquet. *Lég. du Morbihan*, p. 144 ; H. Quilgars, in *Rev. des Trad. pop.*, t. XIV, p. 276.
5. P.-L. Jacob. *Curiosités de l'histoire des croyances*, p. 201.
6. J. Vinson. *Le Folk-Lore du pays basque*, p. 15.
7. J. Fleury. *Litt. orale de la Basse-Normandie*, p. 70-72.

vilège d'inspirer l'amour ou de guérir certaines maladies, et qui ne croissaient que là [1]. En Armagnac, c'était sur les landes d'Urgosse, dans la plaine de Midour, sur celle du Catalan, qu'avaient lieu les réunions diaboliques [2]. Les fatsillières d'Auvergne s'assemblaient toujours dans un endroit inculte, au milieu des bruyères et des ajoncs épineux. Elles y dansaient en rond ; mais celle qui dépassait le cercle magique était immédiatement frappée de paralysie [3]. Les Basques racontaient que les Mairiac et les Lamigna se réunissaient toutes les semaines sur la lande de Mendi, pour y assister à quelque spectacle [4]. Il semble qu'on leur attribue des actes analogues à ceux des sorciers. En Périgord, les évocations au diable se faisaient surtout dans les landes de Lomagne, où une esplanade en friche se nommait *Lou Soou de las fadas* ou de *las fajilieras* [5].

Ces lieux désolés étaient hantés par des animaux d'une nature fantastique. Dans les landes de Kerprigent en Saint-Jean-du-Doigt (Finistère), erre une biche blanche. Elle est inquiète et semble chercher une personne qu'elle ne trouve pas ; elle suit toutes celles que le hasard met sur son passage ; elle ne fait pas de mal, mais sa vue est d'un très mauvais présage. Si elle rencontre une jeune fille, la quitte et lui barre le chemin, la jeune fille se marie sous peu de mois, mais elle meurt avant l'année révolue ; si elle la suit ou marche à ses côtés, c'est un signe certain qu'elle ne se mariera jamais. Si elle se montre à une femme mariée, c'est pour lui annoncer la mort de son mari ; si la femme est veuve, elle aura dans l'année un deuil ou une perte d'argent. Si la biche croise un jeune homme, il se mariera dans l'année, pourvu qu'il ait tiré au sort ; s'il n'a pas vingt ans, elle lui annonce la mort d'un parent ou un mauvais numéro. Comme elle pronostique toujours de grands malheurs, les paysans font tout ce qu'ils peuvent pour éviter sa rencontre ; tout le monde en parle ; mais peu de personnes l'ont vue, et ces personnes sont toutes mortes [6]. La chienne noire du Menez, dans la partie montagneuse de la Bretagne, était aussi pour ceux qui la voyaient sur la lande le présage d'un malheur [7].

Des traditions anciennes rapportent qu'à l'approche de grands

1. C. de Mensignac. *Sup. de la Gironde*, p. 69.
2. E. Auricoste de Lazarque, in *Rev. des Trad. pop.*, t. X, p. 533.
3. C. Audigier. *Coutumes de la Haute-Auvergne*, p. 44.
4. J.-F. Cerquand. *Légendes du pays basque*, t. II, p. 31.
5. W. de Taillefer. *Antiquités de Vésone*, t. I, p. 246.
6. Elvire de Cerny, in *Journal d'Avranches*, mai 1861.
7. Du Laurens de la Barre. *Les Veillées de l'Armor*, p. 20.

événements on vit des oiseaux s'attaquer furieusement dans les airs ; une légende apparentée était courante en Haute-Bretagne il y a peu d'années, et l'on racontait qu'avant la Révolution il y eut deux batailles de chats sur les landes du Méné et sur celle de Meslin ; nombre de matous restèrent sur le terrain et ceux qui en revinrent étaient éclopés [1]. Le nom de Cimetière des chats que porte un canton des landes de la Dordogne, vient peut-être de quelque aventure analogue [2]. D'après une légende bretonne, l'armée des rats et celle des chats se rassembla sur une lande pour se battre, et ils allaient commencer les hostilités lorsque le capitaine des chats les en détourna en disant qu'ils feraient mieux d'incendier un vieux moulin du voisinage [3].

C'est pour mettre fin aux apparitions et aussi pour servir de point de repère aux voyageurs, qu'on avait élevé au milieu des landes, et en général sur un point culminant, des croix de granit, comme celle de la Lande de Brun en Plémy, autour de laquelle rôdaient, sans pouvoir s'en approcher, des possédés qui auraient été délivrés, s'ils avaient réussi à la toucher de la main [4]. Le menhir de la Lande de la Croix-Longue, près de Guérande, fut transformé en croix pour en chasser les sorciers et les sorcières. Sur la lande de Tiron, près de Bains (Ille-et-Vilaine), on érigea une croix au centre du cercle que les sorciers des environs avaient formé en dansant leur ronde [5].

Comme les maquis de la Corse, ces petits déserts ont souvent servi de refuge à des proscrits et aussi à des brigands ; mais les légendes qui racontaient leurs gestes semblent oubliées aujourd'hui. On n'en peut guère citer qu'une, qui a pour théâtre la vaste lande de Lanvaux, dans le Morbihan, célèbre au commencement du XVIIe siècle par les voleurs qui l'habitaient. Suivant une tradition encore populaire, Keriolet qui, avant d'édifier le monde par sa pénitence, était connu pour ses méfaits, allait se mêler à eux avec son ami Bonimichel. Celui-ci ayant un jour défié Keriolet à la course, disparut soudain sous terre, et fit bonne chère avec ses amis les brigands [6].

On parle bien des richesses cachées jadis dans les landes ; mais

1. Paul Sébillot. *Traditions de la Haute-Bretagne*, t. II, p. 51.
2. W. de Taillefer. *Antiquités de Vésone*, t. I, p. 246.
3. H. Le Carguet, in *Rev. des Trad. pop.*, t. IV, p. 338.
4. Paul Sébillot. *Légendes locales*, t. I, p. 75.
5. R. de Laigue. *Pierre de l'Hospital*, Saint-Brieuc, 1901, in-8, p. 11.
6. Le Gouvello. *La légende populaire de Keriolet*, 2e partie. Vannes, 1891, p. 3-5.

elles se trouvent presque toujours sous des mégalithes. Il y a pourtant tout au moins une exception : le diable garde le trésor que le sire de Changé a déposé dans un trou de la lande de Clairay (Ille-et-Vilaine), et chaque fois qu'un téméraire essaie de le fouiller, le sire de Changé arrive, monté sur son grand cheval noir [1].

§ 1. LES PARTICULARITÉS DU SOL ET DE LA VÉGÉTATION

Les particularités des terrains et de la végétation, dont la géologie permet de se rendre compte aisément, semblent aux primitifs entourées de mystères : ils les rattachent, par besoin d'explication, à des épisodes de la vie d'êtres surnaturels ou sacrés, souvent populaires dans la contrée. De nombreux exemples constatent la croyance à cette sorte d'attestation physique de la légende. Sur la mer, pourtant si mobile et si changeante, les raies claires et argentées conservent le souvenir de promenades miraculeuses, les pierres portent l'empreinte des saints ou des héros, le sol, qu'il soit inculte ou labouré, garde la marque des évènements, réels ou supposés, qui s'y sont accomplis.

La trace des pieds des fées qui construisaient l'église de Jailly est visible dans les prés d'alentour ; l'herbe est plus verte, plus épaisse, plus fleurie, depuis la source où elles allaient puiser de l'eau pour leur mortier jusqu'au village [2]. Parfois des bienheureux ont, en foulant la terre, doué d'une fertilité exceptionnelle les abords d'un sentier, et même tout le voisinage : l'herbe pousse plus drue qu'ailleurs des deux côtés de la « voyette » que suivait saint Victor de Campbon, quand il allait s'entretenir avec saint Laumer [3], et les champs par lesquels passa la statue de saint Germain, lorsque portée contre son gré à Matignon, au moment où son antique église cessa d'être paroissiale (1801), elle retourna d'elle-même à son sanctuaire ancien, ont une récolte plus abondante que les autres [4]. En 1823, on disait que saint Latuin venait encore visiter le pays de Séez ; il traversait la campagne en suivant une ligne qu'il est facile de reconnaître entre Clairé et Séez : les blés y sont plus forts et plus productifs que dans les champs d'alentour [5]. Aux environs de Carnac, on

1. A. Orain. *Le sire de Changé*. Rennes, s. d., p. in-18, p. 14.
2. Bulliot et Thiollier. *La Mission de saint Martin*, p. 422.
3. Robert Oheix. *Bretagne et Bretons*, p. 53.
4. Paul Sébillot. *Traditions*, t. I, p. 324.
5. Chrétien. *Veillerys argentenois*, MMᵉ.

reconnaissait aussi le parcours que saint Cornély avait fait pour échapper aux soldats qui le poursuivaient :

> Aux lieux où la charrette et le saint ont passé
> Le froment pousse encor plus vert et plus pressé[1].

Presque toujours la seule présence des êtres de nature diabolique est nuisible aux récoltes ; cependant, près d'Argentan, le passage du serpent de Villedieu est reconnaissable à la nuance plus verte et à la plus grande hauteur du blé [2]. En Bourgogne, entre Orville et Selongay, les moissons noircissent, au rebours de ce qui a lieu ordinairement, sur le parcours que suivaient, en allant se visiter, sainte Anne et sainte Gertrude [3]. L'herbe est plus jaunâtre qu'ailleurs, comme celle qui croît sur un sentier battu, dans un pré de l'Ain, que traversaient jadis, pour se rendre à la messe, des fées devenues chrétiennes [4]. Plus habituellement, cette espèce de malédiction vient des promenades de fées païennes, ou de sorcières. A Saint-Cast, le long de la « passée de fées » qui va d'une ferme à la caverne du Grouin, les tiges de blé sont moins hautes que dans les autres parties de la plaine [5] ; dans l'Allier, les champs au-dessus desquels les sorcières traversaient les airs en se rendant au sabbat, devenaient tout à fait stériles [6].

L'absence de gazon, que l'on remarque en certains endroits, perpétue le souvenir d'êtres surnaturels qui y ont posé le pied, ou d'objets sacrés qui y ont touché la terre. A Cesson, près de Saint-Brieuc, l'herbe ne peut recouvrir l'étroit sentier que suivit la mère de Dieu lorsqu'elle gravit la falaise, et qui porte le nom de Pas de la Vierge [7] ; dans la prairie des Quarante martyrs à Acquigny (Eure), le foin n'a plus poussé sur le chemin que prirent saint Maure et saint Vénérand pour échapper à leurs bourreaux [8]. Non loin de Bains, celui où passait saint Convoyon, quand il allait rendre visite à saint Fiacre, reste à jamais dénudé [9]. Une lande, entre Biville et Nauville, est sillonnée de petits sentiers, qui, dit-on, ont été tracés par le saint homme Thomas Hélie, et l'herbe n'a plus repoussé où il a

1. A. Brizeux. *Les Bretons*, chant III.
2. *Société des Antiquaires*, 2e série, t. XV, p. 79.
3. Clément-Janin. *Traditions de la Côte-d Or*, p. 48.
4. D. Monnier et A. Vingtrinier, *Traditions*, p. 395.
5. Paul Sébillot. *Contes de la Haute-Bretagne*, t. II, p. 53.
6. Ach. Allier. *L'ancien Bourbonnais*, t. II, *Voyage*, p. 337.
7. Habasque. *Notions historiques sur les Côtes-du-Nord*, t. II. p. 313.
8. Léon de Vesly, in *Bull. de la Société d'émulation de la Seine-Inférieure*, 1898, p. 152.
9. P. Bézier. *Inventaire des Mégalithes de l'Ille-et-Vilaine*, p. 159.

marché[1]. Près de Kernitron, on ne voit jamais de gazon à la place où la terre s'ouvrit miraculeusement pour dérober saint Mélar à ses persécuteurs ; s'il y tombe de la neige, elle fond aussitôt[2]. L'herbe n'a jamais repoussé dans la grande prairie qu'arrose la Burge, au lieu où des voleurs déposèrent un fragment de la vraie croix dérobé à la chapelle de Bourbon l'Archambault, non plus qu'à l'endroit où furent brûlées en 1793 les statues de l'église de Solliès-Pont, en Provence[3]. A La Bouexière (Ille-et-Vilaine), un champ ne produit plus de récoltes depuis qu'un laboureur en colère y a brisé la statue d'un saint qu'il avait prise pour servir de contrepoids à sa charrue[4].

On ne voit plus de gazon aux lieux où furent engloutis des maudits, comme les danseurs sacrilèges qui ne s'étaient pas arrêtés sur le passage du Saint-Sacrement[5], et le paysan blasphémateur qui, ayant invoqué le diable pour l'aider à labourer, disparut avec son attelage dans un coin de champ que l'on montre sur les bords de l'Erdre[6]. On verra au livre du Monde souterrain d'autres exemples de punitions de personnages qui, par une fissure subite de la terre, tombent en enfer.

Le sol demeure aussi infertile aux endroits où il a été touché par les monstres ou par le diable Lorsque saint Armel eut traîné le dragon qui désolait le pays depuis la caverne où il lui lia son étole autour du cou jusqu'à la rivière de Seiche, pour mémoire de ce miracle, la route ou sentier parut sec et aride sans qu'il y crût aucune herbe ; on assure que cette particularité se remarque encore au même lieu[7]. Il ne vient point non plus d'herbe à la place où s'abattit, mortellement blessé, le dragon du Theil, en Ille-et-Vilaine, ni sur le « Sentier tournant du diable » près de Toul, que saint Michel parcourut en allant et venant en tous sens, alors qu'il était poursuivi par le diable[8].

Quelquefois une simple malédiction suffit pour rendre le sol im-

1. J. Fleury. *Litt. orale de la Basse-Normandie*, p. 40.
2. Albert Le Grand. *Vies des saints de Bretagne*, éd. Kerdanet, p.617, note.
3. Allier. *L'ancien Bourbonnais, Voy. pitt.*, p. 200 ; Bérenger-Féraud. *Superstitions et survivances*, t. II, p. 279.
4. Paul Sébillot. *Trad. de la Haute-Bretagne*, t. I, p. 324.
5. Paul Sébillot. *Légendes chrétiennes*, p. 43.
6. Lucie de V.-H., in *Rev. des Trad. pop.*, t. XIV, p. 156.
7. Albert Le Grand. *Saint Armel*, § 84 ; E. Herpin, in *Rev. des Trad. pop.*, t. XII, p. 685.
8. P. Bézier. *La forêt du Theil*, Rennes, 1887, pet. in-18, p. 11 ; Adam. *Les Patois Lorrains*, p. 401.

productif. Saint Martin étant passé dans un champ à Villavard, dans le Vendômois, fut insulté par les gens auxquels il appartenait ; il le frappa de stérilité, et depuis il est demeuré inculte au milieu des terres fertiles qui l'entourent [1]. Près d'Auray, l'herbe n'a jamais crû ni reverdi dans la prée de Gargantua, depuis que le géant s'y mit en colère à cause d'un gravier qui le gênait [2].

D'après une légende de l'Ille-et-Vilaine, la terre, prise en quelque sorte à témoin, demeure stérile pour attester le souvenir d'un fait ou la véracité d'une prédiction. On raconte à Montgermont que peu d'années avant la Révolution, un missionnaire la prédit, et, en terminant son sermon, il ajouta que l'herbe sur laquelle étaient ses pieds ne repousserait jamais : on assure en effet qu'il n'y en a pas auprès du calvaire de la Mettrie [3].

La terre semble surtout avoir horreur du sang humain, et elle reste éternellement nue aux lieux où elle en a été arrosée. L'herbe ne peut plus croître à Poligné (Ille-et-Vilaine), dans le canton appelé Bout-de-Lande, qui fut couvert de sang au moment d'un grande bataille [4]. Le gazon n'est jamais venu recouvrir l'endroit où tomba, en 1760, Bernard de Pic, tué par un chevrier : il est marqué par une petite place ronde, couverte d'un sable rougeâtre, sur la pente du plateau, près de Hidéou (Landes) et on s'en détourna longtemps comme d'un lieu funeste [5]. Le sol où sainte Germaine fut décapitée est depuis lors privé de végétation [6]. A Gatheno, toute une partie du Pré Maudit est improductive, tandis que l'autre a toujours une belle récolte de foin ; deux frères amoureux de la même femme étaient à faucher, lorsqu'elle vint dans la prairie et s'assit pour filer sa quenouille sur une pierre taillée en forme de siège. Tout à coup l'un des hommes leva sa faux et étendit son frère mort à ses pieds. Le fuseau s'échappa des mains de la fileuse et le peloton se déroula tout entier entre les deux andains, avec une rectitude irréprochable ; depuis ce jour, le côté où travaillait l'assassin n'a jamais produit de foin [7]. Plus d'un demi-siècle après la destruction des fourches patibulaires, on disait, en Ille-et-Vilaine, qu'aucune végétation ne pouvait venir sur leur emplacement ; en Anjou, les lieux de supplice

1. J. Lecœur. *Esquisses du Bocage normand*, t. II, p. 207, note.
2. Paul Sébillot. *Gargantua dans les Trad. pop.*, p. 84.
3. A. Orain, in *Rev. de Bretagne et de Vendée*, t. XXIII, p. 306.
4. Paul Sébillot. *Légendes locales*, t. I, p. 68.
5. F. Arnaudin, in *Rev. de Gascogne*, t. XVI, p. 259.
6. Finot, in *Annuaire de l'Aube*, 1859.
7. H. Sauvage. *Légendes normandes*, p. 117.

restent également sans gazon [1]. Suivant une croyance générale en Haute-Bretagne, l'herbe ne repousse pas aux endroits où pendant les guerres civiles, des Bleus ou des Chouans ont été tués. En Vendée, on trouve un exemple plus récent, puisqu'il se rattache à un épisode de l'insurrection de 1832 ; aucune végétation n'est venue recouvrir le lieu où tombèrent sous les balles des soldats, un chouan assez mal famé, appelé Val de Noir et ses compagnons, non plus qu'à celui où ils furent inhumés [2].

Des traditions, relevées jusqu'ici dans un petit nombre de pays, parlent de trous qu'on ne peut boucher : ils marquent d'ordinaire, comme les endroits dépourvus d'herbe, le lieu où tombèrent, mortellement atteintes, des victimes de persécutions ou de guerres civiles, ou des personnes assassinées. Près de Poitiers, on montrait jadis un trou creusé par le poids de la tête de saint Simplicien qui y fut décapité [3]. A la place où, près de Josselin, les Bleus tuèrent un paysan qui leur servait de guide, se fit un trou qu'on a plusieurs fois rempli de terre ou de pierres ; quelques heures après il était vide [4]; les deux genoux d'un prêtre, fusillé à Saint-Berthevin la-Tannerie (Mayenne) ont creusé en touchant le sol, une dépression qui, souvent comblée, se reforme toujours [5]. A Saint-Jean-de-Bœuf est le sentier des Femmes mortes ; elles firent, en tombant, trois trous dans la terre avec leur tête, et depuis, ils n'ont pu être bouchés [6]. Si on essaie de cacher avec des pierres l'empreinte que laissa sur la lande de Clairay (Ille-et-Vilaine), le pied du cheval noir donné par le diable au sire de Changé, elles disparaissent la nuit d'après [7]. La légende qui suit se rattache à cette croyance : une âme du Purgatoire vient tous les soirs faire sa pénitence au pied de la croix de Kerienquis en Saint-Gildas, peu éloignée d'un menhir ; des voyageurs attardés y ont vu un prêtre dans l'attitude de la prière ; les traces de ses genoux et du bout de ses pieds sont imprimées sur le sol, et l'on n'a pu jusqu'ici les effacer. Des garçons de ferme ont plusieurs fois planté des piquets pour maintenir des plaques de

1. Paul Sébillot, l. c. ; Michel, in *Rev. des Trad. pop.*, t. III, p. 463.
2. P. Bézier. *La forêt du Theil*, p. 26 ; Jehan de la Chesnaye. *Contes du Bocage vendéen*, Vannes, 1902, in-8, p. 20.
3. Beauchet-Filleau. *Pèlerinages du diocèse de Poitiers*, p. 532.
4. Paul Sébillot. *Traditions*, t. I, p. 383.
5. G. Dottin. *Les Parlers du Bas-Maine*, p. 589.
6. Clément-Janin. *Sobriquets de la Côte-d'Or*, Dijon, p. 91.
7. A. Orain. *Le Sire de Changé*, p. 14.

gazon destinées à les boucher, le lendemain ils étaient dispersés, et l'âme en peine avait de nouveau foulé sa place habituelle [1].

En tombant sur le sol, les personnes qui ont péri de mort violente y ont dessiné parfois la figure de leur corps, celle de leurs pas ou des objets qu'ils portaient. A Saint-Germain-sur-Ille, à Chevaigné, (Ille-et-Vilaine), des espaces dénudés, dans lesquels on veut voir la forme de prêtres, indiquent les endroits où ils ont été fusillés ; à Saint-Médard-sur-Ille, on montre la marque des pieds, des genoux et de la tête d'un curé qui y fut frappé mortellement, alors qu'il portait le bon Dieu ; un peu plus loin, le saint ciboire, échappé de ses mains défaillantes, a laissé une trace ineffaçable [2]. Dans une clairière de la forêt de Loudéac (Côtes-du-Nord), cinq points privés de gazon marquent la tête, les mains et les genoux d'un prêtre qui y fut tué pendant la Terreur [3]. Voici à quelles circonstances une parcelle, à Treigny (Yonne), doit le nom des Neuf pas ; au XVIIIe siècle, deux habitants entrèrent en contestation, et la cause ayant été portée devant le juge, l'un des plaideurs, malade, envoya sa femme le représenter et le juge prononça en sa faveur. Comme elle s'en revenait le soir, un homme armé d'un fusil sortit d'un fourré, et s'avançant vers elle, lui cria : « Jure de renoncer aux avantages que te fait la sentence ! ». La femme refuse ; à peine s'est-elle éloignée, qu'une balle l'atteint et la frappe à mort. Avant d'expirer, elle eut la force de faire neuf pas, dont l'empreinte est toujours restée. Jamais depuis, l'herbe n'y a repoussé [4].

On fait voir encore aux environs de la Trinité, dans l'Isère, au milieu d'un champ, une surface, de la forme d'une tombe, qui est presque absolument rebelle à toute végétation ; elle marque le lieu où fut enterré un pauvre homme que les soldats de Lesdiguières avaient fait mourir à force de mauvais traitements [5].

Des plantes, des arbustes même ne peuvent plus venir en certains endroits, ou même dans une région assez étendue, parce qu'ils ont été maudits ou qu'ils ont été employés à des actes coupables. On ne voit pas de fougère dans le bois de la Chouannière, près Merdrignac (Côtes-du-Nord) ; avant d'y être tué, un prêtre l'a conjurée [6].

1. Durand-Vaugaron, in *Soc. d'émulation des Côtes-du-Nord*, 1897, p. 24.
2. Paul Sébillot. *Traditions de la Haute-Bretagne*, t. I, p. 383-384 ; *Légendes locales*, t. I, p. 69.
3. Com. de M. Yves Sébillot.
4. C. Moiset. *Usages de l'Yonne*, p. 95.
5. *Revue Dauphinoise*, t. II, p. 551.
6. Paul Sébillot. *Trad.*, t. I, p. 383.

Elle ne croit pas non plus dans un champ de la commune d'Arbrissel, grâce à l'intervention de saint Robert d'Arbrissel, qui eut jadis pitié d'une bonne femme à laquelle les six jours de la semaine ne suffisaient pas pour l'arracher [1]. A Plouëc, près des ruines d'une ancienne chapelle, une pièce de terre s'appelle le Champ du Miracle : saint Jorhant s'y étant blessé le pied contre une racine de fougère, demanda à Dieu de ne plus permettre que cette plante crût à l'avenir sur ce terrain [2]. Le genêt ne peut plus pousser sur le territoire de Saint-Quay (Côtes-du-Nord), ni sur celui de Brain, depuis que saint Quay et saint Melaine y ont été fouettés avec ses branches [3].

Les différences de coloration du sol, surtout lorsqu'elles se présentent à l'état de filon isolé, ont vraisemblablement suggéré des explications populaires ; mais elles ont été rarement relevées ; voici, avec celles de la p. 197, les seules que j'aie trouvées ; il est vraisemblable qu'il y en a d'autres, et que les récits qui s'y attachent se rapprochent de ceux du bord de la mer qui racontent en quelles circonstances des falaises, autrefois grises, sont devenues roses ou rouges. D'après une légende bourbonnaise, les deux seigneurs de Saint-Vincent, ayant été provoqués en un combat singulier qui devait avoir lieu en rase campagne, sortirent tout armés de leurs châteaux ; mais à la montée du Monnier, leur chevaux s'abattirent : cela leur parut de mauvais augure et ils retournèrent chez eux pour embrasser leurs femmes une dernière fois. Ils furent en effet vaincus et tués sur place. On dit que c'est leur sang qui a rougi le sol ferrugineux d'Isserpent, où se trouve, à la limite de Châtel-Montagne, un vaste champ désigné sous le nom de Terres-Rouges [4]. Aux Echaubrognes (Maine-et-Loire), des taches de sang marquèrent pendant longtemps le lieu où, sous le premier Empire, un conscrit réfractaire fut tué par un soldat [5]. Un espace long de cinq à six mètres sur la route entre La Roche-Pozay et la Merci-Dieu (Vienne), est toujours rouge, bien qu'il ait été souvent empierré à neuf, et l'on dit dans le pays que cette circonstance est due au sang des Visigoths qui y coula jadis [6].

1. F. Duynes, in *Rev. des Trad. pop.*, t. IX, p. 618.
2. B. Jollivet. *Les Côtes-du-Nord*, t. IV, p. 244.
3. B. Jollivet, l. c., t. I, p. 107 ; Régis de l'Estourbeillon. *Légendes d'Avessac*, p. 21.
4. Ach. Allier. *L'Ancien Bourbonnais. Voy. pitt.*, t. II, p. 293.
5. Abbé Victor Grégoire, in *Rev. hist. de l'Ouest*, t. XV, p. 521.
6. A. Sanson, in *Rev. des Trad. pop.*, t. XVII, p. 395.

§ 3. LES CERCLES MYSTÉRIEUX

Plusieurs gracieuses légendes parlent des rondes que forment les fées locales, comme les nymphes de l'antiquité, sous la molle clarté de la lune, ou bien au lever du soleil, vers la lisière des bois ou dans les prés encore humides de rosée. Les fées dansaient en rond dans les prairies du Bessin ; leurs longs cheveux flottaient au gré des vents, et l'une d'elles, une couronne d'or sur la tête, se tenait au centre du cercle ; le profane assez audacieux pour troubler leurs ébats aurait été lancé à un kilomètre de là, au milieu des ronces et des épines [1]. En Franche-Comté, de petites demoiselles blanches venaient jouer, avant le lever du soleil, dans le Pré des îles ; les vapeurs de la terre semblaient les porter, et l'on disait qu'elles étaient aussi légères, aussi transparentes que le brouillard même [2].

Si légères que fussent ces créatures presque immatérielles, les traces de leurs divertissements restaient visibles. Il est vraisemblable que depuis longtemps elles sont désignées par un nom conforme à l'origine qu'on leur attribue ; mais on s'occupait autrefois si peu des idées populaires sur les merveilles du monde physique, que je n'ai pas relevé, antérieurement au XVIIe siècle, un seul passage se rapportant au « cerne des fées ». Dassoucy, l'un des rares auteurs du grand siècle qui ait eu le goût des voyages à pied, et se soit montré sensible au charme de la nature parle « du plaisir de marcher tantost sur le velours vert d'un tapis herbu, et tantost costoyant un petit ruisseau, fouler aux pieds les mesmes traces que les Fées, dansant en rond, ont laissé empreintes dans l'émail d'une prairie » [3].

Les endroits où la tradition populaire place les ébats des divinités champêtres ou de personnages qui se rattachent au monde infernal, ont en effet souvent une forme circulaire, et c'est vraisemblablement cette circonstance qui les a fait considérer comme ayant en quelque sorte servi de salle de bal. Ordinairement cet espace présente une aridité exceptionnelle. Dans l'Aveyron, et dans un assez grand nombre d'autres pays, l'herbe ne croît plus où les fées ont dansé, ces lieux s'appellent le Bal des fées [4] ; à Saint-Cast, dans les Côtes-du-Nord, on désigne sous ce nom le terrain où les bonnes dames

1. Ladoucette. *Mélanges*, p. 450.
2. D. Monnier et A. Vingtrinier. *Traditions*, p. 607.
3. *Les Aventures de Dassoucy*, éd. Delahaye, p. 42.
4. Michel Virenque, in *Société des lettres de l'Aveyron*, 1863-73, p. 49 ; Félix Chapiseau. *Le F.-L. de la Beauce*, t. 1, p. 243.

venaient jadis former des rondes, et qui est complètement dénudé[1]; elles se réunissaient aussi chaque nuit au Rond-des-Fées, dans la commune de Saint-Silvestre (Cantal), et elles répondaient aux personnes qui venaient les interroger[2] ; dans les Ardennes, l'herbe ne pousse jamais au Rond de la Dame ; jadis les fées venaient y danser au clair de la lune : une nuit d'été, un paysan se leva, croyant qu'il était temps d'aller à la moisson, et, arrivé à cet endroit, il vit des formes blanches qui dansaient en rond. Il s'approcha, et les fées lui demandèrent quelle heure il était. « Trois heures du matin », répondit le paysan. — « Imbécile ! crièrent les fées, s'il était trois heures du matin, tu ne nous aurais pas trouvées ; passe ton chemin[3] ! » A Warloy-Baillon (Somme), les fées tenaient autrefois leur sabbat au Champ des Fées, où un grand espace circulaire complètement inculte marquait le théâtre de leurs danses nocturnes[4]. A Orvilliers (Aube), les paysans disent que les fées ont dansé le sabbat dans des sortes de cercles où les moissons ne poussent pas ou poussent mal[5].

Dans plusieurs de ces légendes, les fées viennent danser leur sabbat, ce qui montre que sous l'influence de la malédiction chrétienne, on les considère comme à moitié sorcières ; d'autres récits les associent au monde infernal, ou en font de véritables sorcières. Aux environs de Semur (Côte-d'Or), on remarque, soit dans les prairies, soit sur la pente des collines, plusieurs disques, quelquefois d'une régularité surprenante, dans lesquels l'herbe, verte au printemps, mais plus courte, est comme brûlée en automne. C'est là, disent les vieillards, que se tient le sabbat, où lutins et sorciers, fées et diables, se réunissent au clair de la lune et dansent des rondes qui forment ces cercles magiques où l'herbe se dessèche sous leurs pieds. Cette croyance s'appliquait tout particulièrement à l'un des plus réguliers, que l'on voyait au Vic du Chastenay, non loin d'une voie romaine appelée Chemin des fées, d'un arbre légendaire, et d'un lieu dit la Grosse-Borne, ce qui semble indiquer la présence, au temps jadis, d'un menhir. On citait un habitant de Vic qui, passant auprès du cercle la nuit, y vit une nombreuse ronde d'hommes et de femmes ; il reconnut le musicien, le diable avec ses longues cornes,

1. Paul Sébillot ; *Traditions*, t. I, p. 101.
2. Deribier du Châtelet. *Dict. stat. du Cantal*, t. IV, p. 365.
3. A. Meyrac. *Villes des Ardennes*, p. 202.
4. H. Carnoy, in *Mélusine*, t. I, col. 71.
5. *Revue des Trad. pop.*, t VI, p. 639.

et s'étant approché, il y vit des gens de sa connaissance qui lui offrirent à boire dans un vase d'argent ; il versa la liqueur à terre, et l'un des assistants lui ayant dit de mettre la coupe dans sa poche, il se recommanda à Dieu en faisant le signe de la croix, et aussitôt tout disparut comme un éclair, avec un grand fracas; à la place de la coupe, il ne retrouva plus qu'un caillou[1]. On raconte en Bas-Vivarais une légende semblable. Dans la Creuse où ces danseuses, quoique désignées sous le nom de fades, étaient malfaisantes, les voyageurs attardés avaient grand soin d'éviter leurs cercles magiques, où ils étaient exposés à être déchirés en morceaux par les dames irritées[2].

De même que les fées, les sorciers laissent sur le sol des traces de leurs ébats nocturnes. Il est vraisemblable qu'on leur attribuait, antérieurement au milieu du XVIIe siècle, les ronds dépourvus de végétation à l'intérieur. Un voyageur de cette époque nous a conservé, par hasard, une description circonstanciée de l'un de ces cercles. Lorsque, en 1645, il attendait le temps propre à s'embarquer pour le Portugal, on le mena voir les curiosités des environs, et parmi elles il remarqua « un pré où l'on dit que les sorciers tiennent leur sabbat. Il y a dedans plusieurs ronds où l'herbe n'est pas seulement foulée, mais il semble qu'on l'ait bruslée. Il est vray qu'alentour on voit comme un rond d'une herbe bien plus belle et plus verte. Ce pré est relevé comme sur une chaussée au bord de la rivière, où vient le flux, et le chemin des passants est au bord du pré, mais l'herbe où l'on passe quoyque foulée et rongée, n'est pas bruslée comme celle des ronds qui sont proches du chemin et mesme le plus grand est tenant audit chemin qui fait qu'il n'est pas parfaitement rond de ce costé »[3]. Deux cents ans plus tard un autre voyageur parlait d'un emplacement de forme circulaire; battu, foulé, sans un brin d'herbe, que l'on voyait dans un coin du Pré des sorciers, sur une hauteur près de Questambert (Morbihan). C'est la salle de bal des sorciers. Ils y viennent fréquemment, et on les entend glapisser, hurler, mugir, chanter : n'ayant point de musique instrumentale, ce n'est qu'à la mesure de leurs cris qu'ils peuvent danser en cadence. Ils n'apparaissent que la nuit, et souvent encore, c'est invisiblement :

1. H. Marlot. *Le Merveilleux dans l'Auxois*, passim.
2. J.-F. Bonnafoux. *Légendes de la Creuse*, p. 30.
3. *Journal des voyages de Monconys*. Paris, Louis Billaine, 1677, t. I. Voyage en Portugal, p. 11.

leur bruit seul les décèle[1]. Près du Mont-Fol, dans l'Aveyron, une partie de prairie où les sorcières tiennent leur sabbat est sans herbe ; un homme, mort vers 1850, à l'âge de quatre-vingt-dix ans, assurait avoir vu lui-même, un soir, pendant sa jeunesse, une de ces réunions infernales : c'étaient des masques hideux, des costumes étranges, et un nombre considérable d'hommes et de femmes exécutaient, à la lueur blafarde de torches, des danses fantastiques[2]. Au revers du Puy de Pège, entre la Chapelle et la Bastide, le chemin du Diable est une sorte de cercle où l'herbe ne peut pousser ; les gens du pays disent que c'est autour de ce cercle que Satan et ses adeptes viennent danser chaque nuit[3]. Dans la Combe de Nervaux, près de Meursault, de grands cercles où le gazon jaunit marquent le lieu où se tient le sabbat[4]. A Lusigny (Côte-d'Or), l'herbe est toujours courte dans un cercle où elle a été brûlée par le pas des suppôts du diable[5]. Les faucheurs de l'Allier disent que ces ronds sont l'œuvre des sorciers qui, pendant la nuit du premier mai, sont venus s'y livrer à des pratiques criminelles[6].

En Basse-Bretagne, l'herbe brûlée en rond dans le pré montre que les courils y ont dansé au clair de la lune[7]. Les cercles où la puissance des exorcistes enfermait les conjurés, c'est-à-dire ceux qui, n'étant pas morts en état de grâce, venaient tourmenter les vivants, étaient toujours dépourvus de végétation à l'intérieur[8].

Ces cercles mystérieux sont, la plupart du temps, redoutés des paysans : ceux de Lorraine n'approchaient qu'avec terreur des traces que forment sur le gazon les tourbillons des vents et les sillons de la foudre et qui passaient toujours pour être les vestiges de la danse des fées. Dans les Alpes vaudoises, on recommande de ne jamais s'asseoir dans les *riola* où les sorcières ont fait leurs rondes[9]. En Basse-Bretagne, on ne laisse pas les vaches pâturer autour de ces ronds ; les faucheurs de l'Allier assurent que si l'herbe qui en provient était mêlée au foin, elle le rendrait malfaisant, et engen-

1. Vérusmor. *Voyage en Basse-Bretagne*, p. 44.
2. Abbé Valadier, in *Congrès archéol. de France*, 1863, p. 25.
3. Delort. *A travers le Cantal*, p. 42.
4. Clément-Janin. *Traditions de la Côte-d'Or*, p. 42.
5. *Rev. des Trad. pop.*, t. XII, p. 117.
6. Ernest Olivier, in *Rev. scientifique du Bourbonnais*, 1891, p. 170.
7. L. Kerardven. *Guionvac'h*, p. 367.
8. Le Men, in *Rev. Celtique*, t. I, p. 425.
9. D. Monnier et A. Vingtrinier. *Trad.*, p. 386-387 ; A. Ceresole. *Légendes des Alpes vaudoises*, p. 334.

drerait des poux qui, pendant tout l'hiver, pulluleraient sur les bêtes qui en auraient mangé [1].

Suivant la croyance bretonne, les conjurés enfermés dans les cercles par les exorcistes peuvent, pendant une heure sur vingt-quatre, faire du mal à ceux qui y mettent le pied ; en Berry, au contraire, les ronds formés par les pas des fées, sont regardés comme des asiles inviolables, toutes les fois que, sous le coup d'un danger quelconque, tel que poursuite de bête malfaisante, embûches ou attaques du diable ou de ses suppôts, on est à même de s'y réfugier [2].

On attribue, mais plus rarement, une fertilité exceptionnelle aux endroits que les fées ou les sorcières ont foulés dans leurs ébats ; en Berry et dans la Côte-d'Or, le Cercle des fées est d'un beau vert et l'herbe y pousse abondante [3] ; en Gascogne, elle croît plus vite et engraisse mieux les taureaux aux lieux où ont dansé les Blanquettes [4] ; aux environs de Samer (Pas-de-Calais), des cercles où l'herbe était plus épaisse et plus garnie de fleurs marquaient la place où les fées venaient former des rondes [5]. Un grand cercle de treize mètres de diamètre reste vert toute l'année sur une colline près d'Edcordal, où les sorcières de la région tenaient leur sabbat. Dans le pré Norbert, à Avaux, qui était aussi le rendez-vous des sorciers, l'herbe indiquait par la foulée quelle avait été l'animation de la danse et la spirale de la ronde. Elle restait toujours courbée, mais cependant verdoyante en toute saison [6].

§ 4. PRATIQUES MÉDICALES ET OBSERVANCES

Saint Eloi, dans son avis à ses ouailles, leur recommande de ne pas faire passer leurs troupeaux *per terram foratam* ; phrase qui a été traduite de diverses manières [7], mais dont le sens exact paraît être à « travers un trou dans la terre ». L'usage contre lequel il

1. L. Kerardven. *Guionvac'h*, p. 367 ; Ernest Olivier, in *Rev. scient. du Bourbonnais*, 1891, p. 170.
2. Le Men, in *Rev. Celt.*, t. I, p. 425 ; Laisnel de la Salle. *Croyances du Centre*, t. I, p. 121.
3. Laisnel de la Salle. *Croyances du Centre*, t. I, p. 121-122 ; *Revue des Trad. pop.*, t. XIII, p. 117.
4. *La Revue d'Aquitaine*, t. I, p. 28.
5. Vaidy, in *Mém. de l'Acad. Celtique*, t. V (1810) ; lettre écrite en 1805.
6. A. Meyrac. *Villes des Ardennes*, p. 189, 47.
7. Abbé Lecanu. *Hist. de Satan*, p. 180 ; P.-L. Jacob. *Curiosités de l'histoire des Mœurs*, p. 13.

s'élevait présentait vraisemblablement beaucoup d'analogie avec des pratiques que l'on constate encore de nos jours.

Le trou dans la terre figure dans une série d'opérations où le membre malade doit être mis en communication avec le sol préalablement creusé. Dans les Deux-Sèvres, on pose, au coucher du soleil, le pied du mouton atteint d'une pourriture, sur du plantin qui a poussé à un carrefour. On enlève avec un couteau la motte où est la plante, on retire le pied du mouton et on le pose dans le trou où était la motte ; après avoir pressé légèrement le mal avec celle-ci, on la dépose sur un buisson blanc. Quelquefois on la jette par dessus son épaule, sans regarder où elle tombe [1]. Les sorciers des Ardennes amenaient dans une prairie le cheval malade, et ils enlevaient avec un couteau un morceau de gazon ; l'un des pieds du cheval reposait sur ce point dénudé, pendant que l'opérateur frictionnait, en marmottant des paroles inintelligibles, le siège du mal avec le bloc de gazon ; celui-ci était aussi renversé sur un buisson d'épines, et le cheval devait être guéri quand l'herbe serait devenue absolument sèche [2]. La transmission de la maladie à la terre elle-même, sans accompagnement de plusieurs des circonstances accessoires usitées d'ordinaire, a été relevée en Beauce. Pour guérir un mal appelé *fourchet*, siégeant dans la main à la naissance des doigts, on se rend, la nuit, à un carrefour de routes formant la fourche ; on applique la main malade sur une touffe de gazon, et quand cette touffe a été découpée et soulevée avec la motte adhérente, le patient met la main dans ce creux pendant quelques instants ; il dépose ensuite, comme une sorte d'offrande à la terre, une pièce de monnaie dans le trou ; celui-ci est recouvert avec la motte renversée. Le mal guérira si pendant l'aller, le retour et le temps passé au carrefour on n'a rencontré personne ; sinon, l'opération est à recommencer la nuit suivante [3].

Le pied n'est point passé à travers le trou, mais posé sur le sol, dans une série beaucoup plus nombreuse de pratiques qui ont pour but de le débarrasser de la maladie en la transmettant au gazon ou à un arbre. Au XVIIe siècle, pour guérir une vache d'un mal appelé en certains pays le fourchet, on lui arrêtait le pied dont elle clochait sur une motte d'herbe, en cernant la motte de la grandeur du pied,

1. B. Souché. *Croyances*, etc., p. 21.
2. A. Meyrac. *Trad. des Ardennes*, p. 153.
3. Félix Chapiseau. *Le F.-L. de la Beauce*, t. II, p. 20-21.

et en la mettant ensuite sécher sur une haie [1]. En Sologne, pays voisin de la Beauce, où habitait l'auteur du *Traité des Superstitions*, la vache atteinte de cette maladie était, il y a une centaine d'années, conduite à un carrefour, et l'on notait la place où elle posait sa patte droite de devant. On cernait le gazon qu'on enlevait soigneusement, puis on le renversait sur le premier aubépin qui se trouvait sur la route, en évitant scrupuleusement d'avoir aucune mauvaise pensée. L'herbe, attachée à cette portion de terre pourrissait, l'aubépin mourait et la vache était guérie [2]. Des exemples relevés dans plusieurs pays constatent la persistance de cet usage, avec la circonstance caractéristique du dépôt sur une haie, généralement d'aubépine, du morceau de terre découpé, après qu'il a été touché par le mal. En Ille-et-Vilaine, lorsqu'un cheval ou une vache boîte accidentellement, on taille dans le chemin, près d'un endroit où se trouve une épine blanche, le pas de la bête, et la motte est déposée, sans être rompue, dans l'épine; l'animal doit être guéri avant que la motte ne tombe d'elle-même [3]. A Malmédy, pays de la Prusse rhénane où l'on parle français, la partie du gazon d'une prairie recouverte par le pied de la vache malade est placée sur une haie; quand elle est sèche, la vache redevient bien portante [4]. Un traitement analogue s'applique, dans la Gironde, aux hommes atteints du *fourcat*, grosseur qui vient entre les orteils, dans la fourche. Le malade se rend, avant le lever du soleil à un carrefour, et appuie fortement le pied nu sur un endroit couvert d'herbe. Le gazon est enlevé avec une pioche et posé, la racine en l'air, sur une aubépine; le mal s'en va à mesure que l'herbe sèche [5].

C'est aussi un peu avant le jour que les paysans de la Mayenne conduisent, non à un carrefour, mais dans une prairie, les bêtes à corne atteintes du fil; ils découpent la motte sur laquelle est posé le pied, et la suspendent dans l'étable au-dessus de sa crèche. L'opération est à recommencer si la bête lève le pied avant qu'elle soit achevée [6].

L'enlèvement de la motte ne figure plus dans cette pratique de la

1. J.-B. Thiers. *Traité des Superstitions*, 1679, p. 329.
2. Legier, in *Académie Celtique*, t. II, p. 207. La ressemblance entre le fourchet, nom du mal, et le fourchet formé par la réunion de routes, a eu vraisemblablement de l'influence sur cette superstition et ses similaires.
3. Paul Sébillot. *Trad.*, t. I, p. 64.
4. Quirin Esser, in *Mélusine*, t. IV, col. 354.
5. F. Daleau. *Trad. de la Gironde*, p. 38.
6. G. Dottin. *Les Parlers du Bas-Maine*, p. 204.

Saintonge : lorsqu'une brebis était atteinte du fourchet ou *piétin*, la bergère amenait son troupeau, avant le soleil levé, à l'embranchement de plusieurs chemins ; là elle plaçait la brebis atteinte, toute seule, sur le lopin de gazon qui devait croître isolément entre les routes, se mettait à genoux, tirait son couteau de sa poche, l'ouvrait, soufflait dessus trois fois en faisant : *Au nom du Père*, à chaque fois, puis, avec la pointe, traçait bien exactement le contour du pied malade en récitant une prière à l'honneur de monsieur saint Jean, de monsieur saint Fiacre ou de monsieur saint Riquier [1].

On attribue aussi des vertus guérissantes à la terre prise à certains endroits, mais dans tous les exemples que je connais, la pratique est christianisée ; elle l'était déjà du temps de Grégoire de Tours qui rapporte que les malades grattaient la terre du tombeau de saint Cassien, alors placé à Autun, comme un spécifique contre toute espèce de maladie [2]. Il est vraisemblable qu'ils ne faisaient que suivre un usage païen. De nos jours, on constate assez fréquemment l'emploi thérapeutique de la terre. Les pèlerins enlèvent la terre d'un trou, situé dans la nef de l'église de la Sainte Croix, dans le Jura bernois, qu'ils considèrent comme sacrée, parce que c'est là, dit-on, que fut trouvée la relique qui a donné son nom à l'église [3]. Chaque année les malades atteints de la fièvre emportent, le dimanche de la Pentecôte, un peu de celle de la colline où saint Ursin fut enterré près de Lisieux, et la conservent pendant neuf jours dans un sac de toile attaché à leur poignet [4]. On suspend au cou des fiévreux un sachet de terre prise sur le tombeau de Saint Gonnery [5] ; à Rennes, la terre ramassée au pied de la croix qui signale la fosse d'une religieuse, dite la *sainte aux pochons*, est portée pendant huit jours dans un petit sac mis sur la poitrine du malade ; passé ce temps le mal doit le quitter, et il vient suspendre le sachet au bras de la croix. Dans le cimetière de Laignelet, la tombe d'une autre religieuse morte au XVIIIe siècle, est l'objet des mêmes observances [6], ce qui montre que cette ancienne croyance est assez vivace pour s'appliquer à des sépultures récentes.

La terre de l'île Maudet, délayée dans un verre d'eau, guérit les

1. J.-M. Noguès. *Mœurs d'autrefois en Saintonge*, p. 179.
2. Collin de Plancy. *Dictionnaire infernal*, t. II, p. 65.
3. A. Daucourt, in *Archives suisses des Trad. pop.*, t. VII, p. 181-182.
4. Edmond Groult, in *Rev. des Trad. pop.*, t. II, p. 223.
5. G. Le Calvez, *ibid.*, t. III, p. 106.
6. P. Bézier. *La forêt du Theil*, p. 24-25.

vers chez les enfants. Albert Le Grand, qui rapporte cette pratique encore existante, ajoute que l'expérience de cette merveille se voit tous les jours ; actuellement cette poussière sert de remède à d'autres maladies, et constitue un antidote contre la morsure des serpents et les piqûres des mouches [1].

Il semble que ceux qui se servent de ces procédés christianisés pensent que le mal passe dans la terre prise à des endroits bénits, comme il est transmis aux mottes découpées. L'usage de suspendre le sachet à la croix n'est pas un simple ex-voto, mais une dérivation de la coutume qui, plus habituellement, est en relation avec les arbres et surtout avec l'aubépine.

La terre est aussi employée comme une véritable médecine. Les personnes atteintes de l'affection des pieds, dite *Drouk sant Vodez*, mal de saint Maudet, vont prendre sous le seuil de la chapelle dédiée à ce saint au Haut-Corlay, une poignée de terre qu'ils appliquent en forme de compresse, puis au bout de quelque temps, ils se lavent à la fontaine ; le même usage se pratique à Plouézec aux abords de la chapelle ruinée de saint Maudet et de celle de saint Rion [2]. Les paysans liégeois viennent chercher, auprès des chapelles de sainte Brigitte, de la terre bénite, pour eux ou pour leurs animaux, dans la croyance qu'elle éloigne des étables les mauvais sorts et les méchantes gens [3].

Dans la pratique suivante, le dépôt de la terre constitue une sorte d'offrande. Les jeunes filles qui désirent se marier dans l'année vont déposer une motte de terre sur un des bras de la croix de la Motte à Saint-Savine près de Troyes [4].

Certaines empreintes sur le sol sont l'objet de pratiques diverses. Le jour de la fête de saint Simplicien, on se rendait dans un pré à la sortie de Poitiers où l'on montrait autrefois un trou creusé, dit-on, par le poids de la tête du saint patron, lorsqu'il eut été décapité. Nombre de pèlerins venaient, de plusieurs lieues à la ronde, toucher du front l'excavation miraculeuse. C'est ce qu'on appelait « mettre la tête dans le trou », et l'on agissait ainsi pour prévenir les maux de tête ou pour s'en débarrasser [5].

1. Albert Le Grand. *Saint Maudé* ; Elvire de Cerny. *Contes de Bretagne*, p. 21 ; Abbé J.-M. Lucas, in *Revue hist. de l'Ouest*, 1892, p. 709-710.
2. Abbé Lucas, l. c.
3. Aug. Hock. *Croyances du pays de Liège*, p. 20, 119.
4. L. Morin, in *Rev. des Trad. pop.*, t. XII, p. 462.
5. Beauchet-Filleau. *Pèlerinages du diocèse de Poitiers*, p. 532.

Les jeunes filles qui redoutent le célibat vont, après avoir fait une prière, déposer en terre des épingles au pied de la croix érigée en mémoire du martyre de sainte Germaine, et où, suivant la tradition, l'herbe n'a jamais repoussé. Les enfants viennnent remuer le sol en tous sens pour y trouver des épingles, et c'est là la cause réelle de la stérilité de cet endroit [1]. Dans l'Yonne, sur plusieurs points de la Puisaye, on signale des espaces dénudés sur le gazon, qui sont des traces de pas, en nombre variable, cinq, sept, etc. On marche dedans, et cela porte bonheur ; cet usage explique pourquoi l'herbe n'y pousse plus [2].

Il semble, d'après un livre du XVIe siècle, que la terre prise à certains endroits, et à des heures spéciales, pouvait servir à des enchantements ; une femme « est tenue demy jour en l'eschalle avec une mitre painte sur la tête, parce qu'on lui vouloit testifier qu'elle estoit sorcière pour ce qu'elle fut trouvée de nuit avec une petite chandelle amassant terre en ung carrefour [3] ». Peut-être lui servait-elle à composer un maléfice d'amour ou d'envoûtement : en Basse-Bretagne, un peu de terre prise dans un cimetière entre, avec des ingrédients assez variés, dans la composition d'un sortilège destiné à appeler la mort sur quelqu'un [4].

Dans le pays de Liège, comme en Ardennes, une poignée de terre ramassée sur un cercueil est efficace contre les sorcières. Si on la sème sur la porte de l'église du village, un jour où il y a beaucoup de monde, la sorcière ne peut quitter l'église sans appeler le semeur de terre, et sans enlever le mauvais sort qu'elle avait jeté [5].

Lorsqu'une personne est placée entre deux terres ; c'est-à-dire quand ses pieds reposent sur le sol et qu'elle a dans les mains ou sur la tête une grosse motte de gazon, elle acquiert un certain privilège ; en Haute-Bretagne, celui qui, par une soirée sans lune, remplit cette condition, voit des choses que les autres ne peuvent pas même entrevoir [6] ; à Noirmoutier, les sorciers ne voient pas entre deux terres ; aussi, à l'aspect d'un sorcier réel ou supposé, les paysans se signent et mettent sur leur tête une motte de gazon [7].

1. Finot, in *Annuaire de l'Aube*, 1859.
2. C. Moiset. *Usages de l'Yonne*, p. 95.
3. Nicolas de Troyes. *Le grand Parangon des nouvelles nouvelles*, p. 239.
4. A. Le Braz. *La Légende de la Mort*, t. I, p. 156-157.
5. Aug. Hock. *Croyances et remèdes du pays de Liège*, p. 125.
6. Lucie de V.-H., in *Rev. des Trad. pop.*, t. XVI, p. 259.
7. Dr Viaud-Grand-Marais. *Guide à Noirmoutier*, p. 147.

Je n'ai pas retrouvé, dans la tradition contemporaine, de vestige bien précis d'un culte rendu à la terre elle-même. On verra au chapitre des Rites de la Construction qu'on offrait du sang ou même des créatures vivantes aux génies qui y avaient leur résidence, et qu'on leur faisait aussi des libations de vin. Lors de la plantation de pommiers ou de vignes, le trou où devait être placé l'arbre était aussi arrosé avec des liquides.

Les serments par la terre qui, ainsi qu'on l'a vu, est parfois prise à témoin, semblent aussi avoir disparu, mais il en reste tout au moins un vestige dans cette imprécation du Finistère : *Ra zigoro ann douar dam lounka!* Que la terre s'ouvre pour m'engloutir[1] ! Dans les Vosges, pour attester une vérité, les enfants ne s'adressent plus à la terre ; mais ils la frappent de toutes leurs forces avec un bâton, neuf, treize ou dix-sept fois, en disant: « Si ce n'est pas vrai, que le diable me les rende ![2] » Il est vraisemblable que la terre elle-même figurait dans une formule plus ancienne, qui était employée par les adultes, et que le diable lui a été substitué à une époque relativement moderne. Dans un conte basque, la terre est aussi invoquée en propres termes comme une véritable puissance, par une jument blanche, qui est une personne ainsi métamorphosée par le diable. Lorsque celui-ci la poursuit, alors qu'elle fuit, portant sur son dos le héros du conte qui seul peut la délivrer, elle frappe le sol du pied et s'écrie : « Terre, que par ton pouvoir se forme ici un brouillard épais ![3] »

1. L.-F. Sauvé, in *Rev. Celtique*, t. V, p. 188.
2. L.-F. Sauvé. *Le Folk-Lore des Hautes-Vosges*, p. 280.
3. W. Webster. *Basque Legends*, p. 112-113.

CHAPITRE II

LES MONTAGNES

Jusqu'ici le folk-lore des montagnes n'a pas été, dans les pays de la langue française, l'objet d'explorations suivies, et entreprises dans un esprit vraiment scientifique. La plupart des livres où l'on rencontre, en quantités appréciables, des faits légendaires, ont été écrits par des auteurs qui semblent plus préoccupés de leur donner une forme littéraire que de les rapporter sans embellissements et sans surcharges. J'ai eu souvent à citer les *Légendes des Alpes vaudoises*, parce que ce volume est en réalité celui dans lequel on rencontre le plus grand nombre de traditions montagnardes. Ceresole a dépouillé pour l'écrire, bien qu'il ne donne qu'assez rarement ses références, des publications locales où elles étaient dispersées, et il y a ajouté ce qu'il avait recueilli personnellement, sans s'astreindre à leur conserver la forme originelle. Son ouvrage est d'une lecture agréable, mais si l'on peut, sans trop de chance d'erreur, en prendre la plupart du temps le fond, il n'est pas toujours aisé de démêler parmi les circonstances secondaires, celles qui sont d'origine vraiment traditionnelle, de celles qui appartiennent aux développements d'une rédaction que l'on a surtout voulu faire élégante. Plusieurs autres livres ont, au point de vue traditionniste, les mêmes défauts, et dans aucun chapitre de cet ouvrage je n'ai eu autant de peine à éliminer les éléments qui me paraissaient appartenir à l'imagination, pour ne conserver que ceux dont l'origine populaire me semblait très probable. J'ajouterai que de toutes les enquêtes entreprises par la *Revue des Traditions populaires*, celle sur le folk-lore des montagnes, ouverte il y a plus de dix ans, a été la moins fructueuse[1]. Ce point spécial de la tradition, en ce qui concerne la partie romande de la Confédération helvétique, figure aussi

1. T. VII, p. 321-338. Les exemples empruntés à des pays assez variés étaient suivis d'un questionnaire.

assez rarement dans les *Archives suisses des traditions populaires;* mais les matériaux réunis dans ce recueil peuvent être cités avec confiance.

§ 1. ORIGINES ET PARTICULARITÉS

Le peuple ne cherche guère à expliquer par des légendes la formation des grands massifs, et ils lui semblent remonter aux temps lointains de la création générale. Cependant on raconte dans le Luxembourg belge que des géants, qui autrefois habitaient les entrailles du globe, se battirent un jour avec tant de fureur que, sous leurs efforts répétés, la croûte terrestre se souleva en certains endroits : les montagnes sont le résultat de ces boursoufflures[1]. Des traditions plus répandues attribuent l'origine de certains sommets remarquables à d'autres géants qui vécurent à ciel ouvert : lorsque Gargantua creusait le lac de Genève, il avait soin d'entasser les mottes et les rochers sur un point spécial de la rive gauche. Ceux qui voyaient l'amas augmenter à vue d'œil, criaient de temps à autre : « Eh ! ça lève ! » et c'est cette exclamation qui aurait fait donner le nom de Salève à cette belle montagne constituée par les débris accumulés par le géant[2]. Cette étymologie est sans doute purement fantaisiste ; mais on trouve en Beaujolais le parallèle de la légende : les pierres que Gargantua tira du lit de la Saône lorsqu'il l'approfondissait, formèrent, en s'amoncelant, le mont Brouilly[3]. En Bretagne, le géant Hok-Braz construisit en s'amusant la chaîne d'Arhez, depuis Saint-Cadou jusqu'à Berrien, et il y planta même le Mont Saint-Michel de Braspartz[4].

Suivant plusieurs récits, des collines, et même des montagnes ne sont autre chose que le contenu de la hotte de Gargantua. Le géant ayant eu le projet d'élever le Colombier de Gex à la hauteur du Mont-Blanc, allait chercher dans les Alpes des matériaux qu'il rapportait dans une hotte dont les dimensions étaient en rapport avec sa taille. Un jour une de ses bretelles se cassa, et sa charge, en se répandant sur le sol, forma la colline de Mussy[5]. Lorsqu'il creusait

1. Alfred Harou, in *Rev. des Trad. pop.*, t. VIII, p. 230.
2. A. Ceresole. *Légendes des Alpes vaudoises*, p. 268.
3. Claudius Savoye. *Le Beaujolais préhistorique*, p. 186.
4. Du Laurens de la Barre. *Nouveaux fantômes bretons*, p. 131. Cet épisode figure dans la rédaction, fortement teintée de romantisme, des exploits de ce géant breton. Dans le *Publicateur du Finistère*, 5 septembre 1874, où elle fut d'abord publiée, Du Laurens dit qu'il tenait le récit d'un cabaretier de Bot-Meur.
5. A. Falsan et E. Chantre. *Monographie des anciens glaciers*, t. I, p. 3 et 4.

le val d'Illiez, il se servait du même procédé pour transporter la terre ; mais en voulant se désaltérer dans le Rhône, il heurta du pied les roches de Saint-Triphon ; il alla s'étendre tout de son long dans la vallée au cri de : « Eh ! monteh ! » Sa hotte, en se renversant, laissa échapper assez de terre pour former la colline de Montet, qui, suivant les Genevois amateurs d'étymologies calembouresques, doit son nom à l'exclamation du géant. Quand il se releva, humilié et furieux, il allongea à la hotte un si formidable coup de pied, que ce qui y restait alla former plus loin un autre monticule. La même mésaventure lui arriva une autre fois qu'il avait voulu boire dans la Sarine, et le contenu de sa hotte donna naissance à une petite montagne sur laquelle on a bâti le temple du château d'Œx [1]. La Dent de Jamant, le mont de Roimont (543 mètres) en Beaujolais sont dus à des circonstances analogues [2], que l'on rencontre aussi dans le nord de la France : Un jour qu'il transportait de la terre dans une hotte à travers les campagnes du Laonnais, il se trouva trop chargé, et jeta dans la plaine une partie de son fardeau : c'est la montagne sur laquelle est assise la ville de Laon [3].

Le diable joue le même rôle que Gargantua dans une légende valaisanne : un jour qu'il avait enlevé la cloche de Sion, il l'emportait dans une hotte ; arrivé au sommet du Mont-Joux, elle était si lourde, que diable, hotte et cloche roulèrent sur la pente, et ne s'arrêtèrent qu'aux environs de Montigny, pour former le mont Catagne, qui vu des bords du Léman, présente assez la forme d'une hotte renversée [4].

La boue qui tomba des chaussures de Gargantua, celle qu'il détacha, en les nettoyant, de ses souliers ou de ses sabots, a produit la colline de Pinsonneau, qui domine la vallée de Larrey (Charente-Inférieure), un gros mamelon sur le territoire de Grignon, deux collines à Précy-sur-Thil (Côte-d'Or), deux buttes en Poitou, trois monticules isolés à Heuilley-Coton (Haute-Marne). En « fyantant et en compissant » il forma le pic pyramidal d'Aiguilhe, dans le Forez, le mont Gargan près de Nantes, celui du même nom aux environs de Rouen, lou Pech d'Embrieu, non loin de Saint-Céré, et l'aiguille de Quaix, qui se nomme Étron de Gargantua ; une colline près de

1. Ceresole, l. c., p. 268, 269.
2. Claudius Savoye, l. c.
3. Bourquelot. *Notice sur Gargantua*, p. 4.
4. Muret, in *Archives suisses des Trad. pop.*, t. IV, p. 47.

Carpentras s'appelle l'*Estron de Dzupiter*, ce qui suppose une origine analogue [1].

Des brèches sont l'œuvre de héros légendaires ou de géants. Roland a taillé près de Gavarnie celle qui porte son nom ; un autre jour, dépité de n'avoir pu lancer sa pierre aussi loin qu'il avait parié de le faire, il tira son épée et fendit d'un coup la montagne de Beltchu [2].

En Savoie, un passage près des Grands Plans a été fait par Gargantua qui enleva à cet endroit un énorme rocher que l'on voit sur une montagne voisine [3]. Un géant entreprit autrefois de délivrer le Dauphiné d'un loup terrible ; mais lorsqu'il le vit s'avancer vers lui, la gueule sanglante et montrant ses crocs, il eut peur ; au lieu de le frapper de son épée, il en donna un coup sur le flanc de la montagne, et s'ouvrit une brèche derrière laquelle il se blottit. On la voit, non loin de Sassenage, et elle s'appelle le Saut du Loup [4].

C'était aussi vraisemblablement un géant discobole qui figurait autrefois dans la légende corse du *Mont Tafonato* (Mont Troué) comme dans celles de la Norvège où les Jutuls accomplissent le même exploit [5]. Cette montagne est percée d'un trou que l'on distingue assez bien au soleil levant ; le diable l'a fait en lançant son marteau, furieux de n'avoir pu réparer la charrue qu'il avait brisée contre un rocher, pendant qu'il écoutait les railleries de saint Martin. D'après une autre version, quand il labourait avec ses bœufs sur le plateau supérieur de Campotile, il eut une dispute avec le saint, qui lui reprocha de ne pas savoir tracer un sillon. Le diable soutint le contraire, et prétendit qu'il allait en creuser un si droit que saint Martin lui-même ne trouverait rien à y redire. Il se mit à l'œuvre, mais comme ses bœufs n'allaient pas bien, il les piqua avec sa fourche. Dans le mouvement qu'ils firent, le soc heurta contre un rocher et se brisa. Pris de colère, il le lança dans les airs avec une telle force, qu'il alla frapper le Mont Tafonato, y perça l'ouverture que l'on

1. G. Musset, *La Charente-Inférieure avant l'histoire*, p. 113 ; Paul Sébillot. *Gargantua*, p. 233, 175, 254 ; Morel-Retz, in *Rev. des Trad. pop.*, t. X, p. 267 ; Aymard. *Le Géant du rocher Corneille*, in *Annales de la Soc. d'agriculture du Puy*, t. XXII (1859). p. 327 ; *Lemouzi*, nov. 1898 ; Paul Sébillot, l. c., p. 305.
2. Ampère. *La science et les arts en Occident*, p. 463 ; J.-F. Cerquand. *Légendes du pays basque*, t. IV, p. 23.
3. *Magasin pittoresque*, 1850, p. 374.
4. Arnault, in *Rev. des Trad. pop.*, t. XIV, p. 403.
5. Thorpe. *Northern Mythology*, t. II, p. 5.

voit encore maintenant et retomba dans la mer du côté de Filosorma[1].

Certains aspects de montagnes où les jeux de l'ombre et de la lumière dessinent des espèces de figures, que l'imagination complète aisément, ont éveillé un peu partout l'idée de représentation de personnages gigantesques et de héros très connus. En Dauphiné, des profils de montagnes paraissent de loin ressembler à un géant étendu et dormant : pour les paysans, c'est Gargantua qui se repose après avoir mangé des animaux entiers[2]. Une illusion d'optique analogue a donné naissance à l'opinion d'après laquelle le Mont-Blanc reproduit, vu sous un certain angle, la figure de Napoléon. Voici comment Topffer décrit l'une d'elles : de Morney au Mont Salève, la tête de Napoléon paraît exactement formée, comme aussi Morillon ou de Pregny, mais de plus la disposition des montagnes est telle qu'il y a comme l'apparence d'un corps étendu. La ressemblance tient particulièrement au chapeau qui est très exactement dessiné, et qui est à lui seul un signe suffisant pour rappeler l'Empereur[3]. En Dauphiné, on prétend voir la même figure sur une autre montagne[4]. Le nom de *Sposata* a été donné à une des montagnes des environs de Vico. Les gens du pays trouvent qu'elle ressemble à une femme ayant son enfant à côté d'elle. Ils racontent qu'une jeune paysanne étant allée au bois et s'étant mise à jurer contre ses fagots, Dieu pour la punir enfonça ses pieds dans la terre, desséha sa peau et ses chairs, grandit jusqu'au ciel la partie osseuse de sa personne et en fit une femme de pierre[5]. Suivant une autre légende, c'est une paysanne qui fut métamorphosée à cause de son orgueil et de son mauvais cœur. Lorsqu'elle eut épousé un grand seigneur que sa beauté avait séduit, elle fit charger sur les mulets de son mari tout ce qu'il y avait de plus précieux dans la maison, et se mit en route, sans dire adieu à sa mère. Elle était partie depuis quelque temps, lorsqu'elle se souvint qu'elle avait laissé le racloir à pétrin, et elle envoya un cavalier le réclamer à sa mère. Celle-ci, indignée de cette avarice, monte sur un rocher d'où l'on pouvait encore apercevoir le

1. F. Ortoli. *Contes de l'île de Corse*, p. 315 ; Léonard de Saint-Germain. *Itinéraire de la Corse*, p. 183-4.
2. Paul Sébillot. *Gargantua*, p. 253.
3. *Magasin pittoresque*, 1841, p. 8. *L'Intermédiaire* a publié, t. XXIX, col. 291, 592, t. XXX, col. 40, 130, 233, une série de notes sur les accidents naturels simulant le profil de Napoléon.
4. Bourquelot. *Notes sur Gargantua*, p. 2.
5. Léonard de Saint-Germain. *Itinéraire de la Corse*, p. 167.

cortège, et étendant le bras elle maudit sa fille en disant : « Puisses-tu demeurer là, toi et tes cavaliers ! » Aussitôt l'épousée fut pétrifiée avec tout son cortège au sommet de la montagne, qui depuis porte le nom de la Sposata [1].

Un rocher dans la chaîne des monts de Sassenage, dont le sommet est composé de trois éminences en forme de dents canines, est connu sous le nom de Dent de Gargantua ; on appelle aussi Dent de Gargantua le pic de Chamechauve, dans le massif de la Chartreuse, qui, vu d'un certain côté, paraît être une gigantesque molaire, et l'on raconte que c'est une grosse dent, qui faisait souffrir le géant et qu'il extirpa lui-même [2].

§ 2. LES CATACLYSMES

Suivant des légendes, populaires dans toute la Suisse, les montagnes aujourd'hui les plus désolées furent jadis d'une fertilité exceptionnelle. On disait dans la partie romande qu'au temps de cet âge d'or les vaches étaient d'une grosseur monstrueuse : elles avaient une telle abondance de lait qu'il fallait les traire dans des étangs qui en étaient bientôt remplis. C'était en bateau qu'on allait lever la crème sur les vastes bassins. Un coup de vent fit chavirer la nacelle d'un berger qui faisait son ouvrage et il se noya. Les jeunes gens de la vallée cherchèrent longtemps son corps ; il ne se trouva que quelques jours après en battant le beurre au milieu des flots d'une crème écumante qui se gonflait dans une baratte haute comme une tour, et on l'ensevelit dans une large caverne que les abeilles avaient remplie de rayons de miel grands comme des portes de ville [3]. A cette poétique description du doyen Bridel, qui ne se piquait pas d'une exactitude rigoureuse, on ajoute que la prospérité des montagnards était si grande, qu'il leur arrivait de prendre des mottes de beurre en guise de boules pour leurs jeux de quilles, et qu'ils jouaient au palet avec des fromages ; les fruits eux-mêmes avaient des proportions gigantesques, si bien que pour couper la queue des poires on était obligé d'employer la scie [4]. Cette période fabuleuse prit fin à la suite de diverses circonstances surnaturelles. Les paysans de la Furca disent que lorsque le Juif Errant, chassé de Jéru-

1. Chanal. *Voyages en Corse*, p. 113-124.
2. Paul Sébillot. *Gargantua*, p. 254.
3. Bridel. *Mythologie des Alpes*, in *Mém. de l'Académie Celtique*, t. V, p. 203.
4. A. Ceresole. *Légendes des Alpes*, p. 266.

salem, dut se choisir un itinéraire, il voyagea particulièrement d'Italie en France. La première fois qu'il franchit les Alpes, il trouva leur sommet couvert de moissons. Dieu, voyant la route qu'il avait prise, changea les champs cultivés en forêts de sapins ; puis, comme en dépit de cette transformation, l'éternel voyageur reprenait toujours le même chemin, parce qu'il lui plaisait, il recouvrit les sapins d'un glacier : « Bah ! dit le Juif, la neige et la glace fondront, je repasserai l'an prochain ». Mais Dieu l'entendit et dit : « Rien ne fondra et jusqu'au jour du jugement dernier la neige y restera ». Voilà pourquoi le Juif Errant ne voyage plus d'Italie en France [1].

Des traditions beaucoup plus répandues et qu'on retrouve à peu près dans toutes les régions montagneuses racontent que ces changements ont été opérés pour punir les habitants qui avaient manqué au devoir de l'hospitalité, que les montagnards considèrent comme sacré. Elles rappellent singulièrement celles des villes englouties sous la mer ou sous les eaux douces. Dans les Pyrénées, on dit qu'autrefois la Maladetta était revêtue de riches pâturages et de forêts, près desquels s'élevaient de beaux villages. Un jour le bon Dieu, pour éprouver ses habitants, s'habilla en pèlerin et vint de porte en porte demander l'hospitalité. Partout il fut repoussé et il allait se retirer lorsqu'il aperçut à l'écart une petite chaumière ; à peine avait-il frappé à la porte qu'on lui ouvrit, et une brave famille vint le recevoir avec empressement, lui servit à souper et lui prépara un bon lit. Le bon Dieu, irrité de la dureté des autres habitants et touché de la misère et de la charité de la famille qui l'avait accueilli, la transporta sur une montagne voisine, lui donna une maison et des champs, puis, la conduisant en face de la Maladetta, il étendit le bras sur les demeures inhospitalières qu'il venait de quitter ; il les maudit, et à l'instant les villages avec les habitants s'abîmèrent sous un monceau de neige. Les pâturages perdirent leur verdure, les troupeaux furent changés en rochers, et l'homme ne regarda plus que de loin, en tremblant, cette montagne [2].

Ce n'est pas Dieu en personne, mais un saint, qui descendit chez les habitants de la vallée supérieure de Chamonix. Un jour on raconta au Paradis qu'un pauvre avait fait le tour du village sans recevoir un morceau de pain. On s'indigna de cette dureté, et l'un des plus ardents de la céleste cohorte s'offrit pour en tirer vengeance.

1. Laporte. *Voyage en Suisse sac au dos*, p. 194.
2. X. Marmier. *Souvenirs de voyages*, p. 98.

Il revêt des habits de mendiant, prend une besace et se présente à toutes les portes du hameau inhospitalier. Partout il est éconduit; en arrivant à la dernière maison, il renouvelle sa prière; le maître du logis lui enjoint d'aller porter sa plainte ailleurs. Mais derrière lui apparait une jeune fille, qui, dissimulant une *épogne* sous son tablier, trouve moyen de la glisser dans la main du mendiant sans être aperçue de son père. Le pauvre s'était tout à coup transfiguré, et s'approchant de la jeune fille, il lui dit : « Va, prends ce que tu as de plus de précieux, quitte ce village maudit, hâte-toi, la vengeance du ciel est prête. ». La fille obéit. Elle part en emportant sa quenouille ; en jetant un regard en arrière, à la place du village, elle vit une mer de glace qui avait englouti tous les habitants [1]. D'autres glaciers ont aussi été formés pour punir des manques de charité. Un soir que la tempête menaçait, une femme à l'aspect pauvre et ridé se présenta à la porte du chalet de Plan-Névé. Elle supplia les vachers de l'héberger pendant la nuit et de lui donner une croûte de pain avec un peu de beurre. Ceux-ci, bien que dans l'abondance, lui répondirent qu'ils n'avaient rien pour elle, et qu'elle n'avait qu'à détaler le plus tôt possible. La pauvre vieille, ou plutôt la fée de la montagne, sortit en silence du chalet ; puis à quelque distance elle se retourna et, regardant le pâturage, elle proféra cette malédiction : « *Balla pllana! Pllan-Névé, jamé terreina te ne te reverré!* Belle plaine, Plan-Névé, jamais je ne te reverrai terrain ». Aussitôt un orage épouvantable de neige, de grêle et de vent se précipita sur cette belle montagne et la recouvrit en quelques instants d'un linceul de glace qui, pendant de longues années, n'a été qu'en s'épaississant. C'est aussi après qu'un berger de Tsanfleuron ou Sanfleuron, dont le nom indiquait jadis un champ fleuri, eut refusé tout secours à une pauvre femme que ce pays devint désolé comme il l'est aujourd'hui [2].

Le glacier qui couvre le versant N.-O. de l'aiguille de Charbonnel, la plus haute cime de la Maurienne, s'est formé à la suite d'une malédiction. Ce lieu s'appelait autrefois la montagne de Blanche-Fleur, et l'on y voyait des chalets avec des vaches, des chèvres et des moutons ; l'un d'eux était gardé par une femme de Vincendières ; elle le quitta un matin pour assister à la fête de Sainte Marie-Made-

1. Antony Dessaix. *Traditions de la Haute-Savoie*, p. 298.
2. Juste Olivier. *Œuvres choisies*, t. I, p. 250 ; Ceresole. *Légendes des Alpes vaudoises*, p. 112, 129.

leine ; elle passa la journée à danser, et quand, le soir, en revenant à la maison, elle vit ses bêtes malades, elle maudit la montagne en disant : « Herbe, herbette, tu fais crever mes bêtes ; le glacier reviendra ici, et jamais plus herbe n'y reverdira [1]».

Les éboulements qui ont modifié l'aspect de certaines parties des Alpes ont été provoqués par la dureté de leurs habitants. Le 4 mars 1585, la montagne qui domine le cirque de Luan se mit en mouvement ; dans une glissade colossale de pierres et de boue, elle recouvrit le village de Corbeyrier, et se précipita vers la plaine en engloutissant le beau village d'Yvorne. Quelques jours avant cette catastrophe, une femme avait été vue dans la contrée, allant en vain de maison en maison pour trouver un gîte et un peu de nourriture ; elle finit par être accueillie par une famille qu'elle eut soin d'avertir de la ruine qui allait fondre sur le village. Le bourg florissant de Thora, situé dans la vallée d'Aoste, où l'on parle français, fut détruit en 1564, par la chute de la montagne de Becca France, à la suite d'un tremblement de terre. La veille, un pauvre homme alla, de porte en porte, demander du pain et un asile pour la nuit. Repoussé de partout, il se présenta à l'entrée d'une misérable chaumière, habitée par une pauvre veuve. Celle-ci lui offrit de se reposer chez elle, mais s'excusa de ne pouvoir lui donner du pain, le dernier morceau venant d'être mangé par elle et par ses enfants. Le mendiant remercia la veuve, lui dit de monter à son grenier et qu'elle y trouverait du pain en abondance. Elle obéit et en descendit plusieurs belles miches. Lorsque le repas fut terminé, il dit à la veuve : « Demain, à pareille heure, Thora sera détruit. Avant que le jour arrive, prenez vos enfants, sortez du village et mettez-vous en lieu sûr ». Ces paroles achevées, le vieillard mystérieux disparut, et la veuve et ses enfants, ayant suivi son conseil, furent épargnés [2].

D'autres cataclysmes ont puni la corruption ou l'impiété des montagnards. Une cité populeuse des Basses-Alpes, près du village de Vergons, qui s'était adonnée au plaisir, fut ensevelie par un éboulement de la montagne de Chamasse [3]. Au commencement du siècle dernier, le village de Pardines, dans le Puy-de-Dôme, disparut

1. Ch. Rabot, in *Revue des Trad. pop.*, t. VII, p. 298.
2. Ceresole. *Légendes des Alpes vaudoises*, p. 30 ; Ferdinand Fenoil. *Çà et là ; Souvenirs valdôtains.* Aoste, 1883, in-18, p. 172-173, 181-182.
3. Bérenger-Féraud. *Superstitions et survivances*, t. III, p. 7.

sous un écroulement causé par les pluies ; mais les gens des environs expliquent autrement la catastrophe : Les habitants étaient impies et pervertis, et c'est en vain que l'ange les avait menacés, s'ils ne se corrigeaient pas, d'un châtiment terrible. La nuit du désastre, il revint encore : « Pardines, Pardines, s'écria-t-il, quand le soleil se lèvera, il ne restera plus de toi pierre sur pierre ! » A peine était-il parti que le village fut englouti[1]. En Savoie, le sommet de la montagne Grenier glissa et détruisit la ville de Saint-André et seize villages environnants, pour punir Bonnivard, auquel le pape, pour avoir son aide dans une guerre, avait donné le prieuré de Saint-André (1240). Lors du désastre, des blocs de rochers vinrent s'arrêter aux pieds des moines, et l'on entendit le diable crier à ses démons : « Poussez les pierres plus loin » ; et ils répondaient : « La Dame Noire de Myans nous le défend [2] ».

Des fées ou des lutins avaient aussi, pour diverses causes, enseveli des endroits fertiles et verdoyants sous des amas de rochers. La Perrausaz ou la Pierreuse, maintenant couverte d'éboulis, fut autrefois un des plus beaux pâturages de la contrée, ainsi que l'indiquait son nom primitif de la Verda. Il était d'usage de mettre de côté un petit baquet de lait que les fées venaient boire ; mais elles n'aimaient pas à être épiées, et l'on disait qu'il arriverait malheur à celui qui, prenant le sentier des fées, aurait osé aller jusqu'à leur grotte. Un jour, un jeune garçon voulut les contraindre à lui révéler la place de la mine d'or de Rably ; quand, à l'entrée, il alluma une torche, il vit passer deux formes sombres et voilées qui lui firent signe de s'éloigner. A peine eut-il commencé à prononcer sa formule magique, que la montagne se mit à trembler jusque dans ses fondements, un bruit terrible retentit, des éclairs sillonnèrent le ciel. Bientôt une des aiguilles, celle où habitaient les fées, oscilla sur sa base et se précipita avec fracas sur les prés verdoyants. Le beau pâturage de la Verda avait disparu ; à sa place étaient entassés des débris sans nombre, des roches immenses[3]. Un très joli lac, le lac Vert, existait jadis où l'on voit sur le Mont-Blanc, après avoir dépassé Passy, une plaine assez vaste, mais bouleversée, dénudée et parsemée de gros blocs aux sinistres reflets. Ses eaux tranquilles et transparentes étaient témoins des ébats de jeunes fées qui

1. A. Dauzat, in *Revue des Trad. pop.*, t. XIV, p. 39.
2. Bérenger-Féraud. L. c., p. 14, d'a. le *Dict. des Pèlerinages*, Coll. Migne, t. I, p. 12-17.
3. A. Ceresole. *Légendes des Alpes vaudoises*, p. 105-111.

habitaient ses bords fleuris. Mais des esprits méchants qui demeuraient dans les cavernes de la montagne, passaient leur temps à épier les fées. Furieux de voir toutes leurs avances inutiles, ils résolurent de se venger. Dirigeant le Nant Noir dans le lac, ils inondèrent les pelouses ; ils ébranlèrent la montagne qui s'abîma à son tour. Tout fut enseveli sous un amas de décombres, et ce lieu, jadis si riant, devint tel qu'on le voit aujourdhui [1].

Lorsqu'une avalanche descendait dans la vallée, qu'un craquement de glacier se faisait entendre, ou qu'un éboulement soudain de rochers venait à se produire, les montagnards de la Suisse romande disaient que les démons se mettaient à l'œuvre pour exercer quelque vengeance [2]. Dans le Valais, les *diablats* précipitèrent dans la plaine qui sépare Saillon et Leytron une partie du coteau prospère qui la dominait. Mais ils ne se contentèrent pas de l'avoir recouverte de ce formidable amas de bonnes terres, et, chaque printemps, profitant de la fonte des neiges ou du dégel, l'infernale bande faisait dégringoler toutes les nuits des blocs de rochers mêlés à des tas de terres arables. Les habitants allèrent trouver le curé Maret, mort depuis en odeur de sainteté, et dont le tombeau est vénéré à Leytron depuis deux cents ans ; il se rendit à l'endroit où les diables tenaient leur sabbat, et, les ayant conjurés, fixa leur retraite dans les ravines de la Pierraye [3].

Quelquefois des gens sont préservés miraculeusement du désastre qui détruit tout dans le voisinage. Auprès du village de Bonnevaux, un colossal quartier de roche, détaché de sa base, roula du haut de la montagne et se précipita dans la vallée : un laboureur était en ce moment asssoupi avec un jeune enfant sur le bord de la route. Ni l'un ni l'autre n'entendit le bruit effroyable que produisit le choc de cette masse de pierre, et le roc, lancé comme la foudre, s'arrêta subitement près d'eux. On a placé dans ce rocher une statue de la Vierge en souvenir de cet évènement [4]. Dans les Alpes vaudoises, un berger qui, lors d'un éboulement, était à prier dans son chalet, n'eut aucun mal, grâce à deux roches qui formèrent au-dessus de lui une sorte de voûte [5].

1. Antony Dessaix. *Traditions de la Haute-Savoie*, p. 43.
2. A. Ceresole, l. c., p. 139.
3. L. Courthion, in *Rev. des Trad. pop.*, t. V, p. 356-358.
4. Ch. Thuriet. *Trad. du Doubs*, p. 515.
5. A. Ceresole, l. c. p. 134.

§ 3. LES GÉNIES ET LES HANTISES

Plusieurs des êtres surnaturels qui ont leur résidence sur les montagnes ne sont pas bienveillants : aussi ils n'aiment pas que l'on raconte leurs gestes. C'est pour cela qu'il est si difficile d'avoir des renseignements sur eux. Les guides se méfient des questionneurs, et sont très discrets sur les faits des génies, parce qu'ils ont peur de les irriter par des indiscrétions [1].

Quelques-uns de ces personnages sont jaloux de leur domaine, et manifestent leur colère lorsque des mortels osent s'y aventurer. Les habitants de Lescun regardent d'un œil inquiet tout étranger qui va sur la montagne d'Aurie, au sommet de laquelle ils voient se former les orages. Ils la considèrent comme le séjour de leur Yona Gorri, mot à mot l'être habillé couleur de feu, que ces visites rendent furieux, et qui se venge en lançant des orages sur la plaine [2]. Sur le pic d'Anhie est un esprit mélancolique, solitaire et inhospitalier ; sa taille dépasse celle du plus haut sapin ; son jardin qu'il cultive avec soin, et dont il écarte la neige et les frimas, est situé sur le haut du pic. Là croissent des végétaux dont le suc a des puissances surnaturelles ; la liqueur qui en provient décuple les forces des hommes, quelques gouttes suffisent pour éloigner les démons gardiens des trésors que renferment les caveaux et les vieux châteaux. Si des étrangers voulaient les cueillir ou visiter la demeure du génie, celui-ci susciterait aussitôt d'effroyables tempêtes. Les habitants de la vallée d'Aspe redoutent encore les terribles effets de la colère de ce dieu du mont escarpé [3]. Plusieurs endroits des Alpes vaudoises ont, dit un écrivain du commencement du siècle dernier, ce qu'on appelle l'Esprit ou le Génie de la montagne ; c'est lui qui forme et qui dissipe les tempêtes, qui conserve les sources et les fontaines, qui garde les mines d'or et les cavernes de cristaux, qui chasse avec un bruit effrayant à travers les précipices, et qui maltraite quelquefois les hommes quand ils osent escalader les rochers sur lesquels il a établi son empire, ou poursuivre les animaux qui lui appartiennent. Un vieux pâtre des Ormonts, que Bridel trouva dans un chalet voisin du glacier de Pillon, lui raconta l'histoire suivante : Un jeune berger quittait souvent les troupeaux de son père, pour aller à la chasse du chamois sur les pointes nébuleuses

1. Laporte. *Voyage en Suisse sac au dos*, p. 172.
2. H. Taine. *Voyage aux Pyrénées*, p. 122, d'a. Deville.
3. Karl des Monts. *Légendes des Pyrénées*, p. 251.

des Alpes voisines ; en vain ses parents le lui avaient défendu ; il se livrait avec passion à ce dangereux plaisir. Un soir qu'il était au milieu des plus horribles précipices, il fut surpris par une violente tempête ; la neige et la grêle lui firent perdre sa route et il s'étendit sur un rocher, pris de peur, de fatigue, de froid et de faim. Tout à coup l'esprit de la montagne s'approcha de lui dans un tourbillon, et lui cria d'une voix menaçante : « Téméraire ! qui t'a permis de venir tuer les troupeaux qui m'appartiennent ? Je ne vais pas chasser les vaches de ton père : pourquoi viens-tu chasser mes chamois ? Je veux bien te pardonner encore cette fois ; mais n'y reviens pas. » Alors il fit cesser l'ouragan, il remit le chasseur dans le sentier de son chalet, et dès ce jour le jeune berger ne quitta plus son troupeau [1].

Les fées alpestres paraissent aussi jalouses de leurs plantes : un jeune homme avait escaladé un rocher qui surplombe un abîme, pour cueillir des fleurs aux clochettes blanches, lorsqu'il se trouva subitement en face d'une belle jeune femme vêtue d'une robe de neige et couronnée d'un feuillage de sapin. « Ne touche pas à ces fleurs, lui dit-elle, elles sont à Dieu ; Dieu seul peut les cueillir. » Méprisant cet avis, le jeune homme cueillit un bouquet de fleurs blanches. Le ciel s'assombrit aussitôt, il lui sembla que le sol se dérobait sous ses pas, et, meurtri, ensanglanté, il roula dans l'abîme. C'est depuis ce temps que la rose des Alpes est rouge comme le sang dont elle est née [2].

L'homme sauvage des Pyrénées habite les abîmes des montagnes et les forêts ; son corps est couvert de longs cheveux soyeux ; il tient en main un bâton et court plus vite que les isards. Il se nourrit de racines et dérobe leur lait aux pasteurs qui l'appellent le Bassa Jaon. C'est lui qui crie dans les montagnes à l'approche des tempêtes, pour avertir les pâtres : «*Arretiret, bacquié* [3]. »

Les paysans des Landes disent que l'homme noir paraît sur les sommets pyrénéens, lorsque la grêle et les orages enlèvent les moissons ; les grêlons semblent tomber de sa main [4]. Ce rôle de tempestaire est plus nettement attribué à un génie infernal que les bergers ont souvent vu, sur le pic du Nethou, appeler les tempêtes et

1. Bridel. *Mythologie des Alpes*, in *Académie Celtique*, t. V, p. 200-201. Cette légende, sous une forme différente, est populaire dans les montagnes de la Suisse allemande. (Grimm. *Veillées allemandes*. t. I, p. 468).
2. Laporte. *Voyage en Suisse*, p. 6.
3. Gésa Darsuzy. *Les Pyrénées françaises*, p. 111.
4. De Métivier. *De l'Agriculture des Landes*, p. 445.

jeter sur les plaines les ouragans, les foudres, des torrents de pluie ou de grêle [1].

Cette montagne, d'après eux, n'a jamais pu être gravie par personne. D'autres hauteurs de la même région ne peuvent être atteintes qu'avec l'aide des esprits. On disait dans le pays de Barèges, à la fin du XVIIIe siècle, qu'un seul homme était parvenu à la cime du Mont Perdu, et encore, à l'aide de Satan, qui l'y avait mené par dix-sept degrés, et qui l'avait ensuite jeté du haut en bas, après lui avoir volé son âme [2].

Les passages difficiles, où un étroit sentier surplombe de profondes crevasses dans lesquelles bien des voyageurs ont trouvé la mort, sont hantés par des êtres méchants qui se font un malin plaisir de troubler ceux qui osent s'aventurer sur leur domaine, et de les forcer à se précipiter dans le vide. Suivant la croyance des montagnards dauphinois, il y a dans tous les abîmes des esprits invisibles qui tiennent leurs regards fixés sur ceux des passants, afin de les fasciner et de les entraîner dans leur demeure humide [3]. Dans les Pyrénées, chacun des rochers dangereux des gouffres, est sous l'invocation d'une fée malfaisante appelée la fée des Vertiges. Ces sirènes aux regards de flammes, aux provocations ardentes, fascinent le voyageur imprudent qui ose contempler leur sauvage beauté. Eperdu, le cœur serré d'effroi, il sent bien tout-à-coup un pressentiment de malheur prochain courir dans ses veines avec le frisson. Mais il n'est plus temps, il paie de sa vie les imprudences de sa curiosité et l'on entend les rires d'une joie satanique se mêler aux rumeurs du vent [4]. Dans l'Ain, on donne le nom de Pierrettes à des esprits féminins qui font rouler des morceaux de rocs sur ceux qui passent dans la gorge des Hopitaux, dominée par de hauts rochers [5].

De même que la plupart des fées à résidence locale, celles qui, suivant des traditions assez répandues, ont vécu sur les montagnes jusqu'à une époque assez récente, en étaient en quelque sorte les génies bienfaisants. Vers le milieu du siècle dernier, des personnes âgées prétendaient que leurs grands-pères les avaient vues,

1. Karl des Monts. *Légendes des Pyrénées*, p. 250.
2. Achille Jubinal. *Les Hautes-Pyrénées*, p. 91.
3. *Musée des Familles*, t. XIII, p. 329.
4. Karl des Monts, l. c., p. 192.
5. Alexandre Bérard, in *Revue des Revues*, 15 Mars 1901.

et qu'ils les dépeignaient comme des créatures à la fois gracieuses et bienveillantes. On croyait même, il y a moins de cent ans, que certaines n'avaient pas abandonné les cimes et les hautes vallées de la région pyrénéenne : Vêtues de blanc, couronnées de fleurs, elles habitent encore le sommet du mont de Cagire ; elles y font naître les plantes salutaires qui soulagent nos maux. On les entend, la nuit, chanter d'une voix douce et plaintive, à Saint-Bertrand, au bord de la fontaine qui porte leur nom. Quelquefois elles entrent dans l'intérieur du pic de Bergons, et transforment en fil soyeux, en vêtements de prix, le lin grossier que l'on dépose à l'entrée de leur grotte solitaire. Celui qui veut des richesses doit s'adresser à la fée d'Escout. Là, sous un chêne millénaire, s'ouvre un antre profond, et le vase déposé près de cet impénétrable asile est rempli de métaux précieux par cette fée puissante ; mais il faut que la demande soit faite en termes qui lui plaisent, et si l'on a deviné cette forme de langage, le succès est certain [1].

Des fées demeuraient dans un palais de cristal construit sur la colline du Taich, dans l'Aude [2]. Les fées des Alpes vaudoises, dont on ne parle plus guère qu'au passé, et qui s'appelaient *Faies, Fatas, Fadhas*, avaient surtout choisi pour séjour les sites silencieux et écartés, les excavations moussues des rochers, les lieux élevés, les cavernes ou *barma*. C'est là qu'elles avaient, bien au-dessus de la demeure des hommes, leurs *plans* ou petits plateaux verdoyants, leurs scex (rochers), leurs tannes (grottes), leurs clairs ruisseaux et leurs « reposoirs ». Plutôt bonnes que méchantes, elles présidaient au printemps, veillaient à la protection des pâturages et intervenaient dans les actes importants de la vie des bergers. Elles ne dédaignaient même pas de s'unir à eux, non sans leur avoir fait subir de malicieuses épreuves, et le mariage contracté, elles les emmenaient dans leurs grottes où elles leur communiquaient les mystères de la nature et les secrets des arts magiques. Le lien conjugal se rompait fort souvent et quelquefois tout à coup, soit du côté de l'épouse par le fait d'une fierté ou d'une susceptibilité exagérées, soit, chez l'époux, en raison d'un manque de délicatesse ou de bons procédés ; souvent la condition consistait à ne pas se servir, à l'égard de la fée, de paroles rudes ou malsonnantes [3]. Voici le résumé d'une

1. Karl des Monts. *Légendes des Pyrénées*, p. 260 et suiv.
2. Gaston Jourdanne. *Contribution au folk-lore de l'Aude*, p. 17.
3. Ceresole. *Légendes des Alpes vaudoises*, p. 66-69, 88.

légende assez détaillée qui montre comment ces unions étaient heureuses jusqu'au moment où le mari manquait à sa promesse. Elle est populaire dans plusieurs villages du Bas-Valais. Sur les pentes des montagnes, il y avait, dans le vieux temps, de nombreuses fées bienfaisantes et douces qui rendaient service aux hommes. Un jeune homme de Clebe, devenu amoureux de l'une d'elles, la rencontra au printemps et lui demanda de l'épouser. La fée, après quelque résistance, y consentit, à la condition qu'il jurerait que, quoi qu'il pût arriver après le mariage, il n'élèverait jamais la voix sur elle, et que surtout il ne prononcerait jamais cette phrase : « Tu es une mauvaise fée. » Lorsqu'il l'eut juré, ils se marièrent à l'église, et ils eurent de beaux enfants. Un jour, pendant que le mari était sorti, la fée prévoyant une grêle terrible, moissonna son blé encore vert, et à l'aide de toutes les fées de la montagne, elle le rentra dans la grange. A peine ce travail était-il achevé, qu'une grêle épouvantable ravagea tout le pays. Le mari étant rentré, au lieu de remercier sa femme, lui dit : « Qu'ai-je donc fait d'épouser une mauvaise fée ! » Il n'avait pas fini de prononcer ces mots, qu'il vit sa femme disparaître en faisant un bruit pareil à celui d'un serpent qui glisse parmi les pierres. L'homme, en arrivant à la grange, vit des épis les plus beaux du monde. En rentrant le soir, il trouva le souper servi, et ses enfants lui dirent que leur mère l'avait préparé, et qu'elle désirait qu'il rétracte ses paroles. L'homme s'y refusa d'abord, puis il consentit. La fée dit à l'aînée des fillettes qu'elle reviendrait, à la condition que son père embrasserait ce qui se présenterait à ses yeux derrière la porte de la cuisine. Il entendit sortir des dalles le même bruissement qu'il avait ouï lors de la disparition de la fée. Il vit un serpent qui s'enroula autour de son corps jusqu'à ce que sa tête fût à la hauteur de la sienne. Il rejeta la bête vigoureusement sur le sol, et vit apparaître sa femme qui lui reprocha sa faiblesse et lui dit qu'elle allait retourner avec ses compagnes [1].

Je n'ai parlé ici que des gestes des fées que la tradition représente comme vivant sur les sommets, sans préciser leur résidence, qui cependant semble être parfois dans des cavernes presque inaccessibles. Les actes que la légende locale attribue à des fées montagnardes qui habitaient des grottes assez peu distantes des villages, ont une si grande analogie avec ceux des bonnes dames qui demeuraient dans des excavations au flanc de petites collines,

1. Henri Correvon, in *Archives suisses des Trad. pop.*, t. III, p. 142-145.

dans des pays où les reliefs du sol ne sont pas très considérables, que, pour ne pas répéter deux fois les mêmes choses, je les ai rapportés à la section des fées, dans le chapitre des Grottes. Il suffira de se reporter à l'indication du pays pour voir celles qui sont localisées dans des régions montagneuses, et dont les légendes présentent des affinités avec celles des fées alpestres ou pyrénéennes proprement dites.

Les fées des montagnes et des collines, comme celles de la plaine et des bois, prenaient plaisir à former des rondes. On disait autrefois en Dauphiné que les linges blancs que l'on apercevait de loin sur le plateau de la Montagne Inaccessible étaient les robes enchantées d'une troupe de fées qui, la nuit, dansaient sur l'herbe[1]. Dans les Alpes vaudoises, et principalement sur le territoire des Ormonts, les pâtres voyaient les bonnes dames faire des rondes, et parfois ils les surprenaient endormies à l'ombre des sapins[2]. Des fées venaient dans les anciens temps danser au clair de lune, pendant les belles nuits d'été, sur la vaste étendue de pâturages qui couronnent la haute montagne de Hohnek[3]. En Gascogne, les fées Blanquettes dansaient à minuit sur le sommet des collines; dans l'Aude, le plateau de Donnezan est appelé la Danse des fées, ce qui suppose une légende[4]. On voyait souvent sur une colline, près de Ruffach, des dames blanches dansant autour d'un feu[5].

Une petite légende de la Loire-Inférieure montre qu'il était dangereux de troubler leurs divertissements. Sur le tertre de Rohouan qui domine le village d'Avessac, des fées bienfaisantes se réunissaient pour former des rondes, au clair de lune; mais les chants qui réglaient leurs pas troublaient le sommeil des habitants, qui allèrent détruire leurs maisons de pierre ; ils en furent punis, car une famine survint aussitôt dans le pays, et elle dura de longues années [6]. A Guernesey, les fées du Creux des Fées sortaient de ce dolmen, la nuit de la pleine lune, pour danser sur le Mont-Saint jusqu'au moment où paraissait le jour. Cette croyance n'est pas encore éteinte ; lorsqu'en 1896 une dame de l'île voulut bâtir une maison sur

1. Ollivier, in *France littéraire*, t. IX, p. 299.
2. Ceresole. *Légendes des Alpes vaudoises*, p. 87.
3. Richard. *Trad. de la Lorraine*, p. 131.
4. *La Revue d'Aquitaine*, t. I, p. 28 ; Gaston Jourdanne. *Contribution au F.-L. de l'Aude*, p. 17.
5. Stœber. *Die sagen des Elsasses*, n° 52.
6. C^{te} Régis de l'Estourbeillon, in *Revue des Trad. pop.*, t. IV, p. 422.

cette hauteur, les paysans des environs lui dirent que c'était un lieu dangereux, et qu'il était imprudent de chasser le peuple des fées des endroits où il s'assemblait pour danser [1].

Quelquefois ces danseuses contraignaient les passants à prendre part à leurs ébats ; mais presque toujours on les considérait alors comme des fées dégénérées ou des sorcières. Il y a cent ans environ, un homme qui passait près du Suc, vit trois demoiselles assises, jasant et caquetant. Il s'en retournait en grande hâte, invoquant son patron, lorsque les fées, l'ayant aperçu, le forcèrent à danser avec elles jusqu'au jour. Le pic du Puy Chamaroux à Mongreleix est habité par des fades qui appellent les jeunes gens pendant la nuit et les font danser follement jusqu'à ce qu'ils meurent [2]. Dans cette même région du Cantal, des fées venaient former leur ronde sur la montagne auprès du lac des fées ; une légende romantique raconte qu'un garçon, qui passait par là un samedi, fut aperçu par elles et dut entrer dans le tourbillon magique; épuisé de fatigue, il tomba presque anéanti sur le sol, pendant que la ronde continuait. A minuit, la lune se voila davantage, et en cet instant, ces belles filles se métamorphosèrent et il ne vit plus que des squelettes hideux dont la tête creuse lançait des flammes par ses ouvertures. Le corps fétide d'un enfant mort sans baptême fut apporté, et la troupe allait se livrer à un festin épouvantable, lorsque l'homme se signa en se recommandant au grand saint Geraud : aussitôt un désordre se manifeste parmi la bande infernale. Celle des fées qui lui avait paru la plus séduisante s'approche, exhale sur sa tête un souffle enflammé, le feu calcine ses cheveux et une main brûlante imprime sur sa joue un stigmate aux reflets sanglants. L'homme avait perdu connaissance, il ne put voir la fin de cette vision satanique : quand il se réveilla, la colline avait repris son aspect accoutumé, mais il conserva ses plaies [3]. A Châteaugay (Puy-de-Dôme), des dames habillées de noir, dont la vue était très redoutée, dansaient en rond la nuit sur un monticule [4].

Actuellement les fées et leurs congénères se montrent rarement sur les montagnes ; quelques légendes racontent à la suite de quelles circonstances elles les ont abandonnées. Les Lamignac ont disparu de la partie basque des Pyrénées depuis que Roland les écrasa à coups

1. Edgar Mac Culloch. *Guernsey Folk-Lore*, p. 124 et note.
2. L. Durif. *Le Cantal*, p. 353, 448.
3. Deribier du Châtelet. *Statistique du Cantal*, t. IV, p. 365.
4. Dr Pommerol, in *Revue des Trad. pop.*, t. XIII, p. 197.

de pierres un jour qu'ils faisaient bombance avec les vaches qu'ils lui avaient volées [1]. Les fées des Alpes vaudoises quittèrent le pays parce qu'on leur manquait d'égards. Un berger, marié à l'une d'elles, l'ayant menacée de la frapper avec son bâton, elle s'enfuit de la maison pour se rendre avec ses compagnes dans une autre région. La jolie fée des Tannes de Javerne, qui s'était mariée avec un homme à la condition qu'il ne prononcerait jamais devant elles trois mots interdits, l'abandonna quand il eut manqué à sa parole. Plusieurs légendes des Ormonts et des vallées voisines disent que les fayes s'en allèrent lorsque les bergers eurent souillé la source où elles faisaient leur toilette, ou le baquet de crême que, suivant un antique usage, on mettait de côté pour elles [2]. Dans le Valais, c'est aussi l'ingratitude des hommes qui a amené le départ des bonnes dames : Un berger de moutons, ayant besoin de s'absenter, pria les fées des Arpales (Valais) de lui garder son troupeau. Elles y consentirent, mais à la condition que, dès que le vent du Mont Joux commencerait à souffler, il reviendrait chercher ses moutons et les ramener dans la vallée. Le berger, entendant l'ouragan, ne monta pas d'abord, et il ne s'y décida que lorsque le vent tourna en cyclone ; il ne vit plus que ruines et carnages. Il ameuta la population qui se rendit à la grotte des Arpales. Les fées s'étaient enfuies, et du haut d'un rocher, elles crièrent qu'elles allaient quitter ce pays inhospitalier, et que les vignobles et les bois disparaîtraient pour faire place à un pays aride et désolé [3].

Les lutins des montagnes, dont on ne parle plus guère qu'au passé, étaient jadis fort nombreux, et s'ils se permettaient quelques espiègleries, elles étaient rarement méchantes. Beaucoup de récits, qui ne diffèrent que par des détails, parlent de la bienveillance de ceux qui vivaient dans le voisinage des chalets ou des pâturages ; mais ils représentent ces petits êtres comme très susceptibles et se plaisant à exercer leur vengeance sur ceux qui osaient leur manquer d'égards. Les « servants » des Alpes et des Pyrénées, qui étaient des esprits amis du foyer, pénétraient dans les maisons pendant l'absence des montagnards et leur rendaient une foule de menus services [4]. En Alsace, on racontait ainsi leurs gestes, vers le milieu du XIXe siècle. Dès que le dernier pâtre a quitté la montagne de Ker-

1. J.-F. Cerquand. *Légendes du pays basque*, t. IV, p. 20.
2. A. Ceresole. *Légendes des Alpes vaudoises*, p. 87, 88, 89, 99.
3. Henry Correvon, in *La Tradition*, 1891, p. 368-369.
4. Gésa Darsuzy. *Les Pyrénées françaises*, p. 109.

bholz, qui domine la vallée de Munster, les nains avec leur magnifique bétail et munis de tous les ustensiles nécessaires à la confection du beurre et du fromage, s'installent dans les chalets abandonnés et y travaillent nuit et jour. Puis, au fort de l'hiver, ils descendent dans la vallée et passent inaperçus dans les cabanes des pauvres pour y déposer des pelotes du beurre le plus délicieux, des miches du fromage le plus aromatique [1]. Dans les Alpes vaudoises, des lutins ou servants protégeaient aussi les chalets et les gardaient des voleurs ; ils rendaient maints services aux pâtres ; ils menaient les vaches au champ et jamais elles ne se dérochaient. Le premier qui conduisait le troupeau disait : « Pommette, Balette ! passe par où je passe, tu ne tomberas pas des rochers ». Elles broutaient l'herbe jusque sur les sommets les plus élevés [2]. Lorsque les fouletots des Alpes jurassiennes voyaient la bergère endormie, ils attiraient au fond des bois la plus belle de ses vaches ; puis, après la lui avoir fait chercher longtemps, la lui ramenaient rassasiée de nourriture, et le pis gonflé [3]. Les servants n'étaient pas difficiles à contenter ; mais ils tenaient à la petite rémunération traditionnelle qu'on leur accordait pour leurs bons offices ; dans les montagnes du pays de Vaud, il était d'usage de leur donner la première levée de la meilleure crème du soir ou du matin. Un jour, sur les bords du petit lac Lioson, le maître vacher avait quitté le chalet après avoir bien recommandé de ne pas oublier la part du servant. Pendant son absence, un jeune pâtre ne la mit pas de côté, pour voir ce qui arriverait. La nuit qui suivit le retour du maître vacher, un ouragan s'élève, pendant lequel il entend une voix qui lui crie : « Pierre, lève-toi, lève-toi pour écorcher ! » Au matin, lui et les vachers vont à la recherche du troupeau qu'ils retrouvent broyé au fond d'un abîme : le servant s'était vengé. De même que les fées, ces petits génies détestaient la malpropreté et ils quittèrent le pays le jour où des gens mal avisés salirent le lait placé pour eux sur le toit dans un baquet [4].

Les lutins des Alpes vaudoises manifestaient parfois leur présence, la nuit, par de petites lumières [5].

Au Rubli sous le nom de *gommes*, des nains gardent une

1. *Magasin pittoresque*, 1856, p. 190, (article de Stœber).
2. A. Ceresole. *Légendes des Alpes vaudoises*, p. 44.
3. D. Monnier et A. Vingtrinier. *Traditions*, p. 630.
4. A Ceresole, l. c., p. 50 et suiv. 44.
5. A. Ceresole, l. c., p. 248.

mine souterraine et se font voir parfois sous la forme de météores quand ils vont visiter leurs camarades des autres monts [1].

Il y avait aussi des lutins qui n'étaient pas d'une bonne nature : à la montagne de Coucu, l'esprit follet faisait dégringoler sur les pieds du passant d'énormes cailloux et l'on entendait comme l'écroulement d'un vieux mur [2]. Le follet des Pyrénées grimpait sur le dos des chevaux dans les pâturages, les faisait bondir à travers les rochers et les blessait avec une lance invisible [3].

Les géants, que la légende représente comme ayant contribué à la formation de montagnes secondaires, se plaisaient autrefois à s'y promener. Pendant l'âge d'or des Alpes, Gargantua passait par enjambées énormes au-dessus des champs et des bois ; quand il s'asseyait sur une chaîne de montagnes ou de collines séparant deux vallées, on voyait une de ses jambes pendre d'un côté et l'autre descendre sur la pente opposée [4]. En Savoie, il se reposait sur la cime des monts comme sur un escabeau fait à sa taille ; il jouait avec des sapins comme avec des pailles légères, et il baignait ses pieds dans la profondeur des lacs. Les enfants de la vallée se représentent le géant du ballon de Servance assis devant la haute montagne du Them comme devant une table servie [5].

Un géant qui mangeait les hommes habitait jadis les montagnes du Doubs : un jour qu'il dormait dans sa caverne, un prêtre exorciste fit tomber devant sa porte un rocher si pesant et si bien joint qu'il y restera enfermé éternellement [6]. Un énorme géant, appelé dans le pays Bœge, demeurait sur la colline de Nollen en Alsace [7].

Le dernier géant que connaisse la tradition vaudoise semble s'être montré, mais assez rarement, aux environs des chalets, peut-être jusqu'à la fin du XVIIIᵉ siècle ; il s'appelait Pâtho, et résidait dans une caverne, dont il ne sortait que pendant la nuit ou les jours de brouillard. Il poussait des *youlées* perçantes qui faisaient frissonner les montagnards. Des pâtres qui l'avaient rencontré vantaient la force de sa voix et l'énormité de sa taille ; la nuit on le voyait souvent porter une lanterne [8].

1. Juste Olivier. *Œuvres choisies*, t. I, p. 246.
2. D. Monnier et A. Vingtrinier, l. c., p. 617.
3. Géza Darsuzy. *Les Pyrénées françaises*, p. 109.
4. A. Ceresole. *Légendes des Alpes vaudoises*, p. 267.
5. *Magasin pittoresque*, 1850, p. 374.
6. D. Monnier et A. Vingtrinier. *Traditions*, p. 532.
7. Aug. Stœber. *Die Sagen des Elsasses*, n° 157.
8. A. Ceresole, l. c., p. 270-271.

Quelques montagnes ont servi de sépulture à des géants : en Alsace, celui qui a formé la vallée de Munster est enseveli sous la cime majestueuse de Hohenack, appelée par les montagnards le tombeau du géant ; et ils disent que parfois, dans le silence des nuits, il se réveille, et, se retournant dans son cercueil, fait entendre d'affreux gémissements [1].

Des revenants hantent les montagnes où s'est terminée leur vie mortelle : les uns, comme les noyés, ne peuvent trouver de repos, parce qu'ils n'ont pas été enterrés en terre sainte ; d'autres, pour des méfaits commis à l'endroit même où ils se montrent, sont condamnés à y accomplir des pénitences. Dans les belles nuits, on voit voltiger trois flammes au-dessus de la crevasse où trois guides sont restés ensevelis avec deux cents pieds de neige sur le corps. Ce sont leurs âmes qui reviennent, parce qu'ils n'ont point eu une sépulture chrétienne [2]. Au sommet de certains glaciers du Rhône, on trouve de la neige rouge. Un passage était autrefois très fréquenté par les muletiers italiens transportant des tonneaux de vin. Abusant de la confiance qui leur était accordée, ils n'ont point craint de boire le vin et de combler le déficit avec de la neige et de l'eau. En punition, leurs ombres doivent errer sur le *Névé*, jusqu'à ce qu'une âme compatissante mette fin à leur supplice. Il suffit de faire le signe de la croix, de mettre du vin rouge dans le creux de sa main et d'en asperger la neige rouge pour apaiser la justice vengeresse et délivrer les infortunés du Purgatoire de glace [3].

D'autres revenants, soumis à des expiations posthumes, se montraient aussi sur les Alpes vaudoises ; les chevriers qui avaient négligé la garde de leur troupeau bramaient sans relâche jusqu'à l'aube leur cri d'appel : *Ta bédjet*, tiens chèvre [4] ! Les vachers qui après avoir battu les bestiaux jusqu'à ce que mort s'ensuive, les ont jetés dans des précipices, reviennent et ne trouvent de repos qu'après que le prix de l'animal a été restitué [5].

Dans la Suisse romande, le pâtre qui a dérobé du sel pendant qu'il gardait les troupeaux revient après sa mort au chalet où il a commis le larcin, et durant tout l'hiver, tandis que les populations

1. *Magasin pittoresque*, 1856, p. 188.
2. Alexandre Dumas. *Impressions de Voyage en Suisse*, éd. Michel Lévy, t. I, p. 137.
3. Laporte. *Voyage en Suisse*, p. 257.
4. A. Ceresole, l. c., p. 220.
5. *Archives suisses des Traditions pop.*, t. II. p. 103-104.

sont retirées dans les villages, il est condamné à moudre et remoudre sans cesse la quantité de sel volée. Cette besogne doit s'accomplir dans un nombre d'heures déterminé, pour être reprise aussitôt achevée. Dans l'ancien temps, un homme de Nendaz, vallée en face de Sion, était monté, en hiver, aux greniers de Siviez, afin d'y chercher des billes d'arole, qu'il avait coupées en automne pour en faire des bâts de mulets. Arrivé dans son grenier, il commençait à se restaurer lorsque, derrière lui, il entendit un bruit insolite et continu, qui devint bientôt si fort qu'il ébranlait le chalet. Il interrompit son repas pour voir ce qui se passait, et il se trouva tout à coup en face d'un revenant, aux vêtements sales, noirs, sentant fortement le lait aigri, qui le regarda fixement. Le bûcheron s'enhardissant, lui adressa la parole qui devait le délivrer : « Qui êtes-vous, pour l'amour de Dieu ? » Alors le revenant se mit à parler et raconta que, pour avoir jadis volé vingt-cinq mesures de sel, lorsqu'il prenait soin du troupeau qui paissait à l'alpe de Siviez, il était condamné à moudre continuellement chaque hiver les mesures dérobées dans l'arche. Il demanda au bûcheron de prier de sa part ses descendants de rendre sur-le-champ aux consorts de Siviez les vingt-cinq mesures, dont il devait expier le vol aussi longtemps que sa faute ne serait pas réparée. Le bûcheron vit la forme du mort s'évanouir comme la fumée des herbes qu'on brûle au milieu d'un champ. La peur s'empara de lui ; il descendit comme un fou jusqu'au fond de la vallée ; et le bruit tapageur du moulin que tournait le revenant le poursuivit jusqu'à ce que, parvenu au village, il eût rempli la mission dont il s'était chargé [1]. En Basse-Bretagne, les âmes du Purgatoire poussaient parfois des cris plaintifs sur les montagnes [2]. C'est aussi sur les hauts lieux que les vieilles filles sont condamnées à faire pénitence. Toutes celles qui, ayant trouvé à se marier, ont refusé de devenir épouses, devront après leur mort, laisser pousser leurs ongles pour gratter la terre du tertre de Brandefer au-dessus de Plancoët (Côtes-du-Nord) ; si elles n'accomplissent pas comme il faut leur tâche, elles sont poursuivies par sainte Verdagne qui en a la garde [3]. Dans la Suisse romande, les filles qui auront manqué à se marier pour avoir été trop difficiles, seront condamnées à remonter sans cesse et sans aboutir la pente rapide d'un

1. H. Correvon, in *Archives suisses des Trad. pop.*, t. II, p. 175-176.
2. L. Kerardven. *Guionvac'h*, p. 187.
3. Elise Binard, in *Rev. des Trad. pop.*, t. XII, p. 656.

gigantesque éboulis de sable toujours croulant que l'on voit en Muraz sur la rive gauche du Rhône [1].

Les âmes des arpenteurs qui, en exerçant leur métier, ont trompé les gens, reviennent sur le sommet du Bœlchen, près de Sulz, et leur punition consiste à mesurer perpétuellement la montagne [2].

Autrefois, quand les muletiers de la vallée de la Loue suivaient, après le coucher du soleil, l'âpre chemin qui conduit de Mouthier au sommet de la montagne, ils entendaient de tristes plaintes et voyaient apparaître dans les airs des spectres hideux et formidables [3]. Les damnés et les suicidés descendaient parfois jusque près d'Aven ou d'Ardon. Ils poussaient d'affreux gémissements et leurs corps étaient si las d'errer et de ramper depuis tant de siècles sur les rochers où ils devaient expier leurs crimes, que plusieurs en avaient les bras usés jusqu'aux coudes et d'autres jusqu'aux épaules [4].

En Alsace, des fantômes se moquent des gens qui montent sur la colline du Hochfeld et les induisent en erreur. Aucun habitant des environs n'irait sur cette colline la nuit ou même le jour par un temps brumeux. Des personnes qui connaissaient parfaitement le pays ont été égarées, en plein jour, pendant des heures entières par les esprits qui hantent ce lieu. Les arpenteurs revenants de la montagne du Bœlchen égaraient aussi ceux qui en tentaient l'ascension [5].

Entre les plus hauts sommets des chalets de Saint-Pierre et de Sarre au pays d'Aoste, se trouve un petit lac qu'on appelle lac des Morts. Les bergers disent que quiconque oserait, en faisant trois fois le tour de ses rivages, dire à haute voix « Lac des Morts, où sont tes morts ? » verrait sortir une ombre qui l'entraînerait au fond de l'eau en criant d'une voix courroucée : « Viens voir quels sont mes morts ! » La tradition porte que non loin de ses bords, il y eut jadis entre ceux d'en delà et ceux d'en deçà une lutte acharnée, et que les cadavres des combattants restés sur place furent jetés dans le lac, qui depuis porte ce nom lugubre [6].

Suivant un usage que l'on retrouve en Dauphiné, dans les Alpes de la Suisse et de la Savoie, et en plusieurs autres pays montagneux, les voyageurs jettent en passant une pierre à l'endroit où a eu lieu

1. A. Ceresole, l. c., p. 305 ; Juste Olivier. *Œuvres choisies*, t. I, p. 259.
2. Aug. Stœber. *Die Sagen des Elsasses*, n° 37.
3. Ch. Thuriet. *Trad. du Doubs*, p. 126.
4. A. Ceresole, l. c., p. 132.
5. Aug. Stœber. *Die Sagen des Elsasses*, n°s 147 et 37.
6. Fernand Fenoil. *Çà et là, Souvenirs valdotains*, p. 170.

un accident ayant causé mort d'homme. A la longue, ces amas deviennent considérables, et finissent par former une espèce de galgal. Autrefois, c'était une obligation presque sacrée ; le chef des bergers des montagnes de l'Ariège faisait serment de poser une pierre sur le malheureux que la tourmente avait fait périr[1]. La légende qui suit montre que cette coutume a existé autrefois en Basse-Bretagne, où pourtant les montagnes ne sont pas très hautes. Voici l'origine d'une espèce de cairn appelée *Ar Bern Mein*, le tas de pierres, entre les deux sommets du Ménez-Hom : il y avait autrefois en Bretagne un roi très puissant qu'on appelait le roi Marc'h. Il était violent et emporté, mais il faisait volontiers l'aumône et avait une dévotion particulière pour sainte Marie du Ménez-Hom ; on prétend même que c'est lui fit construire la jolie chapelle que l'on y voit encore. Quand il mourut, le bon Dieu voulut le damner, mais il se laissa fléchir par les prières de la Vierge, et se contenta de condamner son âme à demeurer dans sa tombe jusqu'à ce que cette tombe fût assez haute pour que, de son sommet, le roi Marc'h pût voir le clocher de la chapelle de Notre-Dame du Ménez-Hom. A quelque temps de là, un mendiant vit, près de l'endroit où le roi avait été enterré, une belle dame qui portait dans les plis de sa robe un objet fort lourd. Il lui demanda l'aumône, et la dame le pria de prendre une grosse pierre et de la déposer à l'endroit où elle placerait la sienne. Le mendiant obéit, et la dame lui donna un beau louis d'or, en lui disant de faire la même recommandation à toutes les personnes de sa connaissance qui avaient l'habitude de voyager. La belle dame était sainte Marie, et depuis ce temps le tas grandit d'année en année, parce que chaque passant y apporte sa pierre[2].

Plusieurs récits parlent d'esprits infernaux qui hantent les montagnes, provoquent des éboulements ou y préparent de terribles orages ; c'est pour mettre un terme à leurs maléfices que l'on a parfois exorcisé les parages où l'on pensait qu'ils résidaient de préférence. Dans le Valais on entendit les gémissements des démons, et l'on vit briller d'une manière particulièrement sinistre les petites lumières ou lanternes dont ils s'éclairaient la nuit, avant et pendant les deux épouvantables éboulements de 1714 et de 1749. Avant ce

1. A. Joanne. *Excursion en Dauphiné*, in *Tour du Monde*, 1860, 2ᵉ sem., p. 375 ; A. de Nore. *Coutumes*, p. 120.
2. A. Le Braz. *La Légende de la Mort*, p. 97-100.

cataclysme, des bruits sourds et des gémissements étranges, des détonations souterraines s'étaient fait entendre dans les entrailles des Diablerets. Les mauvais génies étaient, disait-on, en furie. Un père jésuite de Sion avait affirmé à des pâtres valaisans que ce lieu étant le faubourg du diable et des damnés, il en résulterait un jour quelque malheur, d'autant plus qu'il y avait entre eux deux partis opposés, l'un qui travaillait à faire choir la montagne du côté du Valais, l'autre à la pousser du côté des Bernois ; de là, grands vacarmes, bruits et combats et craquements intérieurs, dont le terrible dénouement ne se ferait pas attendre. Aussi vit-on, en l'année 1714, le curé de Fully se mettre en prière sur le pont d'Ardon et exorciser de la plaine les démons et les damnés afin de préserver le village de la colère de ces mauvais génies [1].

Dans les orages qui éclataient sur les hauteurs du Mont-Blanc, la superstition populaire vit l'œuvre d'esprits infernaux, suscités par la colère divine pour punir les gens du voisinage du relâchement de leurs mœurs. Certaines années, les esprits des montagnes faisaient avancer les glaciers jusqu'auprès des habitations dont ils menaçaient les murs, en même temps qu'ils envahissaient les terres cultivées. Alors on avait recours aux prières de l'église. Vers la fin du XVIIe siècle, Jean d'Arenthon, évêque de Genève, étant en tournée pastorale à Chamonix, s'avança jusqu'au pied des glaciers, et les exorcisa selon les formules rituelles. On assure que les mauvais esprits n'ont plus osé reparaître depuis cette époque [2].

Il semble que les prêtres n'avaient pas seuls ce pouvoir : en 1719, des paysans du canton de Berne, se voyant près de perdre leurs belles prairies, vinrent demander au bailli d'Interlachen la permission de se servir d'une personne du pays de Vaud, qui possédait, disait-on, le secret de faire reculer les glaces. La demande paraissant au bailli indiquer des voies illicites ne fut pas accordée ; mais il paraît que les paysans employèrent secrètement ce sortilège [3].

C'était aussi sur ces hauts lieux que les tempestaires s'assemblaient pour composer leurs maléfices. On dit en proverbe dans le Béarn :

At soum d'Anie
De brouixs, brouixes y demouns furie.

1. A. Ceresole. *Légendes des Alpes vaudoises*, p. 132 et suiv.
2. Antony Dessaix. *Légendes de la Haute-Savoie*, p. 162.
3. Œuvres d'Abauzit. Genève, 1770, t. II, p. 174, cité dans les *Archives suisses des traditions populaires*, t. VII, p. 165.

Au sommet d'Anie — de sorcières et démons en furie, et l'on prétend que cette montagne est l'arsenal où se réunissent tous les sorciers, les magiciens et les diables de l'enfer, fabricateurs d'orages, et que c'est de là qu'ils les lancent et les distribuent à leur gré sur les habitants des plaines, pour punir ou favoriser qui bon leur semble [1]. Aux environs d'Aulus, quand l'orage éclate sur les montagnes, et que la grêle menace, les gens disent que les nuages sont conduits par de mauvais esprits, *lai Brouchos* ; de là toutes sortes d'exorcismes pour les conjurer. Dans les villages espagnols de la frontière, les paysans dirigent même un feu de mousqueterie contre les nuées malfaisantes [2].

Certains sommets étaient le domaine de Satan et de ses sujets. Une des pointes du massif qui domine le col de Cherville s'appelait jadis la Quille du Diable, et elle servait de but d'adresse aux démons assemblés. Quand les pierres descendaient avec bruit de cette hauteur, ou que les blocs lancés avec trop d'ardeur par les joueurs infernaux rebondissaient de rochers en rochers, les pâtres se recommandaient à la grâce divine, et faisaient une prière pour la protection de leurs génisses. Pendant la nuit, on prétendait voir les esprits sataniques errer sur les montagnes seuls ou par bandes munis de petites lumières ou de lanternes [3].

En nombre d'autres pays, les démons et les sorciers s'assemblaient, loin des regards profanes, sur les montagnes et les hautes collines. Les démonologistes du XVIIe siècle en parlent fréquemment : cinquante témoins assurèrent à de Lancre qu'ils avaient été à la lane du bouc ou sabbat de la montagne de la Rhune [4] ; dans le pays basque, on disait naguère encore que le sabbat se tenait sur la montagne, et principalement sur le Mont Ohry [5].

Les fées et les sorcières de l'Aveyron se rendaient à certaines époques, surtout la veille de la Saint-Jean, à cheval sur un manche à balai, au *Puech de los Foxilieros*, montagne abrupte sur le territoire de Rueyre, qui forme à sa partie supérieure un plateau parfaitement uni, et elles s'y livraient à leurs ébats, sous la présidence d'un énorme bouc [6]. Dans une région voisine, on désignait, il

1. V. Lespy. *Proverbes du Béarn*, p. 6.
2. A. d'Assier. *Aulus-les-Bains*, p. 81.
3. A. Ceresole. *Légendes des Alpes vaudoises*, p. 131.
4. *De l'Inconstance des démons*, liv. II.
5. J.-F. Cerquand. *Légendes du pays basque*, t. IV, p. 39, 40.
6. Valadier. *Mon. celtiques de l'Aveyron*, in Congrès arch. de France, 1863, p. 25.

y a quelques années, sous le nom de *Lou Comi de los Foxilieros*, le chemin des sorcières ou l'allée des fées, des alignements symétriques de rochers placés en forme de chemin sur le plateau du Puech d'Elves. Les paysans racontent encore que chaque samedi, à minuit, toutes les sorcières de la contrée se réunissent au sommet de ce plateau, pour y faire leur sabbat, tantôt à la ronde, tantôt sur un manche à balai ; elles disparaissent ensuite dans les profondeurs des bois [1]. Les sorciers et les sorcières des Ardennes tenaient parfois leurs assises, à minuit, sur le Mont-de-Cherput, et les terminaient par des danses échevelées [2]. Dans le pays de Liège, on était persuadé que des sorcières, des fées, qui étaient fort redoutées, dansaient sur la montagne la plus haute d'Angleur [3].

Les sabbats du Morvan avaient lieu sur la montagne, dans un vallon désert, du côté du Peu. C'est là qu'est le Rond du Diable, où l'herbe est toujours fanée, parce qu'elle est foulée par les pieds des démons et des sorcières qui y dansent leur ronde à minuit le premier vendredi de la lune. Un pauvre homme y est allé et n'est jamais reparu ; un autre, s'y étant rendu à cheval sur un manche à balai, après s'être frotté le corps d'une graisse particulière, en revint borgne et muet. Le Rond du Diable existe encore, mais les démons n'y reviennent plus que deux fois par siècle, depuis qu'un prêtre réfractaire avait fixé, pendant la Révolution, sa retraite non loin de ce lieu maudit [4]. Les Diablerets étaient le point de rendez-vous de la chette ou sabbat des démons, et le vacarme de leurs rondes descendait dans les vallées environnantes avec le roulement du tonnerre et la lumière des éclairs. La coraule ou la danse du diable avait lieu en bien d'autres endroits des Alpes vaudoises, notamment au Creux d'Enfer, où elle faisait un bruit si fort, qu'on aurait dit des centaines de pierres et de cailloux qui s'entrechoquaient sans cesse. Dans ces endroits écartés se trouvait ordinairement un « plan de danses » que les anciens montraient naguère encore [5]. Dans le pays d'Aoste, on croyait aussi que la synagogue des sorciers se tenait sur la montagne : Une fille qui était partie de bonne heure pour couper des foins sur les hauteurs au-dessus de

1. Abbé Lafon. *Dolmens du Puech d'Elves*, in Congrès scientifique, 1874, p. 38, 41.
2. A. Meyrac. *Trad. des Ardennes*, p. 167.
3. Aug. Hock. *Croyances, etc. de Liège*, p. 285.
4. H. Marlot. *Le merveilleux dans l'Auxois*, p. 26.
5. A. Ceresole. *Légendes des Alpes vaudoises*, p. 129, 140.

Lillianes, arrivée sur un plateau de la montagne, aperçut au Plan des Sorcières, la synagogue des démons, des sorciers et des sorcières qui, devant un grand feu, se livraient à toutes sortes d'abominations, et des hommes et des femmes qu'elle connaissait dansaient une ronde infernale autour d'un chaudron, en compagnie d'animaux immondes ; puis tout cessa à un commandement et tous les assistants s'assirent pour manger. Vers la fin du repas une femme s'écria : « Je sens l'odeur de la chair chrétienne ! » On découvrit la pauvre femme, et on lui dit que si elle racontait ce qu'elle avait vu, si elle nommait ceux qui y assistaient, elle serait hachée en morceaux si menus que le plus gros serait l'ongle de son petit doigt [1].

Les sorciers et les sorcières du pays de Domfront se rassemblaient le plus souvent sur les collines et principalement sur le Mont Margantin ; en souvenir du sabbat qui se tenait dans ce dernier lieu, on surnomme les sorcières du Mont Margantin les perdrix grises, qui y sont fort communes [2]. A Gérardmer, on disait que les sorciers se rendaient le vendredi soir sur la montagne de la Beheuille pour filer le chanvre destiné à la corde qui devait les pendre [3].

Les sorciers des Monts Noirs, dans le Doubs, faisaient, par leurs artifices, manquer ou réussir l'œuvre des fromagers ; ils gardaient ou égaraient les troupeaux pendant le sommeil des pâtres [4].

Des apparitions, dont la nature est assez mal définie, se montrent aussi sur les hauts lieux. Un personnage appelé l'Archevêque, avec lequel les rémégeuses avaient des entretiens mystérieux, se promenait tous les soirs, à minuit, en habits pontificaux, sur la montagne de Bellot [5]. Chaque nuit, de minuit à deux heures du matin, un grand cavalier noir, monté sur un cheval noir, fait le tour d'une petite montagne à Saint-Georges-la-Pouge, poursuivi par un lévrier noir. Le cheval est si lourd et fait tant de bruit qu'on l'entend à une demi-lieue de distance [6].

Des chasses maudites parcouraient aussi les montagnes : A Lautenbach, *Hubi*, le chasseur nocturne, franchissait au grand galop de son cheval la montagne de Dornsyle [7]. Le Grand Veneur passait

1. J. J. Christillin. *Dans la Vallaise*, p. 54-55.
2. J. Lecœur. *Esquisses du Bocage normand*, t. II, p. 36.
3. L.-F. Sauvé. *Le F.-L. des Hautes-Vosges*, p. 65.
4. Ch. Thuriet. *Trad. du Doubs*, p. 498.
5. Ladoucette. *Mélanges, Usages de la Brie*, etc., p. 446.
6. Bonnafoux. *Légendes et superstitions de la Creuse*, p. 35.
7. Abbé Ch. Braun. *Légendes du Florival*, in *la Tradition*, 1890, p. 69.

avec sa meute et sa suite infernale sur le point culminant des vallées de Brejons et de Malbo, dans le Cantal, à des jours et à des intervalles inconnus, et celui qui n'avait pas eu la précaution de se signer disparaissait à tout jamais sans laisser de traces [1]. Dans le Lauraguais, à Vieillevigne, on voit chaque année passer le roi Arthur avec sa meute de chiens blancs, pendant le mois de septembre ou d'octobre, à l'époque des vendanges, par un temps calme et lorsqu'il fait soleil; il commence à apparaître aux côteaux d'Es Selves et disparaît sur le côteau d'Escoyolis. Il est condamné à chasser perpétuellement, pour avoir, comme ses homonymes des régions de l'air et des forêts, quitté la messe au moment de l'élévation pour poursuivre un lièvre [2].

Les animaux fantastiques figurent rarement dans les traditions des montagnes, où pourtant vivent des ours, des chamois et des aigles. Aux environs d'Aulus, on redoute le *Lou' mmâgré*, le loup maigre, être malfaisant, aux proportions colossales, si l'on en juge d'après ses féroces appétits. Il apparaît quelquefois au milieu des pâturages, et, en un clin d'œil, il extermine tout un troupeau. Aussi les bergers avaient-ils des incantations pour préserver leurs ouailles [3].

Quelque temps avant la Révolution, il y eut sur la montagne du Mené un combat de chats, et il resta plus de mille matous sur place [4]. C'est peut-être aussi pour se battre que, suivant une tradition qui avait cours à Givet en 1829, tous les chats des environs s'assemblèrent un jour pour se rendre à la Tieune des Martias, le Mont des Marteaux [5].

Plusieurs légendes parlent d'un serpent colossal qui habitait les Pyrénées. Il était si grand que, quand sa tête reposait sur le sommet du pic du Midi, son cou s'étendait à travers Barèges, tandis que son corps remplissait toute la vallée de Luz, Saint-Sauveur et Gèdres, et sa queue était repliée dans un trou au-dessous du cirque de Gavarnie. Il ne mangeait que tous les trois mois: sans cela le pays entier aurait été dépeuplé. Par la puissante aspiration de son souffle, il attirait dans son énorme panse les troupeaux de moutons, de chèvres et de bœufs, les hommes, les femmes, les enfants, en un mot toute la population des villages. Après ces repas, il s'endormait et de-

1. Deribier du Châtelet. *Statistique du Cantal*, t. I, p. 303.
2. Comm. de M. P. Fagot.
3. A. d'Assier. *Aulus-les-Bains*, p. 82.
4. Paul Sébillot. *Trad. de la Haute-Bretagne*, t. II, p. 51.
5. Henry Volney, in *Revue d'Ardennes*, avril 1901.

meurait inerte. Tous les hommes des vallées s'assemblèrent pour délibérer sur ce qu'il convenait de faire ; et un vieillard leur donna ce conseil : « Nous avons près de trois mois avant que le monstre ne s'éveille ; il faut couper toutes les forêts, apporter toutes les forges et tout le fer que nous possédons, allumer avec le bois une grande fournaise, puis, nous cacher dans les rochers et faire le plus de bruit possible pour éveiller le monstre ». Ce plan fut exécuté. Le serpent s'éveilla, furieux d'avoir été interrompu dans son sommeil, et voyant quelque chose qui brillait sur l'autre côté de la vallée, il l'attira par son souffle puissant, et toute la masse enflammée s'engouffra dans son vaste gosier. Aussitôt, il eut des convulsions, il brisa des rochers, fit trembler les montagnes, et mit en poussière les glaciers. Pour calmer la soif de son agonie, il descendit dans la vallée et but tous les ruisseaux, de Gavarnie à Pierrefitte ; il se coucha sur le côté de la montagne et expira, et pendant que le feu qu'il avait à l'intérieur se refroidissait lentement, l'eau qu'il avait avalée coula de sa bouche et forma le lac d'Issabit[1].

Les montagnes des Alpes et du Jura avaient un serpent volant, qu'on appelait la vouivre, et qui était de proportions énormes. On dit qu'elle porte sur sa tête une aigrette ou couronne étincelante, elle a sur le front un œil unique, diamant lumineux qui l'éclaire et qui projette une vive lumière que l'on voit de très loin. Lorsqu'elle voltige avec bruit de mont en mont, on voit sortir de sa bouche une haleine de flammes et d'étincelles. Si elle se baigne dans les lacs ou dans les torrents, elle a soin, avant de se jeter à l'eau, de déposer sur le rivage son escarboucle précieuse. Bien des gens ont essayé de s'en emparer ; la tradition rapporte qu'un montagnard eut ses habits entièrement brûlés en se battant avec une vouivre qui, durant la lutte, crachait du feu et du soufre par la gueule ; on cite aussi des gens qui ont pu s'emparer du diamant, et éviter la vengeance de la vouivre en se cachant sur le rivage dans un tonneau garni de clous[2].

C'est par un procédé analogue que les habitants du Valais se débarrassèrent d'un monstrueux serpent nommé la *Ouïvra* qui enlevait les bestiaux de la montagne de Louvye ; les Bagnards prirent un jeune taureau qu'ils nourrirent pendant sept années avec du lait, et lui firent faire une armure complète très bien articulée. La ouïvra

1. W. Webster. *Basque Legends*, p. 21-22.
2. A. Ceresole. *Légendes des Alpes vaudoises*, p. 155 et suiv. On verra, au livre des Eaux, des légendes analogues.

qui avait une tête de chat sur son corps de serpent, l'attendait en haut de l'Alpe ; le combat fut long ; mais à la fin le taureau se coucha sur le monstre et l'éventra avec ses cornes [1].

Quand une calamité menace les environs du Monte d'Oro, un animal étrange et énorme surgit au milieu des eaux du petit lac d'Or ; il parcourt la montagne en poussant des cris terribles, puis, après avoir accompli sa mission, il se replonge dans le lac [2].

§ 4. MERVEILLES ET ENCHANTEMENTS

C'est au chapitre des eaux dormantes que je parlerai des lacs légendaires qui se trouvent sur le sommet des montagnes ou des collines, de leur origine, de leurs particularités et des croyances qui s'y rattachent. Parmi elles figure l'interdiction de troubler leurs eaux, sous peine de s'exposer à des inconvénients du même genre que ceux qui ont été relevés au XVIII° siècle par un savant minéralogiste. L'étang de Tabe que les habitants du canton nomment le gouffre, a fourni matière à beaucoup de fables ; la difficulté de son accès y a probablement donné lieu. Selon eux, le Pic de Saint-Barthélemy qui l'entoure en forme d'entonnoir, est revêtu de grandes chaînes, de gros anneaux, et l'étang devient furieux et produit la foudre si l'on y jette quelque chose [3]. Il y a aussi trois gouffres sur une montagne voisine de Villefranche, qui sont hantés par le diable ; il suffit d'y lancer une pierre pour provoquer l'orage [4].

Suivant une tradition qui jusqu'ici n'a été recueillie que dans la région vosgienne, les eaux enfermées dans l'intérieur des montagnes peuvent amener des cataclysmes ; au dire des habitants du Val de Galilée, celle d'Ormont recèle dans son sein une énorme quantité d'eau, capable d'inonder, à un moment donné, toute la vallée. Ils prétendent même que la messe solennelle, célébrée chaque année le 4 novembre, dans la chapelle de l'Hôpital Saint-Charles, n'a été fondée que pour empêcher ou éloigner le plus possible la terrible catastrophe ; et lorsque l'orage gronde, que les eaux de la rivière grossissent, les vieilles femmes font des signes de croix, supposant que le cercle de fer dont la montagne a été entourée par la puissance des fées, va se briser et que les eaux se précipiteront en flots

1. L. Courthion, in *Revue des Trad. pop.*, t. VI, p. 351 et suiv.
2. Prince Roland Bonaparte. *Une excursion en Corse*, p. 27.
3. Dietrich. *Description des gîtes de minerai des Pyrénées*, 1786, p. 155.
4. Berenger-Féraud. *Superstitions et survivances*, t. III, p. 189.

dévastateurs pour engloutir la vieille cité déodatienne (Saint-Dié [1]).

Les montagnes, de même que les autres lieux qui par leur grandeur ou leur étrangeté, sont de nature à frapper l'imagination, contiennent des richesses dont la conquête n'est pas toujours aisée. La Dent de Vaulion, dans la Suisse romande, cache de l'or ; mais il est placé sous la surveillance du *Grobelh lon* ; c'est un esprit qui traverse la vallée du lac de Joux, toutes les veilles de Noël, avec une petite escorte montée sur des sangliers dont la queue leur sert de bride [2]. Dans les Pyrénées, chaque trésor est commis à la garde d'une chèvre rouge, d'espèce surnaturelle ; elle doit, trois fois par an, exposer aux rayons du soleil les richesses habituellement enfouies. Un berger qui se trouvait seul sur le bord d'un lac, vit tout à coup briller au soleil un monceau d'or, près duquel une chèvre rouge faisait sentinelle. Il courut chercher un de ses compagnons ; mais quand il revint avec lui, ils ne trouvèrent rien que le brouillard de la montagne [3]. A Landun, dans le Gard, c'est le jour de Saint Jean que la montagne laisse sortir de ses flancs la Chèvre d'or qui fait trouver les trésors cachés [4].

A minuit, sur le sentier qui mène de Salvan à Fenestral, un trésor est visible tous les cent ans. Un homme qui passait par là aperçut, assise sur une grosse roche, une belle demoiselle, qui, en chantant, démêlait ses cheveux avec un peigne d'or. Il lui demanda qui elle était et elle répondit qu'elle était une âme en peine, et que s'il voulait lui donner trois baisers, il lui rendrait le repos éternel, et aurait le trésor caché sous la pierre. L'homme y consentit et embrassa avec plaisir la demoiselle ; mais elle disparut aussitôt, et il vit s'avancer un bouc terrible et menaçant ; il finit, après une lutte, par l'embrasser sur le front ; bientôt, il vit un énorme serpent et il allait lui donner un troisième baiser, lorsque le monstre fit entendre un sifflement si aigu que l'homme se sauva à toutes jambes. Près du pâturage de Tenneverges, une grosse pierre noire recouvre un trésor ; on peut la soulever facilement avec un bâton, mais pour s'emparer de ces richesses, il faut se garder de crier, quand même on apercevrait dessous quelque chose d'effrayant. Un homme l'avait déplacée, mais quand il vit dans le trou qu'elle bouchait un serpent

1. Paul Tisserant, in *Soc. polymathique des Vosges*, 1889-90, p. 389.
2. Juste Olivier. *Œuvres choisies*, t. I, p. 246.
3. Eugène Cordier. *Légendes des Pyrénées*, p. 9.
4. Mistral. *Tresor dou felibrige*.

colossal, il ne put s'empêcher de lever les bras au ciel, et la pierre retomba aussitôt [1].

A la base du Pic de Saint Loup, la veille de la Saint Jean, à minuit, une porte secrète s'ouvre par laquelle tout le monde peut pénétrer dans les flancs de la montagne ; il s'y trouve une première galerie remplie de monnaie, une seconde pleine d'argent, il n'y a que de l'or dans la troisième ; mais il est nécessaire de se hâter, car la porte se referme au douzième coup de l'horloge de Fabriac [2]. Un homme qui chassait cette même nuit sur les hauteurs du Camp de César, dans le Gard, sentit le sol s'effondrer sous ses pieds et il se trouva au milieu des rochers, dans un antre profond, éclairé par une lumière éclatante ; au centre resplendissait une chèvre en or massif, qui, soudain s'élança hors de la caverne, et disparut dans l'espace où elle rayonna jusqu'au plus haut du ciel [3].

On raconte en Savoie que, si la veille de Noël on gravit les flancs ardus de la montagne de Poisy, près d'Annecy, et qu'on porte sur les ruines d'un château des fées, un pot en terre non vernie, on le retrouve le lendemain, au soleil levant, rempli de pièces d'or [4].

Il était toujours dangereux d'essayer de s'emparer des vieux trésors cachés dans les cavernes ou les crevasses ; les gnomes préposés à leur garde faisaient écrouler les pierres et les rochers sur le montagnard téméraire, ou bien ils le faisaient choir dans les crevasses d'un glacier [5]. A Commana, le gardien du trésor enfoui au sommet de la montagne d'Arrez, allait s'asseoir, chaque fois que la lune se levait, au-dessus du rocher, sur le bloc le plus élevé, pour attendre les voyageurs égarés dans ces parages [6].

La tradition des cloches mystérieuses, qui semblent résonner sous terre, est fort rare dans les pays de montagnes. Voici le seul exemple qui, à ma connaissance, y ait été relevé ; il est en relation, comme dans les légendes lacustres similaires, avec un engloutissement. Aux environs de Becca-France, dans la vallée d'Aoste, on dit que les jours de dimanche, sur les décombres de Thora, on entend des sons de cloche, comme si on y célébrait les offices divins [7].

1. M. et M^{me} Georges Renard. *Autour des Alpes*, p. 163-167, 173-175.
2. M^{me} Louis Figuier. *Mas de Lavène*, 1859, p. 133.
3. Léon Alègre. *Bagnols en 1787*, p. 219-221.
4. A. Constantin et J. Desormeaux. *Dictionnaire Savoyard*, p. 400.
5. A. Ceresole. *Légendes des Alpes vaudoises*, p. 139.
6. Du Laurens de la Barre. *Veillées de l'Armor*, p. 33.
7. Fernand Fenoil. *Ça et là. Souvenirs valdotains*, p. 185.

Plusieurs points culminants de chaînes secondaires qui étaient peut-être jadis le siège d'un culte païen, portent actuellement le nom de Mont Saint-Michel, et les sanctuaires que l'on y a construits sous l'invocation de ce pourchasseur de démons ont vraisemblablement eu pour but de faire oublier les anciennes divinités auxquelles on adressait des hommages sur ces hauts lieux. Suivant des légendes bretonnes, dont l'une a été recueillie à la fin du XVIIIe siècle, l'archange vient de temps en temps visiter en personne la chapelle qui lui a été érigée sur le sommet qui porte son nom à Braspartz, le plateau le plus élevé des montagnes d'Arès. Dans les belles nuits d'été, on le voyait parfois déployer ses ailes d'or et d'azur et disparaître dans les airs [1]. A l'heure actuelle, ses apparitions sont motivées : lorsque le peuple des « conjurés» qui ont été précipités, sous forme de chiens, par les serviteurs des exorcistes dans le sinistre marais du *Yeun Élez*, au pied de son sanctuaire, fait entendre la nuit ses furieux aboiements, saint Michel abaisse son glaive flamboyant vers le Yeun, et tout rentre dans l'ordre [2]. On dit aussi qu'il y vient pour combattre le démon : sa visite est annoncée par des signes terribles : le ciel se couvre de nuages noirs, la grêle ravage les moissons et le tonnerre gronde avec furie. Le diable et l'archange luttent au sommet de la montagne. Lorsque le saint est vainqueur, on le voit faire le tour de son étroit domaine en conjurant les orages ; ou bien, debout sur le clocher de sa chapelle, il tient en main un immense dévidoir, sur lequel sont rangés des milliers de démons. Il le présente au vent, et le fait tourner avec une extrême vitesse, pour étourdir les démons qui hurlent et qui se tordent sans pouvoir s'en détacher. Lorsque le saint s'est bien diverti, il leur montre les quatre points cardinaux, les lance du sommet de l'Arès dans les fondrières du Yunelé, puis il ouvre ses ailes d'or et s'envole au ciel [3].

Les puissances célestes et les puissances infernales se livrent aussi des combats sur le Mont-du-Ciel dans le Doubs ; c'est de sa plus haute cime que les âmes des justes prennent leur esssor vers le ciel. Une bergère racontait que, gardant son troupeau tout auprès, le jour de la mort d'une personne de sa connaissance, elle vit à travers le brouillard deux autres fantômes dont l'un ressemblait à un

1. Cambry. *Voyage dans le Finistère*, p. 132.
2. A. Le Braz. *La Légende de la Mort*, t. II, p. 316.
3. Elvire de Cerny, in *Journal d'Avranches*, novembre 1861.

ange, et dont l'autre était certainement le diable. Il y eut lutte entre eux et l'ange fut victorieux [1].

On peut voir à certaines époques d'autres merveilles sur le sommet des montagnes ; c'est ainsi que, d'après des croyances constatées dans plusieurs pays, que j'ai rapportées au chapitre des astres, p. 63, trois soleils s'y montrent le matin de grandes fêtes, notamment lors de celle de la Trinité. Des gens du Thilloit (Vosges) disent même que les chrétiens qui sont en état de grâce peuvent, en se rendant au ballon de Servance, voir, dans toute leur gloire, au soleil levant, les trois personnes de la Trinité [2]. Suivant une légende dauphinoise, la lune habite le sommet d'une montagne, et les Vents personnifiés y ont souvent leur domicile.

Plusieurs montagnes sont, ainsi qu'on l'a vu, entourées d'une sorte de crainte ; mais il semble que toute trace du culte qu'on leur rendait autrefois a disparu. Sauf la part de laitage réservée jadis aux servants et aux fées, on ne constate plus d'offrande aux génies qui y habitent.

Les rondes où la tradition fait aujourd'hui figurer les sorciers et les démons, plus encore que les fées, sont peut-être un souvenir effacé de celles que l'on dansait, à une époque lointaine, sur les hauts lieux, et qui avaient un caractère cultuel. Peut-être faut-il y rattacher une coutume qui était encore observée dans les Hautes-Alpes au commencement du XIXe siècle : le jour de la Saint-Jean un grand concours de personnes se joignait aux bergers des alentours pour danser sur le sommet de plusieurs montagnes pastorales [3]. Le premier janvier, le jour des Rois et le premier dimanche de Carême, les enfants allumaient à la tombée du jour, sur le point culminant de la montagne qui s'élève auprès de Beurizot (Côte-d'Or), un feu de joie autour duquel ils dansaient [4].

Le peuple des environs de certaines montagnes leur attribue une sorte d'animisme, et semble les assimiler à des géants. En Béarn, l'expression *Lou pic d'Ossau* est employée pour désigner un homme de haute stature et de formes athlétiques ; lorsque la neige tombe à gros flocons, les paysans de la plaine disent : *Ossau que plume las*

[1]. Ch. Thuriet. *Trad. du Doubs*, p. 345.
[2]. L.-F. Sauvé. *Le Folk-Lore des Hautes-Vosges*, p. 161.
[3]. Ladoucette. *Histoire des Hautes-Alpes*, p. 445.
[4]. H. Marlot, in *Rev. des Trad. pop.*, t. XIII, p. 89.

auques, Ossau plume les oies [1]. On a vu, pp. 85, 86, que cet acte est attribué ailleurs à des divinités. En Savoie, les paysans disent que le Semnoz a mauvais caractère, parce que des vents et des orages semblent partir de son sommet [2].

Une légende bretonne, qui raconte un voyage vers le Paradis, parle de montagnes, situées en dehors des pays réels, et qui, suivant une conception qui s'applique plus ordinairement à des rochers, luttent comme deux béliers courroucés. Un voyageur voit surgir deux montagnes gigantesques qui se dressaient chacune à une extrémité de l'horizon ; elles s'ébranlent toutes deux et fondent l'une sur l'autre avec une impétuosité qui donnait le vertige. Elles se heurtent si violemment qu'elles volent en éclats, et pendant quelques moments l'air est obscurci par une grêle de pierres. L'homme qui croyait qu'elles s'étaient réduites en poussière les aperçut, dressées à nouveau à chaque bout de l'horizon et qui reprenaient leur élan sauvage. Lorsque, à son retour, il parle de ces montagnes au prêtre qui lui avait fait entreprendre ce voyage, celui-ci lui répond qu'elles sont les gens mécontents de leur sort et jaloux du sort d'autrui. Ils se brisent en cherchant à briser [3].

Plusieurs dictons populaires font parler les montagnes. C'est ainsi que deux pics de la Montagne Noire engagent ce dialogue, dont il existe plusieurs variantes :

Nero dis à Mount-Aut :
« Presto-me toun brisaud »
Quand tu, Mount-Aut respond, as fre, ieù n'ai pas caut ».

Le Nero dit au Montaut : « Prête-moi ton sarrau. — Quand tu as froid, répond Montaut, moi, je n'ai pas chaud [4] ».

Les brouillards dont se couvrent certains sommets sont assimilés à des coiffures ou à des manteaux par les paysans des environs, qui en tirent des pronostics météorologiques :

Quand lou Ventour a soun capeù,
E Magalouno soun manteù,
Bouié, destallo et vai-t'en-leù.

Quand le Ventoux a son chapeau — Et Maguelonne son manteau — Bouvier, dételle et va-t'en [5].

1. V. Lespy. *Proverbes du Béarn*, p. 126.
2. Comm. de M. A. Van Gennep.
3. A. Le Braz. *La Légende de la Mort*, p. 386, 393.
4. Mistral. *Tresor dou Felibrige*.
5. Mistral, l. c.

Des dictons analogues sont populaires en Auvergne, en Limousin, en Languedoc et dans l'Aude[1].

Ces personnifications semblent surtout usitées dans le Midi et dans le plateau central, mais on en trouve tout au moins un exemple dans le Maine, où il s'applique à des sommets relativement peu élevés :

> Quand Rochard a son chapiau
> Et Montaigu son mantiau
> l' tombe de l'iau[2].

Ceux qui accomplissent des voyages dans un monde fantastique et irréel rencontrent sur leur route des monts presque inaccessibles où ils sont témoins de choses surprenantes. Le petit pâtre qui va porter une lettre au Paradis, doit gravir, pour y arriver, une montagne escarpée et embroussaillée ; il voit des petits enfants, aussi nombreux et aussi serrés qu'une fourmilière, qui la montaient, et, au moment d'atteindre le sommet, roulaient jusqu'en bas, ayant chacun à la main une poignée d'herbe arrachée. Ce sont des enfants morts sans avoir été baptisés. Ils entendent les chants des anges, et ils voudraient aller aussi au paradis avec eux, mais ils ne peuvent y parvenir parce qu'ils n'ont pas reçu l'eau du baptême[3]. Dans un autre récit, un petit berger arrivé à grand peine au sommet de la montagne voit, en se détournant, une multitude de garçonnets qui essaient en vain de l'escalader ; ce sont les petits garçons qui sont morts avant d'avoir fait leur première communion. Ils ne parviendront à la gravir que lorsque Jésus-Christ aura frappé trois fois dans ses mains pour les appeler à lui[4].

Dans plusieurs contes, les personnages qui entreprennent la conquête d'oiseaux merveilleux ou qui veulent délivrer des captifs ou des enchantés, sont obligés d'atteindre le sommet de hautes montagnes, à travers des obstacles de toutes sortes, dont le plus ordinaire est l'escarpement de leurs flancs. Pour s'emparer de l'Oiseau de Vérité, la fille du roi de France doit gravir une montagne abrupte et colossale en s'aidant des pieds et des mains, et de plus elle est assaillie par la grêle, la neige, la glace et un froid cruel ; si elle ne sait y résister, elle sera changée en pierre comme tous ceux

[1]. H. Gaidoz et Paul Sébillot. *Blason populaire de la France*, p. 78, 79, 207-277 ; Gaston Jourdanne, *Contribution au F.-L. de l'Aude*, p. 28.
[2]. G. Dottin. *Les Parlers du Bas-Maine*, p. 531.
[3]. F.-M. Luzel. *Légendes chrétiennes de la Basse-Bretagne*, t. I, p. 219, 220, 223, 224 et variantes, p. 238, 239, 245.
[4]. A. Le Braz. *La Légende de la Mort*, t. II, p. 396.

qui ont tenté l'entreprise [1]. Suivant un récit basque, il est nécessaire que l'héroïne, sous peine de malheur, ne détourne pas la tête, malgré les cris horribles qui se font entendre derrière elle [2] ; dans un conte de marins, l'oiseau parleur est tout en haut d'une montagne infestée de serpents [3].

C'est aussi au sommet d'une montagne que la femme du roi des Corbeaux va chercher son mari prisonnier [4]. Lorsque, dans le conte littéraire de l'Oiseau bleu, Florine veut aller retrouver le roi Charmant, elle est arrêtée par une montagne d'ivoire si glissante, qu'après plusieurs tentatives infructueuses, elle se couche au pied, résolue à s'y laisser mourir ; heureusement elle se souvient des œufs magiques qui lui ont été donnés par une fée ; elle en casse un et y trouve de petits crampons d'or qu'elle adapte à ses mains et à ses pieds, et qui lui permettent d'arriver jusqu'à la cime où elle retrouve son mari [5].

D'après une légende dont la scène se passe en Normandie, et dont les Bretons avaient fait un poëme appelé le Lai des deux Amants, un roi qui répugnait à se séparer de sa fille, fit proclamer dans ses états que celui qui porterait, sans se reposer, la princesse sur le sommet de la montagne, deviendrait son époux. Bien des prétendants avaient infructueusement essayé de remplir la condition imposée ; sur le conseil de la jeune fille à qui il avait su inspirer de l'amour, le fils d'un comte alla demander à la tante de celle-ci des liqueurs destinées à doubler ses forces. Lorsqu'il fut en possession du breuvage, il demanda au roi de subir l'épreuve, et quand il prit dans ses bras la princesse qui n'avait qu'une seule chemise pour vêtement, il lui remit le vase contenant le breuvage enchanté. Mais pendant l'ascension, il refusa à plusieurs reprises d'avaler la liqueur magique, malgré le conseil de son amante. Il touchait au sommet, lorsqu'il tomba, épuisé de fatigue, et quand la demoiselle voulut lui faire prendre le breuvage destiné à lui rendre des forces, elle s'aperçut qu'il était mort ; elle-même tomba près de lui et rendit le dernier soupir. On renferma les corps des jeunes gens dans un cercueil de marbre, et il fut déposé sur le haut de la montagne qui depuis fut nommée le Mont des Deux Amants [6].

1. F.-M. Luzel. *Contes de Basse-Bretagne*, t. III, p. 289.
2. W. Webster. *Basque Legends*, p. 179-180.
3. Paul Sébillot. *Contes de marins*, Palerme, 1890, in-8°, p. 31.
4. J.-F. Bladé. *Contes de Gascogne*, t. I, p. 30.
5. Madame d'Aulnoy. *L'Oiseau bleu*.
6. Marie de France. *Poésies*, t. I, p. 252-271 (éd. Roquefort).

Dans un conte corse, localisé près du *Monte Incudine*, ainsi nommé parce qu'il est surmonté d'une plate-forme qui ressemble à une énorme enclume, il faut au contraire se garder d'en faire l'ascension. Une jeune fille qui allait chercher du bois sur ses flancs, ayant entendu à diverses reprises une voix qui l'appelait et lui disait de monter plus haut, finit par entreprendre d'aller du côté de la voix ; quand elle est arrivée au sommet, elle entre dans un château où un homme lui dit que si elle ne peut y revenir après avoir usé sept paires de souliers de fer, elle sera changée en statue [1].

Plusieurs contes placent sur les montagnes la résidence du Soleil ou des Vents personnifiés [2], d'autres celle du diable. C'est là qu'est son château, et que doivent se rendre ceux auxquels il a rendu service, en stipulant qu'ils viendront l'y trouver à une époque déterminée. Elle s'appelle, en Picardie, la Montagne Noire, en Haute-Bretagne, la Montagne Verte ou la Montagne d'Or [3].

Des montagnes produites par magie s'élèvent pour dérober des fugitifs à la poursuite des ogres ou des diables ; il en surgit une, lorsque la Perle, sur le point d'être atteint par l'ogre aux bottes de sept lieues, a frappé la terre avec une baguette [4]. Les filles du diable ou des magiciens qui se sauvent avec un jeune homme dont elles sont devenues amoureuses, jettent sur la route que suit leur père pour les rattraper, une étrille ou une éponge qui se transforment en montagnes [5] ; dans une version de la Haute-Bretagne, où ce sont les fugitifs eux-mêmes qui éprouvent des métamorphoses successives, la fille se change en une montagne si haute et si escarpée, que le diable ne peut la franchir [6].

Des plantes qui guérissent ne peuvent être cueillies que sur une montagne ; dans un conte de la Haute-Bretagne, l'herbe à trois coutures, qui possède un grand pouvoir, est au sommet du Mont-Blanc, où elle est gardée par un chat-huant, et de nombreux obstacles empêchent d'arriver jusqu'à elle [7].

1. Frédéric Ortoli. *Contes de l'île de Corse*, p. 9 et suiv.
2. Cf. les pages 36 et 77 du présent volume.
3. J.-B. Andrews. *Contes ligures*, p. 34-35 ; Henry Carnoy, in *Mélusine*, t. I, col. 446 ; Paul Sébillot. *Contes de la Haute-Bretagne*, Vannes, 1892, p. 31 ; *Contributions à l'étude des Contes populaires*, p. 40, in *Rev. des Trad. pop.*, t. XVI, p. 126.
4. Paul Sébillot. *Contes*, t. I, p. 135.
5. Paul Sébillot. *Contes*, t. III, p. 88, 133.
6. Paul Sébillot. *Contes de la Haute-Bretagne*, Vannes, 1892, p. 37.
7. Filleul Pétigny, in *Rev. des Traditions Populaires*, t. IX, p. 362 (Beauce) ; Paul Sébillot. *Contes de la Haute-Bretagne*, t. II, p. 189 et suiv.

Parmi les épreuves imposées à des personnages qui ont entrepris d'aller chercher des princesses, figure l'obligation d'aplanir des montagnes : la reine aux pieds d'argent ne permet au filleul du roi d'Angleterre d'emmener la fille du roi, que lorsqu'il a nivelé une haute montagne à l'aide de géants auxquels il avait rendu service. La princesse de Tronkolaine ne consent à suivre celui qui est venu la chercher, que lorsqu'il a réussi, grâce au roi des éperviers et à ses sujets, à détruire une énorme montagne et à rendre son emplacement aussi uni qu'une plaine[1].

1. E. Cosquin. *Contes de Lorraine*, t. I, p. 40 · F.-M. Luzel. *Contes de Basse-Bretagne*, t. 1, p. 82-83.

CHAPITRE III

LES FORÊTS

§ 1. ORIGINE ET DISPARITION

Les habitants des forêts et ceux du voisinage ne se préoccupent guère de leur origine ; ils semblent croire d'ordinaire que, de même que les montagnes et la mer, elles existent depuis les premiers jours du monde, ou qu'elles remontent tout au moins à une époque si lointaine qu'elle se perd dans la nuit des âges. C'est sans doute pour cela que les légendes qui racontent leur création sont assez rares, et qu'elles s'appliquent seulement à celles dont l'étendue n'est pas très considérable.

Aux environs de la forêt de Haute-Sève (Ille-et-Vilaine), on dit qu'elle a remplacé des campagnes bien cultivées ; le Juif Errant passa jadis à l'endroit où elle est, mais il y a bien longtemps, car il disait naguère qu'il avait vu des champs de blé et d'avoine sur le sol où se dressent maintenant les beaux chênes séculaires. Ce sont les fées qui, après avoir construit le château de Montauban de Bretagne, semèrent la forêt qui l'avoisine, afin de lui donner de l'ombre[1]. Une légende monacale attribuait un rôle analogue à une sainte. Jadis le bois de Prisches à Battignies-les-Binche, en Hainaut, appartenait à l'abbaye bénédictine de Sainte Rictrude de Marchiennes ; mais son sol ne produisait point de chênes ; ce n'était qu'un fourré d'arbustes peu élevés. Les paysans assurent qu'un jour sainte Eusébie (fille de sainte Rictrude), apparut, la manche de sa pelisse pleine de glands, qu'elle sema dans ce bois et dans les champs voisins. Ces semences répandues par la main de la vierge pénétrèrent dans le sol, et la terre, en les fécondant dans son sein,

1. Paul Sébillot, in *Rev. des Trad. pop.*, t. XIII, p. 544 ; L. de Villers, *ibid.*, t. XII, p. 361.

produisit bientôt une nouvelle forêt, et l'on vit monter dans le ciel les cimes élevées de chênes nombreux. C'est de la pelisse de la sainte que l'endroit tire son nom, comme qui dirait le Bois aux pelisses [1]. Lorsque saint Leyer arriva sur les hauteurs de Cranou (Finistère), le seigneur de ce pays, alors nu et pauvre, lui fit bon accueil, et, n'ayant pas de bois, lui fournit des mottes pour édifier son ermitage ; dès qu'il fut achevé, une forêt magnifique poussa tout autour, et le saint la bénit en disant que le bois ne manquerait jamais dans la forêt de Cranou [2].

Un récit limousin, où se retrouvent les traits essentiels des nombreuses traditions de villes détruites en punition du refus d'hospitalité, et aussi un épisode parallèle à la métamorphose de la femme de Loth, raconte que la forêt de Blanchefort occupe l'emplacement d'une grande ville appelée Tulle : un soir d'orage, un voyageur supplia vainement les habitants de cette cité, tous riches et livrés au plaisir, de lui donner un asile ; partout il fut durement éconduit ; il était arrivé à l'extrémité du faubourg, lorsqu'une vieille femme, qui demeurait dans une misérable cabane, le reçut de son mieux, en s'excusant de ne lui présenter qu'un méchant abri, parce qu'elle n'avait pour tout bien que sa chaumière et sa chèvre. Mais à peine le visiteur avait-il franchi le seuil, que le râtelier se garnissait de miches, et que des bouteilles de vin se dressaient sur la table. L'étranger, qui était Jésus lui-même, ordonna à la femme de le suivre au plus vite, lui disant qu'elle échapperait ainsi au châtiment de ses concitoyens maudits, et il lui recommanda de ne pas se retourner, quoi qu'il arrivât, tant qu'ils pourraient voir la ville. Ils sortirent, elle tirant sa chèvre par la corde, et allaient gagner l'autre versant de la colline, quand un fracas épouvantable retentit derrière eux. L'animal effrayé tourna la tête et fut aussitôt changé en un bloc de pierre qui existe encore au lieu appelé Puy de la Roche, et une forêt poussa pour cacher les ruines de la cité perverse [3].

Des massifs forestiers qui occupaient de grands espaces ont disparu lorsque les populations du voisinage, devenues plus nombreuses, eurent besoin de les défricher pour augmenter leurs subsistances. Mais, presque toujours, ce travail s'est fait lentement, et ces forêts rongées par la culture, n'ont guère laissé de traces dans la

1. *Annales du Cercle Archéologique de Mons*, t. XXIV, p. 155. D'après le Codex 850 de la bibliothèque de Douai du XIII^e siècle, f. 142 v°.
2. A. Le Braz. *Les saints bretons d'après la tradition populaire*, p. 17.
3. L. de Nussac, in *Lemouzi*, mars 1895.

tradition, alors qu'elle raconte, parfois avec détails, comment d'autres, englouties par un cataclysme soudain, ont été recouvertes par la mer, les rivières ou les eaux dormantes. C'est à ces divers chapitres que je les rapporterai.

Deux légendes des environs de Saint-Malo font intervenir Gargantua dans la destruction des forêts : pour construire un vaisseau, il déplanta avec son énorme canne celle qui occupait l'emplacement de la baie de la Fresnaye ; une autre fois il abattit de la même manière, celle qui couvrait la presqu'île de Fréhel [1], épisode qui rappelle le passage de Rabelais, où la jument du héros renverse, en s'émouchant avec sa queue, une partie de la forêt d'Orléans [2].

Des traditions expliquent pourquoi il y a des espaces où les arbres viennent mal ou présentent un aspect rachitique ; dans le bois du Val (Côtes-du-Nord), ils n'ont jamais repoussé à l'endroit où Gargantua les arracha pour se frayer un sentier [3]. C'est à la suite de la malédiction d'un saint, que les arbres du bois de Coat-an-Harz restent toujours nains. Saint Leyer s'y était établi, et il avait commencé à y bâtir sa maison de pénitence ; mais le seigneur du lieu se fâcha de ce que le saint s'était permis de couper, sans son autorisation, les plus beaux pieds de chêne. « Misérable, lui dit-il, tu m'as perdu des arbres dont je comptais faire de superbes timons pour mes charrettes ! ». Et il l'obligea de chercher un autre asile. « Puisque c'est ainsi, s'écria le saint, jamais on ne trouvera dans le Bois de la Haie de quoi façonner un timon [4] ! » Dans les Vosges, la petitesse des chênes d'un certain quartier de la forêt de Rapaille, est attribuée au courroux d'une fée. Au temps jadis, le premier vendredi de la première lune qui suivait le dimanche de la Trinité, cette forêt recevait la visite d'une fée, désignée sous le nom de dame Agaisse, à cause du cri perçant, assez semblable à celui d'une pie, par lequel elle annonçait son arrivée. A ce signal, il n'était ni homme ni bête, insecte ou oiseau, ayant son gîte sous le couvert, qui n'accourût pour rendre hommage à la fée comme à une souveraine. Les arbres eux-mêmes s'inclinaient devant elle. Il advint pourtant une fois que les chênes du Hennefête refusèrent de remplir leur devoir. Dame Agaisse entra dans une violente colère et condamna ces arbres orgueilleux à devenir nains sur l'heure. Bien que

1. Paul Sébillot. *Gargantua dans les Traditions populaires*, p. 49, 45.
2. Rabelais. *Gargantua*, l. I, ch. 16.
3. Paul Sébillot. *Gargantua*, p. 25.
4. A. Le Braz, l. c., p. 17.

des centaines d'années se soient écoulées depuis la malédiction, elle pèse encore sur cette partie de la forêt. Les chênes restent petits, souffreteux, éternellement les mêmes [1].

§ 2. ENCHANTEMENTS ET MERVEILLES

On racontait au moyen âge que des personnages, portés à la vie contemplative, étaient si profondément séduits par le charme de la forêt, qu'ils y restaient pendant des années, parfois pendant des siècles, sans se souvenir qu'il existait un monde extérieur et que le temps s'écoulait. Maurice de Sully rapporte qu'un bonhomme de religion, ayant prié Dieu de lui faire voir telle chose qui pût lui donner une idée de la grande joie et de la grande douceur qu'il réserve à ceux qu'il aime, Notre-Seigneur lui envoya un ange en semblance d'oiseau ; le moine fixa ses pensées sur la beauté de son plumage, tant et si bien qu'il oublia tout ce qu'il avait derrière lui. Il se leva pour saisir l'oiseau, mais chaque fois qu'il venait près de lui, l'oiseau s'envolait un peu plus en arrière, et il l'entraîna après lui, tant et si bien qu'il lui fut avis qu'il était dans un beau bois, hors de son abbaye. Le bonhomme se laissa aller à écouter le doux chant de l'oiseau et à le contempler. Tout à coup, croyant entendre sonner midi, il rentra en lui-même et s'aperçut qu'il avait oublié ses heures. Il s'achemina vers son abbaye, mais il ne la reconnut point ; tout lui semblait changé. Il appelle le portier, qui ne le remet pas et lui demande qui il est. Il répond qu'il est moine de céans, et qu'il veut rentrer. « Vous, dit le portier, vous n'êtes pas moine de céans, oncques ne vous ai vu. Et si vous en êtes, quand donc en êtes-vous sorti ? — Aujourd'hui, au matin, répond le moine. — De céans, dit le portier, nul moine n'est sorti ce matin ». Alors le bonhomme demande un autre portier, il demande l'abbé, il demande le prieur. Ils arrivent tous, et il ne les reconnait pas, ni eux ne le reconnaissent. Dans sa stupeur, il leur nomme les moines dont il se souvient. « Beau sire, répondent-ils, tous ceux-là sont morts, il y a trois cents ans passés. Or rappelez-vous où vous avez été, d'où vous venez, et ce que vous demandez. » Alors enfin le bonhomme s'aperçut de la merveille que Dieu lui avait faite, et sentit combien le temps devait paraître court aux hôtes du Paradis [2].

1. L.-F. Sauvé. *Le Folk-Lore des Hautes-Vosges*, p. 242.
2. A. Lecoy de la Marche. *L'esprit de nos aïeux*, p. 53-55. Voir sur cette légende au moyen âge, la note des *Contes moralisés* de Nicole Bozon, éd. Smith et Paul Meyer, p. 267.

L'auteur d'une intéressante monographie d'un pays du Puy-de-Dôme a donné une version moderne de cette légende qu'il disait avoir recueillie aux environs de l'ancien couvent de Chaumont. Un religieux nommé Anselme qui était allé, pour méditer plus à l'aise, dans une forêt voisine, aperçoit un oiseau dont le plumage était d'une grande beauté, dont le chant était plus ravissant encore ; lui aussi essaie de l'attraper, sans plus de succès que le « bonhomme de religion » de la vieille légende. Quand il voulut rentrer à son couvent, dont il croyait ne s'être absenté que pendant quelques heures, il trouva tout changé aux alentours, et, arrivé au monastère, au lieu des Bénédictins qui l'occupaient jadis, il y voit des Minimes. Comme il assure n'être sorti que peu d'heures auparavant, on le prend d'abord pour un fou ; mais le supérieur, l'entendant citer le nom de son abbé, se rappelle que celui-ci est mort, il y deux cents ans, et qu'à la même époque un religieux appelé Anselme, avait disparu [1].

On a recueilli d'autres variantes de cette gracieuse tradition, dans lesquelles intervient aussi un oiseau magique. Voici le résumé de deux légendes du Bocage normand. Dans l'une, un voyageur se reposant à l'orée d'un bois entend un oiseau dont le chant le captive tellement qu'il reste cent ans à l'écouter. D'après l'autre, un moine fut un jour chargé d'aller à la forêt abattre un arbre. Mais au moment de commencer son ouvrage, il entendit un petit oiseau chanter dans le buisson, et il s'arrêta pour l'écouter. L'oiseau chantait merveilleusement, et quand il s'envola, le moine fut tout triste de ce qu'il eût si vite fini. Il reprit sa cognée, voulut la soulever, la trouva étrangement lourde, et vit que le manche en était vermoulu. L'arbre à abattre était trois fois plus gros qu'il ne lui avait paru, et comme il se sentait accablé d'une détresse extrême, il prit le parti de rentrer au monastère. Il eut grand'peine à y arriver, et quand un frère portier qu'il ne connaissait pas lui demanda ce qu'il avait, il répondit qu'il se sentait mourir et qu'il désirait parler au père abbé. Celui-ci ne le reconnut pas non plus, mais il se rappela qu'on lui avait raconté qu'un des moines, parti longtemps auparavant pour la forêt, n'avait jamais reparu, et il prononça un nom. « Ce nom est le mien » dit le vieux moine, et il apprit alors que cent ans s'étaient écoulés pendant qu'il écoutait

1. Abbé Grivel. *Chroniques du Livradois*, p. 361-365.

chanter l'oiseau merveilleux [1]. Un Templier de Beaucourt, nommé frère Jean, qui au rebours de ses compagnons dissolus, se faisait remarquer par sa piété, s'étant un jour retiré dans le bois voisin, entendit au pied de l'arbre près duquel il était à genoux la voix d'un pinson, qui lui parut si mélodieuse qu'il souhaita de rester là deux cents ans à l'écouter. Dieu exauça sa prière et fit pousser autour de lui une épaisse frondaison. Les deux cents ans révolus, l'oiseau cessa de chanter, et le Templier reprit le chemin du couvent, sans se douter du temps qu'il avait passé. Il trouva le monastère bien changé et vint frapper à la porte. Comme le frère tourier, qui portait un habit monastique inconnu au Templier, lui demandait son nom, il répondit qu'il était le frère Jean, et qu'il était sorti une heure auparavant pour aller prier Dieu dans les bois. On le fit entrer, et l'on vit, en compulsant les archives, que bien des années auparavant, avant le supplice des Templiers, un certain frère Jean avait disparu subitement [2].

L'oiseau dont la voix charmeuse fait oublier le temps ne figure plus que dans les légendes ; mais on croit encore maintenant que l'on est exposé à rencontrer sous le couvert des forêts une herbe mystérieuse, appelée herbe d'oubli ou d'égarement. Celui qui met le pied sur la « tourmentine » qui pousse dans les bois de la Madeleine, fait et refait cent fois le même trajet, sans pouvoir se reconnaître, tant qu'il n'a pas trouvé la parisette, dont les graines indiquent le chemin à suivre par la direction où elles tombent. Dans le pays de Besançon, l'homme qui ne peut s'orienter dans une forêt dont il connaît pourtant les sentiers, a marché sur l'herbe à la recule. L'herbe qui égare est connue dans les bois de Normandie et dans celui de Meudon, à la porte de Paris [3]. Vers le commencement du siècle dernier des jeunes gens se perdaient souvent dans un quartier de la forêt de Châtrin, attirés par des herbes aux charmes desquelles ils ne pouvaient échapper qu'en lisant certaines prières, et ils présumaient que des êtres surnaturels, des fées sans doute, s'en servaient pour les éloigner du lieu de leur assemblée. Il y avait peut-être aussi des plantes magiques dans la forêt de Chanteloube, où l'on n'osait pénétrer après la nuit close, non seulement à cause des bruits qu'on y entendait, et des appari-

1. Lecœur. *Esquisses du Bocage normand*, t. I, p. 254-258.
2. H. Carnoy. *Littérature orale de la Picardie*, p. 149-152.
3. Noelas. *Légendes foréziennes*, p. 299 ; Dr Perron. *Proverbes de la Franche-Comté*, p. 22 ; *Mélusine*, t. I, col. 13, 172.

tions qui s'y montraient, mais encore parce que si l'on allait vers la Fosse du Diable, on était forcé d'y rester jusqu'au point du jour, car on avait beau essayer de s'en éloigner, on revenait toujours sur ses pas [1].

Les forêts ont eu sans doute d'autres herbes merveilleuses ; elles semblent à peu près ignorées de la tradition contemporaine ; pourtant on trouve dans les bois de Saint-Denoual (Côtes-du-Nord) une plante qui pousse seulement dans les chênes creux. Celui qui la mangerait, en ayant à la main une branche de gui et une verveine, aurait la faculté de devenir invisible et de se transporter à volonté d'un lieu à un autre [2].

Plusieurs légendes racontent que des esprits de la forêt, pour secourir des personnes affligées ou pour être agréables à ceux qu'ils aiment, leur font présent de charbons ou de divers objets qui se changent en or. Un jeune charbonnier auquel ses deux aînés avaient confié la garde de leur fouée, s'endormit, et quand il se réveilla elle était éteinte ; il aperçut au-dessus des arbres des flammes qui s'élevaient à une hauteur prodigieuse ; il pensa que d'autres charbonniers avaient allumé un grand feu pour se préserver de la rosée, et il résolut d'aller leur demander quelques tisons. En approchant, il vit que les flammes étaient de diverses couleurs, bleues, blanches, jaunes, rouges, etc. Minuit sonna à l'église de Paimpont, et il reconnut qu'il était tout près de la Crezée de Trécelien, où les divinités des bois se réunissaient chaque nuit. Plusieurs nymphes le saisirent et l'entraînèrent dans la Crezée, en face d'un immense brasier devant lequel se chauffait le dieu des chênes. Le garçon lui raconta sa mésaventure, et le dieu lui dit : « Pique dans le feu, prends une bûche, n'y reviens pas et fais-en bon usage ». Le petit charbonnier retira du foyer une bûche enflammée, et arrivé à son fourneau, l'y plaça au milieu des charbons. Le feu reprit comme par enchantement. Le lendemain il trouva sous les cendres un énorme lingot d'or, qu'il alla vendre à Paris ; avec le produit il acheta un château aux environs de Plélan, où il mena joyeuse vie. Mais un incendie dévora son château et le ruina. Alors il eut l'idée de revenir à la Crezée ; il raconta la même histoire au dieu des chênes, mais celui-ci se mit à rire, et lui dit :

1. Ladoucette, *Mélanges et usages de la Brie*, p. 447-448 ; L. Martinet. *Légendes du Berry*, p. 5.
2. Lucie de V.-H., in *Revue des Trad. pop.*, t. XIV, p. 388.

« Nous verrons tout à l'heure si tu dis vrai ; enfonce ta pique et tâche d'en retirer une bûche ». Le charbonnier obéit, mais il essaya vainement de la retirer : ses mains semblaient rivées à sa pique, les flammes montèrent tout le long, puis dévorèrent le malheureux ; le matin ce n'était plus qu'un monceau de cendres sur lequel poussa le petit chêne rabougri que l'on voit encore et qui s'appelle l'arbre du charbonnier [1].

Le soir où fut enterré un charbonnier qui demeurait dans un bois près de Lectoure, mort en laissant ses enfants sans ressources, les deux aînés partirent pour aller demander du secours ; comme ils tardaient à rentrer, le plus jeune sortit pour voir s'il ne les apercevrait pas. A cent pas de la cabane, il vit une troupe d'hommes, vêtus en seigneurs, qui se chauffaient près d'un grand feu, sans rien dire. Il s'approcha de celui qui semblait être le maître, et lui demanda quelques charbons. L'homme baissa la tête comme pour dire oui, et l'enfant s'en alla avec ses tisons. Mais il ne fut pas plutôt de retour dans la cabane que les charbons s'amortirent. Il revint en chercher d'autres, qui s'amortirent comme les premiers. Quand il se présenta pour la troisième fois, le maître le regarda de travers, et lui donna lui-même un gros tison, en lui faisant signe qu'il ne se hasardât pas à revenir. Ce tison s'amortit comme les autres. Aussitôt s'évanouirent le grand feu et les hommes qui se chauffaient. Lorsque, le jour venu, l'enfant regarda au foyer les charbons de la veille, il se trouva que les charbons étaient de l'or [2].

Le plus ordinairement ce sont les dames des bois qui font present aux hommes d'objets en apparence vulgaires qui se changent aussi en métaux précieux. Des fées qui avaient leur demeure dans les arbres d'une forêt franc-comtoise se mêlèrent un jour à la noce d'une gentille mariée. Avant de s'en aller, elles laissèrent à l'épousée et à ses compagnes, en guise de cadeau, un bout de branche de sapin. La mariée, en quittant le lendemain sa couche nuptiale, trouva sa tige changée en or ; les filles de la noce, qui avaient dédaigné la leur et l'avaient jetée sur la route, en furent bien marries et ne purent les retrouver [3]. Dans une légende non localisée, une fée qui rencontre dans la forêt une jeune fille dont elle a été marraine, remplit son tablier de feuilles de hêtre en lui recomman-

1. A. Orain. *Excursion dans la forêt de Paimpont*, Rennes, 1885, in-12, p. 20-36.
2. J.-F. Bladé. *Contes de la Gascogne*, t. II, p. 291-293.
3. D. Monnier et A. Vingtrinier. *Traditions de la Franche-Comté*, p. 408.

dant de ne l'ouvrir qu'à la maison. La jeune fille lui obéit, et de son tablier tombent des feuilles d'or[1]. Un conte littéraire présente un épisode analogue que l'auteur, aussi originaire de la Suisse romande, pouvait avoir emprunté à la tradition. Un jeune garçon, qui ramassait des pommes de pin dans la forêt, souhaite que la fée des montagnes les change en or ; une belle femme sort du plus gros des sapins et lui promet que son souhait sera accompli, pourvu qu'il n'ait, depuis la forêt jusqu'à la maison, aucune mauvaise pensée[2]. Un jour que des habitants de Brent étaient montés, munis d'un sac de provisions, pour couper des arbres près d'un endroit où demeuraient des fées, ils trouvèrent, quand ils voulurent manger, leur sac vide de nourriture, mais bondé de feuilles de fayard. Ils les jetèrent au vent et reprirent le chemin de leur village ; en rentrant chez eux ils constatèrent que les quelques feuilles restées au fond du bissac étaient devenues de beaux écus d'or[3].

Les « boisiers » racontent souvent que des bûcherons, en abattant de vieux arbres, ont mis à découvert des cassettes remplies de monnaies, qui avaient été déposées entre leurs racines, ou que des étrangers, guidés par d'anciens parchemins, ont déterré de l'or ou de l'argent qui avaient été cachés autrefois : il y a quelques années, le bruit courut que des gens qu'on ne connaissait point dans le pays, avaient creusé la nuit au pied d'un gros chêne de la forêt de Haute-Sève (Ille-et-Vilaine) et y avaient trouvé un coffre sans doute plein d'espèces monnayées, dont on vit le lendemain, au milieu de la terre fraîchement remuée, les planches à demi-pourries. Le trésor de l'abbaye de Lucelle avait été enfoui, lors des évènements de 1789, sous un arbre d'une petite forêt du Jura bernois ; le moine qui l'y avait caché ne put le retrouver quelques années après, l'arbre ayant été coupé ainsi que ses voisins ; on dit que son âme erre souvent dans la forêt à la recherche du dépôt qu'il avait placé sous les racines[4]. Ces richesses ne sont pas, comme beaucoup d'autres, sous la surveillance jalouse de personnages ou d'animaux fantastiques ; cependant on disait en Basse-Normandie, au milieu du XIXe siècle, qu'un renard invulnérable était préposé à la garde d'un trésor caché dans la forêt de Gouffern[5].

1. Ch. Gilliéron. *Patois de Vionnaz* (Bas-Valais), 1880, in-8.
2. Jacques Porchat. *Contes merveilleux*. Paris, 1863, p. 98.
3. A. Ceresole. *Légendes des Alpes vaudoises*, p. 74.
4. A. Daucourt, in *Archives suisses des traditions populaires*, t. VII (1903), p. 170.
5. Chrétien de Joué-du-Plein. *Veillerys argentenois*, MMss.

§ 3. LES FÉES ET LES DAMES DE LA FORÊT

La croyance aux fées sylvestres était très répandue au moyen-âge ; on prétendait qu'elles se montraient dans plusieurs forêts, et en particulier dans celle de Brocéliande, si célèbre par ses enchantements, que le poète normand Robert Wace alla la visiter parce que

Là solt l'en li fées véir,
Se li Bretunz disent veir [1].

Souvent elles se présentent aux chercheurs d'aventures auprès des fontaines cachées, comme celle de Barenton, dans les profondeurs des bois. Mélusine attire Raimondin, en lui faisant poursuivre un cerf, près de la fontaine de la Soif, dans la forêt de Colombières en Poitou [2]. Une fée, qui veut être aimée de Graelent, lui fait chasser une biche qui l'amène près d'une fontaine où elle se baigne ; une autre se change même en biche et est blessée sous cette forme par Gugemer [3].

Les habitants des forêts semblent croire encore de nos jours que les fées ne les ont point quittées à jamais ; toutefois, il est rare de rencontrer dans nos traditions des personnages qui puissent être assimilés aux dryades ou aux hamadryades de l'antiquité. Quelques récits montrent pourtant certaines fées en relation directe avec les arbres. A Rouge-Vie, douze fées des Vosges, qui venaient parfois assister aux veillées, se retiraient à minuit, et ne souffraient pas que les jeunes gens les reconduisent à leurs mystérieuses demeures. L'un d'eux eut la curiosité de les suivre, et, arrivé sur le plateau de la montagne, il les vit se souhaiter la bonne nuit les unes aux autres et entrer chacune dans un arbre ; mais il porta la peine de sa curiosité ; car trois jours après, ayant monté sur un sapin pour recueillir de la poix, il fit une chute et se rompit le cou [4]. Les fées musiciennes de Cithers sortaient la nuit des arbres de ce bois [5]. Des fées avaient fait leur salon dans la forêt de Grand-Mont où les branches enlacées leur servaient de hamac et les plus gros arbres de sièges. Celles des Roches de Thenay aimaient à se promener la nuit ; on les rencontrait dans la forêt de Marey, au lieu dit la coupe de Grand-Perche, à une demi-lieue de leurs grottes. Là elles avaient choisi

1. (Baron-Dutaya). *Brocéliande*, p. 166.
2. *Roman de Mélusine*, ch. II.
3. Marie de France. *Poésies*, t. I, p. 502, 56.
4. D. Monnier et A. Vingtrinier. *Traditions*, p. 407.
5. Ch. Thuriet. *Trad. de la Haute-Saône*, p. 89.

les plus gros arbres, et enlaçant les branches, elles s'y reposaient. Tout bûcheron qui avait été assez hardi pour mettre la cognée au chêne ou au hêtre servant de fauteuil à la fée, a été puni de mort dans le courant de la même année[1].

Plusieurs gwerziou parlent d'une fée qui se présente dans la forêt à un seigneur venu pour y chasser ; elle lui dit qu'elle le cherche depuis longtemps, et que maintenant qu'elle l'a trouvé, il faut qu'il se marie avec elle, ajoutant que s'il refuse, il restera sept ans dans son lit, ou mourra au bout de trois jours, à son choix[2]. Dans une chanson de la Loire-Inférieure, c'est la Mort personnifiée qui a pris la place de la fée :

> Le comte Redor s'en va chasser
> Dans la forêt de Guémené,
> En son chemin a rencontré
> La Mort qui lui a parlé :
> — Veux-tu mourir dès aujourd'hui
> Ou d'être sept ans à langui[3] ?

En Gascogne, deux frères jumeaux voient dans un bois deux fées qui leur proposent de se marier avec elles le lendemain, à la condition que d'ici-là, ils ne boiront ni ne mangeront. L'un d'eux, sans y prendre garde, écrase sous sa dent un épi de blé, et la fée refuse de l'épouser. Son frère devient le mari de sa compagne, après lui avoir promis de ne l'appeler ni fée, ni folle. Au bout de sept ans, sa femme ayant fait couper du blé avant maturité, parce qu'elle prévoyait un grand orage, son mari la traita de folle, et elle disparut pour toujours[4].

Ces unions de dames forestières avec des hommes semblent maintenant à peu près ignorées de la tradition, qui les représente comme vivant entre elles ; elles ne forment pas comme celles de la plupart des autres groupes localisés, des espèces de familles ; il n'y a point de féetauds (fées mâles) sous le couvert, et la légende qui suit est la seule où il soit question de leurs enfants. Dans la forêt de Jailloux (Ain) sont de très vieilles fées qu'on appelle les Sauvageons. L'une d'elles avait un petit qui allait toujours courant sur les sapins que les bûcherons coupaient. Un jour, ils firent faire des souliers

1. A.-C. Bulliot et Thiollier. *La Mission de saint Martin*, p. 104 ; Clément-Janin. *Trad. de la Côte-d'Or*, p. 51-52.
2. Hersart de la Villemarqué. *Barzaz-Breiz*, p. 78 ; F.-M. Luzel. *Gwerziou Breiz-Izel*, t. I, p. 5 et suiv. ; Émile Ernault, in *Rev. des Trad. pop.*, t. XIV, p. 677.
3. Pitre de l'Isle, *ibid*, t. XII, p. 295.
4. J.-F. Bladé. *Contes de Gascogne*, t. II, p. 10.

rouges et les clouèrent sur le bois. L'enfant mit ses pieds dedans et fut pris. Mais il était triste et se refusait obstinément à parler. Pour lui délier la langue, on employa le même procédé qu'en Bretagne, et l'on mit des coquilles d'œufs devant le feu. L'enfant dit alors aux bûcherons :

> J'ai bien des jours et bien des ans,
> Jamais je n'ai vu tant de p'tits tupains blancs [1].

Au moyen âge on parlait assez fréquemment des fées forestières qui se plaisaient à faire entrer dans leur ronde les hommes qui passaient, après le coucher du soleil, dans les clairières où elles avaient coutume de s'ébattre ; la légende qui suit, parue vers l'an 1500, était sans doute connue bien avant cette époque. Au temps passé advint en Poictou que trois jouvenceaux, fils du seigneur de Luzignan, traversant une forêt pendant la nuit, rencontrèrent trois jeunes fées de la cour de Mélusine, belles, plaisantes et gracieuses à merveille. Voyant venir les jouvenceaux, elles les prièrent à danser avec elles quelques-unes des bonnes danses qu'elles souloient danser au royaume de féerie. Les jouvenceaux s'accordèrent volontiers à leur requeste, attirés par la beauté d'icelles fées. Par quoy, chaque fée print son jouvencel en telle manière, qu'ils dansèrent toute la nuit ; si que, en dansant, capricolant, saultant, s'appellant, se respondant, s'arrestant, se regardant amoureusement, se reposant, se cachant, voir même jouant à certain jeu dont les fées ne se lassent mie non plus que les femmes naturelles, le jour s'apparut dont furent moult esbayes les fées qui ne l'attendoint point sitost. Adonc, la plus ancienne print la parolle et dit aux jouvenceaux : « O doux amis, mes sœurs et moi sommes contrainctes de retourner au royaume de féerie avant le jour, mais, ô beaux jouvenceaux ! ayant veu vostre libérale voulenté et la peine qu'avez prinse pour l'amour de nous, semblablement le plaisir que nous avez donné, nous vous octroyons à chascun pour sa récompense ung don, à sçavoir, que le premier souhait que chascun fera luy adviendra certainement ; et pour tant, si vous estes sages, ne souhaitez chose qui ne vous soit proffitable ou à honneur. » Aussi tost qu'icelle fée eust fini son dire, elle disparut, et les autres aussi, et oncques depuis les trois jouvenceaux n'en entendirent parler [2].

1. Gabriel Vicaire. Préface des *Chansons populaires de l'Ain* de Ch. Guillon, p. XXIV ; le même auteur a donné dans ses *Etudes sur la poésie populaire*, p. 224-225, une version littéraire et surchargée.
2. Nicolas de Troyes. *Le Grand Parangon des Nouvelles nouvelles* (1535),

Les fées des bois ont gardé le goût de la danse qui était habituel à leurs devancières. On montrait jadis près d'Orléans un arbre des Fées, ainsi nommé parce que les fées venaient y danser autour au clair de lune [1]. En Picardie, des fées appelées Sœurettes exécutaient chaque nuit des danses analogues à celles des bacchantes dans un bois appelé Bacchan-Sœurettes. C'est de là que lui serait venu son nom. Lorsque leur divertissement était terminé, elles s'envolaient, laissant une coupe d'or destinée au propriétaire du lieu ; mais jusqu'ici on l'a vainement cherchée [2]. Les fayettes dansent encore dans les bois de Couroux en Beaujolais [3]. Dans la forêt de l'Isle Adam, les fées se montraient la nuit sous l'apparence de feux follets qui étaient fort redoutés, et auxquels on donnait le nom de Fays ; lorsqu'on en approchait, on voyait que c'étaient des femmes. Un fermier racontait, vers 1850, qu'une fois, à minuit, sa voiture fut tout à coup entourée de Fays qui dansaient en rond. L'une d'elles prit la bride de son cheval, et l'entraîna bien loin sous le couvert et toujours en tournant, si bien qu'au petit jour, il était complètement perdu [4]. Dans la forêt de Bruandeau, à la limite du pays chartrain et du Berry, est la demeure des Figots, ou feux follets ; chaque nuit ils y arrivent nombreux, et dansent des rondes échevelées avec les fées, dont la résidence est au centre de la forêt [5]. La forêt de Montoie, dans le Jura bernois, est hantée par des esprits ou par des fées qui égarent les voyageurs assez téméraires pour s'approcher du lieu où elles tiennent leurs rondes. Beaucoup de personnes, même de nos jours, ne voudraient pas s'aventurer seules dans cette forêt [6].

Les seules légendes de fées sylvestres qui aient été recueillies en Haute-Bretagne, où pourtant les forêts sont assez nombreuses et présentent des particularités de nature à prêter au merveilleux, parlent des fées qui s'amusent à éprouver les hommes. Une belle dame, vêtue de blanc, se montra dans une clairière de la forêt de La Nouée, à un bonhomme qui venait d'y faire des fagots. Comme il se

p. 283-4. Philippe d'Alcripe, l'auteur de la *Nouvelle fabrique des plus excellens traits de vérité*, publiée une trentaine d'années après, paraphrasa ce récit en le localisant dans la forêt de Lyons, en Normandie.
1. Mme de Genlis. *Botanique historique et littéraire*, 1810, p. 19.
2. Corblet. *Glossaire du patois picard*.
3. Claudius Savoye. *Le Beaujolais préhistorique*, p. 172.
4. Paul Chardin, in *Rev. des Trad. pop.* t. VI, p. 530.
5. Comm. de M. François Pérot. En Bourbonnais, Figot est le feu des Brandous allumé par le châtelain dans la cour de son château.
6. A. Daucourt, in *Archives suisses des Trad. pop.* t. VII, p. 183.

plaignait de sa pauvreté, elle lui demanda s'il serait content d'avoir de l'or plein le petit pot qui lui servait à mettre sa soupe ; quand l'homme, ayant regardé dedans, l'eut vu plein de pièces jaunes, elle lui dit d'aller chercher un vase plus grand. Lorsqu'il revint, elle avait disparu ; son pot ne contenait plus qu'un reste de soupe, et il vit un peu de mousse jaunâtre sur la pointe d'un rocher qu'on a depuis appelé le Pertus doré. Un autre homme, qui rencontra dans la forêt de Loudéac des fées qui étendaient leur argent sur des draps blancs, éprouva la même mésaventure [1].

En Normandie, une fée bienfaisante, que plus d'un vieillard assure avoir vue assise sur des blocs escarpés, habitait la forêt d'Andaine; mais celle de la Ferté-Macé était hantée par la fée du Mal, dite la Grande Bique, probablement parce qu'elle se montrait parfois sous l'aspect d'une chèvre : elle se tenait au carrefour des Six sentiers et se plaisait à égarer les voyageurs [2]. On voyait autrefois dans un bois au-dessous de Clarens, non loin du Four aux Fées, des formes blanches et féminines qui couraient après les passants [3]. Des fées qui demeuraient dans le voisinage de deux dolmens dressaient des embûches aux gens qui s'aventuraient la nuit dans le bois de la Faye d'Épannes (Charente-Inférieure) [4]. A Moulé de Fressines, des dames, c'est-à-dire des fées sans attributions bien déterminées, se promènent dans le bois, et leur apparition est très redoutée [5]. Un grand nombre de personnages fantastiques se montraient au pied d'un vieux chêne au bord d'un des chemins de la forêt de Rouvray : une dame s'y tenait souvent et semblait présenter une chaise aux voyageurs. Plusieurs, pour s'être imprudemment arrêtés en ce lieu, avaient été mis à mort par les fantômes qui y prenaient leurs ébats [6].

On peut rattacher aux fées les dames vertes et les dames blanches qui, surtout dans le Nord, apparaissent dans certaines forêts; leurs gestes sont assez semblables, mais parfois elles paraissent tenir au monde des revenants. Des dames blanches dansent jusqu'à deux heures du matin, un flambeau à la main, au bois Boudier, à Mont-

1. Paul Sébillot. *Contes de la Haute-Bretagne*, t. II, p. 204 ; *Traditions*, t. I, p. 113-114.
2. L. Duplais. *Bagnols de l'Orne*, p. 27-28.
3. Ceresole. *Lég. des Alpes vaudoises*, p. 73.
4. G. Musset. *La Charente-Inférieure avant l'histoire.*
5. Léo Desaivre. *Le monde fantastique*, p. 10.
6. Amélie Bosquet. *La Normandie romanesque*, p. 108.

barey[1]. Quelquefois, à l'endroit où se croisent les sentiers des bois, aux environs de Saint-Germain-en-Bresse, on voit danser trois demoiselles qui, victimes de la déloyauté d'un seigneur, ont oublié après la mort les malheurs de leur vie[2]. On attribue plusieurs actes charitables aux fées franc-comtoises. Un enfant envoyé par ses parents au bois de Poligny s'y égara. On le chercha et on l'appela en vain pendant deux jours, mais on finit par le retrouver le troisième jour, tranquillement assis sur une pelouse, dans une clairière, frais, riant, se portant à merveille. L'enfant dit que, pendant ce temps, une belle dame était venue lui donner à manger. Une bergère s'étant égarée dans le bois des Ecorchats, on ne la retrouva qu'au bout de trois jours ; comme on lui demandait si elle avait faim, elle répondit qu'une belle dame blanche lui avait apporté de la nourriture[3]. En Bourgogne, des dames blanches qui habitent un ravin profond dont les parois sont couvertes de forêts, guident les voyageurs, en les prenant par la main, dans le dédale des chemins qui y serpentent[4]. A Saint-Georges-de-Rouellay, on voit dans un petit bois une forme blanche qui, à l'approche des gens, s'évanouit au milieu des branches ; tantôt elle semble vive, pleine de joie et fait entendre un doux chant, tantôt triste et abattue, elle pleure amèrement[5]. Dans les bois de la Fau près de Dôle, des dames blanches, qui semblent avoir des passions amoureuses, vont à la rencontre des voyageurs[6].

Dans les Vosges, des dames vertes se voyaient dans les profondeurs des bois[7]. En Franche-Comté, la Dame Verte de Relans a des compagnes, vêtues comme elle de superbes tuniques vertes, que l'on rencontre de temps en temps dans un sentier de la forêt. Elles viennent au devant des hommes qui la traversent, et elles en ont parfois entraîné par d'invincibles agaceries en des endroits écartés et secrets. Le charme, assure-t-on, ne durait pas ; ces beautés si aimables, si gracieuses, se transformaient bientôt en mégères impitoyables et pourchassaient leurs dupes avec furie. Le réduit de ces nymphes s'illuminait parfois de la lueur des feux qu'elles allumaient

1. Ch. Thuriet. *Traditions du Jura*, p. 373.
2. D. Monnier et A. Vingtrinier. *Traditions*, p. 489.
3. D. Monnier et A. Vingtrinier, l. c. p., 337-338.
4. Clément-Janin. *Trad. de la Côte-d'Or*, p. 53.
5. Sauvage. *Légendes normandes*, p. 106.
6. D. Monnier et A. Vingtrinier, l. c., p. 361.
7. L.-F. Sauvé. *Le Folk-Lore des Hautes-Vosges*, p. 243.

dans la solitude. Alors on les entendait crier, rire et chanter [1]. En Basse-Normandie, les Milloraines, femmes aux proportions gigantesques, s'évanouissaient quelquefois dans les arbres avec un bruit d'ouragan, quand on s'approchait d'elles. D'autres fois, elles se tenaient sur les branches et s'élançaient sur les passants qui sentaient un poids intolérable sur leurs épaules, mais ne voyaient plus rien [2].

On désigne sous le nom de Femmes de mousse dans le département du Nord, des espèces de fées qui apparaissent quelquefois aux gens qui travaillent dans les forêts [3].

§ 4. LES LUTINS

Un esprit qui se cache dans un fouillis d'arbres se nomme dans le pays de Vaud le *Nion-nelou*, nul ne l'entend [4]. La petite forêt de Montoie, dans le Jura bernois, est la résidence du *foulta*, lutin qui fait le mal aux hommes et aux animaux ; les campagnards disent qu'ils l'aperçoivent sous la forme d'un feu qui circule dans le bois et qui semble les suivre. Beaucoup de personnes n'osent encore maintenant, s'aventurer seules dans cette forêt [5].

Dans l'Argonne, les *hannequets* sont de petits hommes qui se promènent sous bois pendant la nuit avec des flammes rouges en guise de chapeau [6].

En Basse-Bretagne, où les nains sont désignés d'après leurs attributions, ceux des bois s'appellent Kornikaned, parce qu'ils chantent dans des petites cornes qu'ils portent suspendues à leur ceinture. Ils semblent avoir laissé peu de traces dans les traditions ; quelques autres, comme les Poulpicans, s'amusaient à faire entendre une clochette sous le couvert, pour tromper les petits pâtres qui cherchent leurs chèvres égarées [7].

Autrefois à Cosnay, dans les Ardennes, les femmes qui lavaient au ruisseau des Goulets, dans le fond d'un bois, ne voyaient ni n'entendaient rien d'extraordinaire lorsqu'elles étaient en grand nombre ; mais n'étaient-elles que trois ou quatre, elles entendaient,

1. D. Monnier et A. Vingtrinier, l. c., p. 257.
2. Jean Fleury. *Litt. orale de la Normandie*, p. 31.
3. A. de Nore. *Coutumes*, etc., p. 339.
4. Juste Olivier. *Œuvres choisies*, t. I, p. 243.
5. A. Daucourt, in *Archives suisses des Trad. pop.*, t. VII, p. 183-184.
6. André Theuriet. *La Chanoinesse*.
7. E. Souvestre. *Foyer breton*, t. II, p. 113 ; *Derniers bretons*, t. I., p. 115.

à peine arrivées, des cris étranges, et, plus particulièrement ces mots : « O Couzzietti ! O Moule de Coutteni ! » puis les cris se rapprochaient, les arbres tremblaient, les branches s'agitaient et se cassaient, et enfin les laveuses apercevaient dans les éclaircies de tout petits nains grimaçants qui s'approchaient par bonds du ruisseau. Affolées, elles s'en allaient au village, abandonnant le linge, et lorsqu'elles revenaient en nombre, les gnomes ainsi que le linge avaient disparu [1].

Il y a deux cents ans environ, une cuisinière qui venait d'officier à une noce, traversait à la nuit close, le bois de Noyers. Tout d'un coup, à une clairière, elle vit plus de soixante felteus, rangés en trois cercles concentriques autour d'un grand feu. Le plus large était composé des palfreniers brossant, étrillant, nattant la crinière des plus beaux chevaux du pays ; ceux-ci se laissaient faire, car ils plongeaient jusqu'aux yeux leurs mâchoires dans des musettes remplies d'avoine. Dans le second cercle des violoneux jouaient les airs les plus suaves en battant une mesure désordonnée. Le cercle le plus rapproché du feu était formé par les marmitons, occupés à plumer les volailles, à peler les légumes que la cuisinière reconnut pour lui avoir été dérobés pendant la noce. Au moment où elle constatait ce larcin, le père Felteu, un vieux à grande barbe blanche, haut de deux pieds, vêtu comme ses compagnons d'une veste, d'une culotte et d'une toque rouge, l'aperçut. Il fit signe aux autres, qui se levèrent en gambadant, sautant et riant comme des fous. Ils l'entourèrent dans une ronde endiablée, en chantant à tue-tête sur l'air de Malbrough :

> Voilà la cuisinière
> Par la grâce de Dieu,
> Qui va faire bonne chère
> Au bon p'tit felteu.

La cuisinière avait eu peur, mais ces petits hommes n'avaient après tout que la renommée d'être farceurs ; elle se rassura tout à fait, en les entendant chanter par la grâce de Dieu, et elle se dit qu'ils ne lui feraient point de mal. Ils lui apprirent qu'on attendait depuis une heure le felteu cuisinier. « N'est-ce que cela, dit-elle, mais je vais vous en faire moi de la cuisine, et de la crâne encore ». Et retroussant ses manches, elle s'approcha du feu. Les nains se mirent à gambader, à sauter, apportant tout ce qu'il fallait pour le repas. Le dîner fini, la cuisinière prit, selon l'usage, sa grande cuillère à

1. A. Meyrac. *Trad. des Ardennes*, p. 199.

pot et fit le tour de la société. Chaque felteu y mit au moins une pièce d'or ; quant au vieux il y déposa cinq doubles louis à la lunette. En ce moment parut la première lueur de l'aurore, et avec elle disparurent les nains et toute trace de leur repas [1]. L'esprit du Fiestre se plaisait à arrêter court sur la lisière du bois les conducteurs et les chevaux, ou bien il imitait à merveille les cris des animaux, afin que les bergers courent à la recherche de leur bétail qu'ils croyaient égaré [2].

Les époques des solstices d'été ou d'hiver qui, en d'autres endroits, sont marquées par des merveilles, ne semblent guère connues des forestiers. On en rencontre pourtant la trace en Gascogne. Un homme qui, la nuit de la Saint-Jean, s'était endormi dans une forêt de la Grande-Lande au pied d'un sapin, se réveilla à minuit entendant des cris qui partaient du haut des arbres et de sous terre ; il vit tomber des esprits de toutes formes, mouches, vers luisants, etc., et de terre, avec des lézards, des grenouilles ou des salamandres, sortaient des formes d'hommes et de femmes, hautes d'un pouce et vêtues de rouge, avec des fourches d'or à trois pointes, et ces esprits chantaient en dansant :

> Toutes les herbettes
> Qui sont dans les champs
> Fleurissent et grainent
> Le jour de la Saint-Jean.

Et leur bal dura jusqu'à l'aube [3].

§ 5. LES HOMMES DES FORÊTS ET LES GÉANTS

Parmi les personnages des forêts, il est une catégorie qui semble peu nombreuse, et dont les caractères sont assez vagues ; ce ne sont à proprement parler ni des esprits, ni des revenants. Faute d'une meilleure classification, je les range sous la rubrique « hommes » par laquelle le peuple les désigne. Dans mon enfance, j'ai entendu des paysans voisins de la forêt de la Hunaudaye (Côtes-du-Nord), parler avec terreur « d'hommes blancs » non-seulement de vêtements, mais de figure, qui se montraient sur la lisière, surtout aux femmes, pendant l'été, en plein jour. Plus récemment (1901), des gens, qui passaient la nuit en voiture par la route qui la traverse,

1. Gustave Sarcaud. *Légendes du Bassigny champenois*, p. 8-15.
2. D. Monnier et A. Vingtrinier, l. c., p. 620, d'ap. Marquiset, *Statistique de Dôle*.
3. J.-F. Bladé. *Contes de Gascogne*, t. II, p. 311-314.

disaient qu'ils avaient vu aussi des « hommes blancs » se mouvoir dans le sous-bois ; ce n'étaient que des troncs blanchâtres de gros bouleaux qui semblaient se déplacer et dont leur imagination avait fait des fantômes.

Dans plusieurs pays, ces « hommes » servent à expliquer des phénomènes de la forêt, dont les rustiques ne se rendent pas facilement compte. En Berry, les reflets du soleil couchant sous les grands ombrages ont donné naissance à l'homme de feu ou de fer rouge ou simplement de bois de vergne, qui court de tige en tige, brisant ou embrâsant. C'est lui qui, dans la nuit, allume ces terribles incendies où sont dévorées des forêts entières. L'homme de feu est aussi nommé Casseu' de bois. Il prend diverses apparences et joue divers rôles, selon les localités. Il n'est pas toujours flamboyant et incendiaire et se fait entendre plus souvent qu'il ne se montre. Dans les nuits brumeuses, il frappe à coups redoublés sur les arbres, et les gardes, croyant qu'ils ont affaire à d'audacieux voleurs de bois, courent au bruit et aperçoivent quelquefois le pâle éclair de sa puissante cognée. Mais ces grands arbres que l'on entendait crier sous ses coups, et qu'on s'attendait à trouver profondément entaillés, n'en portaient pas la moindre trace. Le Casseu' ou le Coupeu' ou le Batteu', car le fantôme porte tous ces noms, est quelquefois le génie protecteur de la forêt qu'il a prise en affection; il faut se garder de toucher aux arbres sur lesquels il a frappé pour avertir de sa prédilection [1].

Le bois de Couasse en Auvergne était fréquenté par l'homme de fer, qui, passant à travers, brisait les chênes et les sapins comme des allumettes [2].

C'est dans la forêt que les contes littéraires, et parfois aussi ceux du peuple, placent le séjour de l'ogre qui mange les petits enfants, et même les adultes. Des personnages qui lui sont apparentés figurent dans des légendes locales. Il y eut jadis dans la forêt d'Ardennes un ogre appelé l'homme rouge. Une jeune fille qui allait en pèlerinage à Attigny avec une de ses compagnes, se perdit en traversant la forêt. Comme elles cherchaient à retrouver leur chemin, elles virent venir un homme tout de rouge habillé, et lisant dans un livre sans lettres, qui leur dit : « Vous êtes égarées, mes belles filles, suivez-moi. » Après avoir marché deux heures, elles arrivèrent

1. George Sand. *Légendes rustiques*, p. 82-85.
2. Abbé Grivel. *Chroniques du Livradois*, p. 354.

à une maison que cachaient de grands rochers et des arbres épais. Elles y entrent et voient un homme rouge faisant cuire des membres humains dans un immense chaudron. Elles veulent fuir, mais la porte était déjà fermée : « Où iriez-vous ? leur dit l'homme rouge ; il fait noir, vous vous perdriez encore dans les bois, montez vous coucher. » C'est ce qu'elles firent ; mais elles ne s'endormirent pas, car elles avaient peur et les ogres mangeaient d'une façon bruyante. Puis, le repas terminé, ce fut un bruit de couteaux qu'on aiguisait ; heureusement les jeunes filles purent s'échapper par la lucarne, au moment où l'homme rouge entrait dans la chambre pour les égorger [1].

Le roi de la forêt de Brocéliande était un immense géant tout noir n'ayant qu'un pied et qu'un œil, auquel obéissaient docilement les bêtes de la forêt ; d'un cri, il les rassemblait auprès de lui, et les lançait, s'il voulait, contre ses ennemis [2].

Autrefois, les jeunes filles d'Emordes tiraient au sort chaque année pour savoir laquelle irait trouver un géant qui l'attendait au milieu de la forêt. Un jour, un chevalier intrépide ayant rencontré une de ces victimes éplorées, l'accompagna et tua le monstre [3].

Dans certains bois des environs de Dôle, on voit la nuit, tantôt un personnage qui se livre à la méditation, tantôt un homme grave en apparence qui guette l'occasion d'enlever les femmes pour les entraîner dans les bois de la Fau [4]. Une petite forêt du Jura bernois est hantée par Jean des Côtes. C'était un sorcier dont les habitants brûlèrent la ferme ; il apparait de temps en temps pour attraper les femmes dont il abuse [5].

On connaissait autrefois dans la forêt de Lyons, en Normandie, un être mystérieux qui en voulait aux femmes et manifestait sa présence par des cris. Voici en quels termes en parle un voyageur du commencement du XVIIe siècle : « L'on contoit que du temps de Charles IX, roi de France, il y avoit en cette forest un fantosme que l'on appeloit « Foitteur » par tant que les femmes qui passoient par cette forest, se trouvoient si bien foittées que les marques demeuroient au corps, sans que pourtant elles veissent personne. Et tout incon-

1. A. Meyrac. *Trad. des Ardennes*, p. 318.
2. A. de la Borderie. *Histoire de Bretagne*, t. I, p. 48 ; la source n'est pas citée.
3. L. Martinet. *Le Berry préhistorique*, p. 113.
4. D. Monnier et A. Vingtrinier. *Trad.*, p. 361.
5. A. Daucourt, in *Archives suisses des Trad. pop.*, t. VII, p. 169.

tinent se faisoit par la forest ce cri : Ha ! ha ! ha ! Charles IX, qui aimoit à chasser dans ceste forest, s'estant fait sérieusement enquester de cela, trouva que c'estoit chose véritable [1]. »

§ 6. LES BRUITS DE LA FORÊT ET LES CHASSES FANTASTIQUES

Dans sa belle description des enchantements de la forêt de Marseille, Lucain parle des arbres qui, sans recevoir dans leur feuillage le moindre souffle de vent, se hérissaient et frissonnaient d'eux-mêmes[2]. Ce phénomène qui, il y a près de deux mille ans, frappait les Gaulois de terreur, était regardé avec crainte au milieu du siècle dernier par des paysans, qui lui attribuaient une origine surnaturelle : Vers 1840, les habitants d'un village du Bugey furent très effrayés de voir les arbres d'un petit bois se tordre avec des bruits affreux, tandis que d'autres, dans la même vallée, restaient immobiles : le propriétaire essaya vainement de l'expliquer par un tourbillon; les gens sont restés convaincus qu'une légion d'esprits aériens était tombée comme une trombe sur le bois, et qu'ils avaient attristé le vallon des cris de leurs douleurs. Une femme des Abrets (Isère), témoin d'un phénomène semblable, racontait à D. Monnier, en 1843, que deux ans auparavant, étant allée voler du bois dans une forêt, tous les arbres autour d'elle s'étaient mis à se plier et à se tordre sans qu'il fît du vent. Elle disait que ce fait était dû à des esprits en voyage. En Alsace, le géant de la forêt de Kasten faisait s'élever un ouragan qui secouait les arbres et les buissons [3].

Le bruit du vent dans les arbres qui produit parfois des harmonies si curieuses et si impressionnantes, surtout s'il s'y mêle le son de quelque instrument lointain, a donné naissance à des légendes. On a autrefois entendu, après le crépuscule, les sons d'une lyre dans les bois qui avoisinent Cithers. Il faut se hâter de fuir, en se bouchant les oreilles, du côté opposé à celui où retentissent les magiques accords; autrement on se sent entraîné à sa suite par une force irrésistible. Ceux qui n'ont pas pu se soustraire à ce charme puissant ont eu les visions les plus étranges : la mousse de la forêt se couvrait de fleurs étincelantes comme des diamants; du sein des arbres, aux branches d'or et d'argent, sortaient des femmes nues

1. François Vinchant. *Voyage en France et en Italie* (1608-1610), Bull. de la Soc. belge de Géographie, 1887, p. 361.
2. *Pharsale*, ch. III, trad. Philarète Chasles.
3. D. Monnier et A. Vingtrinier. *Traditions*, p. 28-29 ; Aug. Stœber. *Die Sagen des Elsasses*, nº 70.

d'une grande beauté, et partout dans les airs, on entendait l'invisible lyre. Mais toutes ces merveilles étaient insaisissables. Le prestige ne s'évanouissait qu'aux premiers rayons du jour : alors des rires moqueurs succédaient aux mélodieux chants de la nuit, et celui qui s'était laissé prendre était tout étonné de se trouver au milieu d'une mare ou parmi les ronces[1]. Un revenant qui, il y a une centaine d'années, habitait les bois communaux de la Motte, jouait de la flûte et sonnait du cor. On disait aussi qu'au sabbat, il dirigeait l'orchestre infernal. C'est surtout dans la nuit du vendredi au samedi que se faisait entendre ce concert mystérieux. Dès les premiers accords, vers minuit, chacun sortait de chez soi pour l'écouter ; mais on se gardait bien d'approcher du terrier[2]. Dans la forêt de Long-Boël (Seine-Inférieure), quand le vent souffle mélodieusement dans la ramée, on s'imagine ouïr le cor des anciens verdiers dont les âmes la hantent[3]. Une belle dame blanche fait retentir des sons de son olifant les échos de la forêt de Serre près de Dôle ; il en est toutefois qui en font une naine, vieille, ridée, malicieuse, marchant comme une sorcière courbée sur son bâton de coudrier[4].

Certaines forêts sont hantées par des personnages bruyants qui appartiennent à l'autre monde : tantôt ils apparaissent isolément, tantôt ils sont nombreux, soufflent dans des instruments sonores et sont accompagnés de chiens fantastiques. Le Grand Veneur, que l'on appelait quelquefois monsieur de Laforêt, est le plus célèbre[5]. L'historien Mathieu, et plusieurs autres contemporains en ont parlé. Dom Calmet ne manque pas de le citer dans sa dissertation bien connue. Je tire, écrit-il, des Mémoires de Sully, qu'on vient de réimprimer, un fait singulier. On cherche encore, dit l'auteur, de quelle nature pouvoit être ce prestige, vu si souvent par tant d'yeux dans la forêt de Fontainebleau ; c'étoit un Phantôme environné d'une meute de chiens dont on entendoit les cris, et qu'on voyoit de loin, mais qui disparoissoit lorsqu'on s'approchoit. La note de M. de l'Ecluse, éditeur de ces Mémoires, entre dans un plus grand détail. Il marque que M. de Perefixe fait mention de ce Phantôme et il lui fait dire d'une voix rauque, l'une de ces trois paroles : « M'at-

1. Ch. Thuriet. *Trad. de la Haute-Saône*, p. 89, 90, d'a. Suchaux. *Dict. des Communes de la Haute-Saône*, t. I, p. 107.
2. A. Meyrac. *Trad. des Ardennes*, p. 203.
3. F. Baudry, in *Mélusine*, t. I, col. 13.
4. D. Monnier et Vingtrinier. *Traditions*, p. 88-89.
5. Collin de Plancy. *Dictionnaire infernal*.

tendez-vous ou *m'entendez-vous* ou *amandez-vous.* » Et l'on croit, dit-il, que c'étoient des jeux de sorciers ou du Malin Esprit. Le *Journal de Henri IV* et la *Chronologie septennaire* en parlent aussi et assurent même que ce phénomène effraya beaucoup Henri IV et ses courtisans, et Pierre Mathieu en dit aussi quelque chose dans son Histoire de France. Bongars en parle comme les autres et prétend que c'étoit un chasseur qu'on avoit tué dans cette forest du temps de François Ier, mais aujourd'hui il n'est plus question de ce spectre[1]. Le chasseur mystérieux de cette forêt n'était peut-être pas aussi oublié que le croyait D. Calmet : il serait apparu peu de temps avant la mort si brusque et si singulière du duc et de la duchesse de Bourgogne ; d'après des traditions locales, il aurait prédit à Louis XVI sa fin tragique, et plus tard au duc de Berry. Depuis la Révolution de 1830, il ne se serait plus laissé voir ; mais certains gardes ont prétendu qu'il donnait quelquefois du cor pendant les nuits de tempête[2].

Tout près de la Cure est la roche dite du Grand Veneur, dont la légende se rapproche de celle de son homonyme de Fontainebleau. Il apparait quand un grand évènement national se prépare[3]. A Grivegnée, on croyait qu'un chasseur fantastique se montrait, au milieu du XIXe siècle, dans les bois. Il passait, emporté par un furieux galop, accompagné de deux chiens qu'il appelait d'une voix bien distincte Tah et Pouah[4]. Dans la forêt d'Escombres, chassait, avec des chiens minuscules, un énorme géant. Si quelqu'un touchait un de ces chiens, il était puni par leur maître qui lui disait : « Le jour est pour vous, hommes ; mais la nuit est pour moi ! » Entre Cornet et Châtel, dans les Ardennes, on entendait, surtout quand l'orage grondait et entre les coups de tonnerre, des chiens aboyer, des cors sonner, une fanfare retentissante et des chasseurs crier : Taiaut ! Voulait-on fuir, une force invisible vous clouait sur place ; et alors sortant du bois, passaient comme une trombe, d'abord un millier de petits chiens blancs ayant des grelots au cou et que suivaient une centaine d'énormes molosses ; apparaissaient ensuite, ceint d'une large ceinture rouge, un hallequin entouré de ses veneurs,

1. Dom Calmet. *Dissertations sur les apparitions*, p. 303.
2. Alphonse Retté, in *La Meuse* (Liège), 3 septembre 1901. Aucune référence n'est donnée relativement à ces apparitions postérieures à Henri IV ; elles ne semblent pas toutefois dues à l'imagination du chroniqueur.
3. Ch. Moiset. *Usages de l'Yonne*, p. 86.
4. E. Monseur. *Le Folklore wallon*, p. 2.

les uns à pied, les autres à cheval, et tous, chasseurs et chiens, à la poursuite d'un gibier imaginaire, menaient un tapage infernal. Le ruisseau de Boulassa était franchi d'un bond, puis la chasse traversait la rivière, les chiens à la nage, les chasseurs comme s'ils eussent marché sur la glace. Et quand la rivière avait été passée, la vision disparaissait et le bruit s'éteignait[1].

Il y a environ deux cents ans, un moine du couvent de Laval-Dieu, passionné pour la chasse, étant parti avant l'office pour battre le bois, se laissa entraîner et n'entendit pas la cloche du couvent. Apercevant des traces, il eut l'imprudence de s'écrier : « Le Diable m'emporte si ce n'est pas un loup ! » Peu après il aperçut la bête au milieu d'un fourré, la visa et la tua. C'était un renardeau. Au même moment le diable lui apparut, et lui proposa de signer un parchemin en échange d'une grosse somme d'argent. Le moine refusa. Mais le diable lui dit: « Soit ! j'emporte ton âme et ton corps. Si tu signes, ton âme seule m'appartiendra et ton corps te restera ; mais tu feras toutes les nuits treize fois le tour des Grands-Bois en criant : Taiaut ! taiaut ! et en excitant les chiens comme si tu étais à la chasse. » Le moine signa, et depuis ce temps, il quittait chaque nuit sa cellule, et faisait treize fois le tour des Grands-Bois, animant ses chiens imaginaires, et criant de distance en distance, aussi fort qu'il le pouvait : Ouh ! ouh ! ta ! ta ! taiaut ! taiaut ! taiaut ! On lui donna dans le pays le nom d'Ouyeu, c'est-à-dire de Crieur. Personne ne le vit jamais, mais tout le monde l'avait entendu[2]. Au commencement du XIXe siècle, le chasseur nocturne et son cortège parcouraient en tous sens la forêt d'Illzach et l'on entendait son cri de chasse et l'aboiement de ses chiens[3].

Dans la forêt de Gâvre, vers 1835, on parlait de l'apparition du Mau-piqueur ; on le voyait faire le bois, tenant à la chaîne son chien noir et ayant l'air de chercher des pistes. On l'appelait aussi « l'avertisseur de tristesse » et ses yeux laissaient couler des flammes quand il prononçait les mauvaises paroles :

> Fauves par les passées,
> Gibiers par les foulées,
> Place aux âmes damnées !

Selon la croyance du couvert, l'apparition du mau-piqueur annonçait la grande chasse des réprouvés. Sa venue était un méchant

1. A. Meyrac. *Traditions des Ardennes*, p. 200.
2. Meyrac, l. c., p. 360-361.
3. Aug. Stœber. *Die Sagen des Elsasses*, n° 22.

signe ; mais quiconque rencontrait la chasse, n'avait qu'à faire préparer sa bière, car ses jours étaient comptés [1].

Plusieurs de ces chasses étaient conduites par des seigneurs du temps passé, condamnés, comme les coryphées des chasses aériennes, à revenir éternellement, en punition des cruautés qu'ils avaient exercées sur leurs vassaux. L'âme damnée du sire de Coetenfao, gentilhomme huguenot, dont la vie licencieuse jetait l'effroi dans les familles, et auquel on attribue des actes de cruauté à l'égard des catholiques, hante la forêt de Teillay où il se montre, tantôt à pied, tantôt à cheval, ou même en voiture, chassant, appelant ses chiens et passant devant eux comme l'éclair. Quelquefois, on n'entend que la bride de son cheval ou le son de sa voix[2]. Au temps jadis, les barons d'Aigremont étaient aussi très durs à l'égard des pauvres gens. Un jour, on amena devant l'un d'eux un paysan qui avait pris un lièvre au lacet et l'avait fait cuire pour sa femme malade. Le seigneur ordonna de découpler ses chiens et ils s'élancèrent sur le pauvre serf qui disparut en quelques secondes, ne laissant plus que des lambeaux sanglants, traînés par des chiens. Le lendemain, les limiers du baron détournèrent un grand loup, inconnu dans les bois de la contrée. La chasse commença le jour même. Le loup prit de suite son grand défilé ; les chiens le menaient rondement ; mais il allait vite, si vite, qu'à chaque instant quelques-uns restaient en arrière. Le sire d'Aigremont suivait seul cette chasse enragée ; il avait dépassé ses piqueurs, moins bien montés que lui. Il sonnait encore le bien-aller quand son dernier chien se coucha, il en avait assez ; son cheval se coucha aussi, il en avait assez. La nuit était venue. Soudain, le loup revint sur sa passée ; il se dirigea en donnant de la voix, droit sur le baron qui, à la vue de cette gueule formidable, s'enfuit ; le chasseur fut chassé à son tour, et jamais depuis il n'a pu s'arrêter ni être secouru. C'est la Chasse du baron d'Aigremont. Pendant mille ans, lui et ses ancêtres ont rançonné le pays, égorgé ses habitants ; pendant mille ans il sera chassé par le loup, sans trêve ni merci. Et c'est la voix du loup qu'on entend encore parfois dans les bois, dans le silence de la nuit [3].

A Bohan (Semois), on parlait, vers 1870, d'un seigneur du siècle

1. E. Souvestre. *Les derniers paysans*, p. 279 et suiv.
2. (Goudé). *Histoires et légendes du pays de Châteaubriant*, p. 354-355.
3. Gustave Sarcaud. *Contes et légendes du Bassigny Champenois*, p. 26-31.

précédent, qui eut un procès avec les habitants pour des bois communaux, et l'on racontait, qu'en expiation de ses rapines, il revint chasser dans la forêt de la Fargne, jusqu'au jour où elle fut abattue. Un jour un habitant de Sugny dit au cabaret qu'il n'avait pas peur du revenant, et que, s'il le rencontrait, il le ramènerait boire le petit verre. Lorsque vers onze heures, il entra dans la forêt, il entendit le son d'un cor, puis des aboiements de chiens qui se rapprochaient. Il prit peur et se jeta la face contre terre. Il vit alors des centaines de chiens arriver sur lui, suivis de chasseurs montés sur des chevaux dont les naseaux lançaient des flammes, et au milieu était le seigneur de Bohan, la figure comme celle d'un cadavre, et du feu sortant de ses orbites. Pendant une heure, cette partie de la forêt fut parcourue dans tous les sens, et le malheureux, que la terreur clouait par terre, dut attendre que la chasse se fût éloignée. Il arriva chez lui meurtri et malade de frayeur, et il resta plusieurs semaines entre la vie et la mort [1]. Le chasseur de Lomont était un homme qui, entraîné par sa passion pour la chasse, avait profané le dimanche et lancé sa meute dans le champ de la veuve. Il est condamné à chasser jusqu'à la fin des siècles et à poursuivre, jour et nuit, un cerf qu'il n'atteindra jamais [2].

Cette légende se rattache à un cycle dont on a pu lire de nombreux exemples à la section des chasses aériennes : le coryphée est puni pour n'avoir pas observé les fêtes de l'église. L'histoire du féroce chasseur est populaire sur les bords de la Semois. C'était un comte d'Herbaumont (Luxembourg belge), qui, chassant un dimanche, malgré les recommandations d'un chevalier blanc (son ange gardien), poursuivit son gibier jusque dans une chapelle où il s'était réfugié, et insulta même l'ermite qui la desservait. Aussitôt Satan apparaît au milieu des éclairs, tord le cou du blasphémateur, de façon à le lui tourner vers le dos, au même instant, une meute infernale sort de la terre qui s'était entr'ouverte, et ils le poursuivront jusqu'à la fin du monde ; il n'est pas rare d'entendre les profondeurs du bois de Dansau s'emplir de bruits étranges provenant de cette chasse où c'est le chasseur qui est chassé [3]. Le bois des Baumes, aux environs de Vittel (Vosges), est hanté certaines nuits par l'âme de Jean des Baumes, qui, ayant chassé les dimanches et les fêtes, a été con-

1. E. Monseur. *Le Folklore wallon*, p. 2.
2. Ch. Thuriet. *Trad. pop. du Doubs*, p. 245.
3. Alfred Harou, in *La Tradition*, 1892, p. 143-144, d'a. A. Gittée. *Rev. de Belgique*, t. LXIII.

damné à poursuivre le gibier sans pouvoir l'atteindre, et l'on entend sa voix qui excite les chiens [1]. Les gens de Pagny racontent que leurs ancêtres entendaient chaque nuit, avant Noël, l'amiral Chabot qui courait le cerf dans ses forêts : un jour qu'il assistait à la messe de minuit, il quitta l'église pour aller chasser et fut condamné à cette pénitence qui semble aujourd'hui terminée, car on ne l'entend plus [2].

Depuis que le baron de Hertré fut assassiné au presbytère de La Fresnaye, il chasse la nuit dans la forêt de Perseigne et la chasse, annoncée par les cris des veneurs et les aboiements des chiens, se dirige vers le bourg de La Fresnaye [3].

En Alsace, on dépeint souvent le chasseur nocturne comme un géant sans tête ou la portant sur le bras, poursuivant une femme échevelée qui fuit devant la meute [4].

Il existe plusieurs procédés réputés efficaces pour faire disparaître les chasses aériennes ou pour se mettre à l'abri de leurs maléfices. Je n'en ai pas rencontré qui s'appliquent spécialement aux chasses des forêts. Il semble qu'il y a eu autrefois, et dans les vers qui suivent, Ronsard parle peut-être d'une conjuration usitée de son temps, où intervenait le fer, métal odieux aux esprits.

> Si fussé-je estouffé d'une crainte pressée
> Sans Dieu qui promptement me meit en la pensée
> De tirer mon espée et de couper menu
> L'air tout autour de moy avecques le fer nu ;
> Ce que je feis soudain, et sitost ils n'ouyrent
> Siffler l'espée en l'air que tous s'esvanouyrent,
> Et plus ne les ouys ni bruire ni marcher [5].

Suivant un récit, jusqu'ici unique, des chasseurs d'autrefois revenaient dans les forêts, et on les voyait prendre part aux divertissements qui marquent la fin des chasses. Un garde forestier racontait qu'un matin, en parcourant les bois de son triage qui hérissent la montagne voisine des ruines du château d'Oliferne, il fut attiré par le bruit des cors de chasse. Il arriva dans une clairière, et il y trouva, réunis sous un grand chêne, nombre de seigneurs, de dames et de valets : les uns mangeaient sur la pelouse, d'autres gardaient les chevaux ou donnaient à manger à une grande meute. Etonné, il

1. Ch. Sadoul, *in Rev. des Trad. pop.*, t. XVIII, p. 530.
2. *Mémoires de la Commission d'Antiquités du départ. de la Côte-d'Or*, t. I, p. 323.
3. Alfred Harou, in *La Tradition*, 1892, p. 144.
4. Abbé Ch. Braun. *Légendes du Florival*, p. 34, in *La Tradition*, 1890, p. 69.
5. Ronsard. *Hymnes*, l. I, h. 8.

recula et prit un sentier qui l'éloignait obliquement du groupe ; mais enchanté d'un spectacle si nouveau pour lui, il détourna la tête pour en jouir encore ; tout avait disparu [1].

§ 7. LES REVENANTS ET LES ESPRITS CRIEURS

Les forêts sont hantées par des gens de l'autre monde, différents de ceux qui, condamnés à des pénitences posthumes, ont pour caractéristique de manifester leur présence par des sons d'instruments ou par des cris de vénerie. Des anciens gardes ou des seigneurs qui ont été jaloux de leur chasse ou de leurs arbres, reviennent encore la nuit pour les surveiller. Un marquis d'Ormenans, qui de son vivant parcourait journellement sa forêt, continuait sa surveillance après sa mort. On le voyait, à minuit, assis sur un tertre élevé d'où il inspectait du côté du village : quand les femmes allaient chercher du bois ou emporter les fagots qu'elles avaient faits dans la journée à l'insu des gardes, il fixait sur elle un œil terrible et les menaçait du doigt [2]. Un garde-chasse, assassiné par un braconnier, revient tous les ans, à l'anniversaire du crime, faire sa ronde dans une forêt du Morvan, et cette nuit, aucun braconnier ne s'aventure à la poursuite du gibier [3]. Dans la même région, un garde qui, après avoir été tué, fut enterré au pied d'un chêne de la forêt de Charnouveau, appelle ses bœufs dans les nuits sombres, et personne n'ose pénétrer dans le quartier où il se fait entendre [4]. Dans le Bas du Mort-Bois, en Franche-Comté, réside un capucin qui n'en sort que la nuit et qui rôde autour des maisons. Il a été vraisemblablement imaginé pour écarter les pauvres diables qui exerçaient trop fréquemment les droits de bois mort et de mort bois dont cette forêt était anciennement grevée [5].

Le jour des Morts, après le coucher du soleil, une voix crie dans les Grands Taillis de Montigny-aux-Amognes : « Rends-moi mon enfant ! » et le passant voit apparaître une femme sans tête qui tend les bras vers lui en répétant ce cri. C'est l'ombre d'une dame qui, faussement accusée d'infidélité, fut décapitée là par son mari, qui auparavant avait tué l'enfant supposé adultérin [6].

1. M. Monnier. *Vestiges d'Antiquités dans le Jurassien*, in *Acad. Celtique*, t. IV (1823) p. 403.
2. Ch. Thuriet. *Trad. de la Haute-Saône*, p. 29.
3. Dr Bogros. *A travers le Morvan*, p. 146.
4. Maurice de Satinges, in *Progrès de la Nièvre*, 16 avril 1899.
5. D. Monnier et A. Vingtrinier. *Trad.*, p. 522.
6. Achille Millien. *Etrennes nivernaises*, 1896, p. 78-79.

Celui qui, la nuit, traverserait la forêt de Breyva près de Belfort, sans avoir une pincée de sel dans sa poche, serait infailliblement attiré hors de sa route par une puissance surnaturelle, et il rencontrerait le fantôme de la dame de Breyva, une clé rougie à la bouche, qui l'inviterait à la lui retirer avec les lèvres [1].

Un grand seigneur, tout souillé de sang, se montre quelquefois après le soleil couché dans les sentiers de la forêt de Bonlieu ; un soir qu'il y passait, il fut tout à coup assailli, pris à la gorge et étranglé par des chats qui tenaient leur sabbat [2]. On voit, la nuit, un prêtre chercher une hostie dans le bois de Caslou (Ille-et-Vilaine), c'est le fantôme d'un chapelain que son seigneur tua au moment de la consécration [3]. Au bois des Parcs, commune de Sainte-Laure, on a vu souvent jusqu'à ces derniers temps se promener avec son bréviaire, l'ombre d'un prêtre mort après d'affreux outrages [4].

Des revenants qui, d'ordinaire, sont condamnés à des pénitences posthumes, manifestent leur présence d'une façon bruyante. On entend chaque nuit dans les bois de Beaucourt les longs gémissements et les cris confus que poussent les chevaliers à la Croix Rouge, qui doivent y revenir jusqu'à la fin du monde. Parfois il s'y mêle un bruit de pas, de branches froissées, des galops furieux et des hurlements, et, si la lune est dans son plein, on voit des milliers de fantômes, vêtus d'une longue robe rouge de sang, poursuivis par des jeunes filles habillées de robes blanches ; les fantômes épouvantés s'enfuient à travers les taillis, toujours pourchassés par les spectres des jeunes filles qui autrefois se noyèrent de désespoir dans l'Hallue, quand les Templiers leur eurent fait violence [5].

Depuis qu'un meurtre a été commis dans les bois de la Perraudière, au début de la Révolution, d'horribles cris semblent en sortir, surtout à la veille des grandes fêtes. Lorsque l'on dit la messe à la chapelle du château, une fois par semaine, les clameurs cessent. Elles reprennent si on est quelque temps sans l'y célébrer. Bien des gens affirment avoir entendu le « Crieux » à la nuit tombante [6]. A

1. H. Bardy, in *Rev. des Trad. pop.*, t. XIII, p. 608-610.
2. D. Monnier et A. Vingtrinier. *Trad.*, p. 70.
3. L. de Villers, in *Rev. des Trad. pop.*, t. XII, p. 362.
4. Léon Desaivre. *Le Monde fantastique*, p. 9.
5. Henry Carnoy. *Litt. orale de la Picardie*, p. 148-149.
6. X. de la Perraudière. *Trad. locales du Maine et de l'Anjou*, p. 14.

Etrépigny, la demoiselle de la Garenne cherchait, la nuit, sa pantoufle perdue dans le bois et poussait des cris affreux [1].

Des lamentations et des bruits de chaines se font entendre toutes les nuits dans le bois de l'Enfer près de Guéret [2]; un esprit manifestait sa présence par des cris de Ah ! Ah ! parfois suivis d'apparitions lugubres, dans un bois près du village de Gréolières [3]. L'homme sans tête qui hante celui de Varengrou tient une bouteille à la bouche, et s'en va en criant : « Hélas ! Hélas ! [4] » Après minuit, une âme errante crie dans le bois de Bredoulain : « L'as-tu ? » On l'appelle le huyeux ; c'est un sacristain qui, accompagnant un soir son curé qui portait l'hostie, s'écarta pour poursuivre un lièvre. Le prêtre lui cria : « L'as-tu ? ». A ce moment le sacristain disparut, avec un grand cri, dans une lueur rouge, et depuis il ne cesse de répéter les paroles du curé [5]. Dans le bois des Grands Noms, des plaintes et des bruits effrayants s'entendent surtout le samedi et la veille des grandes fêtes ; on n'en approche pas, même en plein jour, quand le taillis est haut. Un paysan s'y étant aventuré, une voix formidable cria : « Où faut-il le mettre ? » A quoi une autre voix non moins violente répondit : « Mets-le où tu voudras ! [6] ». Ceux qui, exploitant les coupes, avaient fait tort aux ouvriers, revenaient dans les forêts du pays de Vaud, et on les entendait pousser ce cri d'effort familier aux bûcherons qui soulèvent des billons : « Yo houh ! [7] ».

Le chêne rosé qui s'élevait dans un carrefour de la forêt de Loudéac (Côtes-du-Nord) passait pour être hanté. Un garçon des environs promit à une servante de lui donner une paire de beaux souliers si elle consentait à aller, à minuit, crier quelque chose sous le chêne. La jeune fille partit, mais on attendit en vain son retour. Le lendemain, on trouva au pied de l'arbre sa coiffe tachée d'une goutte de sang et ses sabots ; depuis on assure que l'on entend parfois, en plein midi, sortir du chêne une voix qui crie : « Rends-moi mes souliers ! [8] » On raconte dans le Puy-de-Dôme une

1. A. Meyrac. *Trad. des Ardennes*, p. 361, note.
2. Bonnafoux. *Légendes de la Creuse*, p. 36.
3. Bérenger-Féraud. *Superstitions et survivances*, t. I, p. 317.
4. J. Fleury. *Litt. orale de la Basse-Normandie*, p. 116.
5. P. Vallerange. *Le Clergé, la Bourgeoisie*, etc., p. 117-118.
6. C. Moiset. *Usages de l'Yonne*, p. 95. Ce revenant avait probablement, comme celui dont la légende figure à la pag. 147, déplacé les bornes d'un bois appartenant à plusieurs propriétaires.
7. A. Ceresole. *Légendes des Alpes vaudoises*, p. 220.
8. Paul Sébillot. *Traditions et superstitions*, t. I, p. 61.

légende analogue de fille hardie qui avait parié de se rendre à un endroit dangereux de la forêt de l'Arbre ; on ne la revit plus : une statuette sur le piédestal d'une croix en pierre, qui représente une femme en prières, perpétue, dit-on, le souvenir de cette aventure [1].

Aux environs de Pontarlier, on attribue au « Pleurant des bois » des accents plaintifs que l'on prend tantôt pour les appels d'une créature humaine qui se meurt dans un précipice, tantôt pour ceux d'un esprit infortuné qui promène sa mélancolie dans les plus profondes solitudes [2].

L'hutzeran dont le nom patois vient de *hutsi*, hucher, appeler à grands cris, est un grand gaillard tout habillé de vert, qui se cache dans les bois. D'une voix tantôt sonore, tantôt voilée, il ébranle les échos, il éveille les fées endormies dans les profondeurs du couvert. Il couche sur la mousse, ou vit perché sur les plus hauts sapins. Lorsqu'une branche sèche tombe, c'est lui qui l'a touchée ; lorsque les feuilles brunes tourbillonnent en rondes fantastiques, c'est lui. Lorsque la neige s'écroule de branche en branche et tombe en farine, c'est encore lui. Si vous passez dans les grands bois silencieux, soyez prudents ; chantez, sifflez, huchez, mais ne le faites pas plus de deux fois, sinon à votre troisième cri d'appel, il accourrait sur sur vous et vous ferait un mauvais parti. Les montagnes d'Aigle et d'Oron ont très bien gardé sa mémoire ; à Panex, on raconte encore que ce génie susceptible et rageur allait parfois jusqu'à vous appréhender au corps, vous arracher sans façon une jambe ou un bras, qu'on avait cependant la consolation de retrouver le lendemain à la porte de sa demeure [3]. Dans la colline boisée de Beauregard, on n'osait prendre la nuit, un ancien chemin appelé la Comme-du-Vau, à cause des apparitions qu'on y voyait ; on entendait sous les taillis des voix terribles crier aux passants : « Comme-du-Vau, y seu ! » D'autres répétaient : « Si tu n'avais ni pain, ni sau, dans lai Comme-du-Vau tu resteraus ». Le pain et le sel étaient regardés comme des préservatifs contre les mauvais esprits [4]. Une sorte de farfadet, tout de rouge habillé, dansait la nuit dans les bois de Warnecourt en criant : Ah ! oh ! et en modulant ces cris sur les notes la fa ré ; on l'avait surnommé le bauieux du bois de Prix [5].

1. Paul Sébillot. *Littérature orale de l'Auvergne*, p. 167.
2. D. Monnier et A. Vingtrinier. *Traditions*, p. 50.
3. A. Ceresole. *Légendes des Alpes vaudoises*, p. 158 et suiv.
4. H. Marlot. *Le Merveilleux dans l'Auxois*, p. 7.
5. A. Meyrac. *Trad. des Ardennes*, p. 361, note.

§ 8. LES LOUPS-GAROUS, LES SORCIERS ET LE DIABLE

Au moyen âge, les forêts étaient une des retraites favorites des loups-garous que Marie de France assure avoir été nombreux autrefois.

> Jadis le poët-hum oïr
> E souvent suleit avenir,
> Humes plusurs Garwall devindrent
> E es boscages meisun tindrent.
> Garwall si est beste salvage ;
> Tant cum il est en celle rage,
> Humes dévure, grant mal fait,
> Es granz forest converse è vait [1].

Cette même croyance subsistait au XVIIe siècle ; un jour que le musicien Pierre Gaultier, qui avait le visage très basané, traversait une forêt, il rencontra : « une troupe de paysans qui cherchoient un enfant, que suivant leur opinion, le loup-garou avoit mangé ; ayant aperçu le visage noir de cet illustre moricault, ils le prirent pour le loup-garou dévorateur de cet enfant, et le lui redemandèrent ; Monsieur Gaultier ne voulant aucunement avouer qu'il fût un loup-garou, et moins encore leur revomir cet enfant qu'il n'avoit pas mangé, ils le jetèrent du haut de son cheval et l'accablèrent de coups [2]. »

Les loups-garous des forêts, dont on parle maintenant, se contentent d'ordinaire de mener les loups. On croit encore, dans beaucoup de pays de France, surtout dans l'Ouest et dans le Centre, que des gens ont le pouvoir de se faire accompagner par des loups, qui obéissent à toutes leurs volontés. Dans le Nord et dans l'Est, où les forêts sont pourtant nombreuses, ces conducteurs de bêtes paraissent à peu près inconnus.

Au milieu du siècle dernier, on disait en Bourbonnais que les loups-garous, perdant la forme humaine à minuit, conduisaient à travers la campagne des meutes de loups et les faisaient danser autour d'un grand feu ; partout on trouve cette tradition d'un homme qui arrive au milieu de cette assemblée hurlante, et qui est reconnu par le conducteur de loups, qui le fait accompagner par deux de ses *chiens* et lui recommande de ne pas se laisser tomber et de les récompenser en arrivant. Le voyageur oublie la récompense, mais il revoit à la porte les deux loups, et leur tire en vain

1. Marie de France. *Le lai du Bisclaveret*, éd. Roquefort, t. I, p. 178.
2. *Aventures burlesques de d'Assoucy*, éd. Delahays, p. 127.

des coups de fusil, car les balles s'aplatissent sur leur peau ; leurs yeux brillent comme des éclairs, et leur gueule laisse échapper des flammes. Et dans sa frayeur, il leur donne un énorme pain qu'ils emportent au milieu des bois [1].

En Haute-Bretagne, l'homme qui menait les loups pouvait parfois se transformer en bête, au moyen d'une bouteille que le diable lui avait donnée ; c'était alors un véritable loup-garou ; sa métamorphose, comme celle des garous ordinaires, cessait quand son sang avait coulé [2]. D'autres meneurs de loups du Centre se rattachaient aussi quelquefois à la lycanthropie. Dans les forêts morvandelles, tout flûteur est soupçonné de mener les loups, d'employer sa virtuosité à les assouplir et à les dompter. Métamorphosé en loup lui-même, à l'aide de quelque secret diabolique qui le met en même temps à l'épreuve des balles, il convoque ses bêtes dans quelque sombre carrefour. Les loups, assis en rond autour de lui, écoutent attentivement ses instructions, car il leur parle leur langage. Il leur indique les troupeaux mal gardés, ceux de ses ennemis de préférence. Si une battue se prépare, il leur dit par quels défilés de la forêt ils pourront se sauver, et il pousse même la sollicitude jusqu'à effacer leurs traces sur la neige [3]. Les sorciers du Berry avaient la puissance de fasciner les loups, de s'en faire suivre et de les convoquer à des cérémonies magiques dans les carrefours des forêts ; ils pouvaient se transformer en loups-garous. On les appelait aussi serreux de loups, parce que, disait-on, ils les serraient dans leurs greniers quand il y avait des battues [4]. George Sand a rapporté en détail les croyances qui les concernent. Une nuit, dans la forêt de Châteauroux, deux hommes, qui me l'ont, dit-elle, raconté, virent passer sous bois, une grande bande de loups. Ils en furent très effrayés et montèrent sur un arbre, d'où ils virent ces animaux s'arrêter à la porte de la hutte d'un bûcheron. Ils l'entourèrent en poussant des cris effroyables. Le bûcheron sortit, leur parla dans une langue inconnue, se promena au milieu d'eux, puis ils se dispersèrent sans lui faire aucun mal. Ceci est une histoire de paysan. Mais deux personnes riches, ayant reçu de l'éducation, vivant dans le voisinage d'une forêt où elles chassaient souvent, m'ont juré, sur l'honneur, avoir vu, étant ensemble, un

1. Achille Allier. *L'Ancien Bourbonnais*, t. II, 2e partie, p. 12.
2. Paul Sébillot. *Traditions de la Haute-Bretagne*, t. I, p. 298.
3. Dr Bogros. *A travers le Morvan*, p. 142.
4. Jaubert. *Glossaire du Centre*.

vieux garde forestier de leur connaissance, s'arrêter à un carrefour écarté et faire des gestes bizarres. Les deux personnes se cachèrent pour l'observer et virent accourir treize loups, dont un, énorme, alla droit au chasseur et lui fit des caresses ; celui-ci siffla les autres comme on siffle des chiens, et s'enfonça avec eux dans l'épaisseur des bois. Les deux témoins de cette scène étrange n'osèrent l'y suivre et se retirèrent, aussi surpris qu'effrayés [1].

Ainsi qu'on l'a déjà vu, les meneurs de loups n'étaient pas toujours des garous, mais des sorciers ou des gens qui avaient fait un pacte avec le diable et ne subissaient aucune métamorphose. Il est très dangereux, disait un écrivain normand au commencement du XIXe siècle, d'être mal avec eux ; ce sont des magiciens qui ne se font pas scrupule de se faire suivre par des loups affidés, auxquels ils livrent à dévorer les bestiaux de leurs ennemis. Aussi quand un loup quelconque a fait pendant la nuit quelque ravage fort naturel, on l'attribue sans hésiter aux meneurs de loups. La même croyance était répandue dans la Beauce à la même époque [2]. Dans le Bas-Maine, les meneux d'loups vivaient au milieu d'une bande qu'ils dressaient à piller les environs. Si un passant était suivi par l'un de ces carnassiers, il devait courir au plus vite à sa demeure, en prenant bien garde de tomber ; une fois arrivé, il fallait donner au loup un chanteau de pain, pour lui, et un pain de douze livres pour son maître. Quiconque aurait essayé de se soustraire à cette taxe eût été dévoré dans l'année par les méchantes bêtes [3]. En Haute-Bretagne, les meneurs de loups étaient obligés à les conduire de père en fils ; ils allaient dans les forêts, où ils avaient de beaux fauteuils formés de branches de chêne entrelacées, et garnis d'herbe à l'intérieur ; auprès on voyait l'endroit où les bêtes avaient allumé du feu pour faire cuire leurs viandes. Ils ordonnaient parfois à leurs loups de reconduire les voyageurs égarés ; mais ils les avertissaient de bien prendre garde de choir en route, et d'avoir soin, une fois rendus à la maison, de donner du pain ou de la galette [4].

Dans le pays de Gennes (Ille-et-Vilaine), des individus élevaient

1. George Sand. *Légendes rustiques*, p. 97-98.
2. L. du Bois, in *Annuaire de l'Orne pour 1809*, p. 109 ; Félix Chapiseau. *Le F.-L. de la Beauce*, t. I, p. 218.
3. Georges Dottin. *Les Parlers du Bas-Maine*, p. 341.
4. Paul Sébillot. *Contes de la Haute-Bretagne*, t. II, p. 271; *Traditions*, t. II, p. 110.

secrètement des bandes de loups, destinées à ravager les terres et à détruire les troupeaux de ceux qu'on leur désignait. Ces animaux étaient très fidèles à leurs maîtres : pour se venger de quelqu'un, ils n'avaient qu'à les lâcher sur ses terres, sûrs que dans une nuit tout aurait été dévasté. Un curé qui allait porter le bon Dieu, fut menacé par un de ces meneurs, parce qu'il ne voulait pas lui promettre de garder le silence sur sa rencontre ; il le condamna à rester immobile avec ses loups, et le lendemain en allant à la messe tout le monde put les voir [1].

D'autres personnes avaient au contraire le pouvoir de rendre les loups inoffensifs ; dans les Ardennes, un homme les « charmait », en leur récitant une oraison, et il leur était interdit de toucher à rien de ce qui y avait été mentionné [2]. Un berger de la Franche-Comté les faisait aussi obéir au moyen d'une prière : une bonne femme, dont le veau s'était égaré dans le bois, la lui ayant fait réciter, retrouva son veau dans une clairière, entouré à distance, d'une troupe de loups affamés [3].

Le diable fréquente aussi les forêts, et on lui attribue un certain nombre de méfaits. Un syndic de la Suisse romande s'étant avisé jadis d'aller couper du bois à son profit dans les forêts communales, se mit, sa besogne faite, à vider quelques verres, et, dans une pensée de fanfaronnade, il porta une santé au diable et à tous les sorciers des environs. Aussitôt un bruit épouvantable de voix, de cris et de tonnerre retentit dans les airs, et il s'enfuit épouvanté [4].

Vers le commencement du XIXe siècle, un pauvre domestique qui passait par la forêt de Chassagne (Doubs), se lamentait sur son malheureux sort, et il disait qu'il se damnerait volontiers pour avoir sa part des biens de ce monde. Il aperçut au pied d'un grand chêne où tous les sentiers aboutissent un monsieur vêtu de noir, qui lui remit une bourse remplie d'or, en lui imposant comme seule condition de revenir au pied du chêne, dans un an, pour recevoir une autre récompense. Le garçon, au lieu de jouir de cette fortune, devint triste et perdit l'appétit ; il tomba malade, et révéla à son maître ce qui lui était arrivé. On consulta les curés des environs, qui déclarèrent que le diable en personne était apparu au domes-

1. Ch. Fougères, in *Annales de Bretagne*, t. I, p. 662.
2. A. Meyrac. *Trad. des Ardennes*, p. 245.
3. P. Bonnet, in *Mélusine*, t. I, col. 398.
4. A. Ceresole. *Lég. des Alpes vaudoises*, p. 144.

tique. La bourse maudite fut jetée dans un torrent, et au jour marqué par le pacte une procession solennelle se rendit dans la forêt, et plusieurs vieillards du pays se souvenaient d'y avoir été. En arrivant près de l'arbre, le jeune homme s'écria: « Le voilà ! Délivrez-moi du mal qui me tourmente ». Personne ne vit le diable ; mais les prêtres ayant prononcé les paroles sacrées en jetant force eau bénite sur le garçon et sur l'arbre, le jeune homme, qui n'avait pas dormi depuis un an, se trouva plongé dans un profond sommeil. Depuis les bûcherons appellent ce gros arbre le Chêne du Diable [1].

Une nuit de novembre, un meunier qui traversait la forêt de Ramier, près de Lectoure, s'endormit sur son cheval qui allait au pas. Quand il se réveilla, il était prisonnier, serré de tous côtés par de grands chênes, par des arbres couchés et des branches mortes, par des ronces et des épines si pressées qu'un serpent n'eût pu y trouver passage. Les feuilles sèches tremblaient, les branches se rompaient ou claquaient. Le meunier comprit alors qu'il était tombé dans une assemblée de Mauvais Esprits, qui prennent toutes sortes de formes. Il tira sur la bride, n'éperonna plus sa bête, et attendit le jour en priant Dieu. Jusqu'à la pointe de l'aube, il fut tourmenté de mille façons. Quand le chant du coq mit les mauvais esprits en fuite, il se trouva, sans savoir comment, au milieu du grand chemin [2].

Le diable se montre aussi sous le couvert, soit pour y conclure des pactes, soit pour présider aux sabbats qui s'y tenaient naguère encore. Dans la Puisaye, c'est au plus gros chêne du carrefour que se rendent, avant minuit, ceux qui veulent devenir sorciers. A minuit précis, ils immolent une poule noire en criant par trois fois: « Belzebuth ! viens, je me donne à toi ! » Aussitôt le diable apparaît, et quand l'homme a mis une croix sur un écrit par lequel il donne son âme, il est doué de tout pouvoir pour mal faire [3].

Pendant la nuit du 24 juin, Satan présidait dans le *Bouie de los Mascos* en Aveyron, la réunion des fées auxquelles on attribue des actes de sorcellerie ; il s'asseyait, puis il jouait du violon et faisait danser les fées jusqu'au jour [4]. Un procès de 1652 parle des danses que faisaient les sorcières au bois d'Enge près de Jodoigne [5]. Des

1. Ch. Thuriet. *Trad. pop. du Doubs*, p. 369-372.
2. J.-F. Bladé. *Contes de la Gascogne*, t. II, p. 260.
3. C. Moiset. *Usages de l'Yonne*, p. 73.
4. Michel Virenque, in *Soc. des lettres de l'Aveyron*, 1863-73, p. 49.
5. O. Colson, in *Wallonia*, t. IX, p. 165.

sabbats se tenaient dans la nuit qui précédait les dimanches et les grandes fêtes, surtout celle de Noël, sur un plateau dans une forêt de châtaigniers au *Crau di Bouki*, dans la Suisse romande ; un vieillard disait que, de 1830 à 1840, on y entendait un grand bruit, mais que l'on n'osait aller voir ce que c'était[1]. Il y a une trentaine d'années, plusieurs personnes affirmaient avoir vu des sabbats dans la forêt de Châtillon[2]. A Hautfays (Luxembourg belge), des sorcières habillées de blanc se réunissaient autrefois dans le taillis de Bricheau ; un bossu qui y passait les entendit chanter, et se mêla à leurs ébats. Il eut la bonne fortune de leur plaire, et elles lui enlevèrent sa bosse. Mais un de ses compères qui, ayant appris l'aventure, s'était malencontreusement mêlé à elles, fut affublé de la bosse dont elles avaient, la veille, débarrassé son compagnon[3].

On raconte, dans les villages de la forêt de Clairvaux (Aube), des récits de sabbats qui se rapprochent de celui-ci : un ménétrier qui revient d'une noce, se voit tout à coup dans un bas-fond du sous bois, devant un grand feu d'épines qui projette des flammes fantastiques, près duquel des gens dansent, boivent, chantent, en surplis, en chemise, etc. On veut lui faire jouer une valse, mais troublé et tremblant, il commence un *Inviolata*. Aussitôt il reçoit un grand soufflet, qui l'étend par terre tout étourdi, et quand il se relève, diables et sorciers ont disparu ; il ne reste plus qu'un tas de cendres noires et mouillées[4].

Les paysans de l'Aveyron disent qu'en temps d'orage, on voit les sorcières à califourchon sur une branche d'arbre que traîne à travers les sentiers de la forêt un attelage de chats noirs[5].

§ 9. LES BÊTES FANTASTIQUES

Les loups, qu'ils obéissent à leurs conducteurs experts en sorcellerie, ou qu'ils soient des hommes subissant une métamorphose temporaire, tiennent de beaucoup le premier rang parmi les bêtes légendaires des forêts ; mais on y connaît d'autres animaux, dont les boisiers racontent les gestes surnaturels ou simplement singuliers.

1. Ceresole. *Légendes des Alpes vaudoises*, p. 182.
2. L.-F. Sauvé. *Le F.-L. des Hautes-Vosges*, p. 170-3.
3. A. Harou, *Rev. des Trad. pop.*, t. IX, p. 285.
4. L. Morin, in *Rev. des Trad. pop.*, t. XIII, p. 547.
5. Abbé Lafon, in *Congrès scientifique de France*, 1874, p. 38.

Les fauves sont l'objet d'un petit nombre de récits. Suivant une tradition de la Savoie, le diable avait pris, pour ravager la contrée, la forme d'un énorme sanglier ; Amédée II, le comte Rouge, le poursuivit dans la forêt de Lones et engagea avec lui une lutte terrible ; son coursier épouvanté se cabra, s'élança au plus profond des bois et quand il s'abattit, son maître se fit une blessure dont il mourut. Le seigneur de Langin fut plus heureux contre un autre sanglier qui dévastait le pays, mettait les voyageurs en pièces et qui était aussi une incarnation de Satan. Il le rencontra un jour à la chasse ; mais le monstre dévora le varlet, le piqueur et blessa le seigneur d'un coup de boutoir. Le blessé fit alors vœu, s'il échappait à la mort, d'élever une chapelle sur l'emplacement même où le sanglier l'avait frappé [1].

En Franche-Comté, la légende associe aux forêts des chevaux fantastiques : le cheval sans tête du bois de Commenailles venait tantôt poser sans bruit ses deux pieds sur les épaules des gens ; tantôt il fondait sur eux ventre à terre, les jetait sur son dos et les emportait par la campagne et par les bois. Le cheval Trois Pieds, qui se montrait aux environs de Besançon, n'obéissait que quand on avait pu l'assujettir à un frein ; s'il s'en débarrassait, il filait comme un trait et retrouvait son allure naturelle au fond des bois. Le cheval Gauvin suivait chaque soir le ruisseau de Vernois pour se montrer sur la place et disparaître ensuite dans la forêt de Chaux [2].

On parlait, dans les Ardennes, de la Chèvre d'or, ainsi nommée parce qu'elle avait sur le front deux cornes en or. Elle vivait dans les bois d'Auchamps, et les loups, même affamés, la respectaient. Elle fut prise une nuit par un bricoleur, et depuis les moutons et les chèvres devinrent la proie des loups [3].

Plusieurs reptiles figurent dans les traditions forestières. On voyait jadis dans les forêts du pays de Luchon de grands serpents qui avaient une pierre brillante sur la tête ; ces serpents, fort rares, allaient très vite en faisant un grand bruit. Si on parvenait à en tuer un, on s'emparait de la pierre, qui est un talisman très précieux [4]. La vouivre qui hantait autrefois les forêts du Mont-Bleuchin n'avait pas comme ses congénères un diamant ; mais elle était fort redou-

1. Antony Dessaix. *Légendes de la Haute-Savoie*, p. 72, 64.
2. D. Monnier et A. Vingtrinier, l. c., p. 688, 694 ; Ch. Thuriet. *Trad. de la Haute-Saône et du Jura*, p. 373.
3. A. Meyrac. *Trad. des Ardennes*, p. 352.
4. Julien Sacaze. *Le culte des pierres dans le pays de Luchon*, p. 6.

tée ; de crainte de la rencontrer, on n'osait les traverser de nuit, et même on l'appréhendait pendant le jour. Un sire de Moustier parvint enfin à lui percer le cœur, après une lutte terrible [1]. En Auvergne, des gens assuraient, au milieu du XIXe siècle, qu'ils avaient entendu le vieux serpent de la forêt se plaindre et se lamenter avant d'entreprendre le long voyage de Rome pour y composer le chrême [2].

Des bêtes que l'on rencontre dans les forêts sont des méchants qui prennent la forme animale pour tourmenter les passants. Le fantôme de dame Nicole, qui commit beaucoup d'actes injustes, habite le bois de la Pierre près de Laigle, et se change souvent en loup et en chien hargneux, pour effrayer les voyageurs [3]. Une forêt, près des ruines du château de Montfort, est hantée par une biche blanche que les paysans appellent la baronne. C'est l'âme de la baronne Amélie de Montfort, qui devint folle en apprenant la mort de son père et se précipita du haut d'une des tours du château [4].

La biche de sainte Ninoc'h se montrait dans les bois du sud de la Bretagne : le jeune homme qui la voyait le soir au brun de nuit devait mourir le jour de ses noces [5].

Des oiseaux domestiques se plaisaient à faire endêver les passants ou même à leur nuire. Un bûcheron de Chaumercenne aperçut un soir un coq superbe qu'il essaya vainement de prendre, puis de décapiter avec sa hache ; mais le coq semblait le narguer et se fit poursuivre par lui jusqu'à la pointe du jour [6]. Une poule et ses poussins picoraient du matin au soir à l'abri d'un chêne dans la forêt de Boulzicourt, tout proche d'un précipice que dissimulaient des branchages. Si un passant mal avisé, étranger au pays, voulait s'emparer d'eux, il les voyait s'enfuir sans qu'il lui fût possible de les saisir. Il les poursuivait ainsi jusqu'au précipice, dans lequel il tombait sans en pouvoir jamais ressortir, car il devenait la proie des fées malfaisantes qui s'y cachaient [7].

Il y avait des animaux importuns ou nuisibles qui ne pouvaient,

1. Ch. Thuriet. *Trad. du Doubs*, p. 343.
2. Abbé Grivel. *Chroniques du Livradois*, p. 49.
3. Amélie Bosquet. *La Normandie romanesque*, p. 267.
4. Clément-Janin. *Traditions de la Côte-d'Or*, p. 44.
5. L. Kerardven. *Guionvac'h*, p. 9.
6. D. Monnier et A. Vingtrinier. *Traditions*, p. 671, 672, 674.
7. A. Meyrac. *Traditions des Ardennes*, p. 202.

par suite de circonstances surnaturelles, habiter soit une forêt tout entière, soit un de ses cantons. On ne voit plus de pies dans la forêt de Gâvre (Loire-Inférieure), depuis que Dieu les en a chassées pour les punir de leur gourmandise. Lorsque la duchesse Anne, poursuivie par les Anglais, était sur le point d'être prise, son page tua un cheval et la cacha dans le corps de l'animal. Les ennemis allaient s'éloigner, quand des pies vinrent déchiqueter son cadavre et firent découvrir la retraite de la fugitive [1].

Dans la forêt de Paimpont, on a oublié le privilège qu'une charte de 1467 attribuait expressément à l'un de ses quartiers : « Item entr' autres brieux de ladite forêt, il y a un Breil nommé le Breil au Seigneur, où qu'il jamais n'abitte et ne peut habitter aucune bête venimeuse ne portant venin, ne nulles mouches, et quand on y apporteroit au dit Breil aucune bête venimeuse, tantost est morte et ne peut avoir vie, et quand les bestes pasturantes en ladite forest sont couvertes de mouches, et en se mouchant, s'elles peuvent recouvrer ledit Breil, soudainement lesdites mouches se départent et vont hors icelui Breil [2]. » Les voisins de la forêt de Haute-Sève (Ille-et-Vilaine) assurent qu'on n'y rencontre jamais de vipères, alors qu'elles sont nombreuses dans le bois de Saint-Fiacre, qui n'en est séparé que par une simple route.

Un voyageur du XVIIe siècle nous a conservé une curieuse coutume en rapport avec les droits d'usage que possédaient les gens du voisinage des forêts : dans un petit bois de Béarn nommé Gelot, toutes personnes des environs peuvent prendre telle quantité de bois qu'il leur plaît, mais à condition qu'ils entrent dans iceluy tout nuds en chemise, y comptent leur bois et en sortent de mesme, car autrement s'ils sont revestus de leurs habits, ils sont confisqués [3].

§ 10. LE RESPECT DES ARBRES

Dans sa célèbre description de la forêt de Marseille, Lucain dit que depuis un temps immémorial, les Gaulois n'osaient en couper les arbres, et les Romains n'y portèrent la hache qu'en tremblant,

1. Léo Desaivre. *Etudes de Mythologie locale*, 1880, p. 12.
2. (Baron-Dutaya). *Brocéliande et quelques légendes*, p. 173.
3. *Voyage de Léon Godefroy en Gascogne, Bigorre et Béarn*, 1644-1646, cité par V. Bugiel, in *Rev. des Trad. pop.*, t. XVI, p. 107.

parce que sans doute ils avaient entendu dire aux gens du voisinage que la hache reviendrait blesser le sacrilège.

> *Sed fortes tremuere manus, motique verenda*
> *Majestate loci, si robora sacra ferirent*
> *In sua credebant redituras membra secures* [1].

On rencontre encore dans la tradition contemporaine des traces de cette antique croyance. Ainsi qu'on l'a vu, les fées punissaient ceux qui se permettaient de toucher à leurs arbres favoris. Dans les forêts de plusieurs pays, il est des arbres qu'il faut bien se garder de couper, si l'on veut éviter des malheurs. Un ouvrier qui avait abattu un chêne séculaire de la forêt de Rennes, près d'une fontaine de Saint-Roux, éprouva depuis, jusqu'à la fin de ses jours, un tremblement dans les membres [2]. Un homme ayant porté la serpe dans le taillis du Buisson Saint-Sauveur (Seine-Inférieure) fut frappé de paralysie [3].

Vers 1840, un bûcheron, sur l'ordre réitéré de l'administration des forêts, abbatit le Chêne Marié, près duquel on échangeait des serments, et l'on assure qu'il en fut puni peu de temps après et qu'il se tua en tombant du haut d'un peuplier qu'il élaguait. Avant 1830, existait près de Cuse une forêt, aujourd'hui détruite, dans laquelle depuis des siècles on respectait une douzaine de chênes énormes que l'on appelait les Chênes bénits; on y allait en procession et en pèlerinage, et plusieurs étaient ornés de croix et de madones; le jour de Saint-Pierre, on venait aussi danser à leurs pieds. Vers 1832, l'administration les fit abattre, et les bonnes femmes de Cuse, qui considérèrent cette mesure comme une impiété, disaient tristement : « On a coupé nos chênes bénits, nous allons avoir de mauvaises récoltes. » Et les vieilles femmes prétendent que depuis on n'a pas eu d'aussi abondantes moissons ni d'aussi belles vendanges qu'auparavant [4]. En Suisse, chaque village exposé aux avalanches est dominé par une petite forêt, dite forêt de secours et destinée à arrêter les éboulis. Un vieux berger eut la main paralysée pour avoir voulu y couper une branche. On eut toutes les peines du monde à arrêter le sang qui s'échappait du tronc. Tous les ans, à l'anniversaire de ce crime, le berger entend un vacarme effroyable. Ce sont les lutins des troupeaux qui vengent les arbres de la

1. *Pharsale*, ch. III, v. 397 et suiv.
2. Paul Sébillot. *Traditions*, t. I, p. 58.
3. L. de Vesly. *Légendes et vieilles Coutumes*, p. 5.
4. Ch. Thuriet. *Trad. du Doubs*, p. 203, 351.

forêt. Le matin, quand il se réveille, chèvres et moutons ont une tache de sang qu'il fait disparaître en la frottant avec de la terre prise à minuit, entre les racines de l'arbre qu'il a voulu tuer [1]. Dans les premières années du XIX⁰ siècle, un chêne de la forêt de Vernon fut compris dans les arbres que l'on devait faire tomber ; un bûcheron du pays, chargé de jeter bas ce patriarche, dit qu'il ne le ferait que si on lui fournissait des haches ; parce que, disait-il, on en avait brisé dix en voulant abattre un chêne sur lequel se trouvait un crucifix. On résolut alors de respecter ce chêne [2]. A Saint-Michel-en-Grève, les arbres de la forêt engloutie que la mer découvrait après la tempête, étaient encore, à l'époque où l'on écrivit la légende latine de saint Efflam, en si grande vénération que l'auteur assure qu'on n'aurait pas osé en couper un seul, ni même en ramasser une branche pourrie [3].

On rencontre encore dans les forêts de France des vestiges du culte des arbres ; d'ordinaire ce sont eux et non le massif lui-même qui en sont l'objet ; plus nombreux encore sont les arbres isolés dans les campagnes près desquels se passent des observances variées. C'est pour cela que, pour ne pas décrire deux fois les mêmes choses, j'en parlerai dans le chapitre des Arbres.

§ 11. LES FORÊTS DANS LES CONTES

Les forêts sont, dans les contes populaires français, l'un des théâtres les plus habituels des aventures merveilleuses ou terribles.

Plusieurs récits placent sous le « couvert », la résidence de personnages redoutés, qui souvent sont anthropophages : de même que le classique Petit Poucet, ses congénères rustiques y sont exposés à la voracité des ogres friands de chair fraîche. Cette donnée que l'on rencontre en Lorraine vers le milieu du XVIII⁰ siècle, dans un texte qui intéresse à la fois la linguistique et le folk-lore [4], a été retrouvée assez fréquemment depuis ; si le plus grand nombre des versions provient de la Haute-Bretagne [5], cela tient vraisemblable-

1. Laporte. *Voyage en Suisse*, p. 88.
2. Gadault de Kerville, in *Soc. des Sciences naturelles de Rouen*, 1893-94, p. 535.
3. H. de la Villemarqué. *Barzaz-Breiz*, p. 489.
4. Oberlin. *Essai sur le patois du Ban de la Roche*, Strasbourg, 1775. Ce conte en patois a été reproduit par Charles Deulin. *Les contes de ma Mère l'Oye avant Perrault*, p. 368 et suiv.
5. Paul Sébillot. *Contes de la Haute-Bretagne*, t. I, p. 132 ; in *Mélusine*, t. III, col. 399 ; in *Rev. des Trad. pop.*, t. IX, p. 50.

ment à ce que, dans d'autres pays, les collecteurs de récits populaires n'ont pas cru devoir noter ceux qui présentaient des ressemblances avec les contes de Perrault, et qui leur paraissaient en être dérivés[1]. En Ille-et-Vilaine et dans les Côtes-du-Nord, il faut ajouter aux anthropophages sylvestres les Sarrasins, dont le nom y est synonyme d'ogre[2]. Les trois géants et les six géantes, qu'un conte de Basse-Bretagne représente comme avides de chair humaine, habitent une forêt[3], et le Géant à Barbe d'or de Picardie y a aussi son palais[4]. Le Géant qui n'a qu'un œil au milieu du front figure dans un conte des Côtes-du-Nord, où un jeune homme le lui crève d'un coup de pistolet[5].

Le Tartaro ou Tartare des récits basques, haut de taille, velu de tout le corps et pourvu d'un seul œil au milieu du front, enlève pour les dévorer, les petits enfants qui s'aventurent dans la forêt ou les personnes égarées qui viennent lui demander l'hospitalité ; mais quelquefois elles réussissent à le rendre aveugle par des procédés qui rappellent ceux que l'ingénieux Ulysse emploie pour échapper au cyclope[6]. Le Basa-Jaun ou seigneur sauvage a parfois le même aspect physique et ses aventures sont sensiblement pareilles[7]. Un Basa-Jaun enlève aussi une jeune fille et l'emporte dans son château au milieu des bois[8].

Dans une version alsacienne du Petit Poucet, une vieille sorcière qui habite dans le bois une maisonnette de pâte dont le toit est couvert d'omelettes, y attire les petits enfants pour les manger[9].

C'est aussi dans les grandes forêts que les conteurs placent le séjour des monstres, tels que le Serpent à sept têtes basque ou Eren Sugué, le Dragon à sept têtes, la Bête à sept têtes, le vieux sanglier

1. Sur cette question, voir Paul Sébillot, in *Mélusine*, t. III, col. 396 ; in *Rev. des Trad. pop.*, t. IX, p. 36 et 94-95.
2. E. Rolland, in *Mélusine*, t. III, col. 369 ; Paul Sébillot. *Littérature orale*, p. 53 ; *Contes des Landes et des Grèves*, p. 95 ; in *Rev. des Trad. pop.*, t. IX, p. 52.
3. F.-M. Luzel. *Contes de Basse-Bretagne*, t. II, p. 232.
4. H. Carnoy. *Littérature orale de la Picardie*, p. 243.
5. Paul Sébillot. *Contes des Landes et des Grèves*, p. 199-200.
6. J.-F. Cerquand. *Légendes du pays basque*, t. III, p. 8-13.
7. W. Webster. *Basque Legends*, p. 49 ; Julien Vinson. *Le Folk-lore du pays basque*, p. 43-44.
8. J.-F. Cerquand, l. c., t. IV, p. 72-73.
9. Aug. Stœber. *Contes alsaciens*, trad. Ristelhuber, in *Rev. des Trad. pop.* t. III, p. 295 et suiv.

de la forêt, la Licorne, le Satyre dont l'haleine empeste à sept lieues à la ronde [1].

L'épisode des enfants conduits au milieu des bois et volontairement perdus par leurs parents, figure dans la plupart des versions qui rappellent le thème du Petit Poucet [2] ; quelquefois c'est une jeune fille que l'on y égare parce qu'elle est plus belle que sa sœur, ou parce que sa marâtre est jalouse de sa beauté [3]. Cet abandon est aussi fait, comme dans la légende de Geneviève de Brabant, par des gens qui, chargés de tuer une fille ou une femme et de rapporter son cœur, y substituent celui d'un animal [4].

Souvent les personnages perdus au milieu des bois montent sur un arbre et aperçoivent une lumière qui les conduit, comme la Perle et ses frères et plusieurs des similaires de Poucet, à la maison d'un ogre [5]. D'autres fois ils sont plus heureux : la princesse Crépuscule arrive à un château de cristal, le prince d'un conte littéraire du XVIIe siècle à une superbe demeure en porcelaine transparente, la jolie fille d'un récit gascon à un énorme château, qui ne sont point habités par des hôtes aussi méchants [6].

Dans plusieurs contes français figure l'épisode du roi égaré dans la forêt, que la pièce de Collé, *la Partie de chasse de Henri IV*, a rendu populaire, et qui en divers pays a été attribué à des rois variés. Il s'agit ordinairement de monarques très jaloux de leurs chasses, et qui ont édicté des peines sévères contre les délinquants. En Haute-Bretagne, Petite Baguette qui, monté sur le trône, a reçu de ses sujets le surnom de Roi Grand Nez, est bien accueilli par un sabotier qui lui sert un lièvre, en lui faisant promettre de ne pas le dénoncer ; en Gascogne, un charbonnier fait manger à Henri IV une hure de sanglier, en lui recommandant de ne pas le dire au roi

1. J.-F. Cerquand. *Légendes du pays basque*, t. IV, p. 59 ; F.-M. Luzel. *Contes de Basse-Bretagne*, t. II, p. 282, 307 ; *Les trois chiens*. Rennes, 1893, in-8, p. 33. (Ex. des *Annales de Bretagne*) ; E. Cosquin. *Contes de Lorraine*, t. I, p. 61 ; A. Gittée et E. Lemoine. *Contes du pays wallon*, p. 26 ; F.-M. Luzel. *Contes de Basse-Bretagne*, t. II, p. 319, 323, 329.

2. Oberlin. *Le patois du ban de la Roche*, l. c. ; Aug. Stœber, in *Rev. des Trad pop.*, t. III, p. 295 ; Gras. *Glossaire du patois forézien*, p. 200 ; E. Rolland, in *Mélusine*, t. III, col. 308 ; (Ille-et-Vilaine). Paul Sébillot, *ibid.*, col. 399.

3. J.-F. Bladé. *Contes de Gascogne*, t. III, p. 41 et suiv. ; Paul Sébillot. *Contes de la Haute-Bretagne*, t. II, p. 119 ; Mme d'Aulnoy. *Gracieuse et Percinet*.

4. Aug. Gittée et E. Lemoine. *Contes du pays wallon*, p. 42 ; Paul Sébillot. *Contes de marins*. Palerme, p. 23. *Contes de la Haute-Bretagne*, t. I, p. 146.

5. Paul Sebillot. *Contes de la Haute-Bretagne*, t. I, p. 132.

6. Paul Sébillot. *ibid.*, t. II, p. 120-121 ; Mme d'Aulnoy. *La Chatte Blanche* J.-F. Bladé. *Contes de Gascogne*, t. III, p. 46.

Grand Nez[1]; dans un récit de l'Ariège, le roi a seulement faim, et un charbonnier lui offre à déjeûner, en lui racontant ses misères et celles des pauvres gens pour lesquels l'impôt est trop lourd[2].

Parfois les chercheurs d'aventures arrivent à un château situé au milieu d'une épaisse forêt, et qui, bien que n'étant pas en ruines, semble inhabité ; à certaines heures il reçoit la visite d'un nain d'une force prodigieuse, dont ils ont beaucoup de mal à venir à bout ; des châteaux, où tout semble préparé pour un repas, quoi qu'on n'y voie personne, sont hantés à minuit par des diables gardiens d'une princesse métamorphosée[3].

Un château dangereux est signalé de loin par une éblouissante clarté au milieu des arbres ; aucun de ceux qui y sont allés n'en est revenu, parce qu'une vieille qui en a la garde les a changés en statues[4]. Dans une version basque, il n'est visible que la nuit, et quand vient le jour, il est remplacé par une caverne où se tient un dragon[5].

Le taureau bleu qui transporte une jeune fille persécutée par sa belle-mère, lui recommande de ne pas toucher aux feuilles de trois bois qu'ils doivent traverser ; ceux du premier sont en cuivre, ceux du second en argent et ceux du troisième en or, et elles rendent un son qui réveille des bêtes féroces ou venimeuses[6].

La forêt est aussi en relation avec plusieurs épisodes du conte dans lequel le héros va chez un magicien ou chez le diable. Il y est soumis à diverses épreuves dont il sort à son avantage, grâce à l'une des filles de son hôte ; parmi elles figure l'obligation d'abattre une forêt en se servant d'instruments insuffisants ou fragiles, haches de bois, de carton, de plomb ou de verre, scies en bois ou en papier, faucilles de bois, etc.[7]. Lorsque, après les avoir accomplies, il veut échapper au magicien, il monte un cheval doué du don de la parole. Conseillé par lui ou par la fille qui l'accompagne dans sa fuite, il

1. Paul Sébillot. *Contes de la Haute-Bretagne*, t. II, p. 149-150 ; (Sans nom d'auteur). *La Guirlande des Marguerites*. Nérac, 1876, in-8, p. 112.
2. Louis Lambert. *Contes du Languedoc*, p. 47 et suiv.
3. E. Cosquin. *Contes de Lorraine*, t. I, p. 3 ; Paul Sébillot. *Littérature orale de Haute-Bretagne*, p. 81 ; Ch. Deulin. *Contes du roi Cambrinus*, p. 6. Paul Sébillot. *Contes de la Haute-Bretagne*, t. II, p. 162 et suiv.
4. F.-M. Luzel. *Contes bretons*. Quimperlé, 1870, p. 28 et suiv.
5. J.-F. Cerquand. *Légendes du pays basque*, t. IV, p. 56-58.
6. Paul Sébillot. *Contes de la Haute-Bretagne*, t. I, p. 16 et suiv.
7. F.-M. Luzel. *Contes de Basse-Bretagne*, t. II, p. 34 ; E. Cosquin, l. c., t. II, p. 40 ; Paul Sébillot, l. c., t. I., p. 199 ; in *Rev. des Trad. pop.*, t. IX, p. 169-170 ; J.-F. Cerquand. *Légendes du pays basque*, t. IV, p. 79.

jette à terre l'éponge ou l'étrille de l'écurie, et à l'endroit où elles tombent s'élève aussitôt une grande forêt [1].

Dans les récits de Basse-Bretagne, la forêt est une des résidences habituelles des ermites, qui y font pénitence dans une cabane tout à fait primitive, mais sont doués d'une grande puissance et présentent diverses particularités surnaturelles. Cette donnée a été aussi relevée en Berry [2].

Le souvenir des voleurs, qui ont en effet eu souvent leur repaire dans les endroits les plus cachés des grands bois, est resté dans la tradition populaire, en prenant une forme traditionnelle ; mais d'ordinaire, leurs aventures ne sont pas merveilleuses ; ils y habitent une maison ou un château abandonné, et ceux qui viennent leur demander l'hospitalité sont égorgés par eux, si par ruse, ils ne parviennent à leur échapper ; cependant, par exception, ils se montrent compatissants à l'égard de pauvres gens [3].

Plusieurs personnages enchantés sous forme animale, subissent leur pénitence dans les forêts, comme la « biche au bois » d'un conte littéraire du XVIIᵉ siècle, la biche blanche des récits contemporains, le lièvre argenté, un lion, des personnages métamorphosés en cerfs, etc [4].

La forêt sert aussi de lieu de réunion à des êtres surnaturels, à des sorciers sous la forme humaine ou sous celle de fauves ; ils se tiennent sur les branches d'un arbre touffu ou près d'un tronc énorme, et se racontent ce qui leur est arrivé depuis leur dernière conférence, qui parfois n'a lieu que tous les ans ; un voyageur égaré ou un pauvre aveugle abandonné les écoute sans être aperçu d'eux, et fait son profit des secrets qu'il a surpris [5]. Dans un conte niver-

1. E. Cosquin. *Contes de Lorraine*, t. I, p. 134 ; Paul Sébillot. *Contes de la Haute-Bretagne*, t. III, p. 88, 133 ; A. Orain. *Contes du pays gallo*, p. 83.
2. F.-M. Luzel. *Contes de Basse-Bretagne*, t. I, p. 179 ; *Légendes chrétiennes*, t. II, passim ; H. Carnoy. *Contes français*, p. 66.
3. E. Cosquin. *Contes de Lorraine*, t. I, p. 258, t. II, p. 29 30 ; F.-M. Luzel. *Contes de Basse-Bretagne*, t. III, p. 65 ; H. Carnoy. *Contes français*, p. 66 et suiv.
4. Mᵐᵉ d'Aulnoy. *La Biche au Bois* ; E. Cosquin, l. c., t. I, p. 232 ; H. Carnoy. *Contes français*, p. 234 ; F.-M. Luzel. *Contes de Basse-Bretagne*, t. III, p. 182 ; Paul Sébillot. *Contes des Landes et des Grèves*, p. 117 ; *Contes de la Haute-Bretagne*, t. II, p. 154.
5. E. Cosquin. *Contes de Lorraine*, t. I, p. 84-87 ; F.-M. Luzel. *Contes de Basse-Bretagne*, t. I, p. 369, 389 et suiv. ; *Veillées bretonnes*, p. 261 ; Paul Sébillot. *Contes de la Haute-Bretagne*, t. II, p. 111 (ici ce sont les vents personnifiés) ; *Contes des Landes et des Grèves*, p. 184.

nais, Papa Grand Nez, dont la nature est assez vaguement définie, vient raconter des nouvelles à des petits enfants réunis dans le sous bois à côté d'un grand feu, et un homme qui l'entend règle sa conduite sur ce qu'il a ainsi appris [1].

C'est aussi dans les forêts que des personnages divers, qui cependant paraissent être des lutins ou des diables, répètent, croyant être seuls, le nom bizarre que doivent se rappeler ceux auxquels ils ont rendu service en stipulant qu'ils lui appartiendront s'ils n'y parviennent pas [2].

Il est assez rare que les forêts soient désignées par des noms propres ; cependant un conte lorrain parle de la Forêt Noire, et dans ce pays et en Bretagne, la forêt d'Ardennes est assez fréquemment citée [3].

L'entrée de certains bois est interdite parce qu'il s'y trouve des géants ou des animaux dangereux ; le petit berger ou l'aventurier brave cependant la défense et vient à bout de ces redoutables ennemis [4].

1. Achille Millien, in *Revue des Trad. pop.*, t. II, p. 148.
2. E. Cosquin. *Contes de Lorraine*, t. I, p. 268 ; Jean Fleury. *Littérature orale de la Basse-Normandie*, p. 191 ; H. Carnoy. *Contes français*, p. 229.
3. E. Cosquin. *Contes de Lorraine*, t. II, p. 9 ; t. I, p. 263 ; Paul Sébillot. *Contes de la Haute-Bretagne*, t. II, p. 78-79 ; *Littérature orale*, p. 221.
4. E. Cosquin. *Contes de Lorraine*, t. II, p. 90-91 ; F.-M. Luzel. *Contes de Basse-Bretagne*, t. II, p. 278.

CHAPITRE IV

LES ROCHERS ET LES PIERRES

Les rochers qui, vus à une certaine distance, et sous un éclairage particulier, éveillent l'idée d'une figure humaine, ont provoqué sous des latitudes variées, des « histoires pour expliquer », suivant l'ingénieuse définition que Tylor a donnée des légendes qui s'attachent aux phénomènes dont la raison échappe aux primitifs et aux demi-civilisés [1].

On en rencontre plusieurs exemples dans l'antiquité ; c'est ainsi que la femme de Loth avait été changée en statue en punition de sa curiosité ; Niobé avait éprouvé une métamorphose analogue à la suite de malheurs qui étaient devenus classiques et que l'on racontait de plusieurs façons assez différentes [2]. Au temps de Pausanias, on montrait sur le mont Sipyle, dans l'Attique, un rocher qui portait son nom. Le voyageur grec y monta un jour tout exprès pour le voir. Ce qu'il y a de vrai, dit-il, c'est qu'à le regarder de près, il n'a aucune figure humaine, mais si vous le voyez de loin, il vous semble en effet voir une femme en larmes et accablée de douleur [3]. Il est exact que ces jeux de nature ne ressemblent à des personnages que si on les voit avec un recul convenable, ou éclairés d'une certaine façon. J'ai pu le constater plusieurs fois en peignant d'après nature. C'est ainsi qu'ayant, aux environs de Paimpol, commencé vers deux heures l'étude d'un rocher de forme bizarre, mais qui n'avait rien d'anthropomorphe, je m'aperçus lorsque le soleil, l'éclairant par derrière, était sur le point de disparaître, que son sommet ressemblait singulièrement à une femme inclinée et fléchissant le genou dans l'attitude de la prière. J'y retournai le lendemain matin, et pus me convaincre que la pierre, alors éclairée de face, ne rappelait en rien une statue féminine.

1. Tylor. *Civilisation primitive*, t. 1, p. 452.
2. Jacobi. *Dictionnaire mythologique*.
3. Pausanias. *Voyage de l'Attique*, ch. 21.

§ 1. ROCHERS ANTHROPOMORPHES OU RAPPELANT DES MÉTAMORPHOSES

Dans les pays montagneux, où de gros blocs émergent presque verticalement du sol, il n'est pas rare d'en rencontrer qui, vus sous un certain angle, font songer à un buste ou à une statue. Les noms que l'on a donnés aux plus remarquables sont en rapport avec leur forme ou avec le personnage connu auquel on les assimile.

Non loin du château de la Roche-Lambert, dans la Haute-Loire, un roc qui dessine une tête vue de profil, a reçu le nom de Gargantua, probablement à une époque assez récente [1]; le Rocher Corneille, près du Puy, est appelé Tête de Henri IV [2]; en Suisse, on montre la Tête de Calvin qui surmonte une haute roche des bords du lac de Chailleson; sur la rive septentrionale du lac de Nantua, Maria Matre fait le couronnement d'une masse rocheuse qui rappelle une tête humaine vue de côté; la ressemblance est complétée par un trou au travers duquel on aperçoit le ciel, et qui forme l'œil [3]. Suivant une tradition locale, ce rocher anthropomorphe ne serait pas un simple jeu de nature : une jeune châtelaine, nommée Marie Marte, retrouvait la nuit son amoureux au milieu du lac de Nantua où ils arrivaient en bateau, chacun partant de la rive opposée; une nuit d'ouragan, la barque de la jeune fille chavira, et elle se noya : en souvenir de son amie le jeune homme sculpta ce rocher et lui donna une forme humaine qu'il nomma Maria Mâtre [4].

Il est rare que les blocs anthropomorphes portent le nom d'un saint; cependant un rocher isolé sur la partie orientale d'une montagne appelée Tracros, à quatre lieues de Clermont-Ferrand, qui de loin présente la forme d'une statue, est appelé saint Foutin par les habitants. On sait que ce personnage est en rapport fréquent avec la génération, et en réalité sa forme est caractérisée de manière à ne laisser aucun doute sur le motif de sa dénomination. En effet, en se plaçant dans la plaine qui est au nord ou au nord-ouest de Tracros,

1. Paul Sébillot. *Gargantua*, p. 266.
2. Aymard. *Le Géant du Rocher Corneille*, in *Annales de la Soc. d'agriculture du Puy*, 1859, p. 317.
3. D. Monnier et A. Vingtrinier. *Traditions*, p. 577, 345.
4. Louis Cognat, in *la Tradition*, 1902, p. 268-269. Dans le pays, où cette roche est très populaire, on endort les enfants en leur chantant sur un air de complainte ce refrain :

 Mariâ Mâtre,
 Qui mangea la tâtre
 Qui n'en a point baillâ à son mari,
 Hou ! la goïarde !

L'article est accompagné d'une photographie du rocher.

on s'aperçoit que saint Foutin a des formes phalliques énergiquement prononcées[1].

Ces roches éveillent plus souvent l'idée de moines ou de femmes : leur partie supérieure, à laquelle les érosions ont assez fréquemment donné une forme conique, dessine sur le ciel un capuchon ou une coiffe, et celle qui tient au sol peut, sans grand effort d'imagination, passer pour une robe. Plusieurs ont des noms conformes à cet aspect, et des légendes inspirées par cette assimilation disent à quelles circonstances elles doivent leur origine.

Dans le voisinage de Pleigne, la « Fille de Mai » roche d'environ 33 mètres de hauteur, a une tête de femme coiffée d'un pin sylvestre, et la partie supérieure du buste est apparente, tandis que le reste du corps se cache pudiquement dans le feuillage. Lorsqu'on la regarde en face ou de profil, on est étonné de voir une tête et un corps de femme aussi bien de près que de loin[2]. A Condes, une aiguille qui, à distance, a l'aspect d'une statue, est appelée la Dame de la Manche. Près de l'ancien prieuré de Vaucluse, un rocher qui ressemble à une femme assise est connu sous le nom de la Femme de Bâ ; on l'a en quelque sorte personnifiée, et l'on dit communément : « la Femme de Bâ met ses habits blancs au coucher du soleil, il fera beau demain » ou « la Femme de Bâ met ses habits noirs, il pleuvra »[3].

Plusieurs de ces jeux de nature, disposés trois par trois, ont fait songer à des réunions de personnages féminins, et ils sont parfois l'objet de légendes explicatives. Non loin de Siroz, un groupe de rochers, à quelque distance de piliers bizarres qui sont, dit-on, le séjour de la Mère Lusine, est désigné sous le nom de « les Trois Commères ». En face du château d'Oliferne, trois pointes de rocher s'appellent les Trois Damettes ; c'est la métamorphose des trois filles d'Oliferne, qui, faites prisonnières, furent enfermées dans un tonneau rempli de clous, dont la pointe était tournée en dedans, et qui furent ensuite précipitées du haut de la montagne ; chaque nuit elles s'en détachent pour aller visiter leur ancien séjour[4]. Suivant une tradition, rapportée sous une forme romanesque, les Dames de Meuse sont trois châtelaines, qui ayant trahi leurs époux pendant

1. J. Dulaure. *Du culte des divinités génératrices*, p. 270-271.
2. D'Aucourt, in *Archives suisses des traditions populaires*, t. II, p. 99.
3. D. Monnier et A. Vingtrinier. *Traditions*, p. 205, 224.
4. *Ibid.*, p. 487, 481.

qu'ils guerroyaient en terre sainte, furent transformées en pierres[1]. Des rochers à pic, près de Saint-Nizier, qui, de loin, ressemblent à des statues, s'appellent les « Trois Pucelles ». Jadis trois jeunes filles, poursuivies par des mécréants, invoquèrent saint Nizier ; aussitôt elles furent changées en trois blocs énormes et la terre s'ouvrit pour engloutir leur persécuteur. On dit qu'elles l'avaient un peu provoqué par leur coquetterie, et que le saint les a métamorphosées pour les en punir[2]. Les *Tres fados*, les trois fées, sont des roches verticales sur le mont de la Bouisse, près d'Eutraunes (Alpes Maritimes) ; avant d'être pétrifiées, ces dames malveillantes envoyaient des orages sur les campagnes voisines[3].

En Corse, où les métamorphoses de personnages ou d'animaux sont fréquentes, plusieurs se produisent à la suite d'une malédiction, comme celle qui fit d'une noce le sommet de la montagne de *Sposata*; et l'on y raconte au sujet d'une pierre anthropomorphe la légende suivante : Un jour qu'une fille indolente, sourde à l'appel de sa mère, s'amusait à cueillir des fleurs, au lieu de rapporter au logis les draps séchés d'une lessive, la mère lança une imprécation terrible. « *Anche un secchi tu mai più, tu et li tó panni!* Puisses-tu sécher éternellement, toi et ton linge ! » Et la fille fut changée en un rocher blanc qui éveille l'idée d'une forme féminine[4].

Les rochers auxquels leur aspect a fait donner le nom de moines sont nombreux. A Moutier Haute-Pierre, une aiguille haute de quarante pieds est le Rocher du Moine et les enfants de la vallée le saluent du titre de grand'père[5]. Au milieu du bois de Morteau, un monolithe debout sur un banc de pierre représente un moine, le capuchon sur le front, et l'on raconte qu'au moment où le peuple de ce pays commençait à se relâcher de sa première ferveur, un moine qui s'était retiré dans cette solitude, demanda au ciel de donner un signe durable pour rappeler à qui les gens devaient leur première instruction. A la place même où il avait fait cette prière, on vit apparaître cette statue[6]. Il est probable que cette légende a subi un arrangement, dû à une influence cléricale. D'ordinaire, ces

1. Henry de Nimal. *Légendes de la Meuse*, p. 27.
2. Jean de Sassenage, in *Rev. des Trad. pop.*, t. XVI, p. 451.
3. E. Chanal. *Légendes méridionales*, p. 231.
4. E. Chanal. *Voyages en Corse*, p. 125-128.
5. D. Monnier et A. Vingtrinier, l. c., p. 577.
6. *Magasin pittoresque*, 1843, p. 245 ; un dessin reproduit ce rocher placé au milieu des bois.

moines de pierre sont métamorphosés en punition de leurs péchés. Un rocher colossal, dont la silhouette est celle d'un moine en prière, se dresse en face des ruines du prieuré de Glény (Corrèze). C'est un religieux ainsi transformé par la colère divine, pour avoir refusé de sauver, en exposant sa vie, les cloches du monastère menacées par un incendie [1]. Un moine de l'abbaye de Sainte-Marguerite étant devenu amoureux d'une jeune fille qu'il avait sauvée de la neige, s'enfuit du couvent pour essayer d'échapper à sa passion ; il tomba sur le sol, épuisé par la tempête, et les démons allaient s'emparer de son âme, lorsque son ange gardien survint, le fit s'agenouiller et lui dit : « Ton péché est grave, tu resteras en pierre jusqu'au jugement dernier. » Il fut changé en la pierre que l'on voit sur la route de Prats de Mollo à La Preste (Pyrénées Orientales), et qui, à distance, donne l'illusion d'un frère encapuchonné [2]. Des rochers sur la route de Tourves à la Roquebrussanne représentent grossièrement trois moines gigantesques ; il y avait là jadis un couvent où se commettaient des impiétés et des crimes : un soir de la Toussaint pendant que les religieux faisaient ripaille au lieu de prier pour les morts, Dieu fit tomber la foudre sur le couvent, et trois des moines furent pétrifiés pour témoigner de la vengeance divine [3]. Les deux roches blanches que l'on montre près de la petite ville vaudoise de Bielle, furent un trappiste et une nonne qui se rencontraient presque toutes les nuits dans une clairière du Bois-Joli ; ils étaient décidés à respecter leurs vœux, et le soir où pour la première fois leurs lèvres se touchèrent, ils résolurent de ne plus se revoir ; mais quand ils voulurent se séparer, ils n'étaient plus que deux pierres insensibles à jamais [4]. D'après une légende rapportée sous une forme romantique, un diable qui par l'ouverture d'une grotte, avait malicieusement arrosé la tête d'un ermite qui faisait pénitence, fut changé en rocher et prit la forme d'un moine encapuchonné dont la tête penchée semble encore aujourd'hui s'humilier devant la grotte, et d'autres personnages qui s'étaient associés à lui pour tenter le pénitent se voient, non loin de là, sur les bords du torrent [5].

C'est aussi à des punitions célestes qu'est due la métamorphose en rochers de personnages méchants ou impies Un berger qui

1. A. Descubes, in *Revue des Trad. pop.*, t. VI, p. 582.
2. Horace Chauvet. *Légendes du Roussillon*, p. 88.
3. Bérenger-Féraud. *Superstitions et survivances*, t. IV, p. 418.
4. Edouard Rod. *Les Roches Blanches*, 1895, p. 306-307.
5. *Velay et Auvergne*. p. 84-85.

faisait paître ses moutons dans la plaine élevée et couverte de bruyères qui sépare le village d'Ortho de la vallée de l'Ourthe, refusa de donner un gobelet d'eau à un pèlerin mourant de soif, qui l'implorait au nom de saint Thibault, très vénéré dans le pays. Le pèlerin ayant été s'asseoir vingt pas plus loin, il le menaça de son bâton, puis, comme il s'éloignait trop lentement à son gré, il prit une pierre et la lui lança ; la pierre, rejetée par une main divine, revint sur le misérable, qui fut, à l'instant même, pétrifié avec son troupeau ; ce sont les pierres de Mousny, et le pèlerin lassé était Jésus-Christ lui-même [1]. Sur la route du Mont Saint-Vallier, les brebis antiques, *Los oueillos antiquos*, sont un assemblage de pierres blanches rangées comme un troupeau, le pâtre en tête, les chiens loin de lui. Dieu qui passait par là dit au pâtre : « Où vas-tu ? — Conduire mon troupeau sur ce mont. — Si Dieu le veut. — Qu'il le veuille ou non, répondit le berger. » Soudain pâtre et troupeau furent changés en pierres [2]. La Pierre qui vire du Mont Saint-Savin est une dent de rocher qui perce le sol dans la déclivité de la montagne ; jadis un géant poursuivait sur cette pente une jeune fille ; celle-ci, au moment d'être atteinte, invoqua l'intervention divine. Le géant se sentit aussitôt arrêté debout sur une base de rocher, et se trouva roc vif lui-même, des pieds jusqu'à la tête. Depuis, il ne lui est donné de se mouvoir que tous les cent ans, à l'anniversaire de sa faute [3].

Une légende de Guernesey dit en quelle circonstance une roche prit un aspect anthropomorphe. La Roque Mangi, aujourd'hui détruite, était une formation naturelle que l'on voyait dans les dunes de sable de la côte N.-E. ; elle se composait d'une masse rocheuse de huit à dix pieds de hauteur, surmontée d'une grosse pierre reposant sur la partie la plus étroite de l'autre, et qui, à une petite distance, ressemblait à un géant pétrifié. Les paysans du voisinage racontaient que le diable ayant un jour querelle avec sa femme, l'attacha par les cheveux à la pierre droite et que dans ses efforts pour s'en dégager en tournant à droite et à gauche, elle usa le granit solide qui fut réduit au cou étroit qui supporte la tête [4].

Les habitants voisins des lieux où la tradition place des villes dé-

1. *Wallonia*, t. VI, p. 50-51, d'A. Pinpurniaux. *Guide du voyageur dans les Ardennes*. Bruxelles, 1856, p. 186.
2. Bordes-Pagès. *Rapport sur les eaux minérales d'Aulus*. Toulouse, 1850, in-8 p. 130.
3. D. Monnier et A. Vingtrinier. *Trad.*, p. 563.
4. Edgar Mac Culloch. *Guernsey Folk-Lore*, p. 147-148.

truites ou submergées dans des circonstances analogues à la punition de Sodome et de Gomorrhe, montrent parfois des rochers, plus ou moins anthropomorphes, et ils disent que ce sont des personnages punis comme la femme de Loth, et pour la même cause ; on en trouvera plusieurs exemples dans les divers chapitres des Eaux douces, où ils sont expliqués par la légende même ; dans celle qui suit la manière dont se produisit la catastrophe n'est pas indiquée, et la métamorphose semble être la seule partie traditionnelle qui ait survécu. A la Bastide Villefranche, on appelle *Mayre et hille* deux pierres d'inégale grosseur, et sur chacune d'elles sont gravés des dés et des ciseaux. Ce sont la mère et la fille pétrifiées, en châtiment de leur curiosité, lorsque le feu détruisit, tout près de là, une localité du nom de Belle Mareille [1].

Les contes populaires proprement dits, dans lesquels les grosses pierres jouent un rôle assez effacé, parlent rarement des métamorphoses de personnages en blocs plus ou moins anthropomorphes, que racontent tant de légendes locales. Elles se produisent d'ordinaire lorsque le héros qui a entrepris une besogne difficile, a oublié la recommandation qui seule peut le garantir du sort de ses devanciers. Dans un conte provençal, où il s'agit de s'emparer de l'Arbre qui chante, de l'Oiseau qui parle et de l'Eau d'or, ceux qui n'ont pas su mépriser les clameurs et les injures, sont changés en rochers dès qu'ils ont détourné la tête [2]. Les aventuriers qui, en poursuivant la conquête de merveilles analogues, ont perdu courage en gravissant la montagne au milieu de la grêle et de la neige, subissent les mêmes métamorphoses [3]. Celui qui, en grimpant à l'arbre au haut duquel est la Pomme qui chante, touche un seul des nombreux fruits qu'il porte, devient aussitôt pierre [4].

Des animaux changés en rochers sur le bord des lacs qui recouvrent des villes englouties, ou que l'on fait voir sous leurs eaux, attestent des vengeances divines. D'autres animaux, soit en compagnie d'hommes, comme les chiens des chasses de pierre de Plessé, de

1. V. Lespy. *Proverbes du Béarn*, 2ᵉ édition, p. 81.
2. Henry Carnoy. *Contes Français*, p. 109 et suiv.
3. F.-M. Luzel. *Contes de Basse-Bretagne*, t. III, p. 289.
4. Paul Sébillot. *Contes de Marins*. Palerme, p. 34. Je parlerai ailleurs des métamorphoses en statues de pierre ou de marbre, dans l'intérieur des châteaux, qui sont au contraire nombreux ; mais se rattachent à un ordre d'idées différent.

Guemené-Penfao, dans la Loire-Inférieure [1], de Tréhorenteuc dans le Morbihan, soit seuls, ont éprouvé la même métamorphose [2]. Deux gros blocs à peu près semblables sur le plateau de Campotile en Corse, sont les bœufs du diable que saint Martin pétrifia, pendant que Satan, outré de n'avoir pu réparer le soc de sa charrue, lançait son marteau en l'air ; une pierre posée dessus horizontalement est leur joug [3]. Suivant une autre version, le diable labourait cet endroit pour que les troupeaux ne puissent y pâturer ; saint Martin avait, par une prière, fait briser le soc de la charrue, mais le diable en forgea un autre si solide qu'il fendait le roc sans s'émousser. Le saint récita douze douzaines de rosaires et ne parvint pas à le mettre hors d'usage, mais à la treizième, les bœufs s'arrêtèrent court et ils furent changés en pierre [4].

On montre au-dessus du village de Montgaillard un rocher en forme de vache : c'est la vache d'Arize qui, après avoir indiqué aux hommes la source de Barèges, fut ainsi métamorphosée [5].

Quelquefois, le peuple, frappé de la ressemblance que certains amas de rochers présentent avec des constructions, voit en eux les débris de villes anciennes ruinées dans des circonstances merveilleuses. Les blocs semés sur les flancs d'une colline près de Villefranche-sur-Saône, sont les restes d'une cité maudite, séjour actuel des fées et des revenants. Chaque année, lorsque sonnent les cloches au milieu de la nuit de Noel, une longue procession sort des profondeurs de la ville détruite et erre parmi les ruines ; le vivant assez hardi pour se joindre à elle serait infailliblement frappé de mort [6]. Les pâtres de l'Aveyron avaient peur de s'approcher d'un jeu de nature situé non loin de Milhau et appelé la cité du diable ou Montpelliere-Vieux ; ils s'imaginaient qu'elle avait été bâtie par une race de géants et détruite ensuite par le démon [7]. D'après une tradition locale, les pierres gigantesques qui hérissent les collines de Poullaouen sont les débris du palais d'Arthur, sous lesquels ce monarque enfouit ses trésors en quittant la Bretagne ; le diable et ses fils les gardent : on les a vus rôder sous forme de follets, et si quelque

1. Pitre de l'Isle. *Dict. arch. de la Loire-Inférieure Saint-Nazaire.*
2. Du Laurens de la Barre. *Nouveaux fantômes bretons.*
3. Léonard de Saint-Germain. *Itinéraire de la Corse*, p. 184.
4. E. Chanal. *Voyages en Corse*, p. 69.
5. E. Cordier. *Légendes des Hautes-Pyrénées*, p. 15.
6. Claudius Savoye, in *Rev. des Trad. pop.*, t. XIV, p. 139.
7. *Le Télégraphe*, 22 juin 1885.

téméraire veut rechercher ces richesses, ils l'épouvantent par leurs cris [1]. Dans la Creuse, un gros amas de rochers est appelé *Châté de las Fadas* [2]. Le plus fort des blocs d'un amas de rochers, aux Bordes, dans l'Yonne, est dit le Four du Diable et l'on menaçait autrefois les enfants de les y conduire [3].

D'autres pierres ont des noms qui constatent leur assimilation à des meubles ou à des ustensiles. A Beuzec-Cap-Sizun, une roche isolée, affectant la forme d'un bateau, complètement détachée du sol et ne reposant que par quelques points sur une pierre plate, comme un navire sur son chantier, est le bateau sur lequel saint Conogan traversa la mer. Ce qui complète l'illusion, c'est que, à quelques pas de là, une pierre plus petite a la même forme et semble avoir dû servir de chaloupe au bateau. Près du porche de la chapelle de saint Vio en Tréguennec, ce n'est plus un bateau entier que l'on peut voir, mais seulement une moitié ; car le rocher sur lequel saint Vio fit la traversée d'Irlande en Bretagne se brisa en deux lorsque le saint fut débarqué ; une partie resta sur le rivage, et l'autre retourna en Irlande [4].

Dans la vallée d'Eyne, au sommet d'un contrefort du Cambre d'Ase, des roches blanchâtres qui, vues de loin, ressemblent à une lessive, sont appelées *tovallós* (serviettes) et les paysans racontent que les fées, fatiguées de voir que l'on mettait constamment leur linge au pillage, prirent la résolution de le pétrifier [5].

Sur le plateau de Beauregard en Poitou, un grand nombre de rochers naturels et presque de même grosseur, disposés en lignes symétriques seraient, suivant la tradition, des gerbes de blé que saint Martin aurait pétrifiées pour punir les habitants qui, malgré ses observations, travaillaient le dimanche [6]. Des pierres dans le cimetière de Lanrivoaré (Finistère), ont été autrefois des pains. Un seigneur qui, à une époque de famine, surveillait lui-même la cuisson de sa fournée, refusa la charité à un pauvre qui l'implorait, et celui-ci lui disant qu'il avait cru sentir l'odeur de pain chaud, le seigneur lui répondit que c'étaient des pierres qui cuisaient. Le mendiant tomba

1. Vérusmor. *Voy. en Basse-Bretagne*, p. 204.
2. M. de Cessac. *Mégalithes de la Creuse*, p. 36.
3. Ph. Salmon. *Dict. arch. de l'Yonne*, p. 37.
4. Abbé J.-M. Abgrall. *Pierres à bassins*, p. 11 ; P. du Châtellier. *Mégalithes du Finistère*, p. 184.
5. Horace Chauvet. *Légendes du Roussillon*, p. 16.
6. De Meyronnet Saint-Marc. *Légendes de Bretagne*, Paris, 1879, in-18 p. 210.

mort, mais lorsque le riche impitoyable voulut retirer sa fournée, il s'aperçut que ses pains avaient été changés en pierres [1]. Les voisins de la butte de Crokélien, près du Gouray (Côtes-du-Nord), donnent à plusieurs gros rochers, en raison de leur aspect, les noms de divers meubles ou ustensiles. On y voit, disent-ils, le parapluie des Margot-la-Fée, le berceau de leurs enfants, l'auge de leurs bœufs, etc. [2].

§ 2. BLOCS LANCÉS OU DÉPOSÉS

Certains blocs naturels, de forme plate et arrondie, éveillent sans bien grand effort l'idée de projectiles ayant servi à des jeux de géants. Beaucoup portent le nom du plus célèbre d'entre eux. On montre, sans les accompagner de légendes explicatives, des *Palets de Gargantua*, à Luynes (Indre-et-Loire), où une plus petite lui a servi de bouchon, aux Garrigues de Clansayes dans la Drôme, à Ymeray (Eure-et-Loir), au camp de Sathonay, près de Divonne-Arbères, au pays de Gex [3], et l'on pourrait allonger la liste, même sans y ajouter les mégalithes désignés par des noms analogues.

Parfois on raconte en quelles circonstances ces prodigieuses amusettes sont arrivées aux endroits où elles gisent à présent. C'est en jouant au palet du haut du Mont Ceindre que le géant projeta jusque dans la plaine dauphinoise, la Pierre fite près de Vaulx en Vélin [4]; un autre jour il prit sur une des collines entre lesquelles coule le Furans près d'Arbignieu (Ain), un bloc erratique, et il le lança jusque près de Thoys, où on l'appelle la Boule de Gargantua [5]. Du sommet du mont d'Alaze (Saône-et-Loire), il envoyait d'énormes rochers contre le château de Cruzilles; le premier n'ayant pas atteint le but, il en jeta un second qui tomba seulement un peu plus près, et une troisième tentative n'eut pas plus de succès. Ces projectiles, qu'on appelle Pierres de Gargantua, se voient à côté d'un chemin voisin du château [6]. Lorsqu'il passa par la Bretagne, en revenant de Paris, il fut bien reçu par les Léonards, tandis que les Cornouaillais ne lui donnaient que des crêpes et de la bouillie. Alors la surface du Léon

1. L.-F. Sauvé, in *Annuaire des Trad. pop.*, 1887, p. 21-22.
2. Paul Sébillot. *Les Margot la Fée*, p. 2 et suiv.
3. L. Bousrez. *Mégalithes de la Touraine*, p. 23 ; Florian Vallentin. *Les Ages de la pierre*, p. 2 ; Paul Sébillot. *Gargantua*, p. 210 ; A. Falsan. *Les Pierres à écuelles*, in *Matériaux pour l'histoire de l'homme*, t. IX, p. 283 et suiv.
4. Joanne. *Guide en Dauphiné*, p. 420.
5. Falsan, l. c.
6. Paul Sébillot. *Gargantua*, p. 233.

était encombrée de montagnes qui gênaient les habitants ; Gargantua, indigné du peu de courtoisie des Kernévotes, leur jeta, un jour qu'il jouait au palet, toutes les pierres qui couvraient le sud du pays de Léon, et les éparpilla depuis Plougastel jusqu'à Huelgoat[1] ; suivant une autre légende, si la côte nord de Plougastel est hérissée de rochers étranges, brisés, amoncelés les uns sur les autres, c'est qu'après un repas indigeste, il eut mal au cœur et les vomit. En Ille-et-Vilaine, le géant, pour se défendre d'une meute de chiens qui le poursuivaient, leur jeta les roches de Perrot qui gisent sur le bord d'un ravin près de Gahard. A Sallanches (Haute-Savoie), il lança d'un coup de pied un rocher plat, en forme de galette, qui est collé à la montagne[2].

Les Jetins des bords de la Rance, nains très petits, mais d'une force prodigieuse, se sont amusés à jeter dans les champs les grosses pierres qu'on y remarque ; on prétend même que c'est en raison de cet acte qu'ils portent leur nom (jetins : de jeter) ; en Basse-Bretagne, les Courils jouaient aussi au palet avec d'énormes rochers[3].

Les deux pierres d'Alban (Tarn), ont été abandonnées par la Vierge, un jour que le diable l'avait défiée ; ils lancèrent chacun une pierre, mais celle de la Vierge distança de beaucoup celle du démon. Dans le Vaucluse, la Pierre du Diable est un rocher sur la crête de la montagne qui domine Notre-Dame d'Aubune ; Satan, furieux de voir l'église s'achever, voulut l'écraser sous cette masse ; mais la Vierge l'arrêta juste au moment où elle allait tomber[4]. Des pierres plates près de Montsurs (Sarthe), se nomment Palets du Diable[5]. On raconte dans les Ardennes qu'un jour le diable arracha de la montagne deux énormes quartiers de roc et les lança contre Roland, en lui criant : « Sauve-toi, Roland ! » Roland ne recula pas d'une semelle, et les deux rocs d'Auchamps s'encastrèrent à ses pieds[6].

Plusieurs blocs ont été laissés par des personnages qui avaient

1. J.-E. Brousmiche, in *Annuaire de Brest*, 1866.
2. L.-F. Sauvé, in *Revue des Trad. pop.*, t. I, p. 198. Paul Sébillot, l. c., p. 92, 359.
3. Paul Sébillot. *Légendes locales*, t. I, p. 48 ; L. Kerardven. *Guionvac'h*. p. 367.
4. *Revue des langues romanes*, 2ᵉ série, t. III, p. 54 ; Bérenger-Féraud, *Superstitions et survivances*, t. II, p. 327.
5. A. Dagnet. *Légendes des Coevrons*, p. 23.
6. A. Meyrac. *Villes et villages des Ardennes*, p. 12.

trop présumé de leurs forces, ou qui éprouvèrent quelque accident. Un rocher colossal en forme de tour, appelé Pierra Metta, qui domine une longue cime en face des Grands Plans, y a été porté par un géant qui est nommé Gargantua par les traditions savoisiennes. Fatigué de ce fardeau, il le déposa un instant, mais il lui fut impossible de le soulever de nouveau [1].

Le plus ordinairement c'est le diable qui est victime d'une mésaventure : lorsqu'il construisait le pont d'Orthez, il laissa tomber près de Villenave une gigantesque pierre, qui se nomme *Peyradanda* ; quand il voulut la reprendre, une puissance plus forte que la sienne l'empêcha de la recharger sur ses épaules [2]. Une autre fois, il s'était engagé à transporter à Saint-Léger-Vauban (Yonne), entre messe et vêpres, une énorme roche de granit prise dans la forêt. Il la mit sur son dos et marcha en toute hâte ; mais arrivé à l'endroit où l'on en voit encore les restes, il entendit sonner les vêpres. Aussitôt il se débarrassa de la roche et s'enfuit [3]. Le Faix du diable, à Saint-Martin-du-Puy (Nièvre), se composait de trois blocs de granit qu'il avait apportés pour fermer. pendant la messe, les trois portes de l'église ; le plus gros était sur sa tête et les deux autres sous chacun de ses bras. Mais à un demi-kilomètre du bourg, il vit les paroissiens qui sortaient, et, désappointé, il abandonna son fardeau [4]. Un jour qu'il transportait des pierres au sommet du mont des Eguillettes (Rhône), saint Martin se mit à le railler, en lui disant qu'elles n'étaient guère grosses. Satan, piqué au vif, prit dans la vallée un énorme rocher et se mit à gravir la montagne. Il approchait du but, lorsqu'il fit un faux pas et laissa tomber sa charge [5]. La présence de nombreux blocs de poudingue épars dans la vallée du Hoyoux et sur les coteaux est due à une chaussée que le diable avait construite pour submerger le château de Roiseux, mais qu'il ne put achever, parce que le coq, éveillé par un caillou lancé contre la porte de la forteresse par le sire de Roiseux qui revenait de pèlerinage, fit entendre son chant avant l'heure [6].

1. *Magasin pittoresque*, 1850, p. 374.
2. V. Lespy. *Proverbes du Béarn*, p. 151.
3. V.-B. Henry. *Mémoires historiques sur le canton de Quarré-les-Tombes*, p. 118.
4. Jean Stramoy, in *Rev. des Trad. pop.*, t. XIV, p. 253.
5. Claudius Savoye, in *Rev. des Trad. pop.*, t. XI, p. 654.
6. *Wallonia*, t. VI, p. 147.

En Savoie, un bloc erratique, voisin du château de Boisy, y est tombé parce que le diable qui joûtait avec saint Martin, ayant voulu le lancer sur la cure de Nernier, fut paralysé par un signe de croix de saint Martin [1].

Plusieurs blocs des environs de Semur (Côte-d'Or) sont tombés du tablier de sainte Christine, dont l'attache se rompit, par une mésaventure qui arrive assez fréquemment aux fées bâtisseuses de monuments préhistoriques [2]. Mélusine, surprise par le jour, laissa choir une grosse pierre qu'elle portait dans sa *dorne*, et deux plus petites qu'elle tenait sous les bras, et qui étaient destinées aux murs du château Salbar. La plus pesante s'abattit dans la plaine du Champ-Arnauld ; les deux autres glissèrent à quelques centaines de mètres de là [3].

Des rochers remarquables par leurs dimensions, et qui sont souvent des blocs erratiques, ont été apportés par des personnages surnaturels, païens ou chrétiens. C'est ainsi que la Pierre de saint Martin à Vauxrenard (Rhône) y a été amenée par Jésus-Christ lui-même sur un char attelé de deux veaux [4]. Des blocs amoncelés sur un assez grand espace dans une vallée près du village de Pierre-Folle en Janaillat, y ont été transportés par la sainte Vierge [5]. A Monterfil (Ille-et-Vilaine), la Grosse Roche et ses voisines y furent déposées par deux fées qui les apportaient de loin, en les soutenant à chaque bout dans leurs devantières. Un énorme bloc de granit, qui est l'objet d'un pèlerinage, a été placé dans le bois de la Grisière par saint Maurice, dont il porte le nom [6].

Le diable, pour obliger une pauvre veuve qui lui avait donné l'hospitalité, mit sur le territoire de Plougastel, les rochers qui étaient autrefois dans le Léon, de l'autre côté de la vallée [7]. Deux légendes basques racontent que les Lamignac, pour se venger des paysans, comme Gargantua des Cornouaillais, couvrirent leurs champs de blocs énormes [8].

Une plaine, près de la rivière du Chéran, est jonchée de petites

1. *La Haute-Savoie* (Thonon), 19 juillet 1902.
2. Hipp. Marlot, in *Revue des Trad. pop.*, t. XI, p. 48.
3. Léo Desaivre. *Le Mythe de la Mère Lusine*, p. 96.
4. *Revue des Trad. pop.*, t. XI, p. 654.
5. M. de Cessac. *Mégalithes de la Creuse*, p. 43.
6. P. Bézier. *Mégalithes de l'Ille-et-Vilaine*, p. 232 ; *Auvergne et Velay*, p. 34.
7. F. Hallegouet, in *Soc. acad. de Brest*, 2e série, t. IV.
8. J.-F. Cerquand. *Légendes du pays basque*, t. II, p. 59, t. III, p. 27.

pierres en si grand nombre que les laboureurs n'ont jamais pu les
faire disparaître, et ils disent que ce sont les os d'une fée qui,
morte au château de Bramafan, et enterrée près de là, se changent
en pierres [1].

Beaucoup de blocs gigantesques que l'on rencontre en certaines
contrées à peu près incultes, et dont le nombre et les dimensions
sont faits pour surprendre, ont été laissés là par Gargantua qui les
retira de ses souliers ou de ses sabots. C'est pour cela que l'on
voit tant de grosses pierres sur la lande de Cojou en Saint-Just,
et sur celle du Haut-Brambien, à Pluherlin, dans le Morbihan
français [2]. Sans parler des menhirs, d'autres blocs isolés ont la
même origine : tels sont le Gravier de Gargantua dans une plaine,
entre Dourdan et Arpajon, et un rocher fort élevé au milieu de la
petite ville de Pierrelate [3]. Une masse énorme dans le bois de
Jaunais en Avessac est un grain de sable dont le Juif Errant débarrassa un jour sa chaussure [4], la Pierre à Morand à Pourloué-sur-Ayze
est un débris calcaire que le géant Morand avait apporté sur ses
épaules [5].

Quelques années avant le milieu du XIXe siècle, on montrait à
Saint-Pierre Duchamp, une dalle gigantesque posée debout, qui y
avait été apportée par des esprits invisibles ; on l'appelait *La Isadaire
de la Damma*. Lorsque, dans les nuits d'hiver, les voyageurs ne
distinguaient plus leur chemin, et couraient le risque d'être engloutis
dans la neige, une femme vêtue de blanc venait s'asseoir en cet
endroit et chantait en s'accompagnant d'une harpe. Sa voix s'élevait
par intervalles plus haut que celle de la Loire et faisait entendre par
delà le fleuve un cri de mortel désespoir [6].

Plusieurs récits du bord de la mer racontent en quelles circonstances les falaises ou les rochers prirent la couleur qui les distingue
de ceux du voisinage ; on ne rencontre dans l'intérieur des terres
que trois ou quatre de ces légendes explicatives. Des taches rouges
sur une des pierres d'une fontaine à Vieille Brioude sont les gouttes
du sang de saint Julien qui y fut décapité ; une marque blanche sur

1. Constant Berlioz, in *Revue savoisienne*, 31 juillet 1883.
2. Paul Sébillot. *Gargantua*, p. 4-5.
3. F. Bourquelot. *Notes sur Gargantua*, p. 4.
4. Pitre de l'Isle. *Dict. arch. de la Loire Inférieure*, Saint-Nazaire, p. 10.
5. Revon. *La Haute-Savoie avant les Romains*, p. 54.
6. *Velay et Auvergne*, p. 53, d'a. Francisque Mandet, *l'Ancien Velay*, 1846, p. 23.

un rocher près de Moncontour de Bretagne a été produite par une goutte du lait de la Vierge ; un polissoir appelé Pierre de saint Benoît à Saint-James a des veines roses que certains paysans regardent comme les veines du saint qui aurait été pétrifié en cet endroit[1]. On montre en Touraine les taches du sang de saint Martin sur une pierre, et l'on raconte à la suite de quel incident elles s'y produisirent. Il gardait les bœufs d'un fermier, près d'une fontaine appelée Fontaine Saint-Martin, commune de la Chapelle-Blanche, lorsque des charpentiers, venant de Ciran, lui cherchèrent dispute. Saint Martin les poursuivit jusque chez eux ; mais les charpentiers, s'armant de lattes, le chassèrent à leur tour et le maltraitèrent si fort que le saint dut s'arrêter à la fontaine qui porte aujourd'hui son nom, pour y laver ses plaies[2].

§ 3. HABITANTS ET HANTISES DES ROCHERS

Le peuple associe aux gros rochers, comme à tous les phénomènes naturels propres à exciter l'étonnement, des personnages légendaires, dont il raconte les gestes. Parfois même il y place leur demeure. Mais la plupart de ceux qui s'y montrent habitent des cavernes qui s'ouvrent au-dessous, ou dont l'entrée se trouve entre leurs fissures, et qui, pour cette raison, se rattachent au monde souterrain ; je parlerai au chapitre des grottes de ceux dont la résidence est ainsi localisée. Leurs gestes sont aussi bien mieux conservés que ceux de leurs congénères que la tradition représente, avec moins de netteté, comme demeurant dans des espèces de cabanes de pierre, formées par des superpositions de roches, assez semblables à des dolmens ruinés, ou comme vivant autrefois en plein air sous des rochers surplombants.

Vers la partie centrale des Côtes-du-Nord, entre Lamballe et Moncontour, on raconte que certains de ces jeux de nature servirent de résidence aux Margot-la-Fée, qui plus habituellement vivaient dans des cavernes. Dans les communes de Saint-Glen, du Gouray et de Penguily, on montre même plusieurs endroits qu'elles ont habités autrefois. Ils sont toujours situés à peu de distance d'un étang ou d'un ruisseau : ordinairement une grosse pierre plate, souvent large de plusieurs mètres, émerge du sol et forme une espèce de plancher ;

1. *Rev. des Trad. pop.*, t. XIV, p. 38 ; Paul Sébillot. *Petite Légende dorée*, p. 41 ; L. Coutil, in *Soc. normande d'archéologie*, t. III p. 109.
2. Léon Pineau, in *Rev. des Trad. pop.*, t. XVIII, p. 594.

un rocher dont la base le touche s'élève au-dessus comme un mur, mais présente une inclinaison suffisante pour garantir de la pluie des gens qui seraient assis sur la pierre plate. Parfois le rocher se dresse presque verticalement au-dessus de cette espèce d'aire pierreuse, et il est surmonté d'une épaisse dalle rocheuse, engagée dans la colline, qui s'avance suffisamment au-dessus pour former une sorte d'auvent. Des empreintes, que l'on remarque dans leur voisinage immédiat, sont celles des pieds ou des ustensiles des Margot-la-Fée, des pierres creusées s'appellent leurs lits ou leurs berceaux. Elles allumaient du feu sur les émergences plates que la partie surplombante préserve de la pluie, et elles s'assoyaient, pour se chauffer, sur de gros cailloux ; comme leurs homonymes des grottes, elles avaient des bestiaux, et leurs gestes sont sensiblement les mêmes. On peut supposer que l'on est en présence d'une transformation légendaire d'anciennes races ayant vécu sous des abris sous roche ; de même que des hommes d'autrefois, ont, d'exagération en exagération, fini par atteindre une taille colossale, les préhistoriques ont pu devenir peu à peu, des fées et des féetauds.

Les Martes, espèces de fées, mais très laides et malfaisantes, connues surtout dans la région du Centre, résidaient aussi quelquefois au milieu des blocs et également dans le voisinage de l'eau. Les paysans appellent la Maison aux Martes une sorte de grotte naturelle, dans la commune de Cromac, près de la rivière, dont le plafond est formé par un banc de granit que d'autres blocs ont soutenu en l'air. Les Martes étaient de grandes femmes brunes, aux bras nus ainsi que la poitrine, dont les mamelles descendaient jusqu'aux genoux, leurs cheveux épars tombaient presque jusqu'à terre. Elles inspiraient le plus grand effroi aux paysans qu'elles poursuivaient en criant : « Tette, laboureur ! » et en jetant leurs mamelles par dessus leurs épaules. Le portrait de ces femmes est partout identique, et, vers 1850, on en parlait comme si elles eussent existé, il n'y a pas plus d'un demi-siècle [1].

Les noms de plusieurs blocs, isolés ou en groupe, rappellent leur relation avec des fées dont la légende est oubliée ; trois pierres posées l'une à côté de l'autre au village de Kermorvan en Maël-Pestivien s'appellent *Ty ar Groac'h*, la maison de la fée [2] ; un gros

1. E. de Beaufort, in *Antiquaires de l'Ouest*, t. XXIII (1851), p. 196.
2. Ernoul de la Chenelière, *Mégalithes des Côtes-du-Nord*, p. 15.

amas de rocs à Châtel-Gérard (Yonne) est la Chaumière des fées[1] ; un terrain parsemé de grosses roches près du tumulus de Marcé-sur-Esves est le Cimetière des fées ou des Pucelles[2]. Parfois, avec le nom, on rencontre quelques traces des gestes des bonnes dames : lorsqu'il s'élève des vapeurs au-dessus du *Châté de las Fadas*, roche naturelle de la Creuse, on dit que les fées font la lessive[3]. Dans le Beaujolais, elles dansaient en silence, par les clairs de lune, près de la Maison des Fées, de la Cheminée des Fées et de la table des Fayettes, qui se trouvent dans le bois de Couroux[4]. En Savoie, elles venaient la nuit faire des rondes sur la plateforme de la Pierre des Fées, où l'on voyait le matin la trace de leurs pieds sur la mousse humide de rosée[5].

Des fées s'asseyaient souvent sur le Rocher des Fées près de Saint-André de Valborgne (Gard), d'où l'on découvre la plus grande partie de la vallée[6]. Le bois de Néry, en Saint-Just-d'Avray, est parsemé de rochers bizarres, dont les cavités portent le nom de Marmites et Ecuelles des Fées ; il était vers le commencement du XIXe siècle, couvert d'un bois de chênes où les porcs allaient à la glandée. Un soir, le plus beau revint, portant à son cou une bourse bien garnie. Le lendemain, les porcs furent envoyés au bois, mais celui qui avait apporté la bourse ne reparut pas. Les fées l'avaient payé généreusement d'avance, et l'avaient pris pour leur cuisine. Cette légende est racontée en nombre d'endroits, et on l'attribue aussi à des fées qui habitaient l'amas des grosses pierres appelé Pierre Scellée[7].

Une pierre plate, dans un pré vers Chazeuls, est toujours propre, parce qu'une fée vient en secret l'essuyer tous les jours. Elle recouvre le palais souterrain des fées de la Roche. Un jour, un bonhomme sentit l'odeur de la galette, il en demanda aux fées qui lui en donnèrent sur une nappe blanche avec un couteau d'argent. Le valet s'empara du couteau, et à chaque tour de roue de la charrue, elle criait : « Rends ce que dois[8]. »

1. Philippe Salmon. *Dict. arch. de l'Yonne*, p. 53.
2. L. Bousrez. *Mégalithes de la Touraine*, p. 74.
3. M. de Cessac. *Mégalithes de la Creuse*, p. 36.
4. Claudius Savoye. *Le Beaujolais préhistorique*, p. 172.
5. Constant Berlioz, in *Revue savoisienne*, 31 juillet 1883.
6. Henri Roux, in *Revue des Trad. pop.*, t. II, p. 488.
7. Claudius Savoye, *Le Beaujolais préhistorique*, p. 170.
8. Dr Perron. *Proverbes de la Franche-Comté*, p. 32.

Une roche informe près de Courgenay, dans le Jura bernois, appelée la Pierre des Fées, recouvrait la boulangerie des bonnes dames ; durant la nuit on les entendait battre la pâte dans le pétrin et l'on voyait même souvent la flamme du four[1].

Parfois les fées sont, comme aux rochers de Gravot (Côte-d'Or), associées à des personnages d'une nature quelque peu diabolique, sorciers ou génies malfaisants, qui s'y rendent la nuit pour le sabbat. Les dames blanches ou vertes rôdent dans les environs pour tâcher d'y amener des recrues[2].

Les fées du Gard maniaient autrefois les lourdes pierres de la montagne avec autant de facilité que si elles eussent été de la laine, et les réunissaient en tas ou clapiers qui existent encore. Pourtant elles virent la vertu de leur baguette magique diminuer peu à peu ; alors les pierres ne leur parurent plus aussi légères, et elles disaient en les ramassant : « Hâtons-nous, car elles deviennent pesantes[3]. »

Dans le pays de Luchon, un grand nombre de pierres sont habitées par des génies que l'on nomme *incantades*. Quand le principe du bien et celui du mal étaient en guerre, certains esprits ne voulurent prendre parti ni pour l'un ni pour l'autre. Après sa victoire, Dieu garda avec lui les bons anges dans le ciel, précipita les démons dans l'enfer, et pour punir les esprits qui avaient gardé la neutralité, il les exila sur terre, où ils doivent se purifier par de fréquentes ablutions. Ces esprits, moitié anges et moitié serpents, sont les incantades. Chaque incantade habite une pierre sacrée ; il lui est défendu de s'en éloigner. On en a vu, on en voit encore faisant leurs ablutions dans la source voisine, y lavant leur linge plus blanc que la neige, et l'étendant ensuite pour le faire sécher sur les rochers de la montagne. Ces génies font parfois le bien, jamais le mal. Si l'on n'en voit plus guère aujourd'hui, c'est que la plupart s'étant purifiés, ont pu retourner au ciel[4]. Le Cailhaou de Sagaret est la demeure d'un génie ou incantade qui entre et qui sort par le cintre qui surmonte la porte taillée dans le granit. Plus d'une fois on l'a surpris se baignant dans la source intarissable ou y lavant son linge. La nuit on l'entend chuchoter ou chanter des paroles

1. A. Daucourt, in *Archives suisses des Trad. pop.*, t. VII, p. 172.
2. H. Marlot, in *Revue des Trad. pop.*, t. XII, p. 499.
3. Henri Roux, *ibid.*, t. II, p. 489.
4. J. Sacaze. *Culte des pierres dans le pays de Luchon*, p. 6.

mystérieuses. Nul ne s'approche de la pierre pendant les ténèbres ; mais le jour on va prier devant elle ; on la touche avec vénération, on applique ses lèvres contre son sommet pour parler au bon génie et on colle contre elle son oreille pour entendre sa réponse, car il converse avec ses fidèles [1].

On voyait la nuit errer aux environs d'une roche informe appelée la Pierre des Fées près de Courgenay, dans le Jura bernois, un grand troupeau de sangliers ; un cavalier tout noir les chassait, et les gens du pays avaient soin de laisser aux environs de la pierre des bottes de foin pour la nourriture du cheval de cet étrange chasseur [2].

A Penanru, près Morlaix, on entend quelquefois un bruit semblable à celui que produirait un marteau sur une pierre. On dit que c'est un esprit qui rend ces sons ; on l'appelle le Casseur de pierres [3].

Les rochers de Kercradet, près de Guérande sont hantés par le démon. Une jeune fille qui avait parié d'aller seule à minuit à ces rochers et d'y frapper trois coups de bat-drap, les frappa en effet, et l'on en entendit le bruit, mais on ne la revit jamais [4].

Les personnages qui manifestent leur présence par des cris figurent dans les légendes des montagnes, des forêts et des eaux ; mais ils sont rarement en relation avec les blocs naturels. Pourtant à la Ville Jubel, près de Vieux-Bourg Quintin, un lutin appeleur, nommé le Houpoux, habitait de gros rochers remarquables par leurs dimensions et l'étrangeté de leurs poses, à quelque distance d'un menhir ; il était espiègle et quelquefois méchant : on croyait que c'était un esprit malin voltigeant dans l'air tantôt à droite, tantôt à gauche. On entendait à une heure avancée de la nuit son cri strident : Hou ! Hou ! qui semblait partir du menhir. Celui qui avait l'imprudence de lui répondre plus d'une fois était saisi et mis en pièces [5]. Les gens de Bourseul (Côtes-du-Nord) ne passent qu'en se signant auprès d'une énorme pierre que l'on voit au bord d'un étang, la nuit on entend sortir de dessus des gémissements et des coups ; et on les attribue aux efforts que font, pour se retirer de dessous, les malheureux jetés jadis dans le trou qu'elle recouvre [6].

1. Piette et Sacaze. *Le culte des pierres dans le pays de Luchon*, p. 250.
2. A. Daucourt, in *Archives suisses des trad. pop.*, t. VII, p. 172.
3. Boucher de Perthes. *Chants armoricains*, p. 9.
4. H. Quilgars, in *Rev. des Trad. pop.*, t. XV, p. 546.
5. Durand-Vaugaron, in *Mém. de la Soc. d'émulation des Côtes-du-Nord*, 1897, p. 63.
6. Lucie de V.-H., in *Rev. des Trad. pop.*, t. XVII, p. 575.

On remarque dans un assez grand nombre de pays des blocs qui présentent à leur partie supérieure une dépression sensiblement concave, limitée de trois côtés par des espèces de bourrelets. Ceux-ci forment le dossier et les bras d'un fauteuil grossier dont la dépression est le siège. Ils portent souvent des noms conformes à cet aspect, qui y associent des personnages surnaturels ou légendaires. En Forez et dans la région voisine, nombre de roches sont dites : Chaises du diable, du drac, des lutins, de Gargantua, de saint Martin, de saint Mary, de la dame, de la Sainte Vierge[1] ; dans l'Ouest, on les appelle d'habitude les Chaires ou les Chaises du diable ; mais comme ce terme désigne le plus souvent, dans la Mayenne et dans l'Ille-et-Vilaine, des pierres à bassins ou à empreintes merveilleuses, c'est au chapitre des Empreintes que je donnerai les légendes dont elles sont l'objet. En dehors de ces deux régions, on rencontre peu de récits sur les hantises de ces pierres. Cependant à Antonne, près du village de Chause (Dordogne), un grand rocher se nomme le Trône du roi de Chause ; c'est un roc isolé, entouré de débris que le temps a détachés de sa masse. Dans l'ombre des nuits, le roi de Chause vient s'asseoir sur son trône, les âmes de ses sujets voltigent à l'entour, et l'on entend au loin des plaintes et des gémissements. On débite mille fables sur ce rocher ; peut-être un vieux cimetière, qui n'en est éloigné que de quelques pas, et où l'on a trouvé beaucoup de cercueils en pierre, est-il la première source de ces contes[2]

D'après une légende romantique, un rocher en forme de fauteuil, appelé *Tsadeyra de la Dama*, ou Chaise de la dame, était hanté par une dame blanche, qui y faisait entendre, la nuit, ses gémissements. Pendant les orages nocturnes, elle apparaissait sur son siège, tenait un bras étendu vers l'Orient et semblait indiquer du geste la route que le voyageur devait suivre pour ne pas s'égarer et périr dans les abimes[3].

Plusieurs de ces grosses pierres sont le rendez-vous des chats diaboliques ou des sorciers. Sur les bords du chemin d'Alluyes à Dampierre, une roche plate de moyenne taille est le Perron de Carême prenant, où tous les chats des hameaux voisins viennent

1. Aymard. *Monuments et indices préhistoriques du plateau central de la France*, p. 1.
2. W. de Taillefer. *Antiquités de Vésone*, t. I, p. 184.
3. *Velay et Auvergne*, p. 57.

faire le sabbat la nuit de Noël[1]. La Roche fendue à Talent passait au moyen âge pour un lieu où se réunissaient les suppôts du diable ; elle servit longtemps de vente aux charbonniers, et de point de de rendez-vous aux carbonari sous la Restauration[2]. A Châtel-Gérard, la tradition rapporte que le sabbat se tenait près d'un grand amas de pierres, dit la Chaumière des fées[3]. En Vendée, les lièvres vont au sabbat la nuit du mardi gras aux anciens blocs de la Rocherie[4].

Il est assez rare que les gros blocs soient fréquentés par des âmes en peine. Cependant un moine est condamné à revenir une fois l'an au rocher de la Belle de Mai. Les vieillards disent qu'autrefois on dansait autour à la fête des Brandons et à la Saint Jean. Un soir des Brandons, un jeune moine du couvent de Lucelle, originaire de Bourrignou, s'arrêta à regarder les ébats de ses camarades d'autrefois. Ceux-ci l'ayant reconnu, l'entraînèrent dans leur ronde. La coraule se prolongea longtemps, et il dansa jusqu'à minuit sonnant ; au douzième coup, le malheureux tomba épuisé et rendit le dernier soupir. Depuis des siècles, il revient à l'anniversaire de sa punition, à l'heure de minuit, au rocher de la Fille de Mai, et danse tout seul une ronde infernale. Une voix rauque et terrible semble chanter la ronde que le moine, en un moment d'oubli, a chantée jadis. Un jeune homme audacieux voulut, dit-on, une nuit des Brandons s'assurer du fait et se rendit à minuit au rocher maudit. Aussitôt une main glacée le saisit et le força, malgré des efforts désespérés, à danser avec le revenant jusqu'au lever du soleil[5]. La pierre du Magnier est une énorme roche de granit près des bords du Serein. Un mauvais chaudronnier y avait, disait-on, tué sa femme, et avait soulevé la pierre pour l'enterrer. On y a entendu souvent les cris de la victime, et son âme, sous la forme d'une petite lumière très vive, se montre sur le bord de la rivière. Pour apaiser cette abandonnée, les passants cueillent un petit rameau dans la forêt, et faisant un simulacre d'aspersion, le jettent sur la pierre[6].

On n'a relevé qu'un petit nombre de souvenirs de personnages sacrés en relation avec celles des grosses pierres qui ne gardent pas leur empreinte. Saint Stapin vivait au milieu des blocs de

1. *Soc. des Antiquaires*, t. I, p. 9.
2. Clément Janin. *Trad. de la Côte-d'Or*, p. 54.
3. Ph. Salmon. *Dict. arch. de l'Yonne*, p. 53.
4. Léo Desaivre. *Le Monde fantastique*, 1882, p. 18.
5. D'Aucourt, in *Archives suisses des Trad. pop.*, t. II, p. 100-101.
6. H. Marlot, in *Rev. des Trad. pop.*, t. X, p. 211.

Dourgues dans l'Aude[1] ; la Pierre de saint Patrice à Mégrit (Côtes-du Nord), est percée dans toute sa longueur d'un trou où le saint se cacha pendant longtemps[2]. Près de Besné, une fente granitique servait de lit à saint Secondel[3]. Saint Léger célébrait la messe sur une grosse roche connue sous le nom d'autel de saint Léger, près du bourg de ce nom, qui porte sur sa partie supérieure de petites croix ébauchées à coups de ciseaux[4].

A Saint-Bieuzy, on montre encore l'énorme rocher que saint Gildas fendit avec des prières, pour avoir une issue secrète qui lui permit de se dérober à ses adorateurs, un jour qu'il avait la fièvre[5].

Le nom de quelques rochers suppose que des personnages y ont pris leur élan pour accomplir un saut prodigieux ; ordinairement, ils y laissent leur empreinte ; et c'est à ce chapitre que je raconterai leur légende ; parfois le nom seul rappelle le souvenir de cet acte. Un frère capucin qui avait perdu l'usage de ses membres vint à Bagnols pour changer d'air, et voyant deux rochers surplombants dont les sommets sont terminés par des pointes, il fit vœu, s'il recouvrait l'usage de ses jambes, de sauter de l'un à l'autre de ces rocs, écartés d'environ trois mètres. Ayant été guéri, il tint sa promesse, et ce rocher est connu sous le nom de Saut du Capucin[6].

Des rochers se sont écroulés pour punir des actes ou des paroles impies. Un dimanche soir neuf jeunes filles se mirent à danser, sans respect pour la sainteté du jour, dans un pré, sur les bords du Gers, en contre-bas de grands rochers. Mais elles n'avaient pas achevé le premier branle que les blocs se détachèrent et les écrasèrent toutes[7]. Dans la vallée de Viège, une pierre au milieu des pâturages est appelée Pierre du Meurtre. Un jour, deux bergers et une bergère y jouaient ; l'un d'eux creusait dans le gazon de petits trous pour le chemin des âmes : une excavation dans le sol représente ce bas monde ; de petits escaliers indiquent le chemin du ciel ; d'autres marches, qui descendent dans le sol, sont la voie du purgatoire et de l'enfer. Le travail achevé, on jette en l'air le couteau, et d'après la façon dont il retombe, l'âme monte vers le paradis ou descend

1. *Soc. des Antiquaires*, t. I, p. 431.
2. Ernoul de la Chenelière. *Még. des Côtes-du-Nord*, p. 3.
3. Richer. *De Nantes à Guérande*, p. 26.
4. P. Bézier. *Mégalithes de l'Ille-et-Vilaine*, p. 86.
5. Vérusmor. *Voyage en Basse-Bretagne*, p. 136.
6. Herby. *Rambles in Normandy*, p. 98.
7. J.-F. Bladé. *Contes de Gascogne*, t. II, p. 177.

vers l'enfer. L'un des enfants montra à ses compagnons le rocher qui surplombait, et leur demanda ce qu'ils feraient si cette grosse pierre venait à se détacher subitement. Les deux garçons répondirent qu'ils se sauveraient, et la fillette qu'elle se recommanderait à son ange gardien. Au même instant, la pierre se détacha et broya les deux bergers, sans faire aucun mal à la fille [1].

Des légendes, populaires en nombre de pays, racontent que des jeunes filles poursuivies par des hommes et sur le point d'être atteintes, se jettent d'un rocher et arrivent au bas sans accident. A Rochefort (Jura), et dans d'autres endroits de la Franche-Comté, une bergère, serrée de près par les soldats, se précipite du sommet d'un rocher, et tombe doucement au milieu des eaux sans se faire aucun mal [2]. Assez ordinairement ces rochers portent un nom conforme à la tradition. Plus haut que l'ermitage de Casas de Pena, un pignon rocheux s'appelle *Lo Salt de la donzella* : une jeune fille, pour échapper aux Maures, s'élança de cette hauteur et arriva au bas sans se blesser, grâce à l'intercession de la Vierge Marie qu'elle avait invoquée. D'aucuns racontent que la donzelle, contrariée dans ses amours, résolut de se tuer en se précipitant du haut de ce rocher, et qu'elle n'y réussit que trop bien [3].

Le *Baou deï Beguinos*, le rocher des béguines, sur la montagne de la Sainte Baume, doit son nom à deux religieuses qui, poursuivies par deux jeunes chevaliers, et arrivées au bord du précipice, se recommandèrent à sainte Madeleine et s'élancèrent dans le vide ; soutenues par les anges, elles tombèrent sans se blesser au bas de la montagne [4].

§ 4. — MERVEILLES ET GESTES

Suivant une croyance assez répandue, les pierres poussaient autrefois : en Haute-Bretagne, elles conservaient cette faculté tant que leur racine était dans la terre ; Dieu a arrêté leur croissance, parce qu'elles auraient fini par couvrir le sol, et ne plus laisser de place pour les semences destinées à la nourriture des hommes [5] ; la plupart

1. *Traditions de la Suisse romande*, p. 99-101.
2. Ch. Thuriet. *Trad. pop. du Jura*, p. 335.
3. Vidal. *Guide des Pyrénées Orientales*, p. 472.
4. Bérenger-Féraud. *Superstitions et survivances*, t. III, p. 362.
5. Paul Sébillot, in *Rev. des Trad. pop.*, t. VII, p. 104.

des vieux maçons du Bocage normand disent qu'elles ont eu le même privilège jusqu'au temps où saint Pierre les a charmées ; les veines que l'on remarque dans les blocs étaient les canaux par où la sève circulait et entretenait leur végétation [1]. En Poitou, les rochers ont poussé jusqu'à un certain jour où leur croissance a été arrêtée subitement ; ainsi s'explique leur état actuel : les unes ont atteint leur développement alors que les autres sortent à peine de terre [2]. En plusieurs pays, leur accroissement est seulement ralenti ; en Ille-et-Vilaine et dans la Loire-Inférieure, des mégalithes et des roches naturelles grossissent encore, bien qu'ils aient été conjurés [3] ; on dit en Quercy, que les pierres croissent toujours, lentement il est vrai, mais d'une manière continue [4]. La Pierre grise au Plessis-Grimoult (Calvados) augmente un peu de volume tous les ans [5] ; on prétendait dans le Forez que les gros blocs des dykes poussaient encore [6] ; dans plusieurs endroits de l'Ille-et-Vilaine, on dit que les affleurements de schiste rouge croissent, et qu'il y a trente ans, on ne voyait pas encore plusieurs de ceux qui maintenant émergent du sol [7]. Comme ils sont souvent sur le flanc des collines, il est aisé de concevoir que la pluie, en entraînant les terrains légers qui les environnaient, les a dégagés, et a pu faire croire qu'ils avaient grandi.

Les légendes qui suivent se rattachent à cet ordre d'idées. Le plateau de Montceix (Corrèze) a trois puys ou pics, dont chacun porte un nom de saint ; leurs patrons sont saint Nicolas, saint Gilles et sainte Anne. Ils tenaient là conciliabule, et même une fois, disent les paysans du voisinage, sainte Anne quitta sa vigie pour aller voir son frère, l'évêque de Clermont. Afin de reconnaître sa route au retour, elle fit comme le Petit Poucet et elle sema des grains de mica qui se sont changés en énormes blocs de granit que l'on voit encore [8]. Un voyageur du XVIIe siècle rapportait une tradition relative aux célèbres pierres de Nerouse (aujourd'hui Naurouse) : les bonnes gens du Païs disent qu'une femme nommée Ne-

1. J. Lecœur. *Esquisses du Bocage normand*, t. II, p. 31.
2. Baugier et Arnaud. *Monuments du Poitou*.
3. P. Bézier. *Mégalithes de l'Ille-et-Vilaine*, supplément, p. 100 ; Paul Sébillot. *Trad.*, t. I, p. 32.
4. Comm. de M. J. Daymard.
5. A. de Mortillet. *Mégalithes du Calvados*, p. 9.
6. George Sand. *Jean de la Roche*, p. 183.
7. P. Bézier, l. c., p. 15.
8. *Lemouzi*, janvier 1899.

rouse, passant un jour en cet endroit avec sept petites pierres dans son tablier, les jeta séparément dans cette campagne, aussi loin que sa force le lui permit, et dit en même tems que ces cailloux grossiroient, et que même elles s'assembleroient et se joindroient lorsque les femmes auroient perdu toute sorte de pudeur : ce qui est certain, c'est que les pierres que l'on y fait voir aujourd'hui sont fort grosses, aiant plus de quatre toises de circuit, et il ne s'en faut pas l'épaisseur d'un travers de doigt qu'elles ne se touchent les unes les autres [1]. D'après une variante, recueillie plus récemment, un homme cheminait, il y a bien longtemps, portant à la main un mouchoir plein de pierres. « Qui êtes-vous et où allez-vous ? » lui demanda-t-on.

Soun Naurouso
E vauc basti Toulouso.

« Je suis Naurouse — et je vais construire Toulouse. » Mais ceux qui avaient interpellé le passant lui ayant appris que Toulouse existait, il dénoua son mouchoir et jeta les pierres en disant :

Aquelos peiros creisseran
E sera la fi del mounde quand se toucaran.

« Ces pierres croîtront — et quand elles se toucheront la fin du monde sera venue. » Et la vieille qui contait cette légende assurait que les pierres avaient grossi depuis qu'elle les avait vues pour la première fois [2].

Quelques récits non localisés attribuent aux grosses pierres un animisme encore plus caractérisé.

Pour parvenir à la fontaine dont l'eau guérit, il faut passer entre deux énormes rochers qui à chaque instant se heurtent comme des béliers qui se cornent ; Jean le Soldat trouve une petite gaule sur laquelle était écrit :

Celui qui m'aura,
Par les rochers passera.

et quand il l'a leur a présentée, ils deviennent immobiles [3].

Le petit garçon qui, dans une légende bretonne, entreprend un long voyage, voit deux rochers placés des deux côtés de la route qui s'entrechoquent avec un tel acharnement qu'il en jaillit des

1. Jordan. *Voyages historiques.*
2. Pascal Delga, in *La Tradition*, juin 1900 ; cf. P. Fagot. *Le Folk-Lore du Lauraguais*, p. 301.
3. Paul Sébillot. *Contes de la Haute-Bretagne*, t. III, p. 203.

étincelles et que des fragments de pierre s'en détachent. Il apprend à son retour que ces deux rochers étaient deux frères qui, sur terre, se détestaient et se battaient constamment[1].

Suivant des légendes assez répandues, des pierres se sont ouvertes miraculeusement pour donner asile à des héroïnes persécutées, et après les avoir dérobées à leurs ennemis, elles ont repris leur ancien aspect. Une vierge du nom de Diétrine, qui vivait à Saint-Germain-des-Champs (Yonne), poursuivie par un chasseur qui voulait lui faire violence, arriva devant le bloc qui est aujourd'hui en vénération, et s'écria : « Ah ! pierre, si tu voulais t'ouvrir et me cacher dans ton sein ! » Aussitôt la pierre se fend, reçoit la vierge, et se referme si bien qu'elle la recèle encore[2]. A Sion-Vaudémont, un gros rocher s'ouvrit pour donner asile à une princesse qui, serrée de près par un séducteur, se lança dans le vide, et souvent on entend ses plaintes[3]. Une tradition du Velay rapporte qu'à l'instigation d'une marâtre, un père courut après sa fille, un couteau à la main ; il allait la saisir au pied d'un rocher et la tuer, lorsque le roc s'ouvrit, la laissa entrer et se referma aussitôt derrière elle[4]. Sainte Odile, fuyant son père et le fiancé qu'elle avait repoussé, allait être rattrapée, lorsqu'elle tomba à genoux sur un rocher, demandant à Dieu de la protéger. Le roc s'entrouvrit et la cacha pendant que ses persécuteurs continuaient leur poursuite, et elle y resta jusqu'à ce que son père eût renoncé à la marier[5]. Dans le Valais, une grosse pierre s'appelle Pierre de l'Ange ; une pèlerine, dépouillée par les brigands qui voulaient s'emparer de l'enfant qu'elle portait, le jeta contre le roc qui se fendit en quatre et livra passage à l'enfant, tandis qu'un ange vint le recevoir dans ses bras et l'emporta au ciel[6].

Les voisins des gros blocs qui, ainsi qu'on le verra, leur attribuent la faculté de se déplacer, leur accordent aussi le pouvoir de se venger de ceux qui leur auraient manqué de respect. George Sand parle, d'après un récit entendu au pied des Pyrénées, d'un

1. F.-M. Luzel. *Légendes Chrétiennes*, t. I, p. 248-249, analyse d'un conte de G. Milin, publié dans le *Dictionnaire breton français* de Troude.
2. C. Moiset. *Traditions de l'Yonne*, p. 82.
3. H. Marlot, in *Rev. des Trad. pop.*, t. XIII, p. 24.
4. V. Smith, in *Romania*, t. IV, p. 437.
5. Aug. Stœber. *Die Sagen des Elsasses*, n. 104.
6. R. Topfer. *Voyages en zig-zag*, éd. Garnier, p. 72.

rocher appelé le géant Yéous, qui s'écroula sur un pâtre qui voulait le détruire, et l'ensevelit sous ses débris [1].

Les pierres peuvent même, en certains cas, parler : d'après une légende romantique, lorsque, à la prière de saint Guillaume, le roc de Lourdes roula sur le diable qui s'échappait par le lit du Tarn, le roc de l'Aiguille qui est en face, craignant que son frère ne fût point assez fort pour contenir l'esprit infernal, lui cria : « Frère, est-il besoin que je descende ? » — « Eh non ! répondit l'autre, je le tiens bien [2] ».

Les croyances des paysans relatives à ce que l'on peut appeler les « gestes » des grosses pierres sont, ainsi que je l'ai déjà fait remarquer, analogues à celles qui s'attachent aux mégalithes véritables. Comme eux elles tournent, vont boire à la rivière et laissent voir les trésors qu'elles recouvrent. Il est vraisemblable du reste qu'avant d'attribuer aux monuments la faculté de se mouvoir, les primitifs l'accordaient aux pierres qui émergent du sol.

Plusieurs noms qui désignent certains de ces rochers constatent, bien que parfois la tradition soit oubliée, qu'on les supposait doués d'une sorte d'animisme qui leur permettait de se déplacer. On rencontre à Torfou la Pierre Tournisse, à la Celle-Guémand, le bloc erratique de Vire-Midi, qui probablement accomplissait à cette heure son évolution, comme une grosse roche du Jura bernois [3], comme la Pierre qui tourne, rocher de même nature, à Spy, province de Namur, détruit pendant l'occupation française [4], et le gros bloc de Châtel-Censoir, au climat de la Pierre qui tourne [5]. Sur la rive gauche de l'Aisne, vis à vis de Bethoude, un monolithe du même nom est encore un objet d'effroi [6]; l'homme-pilier de Soussonnes, statue informe de vingt-cinq pieds de haut, était un homme qui vire [7].

Une grosse roche du Jura bernois tournait trois fois, à midi, le dernier jour du siècle [8]. A Chariez (Haute-Saône), un menhir naturel, la Pierre Tournole, pivotait sur lui-même à Noël, tous les cent ans [9];

1. George Sand. *Contes d'une grand'mère*.
2. Amédée de Beaufort. *Légendes de la France*, p. 177-178.
3. L. Bousrez. *L'Anjou aux âges de la pierre*, p. 63 ; *Mégalithes de Touraine*, p. 72 ; A. Daucourt, in *Archives suisses des Trad. pop.*, t. VII, p. 175.
4. Van Bastelabr. *Une légende du diable au pays de Chimay*, Gand, 1878, p. 7.
5. Ph. Salmon. *Dict. arch. de l'Yonne*, p. 53.
6. *Matériaux pour l'histoire de l'homme*, t. V, p. 414.
7. D. Monnier et A. Vingtrinier. *Traditions*, p. 572.
8. A. Daucourt, in *Arch. suisses des Trad. pop.*, t. VII, p. 175.
9. D. Monnier et A. Vingtrinier, l. c., p. 571.

des rochers, à Brenville (Manche), à Vieux-Vallerand (Ardennes), tournaient trois fois quand sonnait la messe de minuit[1] : lors de cette fête et pendant les douze coups de minuit, la Pierre Tournante ou Pain Bénit, à Villequier, tournait sept fois sur elle-même[2]. A Bussière-Dunoise, une pierre se soulève pendant la messe de minuit et laisse voir d'immenses trésors[3] ; dans ce même pays de la Creuse, la pierre qui berce dansait[4].

La Pierre qui vire, sur les bords de l'Ain, près de laquelle se réunissaient les sorciers, tournait à l'heure de minuit, à Noël et à la Saint-Jean, c'est-à-dire aux deux solstices[5]; au village de Coudoul à Bassière-Nouvelle, une pierre danse le jour Saint-Jean[6]. Près de Tulle, le *Roc doous mola-oudes*, ou rocher des malades, faisait trois fois un tour sur lui-même, à midi, le jeudi de la Mi-Carême[7].

La Pierre qui vire de Bezancourt mettait cent ans à accomplir sa révolution ; comme le Grès qui va boire de l'Aisne[8].

Le souvenir des pierres qui dansent est conservé par des noms, comme la Pierre qui danse près d'Auxerre ; le bloc calcaire de Cellefrouin[3], le Roc qui danse à Sers, monument d'origine incertaine et peut-être simple jeu de nature, formé de deux pierres superposées[9]. Autrefois quand le coq de deux fermes voisines chantait au matin, la grosse pierre du Champ Arnauld changeait de bout[10]. On a beau tourner dans tous les sens une pierre située à Feugarolles, elle reprend toujours sa position, et chacun de ses angles répond à un des points cardinaux[11].

De même que les mégalithes, des pierres vont se baigner ou se désaltérer dans les ruisseaux. Tous les ans, à Noël, quand les cloches sonnent à minuit, la roche la plus élevée du groupe naturel à apparence dolménique de Saint-Germain en Coglès descend pour

1. Amélie Bosquet. *La Normandie romanesque*, p. 174 ; A. Meyrac. *Villes et villages des Ardennes*, p. 54.
2. L. Coutil. *Mégalithes de la Seine-Inférieure*, p. 32.
3. M. de Cessac. *Mégalithes de la Creuse*, p. 42.
4. J.-F. Bonnafoux. *Légendes de la Creuse*, p. 39.
5. D. Monnier et A. Vingtrinier, l. c., p. 205.
6. M. de Cessac, l. c.
7. Béronie. *Dict. du patois limousin*.
8. L. Coutil. *Mégalithes de la Seine-Inférieure*, p. 22 ; Fleury. *Antiquités de l'Aisne*, t. 1, p. 107.
9. Ph. Salmon. *Dict. arch. de l'Yonne*, p. 133 ; Michon. *Statistique de la Charente*, p. 147.
10. Léo Desaivre. *Le Mythe de la Mère Lusine*, p. 96.
11. H. Dorgan. *Panorama de la Gironde*, p. 136.

boire au fond de la vallée et traverse l'espace avec une rapidité terrible[1] ; à ce même instant, un bloc appelé le *Gros' rotch*, entre Verviers et Renoupre, allait se désaltérer dans la Vesdre ; et la Pierre de Chasseloup en Vendée va, pendant cinq minutes, se rouler dans les flots de la Crûme[2]. Près de La Fère en Tardenois, le Grès qui va boire a une ombre qui, parfois, s'allonge démesurément et descend jusqu'à l'Ourcq où il semble se plonger : c'est ce qui lui a fait donner ce nom[3]. Il est possible au reste que plusieurs légendes de pierres altérées aient eu pour origine cet allongement de l'ombre portée.

Des pierres, et parmi elles, certaines roches amphiboliques, ont une sonorité assez semblable à celle de l'airain quand on les frappe avec un métal ou avec un caillou ; telles sont les Pierres sonnantes dans une crique près du Guildo (Côtes-du-Nord), et un bloc voisin de la chapelle de Saint-Gildas : Saint Gildas et saint Bieuzy s'en servaient pour appeler les fidèles à la prière, et, de nos jours encore, il tient lieu de cloche lorsqu'on célèbre l'office divin à la chapelle[4]. D'autres passent pour rendre d'elles-mêmes un son : On invitait les simples à appuyer l'oreille sur la Pierre-ès-Sonnous qu'on voyait jadis à Saint-Brieuc, pour entendre le chant des fées ; alors le mauvais plaisant de la troupe poussait brusquement contre la pierre la tête du mélomane[5] ; à Moret, on cognait sur le bloc de la Fée qui file la tête des crédules qui en approchaient l'oreille pour entendre le bruit du rouet enchanté[6].

La pierre qui corne à Rochefort de Buron (Côte-d'Or) est percée dans le dessus d'un trou qui correspond à un autre trou pratiqué plus bas sur le côté ; lorsqu'on parle haut dans l'ouverture supérieure, le son qui sort de l'orifice inférieur produit l'effet d'un porte-voix très sonore[7]. Un rocher de Guernesey est connu sous le nom de la Rocque-où-le-cocq-chante ; et on dit qu'en mettant l'oreille au niveau de la terre, on entend très distinctement le son des cloches à l'intérieur[8]. Entre Plouha et Lanloup (Côtes-du-Nord), un rocher qui

1. P. Bézier. *Mégalithes de l'Ille-et-Vilaine*, p. 114.
2. E. Monseur. *Le Folklore wallon*, p. 2 ; Henri Bourgeois. *Les Mille et une Nuits vendéennes*, p. 157.
3. E. Fleury. *Antiquités de l'Aisne*, t. I, p. 107.
4. Vérusmor. *Voy. en Basse-Bretagne*, p. 140 ; Rosenzweig. *Rép. arch. du Morbihan*, p. 70 ; Cayot-Delandre. *Le Morbihan*, p. 240.
5. Du Bois de la Villerabel. *Le vieux Saint-Brieuc*, p. 218.
6. Clément-Janin. *Trad. de la Côte-d'Or*, p. 45.
7. *Matériaux*, t. VII, p. 17.
8. Edgar Mac Culloch, in *Rev. des Trad. pop.*, t. III, p. 425.

s'élève sur le bord d'un chemin de traverse, fait entendre au lever du soleil un certain son, tout comme le colosse de Memnon. On l'appelle *Men Varia*, la pierre de Marie ; la voix qui en sort est celle de la Vierge qui prie pour les Bretons [1].

On dit aux naïfs que la Pierre au poivre, grosse roche naturelle entre Thiouville et Chalou-Moulineaux (Seine-et-Oise), sent le poivre, et l'on invite le novice à s'en assurer ; pendant qu'il aspire pour s'en rendre compte, on lui frappe le nez contre le rocher [2].

Jadis quand sonnaient les coups de midi et de minuit, il apparaissait un pain et une bouteille sur le Rocher d'Armoyon, commune de Châtain, dans le Morvan; mais ils disparaissaient au douzième coup [3]. On attribuait à une pierre de la Suisse romande une particularité assez singulière. Lorsqu'une jeune fille paresseuse abandonnait sa fourche ou son râteau pour aller se reposer à l'ombre d'une grosse roche placée au bord de la rivière, à peu de distance de la grotte de Tante Arie, une force surnaturelle repoussait la nonchalante, et l'envoyait rouler jusque dans le ruisseau où elle prenait un bain inattendu [4].

Le peuple a assimilé à des larmes ou à de la pluie les gouttes qui suintent le long de quelques gros rochers, et qui en effet éveillent assez facilement ces idées; plusieurs portent des noms qui les rappellent, ou sont l'objet de légendes explicatives. Au Puy Malsignat, la *Peyro Puro*, la pierre qui pleure, placée au-dessus d'une fontaine, se couvre d'autant plus d'humidité que le temps est plus au sec [5]. Une tradition de la Suisse romande explique l'origine du suintement de l'une de ces pierres. Une belle fille se promenait dans le bois qui domine le *Scex* (rocher) *que plliau*, en compagnie de son amoureux, fils d'un riche seigneur de la contrée, lorsque celui-ci survient avec ses gardes, leur ordonne de saisir les jeunes gens, et déclare que son fils épouserait la belle quand ce rocher pleurerait En même temps, il le frappe de sa botte et des gouttes d'eau se mettent à perler de toutes parts [6]. La Pierre Dégouttante à Dompierre du Chemin (Ille-et-Vilaine) distille continuellement des gouttelettes qui tom-

1. Paul Chardin, *ibid.*, t. XII, p. 220.
2. Gustave Fouju, *ibid.*, t. XI, p. 47.
3. Paul Sébillot. *Traditions de la Boulangerie*, 1891, p. 68-69.
4. A. Daucourt, in *Archives suisses des Trad. pop.*, t. VII, p. 175.
5. M. de Cessac. *Mégalithes de la Creuse*, p. 30.
6. Ceresole. *Légendes des Alpes vaudoises*, p. 75-77, d'après une légende romanesque.

bent dans un bassin creusé dans le rocher. Ce sont les larmes de la dame du Paladin Roland qui, invisible et inconsolable, pleurera jusqu'au jour du jugement son bien-aimé, tué non loin de là en voulant forcer son cheval à sauter d'un côté à l'autre du vallon [1].

Ce rocher, de même que plusieurs autres est fatidique :

> Quand la Pierre Dégouttante tombera
> Le jugement viendra.

Et l'on dit à Pleine-Fougères :

> Quand la Roche-Biquet tombera
> Le monde finira [2].

Les pierres de Naurouse, près de Villefranche (Haute-Garonne), sont aussi destinées à annoncer la fin du monde ; elle arrivera lorsque les fentes qui les divisent viendront à se fermer. On trouve dès le moyen âge des traces de cette croyance : elle subsiste encore, et l'on jette des pierres dans les fissures pour empêcher les quartiers de se réunir. On dit même que des pieux de fer y avaient été enfoncés comme des coins dans le même but [3]. Les vieilles gens du pays racontent que, depuis un siècle, elles se sont tellement rapprochées qu'un gros homme a tout au plus entre elles, le passage libre, alors qu'il y a cent ans un cavalier y passait sans difficulté [4].

D'autres pierres bouchent un puissant réservoir d'eau qui, sans cette fermeture, ne manquerait pas de submerger tout le pays. On se garde bien d'arracher une grosse roche placée sur un des coteaux qui dominent le village de Mouliers ; si elle était enlevée, toute la vallée du Loing, jusqu'aux maisons de Saint-Sauveur, serait aussitôt envahie par l'inondation [5]. Dans la Dordogne, on était persuadé que si on déplaçait une énorme pierre au-dessus de la fontaine de Vendôme en Saint-Pardoux, la ville de Vendôme serait inondée. Un seul noyer fut, dit-on, arraché en cet endroit et les eaux s'élevèrent à une hauteur prodigieuse [6]. Si on soulevait le gigantesque bloc que l'on voit près du lieu où le Gouessant, petite rivière des Côtes-du-Nord, prend sa source, l'eau jaillirait en si grande abondance

1. P. Bézier. *Mégalithes de l'Ille-et-Vilaine*, p. 82.
2. P. Bézier, l. c., p. 82.
3. Georges de Caraman. *Guide du voyageur du Canal du Midi*, 1836, p. 66 ; P. Fagot. *Le Folk-Lore du Lauraguais*, p. 299.
4. G. Fouju, in *Revue des Trad. pop.*, t. X, p. 672.
5. C. Moiset. *Usages, etc. de l'Yonne*, p. 87.
6. W. de Taillefer. *Antiq. de Vésone*, t. I, p. 184.

que tout le pays serait noyé. On verra au chapitre des fontaines que d'autres pierres placées au fond les empêchent de donner trop d'eau.

Parfois des dires populaires font allusion aux trésors que recouvrent les gros blocs. Un dicton béarnais parle d'une somme, à la vérité peu considérable, enfouie sous un rocher :

<center>Qui Pèyredanha lhebara
Cent esculz y troubara [1].</center>

La Roche du Jardon, qui est une pierre branlante du Morvan, renferme des richesses immenses, d'où ce dicton :

<center>La Roche du Jardon
Vaut Beaume et Dijon.</center>

Elle ne s'ouvre que le dimanche des Rameaux, lorsque la procession entre à l'église et que le prêtre chante l'*Attolite portas* ; un grand serpent noir, gardien de ces richesses, en sort et va boire à la Fontaine aux Fées [2]. Quelquefois des inscriptions précisent l'endroit où sont les trésors ; il y en avait une sur les rochers naturels appelés les Beillons de Fouesnard à Langon (Ille-et-Vilaine), mais il fallait, pour pouvoir la déchiffrer, avoir fait un pacte avec le diable [3]. On lisait facilement sur une grosse pierre de Bosquen (Côtes-du-Nord) :

<center>Celui qui me tournera
Gagnera.</center>

Plusieurs personnes, après l'avoir retournée, avaient vu de l'autre côté :

<center>Celui qui m'a tourné
N'a rien gagné !</center>

Un homme, plus avisé que les autres, ayant aussi lu cette seconde inscription, chargea la pierre dans sa charrette en disant : « Gagné ou pas, sorcière, vous allez venir chez moi ! » Le lendemain, il la brisa : elle était creuse et pleine d'or [4].

Plusieurs anecdotes parlent d'autres pierres à inscriptions engageantes, qui ne causèrent que de la déconvenue à ceux qui les prirent au sérieux. En voici une qui remonte au XVIe siècle : le révérend père abbé de Vienne, au-dessous de Lyon, voyant la grosse pierre qui est dans la prairie, où il y avoit en écrit : *Qui me virera*

1. V. Lespy. *Proverbes du Béarn.* 2e éd. p. 151.
2. H. Marlot, in *Rev. des Trad. pop.*, t. XI, p. 319.
3. P. Bézier. *Mégalithes de l'Ille-et-Vilaine*, p. 171.
4. Paul Sébillot. *Les Margot la Fée*, p. 5.

grand trésor aura, se mit en frais pour faire virer cette pierre, et comme elle fut tournée, il trouva de l'autre côté : *Virier je me veliens, parce que me doliens* [1]. La même mésaventure a été attribuée de nos jours à des chercheurs de trésors : en Languedoc, des gens ayant retourné un énorme bloc, purent y lire cette inscription qui diffère peu de celle rapportée par Béroalde de Verville : *Vira mé vouliéi, qué d'aquel cousta me douliéi*. Les habitants de Boussac, persuadés que les grosses pierres appelées jaumâtres ou jomâtres, recouvraient des trésors, se transportèrent sur la montagne, et, étant parvenus à chavirer la plus grosse, à grands renforts de bras, y lurent :

> Torner mi volint
> Car lou couté mi dolint.

Ils ont bien voulu me retourner, car le côté me faisait grand mal [2]. A Guernesey, les anciens disaient qu'il y avait jadis dans la paroisse de Saint-André une grosse pierre sur laquelle était écrit :

> Celui qui me tournera
> Son temps point ne perdra.

Lorsqu'on y fut parvenu au prix de grands efforts, on lut sur l'autre côté :

> Tourner je voulais
> Car lassée j'étais [3].

En Béarn, la pierre de Cassières portait autrefois à la partie supérieure de sa surface cette inscription : *Hurous sèra qui-m birera*. Beaucoup essayèrent, mais en vain. A la fin un géant y réussit et trouva une seconde inscription : *Ja, b'at disi, qué bira qué-m bouli*. Oui, je le disais que tourner je me voulais [4].

D'autres blocs, comme la Rocque qui sonne, à Guernesey, la Grée de Cojou en Ille-et-Vilaine [5], recouvrent aussi d'immenses richesses dont la présence n'est pas attestée par des signes gravés ; mais la plupart du temps, il est difficile de s'en emparer. Ils ne s'ouvrent que rarement, et leur entrée est à peine signalée par une étroite fissure qui, une seule fois par an, s'élargit, et laisse voir, pendant un très court espace, une cavité remplie d'or et d'argent : le rocher du fond de la Cave aux bœufs, dans la Sarthe, se fendait à Noël, et tant que

1. Béroalde de Verville. *Le Moyen de parvenir*, éd. Charpentier, p. 319.
2. *Mélusine,* t. II, col. 401 et 357.
3. Edgar Mac Culloch. *Guernsey Folk-Lore,* p. 150.
4. *Coundes Biarnès,* p. 250.
5. *Rev. des Trad. pop.,* t. III, p. 425 ; P. Bézier, l. c. p. 207.

sonnaient les douze coups de minuit, on pouvait contempler des richesses incalculables ; à la dernière vibration, les parois se resserraient subitement [1]. Le trésor qui est enfoui sous la pierre de la *Ma-Véria*, la mal tournée, à l'extrémité du lac d'Annecy, deviendra la possession de la jeune fille assez vertueuse pour recevoir de Dieu ou des fées le privilège de pouvoir la déplacer [2]. Les farfadets gardent au milieu des rochers de quartz blanc de Pyrome (Deux-Sèvres) des tas d'or cachés sous un énorme bloc qui se soulève, à minuit sonnant, la veille de Noël ; mais pour y puiser, il faut avoir renoncé à sa part de paradis [3]. C'est aussi pendant la même nuit que s'ouvre, près de Montpellier, le roc de Substantion [4].

A minuit, une sorcière se montre sur une montagne près de Saint-Mayeux (Côtes-du-Nord) où des roches schisteuses affectent la forme d'un escalier ; elle en gravit les marches pour entasser ses richesses dans les anfractuosités des rochers [5].

Ainsi que les monuments mégalithes, ces blocs déjouent les tentatives de ceux qui veulent s'emparer des richesses qu'elles recouvrent. En 1829, une certaine quantité de monnaies ayant été decouvertes non loin d'une grosse pierre à empreintes de la baie de Pleinmont, des gens du voisinage pensant que le gros du trésor se trouvait sous cette roche, résolurent de braver le danger qui menace ceux qui dérangent les pierres placées par les fées. Ils travaillèrent toute la matinée à creuser autour afin de la renverser. Ils avaient réussi à la dégager lorsque midi sonna, et ils cessèrent leur besogne. Quand ils revinrent à une heure pour reprendre leur travail, la pierre était aussi fermement fixée que jamais, elle résista et tous les efforts pour la déplacer furent inutiles [6].

Quoique des personnages aient été enterrés sous de grosses roches, ou tout au moins dans leur voisinage immédiat, il est rare qu'on leur attribue cette destination funéraire ; pourtant, suivant la tradition, une reine a son tombeau sous l'énorme bloc naturel appelé le Gros Chillon à Luzé [7].

Dans l'est, et principalement dans la région vosgienne, de gros

1. Madame Destriché, in *Rev. des Trad. pop.*, t. V, p. 337.
2. A. Dessaix. *Trad. de la Haute-Savoie*, p. 35.
3. H. Gelin, in *Le pays poitevin*, 1899, p. 78.
4. Montel et Lambert. *Contes populaires du Languedoc*, p. 63-73.
5. Ernoul de la Chenelière. *Mégalithes des Côtes-du-Nord*, supplément, p. 82.
6. Edgar Mac Culloch. *Guernsey Folk-Lore*, p. 152-153.
7. L. Bousrez. *L'Anjou aux âges de la pierre*, p. 21.

rochers jouent le rôle dévolu aux choux dans les explications de la naissance que l'on donne aux enfants. A peu de distance de la fontaine de sainte Sabine, qui procure aux filles un mari, s'élève la pierre de Kerlinkin, monolithe de cinq mètres environ, qui est visité par les pèlerins. Aux enfants qui demandent comment ils sont venus au monde, on répond communément qu'ils sont sortis de la pierre de Kerlinkin, et, au besoin, on les conduit à cette pierre pour leur montrer la porte sans serrure et sans gonds qui s'est ouverte une belle fois, à minuit, pour leur livrer passage [1]; non loin de Remiremont, on faisait aussi voir aux enfants une autre pierre sous laquelle on disait qu'on était venu les chercher [2]. A l'Ormont, les enfants viennent du « Château des Fées » amas rocheux près de Saint-Dié ; à Senones, du Rocher mère Henri ; à Belfort du Rocher de la Miotte, d'où le nom « d'Enfants de la Miotte » que se donnent les Belfortais [3].

Dans une contrée de la Suisse de langue allemande, voisine de la frontière, on raconte comment leur découverte se faisait. Un volumineux bloc erratique passait pour cacher les nouveauxnés. La sage-femme devait aller, de nuit, en faire trois fois le tour en sifflant ; si elle réussissait à les exécuter sans interruption, l'enfant qui sortait du dessous était un garçon ; autrement c'était une fille. D'après une autre version, elle devait monter sur le bloc, glisser en bas, à nu, et ensuite frapper trois fois; après cette cérémonie, des mains invisibles lui tendaient l'enfant [4].

§ 5. CULTE ET OBSERVANCES

Il est vraisemblable que, bien des centaines d'années avant notre ère, les peuplades de la Gaule croyaient, comme beaucoup de groupes contemporains peu avancés en évolution, que certains rochers, en raison de leur masse, de leurs formes, de leur bizarrerie même, étaient la demeure d'êtres surnaturels qui leur communiquaient une sorte de puissance. Cette idée subsiste encore en France et en plusieurs pays de langue française, où de nombreuses légendes racontent que des roches énormes ou d'un aspect singulier ont été ha-

1. L. F. Sauvé. *Le Folk-lore des Hautes-Vosges*, p. 247.
2. Richard. *Trad. de Lorraine*, p. 265.
3. Frœlich et Perdrizet, in *Annales de l'Est*, janvier 1904.
4. B. Reber, in *Bull. de la Soc. d'Anthropologie*, 1903, p. 33.

bitées par des fées, plus rarement par des lutins; ils n'ont cessé d'y résider qu'à une époque récente, et parfois même on n'est pas bien sûr que ces personnages les aient complètement quittées.

Certaines sont regardées comme puissantes et sacrées, et l'on continue à leur demander la chance ou le bonheur, en les associant à des actes dont la rudesse, la grossièreté ou la bizarrerie indiquent la haute antiquité. Comme ces rites ont vraisemblablement précédé ceux du même genre, parfois adoucis, que des tribus plus civilisées accomplissaient dans le voisinage des pierres brutes érigées de main d'homme, ou sur ces monuments eux-mêmes, on peut donner le nom de cultes *pré-mégalithiques* à ceux qui paraissent les plus anciens, surtout lorsque les pratiques ont encore lieu sur des blocs naturels [1].

La glissade, le mieux conservé des cultes pré-mégalithiques, est caractérisée par le contact, parfois assez brutal, d'une partie de la personne du croyant avec la pierre à laquelle il attribue des vertus.

Les exemples les plus typiques qui aient été relevés, — et sans doute comme les rites sont, d'ordinaire, accomplis en secret, beaucoup ont échappé aux observateurs, — sont en rapport avec l'amour et la fécondité. Dans le nord de l'Ille-et-Vilaine, toute une série de gros blocs, parfois, mais non toujours, ornés de cupules, ont reçu le nom significatif de « Roches écriantes », parce que les jeunes filles, pour se marier plus promptement, grimpent sur le sommet, et se laissent glisser (en patois : écrier) jusqu'en bas ; il en est même auxquelles cette cérémonie, souvent répétée, a fini par donner un certain poli[2]. A Plouér, dans la partie française des Côtes-du-Nord, les filles ont été de temps immémorial, « s'érusser » sur le plus haut des blocs de quartz blanc de Lesmon, qui a la forme d'une pyramide arrondie. Elle est très lisse du côté où s'accomplit la glissade, et ce polissage est dû, assure-t-on, aux nombreuses générations qui l'y ont pratiquée. Pour savoir si elle se mariera dans l'année, la jeune fille doit, avant de se laisser glisser, retrousser ses jupons ; si elle arrive

1. Dans un Mémoire intitulé le Culte des pierres (*Revue de l'Ecole d'Anthropologie*, mai et juin 1902, p. 175-186 et 205-216), j'ai réuni par affinités de pratiques celles qui sont en relation avec les pierres naturelles, et celles qui s'attachent à celles érigées intentionnellement, et dont je ne parlerai que dans un des volumes qui suivront celui-ci.

2. Danjou de la Garenne, in *Mémoires de la Soc. arch. d'Ille-et-Vilaine*, 1882, p. 57-59.

jusqu'au bas sans s'écorcher, elle est assurée de trouver bientôt un mari[1].

Sur la « Roche Écriante » à Montault, (Ille-et-Vilaine), inclinée à 45°, on voyait la trace des nombreuses filles qui s'y étaient « écriées ». Il fallait, après la glissade, que personne ne devait voir, déposer sur la pierre un petit morceau d'étoffe ou de ruban[2]. Cette coutume a été constatée dans des pays bien éloignés de la Bretagne : le jour de la fête patronale de Bonduen en Provence, les jeunes filles désireuses de se marier sont venues longtemps glisser sur un rocher formant un plan incliné, derrière l'église, et qui était devenu poli comme du marbre; cet acte s'appelait l'*escourencho*, l'écorchade[3]; celles de la vallée de l'Ubayette (Basses-Alpes), pour trouver un mari et pour être fécondes, se laissent glisser sur une ancienne roche sacrée, au village de Saint-Ours[4].

La glissade paraît avoir été rarement pratiquée sur des mégalithes véritables, qui, du reste, ne présentent que très exceptionnellement l'inclinaison nécessaire à son accomplissement. On dit pourtant à Locmariaker, dans le Morbihan, que jadis toute jeune fille désireuse de se marier dans l'année, montait, la nuit du premier mai, sur le grand menhir, retroussait ses jupons et sa chemise, et se laissait glisser du haut en bas[5]. Ce menhir est le plus gigantesque des mégalithes connus ; il est aujourd'hui en quatre morceaux qui gisent à terre ; suivant la plupart des auteurs, il était encore debout au commencement du XVIIIe siècle ; cette pratique, qui ne pouvait s'exercer quand son fût se dressait verticalement à plus de vingt mètres de hauteur, est donc relativement moderne, mais il est possible que les jeunes filles du pays soient venues accomplir sur ses débris un usage ancien qui, auparavant, avait lieu sur quelque roche naturelle du voisinage.

Dans la Belgique wallonne, on avait adouci cette pratique, qui avait beaucoup perdu de sa gravité ancienne ; elle se faisait sur le rocher de Ride-Cul, près d'une chapelle que l'on avait irrévérencieusement appelée Notre-Dame de Ride-Cul. Il s'y tenait, tous

1. Paul Sébillot. *Traditions et superstitions de la Haute-Bretagne*, t. I, p. 48. Suivant quelques-uns, la jeune fille devait uriner dans une cavité de la pierre. (Com. de M. Auguste Lemoine).
2. P. Bézier. *Inventaire des Mégalithes de l'Ille-et Vilaine*, p. 100-101.
3. Bérenger-Féraud. *Superstitions et survivances*, t. II, p. 177.
4. Girard de Rialle. *Mythologie comparée*, p. 29.
5. Lionel Bonnemère, in *Revue des Traditions populaires*, t. IX, p. 123.

les ans, le 25 mars, un pèlerinage, et les jeunes gens, garçons et filles, s'asseyaient au sommet de la pierre, sur de petits fagots de bois cueillis dans le voisinage, puis ils se laissaient glisser sur la pente rapide. On tirait des présages des incidents de la descente, et l'on disait : « S'il y a retournade (glissement interrompu), c'est qu'il faut attendre ; s'il y a embrassade, c'est qu'on s'aime ; s'il y a cognade (choc), c'est qu'on ne s'aime pas ; s'il y a embrassade suivie de roulade, c'est qu'on se convient ». On ne pouvait recommencer l'épreuve [1].

Il n'est pas impossible qu'une grande roche près d'Hyères (Var), appelée la Pierre glissante, ait servi jadis à un rite analogue à ceux qui précèdent, et dont celui dont elle est l'objet serait une survivance très atténuée. Les jeunes filles qui veulent se marier dans l'année vont poser sur son sommet un bouquet de myrte ; elles reviennent au bout de huit jours, et s'il est resté en haut de la roche, leur souhait sera accompli ; s'il a glissé, il leur faut attendre [2].

Cet antique et rude usage n'était observé, dans sa forme primitive, que par les jeunes filles désireuses d'avoir un époux, jamais par les hommes. Il semble, bien que l'on n'en puisse citer que de rares exemples, qu'il était aussi pratiqué après le mariage. Dans quelques parties de l'Aisne, il constituait une sorte d'ordalie, qui, dans les derniers temps, revêtait un caractère facétieux qu'il n'avait pas sans doute autrefois. Il y avait dans plusieurs villages une Pierre de la mariée, sur laquelle l'épousée était obligée de monter le jour de ses noces. Elle s'y asseyait sur un sabot, et se laissait glisser le long de la pente. Selon qu'elle arrivait en bas, facilement ou sans encombre, à droite, à gauche, au milieu, on en tirait des conséquences, toujours exprimées en langue très gauloise, et si d'aventure le sabot se brisait en arrivant au sol, le cri : « Elle a cassé son sabot ! » retentissait ironiquement aux oreilles de l'époux [3]. Dans plusieurs pays de France, assez éloignés de celui où avait lieu cette pratique, le terme « avoir cassé son sabot » équivaut à : avoir perdu sa virginité.

Ce rite, qui est presque toujours en relation avec l'amour, paraît avoir été aussi employé pour faciliter les accouchements : mais jusqu'ici, on ne l'a relevé que dans l'Ain, où les femmes enceintes

1. *Wallonia*, t. V, p. 13.
2. A. de Larrive, in *Revue des Traditions populaires*, t. XVI, p. 182.
3. Edouard Fleury. *Antiquités de l'Aisne*, t. I, p. 105.

se laissaient descendre, dans l'espoir de s'assurer une heureuse délivrance, du sommet d'une roche plate fortement inclinée, que l'on voyait, au milieu du XIX° siècle, à Saint-Alban, près de Poncin[1].

Dans le Valais, les bergers s'amusaient à se glisser sur la Pirra Lozenza, voisine d'un bloc à sculptures préhistoriques appelé Pierre des Fées[2]. Il est vraisemblable qu'ils continuaient un ancien usage pratiqué autrefois dans un autre but.

Fondée aussi sur la croyance à la vertu des pierres, la pratique que l'on peut désigner par le nom de friction, était plus nettement phallique que la glissade, puisque souvent elle consistait non plus dans le contact de la partie postérieure du suppliant, mais dans le frottement à nu du nombril ou du ventre, peut-être des organes génitaux eux-mêmes. Il semble en effet que les observateurs n'aient pas toujours osé décrire ce rite sans une certaine atténuation. Des pierres naturelles, ou érigées de main d'homme, présentaient un relief de forme ronde ou oblongue, dont l'aspect, rappelant grossièrement un phallus, avait probablement suggéré l'acte qui s'y accomplissait, et qui primitivement, et peut-être à l'heure actuelle, était regardé par les croyants comme une sorte de sacrifice au génie de la pierre. Si le glissement rapide donnait aux femmes une secousse analogue à celle « des montagnes russes » le frottement avec la partie consacrée de la pierre pouvait éveiller chez elle des sensations d'une autre nature.

Ainsi qu'on le verra quand je parlerai des cultes en relation avec les monuments mégalithiques, la friction est pratiquée plus souvent sur les blocs dressés intentionnellement que sur ceux qui émergent du sol. A Saint-Renan (Finistère), les jeunes épousées, pour avoir des enfants, venaient il y a peu d'années, et il n'est pas certain qu'elles ne le fassent pas encore maintenant, se frotter le ventre contre la Jument de pierre, rocher colossal au milieu d'une lande, qui ressemble à un animal des temps fabuleux[3]. A Sarrance (Basses-Pyrénées), les femmes attristées de ne pas être mères passent et repassent dévotement sur un petit roc nommé le Rouquet de Sent Nicoulas[4].

1. Aimé Vingtrinier, in *Revue du siècle*, avril 1900.
2. B. Reber, in *Bull. de la Soc. d'Anthropologie*, 1903, p. 33.
3. A. Le Braz. *Au pays des pardons*, p. 249.
4. V. Lespy. *Proverbes du Béarn*, 2ᵉ éd. p. 144.

La friction sur les pierres n'est pas seulement efficace pour les choses qui touchent à l'amour ou à la fécondité : on y a aussi recours lorsqu'on veut acquérir de la force ou recouvrer la santé ; jusqu'à présent les faits les plus typiques ont été constatés en pays bretonnant, où plusieurs des pierres auxquelles on s'adresse portent un nom qui est à la fois celui d'un héros biblique dont la vigueur est proverbiale, et celui d'un saint évêque breton, auquel une similitude de nom a vraisemblablement valu ce privilège. A Ploemeur-Bodou (Côtes-du-Nord) pour donner de la force aux enfants, on leur frotte les reins au rocher de Saint-Samson, près de la chapelle dédiée à ce saint [1]; le rocher du même nom à Trégastel avait une échancrure usée par les pèlerins [2].

D'autres pierres étaient associées à d'antiques coutumes de mariage, et il y en avait, comme la Pierre de la mariée de Graçay (Cher) sur laquelle les mariés venaient danser le jour de leur noce, qui portaient un nom conforme à cette destination [3]. Au village de Fours, dans les Basses-Alpes, on appelait Pierre des épousées un rocher de forme conique vers lequel le plus proche parent du mari conduisait l'épouse après la cérémonie religieuse ; il l'y asseyait lui-même en ayant soin de lui faire placer un pied dans un petit creux de la pierre que l'on dirait avoir été pratiqué exprès, quoi qu'il soit fait par la nature. C'est dans cette position qu'elle recevait les embrassements de toutes les personnes de la noce [4]. Aux environs de Sorendal, dans le Luxembourg belge, on conduisait, à la tombée de la nuit, les deux époux sur la *pierre à marier*, où ils s'asseyaient dos à dos [5].

Les femmes stériles venaient aussi demander la fécondité à certaines pierres ; à Decines (Rhône), elles s'accroupissaient autrefois sur un monolithe placé au milieu d'un champ, au lieu dit Pierrefrite, qui était peut-être un menhir [6]; à Saint-Renan (Finistère), elles se

1. G. Le Calvez, in *Rev. des Trad. pop.*, t. VII, p. 93.
2. A. Desoubes, *ibid*., t. V, p. 575. On verra au livre des Mégalithes que plusieurs menhirs, dits aussi de Saint-Samson, sont l'objet de pratiques analogues.
3. L. Martinet. *Le Berry préhistorique*, p. 87.
4. Bérenger-Féraud. *La race provençale*, p. 333, d'après Garcin. *Dict. de Provence* t. I, p. 486 et suiv. Le passage est cité *in extenso* ; Alfred de Nore, qui dans ses *Coutumes*, p. 7, rapporte la même cérémonie, dit que l'épousée y posait le pied droit, le gauche restant suspendu.
5. J. Pimpurniaux. *Guide du voyageur en Ardennes*, t. II, p. 226, cité par A. Harou, in *Rev des Trad. pop.*, t. XVIII, p. 262.
6. E. Chantre, in *L'Homme*, 1885, p. 75.

couchaient, il y a peu d'années encore, pendant trois nuits consécutives sur la « Jument de Pierre » de saint Ronan, qui est un rocher naturel colossal[1].

Au XVIe siècle, une statue qui portait le nom d'un saint, dont il existe plusieurs variantes (Greluchon, Grelichon, Guerlichon, etc.), auxquelles on a rattaché une signification phallique, passait pour avoir les mêmes vertus fécondantes que ces pierres. Voici comment un écrivain de cette époque décrit le pèlerinage dont il était l'objet : Saint Guerlichon qui est en une abbaye de la ville du Bourg-dieu, tirant à Romorantin, et en plusieurs autres lieux, se vante d'engroisser autant de femmes qu'il en vient, pourvu que pendant le temps de leur neuvaine, elles ne faillent à s'étendre par dévotion sur la benoîte idole qui est gisante de plat, et non pas debout comme les autres. Outre cela il est requis que chacun jour elles boivent un certain breuvage mêlé de la poudre raclée de quelque endroit d'icelle, et mêmement du plus deshonnête à nommer[2].

D'autres actes accomplis dans le voisinage immédiat des gros blocs passent pour avoir des vertus analogues à ceux qui mettent le croyant en contact avec la pierre elle-même.

Les maris que leur femmes maltraitent ou rendent malheureux, d'autres disent ceux qui craignent d'être trompés, vont, la nuit, marcher à cloche-pied autour d'un rocher en Combourtillé (Ille-et-Vilaine)[3]. A Villars (Eure-et-Loir), on fait circuler les chevaux atteints de tranchées autour d'une pierre brute, dans un terrain appelé Perron de saint Blaise[4].

Les offrandes aux blocs naturels paraissent moins nombreuses que celles faites aux mégalithes auxquels on attribue des vertus analogues. Les jeunes filles qui, pour trouver un mari, s'étaient laissées glisser sur la roche ecriante de Mellé (Ille-et-Vilaine), devaient placer dessus un petit morceau d'étoffe ou de ruban[5]. Lorsque l'on conduit à une grosse pierre de Saint-Benoît, près Poitiers, les enfants dont le derrière ne se développe pas suffisamment, il est indispensable de jeter quelques pièces de monnaie, en

1. A. Le Braz. *Au Pays des Pardons*, p. 249-250.
2. Henri Estienne. *Apologie pour Hérodote*, liv. I, ch. 38.
3. P. Bézier. *Mégalithes de l'Ille-et-Vilaine*, p. 80. A. Orain. *Le Folk-Lore de l'Ille-et-Vilaine*, t. I, p. 103.
4. A.-S. Morin. *Le prêtre et le sorcier*, p. 280.
5. P. Bézier. *Mégalithes de l'Ille-et-Vilaine*, p. 101.

nombre impair, dans le trou de cette pierre, où l'on assied le petit malade[1].

Les mères portent au rocher de Saint-Maurice, dans le bois de la Griseyre (Haute-Loire) les enfants qui ont les jambes arquées, les pieds contrefaits et autres infirmités analogues ; il est fait mention de ce pèlerinage en 1550. Actuellement, elles s'agenouillent, placent l'enfant dans une anfractuosité du roc, adressent par trois fois l'invocation suivante : « Saint Maurice, ayez pitié, guérissez-le ! » glissent une offrande sous le rocher, gravent une croix sur l'écorce d'un des pins voisins et s'en retournent. La condition *sine qua non* de la guérison de l'enfant est que le premier passant prenne l'offrande, s'agenouille à son tour et prie[2].

En Haute-Savoie, les femmes qui désiraient devenir mères offraient des comestibles aux fées qui se montraient près d'un groupe de rochers, appelé la Synagogue ; si les présents déposés le soir avaient disparu le lendemain matin, la demande était agréée[3].

D'assez nombreux exemples montrent que l'on attribue à l'eau qui séjourne dans les empreintes ou les pierres à bassins un pouvoir guérissant analogue à celui des fontaines miraculeuses. Celle qui tombe goutte à goutte des rochers ne semble pas avoir aussi souvent la même efficacité. Cependant on l'accordait à l'eau sortant d'un rocher représentant des concrétions pierreuses bizarres, dans le bourg de la Hure, près de la Réole, et qui vraisemblablement faisait songer à des mamelles allongées. Les nourrices, pour rendre leur lait plus abondant, y faisaient tremper un linge qu'elles s'appliquaient sur les seins, d'autres s'en frottaient les yeux pour guérir les affections de cet organe[4].

La pratique qui suit se rattache à un culte ancien, qui consistait à oindre les pierres avec des corps gras, réputés agréables aux divinités qui y fixaient leur demeure ou dont elles étaient la représentation. C'est la seule en relation avec des blocs naturels, qui ait été jusqu'ici relevée en France. Autrefois, les habitants d'Otta, en Corse, allaient à une certaine époque de l'année, lier

1. *Le Pays poitevin*, 1er juillet 1898 ; Léo Desaivre, in *Rev. des Trad. pop.*, t. XVIII, p. 30.
2. *Velay et Auvergne*, p. 34.
3. Autony Dessaix. *Légendes de la Haute-Savoie*, p. 29-30.
4. P. Cuzacq. *La Naissance, le Mariage et le Décès*, p. 25-26, d'après Bernadeau. *Histoire de Bordeaux*, 1839, p. 523.

un énorme rocher qui surplombait leur village, et ils l'arrosaient avec de l'huile, pour qu'il ne tombât pas sur leurs maisons[1].

Les guides et les passants embrassaient, en faisant un signe de croix, le Caillou de l'Arrayé (le caillou arraché), rocher qui domine un énorme éboulement sur la route de Saint-Sauveur (Hautes-Pyrénées),sur lequel la Vierge se reposa quand elle visitait le pays[2].

On a pu voir, p. 318, que le Cailhaou de Sagaret, dans le pays de Luchon, est l'objet d'une véritable vénération.

C'est vraisemblablement en raison du respect porté aux pierres remarquables par leur volume ou par quelque circonstance particulière, que des actes juridiques, dont la tradition a gardé le souvenir, s'accomplissaient près d'elles. A Saint-Gilles-Pligeaux (Côtes-du-Nord), au centre du *Roc'hl a Lez*,(le Rocher de la Loi?) brisé en 1810, se voyait un trou destiné, disait-on, à recevoir le poteau qui soutenait le dôme mobile sous lequel s'abritaient les juges venus pour y rendre la justice[3]. La Selle à Dieu, aux environs d'Arinthod, détruite en 1838, était une pierre brute, isolée dans un terrain vague, qui s'élevait comme un verre à pied, étant plus resserrée vers le milieu de sa hauteur qu'à ses extrémités : il y avait une place pour s'asseoir, naturellement formée ; d'après la tradition locale, le juge de la contrée venait jadis y siéger pour entendre les causes du peuple[4]. Dans l'Aisne, on cite plusieurs pierres naturelles près desquelles on rendait la justice au moyen âge et même à une époque assez rapprochée de la nôtre ; les plus connues étaient une grande roche plate, qu'on voyait encore à Dhuizel, canton de Braine, vers 1850, et la Pierre Noble à Vauregis ; au XVIᵉ et au XVIIᵉ siècles, et même au XVIIIᵉ, on trouve sur les actes la mention : fait auprès du Grès qui va boire[5]. On venait jadis rendre foi et hommage au chapitre de la cathédrale de Chartres au lieu dit Pierre de Main verte, où l'on voit quatre ou cinq grosses pierres au milieu d'un champ[6].

Les fragments de certaines pierres exercent sur l'amour, la génération et le bonheur, une influence analogue à celle que l'on attribue aux blocs naturels ou aux mégalithes. Parfois ils consti-

1. Léonard de Saint-Germain. *Itinéraire de la Corse*, p. 171.
2. Achille Jubinal. *Les Hautes-Pyrénées*, p 134.
3. B. Jollivet. *Les Côtes-du-Nord*, t. III, p. 310.
4. D. Monnier et A. Vingtrinier, *Traditions de la Franche-Comté*, p. 427.
5. E. Fleury. *Antiquités de l'Aisne*, t. I, p. 105.
6. Lejeune, in *Soc. des Antiquaires*, t. I, p. 5.

tuent une véritable amulette ; on disait en Picardie aux jeunes
filles : Vos vos marierez eche l'année ci, vos avez des pierres
ed'capucin dans vo poche. C'était une allusion à la croyance popu-
laire d'après laquelle toute jeune fille qui recueille un petit morceau
de la pierre sur laquelle un capucin, prisonnier dans la grosse tour
de Ham, laissa son empreinte, se marie avant l'année révolue[1]. Dans
le Beaujolais, les femmes affligées de stérilité allaient racler une
pierre placée dans une chapelle isolée au milieu des prairies[2] ; à
Saint-Sernin-des-Bois, elles grattaient la statue de saint Fréluchot[3].
Près de Xamary, commune de Vonnas, dans l'Ain, une pierre placée
dans une vigne est réduite à un petit volume, à force d'avoir été
creusée par les gens qui, pour augmenter leur force virile, en
buvaient la poussière mélangée à certains breuvages. Quelques
femmes se rendaient à certaines heures de la nuit, dans un bois
près de Selignat où se trouvait une pierre dont elles détachaient,
après des invocations, des parcelles qu'elles administraient, dans un
breuvage, à leurs maris ou à leurs galants[4]. Pour faciliter les accou-
chements, les croyants emportaient des fragments d'une pierre qui
existait autrefois en Avensan, dans la Gironde[5]. Afin d'être préser-
vés des maladies, les pèlerins recueillent un morceau du Caillou de
l'Arraye, que l'on voit sur la route de Saint-Sauveur, dans les
Hautes-Pyrénées[6].

Les parcelles des pierres jouent surtout un rôle considérable dans
la médecine superstitieuse. L'usage est ancien, et si, la plupart du
temps, les poussières mélangées aux boissons des malades pro-
viennent de tombeaux ou de statues de saints, il en est que l'on
recueille sur des mégalithes ou des rochers naturels. Ceux qui sont
atteints de la fièvre vont gratter une énorme pierre brute à la
limite de Lussac-le-Château et de Persac (Vienne), désignée, on
ne sait pourquoi, sous le nom de Saint-Sirot, ou ils raclent la grosse
Pierre de Chenet, dans les mêmes parages, sur laquelle ils laissent,
comme offrande, des épingles et des liards. La poussière est mélan-

1. Leroux de Liney, *Le livre des Proverbes français* ; L. Dusevel, *Lettres sur le département de la Somme*, p. 174.
2. Claudius Savoye, *Le Beaujolais préhistorique*, p. 103.
3. J. Lex, *Le culte des eaux en Saône-et-Loire*, p. 40.
4. A. Callet, in *Rev. des Trad. pop.*, t. XVIII, p. 500.
5. F. Daleau, *Traditions de la Gironde*, p. 43.
6. Achille Jubinal, *Les Hautes-Pyrénées*, p. 134.

gée avec de l'eau, qu'ils boivent neuf matins de suite [1]. Dans la Bresse, les jeunes mères, pour apaiser les cris de leurs nourrissons, leur font prendre des fragments d'une pierre placée au milieu des vignes, au lieu dit Saint Clément, peut-être pour Saint-Calmant, commune de Vounas, dans l'Ain [2].

L'usage de détacher des fragments de tombeaux ou de statues de saints, qui est vraisemblablement une adaptation à des monuments chrétiens d'une pratique païenne en relation avec les gros blocs, a été constaté à une époque lointaine ; suivant une ancienne coutume dont parle Grégoire de Tours (VIe siècle), on raclait la pierre du tombeau de saint Marcel à Paris, et sa poussière, infusée dans un verre d'eau, passait pour un spécifique puissant contre plusieurs maladies [3]. Au XVIIe siècle, les pèlerins atteints de la fièvre ou du mal de dents raclaient ou mangeaient la pierre du tombeau de saint Thaumast à Poitiers, et les femmes la donnaient à leurs petits enfants pour les guérir du mal de dents [4]. On a relevé de nos jours de nombreux exemples de la croyance à l'efficacité des fragments tumulaires. Les paysans font des trous en forme de godets dans la pierre calcaire du tombeau du bienheureux Barthélemy Picqueray, placé dans une petite chapelle près de Cherbourg ; ils les emplissent d'eau, dans laquelle ils délaient la raclure de la pierre, bien réduite en poudre, et ils la donnent à boire à leurs enfants [5]. Les gens du voisinage de Déols (Indre) avalent, pour se guérir de la fièvre, la poussière du marbre d'un tombeau placé dans la crypte de l'église. A Cernay (Vienne), les parcelles provenant du grattage du tombeau de saint Sercin étaient mélangées à l'eau d'une fontaine du même nom ; celles de la pierre tombale de sainte Verge étaient mises dans les potions que l'on donnait aussi aux fiévreux [6].

Quelquefois cette pratique était associée au culte d'eaux guérissantes qui coulaient dans le voisinage. A Saint-Sernin des Bois, les pèlerins raclaient la statue de saint Plotat et en faisaient boire la

1. Beauchet-Fillet. *Pèlerinages du diocèse de Poitiers*, p. 526 ; Léon Pineau. *Le Folk-Lore du Poitou*, p. 510.
2. Fr. Renard. *Superstitions bressanes*, p. 22.
3. Dulaure. *Histoire de Paris*, t. I, p. 73.
4. Beauchet-Filleau. *Pèlerinages du diocèse de Poitiers*, p. 519.
5. Spalikowski. *Paysages et paysans normands*, p. 41.
6. A. de la Villegille, in *Bull. de la Soc. des Antiquaires de l'Ouest*, 1842 ; Beauchet-Filleau, *loc. cit.*, p. 525-526.

poussière aux petits rachitiques, après l'avoir délayée dans l'eau puisée à une fontaine [1]. Les fiévreux qui vont boire l'eau de la mare de Paizay-le-Sec, non loin d'une chapelle dédiée à sainte Marie l'Égyptienne, y mélangent un peu de poudre raclée à la pierre de l'ancien sanctuaire [2].

Il semble que certaines pierres, auxquelles on venait demander la guérison, avaient été, pour christianiser un peu la pratique, transportées dans des églises. Plusieurs anciennes chapelles du Beaujolais renfermaient ou renferment encore des pierres miraculeuses dont on racle la surface à l'aide d'un couteau ; la poudre ainsi obtenue est avalée par les patients et guérit une foule de maux. Celle qui se trouvait dans la chapelle de saint Ennemond, et qui etait efficace contre les maux de dents et les coliques, a été transportée dans la cour voisine ; mais elle est toujours honorée par les pèlerins encore nombreux qui ont conservé la foi à sa vertu, et, après s'être agenouillés au pied de l'autel, ils n'oublient pas la poudre miraculeuse, but réel de leur voyage [3].

§ 6. LES PIERRES DÉTACHÉES DU SOL

Le folk-lore des pierres extraites des carrières ou détachées des gros blocs, qui n'ont pas été taillées ou montées pour servir d'amulettes, est moins considérable que celui des rochers gigantesques ou anthropomorphes qui tiennent au sol. Toutefois, les faits recueillis, souvent par hasard, sont assez nombreux et assez intéressants pour qu'il soit utile de les rapporter à la suite de la monographie des grosses pierres, bien que les idées qui s'y rattachent soient rarement les mêmes.

L'usage de lancer une pierre pour affirmer un serment, qui accompagnait autrefois de véritables actes juridiques [4], n'est pas tombé en complète désuétude. Dans un conte de marins, un matelot qui se repent de s'être embarqué sur un navire, s'écrie : « Le diable m'emporte si j'y reviens. Si j'avais une pierre, j'en jetterais une. » Et celui qui a recueilli le conte ajoute en note que lorsqu'un matelot veut affirmer sa résolution de ne pas retourner de sitôt dans un

1. L. Lex. *Le culte des eaux en Saône-et-Loire*, p. 40.
2. Beauchet-Filleau, *loc. cit.*, p. 526.
3. Claudius Savoye. *Le Beaujolais préhistorique*, p. 100-101.
4. Jules Michelet. *Origines du droit français*, p. 260, 93.

endroit, il jette une pierre à la mer. En 1890, il vit un marin qui faisait la pêche des huîtres à Cancale, lancer un caillou dans la baie, en disant : « Adieu, Cancale et ses bateaux, je n'y reviendrai pas l'année prochaine, je jette ma pierre »[1]. C'est le seul exemple de cette sorte de rite qui ait été relevé en France ; mais il n'est probablement pas unique.

Une autre observance, dans laquelle intervient aussi, mais dans un but qui n'est pas le même, le jet de la pierre, semble tout aussi rare. En Bugey, pour obtenir protection ou secours, on dépose ou on jette une pierre dans une église, dans un cimetière, ou dans tout autre lieu béni. Une jeune fille de Saint-Martin-du-Mont était effrayée de partir la nuit pour une course urgente ; mais sa mère la rassura en lui disant : « Lorsque tu passeras devant le cimetière, tu y jetteras une pierre, et tu seras préservée de tout danger »[2]. Celui qui a noté cet acte n'en a pas indiqué le motif ; il est vraisemblable qu'il avait pourtant, car il s'intéressait de longue date aux choses populaires, essayé de le connaître. Mais ceux qui le pratiquaient, tout en ayant foi dans l'efficacité d'une coutume transmise par les ancêtres, n'avaient peut-être pu le renseigner. Il est possible que l'on ait cru autrefois que le jet de cette pierre au milieu de l'asile des morts était une action pieuse, comme le caillou ajouté aux murgers, et que les défunts, sensibles à cette prévenance, s'abstenaient d'épouvanter le voyageur, ou même devenaient ses protecteurs invisibles.

C'est à un ordre d'idées tout différent, bien qu'en relation avec les trépassés, que se rapporte une interdiction constatée en Wallonie, où l'on recommande aux enfants de ne pas jeter des pierres dans les haies le jour des Morts[3]. Comme, suivant une croyance très répandue, les défunts sortent alors de leur tombe, il est vraisemblable que cette défense existe en d'autres pays, en Basse Bretagne par exemple, où des gens assurent avoir entendu dans les haies le frôlement des âmes qui accomplissent après leur mort le pèlerinage qu'elles n'ont pu faire de leur vivant[4].

1. François Marquer, in *Rev. des Trad. pop.*, t. XVII, p. 177, et note.
2. A. Vingtrinier, in *Revue du siècle*, février 1900.
3. E. Monseur. *Le Folklore wallon*, p. 132.
4. A. Le Braz. *La légende de la Mort*, t. II, p. 127. A la page 70 du même ouvrage, un recteur dit à un monsieur de la ville qui étêtait des ajoncs avec sa canne, de s'abstenir de ce jeu, parce qu'il pourrait troubler les âmes du Purgatoire qui y accomplissent une pénitence.

Dans les régions montagneuses du sud-ouest de la France, on a tant de fois relevé la défense de lancer des pierres dans les lacs, qu'on peut la considérer comme générale : d'après les gens du pays, cet acte irrite les génies qui y font leur résidence, et un orage ne tarde pas à éclater.

La croyance à l'efficacité prophylactique de la pierre jetée ou poussée a été notée dans plusieurs régions de la France, où les gens de la campagne semblent encore persuadés, comme le superstitieux dont parle Théophraste, que l'on peut, au moyen de pierres lancées, neutraliser le mauvais effet de la rencontre d'une belette ou d'un autre animal reputé funeste. Les paysans de la Saintonge qui en voient une leur couper le chemin croient qu'elle leur présage une affaire avec une méchante femme, et ils se hâtent de pousser une pierre [1]; ceux du Dauphiné en jettent une, après avoir fait un signe de croix, avant de franchir l'endroit où la bête funeste a passé [2]; en Poitou, on marche à reculons en poussant trois pierres [3].

On a relevé dans plusieurs régions du Midi, des exemples d'une coutume où le jet des pierres est en rapport avec les choses du cœur. Un proverbe du Béarn y fait allusion :

> *Qui peyroutaye*
> *Amoureye.*

Qui lance de petites pierres — Fait l'amour [4]. L'auteur qui l'a consigné dans son recueil ajoute qu'il s'applique aux agaceries que se font les amants, et il le rapproche du vers de Virgile: *Malo me Galatœa petit.* En Provence, cette action n'est pas seulement un simple jeu. Au Beausset, dans l'arrondissement de Toulon, les jeunes gens vont s'asseoir, le jour de la fête ou un dimanche d'été, auprès des jeunes filles qui leur plaisent, et dévoilent leur amour en leur lançant de petites pierres. Si la jeune fille n'est pas d'humeur favorable aux désirs du galant, elle change de place, et va s'asseoir un peu plus loin. Si au contraire, elle veut encourager l'amoureux, elle prend à son tour de petites pierres qu'elle lui renvoie, en plaisantant, acte dont la signification est parfaitement claire dans le pays [5]. Dans le Mentonnais, à la procession de Saint Michel, les garçons

1. J.-M. Noguès, *Mœurs d'autrefois en Saintonge*, p. 118.
2. Auguste Ferrand, in *Rev. des Trad. pop.*, t. V, p. 414.
3. B. Souché. *Croyances*, p. 8.
4. V. Lespy. *Proverbes du Béarn*, p. 257.
5. Berenger-Féraud. *Superstitions et survivances*, t. II, p. 178.

jettent aussi de petits cailloux aux jeunes filles pour déclarer leur affection [1].

Les pierres servent aussi à des ordalies amoureuses. Les jeunes filles qui désirent se marier dans l'année lancent une pierre dans un trou du mur au-dessus du portail de la chapelle de Bon-Repos sur la route de Saint-Brieuc à Plérin. Comme dans les épreuves faites au moyen d'une épingle, il est nécessaire que l'objet parvienne à sa destination [2].

Les jeunes gens de Bréhat qui veulent entrer en ménage se rendent près du rocher du Paon, à l'extrémité de la falaise ; ils jettent de petites pierres dans la fente, et si celles-ci tombent droitement dans le gouffre sans toucher les parois, ils doivent se marier de suite ; dans le cas contraire, ils ont autant d'années à attendre que la pierre a frappé de coups [3]. Une coutume apparentée se pratique à Orcival (Puy-de-Dôme), but d'un pèlerinage célèbre, elle consiste à faire rouler une pierre du haut d'une montagne, autant de sauts elle fait, autant d'années avant le mariage [4].

Le jet de la pierre figure dans des légendes où il s'agit de déterminer un emplacement : un seigneur accorda pour construire la cathédrale de Dol, tout l'espace du terrain que pourrait parcourir une grosse pierre que saint Samson devait lancer [5]. Lorsque les gens de Circourt et ceux de Beuzemont étaient en désaccord pour savoir où s'élèverait une église commune aux deux villages, saint Bozon prit une grosse pierre la lança du côté de Circourt, puis s'en alla à Circourt en la reprenant au passage et, se retournant, la lança du côté de Beuzemont ; la pierre retomba pour la seconde fois au même endroit, et c'est là que fut bâtie l'église [6].

Ainsi qu'on l'a vu (p. 235-236) ceux qui passent dans les montagnes près d'un endroit où quelqu'un a trouvé la mort, ajoutent une pierre de souvenir à celles qui ont été jetées par leurs devanciers. Cet usage est aussi pratiqué aux abords des routes On rencontre assez fréquemment le long de celles de la région des Alpes-Maritimes, des points désignés en provençal sous le nom de *Frémo mouorto*, femme morte ; suivant une opinion générale, cette

1. J.-B. Andrews, in *Rev. des Trad. pop.*, t. IX, p 115.
2. Paul Sébillot. *Coutumes de la Haute-Bretagne*, p. 98.
3. Ernoul de la Chenelière. *Inventaire des Mégalithes des Cotes-du-Nord*, p. 54.
4. Dr Pommerol, in *Rev. des Trad. pop.*, t. XII, p. 444.
5. Paul Sébillot. *Petite Légende dorée de la Haute-Bretagne*, p. 107.
6. J.-F. Cerquand. *Taranis lithobole*, p. 12.

appellation perpétue le souvenir d'une mort accidentelle, causée le plus souvent par un crime. Tout passant doit jeter une pierre, sous peine de mourir dans l'année, sur *lou Clapier dé fremo mouorto*, tas de pierrailles *(clapier)* sur le chemin muletier qui conduit de Grasse à Caussoly. Une légende s'attache à *lou Clapier daou paour omé* à Entrevaux sur la route de l'ermitage de saint Jean-du-Désert. Ce « pauvre homme » était un brigand qui se dirigeait vers la demeure de l'ermite avec l'intention de la mettre à sac ; mais il tomba raide mort quelque temps avant d'y arriver. On l'enterra à côté de la route, et sur sa fosse, on éleva un tas de pierrailles en guise de tombeau. La punition avait été si terrible que l'on s'apitoya sur le sort du criminel, et depuis nul ne suit ce chemin sans jeter une pierre sur le clapier funéraire en disant : *Requiescat in pace per lou paour omé*[1].

Au commencement du XIXᵉ siècle, chaque fois que les gens du voisinage rencontraient sur le bord des routes des Alpes des monceaux de pierres disposés en prismes triangulaires ou en cônes, et qui étaient des tombeaux très anciens, ils ne manquaient pas, en quelque nombre qu'ils fussent, d'y poser une pierre. Les guides faisaient communément de longues et déplorables narrations sur l'origine de ces monuments frustes[2]. Une dévotion, une crainte superstitieuse, probablement traditionnelle, ont maintenu l'usage de ne point passer devant certains murgers sans y jeter soi-même une pierre[3]. La même pratique est usitée dans la Haute Cornouaille où les voyageurs qui rencontrent une croix érigée à la suite d'un accident lancent une pierre, non pas à sa base, mais dans la douve qui est auprès[4]. C'est vraisemblablement une survivance de l'usage plus ancien en relation avec les *murgers*, et il a été transporté avec une légère modification aux signes d'un autre culte.

La présence de ces tas de pierres, si communs dans l'est de la France, ne paraît pas avoir donné lieu à beaucoup de recherches. D. Monnier qui, vers 1825, en avait compté vingt-deux dans un seul bois[5], n'obtint probablement que des renseignements assez vagues, et c'est peut-être pour cela qu'il les rattache à un culte, alors que quelques-uns tout au moins marquaient probablement des sépul-

1. Paul Sébillot. *Les Travaux publics et les Mines*, p. 55-57.
2. Cambry. *Monuments Celtiques*, p. 253 254.
3. *Dictionnaire des sciences anthropologiques*, p. 781.
4. A. Le Braz. *La légende de la Mort*, t. II, p. 47.
5. D. Monnier et A. Vingtrinier. *Traditions*, p. 192-193.

tures. Dans plusieurs endroits et notamment dans l'Yonne on a trouvé des squelettes sous des *mergers*, et un merger du même département appelé la Chaumière des fées est aussi probablement un tertre funéraire [1]. Un écrivain franc-comtois a relevé à Etouvans dans le Doubs, la croyance à un revenant appelé le Monsieur des Murgers, qui accomplissait une pénitence posthume dans un bois [2]. Le nom qu'il porte semble indiquer qu'il avait été autrefois en relation avec un murger, disparu ou oublié, dont on lui avait donné le nom.

Des amas de pierres étaient destinés à rappeler le souvenir d'un acte d'injustice dont la mémoire doit être transmise à la postérité. L'un d'eux que l'on voit dans l'Yonne a été formé à travers les âges par les cailloux que les gens du pays y jetaient pour témoigner leur ressentiment à Mélusine, qui se tenait en cet endroit lors du siège d'Arthenay, qu'elle brûla, et dont elle fit tuer les habitants. Naguère encore les enfants de ce pays en se rendant à un apport qui se tient aux environs le jour de l'Ascension ne manquaient pas d'y jeter une pierre en disant : « Tiens, voila pour Mélusine » [3]

En Basse-Bretagne les conjurations de l'arc-en-ciel (p. 116-117) sont accompagnées d'un rite accessoire qui consiste, au moment où l'ayant aperçu, on désire le couper, à disposer des pierres en forme de croix ou à les amonceler.

On rencontre en nombre de pays des pierres dont le volume et le poids sont assez faibles pour qu'un homme seul puisse les manier, les disposer sur le sol, en faire des pyramides ou des constructions frustes, ou les ajouter à des monceaux déjà existants. A ces diverses catégories correspondent des coutumes, vraisemblablement anciennes qui sont en relation avec le folk-lore.

En Provence, dans le voisinage de la Sainte-Baume, qui attire depuis des siècles un grand nombre de pèlerins, on voit une multitude de petits tas de pierres, dont la signification est bien connue des gens du pays. La plupart sont en réalité des monceaux de témoignage accumulés par les gens pour attester qu'ils sont

1. *Dictionnaire des sciences anthropologiques*, p. 781. Ces tas de pierres, quelle que soit leur destination, s'appellent *merger* ou *murger* dans l'est, dans le midi *clapas* ou *clapier*, *chiron* dans le centre, *galgal* en Bretagne.
2. Ch. Thuriet. *Trad. du Doubs*, p. 430-431.
3. G. Moiset. *Usages de l'Yonne*, p. 88.

montés sur ces sommets. Mais il en est d'autres qui se rattachent à l'amour et à la fécondité.

Quelquefois ces pierres sont simplement posées sur le sol ; mais c'est la forme la plus rare, ou du moins celle qui a le moins frappé les observateurs. Je n'en ai rencontré jusqu'ici qu'une mention toute moderne, puisqu'elle est de 1900, bien que la coutume remonte à une époque lointaine. Les jeunes filles en quête d'un mari, après avoir fait une halte à l'oratoire de la Sainte-Baume, gravissent le saint Pilon, et y laissent un triangle que forment trois cailloux plats ; un quatrième est placé au centre. Si l'année suivante, elle retrouvent intact le *castellet*, l'augure est bon, et le mari désiré ne peut être loin [1]. Les garçons qui ont le projet d'épouser une jeune fille construisent aussi avec soin leur *moulon de joye* et prient mentalement sainte Madeleine de leur faire connaître si elle approuve leur choix ; lorsque, en revenant l'année d'après, ils revoient intact leur amoncellement, ils considèrent leur projet comme bien accueilli par la sainte, s'il a été dispersé ils sont persuadés que leur mariage ne serait pas béni par elle, et c'est une raison suffisante pour leur faire rechercher une autre fiancée [2].

Ces tas, lorsqu'ils étaient faits avant le mariage, n'étaient pas toujours destinés à des ordalies. D. Monnier visitant la Sainte-Baume en 1843, avait été frappé de la multitude de ceux que l'on voyait aux environs. Il interrogea trois jeunes gens qu'il vit monter sur ce sommet. C'étaient de simples ouvriers qui lui apprirent que c'était l'usage en Provence, que tout homme, avant de s'établir, vint au moins une fois dans sa vie faire une visite à la Sainte-Baume, et qu'il constatât par l'érection d'un tas de pierres, l'acquit de son pèlerinage [3]. Il était aussi fait par les jeunes époux mariés dans l'année et en 1819, Villeneuve-Bargemont disait qu'il était même jadis stipulé dans les contrats ; il était rare qu'il ne s'effectuât pas, car cette omission aurait été regardée comme devant entretenir la stérilité, et souvent un défaut de tendresse de la part du mari. Quelques petites pierres appelées *castellets* (petits châteaux) étaient le signe matériel de l'accomplissement de ce vœu [4]. Suivant une observation

1. M. J. de Kersaint-Gilly, in *Rev. des Trad. pop.*, t. XV, p. 457. (Fait constaté par l'auteur en 1900).
2. Bérenger Féraud. *Superstitions et survivances*, t. II, p. 120-121.
3. D. Monnier et A. Vingtrinier. *Traditions de la Franche-Comté*, etc., p. 195-196
4. Villeneuve-Bargemont, in *La Ruche provençale*, t. I, et *Compte-rendu des séances de l'Académie de Marseille*, 1819, cité par Béreuger-Féraud. *Superstitions et survivances*, t. II, p. 114-115.

toute récente (1887) pour que la sainte exauce les vœux des époux, il faut que ceux-ci fassent ensemble le castellet, et qu'ils accumulent, dans l'endroit le plus inaccessible et le plus solitaire, autant de pierres qu'ils désirent d'enfants [1].

Une coutume relevée dans un bourg du Cantal, se rattache aux nombreuses avanies que l'on fait subir aux maris que leurs femmes ont trompés ou battus. A Leinhac, on voyait un monticule, dit Peyral de Martory; autrefois les railleurs du pays forçaient le mari dont la femme avait une réputation de légèreté, à venir y déposer une pierre [2].

Des pierres amoncelées ou disposées en pyramides, ont une sorte de signification juridique dans quelques parties de la région alpestre; elles sont destinées à interdire le passage, soit des hommes, soit des troupeaux sur les héritages à l'entrée desquels on les voit. On en rencontre assez fréquemment dans les régions élevées de la Savoie.

La pratique qui consiste à placer des pierres sur les arbres fruitiers, a probablement pour origine une assimilation analogique entre la charge qu'on leur met et celle des fruits dont on désire qu'ils se couvrent. Les paysans des environs de Marseille ont l'habitude de disposer des pierres sur les branches des arbres, pour qu'ils donnent beaucoup de fruits [3]; dans la Gironde on place à l'endroit d'où partent les branches des pommiers, une pierre prise, le Vendredi Saint, dans le cimetière de la paroisse où l'on habite [4]; dans l'Albret, si un arbre à fruit ne produit pas, on pose sur sa coupe, quand il est en fleur, une pierre ramassée dans une autre commune [5].

On a relevé en Basse-Normandie un usage qui se rattache à l'idée, fort répandue, suivant laquelle on peut se débarrasser d'un mal en le transmettant à un objet inanimé. Dans la forêt d'Andaine, les fourchets des arbres sont chargés çà et là, de pierres plates superposées qu'on appelle les châteaux. Les personnes atteintes de douleurs, doivent les disposer à la hauteur du mal et dire un *Pater*

1. Bérenger-Féraud. *Superstitions et survivances*, t. II, p. 182-183. Le mari pouvait assurer davantage le succès du pèlerinage en allant chercher dans le bois un morceau de gui, pour le placer à la ceinture de sa femme.
2. Durif, *Le Cantal*, p. 295.
3. Regis de la Colombière. *Les Cris de Marseille*, p. 281.
4. F. Daleau. *Trad. de la Gironde*, p. 25.
5. L. Dardy. *Anthologie de l'Albret*, t. I, p. 273.

et un *Ave* en plaçant chacune. Le mal les quitte et passe dans la pierre ; mais celui qui les dérangerait attraperait la maladie [1].

Des pierres peuvent, moyennant certaines conditions, servir à des maléfices destinés à provoquer des accidents. Cette coupable coutume a été constatée en plusieurs endroits de la Haute-Bretagne, où l'on donne des détails assez précis sur son emploi. Aux environs de Moncontour, si l'on met une pierre sur un chemin en disant : « Voilà pour le chariot », le premier véhicule qui y passe est certain de verser, et plus la pierre est petite, plus le danger est grand. Lorsque le chariot est versé, une voix se fait entendre à la porte de celui qui est cause de l'accident, et elle crie : « Viens déverser ce que tu as versé ! » jusqu'à ce que cette personne ait été aider à relever le chariot [2]. En Berry, les Pierres caillasses ou Pierres sottes n'ont pas besoin d'être conjurées pour nuire aux voyageurs ; elles viennent d'elles-mêmes se placer sur le chemin. Ce sont des pierres en calcaire caverneux, dont les trous nombreux et irréguliers donnent facilement l'idée de figures monstrueuses. Quand les inspecteurs des routes les rencontrent, ils les font briser ; si on ne se dépêche pas de le faire, elles quittent le bord du chemin où on les a rangées et se mettent, de nuit, tout en travers du passage, pour faire abattre les chevaux et verser les voitures [3].

Une coutume enfantine, encore usitée dans les Vosges, et dont le sens n'est pas très clair, a une forme quasi rituelle : si un enfant, accusé à tort de vol, veut prouver son innocence, il doit aller, en marchant à reculons, chercher une pierre dans le cimetière [4]. Il est probable que cette action n'était pas autrefois aussi simple, et qu'il s'y joignait des circonstances accessoires, peut-être un serment sur la pierre, ou une formule dans laquelle les morts étaient pris à témoins.

Les enfants liégeois emploient couramment une pratique qui semble une réminiscence d'une coutume jadis en usage parmi les adultes, et qui aurait eu pour but de constituer un lieu d'asile. Lorsque dans le jeu du Chat perché, les perchoirs ne sont pas assez nombreux, on convient de rendre inviolable le joueur qui se trouve

1. J. Lecœur. *Esquisses du Bocage normand*, t. II, p. 112.
2. Paul Sébillot. *Les Travaux publics*, p. 32 ; Paul Sébillot, in *Rev. des Trad. pop.*, t. XVI, p. 399.
3. George Sand. *Légendes rustiques*, p. 11-12.
4. L.-F. Sauvé. *Le Folk-Lore des Hautes-Vosges*, p. 286.

sur une pierre de taille [1] ; à Rennes où l'immunité est accordée aux joueurs pourvu qu'ils ne touchent pas la terre, ils se mettent la plupart du temps en équilibre sur un fragment de pierre [2].

Des êtres qui ne sont plus de ce monde, des personnages sacrés ou fantastiques viennent s'asseoir sur certaines pierres. Quelquefois même les hommes les disposent tout exprès pour qu'elles leur servent de sièges. En Basse-Bretagne, quand le feu de la Saint-Jean a fini de flamber, et que la prière d'usage a été récitée, tout le monde, rangé sur une file, se met à marcher en silence autour du brasier. Au troisième tour, chacun ramasse un caillou et le jette dans le feu. Dès que les vivants ont disparu, les morts qui ont toujours froid, viennent s'asseoir, pour se chauffer, sur les pierres qui ont été mises là à leur intention. Le lendemain les vivants viennent visiter le feu de la veille. Celui dont la pierre a été retournée peut s'attendre à mourir dans l'année [3]. Cette coutume existait au commencement du XVIIe siècle : Plusieurs mettoient des pierres auprès du feu que chaque famille a coustume d'allumer la veille de la feste de saint Jean-Baptiste, afin que leurs pères et leurs ancestres vinssent s'y chaufer à l'aise [4]. L'usage est signalé dans le Morbihan en 1824 [5]. Dans quelques pays de l'Ouest et du Sud-Ouest, ce n'est pas pour les défunts que l'on a cette prévenance. Dans la Gironde, lorsque le feu est mort, on place une grosse pierre au centre du foyer ; c'est sur elle que la Vierge viendra s'asseoir la nuit pour se peigner [6]. En Poitou, où l'on jette dans le brasier des pierres selon la grosseur des raves que l'on veut avoir, on dit que la bonne Vierge vient s'asseoir sur la plus jolie de ces pierres : le lendemain matin, on y voit de ses beaux cheveux d'or [7].

Les pierres placées dans le feu de la Saint-Jean n'étaient pas toujours destinées à servir de sièges à des personnages ; suivant un dicton béarnais, on y en plaçait trois, l'une contre le sort, l'autre contre la male mort, la troisième contre les sorcières. C'était une

1. Jules Delaite. *Glossaire des Jeux wallons*. Liège, 1889, p. 14.
2. Louis Esquieu. *Les Jeux de l'Enfance à Rennes*. Rennes, 1890, p. 42.
3. A. Le Braz. *La légende de la Mort*, t. II, p. 112-113.
4. H. Gaidoz. Vie de Michel Le Nobletz, in *Revue Celtique*, t. II, p. 485.
5. Lettres morbihannaises de la comtesse de Morval. *Lycée armoricain*, t. IV, p. 455 ; cité dans A. Le Braz, p. 113, note ; cf. aussi Vérusmor. *Voyage en Basse-Bretagne*, p. 310.
6. F. Daleau. *Traditions de la Gironde*, p. 52.
7. Léon Pineau. *Le Folk-Lore du Poitou*, p. 499.

sorte de conjuration qui peut-être était accompagnée de formulettes[1].

Dans les Deux-Sèvres, quand les flammes du bûcher allumé à cette fête sont à peu près éteintes, un des plus forts de l'assistance roule au milieu du feu la plus grosse pierre qu'il peut trouver. On espère par ce moyen avoir de plus grosses citrouilles ou de plus belles rabes (bettes champêtres). En d'autres parties du Poitou, on choisit les pierres suivant la grosseur des raves que l'on veut avoir ; le même usage est observé dans la Creuse, où l'on danse autour du brasier en y jetant des pierres de la grosseur des raves que l'on désire[2].

Plusieurs légendes de la Haute-Bretagne racontent comment on parvint à éloigner des êtres qui avaient l'habitude de s'asseoir sur certaines pierres ; une revenante venait depuis bien des années s'agenouiller sur un gros caillou bleu placé près d'une fontaine, et elle y faisait pénitence à partir de dix heures du soir. Deux jeunes gens s'amusèrent à faire du feu toute la journée sur la pierre, et, un peu avant l'heure où se présentait la femme, ils balayèrent les cendres. Lorsque la revenante s'agenouilla comme d'habitude, elle se brûla, et maudit les imprudents qui l'obligeaient à recommencer, la veille du jour où elle devait être terminée, une pénitence qui durait depuis deux cents ans.[3]. Pour se débarrasser du Fersé, lutin qui, sous l'aspect d'un poulain, s'asseyait tous les soirs sur une pierre, et réclamait avec instance la bride qu'on lui avait prise, on la fit chauffer au rouge, et il s'y brûla si dur que jamais il n'est revenu. On éloigna de la même manière une truie noire qui n'était autre qu'une fille métamorphosée par les sorciers[4].

Les pierres de petite ou de moyenne dimension figurent très rarement dans les contes populaires français, je n'en connais même qu'un exemple : le héros qui doit rapporter les clés d'or qu'une princesse a jetées dans la mer, place, sur le conseil d'une jument

1. V. Lespy. *Proverbes du Béarn*, p. 161.
2. Léo Desaivre. *Le Noyer et le Pommier*, p. 4 ; L. Pineau. *Le F.-L. du Poitou*, p. 499 ; *R^e ue des langues romanes*, 1884, p. 271, cité par V. Lespy, l. c.
3. Paul Sébillot. *Traditions et superstitions de la Haute-Bretagne*, t. I, p. 247.
4. Paul Sébillot. *Contes de la Haute-Bretagne*, t. II, p. 287-288 ; *Trad. et superstitions*, t. I, p. 293 ; En Basse-Bretagne, c'est à l'intérieur de la maison qu'est le caillou sur lequel s'asseyent le Teuz-ar-Pouliet, un lutin bienfaisant, le Bouffon Noz, et le procédé employé est le même (F.-M. Luzel. *Légendes chrétiennes de la Basse-Bretagne*, t. II, p. 176-177, 343 ; *Veillées bretonnes*, p. 78-79 ; F. Le Men, in *Rev. Celtique*, t. I, p. 423). En Haute-Bretagne, un lutin fouleur est aussi brûlé, mais il étrangle l'homme qui lui a fait cette mauvaise farce. (*Trad. de la Haute-Bretagne*, t. I, p. 175).

blanche, une pierre bien droite à l'arrière de son navire, et quand il a frappé trois coups dessus avec une baguette, il voit sortir de l'eau un petit homme qu'il contraint à lui rapporter les clés [1].

Des pierres que l'on rencontre à la surface du sol ou à une petite profondeur, ou que l'on trouve sur le sable des grèves et dans le lit des ruisseaux, passent pour avoir de grandes vertus, soit en raison des circonstances particulières qu'elles présentent, soit à cause de leur rareté.

Les pierres naturellement trouées sont regardées comme pouvant exercer une grande influence sur les êtres et sur les choses. La croyance est ancienne : Thiers cite parmi les superstitions courantes au XVIIe siècle, celle qui consiste à « attacher une pierre percée au cou d'un cheval qui hennit trop, afin de le faire taire, ou à attacher à la queue d'un asne une pierre afin de l'empêcher de braire [2] ». Maintenant encore cette pratique est assez usitée : Dans la Suisse romande on pend à la crèche du cheval une de ces pierres, pour le garantir du *foulta* (lutin) qui noue sa crinière [3]. Dans l'est de la France, celle que l'on découvre sans la chercher, évite l'effet des sortilèges à l'étable dans laquelle elle est suspendue, et toute vache stérile y devient pleine [4]. En Wallonie, un silex troué préserve le bétail des maléfices ; placé sous l'oreiller des gens ou pendu par une ficelle au dessus de la porte, il les met à l'abri du cauchemar [5].

Vers le milieu du siècle dernier, les filles du Pollet se mettaient en peine de chercher et de recueillir sur le rivage une pierre blanche d'une forme particulière, qu'elles nommaient la Pierre du bonheur, et à laquelle elles attribuaient le pouvoir d'accorder la prospérité, de délivrer de tout danger et de leur amener en temps convenable un bon mari [6]. Jadis, à Plouezec, près de Paimpol, le recteur bénissait des cailloux blancs que l'on trouve sur une des grèves de cette commune, et les marins du pays les mettaient dans de petits sachets de toile, persuadés qu'en les ayant sur leur poitrine ils ne pouvaient se noyer [7].

1. Paul Sébillot. *Contes de la Haute-Bretagne*, t. III, p. 138.
2. *Traité des Superstitions*, ch. 30.
3. E. Rolland. *Faune pop.*, t. IV, p. 198, d'après Quiquerez. *Souvenirs et traditions* ; A. Daucourt. in *Archives suisses des trad. pop.*, t. VII, p. 184.
4. Ladoucette. *Mélanges*, p. 443.
5. E, Monseur. *Le Folklore wallon*, p. 89 90.
6. Amélie Bosquet. *La Normandie romanesque*, p. 176 177, d'a. Schoberl. *Excursions in Normandy*, t. I, p. 254.
7. Paul Sébillot. *Légendes de la Mer*, t. I, p. 280.

En Saintonge, on vendait, pour enrayer le mal de tête, des espèces de petits cailloux ronds, appelés pierres à migraines, que l'on portait sur soi [1]. Dans la Lozère, des cailloux roulés de variolite, enfermés dans des sacs suspendus au cou du bélier préservent le troupeau des maladies [2]; les bergers du Vivarais emploient de la même manière la pierre de la pigote (clavelée) et celle du « véré » variole [3]. A la chapelle Saint-Mériadec, on a vu longtemps, déposés sur l'autel du sud, trois cailloux de quartz avec lesquels les paysans se frottaient pour être guéris du mal de tête [4].

Il était autrefois d'usage dans le Puy-de-Dôme, de faire chauffer au rouge, pour arrêter la dysenterie, un caillou blanc de quartz ou de felspath, et de le placer ensuite tout bouillant dans du lait [5]. Dans le centre des Côtes-du-Nord, neuf petits cailloux blancs ramassés sur un chemin où un enterrement a passé depuis peu, sont, bouillis dans du lait, efficaces pour les fluxions de poitrine. Le même remède, mais sans la circonstance de la trouvaille, est employé en Anjou [6]. On trouve dans la montagne de Sassenage en Dauphiné, dit un voyageur du XVIIe siècle, certaines petites pierres qu'elle produit, qu'on nomme précieuses à cause de la propriété qu'elles ont de guérir les maux d'yeux [7].

Parmi les nombreux remèdes usités dans la région girondine pour guérir la marée, enflure qui vient à la suite d'une opération quelconque ou d'une blessure, figurent souvent neuf cailloux que l'on fait bouillir avec divers ingrédients végétaux, aussi au nombre de neuf, dans un pot ; le contenu est versé dans une grande terrine, le piché posé dans l'infusion la gueule en bas. On recouvre le tout d'un linge, on appuie la partie malade sur le pot, et si l'on entend la *marée* (l'eau) monter dans le piché tandis que les objets restent dans la terrine, le mal s'en va [8].

La croyance si souvent constatée, suivant laquelle on peut se débarrasser d'un mal en le transmettant à un objet inanimé, a été constatée à l'île de Sein, où les fiévreux font déposer au pied des

1. J. M. Noguès. *Mœurs d'autrefois en Saintonge*, p. 162.
2. Cord et Viré. *La Lozère*, p. 139.
3. H. Vaschalde. *Les pierres mystérieuses du Vivarais*. p. 33-34.
4. Rosenzweig. *Rép. arch. du Morbihan*, p. 12.
5. Dr Pommerol, in *Rev. des Trad. pop.*, t. XV, p. 659.
6. Lionel Bonnemère, *ibid*, t. II, p. 540.
7. Jordan. *Voyages historiques*, p. 263.
8. F. Daleau. *Traditions de la Gironde*, p. 41.

menhirs neuf galets enveloppés dans le mouchoir des malades ; celui qui le ramasse prend la fièvre[1]. En Poitou, on met dans une petite bourse autant de petits cailloux que l'on a de verrues, et on la place sur une route ; celui qui s'emparera de la bourse les attrappera[2].

1. Joanne. *Guide en Bretagne.*
2. B. Souché. *Croyances, etc*, p. 19.

CHAPITRE IV

LES EMPREINTES MERVEILLEUSES

A la surface des rochers qui émergent du sol, sur les tables de recouvrement des dolmens, au flanc des menhirs ou des piliers naturels, on remarque des creux dont les formes éveillent des comparaisons avec celles des êtres ou des choses. Plusieurs reproduisent avec une fidélité plus ou moins grande des parties du corps humain, des pieds ou des genoux d'animaux, ou des dépressions qui ressemblent à des ustensiles. Ce sont pour la plupart des jeux de nature, parfois complétés de main d'homme ; quelquefois aussi il s'agit de véritables gravures, d'entailles, de ces creux réguliers appelés écuelles ou bassins, qui remontent à une époque si ancienne que l'on n'en connaît plus au juste la destination. Le peuple que les empreintes naturelles étonne, et qui ignore l'origine ou le but de celles qui sont intentionnelles, a essayé de les expliquer, comme les divers phénomènes qui excitent sa curiosité, sa crainte ou son admiration, par des interventions surnaturelles, ou par des circonstances merveilleuses qui se lient à des actes accomplis par des êtres supérieurs, des saints, des héros, ou même par des animaux réels ou fantastiques.

Ce besoin d'explication a suggéré sous toutes les latitudes des noms ou des légendes, et l'on rencontre aux périodes historiques les plus reculées des traits analogues à ceux que l'on a relevés tant de fois dans la tradition contemporaine. C'est ainsi que, pour ne parler que de l'antiquité classique, on faisait voir sur un roc près de Tyras en Scythie l'empreinte du pied d'Hercule, longue de deux coudées [1], comme on montre actuellement celles de Gargantua, presque aussi démesurées. La donnée était assez répandue pour que

1. Hérodote, l. IV, c. 82.

Lucien en fasse la charge dans le récit humoristique où son voyageur imaginaire aperçoit dans une île l'empreinte de deux pieds, l'un d'un arpent, l'autre plus petite, qui étaient celles d'Hercule et de Bacchus [1].

On voyait dans la grotte du centaure Chiron les dépressions laissées par le coude des dieux, qui s'y étaient assis au banquet nuptial de Thétis et de Pelée [2]; un pas de cheval, encore visible au temps de Cicéron, sur un roc près du lac Régille, était celui du cheval de Castor [3]. Dans le sud de l'Italie les vaches d'Hercule avaient imprimé leurs traces comme sur de la cire molle dans un chemin pierreux. Les habitants du Caucase indien montrèrent à Alexandre la grotte de Prométhée et les traces de la chaîne qui tenait ce demi-dieu attaché [4].

Ces traits que les anciens auteurs nous ont conservés, pour ainsi dire par hasard, et sans y attacher beaucoup d'importance, prouvent qu'à l'époque où ils écrivaient, on connaissait des dépressions que les gens du voisinage attribuaient aux dieux ou aux personnages mythologiques. On y trouve des exemples des trois ordres d'idées générales, basées sur l'aspect physique du phénomène, d'après lesquels j'ai classé les nombreuses empreintes que l'on rencontre, souvent accompagnées de légendes, dans les divers pays de langue française ; a) Empreintes anthropomophes. b) Empreintes animales. c) Empreintes d'ustensiles ou d'objets.

L'enquête ouverte, il y a dix-sept ans, par la *Revue des traditions populaires* sous la rubrique « Empreintes merveilleuses » [5] et qui, à la fin de 1903, comprenait 225 numéros, fournit aussi beaucoup de faits qui rentrent dans cette classification. Souvent même ceux réunis par M. René Basset, et qui proviennent surtout de l'Afrique, de l'Asie, du Nouveau Monde, de l'Océanie, présentent des épisodes qui, en faisant abstraction des détails dûs à la nature du pays ou à l'état de civilisation, sont sensiblement parallèles aux explications légendaires, non plus seulement de l'aspect matériel des dépressions, mais des actes qui les ont produites, dont on a relevé des témoignages si variés dans les provinces de l'ancienne Gaule.

1. *Histoire véritable*, l. II, c. 7. La dimension de l'empreinte d'Hercule semble une moquerie de celle donnée par Hérodote, celle de Bacchus vise un autre fait.
2. Stace. *Achilléide*, ch. I, v. 109-110, cité par R. Basset, in *Rev. des Trad. pop.*, t. XII, p. 616.
3. *De la nature des dieux*, l. III, c. 5.
4. Diodore de Sicile, l. IV, c. 24 ; l. XVII, c. 83.
5. Cf. les tables à partir du t. II.

§ 1. LES EMPREINTES ANTHROPOMORPHES.

Les plus nombreuses de toutes les empreintes légendaires sont anthropomorphes, et dans cette série celle de pieds humains tiennent le premier rang ; il est en effet assez fréquent de voir sur les rochers des dépressions qui rappellent la trace que laisserait sur une matière molle un pied chaussé, ou, plus rarement nu ; parfois elle est grossièrement tracée, mais aussi elle est parfois assez exactement dessinée. C'est ainsi que sur des rochers au bord de la mer ou dans la falaise, à l'endroit où, pendant des siècles, ont débarqué les pêcheurs ou sur le sentier rocheux qu'ils suivaient, leurs pas ont fini par user des parties friables et par y former une sorte de pied en creux plus grand que nature. A Saint-Cast, sur le littoral des Côtes-du-Nord, on en voyait naguère deux, à quelques centaines de mètres l'un de l'autre, qui suivant les gens du lieu, avaient été imprimés par le saint lors de son arrivée dans le pays auquel on a donné son nom. On observe la même chose dans certains sentiers de l'intérieur ; mais les explications simples ne sont pas toujours admises par les gens du voisinage, qui attribuent à des causes merveilleuses ces jeux de nature ou ces ressemblances accidentelles.

Les uns commémorent le passage de personnages surnaturels ou gigantesques, d'autres témoignent des efforts qu'ils ont faits en prenant leur élan, ou ils attestent leur puissance, assez considérable pour que les rochers les plus durs s'amollissent un moment pour recevoir, comme une cire molle, l'impression des diverses parties de leur corps.

On rencontre assez rarement les empreintes des pieds de fées et il en est peu qui soient accompagnées de légendes : à Bouloire (Sarthe) les paysans montraient le pas d'une fée sur un des gros blocs de grès qui faisaient partie de la réunion de peulvans appelée cimetière des sorcières [1]. Dans la région centrale des Côtes-du-Nord, les Margot la Fée ont marqué leur pieds ou les clous de leurs sabots sur les blocs qui parsèment les collines où la tradition place leur résidence [2]. A Soucelles, en Anjou, une fée qui s'élançait du dolmen de Pierre Cesée pour franchir le Loir, y a profondément imprimé son talon [3]. Dans la Creuse non loin du Puy des Fades à Bord Saint Georges, la

1. A. Maury. *Les fées du moyen âge*, p. 50.
2. Paul Sébillot. *Légendes locales*, t. 1, p. 91.
3. L. Bousrez. *L'Anjou aux âges de la pierre*, p. 47.

reine des fées, dans un moment de fureur, a frappé si fortement le roc, qu'elle y a laissé sa marque [1]. Avant de s'en aller du pays, la fée de la Barma et l'une de ses compagnes, outrées de colère, fappèrent du pied le roc sur lequel elles se trouvaient, et on y montre leur empreinte [2].

Des fées ont, en quittant le châteaux où elles avaient résidé, gravé leurs pieds à l'endroit où elles les posèrent pour la dernière fois. Celui de Mélusine se voyait sur l'appui d'une fenêtre du château de Mervent, d'où elle s'envola après s'être changée en serpent [3], et celui de la fée qui avait épousé un seigneur à la condition qu'on ne prononcerait jamais le mot « Mort », était naguère encore visible sur les créneaux du château de Ranes [4].

Je n'ai jusqu'ici relevé qu'une seule empreinte de lutin ; deux rochers au milieu d'un pré au village de la Routoire en Plémy (Côtes-du-Nord), sont chacun marqués de pieds de grandeur différente. Mourioche, lutin protéiforme, très populaire en Haute-Bretagne, et sa fille, les y ont gravés en rasant la terre de trop près dans leurs ébats nocturnes [5].

Les géants sont représentés par des traces assez nombreuses. Le pied de Gargantua se voit sur un rocher voisin de Saint-Jacut du Mené, d'où il s'élança pour aller retomber sur une autre pierre à trois kilomètres de là, où l'on montre un second pied [6]. A Carolles (Manche), à Plévenon (Côtes-du-Nord), ses souliers sont marqués sur le roc à l'endroit où il prit son élan pour faire un bond prodigieux qui, par dessus un vaste espace de mer, le fit arriver à Jersey [7]. A Saint-Priest-la-Plaine, un pied gigantesque, chaussé d'un sabot, est appelé le Pas de Gargantua [8].

Les traces de Samson, qui est parfois en relation avec Gargantua, se rencontrent surtout dans l'Est. Un bloc erratique de l'Ain, appelé Pierre à Samson, a deux excavations que l'on considère comme la marque du pied et de la main de ce personnage qui s'en servit pour jouer avec Gargantua [9].

1. Duval. *Esquissses marchoises*, p. 12.
2. J.-J. Christillin. *Dans la Vallaise*, p. 76.
3. Leo Desaivre. *Le Mythe de la Mere Lusine*, p. 33.
4. Amélie Bosquet. *La Normandie romanesque*, p. 99.
5. Paul Sébillot. *Légendes de la Haute Bretagne*, t. I, p. 93.
6. Ernoul de la Chenelière. *Mégalithes des Côtes du-Nord*, p. 38.
7. Paul Sébillot. *Gargantua*, p. 157; *Litt. orale*, p. 30, 31, 45.
8. M. de Cessac. *Mégalithes de la Creuse*, p. 45.
9. A. Falsan et E. Chantre. *Les anciens glaciers du Rhône*, t. I, p. 6.

Ce même géant s'amusait à lancer du haut de la montagne de Rouet sur la rive opposée de la rivière d'Endre, d'énormes blocs qu'on appelle la *Petado de Samsoun*. Un jour il voulut changer de quartier et passer sur la montagne de Saint-Romain ; il franchit cette distance en deux enjambées, son pied resta empreint sur le rocher où il se posa, et où l'on voit en effet un creux dessinant exactement le pied droit d'un homme [1].

Jésus-Christ lui-même, ou la Vierge, ont laissé en plusieurs endroits des témoignages de leurs pérégrinations légendaires. A Arleuf (Nièvre), deux cavités en forme de semelles sur deux grosses pierres, sont connues sous le nom de souliers du Bon Dieu [2]. A Saint-Symphorien-de-Marmagne une petite cuvette est la marque des pas de Notre-Seigneur, auprès est celle de son bâton, et il en existe une semblable à Uchon ; à Lognes un menhir qui a une dépression s'appelle le Pas Dieu [3]. Sur le sentier qui conduit à Notre-Dame du Haut, près de Moncontour (Côtes-du-Nord), une empreinte de pied d'enfant est celle du petit Jésus que la Vierge, fuyant la colère d'Hérode, déposa là un instant [4]. Lorsque la mère de Dieu parut dans la vallée d'Héas, elle s'assit sur la pierre de Notre-Dame et la marque de son pied y est restée [5]. A la Grande Verrière, on montre sur l'une des pierres de la fontaine du Bon Dieu le pied de l'enfant Jésus qui vint s'y désaltérer [6].

Une grosse pierre supportée par quatre plus petites, à Saint-Léger en Ivelines (Seine-et-Oise), passe pour avoir servi de marche-pied à la Vierge au moment de son ascension ; on ajoute même qu'elle a gravé son pied sur ce grès, où l'on ne voit actuellement aucune cavité semblable [7]. Près de la chapelle Saint-Laurent (Deux-Sèvres), les dévots révèrent le Pas de la Vierge, au dessous duquel on remarque, sur le même rocher naturel, les griffes du Maudit. La Vierge, poursuivie par le diable, quitta la terre en ce lieu pour s'envoler au ciel, pendant que le rocher, s'amollissant sous les griffes du diable, le retenait prisonnier [8].

1. Paul Sébillot. *Gargantua*, p. 303.
2. H. Marlot, in *Rev. des Trad. pop.*, t. XI, p. 529.
3. Bulliot et Thiollier. *La mission de saint-Martin*, p. 316 ; Ph. Salmon. *Dict. arch. de l'Yonne*, p. 117.
4. J.-M. Carlo, in *Rev. des Trad pop.*, t. VII, p. 427.
5. A.-L. Milin. *Voyage dans le Midi de la France*, t. IV, p. 532.
6. L. Lex. *Le culte des eaux en Saône-et-Loire*, p. 45.
7. *Bull. archéologique*, t. II, p. 263.
8. Léo Desaivre, in *Rev. des Trad. pop.*, t. IV, p. 330.

Trois vestiges des pas de la Vierge sont marqués sur une pierre à Ménéac (Morbihan)[1]. D'autres y voient un pied et un genou, et entre ceux-ci, deux pieds d'enfants : la Vierge est passée par là en se rendant de Nazareth en Égypte ; quelques-uns disent que l'Enfant Jésus et sa mère s'agenouillèrent sur cette pierre au moment du passage d'une procession[2]. On montre les cinq doigts des pieds de Marie, ainsi que le sabot d'un cheval, sur les blocs de la Font de l'Espeau, dans la Creuse[3]. La roche où elle se tenait au sommet des Pareuses, lors d'un terrible incendie qui menaçait la ville de Pontarlier, et qu'elle éteignit par des torrents de pluie, a gardé la trace de son pied[4], de même que le bloc sur lequel elle se plaça, quand elle défendit à la Peste, — dont on voit aussi le pied à une petite distance — d'entrer dans la paroisse d'Ergué-Gaberic[5]. La Vierge de la Val, qui, déguisée en mendiante, avait quitté sa chapelle pour se rendre à Amions, frappa la pierre de la Croix de la Cale (près de Chassenay), où son talon (*cale*) est resté marqué[6]. Une roche schisteuse à Saint-Coulitz (Finistère) se nomme *Roc'h ar Verhès*, Pierre de la Vierge, parce qu'elle y apparut aux siècles passés ; mal reçue par les habitants qui la poursuivirent à coups de pierres, elle s'en fut de l'autre côté du ravin, où on lui éleva un sanctuaire. La pierre a plusieurs cupules ; les deux plus grandes se sont formées sous les pieds de la Vierge, les plus petites correspondent aux cailloux qu'on lui jeta[7]. Deux dolmens dans le bois des Pierres-Folles à Commequiers (Vendée) ont, le premier l'empreinte d'un pied droit que l'on dit être celui de Satan ; l'autre, celle d'un pied gauche, est celui de la Vierge. Ils sont opposés, et l'on raconte que la Vierge les fit en poursuivant le diable[8].

Saint Martin occupe le premier rang parmi les bienheureux auxquels on attribue des empreintes, même sans ajouter aux siennes celles des fers de sa monture, dont il sera question plus loin. Les unes et les autres sont nombreuses dans le centre de la France. Ces noms et les légendes qui les accompagnent tiennent sans doute à la popularité de l'apôtre des Gaules, mais il est permis de penser que

1. Abbé Mabé. *Antiquités du Morbihan*, p. 445.
2. E. Herpin, in *Rev. des Trad. pop.*, t. XIX, p. 51.
3. M. de Cessac. *Mégalithes de la Creuse*, p. 16.
4. Ch. Thuriet. *Trad. pop. du Doubs*, p. 467.
5. F. Le Men, in *Rev. Celtique*, t. I, p. 428.
6. Noélas. *Lég. foréziennes*, p. 377.
7. P. du Châtellier, in *Soc. arch. du Finistère*, t. XXVIII (1901), p. 3-4.
8. Léo Desaivre. *Le Monde fantastique*, 1882, p. 22.

plusieurs de ces dépressions ont été placées sous son patronage par ses disciples afin de détruire le culte païen dont elles étaient l'objet.

Ainsi que cela est naturel, on en a relevé beaucoup dans le pays de Tours où il résida et où l'on vénérait son principal sanctuaire. A Sublaines, à Continvoir, à Saint-Epain, à Cinais, des pierres qui tiennent au sol portent le nom de Pas de Saint-Martin ; à Luzillé la Pierre de saint Martin est un polissoir, la trace des instruments qu'on a aiguisés dessus, est, pour les gens du pays, celle du pas du saint [1] ; à Viabon (Eure-et-Loire), deux cavités sont la marque de son pied et de son genou ; c'est sur cette pierre qu'il s'agenouilla un jour que, s'étant égaré, il ne savait de quel côté aller pour trouver un village ; sa prière fut exaucée, car en relevant la tête, il vit devant lui la croix du clocher de Viabon [2]. Près de Corbigny (Nièvre) on voit deux pas de saint Martin qui se reposa en ce lieu ; l'un est sur une roche, qui représente en creux la forme d'une sandale [3]. Les pâtres de la Creuse donnent le nom du talon, des doigts et des pieds de saint Martin à des pierres qui avoisinent un rocher creusé en berceau [4]. A Iffendic (Ille-et-Vilaine) une pierre à bassin est connue sous le nom de Pas de saint Martin [5] ; à Pommiers, près de Soissons, on montre sur une roche le pas de saint Martin [6].

D'autres empreintes, généralement situées dans des pays où leurs auteurs sont l'objet d'un culte, forment une sorte d'attestation de leur passage ; souvent elles se lient à des épisodes de leur légende, mais parfois le nom seul a survécu. Le Pas de saint Brice est gravé à Cléré (Indre-et-Loire) sur une pierre couchée [7], celui de saint Antoine sur un grès de la forêt de Villers-Cotterets [8] ; à Magny (Yonne) une roche est dite Pas de saint Germain [9]. A Saint-Cloud, les pèlerins vont voir, au coin d'une petite rue qui conduit à la place de l'Hôtel-de-Ville, un pavé un peu plus grand que les autres, sur lequel on distingue une dépression qu'ils regardent comme la marque du pied du saint, et ils l'appellent Pas de saint Cloud [10]. Dans le chemin qui con-

1. L. Bousrez. *Inventaire des mégalithes de la Touraine*, p. 26, 62, 28.
2. *Rev. des Traditions Populaires*, t. IV, p. 216.
3. Bulliot et Thiollier. *La mission de saint Martin*, p. 261.
4. L. Duval, *Esquisses marchoises*, p. 37.
5. P. Bézier. *Mégalithes de l'Ille-et-Vilaine*, p. 212.
6. Fleury, *Antiquités de l'Aisne*, t. I, p. 107.
7. L. Bousrez. *Mégalithes de la Touraine*, p. 26.
8. Fleury, *Antiquités de l'Aisne*, t. I, p. 107.
9. Ph. Salmon. *Dict. arch. de l'Yonne*, p. 179.
10. *Rev. des Trad. pop.*, t. IX, p. 223, d'après *Le Figaro*.

duit à la chapelle Sainte-Barbe, les gens du pays montrent, sur une pierre, la botte de l'archange saint Michel[1], qui a aussi laissé la trace de ses pieds, en d'autres endroits, notamment au Mont-Dol (Ille-et-Vilaine[2]; on voit les pieds de saint Hervé sur un rocher au village de Guémenez en Lanhouarneau (Finistère), ceux de sainte Brigitte sur une grosse pierre qui émerge de la rivière près de la chapelle de ce nom en Plounevez[3].

Dans une île de la Charente, une pierre transportée par sainte Madeleine a gardé l'empreinte de ses pieds, et les pantoufles de la sainte voyageuse sont marquées sur un rocher très dur, à cinq cents mètres de la rive gauche de la Vienne[4]. On montre près de la chapelle Sainte-Barbe, la trace des pas que fit la sainte avant de rendre le dernier soupir[5]; une bienheureuse anonyme, à laquelle on doit une source près de la chapelle de Notre-Dame de la Certenue, laissa sur la margelle l'empreinte de son talon, et l'un de ses pieds se voit en creux, sur un rocher du Peut Crot[6].

A Saint-Pierre Toirac le *Piado* est un pied énorme gravé sur une roche par saint Pierre, le patron du village, qui voyageant dans ces contrées, eut soif, et posant ses deux pieds sur les deux côtes qui bordent le Lot, resta la tête baissée vers l'eau assez longtemps pour que son pied s'imprimât dans le roc[7]. Le pas de saint Remacle se voit sur un rocher au bord de l'Amblève près de Spa : un jour qu'il s'était endormi en récitant ses prières, Dieu, pour le punir, permit que l'un de ses pieds s'enfonçât dans la pierre[8].

Plusieurs traces commémorent l'arrivée des saints dans le pays qu'ils évangélisèrent. Lorsque saint Méen débarqua à Port-Briac en Cancale, l'empreinte de son pied resta gravé sur une vaste pierre ; il se pencha, et quelques grains du chapelet qu'il portait à sa ceinture y firent aussi de petites dépressions[9]. Saint Paul Serge a aussi marqué ses deux pieds et son bâton sur un rocher de l'étang de Bages où il aborda quand il vint prêcher l'évangile dans le pays narbonnais[10]; saint Gildas à Préfailles (Loire-Inférieure', saint

1. Abbé J.-M. Abgrall. *Les pierres à bassins*, p. 4.
2. P. Bézier. *Még. de l'Ille-et-Vilaine*, p. 53.
3. Abbé J.-M. Abgrall, l. c., p. 6.
4. *Société des Antiquaires*, t. VI, p. 43.
5. Elvire de Cerny, in *Le Dinannais*, nov. 1856.
6. J.-G. Bulliot et Thiollier. *La mission de saint Martin*, p. 308.
7. Paul Sébillot. *Gargantua*, p. 290.
8. Alfred Harou. *Contribution au folk-lore de la Belgique.*
9. Abbé Mathurin, in *l'Hermine*, août 1903, p. 136.
10. Gaston Jourdanne. *Contribution au Folk-lore de l'Aude*, p. 205.

Lunaire au Décollé (Ille-et-Vilaine), saint Cast sur le rivage du pays qui porte son nom, laissent aussi sur le roc des témoignages de leur arrivée [1].

Quelques dépressions ont été volontairement produites par des saints pour convaincre des incrédules de la véracité de leurs paroles. A Saint-Cast (Côtes-du-Nord), le saint dont cette paroisse a pris le nom, frappa fortement un rocher, pour confondre le seigneur du pays qui lui demandait un miracle, et il y imprima son pied, montrant ainsi qu'il était véritablement un envoyé de Dieu. On ajoute même qu'il dit que, tant que le monde serait monde, il resterait marqué en cet endroit [2]. Une pierre auprès de Saint-Clément-de-la-Place (Maine-et-Loire) présente la forme grossière d'un pied. Saint Jean après avoir réglé la dépense faite pour son repos, fut soupçonné de s'en aller sans avoir rémunéré son hôte ; celui-ci courut après lui, et le saint, pour se justifier de ce reproche, s'écria : « Il est aussi vrai que j'ai payé, qu'il est vrai que mon pied sera gravé sur cette pierre. » Son désir s'accomplit, et l'hôtelier à la vue de ce prodige, s'en retourna chez lui où il retrouva l'argent de l'apôtre [3].

A des miracles ou à des services rendus au pays se rattachent aussi des dépressions. La pierre du carrosse à Bredous en porte deux, assez profondes, dont l'une figure un char et l'autre un pas humain : saint Sylvestre plaçait son pied sur ce roc, et l'autre sur la montagne opposée pour embrasser et défendre le pays d'alentour [4]. Un jour que le grand saint Médard, en patois saint Mézard, était incommode par la violence du Vent de nord-est, il se mit à le pourchasser à coups de bâton, jusques au trou de l'Oule, au point culminant de la Margeride. Là, il imprima son pied dans le rocher, et enfonçant son bâton près de cette empreinte, il s'écria : « Vent, souffle tant que tu voudras, tu ne souffleras plus de ce côté. » Et depuis ce vent, qui souffle en été tous les matins, du lever du soleil à dix heures, s'arrête sur le versant sud-ouest de la Margeride [5].

Lors de la construction du pont d'Etel, le diable, auquel saint Cado avait livré un chat au lieu d'un homme, voulut démolir son

1. A. Certeux, in *Rev. des Trad. pop.*, t. IX, p. 287 ; Paul Sébillot. *Petite légende dorée de la Haute-Bretagne*, p. 34, 31.
2. Paul Sébillot. *Petite légende dorée*, p. 31.
3. G. de Launay, in *Rev. des Trad. pop*, t. XIII, p. 112.
4. L. Durif. *Le Cantal*, p. 406.
5. *Velay et Auvergne*, p. 38. Cet ouvrage a paru après l'impression du chapitre II où j'ai rapporté p. 75 et suivantes, diverses légendes dans lesquelles le vent est traité par divers personnages comme une véritable entité.

ouvrage ; saint Cado se précipita pour l'arrêter, mais il glissa, et l'on montre sur une pierre la glissade de saint Cado, que l'on a entourée d'une grille [1].

Les efforts violents que firent des personnages sacrés auxquels on attribue des sauts miraculeux, sont attestés par plusieurs dépressions. Le diable ayant proposé à saint Martin de jouer au jeu des « trois sauts » la possession de la partie de la Provence entre Toulon et Saint-Nazaire, le saint qui avait à franchir des vallées, prit un élan tel qu'au troisième saut, son pied s'imprima dans le rocher au-dessus de la Kakoye où il laissa une dépression de soixante centimètres de longueur, profonde de quinze [2]. Dans la Haute-Loire, le même saint, persécuté par le démon, gravit la pente d'un rocher, et y imprimant la trace de ses pieds, franchit, d'un saut, un immense espace [3]. On voit aux environs de Dinan des marques du passage de saint Valay dans cette contrée où plusieurs lieux portent son nom. Un jour qu'il fuyait devant les femmes de la rue Saint-Malo, qui voulaient le lapider, elles arrivèrent presque en même temps que lui au bord de la vallée des Réhories ; il invoqua Dieu, et prenant son élan, il alla retomber de l'autre côté du vallon, sur un rocher où l'on montre encore ses pieds gravés en creux. Comme les femmes le poursuivaient toujours, il s'élança de nouveau, et traversant la Rance, il alla tomber à Lanvallay, où il laissa une autre trace [4].

Ces empreintes ne se lient pas toujours à des bonds à travers l'espace. Lorsque saint Cornély arriva au Moustoir, près de Carnac, il entendit une femme jurer et un fils insulter sa mère ; il en fut si attristé qu'il fit un saut en arrière, et dans ce mouvement de recul, il appuya si fortement le pied sur une grosse pierre, que la marque y est restée [5]. Celui de saint Armel est visible sur le rocher de la banlieue de Ploërmel où il s'appuya quand il allait précipiter la Guibre dans le ruisseau du Duc [6].

Le diable a, moins souvent que les saints, laissé l'empreinte de ses pas, et elle n'est pas toujours expliquée par une légende. Son pied se voit en creux sur une grande pierre plate au bord de la

1. P.-M. Lavenot, in *Rev. des Trad. pop.*, t. VI, p. 410.
2. Bérenger-Féraud. *Superstitions et survivances*, t. II, p. 331-332.
3. Aymard, in *Ann. de la Soc. d'Agriculture du Puy*, 1859, p. 341.
4. Paul Sébillot. *Petite légende dorée de la Haute-Bretagne*, p. 43.
5. L.-F. Sauvé, in *Rev. des Trad. pop.*, t. II, p. 133.
6. E. Herpin, in *Rev. des Trad. pop.*, t. XII, p. 685.

route de Trégunc à la chapelle de saint Philibert [1]; on le montre au Haut-Donon et à Charlemont ; sur le rocher de Braye près de Guernesey [2]; à Dhuizel, canton de Braine, une grosse roche plate, près de laquelle on rendait la justice, était appelée Pas du Diable ou Chaise du Diable [3]; à Soullans (Vendée), il a imprimé ses griffes sur le menhir de la Vérie qu'il a aussi percé d'un coup de corne [4]. Lorsque Satan s'élança de Beaufort en Plerguer, à Mireloup, pour se rendre au Mont-Dol, et de là au Mont Saint-Michel, il fit un tel effort que le rocher garde la trace de son pied ; c'est la cuvette d'une pierre à bassin. Le Pied du diable au Mont-Dol marque un autre de ses élans, de même qu'un Pas à la Gouesnière [5] Au lieu dit le Cas Margot, à Hénon (Côtes-du-Nord), un talon, profondément marqué, est dû au diable qui frappa fortement du pied en cet endroit, pour franchir la vallée [6]. Lorsque Satan, vaincu par saint Michel, s'élança du Grand-Mont sur le Petit-Mont, où il voulait construire un palais, il calcula mal son effort, et vint tomber sur un roc énorme où son pas et ses cornes sont restés gravés [7].

Au petit village d'Aragon, on montre le pied fourchu de Satan qui, étant venu tenter saint Loup, frappa violemment la pierre en voyant que ses séductions étaient impuissantes [8].

Une excavation naturelle dans la Roche du Diable à Ercé-en-Lamée est la marque du talon de Satan. Il venait jadis s'y reposer en contemplant ses domaines ; chaque fois qu'il y était, il essayait de s'élancer jusqu'aux Pierres grises, gardées par les bonnes fées. Ses efforts étaient toujours vains, car il était retenu sur son roc par une force invisible, plus puissante que la sienne ; alors, de dépit, il frappait du pied et se précipitait dans la rivière [9].

Quelques héros carolingiens ont aussi profondément imprimé leurs pas ; on fait voir celui de Roland sur une pierre à Roquecor (Tarn-et-Garonne), son second pied se trouve à Saint-Aman, à trois ou quatre kilomètres de là [10] ; en se rendant à la vallée de Roncevaux,

1. Abbé J.-M. Abgrall. *Pierres à empreintes*, p. 4.
2. *Soc. d'émulation de Montbéliard*, 1879-80, p. 174 ; Edgar Mac Culloch, in *Rev. des Trad. pop.*, t. IV, p. 407.
3. E. Fleury. *Antiquités de l'Aisne*, t. I, p. 105.
4. Léo Desaivre. *Le Monde fantastique*, 1882, p. 22.
5. P. Bézier. *Még. de l'Ille-et Vilaine*, p. 32, 53 ; *Supplément*, p. 132.
6. Paul Sébillot. *Légendes locales*, t. I, p. 93.
7. H. Sauvage. *Légendes normandes*, p. 28.
8. Gaston Jourdanne. *Contribution au Folk-Lore de l'Aude*, p. 209.
9. P. Bézier. *Mégalithes de l'Ille-et-Vilaine*, *Supplément*, p. 81.
10. Paul Sébillot. *Gargantua*, p. 289.

il a marqué sa botte sur un rocher entre Louhoussoa et Itxassou [1]. Près de la chute de la Vologne, à quelque distance de Gérardmer, on prétend reconnaître dans une excavation d'un bloc granitique, la trace du pied de Charlemagne [2].

Dans le Finistère, deux empreintes sont attribuées à des personnages historiques modernes : à Ploujean, sur les degrés d'une croix de pierre, un creux qui ressemble à une chaussure creusée assez profondément dans le roc, est la trace qu'y laissa la duchesse Anne lorsque, se rendant à Saint-Jean-du-Doigt, elle descendit de sa litière [3]. Près de Morlaix, Marie Stuart a aussi marqué son pied [4].

A Guernesey des dépressions anthropomorphes se lient à la légende de la course pour la délimitation d'un territoire. Non loin des bords de la baie de Rocquaine, sur une grosse pierre engagée dans la terre, se voient les marques de deux pieds placés dans des directions opposées comme ceux de deux personnes qui viendraient l'une du nord, l'autre du sud. On raconte que la dame de Lihou et la dame de Saint-Brioc, ou suivant d'autres, l'abbesse de La Haye, étant en contestation pour les limites de leurs possessions territoriales, convinrent pour trancher la question, de quitter leurs demeures respectives à une certaine heure avant le déjeûner, et de marcher jusqu'à ce qu'elles se rencontrassent. L'endroit où aurait lieu cette rencontre devait être considéré comme limite, et l'on y placerait un témoignage pour éviter des disputes futures. Suivant certaines personnes des environs ces empreintes seraient celles des fées [5]. Dans la baie entre Saint-Pierre et la Rée, on prétendait voir deux pieds humains sur un rocher ; c'étaient ceux de la dame de Lihou et d'un ermite qui s'y donnaient rendez-vous [6].

Ainsi qu'on l'a déjà vu, des dépressions en forme de pieds attestent l'effort que des personnages ont fait en prenant leur élan pour franchir une vallée, et l'on montre, comme preuve de la légende, bien que celle-ci ait été vraisemblablement imaginée pour expliquer l'empreinte, les pieds d'une fée, ceux de Gargantua, de saint Valay, de saint Martin, du diable. En raison du petit nombre

1. Jules Chossat, in *Rev. des Trad. pop.*, t. X, p. 128.
2. Gley. *Excurs. dans les Vosges*, 1872, p. 23, cité par René Basset, in *Rev. des Trad. pop.*, t. VIII, p. 565.
3. Abbé J.-M. Abgrall. *Les Pierres à empreintes*, p. 6.
4. Robert Oheix. *Bretagne et Bretons*, p. 196.
5. Edgar Mac Culloch. *Guernsey Folk-lore*, p. 151.
6. Louisa Lane Clarke. *Guide to Guernsey*, p. 56.

de faits qui figurent dans chacune de ces séries d'êtres surnaturels, je ne les ai pas réunis sous une rubrique commune. Mais il existe tout un cycle traditionnel, dans lequel il ne s'agit plus d'espace à franchir, mais d'une chute volontaire et miraculeuse. On peut le désigner par le nom de Saut de la Pucelle, que porte parfois le lieu où cet exploit a été accompli.

Suivant des récits, recueillis surtout dans le centre et dans le midi, des jeunes filles, pour prouver leur innocence ou pour échapper à des persécuteurs, s'élancent d'une hauteur considérable, et retombent saines et sauves, au bas de l'escarpement, grâce à la protection des saints, sur un rocher où, la plupart du temps, elles laissent une trace qui, pour les gens du pays, est celle de leurs pieds

Le P. Gissey, dans son *Discours historique de N.-D. du Puy*, 1627, p. 274, parle d'une pierre que l'on voyait auprès d'une chapelle dédiée à saint Michel « en laquelle sont gravées deux plantes de pieds, que l'on dit ordinairement avoir esté imprimées par une pucelle, sautant du haut au bas pour tesmoignage de son pucelage et virginité, ce qu'ayant faict par deux fois sans se blesser, à la troisième, poussée d'un vent de vaine gloire elle se tua ». D'après la tradition actuelle, ces pieds seraient ceux d'une jeune fille, qui, en butte aux médisances de ses voisins, s'était précipitée dans la plaine, à 300 pieds au-dessous. Elle réussit deux fois, grâce à la protection de saint Michel, mais ayant fait par vanité une troisième tentative, elle fut abandonnée par son protecteur et périt misérablement[1]. La même mésaventure est attribuée dans une région voisine à une jeune fille de la Bourboule, qui, poursuivie par un seigneur, et se voyant près d'être atteinte, s'élança de la Roche aux Fées, où l'on voit encore la marque de ses pieds. Elle adressa une courte prière à la Vierge et ne se fit aucun mal en tombant. Les habitants de la Bourboule ayant mis le fait en doute, elle leur proposa de recommencer, persuadée que la sainte Vierge renouvellerait le miracle; mais elle fut punie de sa témérité, et son corps retomba en bouillie[2]. Au fond de la gorge de Coiroux, on montre sur le roc vif la trace des pieds d'une pastoure qui, pour échapper à un berger trop galant, se précipita du haut d'un rocher qu'on appelle le Saut de la Bergère ; elle n'eut aucun mal, mais peu après, poussée aussi par l'orgueil, elle

1. *Mémoires de la Société arch. du Midi*, t. I, p. 239.
2. A. Certeux, in *Rev. des Trad. pop.*, t. VI, p. 630.

assembla sur le roc tous les bergers de la contrée, sauta de nouveau et se tua[1].

Une légende de l'Allier explique l'origine de plusieurs empreintes de formes différentes que l'on voit réunies sur le Rocher de la Chèvre. Un loup ayant saisi une chèvre, la jeune fille qui la gardait accourut pour la défendre ; le loup la saisit et la pressait sous sa patte, tandis qu'à belles dents il déchirait sa proie. Un religieux qui venait de faire la quête, entend des cris lamentables, et vole au secours. Il somme le loup, au nom de Dieu, de lâcher sa proie. La malfaisante bête, docile à l'injonction, vient se coucher aux pieds du religieux et se retire sans faire d'autre mal. Dès la même heure, on trouva gravée sur le rocher où se passait la scène, l'empreinte du pied de chacun des acteurs [2].

Bien que les cupules et diverses autres dépressions, qui affectent une forme à peu près ronde, semblent devoir éveiller l'idée d'un genou plutôt que celle d'un pied, les empreintes des genoux de personnages légendaires sont relativement peu nombreuses : à Getigné (Vendée) les cupules du Rocher aux Ecuelles sont dues aux genoux et aux coudes de Gargantua [3] ; à Nériguan (Gironde) une pierre porte l'empreinte du pied, des genoux et du gourdin de Roland [4]. Deux cavités sur le piédestal d'une croix, près de Passais (Orne), ont été formées par les genoux de la Vierge qui s'y arrêtait pour prier quand elle allait à la messe à Saint-Mars d'Egrène[5]; celle de la cuisse de Marie se voit sur un rocher près de Moncontour, où elle tomba de fatigue, lorsqu'elle fuyait la colère d'Hérode[6]. Sainte Brigitte de Bretagne, poursuivie par un seigneur qui en voulait à sa vertu, s'élança du haut d'une colline en faisant le signe de la croix, et, soutenue par son bon ange, franchit d'un saut le large vallon au fond duquel est l'étang de Kergournadec'h. En retombant de l'autre bord, elle grava dans le roc vif deux trous qui emboîtent parfaitement le genou, et que l'on fait voir près de la petite chapelle qui lui est dédiée[7]. Au XVIIIe siècle, on montrait à Dirinon les rochers où sainte Nonne

1. *Temouzi*, octobre 1898.
2. Abbé Cohadon, in *Tablettes historiques de l'Auvergne*, t. II, (1841), p. 9.
3. Abbé F. Baudry, 3e *Mémoire*, p. 13, in *Congrès arch. de France*, 1864.
4. F. Daleau, in *Congrès de l'Association pour l'avancement des sciences*, t. V, p. 615.
5. F. Deuni, in *Rev. des Trad. pop.*, t. XI, p. 529.
6. Paul Sébillot. *Petite légende dorée*, p. 40-41.
7. Elvire de Cerny, in *Le Dinannais*, novembre 1856.

avait coutume de prier, et où l'on croyait voir l'empreinte de ses genoux[1] ; aujourd'hui on les attribue à une cause un peu différente ; les gens de cette paroisse, qui la reconnaissent pour leur patronne, ont une grande vénération pour un petit rocher sur lequel cette sainte, fugitive et sans asile, mit au monde saint Divy. Au bas de la pierre est la trace des genoux de la mère et en haut le creux dans lequel elle déposa son enfant ; car le rocher s'amollit comme de la cire pour servir de berceau au nouveau-né[2]. A Landebaeron une pierre porte la marque des genoux de saint Brieuc[3] ; à Coadout, la surface d'un dolmen a été polie par ceux de saint Briac et de saint Iltud, qui venaient prier en commun[4]. On fait voir sur la pierre que surmonte un calvaire au bord de l'ancienne chaussée d'Athies à Péronne, les traces qu'y laissa sainte Radegonde qui s'y agenouilla lorsque les païens l'insultaient ; suivant une version qui semble plus récente, la sainte faisant route à pied avec son enfant, voulut se reposer sur cette pierre, mais elle glissa, et en tombant elle y imprima ses genoux. A Esquibien, une roche garde la marque de ceux de sainte Evette, ainsi que celle du chapelet qui pendait à sa ceinture, et de sa main droite sur laquelle elle s'appuyait quand elle était fatiguée[5]. Au bord du vallon du Brézou, le rocher de saint Eloi, sur lequel ce bienheureux se reposait pendant qu'il surveillait les travaux de l'abbaye de Solignac, conserve en creux l'empreinte de ses genoux[6].

Près du Lion d'Angers une pierre placée devant une croix porte la marque de genoux, d'un bâton, et de pieds de cheval ; un cavalier qui passait près de cette croix, entendant sonner l'élévation de la messe de minuit, descendit de cheval et vint s'agenouiller sur cette pierre ; suivant d'autres, ces empreintes sont dues à saint Martin de Vertou, fondateur de l'église du Lion d'Angers[7].

Les marques attribuées à la pression de la tête sont assez peu communes, et, à part un petit nombre, ce sont celles de personnages sacrés. L'un des trois creux du dolmen de Miré, en Anjou, a été pro-

1. Lobineau. *Vies des saints de Bretagne*, t. I, p. 54.
2. J.-M. Abgrall. *Les pierres à empreintes*, p. 7.
3. B. Jollivet. *Les Côtes-du-Nord*, t. III, p. 160.
4. Ernoul de la Chenelière. *Mégalithes des Côtes-du-Nord*, suppl., p. 13.
5. H. Le Carguet, in *Soc. arch. du Finistère*, 1899, p. 197.
6. L. de Nussac. *Saint Eloi et ses résidences en Limousin*, ext. des Mélanges d'histoire et d'archéologie limousins, p. 303.
7. E. Queruau-Lamerie, in *Rev. des Trad. pop.*, t. XVIII, p. 271.

duit par la tête de la fée qui l'apportait[1]. Les géants qui érigèrent le menhir de Gouffern laissèrent sur l'une de ses faces la marque de leur tête et de leurs épaules[2]. A Plerguer, le diable dans l'effort qu'il fit pour emporter une pierre destinée à la construction du Mont Saint-Michel, y a gravé sa tête[3].

Dans le cimetière de la chapelle de saint Vouga à Tréguennec, on voyait au XVIIe siècle, en creux la tête du saint sur une « pierre de rocher » qui fait partie de celui qui lui servit de bateau pour venir d'Hibernie, et tout récemment on la montra à l'abbé Abgrall[4]. Saint Arnoux a marqué son crâne sur le roc qu'il avait pris pour oreiller dans la grotte de Tourette-les-Venues[5]. Le polissoir de Pierre de saint Benoît ou Pierre qui pleure, non loin de Saint-James (Manche) conserve l'empreinte de la tête et des côtés du saint qui s'y coucha[6]. Un capucin enfermé dans la grosse tour de Ham s'était tellement endurci aux privations de toute nature que la pierre qui lui servait de chevet céda sous le poids de sa tête, et l'on y voit gravés son visage et son oreille[7]. Sainte Procule, bergère de l'Aveyron, poursuivie par le comte Gérard, vint se réfugier au milieu d'une masse de rochers où elle se laissa tomber, accablée de fatigue ; sa tête, ses bras et son corps amollirent la pierre et y firent les dépressions que l'on voit encore aujourd'hui[8].

A Thy-le-Beoudhuin, province de Namur, on montrait sur « El pire d'ou diale » l'empreinte qu'y avait laissée la « floche » du bonnet de nuit de Satan, qui l'avait apportée sur sa tête encore toute chaude des feux de l'enfer[9].

C'est au diable que l'on fait remonter la plupart des dépressions qui rappellent la forme d'un dos humain ou d'une épaule. Cependant les Pierres-Martines à Sobre-le-Château ont un creux formé par le dos de saint Martin qui les déposa à cet endroit[10]. Les cavités et les

1. L. Bousrez. *L'Anjou aux âges de la pierre*, p. 99.
2. Amélie Bosquet. *La Normandie romanesque*, p. 181.
3. P. Bézier. *Mégalithes d'Ille-et Vilaine*, p. 31.
4. Albert le Grand. *Vie de saint Vouga* ; J.-M. Abgrall. *Les pierres à empreintes*, p. 11.
5. Bérenger-Féraud. *Réminiscences de la Provence*, p. 301.
6. Theuvenot. *Notes sur des monuments anciens de la Manche*, etc, in Congrès de la Soc. arch. 1878. Le Mans et Laval.
7. Dusevel. *Lettres sur la Somme*, p. 173-4.
8. Bardoux, in *Soc. d'émulation de l'Allier*, 1857, p. 318.
9. *Messager des sciences historiques*, 1878, p. 171-182, in *Rev. des Trad. pop.*, t. XVIII, p. 482.
10. Quarré-Reybourbon *Mégalithes du Nord*, p. 10.

stries de la surface du polissoir de la Bertellière furent produites par le corps de saint Guillaume-Firmat, au temps où il parcourait le Bas-Maine [1]. Les traces du diable sont nombreuses dans le Nord de l'Ille-et-Vilaine : à Bazouges-sous-Hédé, sa sangle est marquée sur un menhir par une rainure ; sur la face opposée, son dos a produit un creux ; ils constatent les efforts qu'il fit quand il voulut l'emporter pour la construction du Mont-Saint-Michel. Des légendes analogues s'attachent à un autre menhir de la même commune, à une pierre de Dingé, à une Epaulée du Diable à Parigné, à la Pierre du Diable, au Faix du Diable près de Louvigné-du-Désert [2]. On raconte dans le Morvan que Satan avait été chercher le Poron Merger, rocher à bassin de La Roche-en-Breuil, dans un pays éloigné, pendant la messe de la Fête-Dieu, à dessein d'en fermer la porte de l'église de La Roche. Le bon Dieu lui avait promis, s'il pouvait le faire avant que la cloche ne sonnât, que tous ceux qui seraient à la messe lui appartiendraient. La cloche s'étant fait entendre quand il n'était encore qu'à cette place, il fut obligé de laisser son fardeau. De là les creux et les marques de ses épaules qui montrent les efforts que, dans sa colère, il fit pour le ressaisir. Dans la même région il avait parié de transporter à Saint-Léger de Fourcheret, entre messe et vêpres, un énorme rocher. Il le chargea sur son épaule et marcha en toute hâte, mais les vêpres sonnèrent avant qu'il fût arrivé, et il laissa là la pierre à bassin où l'on voit son empreinte [3].

On a relevé un assez grand nombre de traces de mains ou de doigts de personnages légendaires. Sur le dessus de la table de la Maison des Fées à Miré trois creux sont les empreintes des mains de la fée qui l'a apportée pour couvrir le dolmen [4]. La fée d'Argouges, en quittant ce château, avait gravé sa main au-dessus de la porte d'entrée [5] ; à Pourloué-sur-Ayze une cavité sur la Pierre Morand a été produite par un coup de poing que le géant Morand donna à ce débris calcaire après l'avoir transporté sur ses épaules [6]. Un dolmen près de l'Ile-Bouchard (Indre-et-Loire), con-

1. E. Moreau. *Notes sur la préhistoire de la Mayenne*, p. 10.
2. P. Bézier. *Mégalithes de l'Ille-et-Vilaine*, p 13 qq. ; Danjou de la Garenne, in *Soc. arch. d'Ille-et-Vilaine*, 1862, p. 55-56.
3. H. Marlot, in *Rev. des Trad. pop.*, t. XI, p. 48. On a pu voir au chapitre précédent des légendes analogues qui ne sont pas attestées par des empreintes.
4. L. Bousrez. *L'Anjou*, p. 119.
5. F. Pluquet. *Contes de Bayeux*, p. 2.
6. Revon. *La Haute-Savoie avant les Romains*, p. 60.

serve la marque du pouce de Gargantua[1] ; ce même géant a imprimé sa main sur une pierre à bassins de Baillé qu'il arracha pour se défendre des chiens[2] ; aux environs d'Annecy, on la montre à droite et à gauche de son fauteuil[3]. Suivant une tradition suspecte, quant au nom et à la qualification du personnage, la druidesse Irmanda a gravé ses mains sur la pierre du diable à Orgères, qu'elle lança du haut d'une colline, contre saint Martin qui évangélisait le pays[4].

Les Basques expliquent par une légende la présence d'un rocher isolé, de vingt mètres de hauteur, sur la pente gazonnée de la montagne près de Lacarry. Lorsque Charlemagne arriva avec Roland à la ville de Tardets, où commence la montée des Pyrénées, Roland voulut intimider les ennemis par un coup de vigueur. Il monta jusqu'au sommet de la Madeleine, et, empoignant une grosse pierre, il prit position pour la lancer par delà les montagnes sur les villages espagnols. Mais pendant qu'il ramenait son bras en avant, son pied glissa sur la terre humide, et la force du coup fut amortie. La pierre retomba en deçà des Pyrénées, sur l'Anthoule, territoire de Lacarry, à douze kilomètres de là, et y resta. Elle a conservé la marque des doigts de Roland[5].

Les empreintes des doigts des saints semblent en assez petit nombre et il en est quelques-unes, comme celle de la main de saint Agathon, près du bourg des Côtes-du-Nord qui porte ce nom, de la main de sainte Odile sur le rocher Hetzogand, entre Bitche et Wissembourg, dont la légende n'a pas été recueillie[6]. Le polissoir de la Pierre aux dix doigts à Villemaur (Aube) conserve la trace du passage de saint Flavit qui, étant berger, se coucha contre elle ; lorsqu'il voulut se relever, il s'aida en appuyant ses mains dessus, et ses doigts y sont restés gravés[7]. Près de la fontaine Sainte Brigitte, dans le Finistère, le roc garde l'empreinte des mains de la sainte, qui tomba sur ce sol pierreux[8]. On montre sur un bloc granitique au milieu de la rivière de la Sar en Melrand, la main du saint ermite

1. Paul Sébillot. *Gargantua*. p. 168.
2. P. Bézier. *Mégalithes d'Ille-et-Vilaine*, p. 109.
3. Revon, l. c., p. 54.
4. Jules Louail. *Fleurs des Landes*, Rennes, Le Roy, 1882.
5. J.-F. Cerquand. *Taranis lithobole*, p. 7.
6. Ernoul de la Chevellière. *Mégalithes des Côtes-du-Nord*, p. 217 ; Soc. d'émulation de Montbéliard, 1879-80, p. 74.
7. G. Fouju, in *Rev. des Trad. pop.*, t. XI, p. 46.
8. Elvire de Ceruy, in le *Dinannais*, nov. 1856.

Rivalin : poursuivi par un seigneur, il s'élança dans la rivière et, d'un bond, arriva sur ce rocher ; la marque de sa main constate l'effort qu'il fit pour s'élancer au-delà du courant et atteindre l'autre rive [1] ; à Louannec, saint Yves, pour parer un coup de bêche, porta la main sur la dalle d'un dolmen où on la voit encore en creux [2] ; saint Bozon, patron de Bousenot, lança une pierre du haut du clocher de ce village jusqu'au lieu où elle s'est arrêtée, à trois kilomètres de là ; dans cet effort les cinq doigts y ont marqué leur empreinte [3]. Près de la fontaine qui se trouve sur la montagne de Sainte-Odile, on voit dans la roche trois entailles profondes dans lesquelles on peut entrer la main par une ouverture moins large que l'intérieur ; c'est la marque des doigts de sainte Odile qui se retint après ce rocher, fuyant pour échapper aux ordres du duc Alaric, son père, qui voulait la forcer au mariage, tandis qu'elle voulait consacrer sa virginité au Seigneur [4].

A Lorgues une pierre qui présentait cinq dépressions, qu'on pouvait prendre pour la trace d'une main gigantesque, s'appelait le Palet de saint Ferréol Un jour Notre-Dame des Anges, saint Joseph de Cotignac et saint Ferréol de Lorgues voulurent jouer au bouchon. Il était convenu que celui qui gagnerait la partie aurait la prééminence sur les autres. L'enjeu était placé sur la maison des fées de Cabasse. Saint Ferréol au lieu de lancer son palet de pied ferme, fit les trois pas tolérés chez les joueurs de boule quand ils tirent. Lorsqu'il fut à son troisième pas, il heurta contre un arbre, trébucha et laissa tomber son palet. Il le serrait si fort en ce moment que ses doigts y restèrent gravés [5].

Le saint moine Pierre Morin transportait des pierres pour bâtir l'église de Guignen, lorsqu'il entendit une voix céleste qui lui criait que l'église était achevée, il saisit une pierre et la lança sur le pâtis où elle est encore ; sa main s'enfonça dans la roche comme dans un bloc d'argile et y laissa une empreinte ineffaçable [6].

La trace des mains du diable que l'on montre en un grand nombre

1. Vérusmor. *Voyage en Basse Bretagne*, p. 134.
2. Ernoul de la Chenelière, l. c., p. 25.
3. Voulot, in *Soc. polymathique des Vosges*, 1897, p. 241.
4. Voulot. *Les Vosges avant l'histoire*, Mulhouse, 1872, cité par Ch. Sadoul, in *Rev. des trad. pop.*, t. XIX, p. 37.
5. Bérenger-Féraud. *Superstitions et survivances*, t. II, p. 336.
6. P. Bézier. *Mégalithes de l'Ille-et-Vilaine*, suppl. p. 87.

d'endroits est expliquée par des traditions. Dans les creux d'un bloc naturel à Plerguer, dit le Château du Diable, on fait voir une main ouverte, la partie supérieure d'une tête et un poing ; ils constatent l'effort que fit Satan lorsqu'il essaya de l'emporter pour construire le Grand Mont[1]. Une pierre à Saint-Andeux (Côte-d'Or) a un bassin attribué au pouce du diable au bout duquel il l'apporta[2]. Les griffes et le dos de Satan sont marqués sur un rocher posé sur un autre près d'Uchon, appelé Pierre du Diable, sur lequel la mousse ne pousse jamais. Il la transportait afin de servir de clé de voûte à un pont, lorsque le fiancé de la jeune fille, qui lui avait été promise pour son salaire, fit chanter le coq avant l'heure, et le força à laisser tomber son bloc[3]. D'autres pierres se lient à des mésaventures du Diable discobole. Un jour que faisant sa tournée sur les bords du Lunain, il avait trouvé tous les mourants en état de grâce, il s'assit sur la colline et aperçut Pierre fite en face : « Voyons, dit-il, si je serai plus heureux en jouant avec cette quille qu'en recherchant des âmes. » Et, saisissant un rocher, il le pressa si fortement qu'il lui imprima la trace de ses doigts et le lança dans la direction de la Pierre fite ; mais Dieu étendit la main et le palet tomba lourdement dans la plaine à l'endroit où on le voit aujourd'hui[4].

Sur la route de Saint-Pol de Léon à Plouescat, on voit sur un rocher l'empreinte d'une griffe, et l'on prétend que c'est celle du diable, qui essaya vainement de la lancer contre la tour du Creisker[5] ; dans une région voisine, une pierre sur le versant d'un coteau, à droite de la route de Saint-Pol à Plougoulm, porte dix petits trous parfaitement marqués, comme si des doigts crochus s'y étaient enfoncés. Le diable étant venu à Cléder pour voir les œuvres qu'y opérait saint Ké, vit au loin se dresser vers le ciel le clocher du Creis-Ker, et, plein de colère, il saisit une roche pour la lancer contre cette belle flèche ; mais la Vierge arrêta la pierre à mi-chemin, et elle tomba dans la lande où elle s'enfonça[6]. Lorsque les chrétiens élevaient une chapelle à Aubune, en mémoire de la victoire remportée par Charles Martel auprès d'Avignon, le diable dit qu'on ne l'achèverait pas, et il saisit un bloc énorme pour l'écraser. Notre-

1. P. Bézier. *Mégalithes de l'Ille-et-Vilaine*, p. 31.
2. *Rev. des Trad. pop.*, t. XI, p. 48.
3. J.-G. Bulliot et Thiollier. *La Mission de saint Martin*, p. 331.
4. *Rev. des Trad. pop.*, t. VIII, p. 448.
5. Boucher de Perthes. *Chants armoricains*, p. 64.
6. Abbé J.-M. Abgrall. *Les Pierres à empreintes*, p. 3.

Dame qui filait en ce moment sur l'autel, étendit sa quenouille vers la pierre, et le diable, après l'avoir secouée dans tous les sens sans pouvoir l'arracher, s'enfuit désespéré, en laissant sur le bloc la trace de ses griffes[1].

Satan, poursuivi par sainte Enimie, courait à toutes jambes dans la gorge du Tarn, et comme la sainte ne voulait point le laisser approcher, elle fit une prière fervente, qui eut pour résultat de faire ébouler sur le dos du diable un énorme pan de roche. Mais il existait une fente dans le lit du Tarn, dont le malin profita pour regagner les enfers ; et l'on montre, comme preuve de son passage, l'empreinte de sa griffe sur une des roches que la sainte avait fait crouler sur lui[2]. On faisait voir près du château de Bénac la marque que laissa le diable quand il déposa sur une pierre le sire de Bénac qu'il avait apporté d'Egypte sur son dos[3]. Huit petites cupules sur un polissoir du Tertre Girault en Saint-Briac (Ille-et-Vilaine) y ont été imprimées par le démon, lorsqu'il s'y cramponna pour échapper à la colère des Briacais[4]. En bien d'autres endroits, sur le menhir de la Pierre du Diable à Lécluse (Nord), sur la Patte du Diable à Noirmoutier, sur la Pierre Levée de la Vérie en Saint-Jean des Monts, sur une pierre près du château de Courtalain (Eure-et-Loir), des empreintes ont été faites par les griffes du diable, dans des circonstances qui semblent aujourd'hui oubliées[5]. Elles sont aussi marquées à Jerbourg sur un gros bloc de quartz blanc, et ce serait la trace qu'il laissa lorsqu'il emporta, suivant la Chronique de Normandie, le duc Richard[6].

Des légendes explicatives s'attachent à des dépressions dans lesquelles on veut voir une sorte de moulage à peu près complet d'un homme qui s'y serait étendu. Dans le Jura Bernois, près de la chapelle du Vorbourg, on montre une excavation dans la roche qui ressemble assez à l'empreinte qu'un corps humain aurait laissée en se couchant sur le flanc gauche. Le démon occupait l'emplacement du sanctuaire et le pape Léon IX le chassa en benissant la chapelle (1049) ; mais le maudit, désirant y rentrer après le départ du pape,

1. J.-F. Cerquand. *Taranis lithobole*, p. 9.
2. Daniel Bellet, in *Rev. des Trad. pop.*, t. XIV, p. 235.
3. Cordier. *Légendes des Hautes-Pyrénées*, p. 41.
4. P. Bézier. l. c., *Supplément*, p. 36.
5. Quarre-Reybourbon. *Mégalithes du Nord*, p. 8 ; Léo Desaivre. *Le Mythe de la Mère Lusine*, p. 83 ; *Rev. des Trad. pop.*, t. V, p. 155.
6. Edgar Mac Culloch. *Guernesey Folk-Lore*, p. 157.

alla se réfugier derrière la tour Saint-Anne et se coucha sur un banc de rocher qui s'amollit sous sa pression. Une autre tradition dit au contraire que ce fut le pape qui, se méfiant des intentions de l'esprit des ténèbres, et craignant son retour, alla le guetter sur cette même roche. Le roc, sensible à cet honneur, s'amollit, et la forme du pontife y est restée gravée [1]. Au sommet d'un énorme bloc près d'Uchon que l'on met en mouvement avec l'épaule, des creux figurant grossièrement un crucifix passent pour être l'empreinte du corps d'un saint, martyrisé par les Juifs en cet endroit [2].

§ 2. EMPREINTES ANIMALES

La plupart des empreintes animales auxquelles se rattachent une légende ou un nom suggestif sont celles d'équidés, chevaux, mules ou ânes, qui portent des divinités, des héros ou des bienheureux. Les bassins à forme un peu allongée, ou dont une partie est plus profonde que l'autre, ont suggéré l'idée de la pression d'un fer de cheval ou d'un glissement ; des enfoncements aux contours irréguliers ont fait songer à des pattes de chiens ou de chats.

Les traces des montures de fées ou de géants sont à ce point rares que je n'ai relevé que les suivantes : Mélusine surprise par le jour quand elle finissait l'église de Parthenay, s'enfuit au galop, et son cheval grava ses fers sur la dernière pierre qu'elle voulait fendre [3]. On montre dans le pays de Bray (Seine-Inférieure), le pas du cheval de Gargantua [4].

Les chevaux ou les ânes des saints ont au contraire laissé de fort nombreuses empreintes.

Saint Martin est de tous les bienheureux celui qui fit le plus souvent usage de montures ; les anciennes traditions parlent de ses chevauchées et surtout de celles qu'il accomplit sur son âne, et ce quadrupède a été en relations si fréquentes avec lui que, maintenant encore, beaucoup de ses congénères se nomment Martin. On rencontre la mention de ces pas de l'âne dès le sixième siècle : Grégoire de Tours raconte qu'à l'orifice de la source que l'apôtre des Gaules avait fait jaillir pour récompenser la charité d'une pauvre femme, on voyait une pierre avec l'empreinte du pas de l'âne qui

1. A. Daucourt, in *Archiv. suisses des Trad. pop.* t. VII. p. 180-181.
2. J.-G. Bulliot et Thiollier. *La Mission de saint Martin*, p. 321.
3. Léo Desaivre. *Le Mythe de la Mère Lusine*, p. 82.
4. Delboulle. *Glossaire de la vallée d'Yères*.

portait le saint évêque[1]. Une autre dépression en rapport avec l'apôtre des Gaules, que l'on fait voir de nos jours près de Ligugé, avait une origine qui est ainsi rapportée par un écrivain du XVIIe siècle : un jour que saint Hilaire allait voir saint Martin à sa cellule de Ligugé, la mule de l'évêque s'inclina devant saint Martin, et, au relevé la forme du pic de ladite mule demeura engravée dans une pierre comme on voit encore de présent, et ledit lieu a toujours esté appelé depuis le Pas de la Mule[2]. Nombre d'autres traces relevées depuis sont dues à la monture même de l'évêque de Tours. On montre à Thil-sur-Arroux, sur un des blocs qui couvrent une Fontaine de saint Martin les genoux de l'âne de ce bienheureux, qui s'y abattit[3]. L'apôtre ayant vainement essayé de convertir les habitants de Sainte-Gemme, laissa sur la table du dolmen l'empreinte de ses pieds, de ceux de son âne et de son bâton[4]. On faisait voir au Suc de la Violette, près du lit de saint Martin, les trois pieds de son âne[5]. Les pas de sa mule se retrouvent à Chambon (Creuse), à Bignoux (Vienne) au pas de saint Martin[6], à Cinais (Indre-et-Loire) au Pas de la mule de saint Martin[7].

A Vertolaye (Puy-de-Dôme) existait jadis une pierre branlante, creusée profondément à sa surface, par le cheval de l'apôtre, alors qu'il gravissait au galop les vallées et les torrents[8]. Dans la Beauce, un trou, dit le Pas de Saint-Martin, qui représente à peu près la forme d'un énorme pied de cheval, a été produit par la monture qui portait le saint quand il voyageait dans le pays[9]. A Lavault de Frétoy, une cavité est attribuée au cheval de saint Martin, son cheval glissa sur un rocher raboteux où il laissa sa trace ainsi que celle de l'autre pied, et le saint, pour ne pas tomber s'appuya sur le fer de sa lance. La trace de la glissade est très luisante et très lisse, elle a servi à polir des haches ; on en a trouvé trois auprès[10]. Lorsqu'il allait visiter l'église de Sainte-Colombe, il passa par un

1. Gregorius Turonensis. *De Miraculis s. Martini*, ch. XXXI.
2. Jean Bouchet. *Annales d'Aquitaine*. Poitiers, 1646, p. 41.
3. J.-G. Bulliot et Thiollier. *La Mission de saint Martin*, p. 334.
4. L. Martinet. *Le Berry préhistorique*, p. 11.
5. Réverend du Mesnil. *La Pierre à écuelles du Suc de la Violette*, p. 12.
6. M. de Cessac. *Mégalithes de la Creuse*, p. 42. L. Duval. *Esquisses marchoises*, p. 40.
7. L. Bousrez. *Még. de la Touraine*, p. 93.
8. Dr Pommerol, in *Assoc. fr. p. l'avanc. des sciences*, 1886, p. 623.
9. *Revue des Trad. pop.*, t. IV, p. 214.
10. *Ibid.*, t. XII, p. 407; Comm. de M. H. Mariot.

bois, près d'un rocher sur lequel avait lieu une ronde du sabbat ; sa monture effrayée s'abattit, laissant l'empreinte de ses genoux sur le roc [1]. A Druyes, où l'on voyait plusieurs pas de saint Martin, l'un d'eux était la trace du coup de sabot que son cheval frappa pour faire jaillir une source [2]. A Assevilliers (Somme) deux grandes cuvettes, trois rayures profondes et un bassin naturel sur un polissoir dit Pierre de saint Martin sont l'empreinte du derrière du cheval du saint qui se cabra lorsque son cavalier soutenait une lutte terrible contre le diable. On disait aussi qu'il faisait boire son cheval dans l'excavation naturelle creusée au milieu de la pierre [3].

Dans la Haute-Loire une dépression de forme ovoïdale est appelée par le peuple la « tête du cheval de saint Martin ». Elle a été produite par le coursier de ce grand thaumaturge qui s'y abattit [4].

Les montures des autres personnages sacrés laissent, à elles toutes, moins de traces que celles du seul saint Martin. On montre à Changy sur la roche d'où sort l'eau d'une fontaine, les quatre pieds de l'âne qui portait la Vierge et l'enfant Jésus qui vinrent s'y désaltérer lors de leur fuite en Egypte [5].

Saint Jouin avait l'habitude de dormir sous un ormeau près du village de Mavaux, et le diable profitait de son sommeil pour lui voler son argent. Un jour que saint Hilaire venait pour le prévenir des entreprises du démon, la mule de l'évêque recula effrayée à la vue du prince des ténèbres et laissa la forme de son pied où elle est engravée encore et y a une croix en mémoire du dit miracle [6]. D'après une version plus récente, un jour que ce même saint Jouin était tourmenté par le diable, sa jument frappa de son pied, qui y est resté marqué, un rocher voisin du dolmen de Mavaux [7]. On fait voir près du village de l'Abbaye en Savoie, l'empreinte du faux pas que fit la mule de saint Guérin et qui entraîna la mort de ce bienheureux [8]. En Berry sur le rocher du Pas de la Mule est l'empreinte laissée par la monture du cardinal Eudes de Châteauroux qui s'y arrêta lorsqu'il revenait de la Terre Sainte avec le précieux sang [9] ;

1. Ch. Thuriet. *Trad. du Doubs*, p. 329.
2. J.-G. Bulliot et Thiollier. *La Mission de saint Martin*, p. 437.
3. *Revue des Trad. pop.*, t. VI, p. 55.
4. *Velay et Auvergne*, p. 43.
5. Lex. *Le culte des eaux en Saône-et-Loire*, p. 18.
6. Jean Bouchet. *Annales d'Aquitaine*, p. 42.
7. Guerry, in *Ant. de France*, t. VIII, p. 454.
8. Dessaix. *Trad. de la Haute-Savoie*, p. 172.
9. L. Martinet. *Le Berry préhistorique*, p. 53.

auprès est celle de sa crosse. A la Sainte Baume, des pieds de chevaux au bord d'un précipice, témoignent du miracle qui sauva la vie à deux marchands qui y arrivaient de nuit et y auraient trouvé la mort si la sainte n'avait retenu leur monture [1].

On montre en plusieurs endroits des témoignages des pérégrinations équestres du diable. A Artos en Dauphiné, une pierre porte le nom de Pas de la Mule du diable [2]. Une autre empreinte du fer de cette mule se voyait sur le piédestal de la Croix Mathon, non loin de l'ancien château de Marsais. Un des seigneurs qui l'habitaient ayant accepté de se battre avec le diable, l'attaqua avec une épée sortie d'un fourreau rempli d'eau bénite; Satan, vaincu, se retira et laissa comme aveu de sa défaite sa mule, qui ne devait ni boire ni manger. Un valet lui ayant donné de l'avoine, elle renversa le château d'une ruade. Le diable apparut alors et enfourcha sa mule qui, en passant, voulut culbuter la Croix Mathon, mais ne réussit qu'à y laisser la trace de son fer [3]. Dans la grève hantée de Trestel (Côtes-du-Nord), on montre les pieds du cheval du diable [4]. Ceux du cheval de feu qui déposa Satan près du col de Nino, quand il se rendait près de saint Martin, sont marqués en rouge ineffaçable sur un rocher près de Letia [5]. A Peyrat la Normière deux dépressions au-dessus du gué du Pas de l'âne, sont celles de l'âne qui portait le diable quand il traversa cette vallée [6]. L'empreinte du cheval de Satan se voit à la Grande Verrière, près de la Fontaine du Diable [7], et sur un rocher de Pluzunet. Satan, jaloux de saint Idunet, n'ayant pu réussir à le porter à offenser Dieu, disparut, furieux, en imprimant cette marque et celle de son bâton [8].

Plusieurs coursiers de héros de roman ou d'épopée ont laissé des empreintes que montrent les gens du voisinage; celles du cheval de Roland, que l'on rencontre surtout dans la région pyrénéenne, sont les plus nombreuses. Près de Céret, les habitants appellent *las ferraduras del cavall de Rotlan* des dépressions gigan-

1. Bérenger-Féraud. *Superstitions et survivances*, t. III, p. 362.
2. Léopold Niepce. *Appel pour la recherche des pierres à écuelles*. Lyon, 1878, p. 6.
3. Hugues Imbert, in *Rev. de l'Aunis de la Saintonge et du Poitou*, t. I, p. 362. Cette défense de donner à manger à un cheval se retrouve dans plusieurs des contes populaires où le héros va chez le diable.
4. Paul Sébillot. *Légendes de la Mer*, t. I, p. 233.
5. E. Chanal. *Voyages en Corse*, p. 72.
6. M. de Cessac. *Mégalithes de la Creuse*, p. 43.
7. L. Lex. *Le Culte des eaux en Saône-et-Loire*, p. 45.
8. Ernoul de la Chenelière. *Mégalithes des Côtes-du-Nord*, p. 34.

tesques sur les flancs de la montagne[1]. A Gavarnie, le cheval du paladin marqua ses pieds sur le roc, pendant que son maître taillait la brèche qui porte son nom[2]. Une des faces du menhir, aujourd'hui détruit, de la *Batalla*, dit aussi *Pedra llarga*, *Mastra de Rollan* ou de *Massanet*, avait une figure en creux que le vulgaire d'alentour prenait pour l'empreinte des pieds du cheval de Roland[3].

On voyait il y a une cinquantaine d'années, près du hameau du Champ-Dolent entre Tonnerre et Mézilles, une énorme pierre plate, sur laquelle était tracé un sillon de fer à cheval de 50 centimètres au moins de largeur, et qui avait été produit par un coup de pied du coursier de Roland[4].

Le cheval d'Arthur, ayant été attaché pendant dix-sept ans, laissa dix-sept traces de son sabot sur un rocher du bois appelé *Koat toul lairon Arthur*[5].

Plusieurs empreintes du cheval Bayard ont été relevées dans la région du midi : les pâtres des Pyrénées en montrent une sur la montagne de la Llauso ; il y en a d'autres dans la Gironde, et une cavité circulaire sur la surface plate d'un gros rocher près d'une fontaine du canton de Semur s'appelait le Pied du cheval Bayard[6].

En 1794, on fit voir à Cambry sur le rivage près de Ris, le pied du cheval de Gralon, et on le montre encore aujourd'hui[7].

Quelques empreintes ne se rattachent plus aux pérégrinations des héros ou des saints, mais à des épisodes légendaires variés ; l'une d'elles remonte au déluge. La grande plaine qui s'étend entre Reignier, l'Arve, la chaîne des Bornes et les montagnes de Saint-Sixt, est parsemée d'une multitude de blocs erratiques, dont chacun a son nom ; la Pierre aux Morts, la Pierre aux Fées, la Roche du Diable, le Pas du Cheval, etc. ; voici la légende qu'on raconte au sujet de cette dernière. Lors du déluge, un cheval qui n'avait pas fait partie du couple privilégié admis dans l'arche, voyant l'eau s'élever autour de lui, grimpa sur la pierre d'Arbusigny, et là, il se crut à

1. Vidal. *Guide des Pyrénees Orientales*, p. 266.
2. Ampère. *La science et les arts en Occident*, 1865, p. 463 ; Ach. Jubinal. *Les Hautes-Pyrenees*, p. 113.
3. Jaubert de Réart. *Souvenirs pyrénéens*, in Soc. phil. de Perpignan, 1834, p. 190.
4. Ch. Moiset. *Usages de l'Yonne*, p. 93.
5. H. de la Villemarqué. *Les Romans de la table ronde*, p. 22.
6. Vidal, l. c., p. 511 ; Paul Sébillot. *Gargantua*, p. 390 : H. Marlot, in *Rev. des Trad. pop.*, t. XII, p. 406.
7. Cambry. *Voyage dans le Finistère*, p. 308. Vérusmor. *Voyage en Basse-Bretagne*, p. 264.

l'abri de toute atteinte. Des hommes s'approchèrent pour monter sur son dos ; mais il les frappait avec ses pieds de derrière ou se cabrait. Les profondes dépressions qu'on voit encore sur le roc sont dues aux bonds qu'il fit alors[1]. Un jour qu'une comtesse de Foix visitait ses domaines, sa mule s'arrêta en passant par un bois, sans pouvoir avancer ni reculer, et elle enfonça un de ses pieds dans une pierre où elle imprima la figure de son fer ; la dame, surprise de ce prodige, fit soulever le rocher sous lequel on trouva une image miraculeuse de la Vierge[2].

Des légendes très répandues racontent que des héroïnes, saintes, grandes dames ou simples bergères, sur le point d'être atteintes par leurs persécuteurs, se précipitent du haut d'un rocher escarpé et arrivent saines et sauves en bas en laissant, au lieu d'où elles s'élancèrent ou à celui où elles tombèrent, la marque de leurs pieds ou de leurs genoux. Plus nombreuses sont les traces faites par les montures de personnages sacrés ou légendaires qui, en pareille occurence, accomplissent aussi des sauts prodigieux. On trouve plusieurs de ces empreintes, avec des traditions explicatives, aux environs de Nuits et de Beaune; un mendiant, qui n'était autre que le diable, s'offrit un jour de guider saint Martin à travers la forêt ; mais tout à coup il accéléra sa marche et lança cheval et cavalier sur un rocher, avec l'intention de les précipiter dans le vide ; l'animal, effrayé à la vue de l'abîme, prit un élan prodigieux sous le fouet de son maître, et franchit d'un bond la vallée jusqu'au Mont Foran où il s'abattit. Le lieu de sa chute est marqué sur le rocher et des rainures sont la trace des coups de fouet que le saint lui administra pour le relever[3]. Une petite excavation auprès du Beuvray, à la surface du rocher du Pas de l'âne, est l'empreinte de la monture qui portait le bienheureux lorsque pressé par les païens, il lui fit franchir d'un bond la vallée de Malvaux. Cet âne accomplit bien d'autres sauts périlleux que constatent des creux appelés Pas de l'âne de saint Martin, dans le Morvan ; on en voit, accompagnés de la légende du bond miraculeux, au val de Men-Vaux, à la Roche Chaise, à la forêt de Gravelle, au Beuvray, etc.[4] On en montre aussi dans les régions voisines : en Velay, le saint poursuivi par le diable, fit franchir à son

1. Antony Dessaix. *Trad. de la Haute-Savoie*, p. 53-55.
2. H. Dorgan. *Nouveau panorama de la Gironde*, p. 76.
3. J.-G. Bulliot et Thiollier. *La Mission de saint Martin*, p. 126.
4. J.-G. Bulliot et Thiollier, l. c., p. 390, 181, 379, 380.

cheval un immense espace ; à l'endroit où il arriva sont deux marques profondes sur un rocher, celle d'un pied de cheval et celle d'un chien[1]. A Marlhes, il fit son cheval s'élancer du sommet du Ghommel, près de Saint-Sauveur, jusqu'à Chaussitre, puis d'un autre bond aux Plats, d'un troisième à Saint-Just-Malmont, où, comme preuve, on faisait voir l'empreinte des pieds de sa monture[2]. Dans le Haut-Morvan, où existe sur une roche à Lavaud de Frétoy une cavité dite du cheval de saint Martin, une autre dépression sur un groupe de rochers en Reinache s'appelle le saut du cheval de saint Martin[3].

Lorsque saint Gildas eut ordonné à son cheval de le transporter à l'île de Houat, la bête fit un si grand effort que ses pieds se gravèrent sur le roc[4].

Le coursier de saint Julien a aussi laissé sa trace sur un rocher d'où il prit son élan pour franchir la vallée de l'Arroux. A Millay et à Chiddes, sont deux pas de la monture de saint Maurice qui, poursuivi par les malfaiteurs, fit faire à son cheval une enjambée de 1600 mètres, qui le porta sur le Mont-Theurot où l'on voit deux autres empreintes[5].

On montrait jusque vers le milieu du XIXe siècle, sur un rocher au milieu d'une rivière près de Mont Saint-Père (Aisne), le pied du cheval de saint Capraz, qui s'y précipita lorsque son cavalier enserré de toutes parts par les païens, arriva à la pointe de la chaine de collines qui entoure la vallée de la Marne[6].

A un endroit nommé *Lou Pahon*, est un escarpement large et mince suspendu sur l'Hérault en forme de queue de paon. Saint Guilhem passait par là sur un cheval noir, apportant à Gellone la relique de la Vraie Croix, lorsqu'à un détour du chemin, sur un rocher à pic, il entendit des cris et vit tout-à-coup une troupe de Sarrasins s'élancer sur lui. Il ordonna à son cheval de franchir la rivière d'une enjambée. L'effort fut si violent que la tête et le pied droit du cheval marquèrent leur empreinte sur la rive gauche, tandis que sa queue en laissait une seconde sur la rive opposée[7]. Saint Georges,

1. Aymard. *Sur les roches à bassins*, p. 34.
2. Révérend du Mesnil. *La pierre à écuelle du Suc*, p. 27.
3. *Rev. des Trad. pop.*, t. XII, p. 407.
4. P.-M. Lavenot, in *Rev. des Trad. pop.*, t. VI, p. 414.
5. J.-G. Bulliot et Thiollier. *La Mission de saint Martin*, p. 396; *Mém. de la Société éduenne*, t. XIX, p. 2.
6. Wolf. *Niederlandische Sagen*, t. I, p. 227, cité par René Basset, in *Rev. des Trad. pop.*, t. VII, p. 679.
7. *Revue des langues romanes*, t. V, p. 202.

traqué par ses persécuteurs atteignit les roches qui surplombent la Meuse près de Vireux-Wallerand ; il donna un coup d'éperon, et son cheval vint s'abattre de l'autre côté de la rivière ; c'est en prenant cet élan désespéré qu'il marqua son genoux et ses deux sabots sur la Pierre de Saint Georges [1]. Saint Martin ayant eu une contestation avec un autre saint pour savoir qui donnerait son nom à l'église de Mingot (Côte-d'Or), il fut convenu qu'elle appartiendrait à celui qui à cheval, un matin, en aurait fait le tour le premier. Saint Martin arrive près de l'église, mais voit l'autre saint achevant sa course ; il rebrousse chemin de dépit, et éperonne son cheval qui s'élance, en imprimant ses quatre pieds sur le roc. Une autre fois le saint est en conflit non plus avec un bienheureux, mais avec le diable : il s'agissait de savoir lequel ferait sur son cheval le saut le plus prodigieux. Saint Martin, lançant sa monture, vint s'abattre avec elle à Montigny-sur-Canne. On voit à Saint-Martin du Puy l'empreinte du sabot de l'animal, et celle de son genou à Montigny [2]. Dans les gorges de la Loire, deux creux à la face supérieure d'une roche adhérente aux vastes rochers que le peuple appelle Château des Sarrasins, perpétue le souvenir d'un saut du diable qui, s'étant brouillé avec les payens dont il était l'hôte et l'ami, lança du haut d'une roche son coursier qui le précipita dans le fleuve, non sans laisser sur une autre roche au bord de la Loire une seconde empreinte que le peuple appelle le Fer du Diable [3].

Dans la Gironde le cheval des quatre fils Aymon a fait plusieurs sauts merveilleux. Il part du plateau de Touilh, où il laisse une empreinte, tombe à Saint Romain la Virvée, d'où il saute sur le château de Montauban, en Cubzac, pour franchir l'espace une troisième fois et tomber à Rochemombron, près de Tauriac [4]. En Belgique, ses traces se retrouvent aux environs de Charleroi, de Liège et de Dinant où des trous en forme d'un sabot de cheval, sont dûs au fameux coursier. Charlemagne poursuivait les quatre fils Aymon, montés sur le cheval Bayard ; celui-ci arrivé sur un rocher qui surmontait la vallée, la franchit d'un bond et marqua ses pieds au lieu où il vint retomber. Sur les bords escarpés de l'Ourthe, on montre sur des rochers les traces de ses sauts prodigieux, et à Dinant on dit

1. A. Meyrac. *Villes et villages des Ardennes*, p. 570.
2. J.-G. Bulliot et Thiollier, l. c. (d'après Millien), p. 419, 278.
3. Aymard, l. c., p. 59.
4. Paul Sébillot. *Gargantua*, p. 289.

que d'un coup de son puissant sabot il perça la roche qui a pris son nom[1].

A Bains, on remarque sur les rochers, près du passage de Boro, les sabots du coursier d'un seigneur de Bains, Rouardaye Joue Rouge, sorte de géant qui, partant pour la croisade, franchit cet espace d'un seul élan de son cheval[2]. Le saut de Roland est un roc escarpé sur les bords de l'Evre en Maine-et-Loire, où l'on voyait jadis l'empreinte des fers du cheval de ce paladin qui, d'un bond, sauta par dessus la rivière[3]. Une légende s'attache à un groupe de rochers sur les confins de Dompierre et de Luitré, appelé le Saut-Roland : un cavalier légendaire aurait franchi la vallée de la Cantache en laissant sur la pierre les traces d'un pied de cheval. Elle a été publiée, avec des détails romanesques par l'abbé Bucheron dans le *Magasin universel*, 1836-37, p. 195. Une autre version, où le nom de Roland a peut-être été substitué à celui d'un héros anonyme ou moins illustre, a été recueillie plus récemment. Il venait de guerroyer contre les Sarrasins, et il rentrait dans ses domaines où l'attendait sa dame. Au lieu de suivre le chemin ordinaire il voulut, pour abréger sa route, franchir le ruisseau de la Cantache. Son écuyer eut beau lui dire que son cheval était trop fatigué pour faire un tel bond, Roland éperonna énergiquement son coursier : « Pour Dieu ! » Rapide comme l'éclair, le cheval franchit l'espace. Roland le fit tourner bride et s'écria : « Pour la Vierge ! » et le cheval passa, rapide comme le vent, au-dessus du vallon. « Pour ma dame ! » s'écria Roland. Le coursier s'élança pour la troisième fois, mais ses pieds glissèrent sur le bord de l'abîme, et, dans leur chute, cheval et cavalier trouvèrent la mort au fond du ravin[4].

On raconte à Tremel (Finistère) que ce village était une ville qui fut incendiée et détruite par un méchant seigneur. Celui-ci, à cheval, et placé sur un rocher qui domine une sorte de précipice, contemplait son œuvre. Le cheval fut écœuré de voir le triste spectacle de la ville en feu, et il se précipita dans la fondrière. On voit encore très distinctement les quatre fers de son cheval sur le rocher d'où il s'est élancé[5].

A Alspach, près de Kaysersberg, un jeune chevalier, enflammé

1. A. Harou. *Contribution au folk-lore de la Belgique*, p. 52, 7.
2. Guillotin de Corson. *Récits de la Haute-Bretagne*, p. 14.
3. G. de Launay, in *Rev. des Trad. pop.*, t. XIII, p. 112.
4. P. Bézier. *Még. de l'Ille-et-Vilaine*, p. 80.
5. Comm. de M. Yves Sébillot.

d'une passion sacrilège pour une nonne, fut précipité en voulant la rejoindre de la roche abrupte qui dominait le couvent. Le cheval qu'il montait laissa dans la pierre la marque de ses sabots [1].

Au-dessous du monument commémoratif de la défaite des Anglais à Baugé (1420), est une grosse pierre, sur laquelle les habitants veulent trouver la trace des fers du cheval du duc de Clarence qui les aurait imprimées en s'enfuyant [2]. La plus célèbre des empreintes alsaciennes est celle qu'on voit au-dessus de Saverne, en un endroit connu sous le nom du Saut du Prince Charles. D'après une légende déjà ancienne, puisque l'abbé Régnier-Desmarais en parle dans ses poésies, un prince de Lorraine poursuivi par ses ennemis, arriva au bord du rocher qui surplombait la route ; le prince préférant le hasard de la chute à la captivité, fit cabrer son coursier qui, dans l'effort, enfonça ses fers dans le grès rose. Cheval et cavalier arrivèrent en bas sans mal apparent, mais arrivé devant l'hôtel de ville de Saverne le malheureux quadrupède expira. On ne sait de quel prince il peut être question. Les uns parlent du duc Antoine de Lorraine, les autres, de Charles le Téméraire, mais ni l'un ni l'autre ne passèrent jamais en ce lieu [3]. Sur les bords de la Semoy, une grosse pierre plate est appelée le Saut-Thibault. Poursuivi par un de ses ennemis, un seigneur du nom de Thibault fuyant à cheval et arrivé à l'endroit même où se trouve cette pierre, éperonna sa monture avec tant de vigueur que d'un saut elle franchit la rivière, laissant l'empreinte de ses fers [4].

La Roche du Mulet à Bleurville (Vosges) est ainsi appelé parce qu'un mulet fantastique y a laissé la trace de ses sabots en la franchissant d'un bond [5].

Les montures d'héroïnes persécutées ont aussi gravé leurs pieds sur le roc d'où elles prirent leur élan. La roche de Jarissein à Saint-Martin s'appelle Saut de la Pucelle, parce qu'on y voit l'empreinte des quatre fers de la mule qui portait une jeune fille, et qui, d'un seul bond, s'élança du village de Chaumis, sur ce rocher [6]. On dési-

1. Voulot. *Les Vosges avant l'histoire*, p. 167.
2. Prosper Boux, in *Revue des Trad. pop.*, t. VIII, p. 588.
3. Fischer. Le saut du prince Charles, dans le *Journal de la Société d'Archéologie lorraine*, 1880, p. 7 à 19. Voulot, *op. cit.*, p. 321, cités par Ch. Sadoul, *Rev. des Trad. pop.*, t. XIX, p. 37.
4. A. Meyrac. *Traditions des Ardennes*, p. 321.
5. Charles Sadoul, in *Rev. des Trad. pop.*, t. XVIII, p. 419.
6. Paul Sébillot. *Litt. orale de l'Auvergne*, p. 129.

gnait sous le même nom une dépression sur un bloc au fond d'un vallon entre la chapelle et les murailles de Sion-Vaudémont ; une princesse de Vaudémont qui venait de faire ses dévotions, se voyant serrée de près par un séducteur, éperonna sa cavale et n'hésita pas à la lancer dans le vide ; elle tomba sur ce rocher qui s'ouvrit pour lui donner un asile et où l'on entend souvent ses plaintes. On rencontre une légende semblable au Saut du Cerf, à Liverdun près de Nancy [1].

Les empreintes attribuées aux quadrupèdes autres que des équidés sont peu nombreuses ; l'une d'elles est même celle de Satan qui, ainsi qu'on le sait, a parfois des pieds difformes et qui ressemblent d'ordinaire à ceux d'un cheval, plus rarement à ceux d'un autre animal. Sur un rocher de la hougue ou colline rocheuse de la baie de l'Ancresse sont marqués deux sabots pareils à ceux qu'un bœuf laisserait sur une terre mouillée. Les gens du voisinage l'appellent le Pied du Bœuf, et les vieillards racontaient en 1853 que le diable, après avoir été chassé des autres parties de l'île par un saint dont le nom est oublié, fit une dernière station à cet endroit, mais qu'après un long combat, il fut contraint de prendre la fuite. En s'en allant il laissa sur la pierre la marque de ses sabots. Il dirigea son vol du côté d'Aurigny, mais il heurta les rochers de Brayes où l'on voit, dit-on, une trace semblable de pieds fourchus [2].

Quand saint Lin vint en Bretagne, il était monté sur une charrette attelée de quatre bœufs, et il n'avait pas dit au conducteur où il voulait s'arrêter, mais quand on arriva à Saint-Vran, à l'endroit où est bâtie la chapelle dédiée à saint Lin, les bœufs refusèrent d'avancer ; on eut beau les frapper, ils ne bougèrent pas, et ceux de limon opposèrent une telle résistance que maintenant encore on montre la marque de leurs pieds sur le rocher [3]. Un menhir de Champagnac qui, vu de la route, a l'aspect d'une femme debout et coiffée de son bonnet s'appelle Pierre Femme, et l'on prétend voir sur elle l'empreinte de pattes de chien. Ce sont ceux de dogues féroces que les païens avaient ameutés contre sainte Valérie, qui, pour leur échapper, se métamorphosa en cette pierre [4]. Dans le Velay, on montre les pieds du chien de saint Martin, et l'on voit ses trois pattes dans

1. H. Marlot, in *Rev. des Trad. pop.*, t. XIII, p. 24.
2. Edgar Mac Culloch. *Guernsey Folk-Lore*, p. 154-155.
3. Paul Sébillot. *Petite légende dorée*, p. 113.
4. M. de Cessac. *Mégalithes de la Creuse*, p. 36.

l'Ardèche, au Suc de la Violette[1]. Une patte sur un lec'h dans le cimetière de Stival, passe pour être celle de Satan, lorsque, sous la forme d'une chèvre, il tenta saint Mériadec[2].

Il est très rare de rencontrer des empreintes d'animaux sauvages ; à celle du loup de la p. 372, on ne peut ajouter qu'une dépression appelée la Patte d'Ours sur un grès de Courmont près de la Fère en Tardenois, et aucune explication ne l'accompagne[3].

Je n'ai relevé qu'une trace attribuée à des oiseaux ; on prétendait à Montfort que la cane légendaire voltigeant autour de l'appartement où elle avait été enfermée, aurait gravé ses pas sur une pierre[4]. Une seule empreinte se rattache à un reptile, et encore il appartient au monde fantastique ; c'est celle du pied de la « guibre » vaincue par saint Armel, que l'on montre sur une grosse roche, dans le Chemin de l'Enfer, aux environs de Ploërmel[5].

§ 3. LE MOBILIER ET LES USTENSILES

Les assimilations des empreintes à des choses usuelles sont très nombreuses, et l'on conçoit que leur forme souvent ronde ou ovale, qui leur a fait donner le nom d'écuelles ou de bassins, ait été très suggestive d'explications légendaires.

D'autres dépressions sur les pierres tenant au sol ne présentent pas cette particularité, et sont au contraire tracées dans le sens de la longueur. Ainsi qu'on le verra, plusieurs, qui ont en effet servi à polir des instruments, ont des légendes qui sont en relation avec cet usage. D'autres, plus rares, commémorent les voyages de véhicules merveilleux. A force de passer et de repasser sur les rochers qui effleuraient assez fréquemment sur les routes rudimentaires de certains pays, les charrettes ont fini par y creuser des ornières parfois aussi nettes que des rails en creux. Celles qui se trouvent dans des endroits sauvages, ou qui actuellement ne servent que très rarement de chemins, sont l'objet d'explications traditionnelles. A Locronan, les roues de la charrette qui transportait le corps de saint Ronan sont marquées sur des rochers[6], l'empreinte d'une roue sur un bloc voisin de la chapelle, où, près de Tréguier, on venait autrefois

1. Aymard. *Les roches à bassins*, p. 35.
2. Rosenzweig. *Rép. arch. du Morbi.*, p. 120.
3. E. Fleury. *Antiquités de l'Aisne*, t. 1, p. 107.
4. Poignand. *Antiquités historiques*, (1820), p. XII.
5. Paul Sébillot. *Légendes locales*, t. I, p. 94.
6. Cambry. *Voyage dans le Finistère*, p. 278.

conjurer saint Yves de juger le litige entre deux ennemis, est celle du char de la Mort, qui part de là pour aller chercher, à l'époque fixée, celui qui, ayant tort, a accepté l'assignation de son adversaire [1]. Le char du diable avait creusé des ornières sur les rochers de l'île d'Arz, où des vieillards prétendaient l'avoir vu rouler au milieu d'une épouvantable lumière [2]. Au bas de la falaise de Fréhel (Côtes-du-Nord), une raie sur le grès rouge attestait qu'une charrue y avait passé [3]. Une rainure sur un rocher dans le bois de Montgommery en la Lande de Goult (Manche) commémore le passage du chariot de Gargantua, alors qu'il revenait de Tombelaine après avoir jeté dans la mer cet îlot et le Grand Mont [4].

A Bredons, dans le Cantal, on montre une dépression qui figure un char sur la Pierre du Carrosse, dont le nom semble indiquer une légende [5]. Près de Saales, en Alsace-Lorraine, on fait voir l'empreinte de l'arche de Noé sur des blocs granitiques [6].

Les creux à la surface des rochers, qui affectent assez souvent une certaine régularité, ont aisément éveillé l'idée de meubles ou d'ustensiles en rapport avec leur forme. Les empreintes du gros mobilier des fées sont rares, sans doute parce que le peuple place leur résidence sous la terre ou dans des grottes plutôt qu'en plein air. Cependant on trouve un Lit des Fées à Aisy-sous-Thil, dans la Côte-d'Or [7], et des berceaux de leurs enfants sur les blocs épars sur les collines de la partie montagneuse des Côtes-du-Nord, qui, d'après des traditions très répandues, étaient fréquentées par les Margot-La-Fée [8].

Les lits de saints, plus nombreux sont, pour la plupart, en Bretagne. A Lampaul-Guimiliau un creux qui présente à peu près la forme d'un corps humain, au sommet d'un rocher, servait de lit à saint Pol : non loin de Saint-Renan, on fit voir à Fréminville, sur une roche plate, une excavation de grandeur d'homme, avec l'emplacement de la tête bien marqué, qui avait été la couche du patron de la ville [9]. A Noyal-Pontivy, près de la chapelle Sainte Noyale, deux

1. Emile Hamonic, in *Rev. des Trad. pop.*, t. III, p. 141.
2. Vérusmor. *Voyage en Basse-Bretagne*, p. 72.
3. Paul Sébillot. *Légendes de la Mer*, t. I, p. 234.
4. Paul Sébillot. *Gargantua dans les traditions populaires*, p. 157.
5. Durif. *Le Cantal*, p. 407.
6. René Basset, in *Rev. des Trad. pop.*, t. VII, p. 681.
7. L.-A. Fontaine, *ibid.*, t. II, p. 326.
8. Paul Sébillot. *Les Margot-La-Fée*, p. 2.
9. Abbé Abgrall. *Les pierres à empreintes*, p. 8-9.

rochers à dépression étaient appelés le lit de la sainte et son prie-dieu[1]; à Pluzunet un rocher plat, légèrement creusé, fut le lit commun de saint Idunet et de sa sœur sainte Dunnvel[2]; près de Besné, une fente granitique dans un rocher, servit de couche à saint Secondel[3]; à Bailleul (Orne) un bloc voisin de la Roche Saint-Martin était le lit où se reposait l'apôtre quand il visitait le pays[4]; près de Thil-sur-Arroux, les bassins de deux pierres dites de Saint Martin s'appellent le lit du saint et la mangeoire de son cheval[5]; dans la Loire, à Marlhes et au Suc de la Violette des pierres creusées sont les lits de saint Martin; la dernière était près d'une fontaine qui portait le nom de l'apôtre des Gaules[6].

Les rochers sur lesquels une dépression centrale, accompagnée d'une sorte de dossier et de bourrelets latéraux, éveille aisément l'idée d'un siège, se voient en beaucoup d'endroits.

Il est rare que les fées y soient associées; toutefois dans la partie montagneuse des Côtes-du-Nord, on fait voir des sièges des Margot-la-Fée[7], un fauteuil des Fées près de Quarré-les-Tombes[8], et l'on dit qu'elles viennent s'asseoir, pour y filer leur quenouille, dans la Chaise-au-Diable du Tertre-Alix en Louvigné-du-Désert; c'est pour cela que l'on trouve auprès des mognons de laine[9].

Une chaise de Gargantua près de Saint-Pierre de Varengeville est intéressante, parce qu'au XII° siècle, une charte, l'attribuant à un géant anonyme, la désignait sous le nom de *Curia gigantis*[10]; entre Beaume-les-Dames et le village d'Hyèvre, on remarque aussi un fauteuil de Gargantua[11]; à Plédran, près d'une roche aux fées, était la chaise du géant Michel Morin[12]; à Plestin une pierre isolée, qui présente à sa partie supérieure une cavité en forme de siège, est connue sous le nom de *Cador Rannou*, chaise de Rannou, qui fut aussi un géant[13].

Près de Moncontour (Côtes-du-Nord), une roche qui ressemble

1. Rosenzweig. *Répertoire archéologique du Morbihan*, p. 123.
2. Ernoul de la Chenelière. *Inv. des Mégalithes des Côtes-du-Nord*, p. 34.
3. E. Richer. *Voyage de Nantes à Guérande*, p. 16.
4. Lecœur. *Esquisses du Bocage normand*, t. I, p. 369.
5. Bulliot et Thiollier. *La Mission de saint Martin*, p. 336.
6. Révérend du Mesnil. *La pierre à écuelle du Suc de la Violette*, p. 11-13.
7. Paul Sébillot. *Trad. et superstitions*, t. I, p. 80, 106.
8. Ph. Salmon. *Dict. paléol. de l'Yonne*.
9. Danjou de la Garenne, in *Soc. arch. d'Ille-et-Vilaine*, 1862, p. 28.
10. Cochet. *Dict. topographique de la Seine-Inférieure*, p. 36.
11. D. Monnier et A. Vingtrinier. *Traditions*, p. 545.
12. Habasque. *Notions historiques sur les Côtes-du-Nord*, t. II, p. 363.
13. Ernoul de la Chenelière, l. c., p. 32.

grossièrement à une chaise marque la place où la Vierge, fuyant la colère d'Hérode, s'arrêta pour donner à boire au petit Jésus[1]. Sur une montagne, voisine de Saint-Léger-sous-Beuvray, on montre deux rochers, taillés en formes de sièges sur lesquels saint Léger et saint Julien se reposèrent et qui portent le nom de Selles de saint Léger et de saint Julien[2]. Entre Saint-Quirin et le Petit-Donon, saint Quirin, revenant d'un pèlerinage en Palestine, s'assit, épuisé, sur une pierre qui a l'aspect d'un siège, et y laissa l'empreinte de son corps[3]. On voit aussi dans la Brie le creux que fit saint Fiacre sur un rocher où il s'assit, désolé de l'accusation de magie portée contre lui[4].

A Saint-Idunet, un rocher s'appelle la Chaise de saint Yves. Ce bienheureux étant allé mendier à Belle-Ile, entra dans une maison où l'on cuisait du pain ; les femmes lui donnèrent un peu de pâte pour faire un gâteau ; mais comme il arriva que le sien était plus gros que les leurs, elles crurent qu'il avait volé de la pâte, et elles se mirent à sa poursuite. Le saint, fatigué, s'assit sur une pierre qui plia sous lui et prit la forme d'un siège[5]. A Moëlan, au sommet d'un coteau, un rocher qui a servi d'ermitage à un ancien cénobite, présente un creux qui est la chaise où il se reposait ; saint Ronan s'asseyait, pour contempler le pays, sur un massif rocheux en haut de la montagne de Locronan ; près de l'endroit où Michel Le Nobletz se retira pendant un an avant d'entreprendre ses prédications, se dresse au bord de la mer à Saint-Michel de Plouguerneau, un rocher immense aux flancs escarpés où il allait méditer : l'on peut encore maintenant s'asseoir dans le fauteuil de pierre de Michel Le Nobletz[6].

Dans le nord de l'Ille-et-Vilaine, nombre de pierres à bassins portent le nom de « Chaises du Diable ». A Louvigné-du-Désert, où l'on en voit plusieurs, il venait naguère encore, sous l'apparence d'un bouc, s'asseoir sur une des plus remarquables[7]. Dans la Mayenne, où elles ne sont pas rares, l'une d'elles était connue sous ce nom au XVIIIe siècle : « Je lis, dit l'abbé Lebeuf, dans un mé-

1. J.-M. Carlo, in *Revue des Trad. pop.*, t. VII, p. 423.
2. Bulliot et Thiellier, l. c., p. 287.
3. Ganier et Frœlich. *Le Donon*. Bull. de la Soc. de géographie de l'Est, 1893, p. 19.
4. Georges Husson, in la *Tradition*, 1893, p. 289.
5. Ernoul de la Chenelière, l. c., p. 34.
6. Abbé Abgrall. *Les Pierres à empreintes*, p. 4.
7. Danjou de la Garenne, in *Soc. arch. d'Ille-et-Vilaine*, 1862, p. 51-54.

moire qui m'est venu d'un savant de Mayenne, qu'aux environs de Jublains seroit un bloc de pierre élevé sur un petit tertre et que le vulgaire appelle encore chaise du diable. » A Hambers, on donnait le nom de Chaise au Diable à une pierre qui portait une excavation circulaire et avait fait partie d'un dolmen [1]. A Aron, dans le même pays, la Chaise du Diable, creusée circulairement sur un bloc de granit, s'était formée sous le poids du démon qui vint s'y reposer un jour qu'ayant construit un pont pour les gens du pays, on lui donna pour sa récompense un chat au lieu d'un homme [2]. A Sardant, dans la Creuse, un amas de roches à écuelles s'appelait la Chaise du Diable [3]; à Tinchebray, on rattache à une Chaise du Diable une légende qui rappelle la tentation de Jésus sur la montagne [4]. Satan s'asseyait jadis sur un quartier de rocher à Gemeaux (Côte-d'Or), dans le Trou aux Fées, que l'on appelait la Chaise du Diable [5]; une autre Chaise du Diable, dans la même contrée, au Mont-Foran, inspirait une terreur superstitieuse aux bergers [6]; à Dompierre en Morvan, une écuelle énorme est nommée Fauteuil du Diable; à Censerey, pays voisin, le démon présidait le sabbat, assis sur un rocher qui présente une cavité appelée la Chaise à prêcher.

Les dépressions sensiblement circulaires ont tout naturellement provoqué l'assimilation aux nombreux ustensiles de ménage qui affectent cette forme; elles ont reçu des noms en rapport avec cette idée, et des traditions expliquent leur origine. Une colline au-dessus du village de Beaumont, à Saint-Yriex des Bois, est couronnée par un entassement de roches naturelles nommé *Châté de las Fadas*[7]. Trois de ces rochers portent chacun trois petits bassins unis par une rigole : un dixième plus grand, qu'on appelle un *bujou* ou cuvier, se voit sur une pierre plate au bas de l'escarpement. Quand les vapeurs de la fontaine s'élèvent au-dessus des arbres, les habitants disent que les fées font leur lessive[8]. A Quarré-les-Tombes, on montrait la chaudière et la cuve des fées sur un amas de roches granitiques. A

[1]. Lebeuf. *Diss. sur l'histoire ecclésiastique de Paris*, t. I, p. 180; Emile Moreau. *Monuments mégalithiques d'Hambers*, p. 28.
[2]. *Magasin pittoresque*, 1841, p. 176.
[3]. L. Duval. *Esquisses marchoises*, p. 100.
[4]. L. Coutil. *Mégalithes de l'Orne*, p. 73.
[5]. Clément-Janin. *Traditions de la Côte-d'Or*, p. 36.
[6]. J.-G. Bulliot et Thiollier. *La Mission de saint Martin*, p. 127.
[7]. *Matériaux pour l'histoire de l'homme*, t. VIII, p. 356 ; *Rev. des Trad. pop.* t. XII, p. 499.
[8]. M. de Cessac. *Mégalithes de la Creuse*, p. 36.

Aisy-sous-Thil, à peu de distance du ruisseau, dans un vallon sauvage qui porte le nom de Galaffre, l'excavation régulière d'un rocher qui a la forme d'une véritable chaudière, est appelée la Chaudière des Fées ou le Cuvier de la Fée. C'était celui d'une fée très méchante dont on fait voir la maison, les écuries, la grange, espèces de grottes peu élevées formées par des blocs de granit que le hasard a superposés. Elle est morte, dit-on, depuis peu de temps ; son mobilier a été changé en roches ; aussi indépendamment de sa chaudière, on montre son cuvier, son sabot, son lit, son seau, etc.[1] ; à Pont-d'Aisy, une pierre à écuelle est appelée la Chaudière de la Fée, ou Chaudière du géant Galaffre ; celui-ci s'en servait en même temps que la fée Befnie[2].

On voit l'empreinte du poëlon d'une fée sur le dolmen de Miré[3], et plusieurs bassins à la surface d'un rocher dans le bois de Lavaud du Frétoy sont les plats du festin des fées[4]. On retrouve dans le Puy-de-Dôme quelques autres de leurs ustensiles. Les cavités de la Roche aux Fées à la Bourboule sont attribuées à des fées bienveillantes qui protégeaient le pays contre les incursions d'Aimerigot. Celui-ci qui habitait le château de la Roche Vindeix, avait plusieurs fois essayé de les déloger, mais elles avaient toujours déjoué ses entreprises. Un jour que, retirées sur leur rocher, elles chantaient en buvant de la bière et en mangeant une omelette, il parvint à les surprendre ; il s'empara du local qui était divisé en deux parties : l'une, antérieure, formait salon, et l'on y voit encore une espèce de banc taillé dans la pierre. Les fées qui étaient alors dans leur cuisine n'eurent que le temps de s'échapper ; mais elles voulurent, en quittant le pays, y laisser un souvenir de leur séjour ; le poële et les verres dont elles se servaient, ont marqué, par leur volonté, des empreintes sur le roc et sont dispersés à sa surface[5]. Le Perron de la Louise ou de la fée, dans la Côte-d'Or, est un énorme bloc qui porte deux trous ronds à sa partie supérieure : une méchante sorcière faisait sa cuisine dans une espèce de chaudron. La nuit, montée sur la pierre, et sous l'aspect d'une dame blanche, elle cherchait par ses cris à égarer et à effrayer les voyageurs[6]. A la cascade de Portefeuille où les

1. L.-A. Fontaine, in *Rev. des Trad. pop.*, t. II, p. 325.
2. Paul Sébillot. *Gargantua*, p. 239.
3. L. Bousrez. *L'Anjou aux âges de la pierre*, p. 100.
4. J.-G. Bulliot et Thiollier, l. c., p. 359.
5. Bouillet. *Statistique du Puy-de-Dôme*, p. 26.
6. Clément-Janin. *Trad. de la Côte-d'Or*, p. 41.

Martes berrichonnes venaient préparer leurs repas, on distingue au fond du ruisseau, arrondis et creusés dans le roc, leur chaudron, leur poêle et leurs ustensiles en pierre [1]. La Roche plate de Chambretaud avait au milieu une large cuvette, dite Marmite des Farfadets, parce qu'ils y cuisaient leur soupe dans la nuit du Mardi Gras [2]. Les paysans de la Haute-Loire disent que leurs ancêtres au temps où ils étaient sauvages, faisaient la cuisine dans les cavités des rochers de Saint-Martin entre Saint-Quentin et Malavas [3].

Suivant la tradition, le Chaudron des Sorcières, bloc à cuvette sur le grand Hohnach (Vosges), avait servi à des cérémonies païennes [4]. Les petites fossettes que l'on voit sur la face supérieure de la table du dolmen de la Roche aux Fadets à l'île d'Yeu ont été faites par le trépied brûlant sur lequel Satan venait s'asseoir tous les samedis en compagnie de ses adeptes [5].

L'écuelle de Gargantua est creusée dans un gros bloc, près de Gahard (Ille-et-Vilaine), et son verre est dans le voisinage [6]; à Verdes (Loir-et-Cher) sa soupière est une grande excavation faite de main d'homme, non loin d'une pierre échancrée par le milieu qu'on appelle Lunettes de Gargantua ; ces Lunettes se retrouvent à Travers, près Beaugency [7]; à Pontaven, un rocher arrondi, percé à son sommet d'un trou rond d'un mètre de diamètre, portait le nom de Bain de pied de Gargantua [8].

Une anfractuosité du dolmen de la Grosse Pierre à Boissy-Maugis est appelée Source ou Lavoir de la Vierge [9]; à Soulans (Vendée) une cuvette au-dessous du menhir de la Verie porte le nom de Fontaine de la Vierge [10]. Dans le Centre, le nom de saint Martin est encore associé à un grand nombre de pierres à bassins que les gens du pays disent lui avoir servi. A St-Quentin, dans la Haute-Loire, où il avait son ermitage entre trois pierres, la longue fissure et les cavités de la plus grande ne sont autres que sa vaisselle, c'est-à-dire la crémaillère, le chaudron, la marmite, la casserole et l'écuelle [11]. L'Ecuelle

1. L. Martinet. *Légendes du Berry*, p. 9.
2. Baudry. *Antiquités celtiques de la Vendée*, 1873, p. 60.
3. Aymard. *Roches à bassins*, p. 34.
4. Faudel. *Les pierres à écuelles*, p. 7.
5. H. Bourgeois. *La Vendée. Les Iles*, p. 60.
6. Paul Sébillot. *Gargantua*, p. 9.
7. Bourquelot. *Notes sur Gargantua*, p. 2 ; *Soc. des Antiq.*, t. V, p. VIII-IX.
8. Flagelle. *Notes archéologiques sur le Finistère*, p. 65.
9. L. Coutil. *Mégalithes de l'Orne*, p. 79.
10. Léo Desaivre. *Le Monde fantastique*, 1882, p. 22.
11. Aymard. *Roches à bassins de la Haute-Loire*, p. 34.

de saint Martin, près de Villapourçon, est une petite excavation ronde, ordinairement remplie d'eau, sur un rocher à dix pas de la fontaine Saint-Martin[1]; une cavité creusée de main d'homme au Suc de la Violette porte la même désignation, ainsi qu'un grand nombre de dépressions à Bully, Bussière, Bussy, Saint-Haon[2]. Près de Thil-sur-Arroux un bassin sur une Pierre de saint Martin est la mangeoire du cheval de ce bienheureux[3]. Les bassins et les entailles des Roches Saint-Guillaume à Louvigné-du-Désert ont été à l'usage de ce saint qui y séjourna quelque temps : l'un était son lavoir, l'autre sa fontaine, une autre plus petite, son écuelle[4]. A Saint-Viaud, près d'une grotte où demeura le saint de ce nom, les habitants s'imaginent voir tracés sur une pierre ses pieds, son livre, son bonnet, son bâton[5].

La batterie de cuisine du diable est presque aussi bien fournie que celle des bienheureux. Dans l'île d'Herreu (Loire-Inférieure) où un grand nombre de rochers sont couverts de bassins et de cercles; l'un d'eux est la cuisine du diable, et les habitants y voient ses marmites et ses poêlons[6], à Hambers (Mayenne) sur les débris d'un dolmen, des cavités sont la marmite et les écuelles du diable[7], à Lauterbach près Guebwiller, on donne ce dernier nom à une double dépression sur un rocher de granit[8]. A Faux-la-Montagne, le diable a laissé sur un dolmen assez douteux l'empreinte de la cuiller et de la fourchette dont il se servit lorsqu'il y dîna[9]. Une cavité ronde sur un énorme effleurement granitique près de la Turballe est appelé Fontaine du Diable. A Piriac on nomme Cartes du diable de larges pierres qui portent, gravées en creux sur deux rangs, des croix de formes variées[10]. On montre à Bruz, sur un rocher à bassin, les écuelles du sorcier[11].

Plusieurs empreintes qui par leur régularité éveillent facilement la comparaison avec des objets connus, commémorent, en Basse-

1. J.-G. Bulliot et Thiollier. *La Mission de saint Martin*, p. 378.
2. Révérend du Mesnil, l. c., p. 5-13.
3. J.-G. Bulliot et Thiollier, l. c., p. 356.
4. P. Bézier. *Mégalithes de l'Ille-et-Vilaine*, p. 89.
5. Girault de Saint Fargeau. *Géog. de la Loire-Inférieure*, 1829 ; Ogée, *Dict. de Bretagne*.
6. Pitre de Lisle. *Dict. archéologique de la Loire-Inf. : Saint-Nazaire*, p. 79.
7. E. Moreau. *Mon. még. d'Hambers*, p. 30.
8. *Soc. d'hist. nat. de Colmar*, 1880, p. 154.
9. M. de Cessac. *Még. de la Creuse*, p. 8.
10. Pitre de Lisle, l. c., p. 108.
11. P. Bézier. *Még. de l'Ille-et-Vilaine*, supplément p. 7.

Bretagne, le souvenir d'enfants dont des personnages malheureux ou criminels avaient eu le dessein de se débarrasser. Un pauvre homme, déjà chargé de famille, étant devenu père de trois jumeaux et ne sachant comment gagner du pain pour tant d'enfants, les mit dans un panier, et se dirigea vers la chapelle des Fontaines, pour les noyer dans les sources qui sont auprès. Quand il y fut arrivé, il déposa le panier sur une pierre afin de chercher l'endroit le plus favorable pour les faire disparaître. Mais soudain apparut une belle dame qui lui dit de s'en retourner avec ses enfants, en lui assurant que jamais il ne manquerait de pain pour les nourrir ; la marque du panier est restée gravée sur la pierre [1]. On raconte à Erdeven (Morbihan) qu'une pauvre femme ayant eu sept enfants d'une seule couche, résolut d'en garder un et chargea une servante d'aller noyer les autres ; celle-ci les mit dans un crible pour les porter à la rivière ; mais, s'étant trouvée fatiguée, elle le posa sur un rocher de granit où il s'enfonça aussitôt. Epouvantée, elle voulut se lever, mais elle resta collée à la pierre et une voix lui cria : « Reporte les enfants auprès de leur frère ». Elle put alors se relever ; on montre encore sur le rocher la trace du crible, et à côté des lignes irrégulières sont la marque des vêtements de la servante [2]. Sur la margelle d'une fontaine près du temple de Lanlef est l'empreinte de la pièce d'or que Satan y déposa pour payer un enfant que sa mère lui avait vendu [3].

Sur une roche sillonnée de fissures, dans la montagne de la Certenue, on montre les plis de la robe d'une dame, qui depuis, est devenue celle de Jésus-Christ qui s'y assit en venant en pèlerinage [4].

L'origine de dépressions qui font songer à la marque de chaînes ou de cordes est aussi expliquée par des légendes. Un lec'h octogone dans le cimetière de la chapelle de Landoujan en Le Drennec est fortement entaillé depuis que saint Urgin, ayant pris un dragon qui faisait la terreur du pays, l'y attacha ; le monstre, en se débattant coupa la pierre jusqu'à la moitié de son épaisseur [5]. Certains peulvans

1. Abbé J. M. Abgrall. *Les Pierres à empreintes*, p. 7.
2. J. Trevédy. *Les Sept Saints de Bretagne*. Saint-Brieuc, 1898, p. 48 ; d'après une version publiée dans la *Paroisse bretonne de Paris*, octobre 1900, la servante après avoir laissé son empreinte et celle du crible, allait atteindre le seuil de la maison où elle rapportait les enfants, lorsqu'elle buta contre un rocher, et elle serait tombée s'il ne s'était enfoncé dans le granit comme dans une pâte molle.
3. D. Jollivet. Les *Côtes-du-Nord*, t. I, p. 359.
4. J.-G. Bulliot et Thiollier. *La Mission de saint Martin*, p. 368.
5. P. du Châtellier. *Mégalithes du Finistère*, p. 105.

de la lande de Lanvaux ont, à leur sommet, une sorte de collier creusé; c'est la marque de la corde avec laquelle M. de Keriolet y a attaché autrefois le Diable[1]. Deux sillons transversaux profonds sur une des faces d'une croix renversée près du bourg de Saint-Derrien sont dûs à la pression de la corde avec laquelle ce saint chargea cette lourde pierre sur son dos[2]. On a vu, p. 375, que la sangle du diable est aussi marquée sur des pierres qu'il transportait.

Des rayures, dont quelques-unes ont servi de polissoirs aux époques préhistoriques, sont attribuées à des coups frappés sur le roc par des personnages légendaires, ou à la chute des outils qu'ils ont lancés.

Sur un rocher, dit Huche pointue, non loin des roches Saint-Martin, au bord d'une partie très polie, se voient trois petites croix et deux traits plus marqués. Un effroyable serpent ravageait le pays ; son corps depuis le ruisseau qui coule au bas de la colline, entourait de ses replis toute la montagne. Saint Georges, premier évêque du pays, arrive, monté sur un vigoureux coursier, et à coups de sabre coupe sur cette pierre le corps du monstre. L'échancrure et trois petites croix qui sont auprès en indiquent la place; les rayures profondes sont la trace des coups de sabre[3]. En Haute-Bretagne, on montre sur un rocher la marque de l'épée de saint Lyphard, qui en essaya la trempe avant de combattre le dragon[4]. Les rainures que présente la pierre de Saint Martin à Bailleul (Orne), sont dues aux coups d'épée que leur donna ce grand destructeur celtique[5]. Une énorme entaille sur un rocher à la Martinière en Peaulx (Loire-Inférieure), a été faite par la scie des fées qui leur tomba des mains au premier chant du coq, alors qu'elles construisaient le pont de Saint-Martin[6].

Suivant quelques-uns, les rainures du polissoir de Saint Cyr les Bailleul (Manche) seraient les traces laissées par le fléau de saint Martin qui venait battre son grain dessus[7].

Une empreinte sur la grosse pierre appelée *Cador Rannou*, chaise de Rannou, à Plestin (Côtes du-Nord) est la trace de la bêche de ce

1. E. Souvestre. *Les Derniers Bretons*, t. I, p. 119.
2. Abbé J. M. Abgrall. *Les pierres à empreintes*, p. 6-7.
3. Aymard. *Rochers à bassins de la Haute-Loire*, p. 35.
4. Pitre de l'Isle. *Dict. arch. de la Loire-Inférieure*. St Nazaire, p. 131.
5. J. Lecœur. *Esquisses du Bocage normand*, t. I, p. 369.
6. Pitre de l'Isle, l. c.
7. E. Rivière, in *Bull. soc. anthropologie*, 1902, p. 203.

géant. Un jour qu'il travaillait dans ses champs, en Guimaec (Finistère), sur la rive gauche du Douron, il aperçut des oiseaux ravageant son blé ; il leur lança cette pierre qui n'atteignit point son but et vint tomber sur le territoire de Plestin [1].

On rencontre, rarement il est vrai, des bassins ou des rainures sur lesquels des personnages légendaires polissent ou aiguisent leurs instruments, comme le faisaient les préhistoriques. Le Grès de saint Méen, dans la forêt de Talensac (Ille-et-Vilaine) est couvert dans tous les sens de fines rayures et percé de nombreux trous du calibre d'un fusil de chasse : les uns et les autres sont dûs à saint Méen, qui étant charpentier, y aiguisait ses outils, coutume encore pratiquée par les bûcherons du voisinage [2]. Au Tertre-Girault en Saint-Briac (Ille-et-Vilaine), une roche à bassins est la pierre à aiguiser du diable [3].

Le rocher des Fades près de Bourg-Lastic a été apporté par les fées dans leurs tabliers, la nuit. Quand le seigneur du Préchonnet descendit de son château et qu'il vit cette masse au milieu de son blé, il se mit en colère et commanda à tout son monde d'enlever cette gerbe-là. Autant aurait voulu déplacer le Puy-de-Dôme ! Le seigneur s'entêta ; il fit jouer le canon, il fit creuser la mine ; mais tout ce qu'il put obtenir, à force de temps et d'efforts, fut d'entailler un des carreaux de la surface. Les Fades revinrent, sourirent et laissèrent subsister l'entaille comme preuve de l'impuissance du seigneur [4].

A Pluzunet dans les Côtes-du-Nord, le bâton du diable est aussi empreint. Sur le dolmen de Pierre Cesée à Soucelles est la marque du bâton d'une fée [5]. Un polissoir de l'Aube, aujourd'hui détruit, a trois rainures apparentes ; saint Flavit passant par là, donna trois coups de bâton sur cette pierre, et ces rainures en sont la trace [6]. Dans la forêt de Cama on voyait, sur un énorme rocher surplombant, l'empreinte que laissa le héros corse Sampiero, lorsque, poursuivi par ses ennemis, il franchit le ravin d'un saut, en appuyant sur la roche la crosse de son arquebuse [7].

1. Ernoul de la Chenelière. *Mégalithes des Côtes-du-Nord*, p. 32.
2. Theuvenot. *Notes sur quelques monuments anciens*, p. 9.
3. P. Bézier. *Még. de l'Ille-et-Vilaine*, suppl , p. 37.
4. Mme Bayle-Mouillard, in *Tablettes historiques de l'Auvergne*, t. II, p. 390.
5. Ernoul de la Chenelière. *Mégalithes des Côtes-du-Nord*, p. 34 ; L. Bousrez. *Még. de la Touraine*, p. 47.
6. Pillot. *Les Polissoirs de l'Aube*, p. 9.
7. Léonard de Saint-Germain. *Itinéraire de la Corse*, p. 113.

On montre à Port-Briac, près de Cancale, des creux produits par les grains du chapelet de saint Méen ; à Esquibien, dans le Finistère ceux du rosaire de sainte Evette [1].

Une petite tradition fait d'une pierre à empreintes une sorte d'autel pour l'hyménée des habitants de l'air : on dit dans le Puy-de-Dôme qu'au mois de mars, le jour saint Joseph, les oiseaux viennent se marier et célébrer leurs noces sur le roc du *Brezou* ou du petit berceau, qui a plusieurs bassins [2].

Les pierres à empreintes n'ont pas, d'ordinaire, de hantises spéciales ; elles semblent fréquentées par les mêmes personnages que les gros rochers qui ne présentent pas cette particularité. Cependant les gens croient entendre des chants lugubres autour de la Roche des Sorcières à Courtelary dans le Jura bernois, qui offre une surface concave [3]. Les cavités en forme de siège que l'on remarque près de la chaîne de rochers de la Pierre Hénon (Jura), sont peuplées de génies, surtout de fées. Souvent on voyait aussi de jolies dames danser au crépuscule aux environs ; elles étaient fort gaies et parfois moqueuses, mais devenaient tout à coup invisibles [4]. Au Val d'Anniviers, dans le Valais, les habitants disent que souvent on voit des fées près d'une pierre à écuelles dite Pierre du Sauvage. Au dire des habitants de Thonon (Haute-Savoie), les sorciers tenaient jadis leur sabbat près d'une pierre à écuelles peu distante de cette ville [5].

§ 4 CULTES ET OBSERVANCES

Ainsi qu'on l'a vu dans les trois sections où j'ai parlé, en les classant par affinités de noms, de formes, d'attributions ou de légendes, des plus caractéristiques des empreintes merveilleuses, elles ont vivement préoccupé le peuple. Si elles sont attribuées à tant de causes diverses, à tant de personnages héroïques ou sacrés, s'il s'y rattache tant de récits, ce folk-lore considérable ne tient peut-être pas seulement a l'étonnement qu'elles excitent, ni même au besoin d'explication ; il semble permis de supposer qu'il est dû en partie à d'anciennes croyances, et qu'il reflète inconsciemment d'antiques

1. Abbé Mathurin, in *l'Hermine*, août 1903, p. 136 ; H. Le Carguet, in *Soc. arch. du Finistère*, 1899, p. 197.
2. Dr Pommerol, in *Rev. de l'Ecole d'anthropologie*, 1901, p. 216.
3. A. Daucourt, in *Archives suisses des Trad. pop.*, t. VII, p. 172.
4. D. Monnier et A. Vingtrinier. *Traditions*, p. 429.
5. A. Morlot, in *Matériaux pour l'histoire de l'Homme*, t. II, (1866), p. 257 ; ibid., p. 258.

observances traditionnelles que nous ne connaissons que très imparfaitement.

Les empreintes merveilleuses sont, en effet, l'objet d'un culte apparenté à celui des grosses pierres naturelles et des mégalithes ; il est probablement aussi ancien, puisqu'on l'a constaté en nombre de pays, presque aux débuts de l'histoire. Lorsque Lucien raconte que son voyageur imaginaire adora les empreintes du pied d'Hercule et de celui de Bacchus, il ne fait peut-être que se moquer d'une pratique païenne assez courante [1]. En France, on la rencontre aux premiers siècles de l'ère chrétienne ; mais les empreintes attribuées à des héros ou à des dieux y étaient sans doute visitées antérieurement à l'établissement du Christianisme, par des fidèles qui venaient leur demander le bonheur ou la santé : il est vraisemblable que les apôtres, ne pouvant détruire d'emblée des observances séculaires, adoptèrent à leur égard le même procédé que pour les fontaines, et remplacèrent le nom de la divinité païenne par celui d'un saint populaire, et réputé pour ses miracles. C'est pour cela qu'on trouve en Bourgogne et dans les régions voisines tant de Pas de saint Martin ou de son coursier favori ; suivant un historien, ils jalonnent pour ainsi dire ses voyages évangéliques [2]. Ailleurs l'Eglise suivit la même politique, et des appellations de saints illustres ou simplement locaux se superposèrent, sans parfois les effacer entièrement, à celles des divinités. Les visites continuèrent sous le nom de pèlerinages, avec des modifications de rites, parfois plus apparentes que réelles.

Grégoire de Tours cite plusieurs empreintes signalées à la vénération publique, et parmi elles celle d'une pierre dans la basilique de Saint-Martin de Tours, sur laquelle le saint s'était assis [3]. A Poitiers, on avait élevé l'église du Pas-Dieu à l'endroit où le pied du Sauveur était resté marqué après son apparition à sainte Radegonde [4], et l'un des plus anciens pèlerinages de la même région avait lieu au Pas de Saint-Martin, à Salles-en-Toulon [5]. La *Peyra del pechat del boun Diou*, la Pierre du péché du bon Dieu, à Louignac en Limousin, qui a une dépression en forme de pied, est l'objet d'un culte immémorial [6]. On pourrait multiplier ces exemples ; mais je parlerai

1. Lucien. *Histoire véritable*, l. II, c. 7.
2. J.-G. Bulliot et Thiollier. *La Mission de saint Martin*, p. 10 et *passim*.
3. *De gloria confessorum*, ch. VI, cité par Bulliot.
4. Alfred Maury. *Légendes pieuses du moyen âge*, p. 215.
5. Beauchet-Filleau. *Pèlerinages du diocèse de Poitiers*, p. 543.
6. J.-B. Champeval. *Proverbes bas-limousins*, p. 56.

surtout des observances qui, avec ou sans vernis chrétien, se rattachent à un culte probablement païen à l'origine.

On accomplit sur les empreintes des actes en rapport avec l'amour et la fécondité. Quelques-unes des pierres sur lesquelles se pratiquait la glissade ou la friction (page 336) étaient creusées de rigoles ou de bassins, comme la « Roche Ecriante » à Mellé (Ille-et-Vilaine)[1], et ces circonstances avaient pu contribuer à les faire choisir pour ces rites. Jusqu'ici toutefois, on a relevé un petit nombre d'observances en relation avec cet ordre d'idées.

L'acte fréquent dans le culte des pierres par lequel le croyant met son corps en contact avec celles auxquelles il attribue de la puissance, est aussi usité lors des visites aux empreintes réputées miraculeuses. Plusieurs passent, comme les rochers qui ne présentent pas cette circonstance, pour rendre la fécondité aux femmes ; à la fin du XVIIIe siècle, les épouses stériles se frottaient sur deux rochers de Locronan (Finistère) où les roues de la charrette qui transportait le corps de saint Ronan laissèrent leur empreinte. On assura à Cambry que la mère du duc de Coigny était née par cette opération, vingt ans après le mariage de son père[2]. Les femmes accomplissaient naguère encore le même acte sur un rocher de Saint-Etienne-en-Coglès, qui porte à son sommet un superbe bassin[3].

A Spa (Belgique) les femmes qui veulent concevoir appliquent leur chaussure dans un creux de rocher qui s'appelle Pas de Saint-Remacle[4]. Il y a dans le pays fougerais une « Chaire au Diable » sur laquelle il suffit de s'asseoir pendant un temps déterminé, à une certaine époque de l'année, pour que celui ou celle que l'on a en vue finisse par vous aimer[5]. Le jeune homme ou la jeune fille qui veut se marier dans l'année n'a qu'à placer son pied dans l'empreinte du pied de saint Martin qui se voit sur un rocher de la commune de Cinais, près de Chinon[6].

On pose le pied des enfants qui tardent trop à marcher dans trois empreintes laissées par la Vierge sur une roche à Ménéac, dans le Morbihan français ; la mère applique son pied et son genou sur ceux gravés en creux par la Vierge, tandis que les petits pieds de

1. P. Bézier. *Mégalithes de l'Ille-et-Vilaine*, p. 100.
2. Cambry. *Voyage dans le Finistère*, p. 278.
3. P. Bézier. *Még. de l'Ille-et-Vilaine*, p. 111.
4. Dr Pommerol, in *Assoc. fr. pour l'av. des sciences*, 1886, p. 629.
5. A. Dagnet. *Au pays fougerais*, p. 101.
6. Léon Pineau, in *Rev. des Trad. pop.*, t. XVIII, p. 394.

l'enfant sont placés sur ceux de l'Enfant Jésus[1]. Un passage de Brizeux indique une pratique analogue dans le sud du même pays.

> Bientôt m'apparaissaient Carnac et son clocher,
> Quand je vis au détour d'un immense rocher
> Un enfant qu'on faisait marcher sur cette pierre :
> Son père le tenait sous les bras, et la mère
> Prenant les petits pieds de l'enfant, son amour,
> Dans les creux du rocher les posait tour à tour ;
> Tout près, dévotement brûlait un bout de cierge,
> Car ces creux vénérés sont les Pas de la Vierge.
> Ils sont, depuis mille ans, empreints sur ce rocher.
> Et par eux les enfants apprennent à marcher[2].

A Brignoux (Vienne), les mères les portent dans le même but, à la dépression creusée par la mule de saint Martin sur un gros rocher. L'usage veut qu'après avoir prié au pied de la croix qui le surmonte, on dépose dans le creux quelques pièces de monnaie destinées aux pauvres du pays qui, en échange, doivent faire une prière à l'intention du donateur[3]. Dans le Beaujolais, on conduit les enfants lents à marcher à un rocher à écuelles appelé Pierre de Clevis, en Saint-Romain de Popey ; ils urinent dans la cavité, et l'on assure que la guérison suit de près[4]. Les nouveau-nés qui ont une certaine veine bleue dessinée entre les sourcils, qu'on appelle Mal de Saint-Divy, sont menés à Dirinon (Finistère) à la pierre où sainte Nonne, mère de saint Divy, a laissé l'empreinte de ses genoux, afin que le saint les préserve de la mort prématurée que ce signe annonce[5]. Les pèlerins appuient leur chaussure sur le Pas de la Vierge, à peu de distance de la chapelle de Saint-Laurent dans les Deux-Sèvres.

A Besné (Loire-Inférieure) le lit de saint Secondel, fente granitique qui servait de lit à ce bienheureux solitaire, est usé par le frottement des pèlerins qui s'y couchent[6]. Lors de la Troménie ou procession de Saint-Ronan, les gens fiévreux ou sujets à des maladies nerveuses ne manquent pas de s'asseoir dans une anfractuosité du

1. Mahé. *Antiquités du Morbihan*, p. 442 ; E. Herpin, in *Rev. des Trad. pop.*, t. XIX, p. 51.
2. *Les Bretons*, chant VII.
3. Beauchet-Filleau. *Pèlerinages du diocèse de Poitiers*, p. 521.
4. Claudius Savoye. *Le Beaujolais préhistorique*, p. 109-110.
5. A. Joanne. *Bretagne*, p. 290.
6. Richer. *Voyage de Nantes à Guérande*, p. 46.

roc, sorte de chaire naturelle où le saint venait autrefois méditer[1]. Dans la Brie, les pèlerins se plaçaient sur le siège de saint Fiacre pour se débarrasser d'infirmités variées, dont la liste se trouve dans une oraison à ce saint, relevée dans un livre d'heures imprimé en 1509[2]. En Savoie, ceux qui étaient affligés de sciatique s'asseyaient sur un petit bloc appelé la Selle de saint Bernard, placé dans une anfractuosité près de la chapelle de Saint-Clair, où ils allaient faire ensuite leurs dévotions[3].

A Ploemeur-Bodou (Côtes du-Nord), ceux qui souffrent des reins ou de rhumatismes se couchent sur une sorte de lit dit Pierre de saint Samson, non loin d'une chapelle sous l'invocation de cet évêque de Dol[4]. Les paysans s'étendent, en invoquant saint Etienne, dans une des pierres à bassin que l'on voit à Plumergat, dans le Morbihan[5]. Les mères bercent leur enfant malade dans le creux du cheval de saint Martin, à Vertolaye dans le Puy-de-Dôme[6]. A Pluzunet (Côtes-du-Nord) elles roulent ceux qui sont faibles dans le lit de saint Idunet, et de plus elles les fouettent avec un balai de genêt, dont elles se servent ensuite pour balayer la pierre[7].

Une chapelle consacrée à saint Stapin, sur le haut d'une montagne près de Dourgues (Aude) était l'objet d'un pèlerinage qui s'adressait plus aux empreintes qu'au patron du lieu. Voici comment il se passait vers 1820 : Le jour de la fête du saint (6 août) les boiteux, les paralytiques, les malades de tout genre viennent à la chapelle, en font neuf fois le tour et se rendent ensuite à une plate-forme sur laquelle sont des rochers peu saillants hors de terre et percés de trous. Là chacun trouve un remède à son mal ; il suffit d'introduire le membre affligé dans le trou auquel il correspond. Il y en a de différents calibres pour la tête, la cuisse, les bras, etc. Cette cérémonie faite, tout le monde est guéri[8].

On rencontre la même coutume en Basse-Bretagne : quand on a un membre blessé, on le met dans le trou que l'on remarque à la surface d'un gros bloc de pierre, naturellement arrondi, autrefois

1. A. Le Braz. *Au pays des pardons*, p. 249.
2. Georges Husson, in *La Tradition*, 1893, p. 289.
3. Antony Dessaix. *Trad. de la Haute-Savoie*, p. 39.
4. F. Duine, in *l'Hermine*, 1902, p. 355.
5. Rosenzweig. *Répertoire archéologique du Morbihan*, p. 9.
6. D' Pommerol, in *Assoc. franc.*, p. 629.
7. Ernoul de la Chenelière. *Inventaire des Mégalithes des Côtes-du-Nord*, p. 34
8. *Société des Antiquaires*, t. I, p. 429.

dans un champ près du village de Kerangolet en Gouesnou, et aujourd'hui placé dans une petite chapelle près du bourg[1]. Les fidèles qui vont en pèlerinage au rocher où sainte Procule laissa l'empreinte de sa tête, de son corps et de ses bras ne manquent pas d'y appliquer leurs membres[2].

L'efficacité de la visite aux empreintes, comme de celles faites aux pierres ou aux fontaines, dépend parfois de l'heure du jour ou de la nuit où elle s'accomplit, ce qui est un indice de l'ancienneté de l'usage. Dans la Haute-Loire, vers 1807, de nombreux pèlerins se rendaient à un rocher où l'on voyait des trous et qui portait le nom de Pierre de Saint-Martin. Ce culte, que le clergé avait vainement essayé de détruire, n'avait de résultat que s'il était pratiqué avant le lever ou après le coucher du soleil[3].

Pour se marier dans l'année, la jeune fille montait sur la pierre à bassin de Saint-Etienne en Coglès (Ille-et-Vilaine); il fallait qu'elle s'y tienne en équilibre et ne rougisse pas devant les pèlerins venus à l'assemblée de saint Eustache[4]. A Neuilly Saint Front près de Château-Thierry, on pratiquait, le jour du mariage, une sorte d'ordalie. Les nouveaux époux se rendaient au lieu dit le Désert, où se trouvait un immense grès à la surface duquel se voyaient deux larges et profonds sillons naturels. On y versait du vin que les mariés devaient boire à l'extrémité de chaque rainure, et de leur façon de boire on tirait différents pronostics[5].

Toutes ces observances, dont j'aurais pu allonger la liste, se rattachent à l'amour ou à la santé Il est vraisemblable que les empreintes merveilleuses ont été l'objet d'usages en rapport avec le pouvoir qu'on leur attribuait sur les forces de la nature. Le seul fait typique dans cet ordre d'idées a été relevé dans le Morbihan. Une des pierres du dolmen de *Roch enn-Aud* près de Quiberon porte un groupe de sept cupules ; en frappant avec un marteau dans l'intérieur de la cupule placée dans la direction voulue, on peut obtenir un vent favorable pour le retour au pays natal d'un marin embarqué sur un navire[6].

1. Paul du Châtellier. *Mégalithes du Finistère*, p. 25.
2. Bardoux, in *Soc. d'émulation de l'Allier*, 1867, p. 348.
3. Aymard. *Le Géant du rocher Corneille*, p. 46.
4. A. Dagnet. *Au Pays fougerais*, p. 102.
5. E. Fleury. *Antiquités de l'Aisne*, t. I, p. 106.
6. D'Ault du Mesnil, in *Rev. des Trad. pop.*, t. XVII, p. 99.

L'eau qui séjourne dans les bassins ou dans le creux des empreintes est aussi efficace pour la guérison des maux que celle des fontaines miraculeuses. Plusieurs de ces fontanelles sont réputées inépuisables : L'eau des rayures du polissoir de la Pierre Saint-Benoît ou pierre qui pleure à Saint-James (Manche) revient toujours dans les cavités, quelques efforts que l'on fasse pour l'enlever [1]. Si on a réussi à l'épuiser le soir, elle reparaît le lendemain matin. Dans la Mayenne on assure qu'il est impossible d'étancher celle qui remplit les cannelures du polissoir de la Bertellière [2].

Je n'ai relevé, antérieurement au XV° siècle, aucun document faisant mention de la croyance à l'efficacité curative de ces eaux ; mais elle est vraisemblement fort ancienne, et le passage d'un livre de cette époque vise une coutume depuis longtemps traditionnelle : « Se une femme se mespasse le pied, il convient que son mari voise en pelerinage à monseigneur sainct Martin pour sa santé, et qu'il raporte des lavemens du pied du cheval sainct Martin, et d'iceux lave son pied et si tantost elle garira [3] ». Cette eau, souveraine pour les entorses, était peut-être prise dans la cuvette du polissoir Saint-Martin, à Assevilliers, dans la Somme, qui n'est pas très éloigné de l'Artois ou de la Flandre, où l'on pense que fut composé ce petit livre si précieux pour l'histoire des superstitions.

L'eau de plusieurs cuvettes d'Eure-et-Loir est employée contre la fièvre : après avoir bu celle qui séjournait dans les trous du polissoir dit Pierre de Saint-Martin à Civry, on priait sur la pierre et on y déposait une offrande ; des femmes appelées voyageuses venaient de fort loin, il a une cinquantaine d'années, en chercher pour les malades qui ne pouvaient se déplacer [4].

Les montagnards du Bourbonnais vont encore se désaltérer à l'eau qui remplit l'eau des bassins, afin de se guérir de la fièvre, et aussi pour se prémunir des maléfices des sorciers [5]. Dans la Creuse, les fiévreux buvaient l'eau contenue dans les trois bassins du bloc *lo Peiro de nau ébalai* à Soubrebost, ainsi nommé parce qu'il porte assez grossièrement taillés dans ses côtés, neuf larges gradins par lesquels on arrive au sommet ; ils devaient de plus, y jeter, sans être vus, une pièce de monnaie ou une épingle. Cancalon dans son

1. Gustave Fouju, in *Rev. des Trad. pop.*, t. IV, p. 156.
2. Moreau, *Notes sur le préhistorique de la Mayenne*, p. 10.
3. *Les Évangiles des Quenouilles*, VI, 8.
4. Gustave Fouju, in *Rev. des Trad. pop.*, t. IV, p. 214-215.
5. Francis Pérot. *Les Légendes du Bourbonnais*, p. 6.

Essai sur les monuments druidiques de la Creuse, 1843, p. 14, rapporte qu'on lui attribuait la propriété de guérir des maladies éruptives de la tête ; pour cela on plaçait la partie supérieure du corps de l'enfant dans le petit bassin, et on le lavait avec l'eau contenue dans le grand[1]. A Saint-Symphorien près d'Uchon, on venait autrefois, pour être débarrassé de la teigne, se laver la tête dans le grand bassin qu'on y voit, et qui a de l'eau en toute saison[2]. L'eau pluviale qui se ramassait dans une roche à bassin creusée en forme d'auge et dédiée à sainte Mene, non loin de la petite ville de Grandrieu (Creuse), avait la réputation de guérir les maladies cutanées ; autrefois la lotion était suivie de l'offrande de pièces de monnaie. Comme l'eau est assez sale, parce qu'on y laisse assez souvent les bérets ou les calottes des enfants contaminés, ce bassin était l'objet d'un dicton ironique :

> Diu lou bassin de Sain Mén
> Aquel qu'a pas la rougno, l'y préu[3].

Les gens atteints de maladies de la peau viennent se baigner dans une roche en forme de berceau où se rend une petite source qui est dans le voisinage de la grotte de Saint-Arnoux[4].

L'eau des rayures de la Pierre qui pleure à Saint-James (Manche) guérit la fièvre, plusieurs maladies de l'enfance et les affections des yeux[5] ; celle d'un bassin creusé dans un bloc de granit près du village de Terme, dans la Creuse, de même que celle qui suinte dans un petit godet naturel dans les gorges du Tarn, près de l'Ermitage de Saint-Hilaire, avait aussi la réputation d'être efficace pour les maux d'yeux ; après la lotion on y jetait une épingle, ordinairement piquée dans un morceau du vêtement du malade[6]. Une cupule dans un bloc granitique à Saint-Mars s'appelle la *Fons das uels*, la fontaine des yeux, à cause de ses vertus guérissantes[7].

La plus grande des vingt-cinq excavations d'une roche de Plouescat (Finistère) non loin du corps de garde de Sainte-Eden, contient toujours de l'eau, qui passe pour être miraculeuse contre les dou-

1. M. de Cessac. *Mégalithes de la Creuse*, p. 36.
2. J.-G. Bulliot et Thiollier. *La mission de saint Martin*, p. 316.
3. L. de Malafosse, in *Antiquaires de l'Ouest*, t. VII, p. 75 ; Jules Barbot, in *Rev. des Trad. pop.*, t. XVI, p. 71.
4. Bérenger-Feraud. *Réminiscences de la Provence*, p. 301.
5. Léon Coutil. *Mégalithes de la Manche*.
6. Jules Barbot, *loc. cit.* ; L. de Malafosse, *loc. cit.*
7. A. Delort. *Dix ans de fouilles en Auvergne*, p. 69.

leurs et les maladies du bétail, et les pèlerins ne manquent pas d'en emporter un peu chez eux [1]. Les chevaux atteints de tranchées sont guéris par l'eau contenue dans une grande cuvette du polissoir Saint-Martin à Assevilliers (Somme) où ce bienheureux abreuvait son cheval. La bête malade doit boire dans ce bassin et tourner plusieurs fois autour de la pierre [2].

Lors de sécheresses persistantes, on accomplit près des roches à bassins dont la cavité est ordinairement remplie d'eau toute l'année, des actes analogues à ceux usités en pareil cas aux abords des fontaines véritables. Les habitants voisins de la Pierre Pourtue ou percée, à Laizy, qui porte l'empreinte du cheval de saint Julien, y versaient de l'eau bénite qu'ils agitaient, en faisant des prières, avec une baguette ou un rameau de buis [3]. A la Banne d'Ordenche, les paysans vont en procession à un bassin creusé dans le basalte, qu'ils appellent fenêtre ou trou de Saint-Laurent, pour demander la pluie nécessaire à leur récolte [4].

Les présents faits aux pierres à bassins et aux empreintes merveilleuses ont presque toujours pour but d'obtenir la santé ou la guérison des maladies. Les gens qui se rendaient à la Pierre de Terme, pour les affections des yeux, laissaient une épingle dans le bassin ; les pèlerins qui venaient à la Banne d'Ordenche demander la santé ou la pluie déposaient des sous dans la cavité appelée Tronc de Saint-Laurent [5]. Ceux qui, pour la guérison des maladies cutanées, allaient à la pierre de Saint-Mén, près de Grandrieu (Lozère), mettaient quelque monnaie dans le bassin [6] ; les fiévreux laissaient dans celui du Pas Saint-Martin en Iffendic (Ille-et-Vilaine) des pièces de monnaie et des petites croix de bois [7]. Les mères des enfants qui ne peuvent marcher seuls mettent dans l'empreinte de la mule de saint Martin à Brignoux, quelque menue monnaie, destinée aux pauvres du pays, qui doivent, en la prenant, faire une prière à l'intention du donateur [8].

Les passants déposaient, comme offrande, un sou, des fleurs, des

1. Paul du Châtellier. *Mégalithes du Finistère*, p. 77.
2. C. Boulanger. *Le menhir de Doingt*. Péronne, 1898.
3. J.-G. Bulliot et Thiollier., l. c., p. 288.
4. Dr Pommerol, in *Assoc. française*, 1886, p. 629.
5. Dr Pommerol, l. c.
6. Jules Barbot, in *Rev. des Trad. pop.*, t. XVI, p. 73.
7. P. Bézier. *Még. de l'Ille-et-Vilaine*, p. 222.
8. Beauchet-Filleau, l. c., p. 521.

fruits, à travers un grillage qui le protégeait, à un Pas de l'âne de Saint-Martin et à une Chaise de Saint-Martin, dans le passage difficile des Vaux-Chinon[1].

Autrefois, après avoir adressé une prière à saint Martin, les habitants des hameaux voisins venaient déposer leur offrande à la fontaine de Saint-Martin, près de Vorey, cavité creusée dans le roc, et d'une capacité de cinq à six litres qui ne tarissait jamais, et auprès d'une autre cavité, située au-dessus et que l'on appelait le Nid de l'oiseau de proie. Toutes deux étaient voisines d'une troisième excavation ovoïdale que le pied de la monture du saint avait produite en se cramponnant sur la pente glissante[2].

Celui qui faisait par procuration le pèlerinage au polissoir de Saint-Martin, à Saint-Cyr-les-Bailleul (Manche), devait, après avoir déposé sa pièce de monnaie, casser un petit fragment de la pierre, le rapporter à la maison, le mettre immédiatement dans l'eau, l'y laisser séjourner pendant vingt-quatre heures et donner ensuite le vase d'eau à boire au malade[3].

Plusieurs de ces pierres sont l'objet d'actes qui montrent le respect que l'on a pour elles. Lorsque les enfants étaient auprès d'un polissoir de Nettonville (Eure-et-Loir) appelé Bénitier du Diable, parce que la cuvette en a été, dit-on, creusée par lui, ils puisaient un peu de l'eau qui y séjourne et faisaient le signe de la croix[4]. On visite avec dévotion une pierre du Bois de Bersillot à Mingot, dans la Côte-d'Or, qui porte l'empreinte de quatre fers à cheval attribués à la monture de saint Martin ; on baisait jadis respectueusement les pas de la Vierge et du petit Jésus, près de Moncontour de Bretagne[5], et, à l'autre extrémité de la France, la trace de la Jument de Roland sur la roche sacrée d'Ultréra[6]. Les femmes ne passaient qu'en se signant près d'un rocher ayant une sorte de siège appelé Selle de saint Baudry, sur lequel on montrait l'empreinte d'une croix faite par le saint avec son pouce[7].

Ces pierres semblent avoir aussi servi traditionnellement de lieux

1. J.-G. Bulliot et Thiollier, l. c., p. 182.
2. *Velay et Auvergne*, p. 48-49.
3. E. Rivière, in *Bull. Soc. Anth.*, 1902, p. 203-204.
4. G. Fouju, in *Rev. des Trad. pop.*, t. V, p. 155.
5. J.-M. Carlo, in *Rev. des Trad. pop.*, t. V, p. 427.
6. Jaubert de Réart. *Souvenirs pyrénéens*, p. 183.
7. H. Marlot, in *Rev. des Trad. pop.*, t. XIII, p. 89 (Côte-d'Or).

de réunion. Un voyageur du commencement du xvıı° siècle disait qu'il y avait dans la forêt d'Istagèle, près d'Aigues-Mortes, une chaise de pierre, vraisemblablement naturelle, du haut de laquelle les druides qui habitaient les bois haranguaient le peuple¹.

1. Jodocus Sincerus. *Itinerarium Galliæ*, 1655, p. 196.

LIVRE QUATRIÈME

LE MONDE SOUTERRAIN

CHAPITRE PREMIER

LES DESSOUS DE LA TERRE

Suivant de nombreuses légendes recueillies en France, en Wallonie et dans la Suisse romande par des observateurs qui les ont notées sans parti pris, et quelquefois sans soupçonner leur importance, la terre que nous foulons ne forme pas une masse compacte ; elle est percée d'une multitude de trous, tantôt presque superficiels, tantôt très profonds, de galeries qui aboutissent à des microcosmes, et l'on y rencontre même, à des étages variés, de véritables mondes.

Bien que l'on puisse déduire ces idées générales du rapprochement des diverses traditions contemporaines, il est juste de faire remarquer que nulle part elles ne forment un système complet : si l'on trouve à peu près partout des grottes ou des galeries souterraines, il est d'autres circonstances qui n'ont été jusqu'ici relevées que dans deux ou trois régions, parfois même dans une seule, et qui paraissent inconnues ailleurs. Quelques-unes présentent des points de ressemblance avec des croyances de l'antiquité classique ; d'autres, moins faciles à assimiler, sont peut-être des survivances de divers états de culture et de lointaines conceptions religieuses ou cosmogoniques, dont quelques fragments seuls ont échappé à l'oubli.

Si l'on considère au point de vue de leur composition matérielle les dessous de la terre qui, ainsi qu'on le verra, sont assez compliqués, ils se divisent en :

a) parties solides dans lesquelles sont creusés divers compartiments.

b) parties aqueuses.

c) partie centrale ignée.

Après avoir terminé le classement et la mise en œuvre par affinités de sujets, des nombreuses légendes ou des simples faits, épars dans les divers recueils, qui se rattachent au Monde souterrain proprement dit, j'ai essayé d'en dégager les idées principales, et d'en dresser une sorte de tableau d'ensemble.

J'ai supposé une coupe verticale de la terre depuis ses extrêmes profondeurs jusqu'à sa surface, et je l'ai divisée en deux parties, en prenant comme point de démarcation la mer, dont le niveau, coté zéro, sert à calculer la hauteur des différents points du globe. En raison du rôle que la mer joue dans quelques légendes souterraines, et de l'idée suivant laquelle la terre flotte sur elle (cf. les pages 181-182 du présent volume), j'ai pensé qu'elle pouvait aussi, pour la commodité du raisonnement, servir à la détermination des diverses parties du Monde souterrain.

Si l'on admet qu'elle forme une ligne qui le partage en deux fractions inégales, on peut d'abord s'occuper des dépressions ou excavations qui, suivant des idées populaires assez nettement exprimées, sont situées, en tout ou en partie, entre elle et la surface du sol.

A. Cette section comprend diverses circonstances qui sont indiquées en prenant comme point de départ celles qui sont les plus voisines du niveau de la terre.

1) Les mardelles, connues surtout en Berry, n'ont qu'une profondeur médiocre, et elles ne se rattachent au monde souterrain que par les hantises qui supposent qu'elles communiquent avec lui.

2) On rencontre à peu près partout des grottes qui, d'ordinaire, s'ouvrent au flanc de collines rocheuses : assez souvent elles n'ont que de faibles dimensions, alors que parfois on leur attribue une étendue considérable, et que même elles forment pour ainsi dire l'antichambre d'une sorte de petit monde.

3) Des souterrains, dont la communication avec la terre n'est pas indiquée, et qui peut-être ne sont que des galeries de grottes, ne sont révélés que par le bruit et la voix de leurs habitants

4) Des espèces de puits s'enfoncent dans le sol avec une pente qui n'est pas toujours verticale, et ils forment, comme dans la Suisse romande, une sorte de cirque ; dans cette région, et aussi dans le pays basque, ils semblent aboutir à des galeries ou à des cavernes habitées par des personnages surnaturels.

5) La mer se prolonge au-dessous de la terre, quelquefois jusqu'à une grande distance, par des espèces de baies intérieures, aux nombreuses ramifications, recouvertes d'un plafond rocheux assez élevé au-dessus des eaux.

B. Plusieurs microcosmes semblent exister au-dessous de la ligne hypothétique constituée par le niveau de la mer réelle ; il est toutefois possible que quelques-uns, bien qu'ayant leur partie principale

beaucoup plus bas, s'étendent aussi entre cette ligne et la croûte terrestre.

6) C'est ainsi que les galeries où des animaux énormes rongent l'intérieur de la terre, peuvent, tout en occupant de grandes profondeurs, arriver assez près de la surface.

7) Il en est de même de la région, dont la partie principale semble située à un étage indéterminé, mais voisin du milieu du globe, où se tiennent les géants producteurs de tremblements de terre.

8) C'est aussi probablement au-dessous que se trouve le monde enchanté, pourvu d'un ciel, d'un soleil, etc., qui ne figure que dans quelques contes.

9) Une mer, située très bas, dans les entrailles mêmes de la terre, et tout près de la région ignée de l'enfer, doit être traversée en bateau par les morts, pour parvenir à leur destination finale, sans que l'on indique par quelle voie ils arrivent à l'endroit où a lieu l'embarquement.

10) L'enfer occupe vraisemblablement, à une distance considérable de la surface du sol, une immense étendue, d'une profondeur indéterminée, qui est regardée comme une fournaise ardente ; elle communique, suivant plusieurs dépositions, avec le monde extérieur par des puits, ou par des soupapes d'où s'échappent des fumées.

La croyance à une mer intérieure, peu distante de la terre des hommes, a été surtout relevée en Bretagne, et sur des points assez différents. D'après une tradition bien connue dans la partie celtique, la péninsule armoricaine repose sur un océan souterrain. On en donne même des preuves ; c'est ainsi que la source de Coat an Roc'h communique avec lui ; un canard qui y fut lancé jadis reparut, à une semaine de là, dans la rivière de Landévennec, au fond de la rade de Brest[1]. On verra au livre des Eaux plusieurs traits similaires, que l'on raconte pour attester l'existence de canaux naturels qui partent d'une source pour aboutir à une rivière. En divers endroits de la Haute-Bretagne, on assure que la mer s'avance sous terre jusqu'à une assez grande distance des côtes. Lorsque l'eau qui venait envahir des fondations était difficile à épuiser, j'ai plusieurs fois entendu dire que cette circonstance était due à un « bras de mer » dont on avait en quelque sorte ouvert la veine. L'eau salée ne monte pas toujours jusqu'à la voûte rocheuse qui recouvre ces espèces de

1. A. Le Braz. *Les saints bretons d'après la tradition populaire*, p. 29.

baies souterraines ; mais on dit qu'en certains endroits cette croûte n'a qu'une faible épaisseur, et qu'elle risquerait de s'écrouler sous un fardeau trop lourd. Un jour que la duchesse de Rohan était forcée de passer en carrosse près de la source du Gouessant, à trente kilomètres du rivage, elle ordonna à son cocher de fouetter vigoureusement les chevaux, parce qu'elle savait qu'un bras de mer s'étendait au-dessous de cette partie de la route[1].

Cette conception existe en d'autres pays de France, mais elle n'est pas toujours exprimée avec autant de netteté. D'après un récit gascon, la mer est sous l'église bâtie à Agen en l'honneur de saint Caprais : des mariniers s'étant trouvés à passer au-dessous ont entendu la musique de l'orgue et reconnu la voix des enfants de chœur[2]. Les pays voisins du menhir de Mesnil-Briouze (Orne) disent qu'il communique avec l'Océan, et quand ils y collent l'oreille, ils prétendent ouïr son bruit[3]. Celui de Saint-Samson, près Dinan, est la clé de la mer ; si on parvenait à l'enlever, elle envahirait immédiatement toute la France ; la mer a trois clés, l'une dont une mauvaise femme de Bretagne s'est emparée avec l'aide du diable, une autre qui est dans les pays lointains, et enfin celle de Saint-Samson[4]. On racontait dans le Morbihan que le Blavet prenait autrefois sa source dans *l'œil de mer*, véritable puits de l'abîme, redoutable pour le voisinage avant qu'il eût été exorcisé et réduit à sa dimension actuelle ; d'après la croyance du pays il communiquait à la fois avec les régions infernales, et, sans doute par des galeries souterraines, avec l'Océan[5].

Quelques récits de la Haute-Bretagne parlent, presque toujours à l'occasion du voyage accompli par les défunts pour se rendre à leur destination, de la « mer qui est au-dessous de nous. » Elle diffère de celle qui forme un prolongement souterrain de l'Océan, au même niveau, et qui souvent n'est qu'une sorte de fjord intérieur; elle n'a aucune communication avec lui, est située beaucoup plus bas, à une grande distance de l'écorce terrestre, et nul vivant ne peut naviguer dessus ; le « passage des morts » qui se trouve sur ses rives, est désigné par des termes qui indiquent son extrême éloignement[6]. On

1. Paul Sébillot. *Légendes locales de la Haute-Bretagne*, t. I, p. 66.
2. J.-F. Bladé. *Contes de Gascogne*, t. II, p. 187.
3. L. Coutil. *Mégalithes de l'Orne*.
4. Lucie de V.-H., in *Rev. des Trad. pop.*, t. XVII, p. 353.
5. F. Cadic, in *La Paroisse bretonne de Paris*, janvier 1900.
6. Lucie de V.-H., in *Rev. des Trad. pop.*, t. XVI, p. 92.

n'explique pas comment les trépassés y arrivent pour prendre place dans une espèce de barque à Caron, bien plus vaguement décrite que les bateaux qui, sur divers points de la Bretagne, et à ciel ouvert, viennent recueillir les trépassés, pour les conduire, à travers les Océans, à des îles mystérieuses. Mais la croyance à cette navigation posthume est attestée par diverses observances, et surtout par l'usage, pratiqué jusqu'à nos jours dans quelques communes des environs de Dinan, de placer dans le cercueil des morts un morceau du pain béni aux relevailles, qui servira à les nourrir pendant le long voyage qu'ils ont à faire sur la mer souterraine. Lorsque ceux destinés à l'enfer ont débarqué sur le rivage, ils montent un chemin fleuri où se trouvent quatre-vingt-dix-neuf auberges ; ils ont la permission d'y boire tout ce qu'ils désirent ; mais la centième est la maison du diable et l'entrée du lieu des supplices, dont ils ne sortent plus jamais[1].

Dans le pays où cette tradition a été recueillie, et où il semble que tous les trépassés doivent accomplir ce voyage, on ne dit pas ce que deviennent, au sortir du bateau funèbre, les pécheurs condamnés à l'épreuve du Purgatoire, ou les fidèles qui ont mérité d'arriver directement au Paradis Au temps où la croyance à cette traversée sur la mer intérieure était plus générale et moins effacée, on pensait peut-être qu'il existait dans le monde souterrain une sorte de centralisation des diverses conditions des morts, qui aurait rappelé dans ses grandes lignes les idées antiques sur l'enfer, considéré comme le royaume des ombres, qu'Homère et Virgile nous ont conservées sous une forme poétique. Ce n'est toutefois qu'une hypothèse, dont le seul fondement est la mention, constatée jusqu'ici dans une région unique, de la traversée sur cette mer à laquelle paraissent obligés les défunts, quelle que soit leur destinée. Aucune déposition précise ne place le Purgatoire, et surtout le Paradis, dans le centre de la terre, et l'on ne rencontre même pas l'équivalent de celles qui permettent de supposer qu'en plusieurs pays de France on a cru à la

[1]. Lucie de V.-H., *ibid.*, t. XVII, p. 352, 380-381. D'autres usages sont en relation avec la barque, mais ceux qui les ont constatés ne disent pas si elle flotte sur une mer souterraine ou sur un fleuve ; cf. la pièce de monnaie placée dans la main du mort, il y a une trentaine d'années en Bugey, *per lo barquo* (A. Vingtrinier, in *Revue du siècle*, février 1900); dans plusieurs pays de la Gironde, on observe encore la même coutume, et la monnaie est ainsi destinée à payer le passage de la barque (C. de Mensignac. *Sup. de la Gironde*, p. 50). Ces 99 auberges sont aussi connues en Basse-Bretagne (cf. A. Le Braz. *La légende de la Mort*, t. II, p. 333, 377), mais elles sont parfois sur la route du Paradis.

réunion dans la région aérienne des trois séjours où les morts sont, d'après les idées catholiques, traités suivant leurs mérites [1].

Pour l'enfer il est, d'après l'idée la plus répandue chez les paysans, situé dans l'intérieur du globe, presque toujours à une grande distance de sa surface [2] ; au XVIII^e siècle, les Bretons disaient qu'il était au centre de la terre, à 1250 lieues du sol [3], et c'est l'éloignement que certains lui attribuent encore dans la même région. Cependant des lacs ou des sources lui doivent leur chaleur et présentent d'autres particularités qui supposent qu'il est parfois assez voisin de la croûte terrestre Les *Laghi d'Inferno* des Alpes maritimes sont en communication avec lui [4], et les flammes qui s'élevaient de temps en temps au-dessus de la Fontaine ardente à Saint-Barthélemy, près de Grenoble, provenaient, suivant les uns, du Purgatoire, et suivant les autres, de l'Enfer lui-même [5].

Le pays infernal communique aussi avec celui des vivants par des excavations réputées insondables, d'où sortent des bruits extraordinaires et parfois aussi d'étranges fumées. Il y en a une dans le Doubs, qui se nomme le Puits de Pougery, et l'on raconte qu'une jeune fille, chassée de la maison paternelle parce qu'elle s'était laissée séduire, y rencontra le diable qui lui persuada, pour échapper au deshonneur, de se précipiter avec lui dans le puits. Elle y consentit ; dès qu'elle eut quitté la terre, elle fut touchée de repentir, aussi elle n'alla point jusqu'aux enfers, mais fut condamnée à faire pendant mille ans son purgatoire dans le puits ; lorsqu'un passant jette une pierre dans cet abîme, elle la reçoit sur la tête, et le bruit que l'on entend est la voix plaintive de la pénitente [6]. On montre dans un coin de champ a Landebia (Côtes-du-Nord), un trou circulaire tellement profond, que si l'on y lance un caillou, on n'entend jamais le fracas de sa chute ; comme il en sort quelquefois des vapeurs, les paysans croient que c'est une entrée ou un soupirail de l'enfer [7]. La

1. D'après une communication de M. Louis Quesneville, reçue postérieurement à l'impression du premier chapitre où j'ai émis, sous une forme hypothétique, la croyance à cette centralisation, on dit dans le Val de Saire et en d'autres parties de la Basse-Normandie, que le Paradis, le Purgatoire et l'Enfer sont dans le ciel.
2. F.-M. Luzel. *Légendes chrétiennes*, t. I, p 168, t. II, p. 321 ; E. Chanal. *Voyages en Corse*, p. 62 ; Paul Sebillot. *Contes*, t. I, p. 190.
3. Grégoire de Rostrenen. *Dict. françois celtique*, 1732.
4. E. Chanal. *Légendes méridionales*, p. 83.
5. Olivier. *Trad. du Dauphiné*, p 296.
6. Ch. Thuriet. *Trad. pop. du Doubs*, p. 298-299.
7. Lucie de V.-H., in *Rev. des Trad. pop.*, t. XIV, p. 400.

forêt de Longboël, dans la Seine-Inférieure, avant les défrichements qui l'ont bouleversée, possédait un trou de saint Patrice qui donnait entrée dans le lieu des supplices éternels[1]. Plusieurs récits de Basse-Bretagne parlent, mais sans détails, du puits de l'enfer, et l'on ne sait pas toujours s'il s'agit de l'ouverture par laquelle on y entre, ou du lieu même des châtiments posthumes[2]. Peut-être faut-il n'y voir qu'un écho du *Puteus abyssi*, dont les sermonnaires menacent les incrédules et les pécheurs.

Une tradition de la Haute-Bretagne fait du menhir de Saint Samson, qui ainsi qu'on l'a vu est une clé de la mer, l'une des clés qui ferment l'enfer; un jour le démon a voulu l'enlever afin d'avoir une porte de plus, ouverte à deux battants, pour y précipiter les pécheurs; mais saint Samson appela saint Michel à son secours, et celui-ci chassa le diable[3].

Un assez grand nombre de légendes racontent que la terre se fend sous les pas de personnages coupables ou sacrilèges, qui vraisemblablement sont destinés aux feux éternels. Un seigneur de Ramerupt dans l'Aube, qui n'ayant pu triompher de la vertu de sainte Tanche, lui trancha la tête, fut englouti sur le lieu même de son crime[4]; des danseurs de la Haute-Bretagne qui n'avaient pas interrompu leur divertissement lorsque le Saint-Sacrement passait, disparaissent aussi sous le sol[5].

D'autres fois il s'écarte pour laisser pénétrer dans l'enfer des maudits, vivants ou morts; en Haute-Bretagne la terre s'ouvre sous une revenante damnée qui avait invité son fiancé à un repas nocturne[6]. Suivant un récit breton, une femme qui, à son lit de mort, a vainement supplié sa sœur de lui pardonner, lui apparaît au milieu des flammes, la poursuit, et quand elle l'a atteinte, toutes deux s'enfoncent sous la terre. Dans une variante, une fille mal soignée par sa sœur, l'a maudite, et après sa mort elle vient la chercher; elle s'abîme avec elle, tandis que toutes les deux crient qu'elles tombent au fond du puits de l'enfer[7]. Après que la marquise de Trévaré qui revenait tourmenter les gens, a été « conjurée » par un exorciste, le

1. F. Baudry, in *Mélusine*, t. I, col. 13.
2. F.-M. Luzel. *Contes de Basse-Bretagne*, t. II, p. 154, 321; L.-F. Sauvé, in *Rev. des Trad. pop.*, t. II, p. 136; A. Le Braz. *La légende de la Mort*, t. II, p. 403-405.
3. Lucie de V.-H., in *Rev. des Trad. pop.*, t. XVII, p. 353.
4. D'Arbois de Jubainville, in *Soc. arch. de l'Aube*, 1868, p. 274.
5. Paul Sébillot. *Légendes chrétiennes*, Vannes, 1892, p. 43.
6. Paul Sébillot. *Traditions*, t. I, p. 242.
7. F.-M. Luzel. *Légendes chrétiennes*, t. II, p. 144, 154.

sol se fend pour la dévorer¹. D'après une tradition de Lorraine, la terre s'ouvre sous les pas d'une jeune fille qui rapportait un drap volé au cimetière².

Quelques récits recueillis sur des points de la France fort éloignés, présentent une conception assez rare ; les personnages, au lieu de tomber dans l'enfer, ou dans le purgatoire, restent entre ces lieux de supplice et la croûte terrestre. Dans les Landes on entend crier sous terre l'avare Vidau de Bourns qui y fut englouti, et les aboiements de ses chiens se mêlent à ses gémissements ; c'est là qu'il fera pénitence, jusqu'à la fin du monde, pour avoir été dur à l'égard des pauvres³.

La Croix des Magnants aux environs de Pont-Audemer, rappelle le souvenir de chaudronniers ambulants, disparus en cet endroit, après avoir commis un acte d'impiété ; naguère encore on croyait entendre sous terre le bruit sourd et mesuré du marteau sur leurs chaudrons qu'ils ne doivent point cesser de battre jusqu'à la fin des siècles⁴. On raconte en Berry une légende apparentée : des scieurs de long punis de la même manière pour avoir scié la Croix Moquée, continuent par pénitence leur labeur sous terre, et dans les nuits calmes, on entend le va et vient de leur scie⁵.

En Basse-Bretagne, toute la procession de sainte Mona s'enfonça sous le sol, il y a plus de cent ans, pour un méfait qui paraît oublié ; mais elle n'est pas destinée à y rester à perpétuité ; si l'on pouvait accomplir certaines cérémonies, elle reparaîtrait au jour, recteur et bannières en tête⁶. Il semble qu'elle y reste, comme les habitants de la cité d'Is, dans un état qui n'est à proprement parler, ni la mort ni la vie. Une tradition des Côtes-du-Nord se rattache au même ordre d'idées. Souvent des vapeurs blanches qui prennent des formes fantastiques se dégagent de prairies voisines d'une ancienne maison de Corseul qui s'appelle l'Abbaye ; il y avait là une ville superbe qui a disparu sous le sol ; elle n'est pas morte, mais seulement endormie ; elle se réveillera un jour, et tout le pays sera comme au temps du Paradis terrestre⁷.

1. F. Le Men, in *Rev. Celtique*, t. I, p. 425.
2. Charles Sadoul, in *Rev. des Trad. pop.*, t. XIX, p. 89.
3. Abbé Léopold Dardy. *Anthologie de l'Albret*, t. II, p. 199-201.
4. Amélie Bosquet. *La Normandie romanesque*, p. 263.
5. Laisnel de La Salle. *Croyances du Centre*, t. II, p. 95.
6. Irène Paquet, in *Rev. des Trad. pop.*, t. XIV, p. 562.
7. Lucie de V. H , in *Rev. des Trad. pop.* t. XVIII, p. 278. Une importante ville gallo-romaine dont on retrouve de nombreux vestiges, a existé à Corseul.

Quelquefois ce sont des animaux ou des objets que la terre reçoit dans son sein. Dans une légende corse les bœufs et la charrue d'un homme qui labourait le jour de Noël disparaissent sous le sol au dernier tintement de la cloche de midi[1]. Jeanne la sorcière qui figure dans un gwerz breton, dit que pour détruire l'épouvantable maléfice qu'elle a préparé, il faut le porter au milieu d'un champ, et que la terre s'ouvrira pour l'ensevelir[2].

L'itinéraire des personnages qui pénètrent vivants dans l'enfer, est peu clairement indiqué ; parfois ils y arrivent par une longue galerie sombre où ils cheminent pendant des heures avant de parvenir à la salle immense, remplie de chaudières bouillantes ou de sièges sous lesquels les démons attisent le feu, ou par un souterrain qui aboutit à un château rempli de flammes[3]. Dans un conte mentonnais, une jeune fille est conduite par son mari, qui n'était autre que le diable, dans une grotte profonde où bouillonnent des marmites placées sur un brasier ardent[4].

Des êtres légendaires, qui n'ont rien de commun avec le diable, occupent aussi une région souterraine éloignée de l'écorce terrestre. On disait en Basse-Bretagne que le royaume des Kourils s'étendait sous terre, plus bas que la mer et les rivières, et que l'intérieur du globe renfermait un peuple de cornandons[5]. Suivant une croyance relevée au commencement du XIX° siècle dans le même pays, et que je n'ai pas retrouvée ailleurs, notre planète est percée de galeries auxquelles travaillent des animaux fantastiques : on croit, dans quelques cantons, que l'intérieur de la terre est habité par des rats énormes ; un homme à cheval entrerait aisément dans leurs trous ; on en aperçoit souvent l'ouverture, et si l'on pouvait pénétrer jusqu'au fond, on trouverait de grandes richesses. Les ossements gigantesques que l'on rencontre sont ceux de ces rats ; comme ils multiplient continuellement, ils finiront par ronger le centre de la terre ; un jour la surface s'ouvrira et les hommes seront engloutis[6]. On raconte dans le Luxembourg belge, qu'il y a bien longtemps, des géants d'une force extraordinaire demeuraient dans les entrailles du monde, et qu'ils se livraient des combats fréquents. Beaucoup y

1. Frédéric Ortoli. *Contes de l'île de Corse*, p. 196.
2. F.-M. Luzel. *Gwerziou Breiz-Izel*, t. I, p. 54.
3. F.-M. Luzel. *Lég. chrét.* t. I, p. 194-195. 138.
4. J.-B. Andrews. *Contes ligures*, p. 43.
5. E. Souvestre. *Le Foyer Breton*, t. II, p. 114.
6. Boucher de Perthes. *Chants armoricains*, p. 139.

périrent ; mais quelques-uns survécurent. Deux de ces géants habitent l'un le nord, l'autre le midi ; ils s'avancent l'un vers l'autre, portant sur leurs épaules une énorme montagne. Lorsqu'ils se rencontreront, ils engageront une lutte sans merci et notre globe périra. Quelques uns de ceux qui vivent encore agitent parfois la terre et ils produisent les tremblements de terre [1]. Les paysans des environs de Lesneven attribuent ce phénomène, assez rare en Bretagne, aux coups de poing que se donnent en se battant les esprits malins et les sorciers qui habitent les souterrains du château de Lesneven [2].

Les légendes des grottes terrestres et celles des cavernes de la mer parlent quelquefois de microcosmes auxquels elles donnent accès; mais ils sont pour ainsi dire de plein pied avec la terre, et non situés à une grande distance comme dans les deux exemples qui suivent, et qui ne sont pas localisés. Le héros d'un conte mentonnais passe, pour arriver dans le jardin d'un palais enchanté, par des grottes obscures dont la traversée dure trois ans [3]. Une biche descend avec le roi de France et son valet, par l'ouverture d'un petit monticule qui se trouvait dans une prairie, et, après avoir marché longtemps, ils parviennent à un pays où rien ne leur paraissait comme dans le monde qu'ils venaient de quitter : les plantes et les animaux étaient tous différents, le soleil était plus brillant, l'air plus pur et plus parfumé [4].

Le sol est aussi parsemé d'excavations à ciel ouvert dont quelques-unes passent pour très profondes, bien qu'elles ne pénètrent pas jusque dans le monde infernal. Elles affectent assez souvent la forme de puits énormes, ou de fissures quelquefois présumées insondables, et les gens du voisinage, qui en font la résidence d'êtres surnaturels, ne s'aventurent pas volontiers auprès aux heures crépusculaires, parfois même en plein jour, de peur de voir apparaître les génies qui y demeurent ou qui en surveillent les approches. Des dépressions qui, comme les mardelles, s'enfoncent à peine de quelques pieds, sont l'objet de croyances analogues. Elles présentent une certaine parenté avec celles qui s'attachent à des grottes renfermant des espèces de salles souterraines, presque horizontales, dans lesquelles on arrive par une entrée plus ou moins visible,

1. Alfred Harou, in *Rev. des Trad. pop.*, t. VIII, p. 230.
2. Verusmor. *Voyage en Basse-Bretagne*, p. 227-228.
3. J.-B. Andrews. *Contes ligures*, p. 121.
4. F.-M. Luzel, in *Rev. des Trad. pop.*, t. I, p. 64.

pratiquée dans un bloc rocheux ; mais alors que le folk-lore des cavernes est assez défini, et que les épisodes sont assez nombreux pour que l'on puisse, en les résumant et en les rapprochant, se faire une idée des conceptions populaires, les légendes que l'on a recueillies sur les fissures de la terre dont la caractéristique est d'être à peu près dépourvues de voûtes, sont d'ordinaire flottantes et confuses.

Plusieurs racontent cependant que des personnages surnaturels, dont les gestes sont parfois rapportés avec détail, résident dans quelques-uns de ces enfoncements à ciel ouvert. On remarque un grand nombre d'excavations au sein du vaste cirque de prairies qui domine le village de Verbier dans 'la vallée de Bagnes (Valais). Les plus petites et les plus nombreuses sont d'une profondeur que nul ne paraît avoir été tenté de mesurer. Après un petit entonnoir de verdure, le centre s'enfonce comme un tube découpé dans le plâtre. Ces creux étaient habités par des fées. Un paysan resté veuf avec cinq enfants en bas âge que ses travaux du dehors l'obligeaient de laisser à la maison, fut bien étonné en rentrant un soir, de trouver tout en parfait état chez lui : les enfants étaient lavés, peignés, raccommodés, la vaisselle propre, et le repas du soir était servi. Il crut à une aimable surprise de quelque voisine. Mais, le lendemain soir, ayant constaté la même chose, il interrogea les plus âgés des enfants. Ils lui expliquèrent qu'une toute petite femme, douce, charmante et agile était venue à la maison. Ne connaissant personne dans le voisinage qui répondît à ce portrait, il resta au logis pour essayer de la voir. Elle vint, comme les jours précédents, et quand l'homme lui eut parlé, elle finit par consentir à se marier avec lui, à la condition qu'il ne la nommerait jamais Fée. Il tint longtemps sa promesse, et ils vécurent heureux ; mais un jour qu'il était allé à Martigny, la femme coupa le blé du champ, bien qu'il ne fût pas en pleine maturité, et le serra dans la grange. Son mari ne put s'empêcher de la gronder en l'appelant Fée. Le lendemain matin, la gelée avait anéanti toutes les moissons de la vallée ; seul le blé que la fée avait coupé la veille était sauvé et arrivé à la maturité ; mais l'homme ne revit plus sa femme [1].

Dans le pays basque, on désigne sous le nom de citernes des enfoncements qui s'ouvrent dans le sol, et dont l'orifice est sensi-

1. L. Courthion, in *Rev. des Trad. pop.*, t. VI, p. 350 et suiv.

blement circulaire. Les descriptions que l'on en donne manquent de précision ; toutefois elles disent qu'elles sont assez vastes pour contenir des châteaux. On en voit plusieurs sur les flancs de la montagne, et parfois, après avoir formé une longue galerie, elles se terminent par un trou éloigné de l'entrée principale. Il semble aussi que les parois présentent une pente assez douce pour permettre de remonter, sans grand effort, jusqu'à l'ouverture [1].

Ces demeures souterraines étaient habitées par des personnages masculins appelés Basa-Jaun, ou seigneurs sauvages, que les gens des environs redoutaient grandement autrefois. On les accusait surtout de guetter les femmes et de les enlever avec violence. L'un d'eux, auquel on donne le nom d'Ancho, surprit une bergère qui gardait son troupeau près d'Elhorta, et l'emporta dans sa citerne, où elle resta quelque temps avec lui ; on la vit plus tard, au trou d'Ancho, qui termine la citerne, à deux lieues de là. Les gens de Béhorléguy remarquaient qu'elle était toujours occupée à arranger les cheveux du seigneur sauvage, et ils cherchaient comment la délivrer de là. A la fin, ils se rendirent au trou avec la croix et les autres choses saintes, et la retirèrent des mains de son ravisseur. Au moment où elle s'éloignait, celui-ci, qui avait dû céder à une puissance supérieure, lui dit de retourner la tête et de regarder derrière elle quand elle arriverait à la maison. Elle le fit et tomba aussitôt morte [2]. Un autre Basa-Jaun avait enlevé une belle fille à ses parents, et tous deux, mari et femme, habitaient au fond d'une citerne un château magnifique Chaque matin, à la lueur d'une chandelle, la dame montait au haut de la citerne et peignait ses cheveux. Un berger qui l'aperçut en devint amoureux, et il alla raconter à ses compagnons ce qu'il avait vu. Ils convinrent de délivrer la belle dame, et le lendemain ils vinrent à la citerne, où ils l'aperçurent occupée à peigner ses cheveux. Lorsque le berger lui eut adressé la parole, elle répondit qu'elle avait été enlevée par un Basa-Jaun, et que depuis elle vivait avec lui, non de bon gré, mais de force. Il fut arrêté que la dame, le lendemain matin, à une heure fixée, se tiendrait au coin de la citerne. Elle tint parole, et pendant que le Basa-Jaun dormait, elle partit pour toujours avec le berger [3].

1. J.-F. Cerquand. *Légendes du pays basque*, t. II, p. 34, 37.
2. J.-F. Cerquand. l. c., p. 34.
3. J.-F. Cerquand. *Légendes du pays basque*, p. 36-37.

Quelques enfoncements, de natures diverses, mais dont l'abord est difficile ou qui présentent des circonstances peu ordinaires, sont l'objet d'une crainte traditionnelle, qui parfois est entretenue par les récits des vieilles gens. En Franche-Comté on essaie d'éloigner les enfants des excavations qui forment précipice en leur disant qu'elles sont hantées. Dans le communal de Latette, on a vu souvent, le dimanche, au moment de l'élévation, un grand seigneur à cheval descendre de l'air sur un nuage et chevaucher sur l'abîme avant de s'y jeter : on a remarqué qu'il a un pied de bouc. Parfois une belle dame blanche vient folâtrer sur ces bords dangereux et finit par y sauter ; si on va visiter le fond de la crevasse, on n'y aperçoit aucune trace de la chute. Près d'Amancey, une sorte de gouffre béant et profond, d'où jaillit l'eau au moment des grandes pluies, est à peu près sec, sauf en cette saison. Alors il se remplit de lutins invisibles ; ils produisent un bruit qui, ressemblant de loin au son d'une caisse, a fait donner à ce lieu le nom de Tambourin ; il se manifeste surtout la veille des grandes fêtes, et il est produit par des lutins qui sont furieux de savoir qu'on va les célébrer[1].

Les paysans du Berry considèrent avec une sorte de terreur superstitieuse plusieurs des mardelles que l'on voit dans cette région. Voici comment les décrit un archéologue qui les a spécialement étudiées. Vers les environs de Châteauroux et d'Issoudun on rencontre un très grand nombre d'excavations en forme de cônes renversés, trop régulièrement arrondies pour ne pas être l'ouvrage des hommes, et que la tradition populaire signale comme antiques. Elles ont cela de remarquable, que les eaux pluviales n'y séjournent pas, malgré la nature grasse du sol, et ce fait en attestant que la couche d'argile a été percée, prouve encore qu'elles ont été creusées à dessein. Une autre singularité qui les distingue, c'est de ne laisser apercevoir dans leur voisinage aucun vestige des déblais extraits de cavités. On désigne ces espèces de puits sous le nom de Mardelles, Margelles ou simplement Marges[2]. Quelques-unes sont fort redoutées, et l'on évite, la nuit, de passer auprès. Plusieurs, surtout celles connues sous le nom de Trou aux Fades, Fosse au Loup, Crot du diable, servent alors de rendez-vous aux fées, aux sorciers et aux loups-garous. L'une d'elles, sise dans la commune de Saint Pierre de Jards, où il y en a quatorze, est fréquentée à certaines époques de

1. D. Monnier et A. Vingtrinier. *Traditions*, p. 238, 627.
2. A. de la Villegille. Sur les Mardelles, in *Ant. de l'Ouest*, t. XII, p. 145-146.

l'année, par le diable qui se promène autour dans un grand carrosse attelé de six chevaux noirs qui jettent le feu par les naseaux. Le diable semble en effet être le principal personnage qui hante ces excavations, et quelques-unes, comme le Crot du Diable, à Venesmes (Cher) portent son nom [1].

Des êtres plus gracieux sont associés aux mardelles : à Allouis (Cher) une fée revenait au clair de lune au Trou à la Fileuse, que l'on appelait aussi le Crot à la Brayeuse ; on en entendait sortir un bruit cadencé semblable à celui que, dans le calme des nuits, produit la braye manœuvrée par les femmes qui broient le chanvre dans la cour des fermes [2]. On fait une sorte de pèlerinage annuel à la Mardelle sainte, où est, dit-on, sainte Fauste ; lorsque ses reliques, conservées dans l'église paroissiale, en eurent été enlevées, les ravisseurs, frappés de douleurs atroces, laissèrent tomber le corps de la sainte qui, se relevant, alla d'elle-même s'ensevelir au fond de la Mardelle [3].

Comme beaucoup d'autres lieux de nature mystérieuse, certaines excavations renferment des trésors : les fées ont déposé leurs richesses dans plusieurs puits très profonds d'une plaine des environs de Dieppe ; elle y apparaissent souvent, et dansent auprès pour charmer leur veille [4]. Un veau d'or a été caché dans une sorte de mardelle, en partie comblée, appelée Puits à la Dame, en Saint-Moré près de Vezelay [5].

On sait que, suivant de nombreuses légendes, les cloches qui gisent au fond des eaux se font entendre à certaines époques de l'année ; il est plus rare que ces carillons sortent de dessous le sol lui-même : cependant en Vendée les cloches d'une église engloutie sous la terre dans des circonstances aujourd'hui oubliées, se mettent à sonner à minuit, le jour de Noël [6].

Les récits dont l'action se passe dans le pays indéterminé de la féerie, parlent aussi d'excavations au moyen desquelles les héros pénètrent dans un monde souterrain, situé à une distance variable, mais généralement assez éloignée, de la surface du sol. On rencontre cette donnée dans un conte littéraire de la fin du XVIIe siècle : la

1. Ludovic Martinet. *Légendes du Berry*, p. 17 ; *Le Berry préhistorique*, p. 69, 123.
2. Ludovic Martinet. *Le Berry préhistorique*, p 108 ; Laisnel de la Salle. *Croyances du Centre*, t. I, p. 108.
3. Ludovic Martinet. l. c. p. 13.
4. Amélie Bosquet. *La Normandie romanesque*, p. 142.
5. C. Moiset. *Usages de l'Yonne*, p. 97.
6. Jehan de la Chesnaye, in *Rev. des Trad. pop.*, t. XVI, p. 579.

fée Grognon, pour se débarrasser d'une jolie fille qui lui déplaît, fait creuser dans le jardin un trou aussi profond qu'un puits, sur lequel on pose une grosse pierre ; lorsqu'elle a amené Gracieuse à se promener auprès en compagnie d'autres personnes, elle fait remarquer la pierre, et invite tous les assistants à la soulever ; Gracieuse s'y prête comme les autres, et dès que le bloc a été déplacé, la méchante fée la pousse rudement et la fait tomber dans l'ouverture béante ; mais une petite porte s'ouvre, et la jeune fille pénètre dans un beau jardin, où se trouve le château des fées [1].

Suivant des contes dont plusieurs versions ont été recueillies, des aventuriers qui, d'ordinaire, sont venus demeurer dans un château qui semble abandonné, partent pour la chasse, en laissant l'un d'eux pour surveiller la cuisine ; mais celui-ci est maltraité par un nain d'une force prodigieuse. Le plus brave et le plus rusé des compagnons vient à bout du méchant petit personnage qui, lorsqu'il a été vaincu, disparaît sous terre à l'endroit où se trouve une grosse pierre ; quand elle a été soulevée on aperçoit un trou béant, dans lequel les aventuriers essaient de descendre au moyen d'un câble [2] ; sa profondeur est parfois si grande que, pour en atteindre le fond, on déroule une corde pendant sept jours et sept nuits [3]. Celui qui a le courage de persévérer, alors que les autres, effrayés, se font remonter, prend enfin pied dans une sorte de grande caverne, ou dans un véritable microscome assez semblable à celui auquel les grottes maritimes ou terrestres donnent accès, et il y voit des campagnes et des châteaux, où des princesses sont retenues prisonnières et gardées par des géants, des monstres ou des bêtes féroces.

Dans un conte breton, le roi trompé par un imposteur, ordonne à son filleul de descendre dans un puits dont personne n'a jamais pu atteindre le fond. On le met dans un panier, et après une descente qui a duré douze heures, il se trouve dans un beau jardin, rempli de belles fleurs, où se promène un vieillard qui lui donne des conseils utiles [4].

1. Mme d'Aulnoy. *Gracieuse et Percinet*. On verra à la section des puits des épisodes analogues.
2. E. Cosquin. *Contes de Lorraine*, t. I, p. 4, t. II. 135, 159 ; Paul Sébillot. *Littérature orale*, p. 84. *Dix Contes*, p. 19 ; J. B. Andrews. *Contes ligures*, p. 184 ; H. Carnoy. *Contes français*, p. 33. (Provence); Ch. Deulin. *Contes du roi Cambrinus*, p. 13.
3. Paul Sébillot. *Contes de la Haute-Bretagne*. Vannes 1892, p. 13. On verra dans un autre chapitre que des puits creusés de main d'homme donnent aussi accès dans un monde souterrain.
4. F. M. Luzel. *Contes de Basse-Bretagne*, t. I, p. 267-268.

Lorsque le père de la fille qui se maria à un mort a frappé deux coups en croix avec une baguette, le rocher s'ouvre et son beau-frère apparaît, lui dit de le suivre, et tous deux pénètrent profondément sous la terre jusqu'au moment où ils arrivent à un château magnifique. Dans un autre récit qui fait partie de la série des Voyages vers le soleil, dès qu'un cheval magique a frappé du pied une dalle posée sur deux blocs, elle bascule et laisse voir l'entrée d'un souterrain ; le cavalier descend de cheval et y entre ; après une longue traversée dans une complète obscurité, il aperçoit une lumière qui sort du souterrain et finit par arriver, en descendant toujours, dans une sorte de monde, où un soleil de cristal, placé dans un ciel de cristal, lui fait voir un château de cristal[1].

1. F. M. Luzel, *Contes de Basse-Bretagne*, t. I, p. 4-5, 55-55.

CHAPITRE II

LES GROTTES

§ 1. ORIGINE ET MERVEILLES

Les cavernes terrestres ne passent pas ordinairement pour être dues à un travail humain ; les légendes relatives à leur création, rares et peu détaillées, se bornent à l'énoncé de la croyance : les grottes merveilleuses du Languedoc et du Vivarais ont été creusées par les *Doumayselas*, les demoiselles[1], celles de la Boullardière à Terves (Deux-Sèvres), par des farfadets qui y demeurèrent longtemps[2], les cavernes de la Haute-Loire et les enfoncements dans les rochers sont l'œuvre des anciens hommes sauvages[3].

On voit dans plusieurs de ces souterrains des pétrifications qui présentent quelque ressemblance avec des personnages ou des ustensiles. Le peuple n'a pas manqué de la compléter : pour lui, ces jeux de nature sont dûs à des métamorphoses de fées, et leur mobilier, changé aussi en pierre, se voit auprès d'elles.

L'eau qui suinte à travers la voûte d'une grotte aux fées sur les bords du Sichon, un peu plus bas que la Source des fées, dépose une matière calcaire qui se concrète. L'ensemble de ces concrétions affecte les formes les plus bizarres, que l'imagination anime suivant ses fantaisies. Ainsi un bloc allongé est censé représenter une femme nue enveloppée d'un linceul : c'est une fée qui, poursuivie par un magicien rival de sa puissance, se changea en pierre pour lui échapper[4]. L'une des trois cavernes superposées, d'un accès difficile, situées à Féterne dans le Chablais, et connues sous le nom de Grottes des

1. Laisnel de la Salle. *Croyances du Centre*, t. I, p. 115.
2. Puichaud, in *La Tradition populaire en Poitou*, p. 228.
3. George Sand. *Jean de la Roche*, p. 14.
4. Achille Allier. *L'ancien Bourbonnais*, Voyages, p. 291.

Fées, contenait aussi des merveilles, qui étaient ainsi décrites au milieu du XVIII᷾ siècle. L'eau qui distille dans la grotte supérieure à travers le rocher a dessiné dans la voûte la forme d'une poule qui couvre ses poussins. A côté, on voit un rouet avec la quenouille. Les femmes des environs prétendent avoir vu autrefois dans l'enfoncement une femme pétrifiée au-dessus du rouet. Il fut un temps où l'on n'osait guère approcher de ces grottes ; mais depuis que la figure de la femme a disparu, on est devenu moins timide[1]. On descend par une espèce d'entonnoir dans une caverne du pays de Liège, nommée *Trou del Heuve*, où l'on aperçoit dans l'ombre deux formes blanches semblables à des fantômes traînant de longs voiles, appelées Marguerite et Pierrette, et plus loin deux autres stalagmites anthropomorphes. Elles sont en un carré, et au centre une grosse pierre informe posée sur plusieurs quartiers de rochers est nommée par les habitants le Cheval Bayard[2].

Vers 1820, les gens du voisinage d'une grotte, auprès du roc de Périgord, jadis habitée par les fées, disaient qu'on y voyait un berceau où elles cachaient leurs nourrissons, l'empreinte d'un cheval, d'un mulet et d'autres particularités du même genre[3]. Une cuve dans une caverne du Dauphiné avait servi de baignoire à Mélusine lorsqu'elle y résidait, et l'on montrait un peu plus loin une pierre plate qui s'appelait la Table de Mélusine, sur laquelle elle prenait ses repas[4]. Les fées de Vallorbe, qui demeuraient dans une grotte à deux étages, faisaient sortir de mélodieux accents de leur buffet d'orgue en stalactites[5].

Cette musique avait peut-être pour origine un phénomène d'acoustique analogue à celui qui avait amené les paysans voisins de la grotte d'Espezel à croire qu'elle était hantée par des fées ; à certains endroits, le bruit des eaux du Rebenty, répercuté par des échos souterrains, se transforme, tantôt en un murmure harmonieux, tantôt en mugissements puissants rappelant les effets des orgues dans les cathédrales[6].

Ces cavernes n'avaient pas toujours des proportions monumentales, et elles n'étaient pas, comme certaines balmes du Dauphiné,

1. Voltaire. *Des singularités de la nature*, 1768, ch. XV.
2. Alfred Harou, in *Revue des Trad. pop.*, t. XIV, p. 474.
3. W. de Taillefer. *Antiquités de Vésone*, t. I, p. 183.
4. *Musée des familles*, 1845, p. 330. Chorier. *Hist. du Dauphiné*, liv. I, ch. 10.
5. Monnier de p. suivante.
6. G. Jourdanne. *Cont. au Folk-Lore de l'Aude*, p. 18.

précédées d'une sorte de grand portail. Les résidences des Margot-la-Fée du plateau montagneux des Côtes-du-Nord s'ouvraient en général près des grosses pierres qui parsèment les collines, ou qui se dressent au bord des ruisseaux. Parfois leur entrée était dans les fissures, entre deux blocs superposés, et l'on ne pouvait guère y pénétrer qu'en rampant. Les paysans disaient qu'au temps où elles étaient habitées par des personnages surnaturels, leur porte était aussi grande que celle d'une église, mais qu'elle s'était affaissée depuis leur départ[1]. En Normandie, on affirmait que l'ouverture des grottes se rétrécissait de jour en jour, et que bientôt elles seraient closes pour jamais[2].

Certaines cavernes renferment un monde en miniature ; dans la Grotte des Fées à Accous (Basses-Pyrénées), il y avait tout un pays avec des plaines[3]. D'autres s'étendaient fort loin sous terre, parfois jusqu'à plusieurs lieues, comme celle du Cas Margot près de Moncontour-de-Bretagne, comme une caverne de l'Allier, qui contenait des trésors ; comme la grotte de Biâre en Poitou[4]. La grotte de l'Homme mort, dans l'Ariège, où demeuraient des enchantées, c'est-à-dire des fées transformées en sorcières et appelées *encantados, donzelos, fados, sourcieiros*, a plus d'une lieue et demie de longueur. On y voit des statues, des piliers et deux oreilles de porc plantées à la voûte. Au milieu est un ruisseau que l'on n'est jamais parvenu à traverser avant la fin de la mauvaise loi et de la méchante lignée (les Sarrasins, les hérétiques) de ce temps-là. Depuis qu'on a pu le passer, on voit sur le sol la trace des pieds des enchantées[5]. La Grotte à la Dame qui s'ouvre à un kilomètre du Grand-Auverné (Loire-Inférieure) se continue jusqu'au dessous de l'église ; la caverne de Ro'ch Toull aboutit sous le maître-autel de Guimiliau (Finistère) et l'on y a entendu un coq chanter sous le chœur[6]. Cette circonstance, qui se retrouve sur la côte, y sert à démontrer que les

1. Paul Sébillot. *Trad. de la Haute-Bretagne*, t. I, p. 106 et suiv. ; *Légendes locales de la Haute-Bretagne*, t. I, p. 111.
2. E. Souvestre. *Les Derniers paysans*, p. 49.
3. Anselme Callon, in *Rev. des Trad. pop.*, t. XI, p. 467.
4. Paul Sébillot. *Légendes locales*, t. I, p. 98 ; Achille Allier, l. c., p. 144 ; Léon Pineau. *Le Folk-Lore du Poitou*, p. 167.
5. L. Lambert. *Contes populaires du Languedoc*, p. 176.
6. Pitre de l'Isle. *Dict. arch. de la Loire-Inf. Châteaubriant*, p. 21 ; A. Clouard et C. Brault. *Tro Breiz*, p. 144.

« houles » ou cavernes du bord de la mer s'enfoncent aussi fort loin dans les terres.

En Béarn, l'imagination populaire prêtait de vastes dimensions un souterrain situé au centre d'une ancienne forêt, et qui fut autrefois habité par des fées, et l'on prétendait y avoir entendu marcher un être invisible qui garde leurs ossements [1].

Quelques grottes sont pourvues, comme les souterrains des châteaux, d'une seconde issue, parfois à une assez grande distance de leur ouverture ; la caverne du Pertuis-Fourtière à Langon, sur les bords de la Vilaine, qui pendant une quinzaine de mètres est étroite, puis s'élargit, s'étend sous terre en forme de chambre jusqu'en face de la gare de Langon. Une fois, on y vit entrer des moutons qui ne reparurent jamais ; si l'on y introduit une oie blanche, elle ressort dans la Vilaine à Port-de-Roche, avec un plumage noir ; si l'oie est noire, elle reparaît blanche [2]. La citerne ou caverne d'Elhorta, où demeurait le seigneur sauvage, avait à son autre extrémité un trou où l'on vit paraître une bergère qu'il avait enlevée [3].

Les grottes, dont le rôle est si considérable dans les traditions localisées de l'intérieur des terres et du bord de la mer figurent assez rarement dans les contes proprement dits. Les fées du monde enchanté, dont la situation géographique est indéterminée, ne semblent pas, comme leurs congénères rustiques, avoir une résidence souterraine, et lorsque par hasard elles habitent des cavernes, celles-ci sont indiquées d'un mot, sans aucun détail accessoire. Il est rare qu'il y ait entre elles et leurs habitantes une relation aussi étroite que celle que l'on rencontre dans un conte corse : une fée d'une grande beauté qui vivait au temps où les bêtes parlaient, où les pierres marchaient, était en outre une puissante magicienne, mais elle ne pouvait quitter sa grotte que pendant trois jours ; si elle en restait absente une heure de plus, elle perdait tout son pouvoir [4].

Les Bécuts dont parlent les contes gascons étaient des géants hauts de sept toises, qui, comme les cyclopes dont ils rappellent assez exactement les gestes, n'avaient qu'un œil au milieu du front. Ils habitaient des cavernes dans un pays sauvage et noir, et quand ils attrapaient des chrétiens, ils les faisaient cuire vivants sur le

1. *Coundes Biarnès*, p. 250.
2. P. Bézier. *Mégalithes de l'Ille-et-Vilaine*, suppl., p. 76, 119.
3. J.-F. Cerquand. *Légendes du pays basque*, t. II, p. 34.
4. Frédéric Ortoli. *Contes de l'île de Corse*, p. 288.

gril et les avalaient d'une bouchée. Plusieurs récits où se rencontrent des incidents de la légende de Polyphème, racontent que des garçons adroits parviennent, en employant la ruse, à les rendre aveugles, et à leur échapper[1]. Dans une version de l'Albret, deux jumeaux, partis pour aller voir où finit le monde, rencontrent, après un long voyage, une grande lande où un Bécut gardait ses moutons. Il les force à entrer dans une grotte, fermée par une grosse pierre, où il se retirait avec ses troupeaux. Dès qu'ils y ont pénétré, il se saisit de l'un d'eux, le tue et le fait cuire à la broche. Pendant qu'il dort lourdement après cet affreux repas, le survivant lui enfonce la broche dans l'œil, se sauve dans l'étable, se mêle au troupeau, et quand le géant le fait sortir, il se met à quatre pattes revêtu d'une peau de bête et échappe ainsi à sa vengeance[2].

Un conte d'aventures de la Haute-Bretagne parle d'un prince qui, ayant vainement poursuivi pendant toute la journée un lièvre qui semblait se jouer de lui, le voit disparaître dans une caverne. Il y entre à sa suite, et se trouve en présence d'un homme qui avait des dents longues comme la main. Ce personnage, qui n'était autre que le diable, lui fait grâce de la vie, à la condition qu'il devienne son domestique[3].

Quand le roi des hommes cornus a été vaincu par un jeune aventurier, celui-ci, auquel il n'est pas permis de le tuer, l'enchaîne dans sa grotte dont il bouche l'entrée avec de grandes pierres, c'est là qu'il souffrira la faim et la soif jusqu'au jugement dernier[4]. Quelquefois ces cavernes servent de prison à des oiseaux merveilleux : le Merle Blanc y est gardé par deux dragons, l'Oiseau de Feu par un géant[5].

Des voleurs dont les gestes ne touchent pas d'ordinaire au merveilleux, habitent assez souvent des demeures souterraines : une grotte, dans un conte de Sospel, sert de retraite à des assassins qui y conduisent une jeune fille ; celle-ci est délivrée par une vieille qui détache ses liens ; des brigands ont aussi enlevé la fille du roi

1. J.-F. Bladé. *Contes de Gascogne*, t. I, p. 32 et suiv. Le Bécut était jadis un objet d'effroi pour les enfants et pour les paysans, ce qui semble montrer qu'avant d'en faire un être mythologique on lui a autrefois assigné une résidence locale, (*ibid*. t. II, p. 322).
2. Abbé L. Dardy. *Anthologie de l'Albret*, t. II, p. 295-299.
3. Paul Sébillot. *Contes de la Haute-Bretagne*, t. III, p. 131.
4. J.-F. Bladé. *Contes de Gascogne*, t. II. p. 320-321.
5. Henry Carnoy. *Contes français*, p. 262 (Picardie), p. 95. (Alsace).

et la retiennent dans leur caverne au milieu de la forêt[1]. Une femme égarée dans les bois avec ses trois enfants, aperçoit une lumière et arrive à une vaste grotte où demeurent des voleurs ; ils ne lui font pas de mal, et, après l'avoir hébergée pendant plusieurs jours, ils lui demandent un de ses fils pour lui apprendre leur métier. D'autres voleurs recueillent dans leur souterrain une fille abandonnée ; elle y reste plusieurs années et épouse même l'un d'eux[2].

Dans un conte provençal une ourse emmène dans sa caverne un petit enfant qu'elle a enlevé pour remplacer un de ses petits qui vient de mourir ; dans un récit basque c'est un ours qui jette sur son dos une jeune femme et la retient dans son antre, où elle devient mère ; le même épisode se trouve dans un conte picard ; dans un récit mentonnais, une femme qui s'est réfugiée dans une grotte, est obligée d'y demeurer avec un ours et elle y a un enfant qui, sous le nom de Jean de l'Ours, a comme ses homonymes des aventures prodigieuses[3].

§ 2. LES FÉES

Les grottes figurent parmi les résidences des fées montagnardes, et, plus rarement, des fées sylvestres ; mais elles sont la demeure par excellence des fées rustiques. Les paysans ont cru, jusqu'à une époque assez récente, que beaucoup de cavernes, de dimensions et d'importances variées, situées dans des endroits isolés, mais peu éloignés des villages, avaient été habitées par des dames surnaturelles et puissantes, avec lesquelles leurs ancêtres entretenaient des relations dont le souvenir est attesté par un grand nombre de légendes. D'un bout de la France à l'autre, des grottes portent des noms qui y associent les fées, les récits populaires d'écrivent les merveilles qu'on y voit, et ils racontent les gestes de leurs habitants avec des détails qui montrent que leur mémoire est loin d'être oubliée.

On a pu lire à la section précédente les descriptions que les gens du voisinage font de quelques cavernes qui pour eux étaient souvent

1. J.-B. Andrews. *Contes ligures*, p. 201-202 ; H. Carnoy. *Contes français*, p. 65. (Berry).
2. Paul Sébillot. *Contes de la Haute-Bretagne*, t. III, p. 63-66 ; in *Rev. des Trad. pop.*, t. IX, p. 46 et suiv.
3. H. Carnoy. *Contes français*, p. 23 ; J.-F. Cerquand. *Légendes du pays basque*, t. IV, p. 11 ; H. Carnoy, in *Mélusine*, t. 1, col. 110 ; E. Cosquin. *Contes de Lorraine*, t. I, p. 1 et suiv. ; J.-B. Andrews. *Contes ligures*, p. 181.

l'ancienne résidence des fées, mais auxquelles ils attribuaient aussi d'autres destinations.

Plusieurs légendes parlent en outre de personnes qui ont pénétré dans la demeure des bonnes dames lors qu'elles y habitaient encore et qui sont revenues dire ce qu'elles y avaient vu. Un chasseur bossu qui s'était égaré, entra un soir dans l'antre de Bourrut près de Loubières, dans l'Ardèche ; il vit la grotte toute illuminée, la mousse s'était changée en or et au milieu se dressait une table bien servie, devant laquelle il s'assit. Quand il eut fini de manger, il vit tomber des quilles d'or, puis une boule d'or ; mais c'était le corps d'une fée qui se mit à chanter : « Lundi, mardi » et à danser. D'un coup de main elle lui enleva sa bosse et la posa sur le chambranle de la cheminée ; quand il voulut la remercier, elle avait disparu. Il conta son aventure, et, comme dans les nombreux récits parallèles à cette partie de la légende, un autre chasseur bossu se rendit à l'antre merveilleux et fut témoin des mêmes choses ; mais, ayant eu l'imprudence d'ajouter : « Mercredi » au refrain de la fée, celle-ci, pour le punir, lui planta sur la poitrine une seconde bosse[1]. On entrait chez les fées de Landaville par de gros trous cachés sous des souches d'aubépine. Leur maison était tout au fond ; il y avait beaucoup de chambres où c'était plus beau qu'à l'église. On y voyait toujours plus clair qu'en plein midi, tant il y avait d'étoiles de toutes couleurs qui étaient attachées en l'air. Et partout sur les murailles c'étaient des miroirs qui reluisaient et qu'on ne pouvait regarder. Les fées passaient leur vie à chanter et à jouer, et, quand il faisait beau, elles sortaient la nuit par les trous de Fosse. Elles étaient si légères qu'elles ne touchaient pas terre, et qu'on voyait clair au travers d'elles[2].

Ordinairement les grottes où demeuraient les fées avaient une entrée facile à découvrir ; mais il arrivait parfois qu'elle était très bien cachée, ou même invisible, et qu'elle ne s'ouvrait que devant ceux qui possédaient un talisman. On raconte dans le pays basque qu'une belle jeune fille vint trouver la maîtresse de la maison Gorritépé, et la pria de venir assister une femme en mal d'enfant. Elles allèrent dans un bois, et la fille lui donna une baguette en lui disant

[1]. Martial Séré. *Les Incantats de la tuto dé Bourrut.* Fouich, 1877, in-8. Le conte des bossus et des jours de la semaine a probablement été soudé à la version ancienne ; la légende actuelle se compose au reste d'éléments assez disparates, qui semblent ajoutés au récit primitif.
[2]. Lucien Adam. *Les patois lorrains*, p. 407.

de frapper la terre. Dès qu'elle l'eut fait, un portail s'ouvrit ; elles entrèrent dans un château d'une rare magnificence, qui était éclairé par une lumière aussi éblouissante que le soleil. Dans le plus bel appartement était une Lamigna prête d'accoucher, et tout autour de la chambre on voyait une foule de petites créatures ne bougeant jamais. Lorsque la femme eut fini son office, on lui servit à manger, et de plus on lui donna un morceau de pain blanc comme neige. Quand elle se retira, la jeune fille l'accompagna jusqu'au portail ; mais comme ni l'une ni l'autre ne pouvaient l'ouvrir, elle lui demanda si elle emportait quelque chose. La femme répondit qu'elle avait gardé un morceau de pain pour le montrer à sa famille. Dès qu'elle l'eut restitué, la porte s'ouvrit, et la jeune fille lui donna une poire d'or, en lui disant de la mettre dans son bahut, et que si elle n'en parlait à personne, elle trouverait tous les matins à côté, une pile de louis [1].

Les dames des grottes, comme celles des « houles » du bord de la mer, avaient recours aux bons offices des matrones quand elles étaint prêtes d'accoucher. Les Margot-la-Fée de la Haute-Bretagne faisaient venir dans leurs cavernes des sages-femmes ; si celles-ci portaient à leur œil avant de l'avoir lavée, la main qui avait servi à l'opération, elles reconnaissaient les fées sous tous leurs déguisements ; l'une d'elles, ayant vu le mari d'une Margot voler du grain, ne put s'empêcher de crier : au voleur ! Le féetaud lui demanda de quel œil il la voyait, et le lui arracha aussitôt [2]. Le mari de la fée qui habitait la Grotte des Fées, près d'Accous (Basses-Pyrénées), vint aussi chercher une accoucheuse à Bedous. Elle le suivit, et quand ils furent arrivés à un certain endroit, il commanda à un rocher de s'ouvrir. La femme entra dans la grotte et opéra la délivrance de la fée. Elle avait la permission d'emporter, à la condition de le dire, tout ce qu'elle voulait ; elle mit en secret dans sa poche un morceau du pain très blanc qu'on lui donnait à manger, et s'approcha de la sortie ; mais elle ne put passer la porte : « Vous nous avez pris quelque chose », dit la fée. La femme répondit que non, mais elle fut forcée d'avouer qu'elle avait caché du pain sous ses vêtements ; on lui en donna d'autre et elle put sortir [3]. Cet épisode se retrouve dans la légende basque ci-dessus. Une Lamigna qui habi-

1. J.-F. Cerquand. *Légendes du pays basque*, t. II, p. 42-43.
2. Paul Sébillot. *Trad. de la Haute-Bretagne*, t. I, p. 109.
3. Anselme Callon, in *Revue des Trad. pop.*, t. XI, p. 467.

tait une caverne près de Gotein, fut aussi accouchée par une sage-femme, et pour sa peine elle lui offrit le choix entre deux pots à feu, l'un recouvert d'or, l'autre de miel. La femme choisit celui qui était couvert d'or, et qui ne contenait que du miel, alors que celui qu'elle avait dédaigné était rempli d'or[1].

Ces fées vivaient assez souvent par groupes, et il y avait avec elles des mâles ; mais, comme les « féetauds » des houles maritimes, ils jouent un rôle très effacé. Certaines n'admettaient point d'hommes dans leurs demeures : celles du Creux d'Enfer, près de Panex, eurent des enfants sans qu'on leur connût de père ; elles les nourrissaient elles-mêmes ; mais il en résultait un grave inconvénient : leurs seins se détendaient et s'allongeaient tellement que, pour ne pas en être incommodées, elles étaient obligées de les poser sur leurs épaules[2].

Suivant une croyance très répandue en Europe, les fées volent les enfants qui leur plaisent et y substituent les leurs ; ceux-ci sont, d'ordinaire, noirs et laids, et ont un air vieillot ; en quelques pays, notamment en Haute-Bretagne, quand un enfant présente cette particularité, on dit encore que c'est un « enfant des fées ». Les nourrissons que les dames des grottes dérobent à leurs voisins et ceux qu'elles mettent à leur place sont presque toujours des mâles. Il y a cependant quelques exceptions : une jolie fille de la Vendée est enlevée par les fées qui la remplacent par une fille horriblement laide ; une fée des bords de la Manche, une Margot-la-Fée des Côtes-du-Nord font la même substitution[3]. Les fées de Montravel en Auvergne s'emparaient des petits garçons sans faire l'échange : une femme à qui elles avaient pris son fils alla, sur le conseil d'une fée bienfaisante, placer à l'entrée de la caverne des petits sabots bien luisants ; un petit fadou en sortit, les admira et les mit à ses pieds, mais il s'embarrassa dedans et tomba. On se saisit de lui, et il ne fut rendu que lorsque les fées eurent restitué le rejeton de la paysanne[4].

On raconte dans le Livradois qu'au rebours de ce qui a lieu habituellement, les chrétiens avaient commencé par dérober la progéniture des fées; celles-ci par représailles, emmenèrent tous les

1. J.-F. Cerquand. *Légendes du pays basque*, t. II, p. 43.
2. *Traditions de la Suisse romande*, p. 10.
3. Jehan de la Chesnaye. *Contes du Bocage vendéen*, p. 25 ; Ernoul de la Chenelière. *Mégalithes des Côtes-du-Nord*, p. 40-41 ; Paul Sébillot. *Contes de la Haute-Bretagne*, t. II, p. 76 ; cf. aussi *Traditions de la Haute-Bretagne*, t. I, p. 96.
4. Abbé Grivel. *Chroniques du Livradois*, p. 371.

nouveaux-nés chrétiens, et lorsque les mères vinrent les supplier de les leur ramener, elles répondaient :

Randa nou noutri Fadou
Vou randran voutri Saladou.

Rendez-nous notre Fade, nous vous rendrons votre Salé (faisant ainsi allusion au sel du baptême). Les chrétiennes durent consentir à l'échange [1]. Aux environs de Royat, où l'on dit au contraire que les fées enlevèrent les enfants du pays, les hommes allèrent prendre ceux des fées qui vinrent les réclamer en employant une formule presque semblable :

Randa noutri fadou
Qui es fadaou,
Vou rendren ton saladou [2]

Mais le plus habituellement les fées prennent les enfants des hommes et laissent les leurs à la place [3] ; ceux que les Margot-la-Fée des Côtes-du-Nord déposaient dans les berceaux étaient insatiables et mangeaient plus que de grandes personnes. Les gens du voisinage connaissaient un moyen infaillible pour s'assurer qu'ils avaient affaire à un petit féetaud ; quand ils avaient placé devant le feu des coques d'œufs remplies d'eau, l'enfant étonné s'écriait :

J'ai bientôt cent ans,
Je n'ai jamais vu tant de petits pots bouillants.

Il suffisait de faire mine de le battre pour que les Margot rapportent aussitôt celui qu'elles avaient dérobé [4]. Il existe plusieurs variantes de cette légende : l'une de celles qui rappellent le mieux le récit de la Haute-Bretagne est populaire de l'autre côté des Alpes, dans la vallée d'Aoste, pays français de race et de langue. Une fée éclatante de beauté habitait une caverne dans le vallon de Réchanté en compagnie de son fils qui était malingre, bossu et muet par-dessus le marché ; elle vola dans une maison du village un enfant choisi parmi les plus jolis, et laissa le sien au pied d'un arbre ; deux jeunes filles touchées de compassion, l'emportèrent chez elles ; mais, malgré leurs soins, il ne grandissait pas. Une

1. Abbé Grivel. *Chroniques du Livradois*, p. 121.
2. Paul Sébillot. *Littérature orale de l'Auvergne*, p. 180-181.
3. Paul Sébillot. *Traditions de la Haute-Bretagne*, t. I, p. 60, 118 ; Amélie Bosquet, *La Normandie romanesque*, p. 117-118 ; Laisnel de la Salle. *Croyances du Centre*, t. I p. 115; Jean Fleury. *Littérature orale de la Basse-Normandie*, p. 60-61.
4. Paul Sébillot. *Traditions*, t. I, p. 118-119.

vieille femme l'ayant vu, conseilla aux gens de la maison de se procurer autant de coques d'œufs qu'on pourrait en trouver, et de les ranger sur la pierre de l'âtre autour d'un grand feu. On suivit son conseil, et on assit le nain sur une escabelle devant la cheminée ; celui-ci qui jusque là n'avait jamais parlé, surpris à la vue de tant de coques d'œufs, s'écria tout à coup : *Té vu tré cou prà, tre cou tchan, tre cou arbrou gran, e jamé vu tan dé ballerot otor dou fouec.* J'ai vu trois fois pré, trois fois champ, et trois fois de grands arbres, et jamais je n'ai vu tant d'amusettes autour du feu ! La vieille dit alors aux parents de celui qui avait été dérobé de porter le nain aux environs de la caverne, et de le fouetter sans pitié. La fée accourut aux cris de son enfant pour le défendre, et pendant ce temps les parents pénétrèrent dans la grotte et enlevèrent leur fils [1]. Ce récit est curieux à plus d'un titre : ordinairement les fées, au lieu d'abandonner leur rejeton et de compter pour le nourrir sur la pitié des gens, le placent dans le berceau même où était celui qu'elles ont dérobé. La formule dite par l'enfant changé ressemble singulièrement à celle que récite à la vue des coques d'œufs un petit féetaud de la Haute-Bretagne :

> J'ai vu la forêt d'Ardenne,
> Toute en seigle et en (aveine)
> La forêt de Bosquen
> Tout en bien (en labour), etc. [2]

En dehors de la péninsule armoricaine et de la Vallaise, l'épreuve par les coques d'œufs ou les coquillages qui font parler le nain n'a été relevée qu'en Normandie, à Guernesey et dans la Bresse [3]. En Vendée, où vraisemblablement elle a été connue sous la même forme, elle a subi une altération, et elle n'est plus employée pour savoir si l'on a affaire à un intrus, mais pour forcer les fées à opérer la restitution. La mère qui, avant de se coucher, avait placé treize œufs sous la cendre, retrouvait le lendemain son enfant auprès d'elle [4].

1. J.-J. Christillin. *Dans la Vallaise*, p. 31-32.
2. Paul Sébillot. *Contes de la Haute-Bretagne*, t. II, p. 78-79.
3. F. Le Men, in *Rev. Celtique*, t. I, p. 230, 232, 233 ; Ernoul de la Chenelière. *Mégalithes des Côtes-du-Nord*, p. 41 ; Jean Fleury. *Littérature orale de la Basse-Normandie*, p. 60 ; Edgar Mac Culloch. *Guernsey Folk-Lore*, p. 219-220 ; Amélie Bosquet. *La Normandie romanesque*, p. 118 ; Gabriel Vicaire. *Etudes sur la poesie populaire*, p. 225. Ici, il y a une altération, les coques d'œufs n'ont pas été placées pour forcer le nain à parler, mais pour le distraire.
4. Jehan de la Chesnaye. *Contes du Bocage vendéen*, p. 25

La croyance aux enfants changés subsiste en d'autres pays où les vieilles femmes, à la seule vue des « fayons » savent les reconnaître. Ordinairement on les fait pleurer pour contraindre les fées à restituer le petit chrétien qu'elles ont emporté. On dit en Forez qu'une paysanne qui laisse seul un instant son petit « liaud » s'expose à retrouver à sa place une espèce d'Hercule en bas âge, qui mange comme quatre, alors qu'il n'a point encore de dents. Les commères du pays donnent le conseil de porter l'enfant à l'entrée de la grotte, et de le fouailler tant qu'il piaule bien fort. Cela émeut la fayette, qui rapporte à la paysanne son rejeton, en lui disant : « *Te vequio le tio, rends-me le mio* »[1]. Une femme de Panex, qui sarclait dans les champs, y avait apporté le berceau de son enfant ; son travail fini, elle vit à la place de son nourrisson un petit être tout noir qu'une main invisible venait d'y déposer. Elle retourna à son village et consulta une des femmes les plus âgées, qui lui dit que sans doute une des fées de la grotte avait fait échange avec elle. Elle lui conseilla de retourner le lendemain à son champ à la même heure, sans avoir donné le sein à l'enfant. Celui-ci se mit à pleurer, et la fée accourant aux cris de son fayon, rapporta le nourrisson et emporta le sien dans la grotte[2].

Les légendes racontent aussi, sans entrer dans des détails, que les fées emmenaient, de gré ou de force, des adultes dans leurs demeures souterraines. Les fées noires de la région Pyrénéenne emportaient les jeunes vachers qui abandonnaient la surveillance de leurs troupeaux pour chercher des nids de perdrix blanches[3]. Les Margot-la-Fée gardaient aussi des hommes dans leurs cavernes, mais sans les y contraindre ; ils s'y plaisaient tellement que le temps leur semblait moitié moins long qu'il n'était réellement[4].

Quelquefois les bonnes dames avaient avec les hommes des relations qui allaient jusqu'au mariage ; mais, ainsi que la plupart des fées qui épousent des mortels, elles stipulaient que l'union serait rompue si leur mari n'observait pas scrupuleusement les conditions imposées, si bizarres qu'elles lui parussent. Une dame de la grotte aux Fées de Vallorbe consentit à prendre un forgeron pour époux, en lui faisant promettre qu'il ne la verrait que lorsqu'elle jugerait

1. Mario Proth. *Au pays de l'Astrée*, p. 190.
2. Ceresole. *Légendes des Alpes vaudoises*, p. 83-84.
3. *Société des Antiquaires*, t. I, p. 175.
4. Paul Sébillot. *Les Margot-la-Fée*, p. 15.

à propos de se montrer, et qu'il ne la suivrait jamais dans aucune partie de la caverne que celle où il se trouvait au moment de cet entretien. Tout alla bien pendant quinze jours ; le seizième, comme la fée était entrée dans un cabinet voisin pour y faire sa méridienne, son mari entr'ouvrit la porte ; sa femme sommeillait sur un lit de repos, et sa robe relevée laissait voir ses pieds qui étaient faits comme ceux d'une oie ; la fée, avertie par le jappement de sa petite chienne, le chassa de la grotte et le menaça des plus durs châtiments s'il révélait jamais ce qu'il avait vu. Le forgeron ne put s'empêcher de le raconter à ses camarades, et comme preuve, il leur montra les deux bourses que la fée lui avait données ; mais dans celle qui contenait des pièces d'or, il ne trouva que des feuilles de saule, et dans celle où l'on avait mis des perles, que des baies de génévrier. En même temps, les fées disparurent : on assure qu'elles s'étaient retirées dans les grottes profondes de Montchérand, près de la ville d'Orta, mais nul n'osa jamais y pénétrer pour en avoir la certitude[1].

Dans les légendes corses, c'est aussi la curiosité du mari qui amène la rupture du mariage contracté dans des circonstances analogues : une belle fée avait sa grotte près de la rivière de Rizzanèze ; bien des fois on l'avait vue en sortir le matin pour laver son linge, et le bruit courait que celui qui parviendrait à la saisir par les cheveux deviendrait son époux. Un garçon trouva moyen de la surprendre, et après lui avoir promis tous ses trésors s'il voulait renoncer à elle, elle se résigna à l'épouser, en lui disant que s'il cherchait à voir son épaule nue, elle disparaîtrait à l'instant. Le mariage eut lieu, et la fée devint mère de trois garçons et de trois filles. Un matin qu'elle était endormie, son mari lui découvrit l'épaule ; un sanglot déchirant se fit entendre ; la fée, après lui avoir montré un trou dans sa chair par où on voyait ses os, s'enfuit avec ses filles, et son mari désolé ne la revit jamais[2]. Une légende de fée lacustre du même pays a le même dénouement[3].

Les hommes qui épousaient les Margot-la-Fée de la Haute-Bretagne n'étaient pas soumis à ces conditions, mais ils restaient dans la grotte à vivre de la vie des fées[4].

Les légendes qui décrivent la beauté des grottes, rapportent aussi

1. D. Monnier et A. Vingtrinier. *Traditions*, p. 275-276.
2. Ortoli. *Contes de l'île de Corse*, p. 284-287.
3. M. Zevaco, in *Rev. des Trad. pop.*, t. VI, p. 692
4. Paul Sébillot. *Les Margot-la-Fée*, p. 15.

parfois avec détail, les occupations de leurs habitants, dans leur demeure elle-même ou aux environs. Comme leurs congénères des houles des falaises, ces fées se livraient à des travaux féminins, analogues, avec une pointe de merveilleux, à ceux des ménagères des environs. Ainsi qu'on l'a vu, elles boulangeaient et cuisaient leur pain ; mais elles étaient aussi d'habiles fileuses, et elles allaient laver, à la rivière ou dans l'étang voisin, du linge d'une blancheur proverbiale.

En Saintonge, les paysans appelaient Fades ou Bonnes, les fées que l'on voyait sur les bords de la Charente, près des grottes de la Roche-Courbon, de Saint-Savinien et des Arcivaux. Elles erraient la nuit, au clair de lune, sous la forme de vieilles femmes, et ordinairement au nombre de trois. Elles avaient la faculté de prédire l'avenir et le pouvoir de jeter des sorts. On les désignait aussi sous le nom de Filandières, parcequ'on supposait qu'elles portaient constamment un fuseau et une quenouille[1]. Les fées d'Aï, qui habitaient le Pertuis, étaient bonnes ménagères : elles balayaient leurs grottes, s'occupaient aux ouvrages de leur sexe. On raconte à Leyzen que l'on a vu dans un amas de balayures au-dessous de la grotte de Pertuis, de petits dés à coudre, de mignonnes paires de ciseaux, et des petites rognures d'étoffes[2]. Les hades et les blanquettes qui résident dans les grottes des montagnes des Pyrénéés font voir sur le seuil, par les beaux jours, leurs resplendissantes chevelures d'or ; mais ceux qui veulent les atteindre roulent dans les précipices[3].

Les fées des grottes, comme celles des fontaines et des lacs, faisaient elles-mêmes leur lessive ; mais lors même qu'elles s'y employaient après le coucher du soleil, leur occupation n'avait rien de commun avec la lugubre tâche des lavandières condamnées à des pénitences posthumes. En Forez, par les nuits calmes, on entendait très distinctement les dames de la Grotte des Fayettes battre leur linge, fin comme la gaze, quasiment tramé de nuages et bordé de rayons de clair de lune. Au lever du jour, si quelque indiscret les surprenait attardées à leur ouvrage, elles se dispersaient comme feuilles au vent, et parfois l'une d'elles, dans sa précipitation, oubliait sur la bruyère son battoir d'or massif[4]. Les enchantées de l'Ariège venaient laver leurs hardes, en les frappant avec un battoir

1. Michon. *Statistique de la Charente.*
2. *Traditions de la Suisse romande*, p. 4.
3. Gèsa Darsuzy. *Les Pyrénées françaises*, p. 109.
4. Mario Proth. *Au pays de l'Astrée*, p. 189.

d'or dans une grotte, où elles le laissèrent au fond du lavoir quand elles disparurent tout d'un coup à l'établissement de la bonne loi ; il y est encore : personne n'a osé aller le chercher, parce que pour pouvoir le trouver et le saisir, il faut s'y rendre seul, à minuit et sans lumière[1].

Les fayules du Dauphiné choisissaient les jours de brouillard pour faire leur lessive, et elles étendaient alors sur les rochers leur linge impalpable. Très pacifiques en temps ordinaire, elles devenaient furieuses si un imprudent venait les déranger ; tout disparaissait en un clin d'œil et un sort était jeté sur le curieux qui, dans l'année, voyait le malheur s'abattre sur sa maison[2]. Les Margot La-Fée de Haute-Bretagne lavaient aussi à certains *doués*, même en plein jour, ou tout au moins au crépuscule ; parfois, comme les lavandières de nuit, elles broyaient les bras de ceux qui leur aidaient à tordre[3].

Ainsi qu'on le verra au livre des Eaux douces, les fées prenaient plaisir à se baigner dans les fontaines ou les rivières ; quelques-unes avaient dans les grottes même des espèces de baignoires : Mélusine s'abandonnait aux délices du bain dans les cuves de Sassenage[4]. La tante Arie allait se rafraîchir pendant les jours brûlants de l'été dans les petits bassins remplis d'eau limpide qui se trouvent dans les cavernes de Milandre ; mais avant de s'y plonger, elle déposait sur la margelle du bassin la couronne de diamants qui ornait son front, et, de crainte d'accident, elle se changeait en vouivre (sorte de serpent) afin d'effrayer ceux qui auraient été tentés de s'emparer de la pierre précieuse. Un jeune audacieux, ayant vu la tante Arie avant sa transformation, en devint amoureux et mit la main sur la vouivre en dédaignant les diamants ; la tradition ne dit pas quelle fut la suite de l'aventure. Une dame blanche qui apparaît tous les cent ans au sommet de la tour de Milandre se plonge aussi, pour se rajeunir, dans l'un des bassins de la grotte ; pour la voir, il faut se trouver le soir, à cette époque, à l'entrée de la Baume[5].

Les légendes de fées danseuses, dont l'habitation est expressément localisée dans les cavernes, sont surtout connues dans l'est de la France. On voit danser au clair de lune, près de la grotte de la

1. L. Lambert. *Contes populaires du Languedoc*, p. 177.
2. Claudius Savoye, in *Rev. des Trad. pop.*, t. XI, p. 654.
3. Paul Sébillot. *Trad. et sup.*, t. I, p. 114 et 116.
4. Olivier. *Croyances du Dauphiné*, p. 303.
5. A. Daucourt, in *Archives suisses des Trad. pop.*, t. VII, p. 173-176.

Chapelle des Fées à Censeray, des dames blanches qui vont ensuite se désaltérer à la rivière ; celles de la caverne de Talent faisaient à minuit, des rondes autour de la Roche fendue[1]. Les fées du Dauphiné, qui habitaient les fissures de rochers qu'on appelle Pierres des Fayules, restent invisibles pendant le jour ; mais au crépuscule, elles forment des rondes silencieuses près de leurs grottes[2]. Celles de la spacieuse caverne à deux étages de Valorbe étaient bonnes musiciennes, et l'on se souvient de les avoir entendues chanter au bord des eaux et des précipices[3].

Les bonnes dames qui se montraient parfois en plein jour, pouvaient rentrer chez elles par la porte de leur grotte, si celle-ci était visible, ou même sans laisser de trace à l'endroit où elles avaient disparu. C'était peut-être à cette faculté que faisait allusion un paysan dont parle Noël du Fail : Le bonhomme Robin Leclerc disoit que en charriant les fées le venoient voir, affermant qu'elles sont bonnes commeres et voluntiers leur eust dit le petit mot de gueule, s'il eust osé, ne se deffiant point qu'elles ne lui eussent joué un bon tour. Aussi que un jour les espia lorsqu'elles se retiroient en leurs caverneux rocs, et que soudain qu'elles s'approchoient d'une petite motte, elles s'évanouissoient[4]. Dans un récit contemporain de la Haute-Bretagne, recueilli dans un pays assez éloigné de celui de Rennes où vécut l'écrivain breton, des fées s'attirent de dessous terre pour chercher un objet perdu, puis elles s'y enfoncent, sans que la personne qui les voit sache par où elles ont regagné leur demeure mystérieuse[5].

Lorsque les fées s'éloignaient de leur résidence habituelle, elles prenaient parfois l'apparence des paysannes ; en Corse, où l'on semble croire que les fées n'ont pas toutes quitté le pays, elles sortent de temps en temps de leurs grottes, déguisées, et se promènent dans les campagnes. Elles empruntent les traits de personnes connues et se plaisent à causer avec les paysans. Elles sont désignées par le nom de la grotte qu'elles habitent[6]. Celui qui s'emparerait d'une fée croirait sa fortune faite et ne la laisserait pas

1. Clément-Janin. *Trad. de la Côte-d'Or*, p. 29, 54.
2. *Revue des Trad. pop.*, t. XI, p. 654.
3. D. Monnier et A. Vingtrinier. *Traditions*, p. 402.
4. *Propos rustiques et facétieux*, V.
5. Paul Sébillot. *Contes de la Haute-Bretagne*, t. II, p. 101.
6. J.-B. Ortoli. *Contes de l'île de Corse*, p. 283.

échapper pour tout au monde. On verra plus loin des légendes en rapport avec cette idée.

En d'autres pays, les fées ne se déguisaient pas lorsqu'elles venaient chez les hommes. Les dames de la Baume des Fées à Vallorbe, canton de Vaud, ne dédaignaient pas en hiver de se chauffer derrière les fourneaux des forges de Laderrain ; un coq qui les suivait partout, les avertissait, une heure à l'avance, du retour des ouvriers [1].

Tante Arie, qui habitait une caverne du Jura bernois, allait à la veillée d'une maison du voisinage pour activer le travail des fileuses. Des jeunes gens indiscrets, voulant s'assurer du chemin qu'elle parcourait, répandirent des cendres sur la voie, et le matin, ils reconnurent aux empreintes que la fée avait des pieds d'oie [2].

Les Fanettes du Limousin quittaient leurs grottes durant les longues soirées pour venir dans les fermes du voisinage ; mais elles se plaisaient à faire mille espiègleries aux ménagères [3]. La fée de la Chambre de la Dame Verte, dans le bois d'Andelot, en sortait assez souvent pour se promener aux environs, et elle s'amusait aux dépens de ceux qui osaient lui faire la cour [4].

Les récits populaires sont en général bienveillants pour les dames des cavernes, et beaucoup parlent des services qu'elles se plaisaient à rendre aux hommes. Les habitantes de la Grotte des Fées du Puy de Préchonnet comblaient de bienfaits les gens de la contrée ; elles présidaient aux naissances, aux alliances conjugales, et jamais on ne recourait en vain à leur baguette magique [5]. Tante Arie, la fée topique de l'Elsgau (Jura bernois), qui est aussi connue en Franche-Comté, faisait son séjour dans une caverne de la Roche de Faira, d'un accès difficile. Elle protégeait les femmes laborieuses, mais elle emmêlait la quenouille des filles qui s'étaient oubliées [6]. Trois fées qui demeuraient dans la Grotte des Fées de Sancey-le-Grand faisaient prospérer les familles de ceux qui les en priaient ; elles donnaient de beaux et bons maris à toutes les jeunes filles qui leur apportaient quelque offrande, et qui surtout leur promettaient d'être

1. D. Monnier et A. Vingtrinier. *Traditions*, p. 274.
2. A. Daucourt. in *Archives suisses des Trad. pop.*, t. VII, p. 174. C'est par le même procédé que l'on connut que les petits hommes de l'Alsace avaient aussi des pieds d'oie.
3. *Lemouzi*. Mars, 1895.
4. D. Monnier et A. Vingtrinier, l. c., p. 760.
5. *Tablettes historiques de l'Auvergne*, t. II, p. 201.
6. A. Daucourt, in *Archives suisses des Trad. pop.*, t. VII, p. 173.

bien sages. Malheureusement l'une d'elles se conduisit mal ; les garçons s'en moquèrent, et comme on savait qu'elle était allée à la Grotte des Fées, on tourna en dérision le pouvoir des bonnes dames ; elles en éprouvèrent tant de chagrin qu'elles s'éloignèrent à jamais du pays [1].

Un passage de Noël du Fail semble montrer qu'au XVIe siècle les fées de la Haute-Bretagne avaient aussi la réputation de veiller sur la vertu des paysannes. Des gens ayant effrayé par des lumières fantastiques les garçons et les filles qui se rendaient à une filerie, le bruit courut le lendemain qu'on avait vu le loup-garou, et les autres « affermoyent que c'estoient les Fées courroucées de ce que les filles alloient la nuit » [2].

Parfois, les bonnes dames témoignaient plus d'indulgence pour les personnes de leur sexe. Une jeune fille qui, prise des douleurs de l'enfantement, allait se réfugier chez une de ses amies, passait un soir en pleurant près des grottes de Rinbanys ; les fées eurent pitié d'elle et la recueillirent dans leur caverne où elles aidèrent à sa délivrance [3]. La même compassion est attribuée en Haute-Bretagne à des fées qui cachent dans leur « houle » une pêcheuse enceinte qui voulait se noyer.

Au commencement du XIXe siècle, les fées de l'Ain étaient des vieilles filles sages et vertueuses qui demeuraient dans des grottes et apprenaient aux jeunes filles à coudre et à filer ; voulant récompenser leurs écolières les plus diligentes, elles leur donnèrent de petits papiers pliés pour acheter quelques parures ; elles y mirent comme condition que celles-ci ne les ouvriraient pas avant d'être rendues chez leurs parents. Les jeunes filles résistèrent d'abord à la tentation, mais la curiosité finit par l'emporter. Quand elles furent arrivées à un endroit que l'on désigne, les paquets furent ouverts, et l'on n'y trouva que des feuilles de buis [4].

Les fées de la grotte des Arpales, dans le Valais, près du Mont Brûlé, rendaient service aux hommes, et les habitants du voisinage allaient les trouver quand ils avaient besoin de quelque chose ; un jour d'hiver où il ne restait plus de feu dans le village de Comoire,

1. Ch. Thuriet. *Trad. du Doubs*, p. 290.
2. *Contes et discours d'Eutrapel*, XI.
3. Horace Chauvet. *Légendes du Roussillon*, p. 17.
4. Brillat de Savarin. Mémoire sur la partie orientale de l'Ain, in *Soc. des Antiq.*, t. II, p. 447.

on députa aux bonnes dames une vieille femme, et, quand elle leur eut exposé sa demande, elles lui dirent de tendre son tablier, qu'elles allaient y mettre le feu, mais qu'elle devait n'y pas regarder ni y toucher jusqu'à ce qu'elle fût arrivée à sa demeure. La vieille résista à la curiosité, et, quand elle eut jeté ce brasier sur son foyer, les charbons se changèrent en un beau lingot d'or [1].

Les fées qui demeuraient dans une caverne près de Panex, venaient dans les champs pour protéger les récoltes et indiquer aux montagnards les jours les plus favorables pour ensemencer [2]. Celles de la Grotte aux Fées de Sancey faisaient la pluie et le beau temps au gré des cultivateurs des environs [3]. A Landaville (Vosges) lorsqu'une brebis ou une vache était perdue, les fées d'une grotte voisine la ramenaient la nuit devant la maison de son maître. Quand les gens faisaient la corvée en carême, elles leur apportaient des tourtes ; pendant la moisson, c'étaient des prunes [4].

Une fée qui habitait dans le Trou-aux-Fades, près de Notre-Dame de Pouligny, avait grand soin des brebis du domaine du Bos. Tous les jours elle les conduisait aux champs et les ramenait au bercail. Les fermiers en étaient venus à ne plus s'occuper de ces animaux. Grâce à la Fade, le troupeau croissait et multipliait, chaque toison pesait au moins dix livres, et la laine, lorsqu'elle était filée, était aussi déliée et aussi blanche que les fils de la Vierge [5]. Les Margot-la-Fée gardaient aussi les bestiaux de leurs voisins ; il suffisait d'aller dire auprès de leur demeure le lieu où se trouvaient ceux que l'on voulait confier à leur surveillance ; elles poussaient même parfois l'obligeance jusqu'à leur donner à manger dans leurs cavernes [6].

Le lin qu'on portait à une grotte près du sommet du Bergons, qui a longtemps passé pour être la demeure des fées, se changeait en fil pendant la nuit, et il se passait là, d'après la tradition, bien d'autres merveilles [7]. Les fées de Haute-Bretagne et celles du Trou aux Fées, dans le Hainaut, rendaient parfaitement blancs les draps

1. Henry Correvon, in *La Tradition*, 1891, p. 367-368.
2. A. Ceresole. *Légendes des Alpes vaudoises*, p. 290.
3. Ch. Thuriet. *Traditions du Doubs*, p. 83.
4. Lucien Adam. *Les patois lorrains*, p. 407.
5. Laisnel de la Salle. *Légendes du Centre*, t. I, p. 144.
6. Paul Sébillot. *Les Margot-la-Fée*, p. 9
7. Achille Jubinal. *Les Hautes-Pyrénées*, p. 83.

que l'on avait déposés la veille à l'entrée de leur demeure en ayant soin d'y joindre quelques aliments [1].

Plusieurs légendes parlent des animaux domestiques que possédaient les fées, et qui avaient leur étable dans un coin de leurs vastes cavernes. Elles prêtaient leurs bœufs aux gens du voisinage qui venaient les leur demander; mais elles leur imposaient certaines conditions : le plus ordinairement elles recommandaient de ne pas les faire travailler avant le lever ou le coucher du soleil; si les bêtes traçaient un seul sillon après le crépuscule, elles crevaient aussitôt et les fées venaient maudire les laboureurs imprudents [2]. Suivant d'autres, ces bœufs qui se nourrissaient seuls et travaillaient du soir au matin, disparaissaient en même temps que le soleil [3].

Les fées avaient aussi des bestiaux qui sortaient le matin de leur demeure souterraine et y rentraient au crépuscule. Les bœufs et les vaches des Margot-la-Fée venaient paître l'herbe des collines, et quelquefois même s'aventuraient dans les champs voisins; c'est pour les empêcher de passer en dommage que les bonnes dames prenaient parfois des pâtours [4]. On retrouve des traditions analogues dans les Ardennes et en Lorraine. Il y a environ deux cents ans une fée habitait le Trou-Boué, près du Condé-les-Autry, seule avec une vache dont le lait formait son unique nourriture. Chaque matin un enfant venait la chercher à la grotte et la menait paître ; mais pour lui, la fée resta toujours invisible. Tous les mois elle suspendait au bout d'une corde un petit sac fermé contenant la somme qu'elle devait au berger pour sa garde. Les fées de Saint-Aignan, qui avaient besoin de lait et de beurre pour leurs gâteaux, possédaient des vaches qui se trouvaient chaque matin, on ne sait comment, au milieu du troupeau communal, et, la nuit venue, disparaissaient tout à coup. Le dernier jour de la saison des pâturages, l'une d'elles portait, suspendue à la corne, un petit sac renfermant la somme due au pâtre [5]. Dans les Vosges, un berger gardait dans les bois les vaches de Mailly ; tous les jours on lui en lâchait une toute noire, et il n'avait jamais vu son maître, on ne l'avait jamais payé. Un jour il la suivit et la vit entrer par le trou de la Crevée ; il la prit par la

1. Paul Sébillot. *Traditions de la Haute-Bretagne*, t. I, p. 124. Comm. de M. Alfred Harou.
2. Paul Sébillot. *Traditions de la Haute-Bretagne*, t. I, p. 120.
3. Ernoul de la Chenelière. *Mégalithes des Côtes-du-Nord*, p. 40.
4. Paul Sébillot, *Contes de la Haute-Bretagne*, t. II, p. 187-188 ; *Les Margot-la-Fée*, p. 15.
5. A. Meyrac. *Trad. des Ardennes*, p. 191, 201.

queue et se laissa entraîner à sa suite. Il arriva dans une chambre à four et vit deux vieilles qui cuisaient. Il leur demanda le paiement de sa vache : « Tends ton sac ! » dit l'une. L'autre prit une pelletée de braise et la jeta dedans ; le bonhomme secoua son sac et se sauva au grand galop ; arrivé dehors, il regarda dans son sac et y trouva un louis d'or[1].

Il semble que les bonnes dames faisaient parfois paître elles-mêmes leur bétail. Le dimanche des Rameaux, celle des fées de la caverne de Vallorbe qui remplissait l'office de pastourelle, sortait une chèvre qu'elle tenait en laisse ; si cet animal était blanc, c'était l'annonce d'une année fertile ; s'il était noir, on pouvait s'attendre à une mauvaise récolte[2].

Quelques cavernes, où d'ordinaire, ne pénétraient pas les hommes, ne leur étaient connues que par le bruit ou les voix qu'ils entendaient en passant au-dessus. Elles étaient à une si petite distance du sol, que l'on pouvait causer avec leurs habitants. Des fées avaient leur demeure souterraine dans le voisinage de Giromagny, non loin de Belfort ; souvent les cultivateurs, en menant leur charrue, les entendaient râcler leur pétrin ; s'ils les interpellaient en disant : « Bonne fée, petite fée, donne-nous du gâteau que tu fais ! » une galette appétissante se montrait à l'autre bout du champ[3]. On raconte dans le Jura bernois qu'un fermier et son valet, qui labouraient dans un terrain voisin de la caverne de Tante Arie, ayant cru sentir l'odeur d'un gâteau sortant du four, manifestèrent hautement le désir d'y goûter ; arrivés à l'extrémité du sillon, ils trouvèrent un gâteau sur une nappe avec un couteau pour le partager. Lorsqu'ils en eurent mangé, le valet empocha le couteau ; mais la Tante Arie fit aussitôt entendre sa voix irritée et le larron dut laisser tomber l'objet dérobé[4].

Ceux qui faisaient des labours au-dessus des grottes des Margot-la-Fée des Côtes-du-Nord, ou qui passaient auprès, les entendaient dire qu'il leur fallait du bois, ou qu'il était temps d'apporter la pâte au four. Si quelqu'un leur demandait poliment un pain de leur fournée, il trouvait au bout du sillon une galette encore fumante ou

1. Lucien Adam. *Les patois lorrains*, p. 409.
2. D. Monnier et A. Vingtrinier. *Traditions*, p. 402.
3. Henry Bardy. *Le Folk-lore du Rosemont*, p. 11.
4. A. Daucourt, in *Archives suisses des Trad. pop.*, t. VII, p. 174.

un pain tout chaud posé sur une serviette et accompagné d'un couteau. Cette légende est racontée, sans variations notables, en divers endroits de la Haute-Bretagne, de la Normandie, des Vosges, et des Ardennes[1]. Dans ce dernier pays, on l'avait localisée à Saint-Aignan, où des failles très profondes, qui aboutissaient à une grotte habitée par les fées, laissaient échapper, quand l'atmosphère était saturée d'humidité, une buée parfois très intense ; les gens du voisinage croyaient que c'était la fumée de la cuisine des bonnes dames[2]. Plusieurs cavernes portent au reste le nom de Four des Fées, que leur forme avait pu suggérer ; on en voit un auprès de Thillot, assez profond et creusé dans le roc, qui leur servait autrefois à cuire des gâteaux et des friandises[3]. Près de Ville-du-Pont, on aperçoit sur les bords du Doubs la porte cintrée d'une caverne : c'est là que les fées viennent comme à leur four banal faire cuire leurs gâteaux ; le four de la fée à Sassenage (Isère) est l'objet du même conte[4].

Il est rare que l'on attribue des actes méchants aux fées des grottes. Celles des cavernes de la vallée d'Aoste, que l'on accuse de rapines et de divers autres méfaits, quoique portant le nom de fées, ressemblent plus à des sorcières qu'à des demi-divinités rustiques[5]. Dans la plupart des autres pays de langue française, lorsque les fées sont malveillantes elles n'agissent que par représailles. Celles du Livradois ne se mirent à ravager les récoltes qu'après avoir vu les hommes détruire leurs retraites pour en prendre les pierres[6].

Suivant des récits isolés de la région du centre, quelques personnages désignés sous le nom de fées se plaisaient pourtant à faire le mal sans y avoir été provoqués. Mais on ne les représente plus comme des femmes belles et gracieuses ; elles ont subi en partie ou en totalité une sorte de métamorphose animale. Une caverne de la vallée de la Vienne, près de Saint-Victurnien, était autrefois habitée par

1. Paul Sébillot. *Les Margot-la-Fée*, p. 6 ; Jean Fleury. *Littérature orale de la Basse-Normandie*, p. 57-58. Perrault avait peut-être emprunté à quelque tradition du même genre cet épisode de Riquet-à-la-Houppe : Dans le temps que la princesse se promenoit rêvant profondément elle entendit un bruit sourd sous ses pieds, comme de plusieurs personnes qui vont et viennent et qui agissent. Ayant presté l'oreille plus attentivement, elle ouït que l'un disoit : apporte-moy cette marmite, l'autre : donne-moy cette chaudière, l'autre : mets du bois dans ce feu.
2. A. Meyrac. *Trad. des Ardennes*, p. 201.
3. L.-F. Sauvé. *Le Folk-lore des Hautes-Vosges*, p. 241.
4. D. Monnier et A. Vingtrinier. *Traditions*, p. 403.
5. J.-J. Christillin. *Dans la Vallaise*, p. 44, 75.
6. Abbé Grivel. *Chroniques du Livradois*, p. 121.

des êtres surnaturels, moitié femmes, moitié animaux, connus sous le nom de « Fanettes » ce qui veut dire mauvaises fées. Pendant le jour elles s'enfonçaient dans la vaste forêt qui recouvrait alors une grande partie du pays. De temps à autre, un laboureur trouvait un matin son champ dévasté, son meilleur cheval hors de service. Il pensait que c'était l'œuvre des Fanettes ; mais il se gardait bien de le dire, de peur d'attirer sur lui leur vengeance[1]. Les Fayettes des grottes du Forez se changeaient parfois en taupes pour ravager les champs et les jardins ; c'est pour cela que les taupes ont de si jolies petites mains[2].

On croit maintenant à peu près partout que les grottes ont cessé d'être la résidence des fées, et l'on en cite même plusieurs qui sont pour ainsi dire tombées en ruines depuis qu'elles ont cessé de les habiter (cf. p. 433). D'ordinaire leur départ n'a pas été provoqué, de propos délibéré, par les gens du voisinage. Cependant on raconte dans la vallée d'Aoste, où l'on semble le considérer comme un bonheur pour la contrée, que les hommes essayèrent de se débarrasser d'elles au moyen d'actes violents : A la *Balma des orchons*, la caverne des enfants des fées, au-dessus du lac du Vargno, demeurait une méchante fée avec ses fils qu'elle envoyait voler dans les hameaux du voisinage, et personne n'osait les en empêcher. Une autre fée habitait une grotte sur les bords du lac de la Barma, et partageait les rapines des orchons. Une vieille femme conseilla de donner aux enfants qui venaient pour voler, deux pains dans lesquels on aurait mis du fenouil. Ils les mangèrent, et quand la fée les vit, raidis par la mort, elle sentit le fenouil, et vit qu'ils avaient été empoisonnés avec cette herbe sainte. Elle le raconta à l'autre fée et toutes deux quittèrent le pays[3]. Un homme délivra le village de Marina d'une méchante fée qui habitait avec ses deux enfants *Lo Barmat de la Teugghia* ou la caverne de la fée, et qui commettait beaucoup de vols. Un jour qu'il passait auprès de la grotte, il vit une femme inconnue qui fendait du bois, et il lui dit : « Le travail que vous faites là, bonne femme, est trop rude pour vous. Passez-moi votre hache, je vous aiderai. Mais n'avez-

1. *Lemouzi*, mars 1895.
2. Mario Proth. *Au pays de l'Astrée*, p. 190.
3. J.-J. Christillin. *Dans la Vallaise*, p. 73-76. Ces *orchons* ont des visages ridés de vieillards ; ils sont agiles, rusés et très vindicatifs, p. 75 ; on peut rapprocher ce nom de celui *d'ogrichons*, qui figure dans les contes littéraires du XVIIe siècle et dont il est peut-être une forme contractée.

vous pas de coins pour partager ces souches ? » La fée voulut lui montrer sa puissance ; elle joignit ses deux mains comme un coin au-dessus du tronc d'arbre et dit à l'homme : « Voici le coin que tu demandes. Frappe dessus sans crainte avec la massue ». L'homme la saisit et asséna un coup formidable sur les mains de la fée, qui s'enfoncèrent bien avant dans la souche sans laisser paraître aucune blessure. L'homme voyant ses mains prises comme dans un étau, souleva le tronc d'arbre et le fit rouler dans le précipice avec la méchante fée. Et les enfants, craignant le sort de leur mère, disparurent de la vallée [1].

Le départ des fées a lieu d'ordinaire dans des circonstances différentes. En Limousin on n'a plus revu les Fanettes depuis une certaine nuit où l'eau s'éleva et envahit leur demeure [2]. Les Enchantiées de l'Ariège disparurent quand vint la fin de la mauvaise loi, c'est-à-dire des religions non catholiques [3]. Les fées d'Aï, de même que beaucoup d'autres fées alpestres, quittèrent leurs grottes et cessèrent d'avoir soin des troupeaux, parce qu'un berger avait frotté avec de la racine puante de *primma* le baquet dans lequel on avait coutume de mettre leur part de lait [4].

En Auvergne, les habitantes de la Grotte des Fées du Puy de Préchonnet n'ont pas émigré, mais subi une métamorphose. Humiliées de voir leur riante montagne dominée par le superbe Puy-de-Dôme, elles tinrent conseil, et demandèrent qu'un nouvel effort de la nature vînt abaisser l'un, et hausser l'autre jusqu'au niveau des plus hauts sommets. En punition de ce désir ambitieux, elles furent changées en chauves-souris, et condamnées à accomplir leur pénitence sur le lieu même de leur faute [5].

La légende qui suit montre les fées en conflit avec les lutins. Celles de Lorraine détestaient le Sotré parce qu'il était toujours après elles. Il était fait à peu près comme un diable, il avait des cornes, une grande queue, des pattes qui marquaient dans la poussière comme celles d'un bouc. Il était si sale qu'il souillait tout ce qu'il touchait. Quand il était sur Timoitame, il s'élevait dans l'air en tournant avec la poussière et les javelles pour voir si les fées étaient dans Fayelle. Quand il les voyait, il y courait en hurlant

1. J.-J. Christillin. *Dans la Vallaise*, p. 44-45.
2. *Lemouzi*, 1896, p. 126.
3. L. Lambert. *Contes du Languedoc*, p. 176.
4. *Traditions de la Suisse romande*, p. 45.
5. Abbé Cohadon, in *Tablettes historiques de l'Auvergne*, t. II, p. 201.

avec tous les mauvais nains du sabbat qui couraient après lui et cela faisait un brouillard si épais qu'on n'y voyait goutte. Aussitôt que les fées les entendaient, elles se sauvaient et rentraient en tremblant dans leur maison, dont elles fermaient bien les portes, puis elles laissaient leur voile de toile d'araignée sur le ruisseau de Fosse pour que le Sotré ne vît pas où elles se cachaient [1].

§ 3. LES NAINS, LES LAMIGNAC ET LES GÉANTS

Les noms de plusieurs grottes indiquent clairement qu'elles ont été ou sont encore la résidence de personnages de petite taille, qui appartiennent à la grande tribu des lutins. La caverne des Fadets, près de Lussac-les-Châteaux (Vienne), le Trou des Farfadets non loin du château de Saint-Pompin (Deux-Sèvres), la Roche aux Fadets, caverne spacieuse près de Verruyes, dans la même région, le Trou aux Nutons à Furfooz (Belgique wallonne), les Fosses aux Lutons à Essonnes (Aisne), *Ty ar Corriket*, la Maison des Nains, à Lopérec (Morbihan) se rattachent à cet ordre d'idées [2]. On verra plus loin d'autres noms analogues donnés à des grottes dont la légende a été recueillie.

En pays bretonnant, les cavernes naturelles situées dans l'intérieur des terres sont, comme celles du littoral armoricain, habitées par des lutins, alors que dans la Bretagne française, les unes et les autres ont pour hôtes principaux des fées. Dans le Finistère et dans le Morbihan, les nains résident non seulement dans ces excavations, mais encore dans des espèces de souterrains, presque en forme de terriers, qui s'ouvrent sous les grosses pierres dans les landes isolées ; ils y vivent sous terre comme des lapins, et ne les quittent guère pendant l'hiver [3].

Les seules grottes de la Haute-Bretagne qui passent pour avoir servi de demeure à des nains se trouvent dans le voisinage de la Rance maritime. Sous le pont aux Hommes nées (noirs) en Pleurtuit, il y avait une Cache à Fions, où habitaient les personnages minuscules que l'on désigne sous ce nom, et qui vivent aussi plus ordi-

1. Lucien Adam. *Les patois lorrains*, p. 409.
2. *Le Pays poitevin*, 1899, p. 77 ; *Soc. des Antiquaires de l'Ouest*, t. XXXIX, p. 85 ; Léo Desaivre. *Le Monde fantastique*, p. 13 ; *Soc. arch. de l'Aisne*, 1875, p. 107 ; Rosenzweig. *Rép. arch. du Morbihan*, p. 127.
3. Le Men, in *Rev. Celtique*, t. I, p. 228.

nairement dans les « houles » des fées de la mer, dans une sorte d'état de domesticité[1]. Non loin de là, à Saint-Suliac, les Jetins, qui n'avaient qu'un demi-pied de haut, occupaient la Grotte du Bec-Dupuy, où l'on plaçait aussi la résidence d'une fée légendaire ; mais alors que les gestes de celle-ci étaient en relation directe avec les eaux, ces lutins ne se montraient que dans la campagne [2].

En Poitou, les Fadets habitaient plusieurs grottes, dont une des plus connues est celle de Biare, commune de Moussac, qu'on appelait Roche des Fadets. Ces nains étaient des espèces de sauvages, qu'on représente parfois comme très laids et très velus ; mais ils n'étaient point malfaisants ; pour les paysans poitevins, les fadets et les fadettes ne sont pas des génies, mais des hommes qui occupaient le pays avant eux et demeuraient dans les rochers[3]. Des cavernes, dans une sorte de col près de Montsevelier, dans le Jura bernois, servaient de retraite à de petits êtres noirs et velus, parfois assez méchants, appelés les Duses ou les Hairodes [4].

Les Petits Hommes de l'Armagnac qui n'avaient pas un pied de haut, demeuraient sous terre et dans le creux des rochers. Ils se coiffaient de bonnets velus, portaient de longs cheveux et de longues barbes, se chaussaient de sabots d'argent, et allaient armés de sabres et de lances. Ils n'étaient pas de la race des chrétiens, ne devaient mourir qu'à la fin du monde et ne ressusciteront pas pour être jugés. Ils se montraient autrefois de temps en temps, mais maintenant on n'en entend plus parler[5].

Le folk-lore des nains des grottes est beaucoup moins nettement déterminé que celui des fées auxquelles on attribue la même résidence. Il présente un certain nombre de traits sensiblement parallèles, parfois même identiques à ceux que la tradition attribue aux bonnes dames. C'est ainsi qu'une sage-femme après avoir accouché une Corrigan reçoit une pierre ronde avec laquelle elle frotte l'œil du nouveau-né ; elle se frotte aussi l'œil droit, et quelque temps

1. Paul Sébillot. *Traditions de la Haute-Bretagne*, t. I, p. 104.
2. Paul Sébillot. *Légendes locales*, t. I, p. 48. Les fions des houles n'ont parfois qu'un pouce de hauteur ; je n'ai pu obtenir aucune description précise des fions terrestres ; mais on les regarde aussi comme très petits.
3. Léon Pineau. *Le Folk-Lore du Poitou*, p. 167-169.
4. A. Daucourt, in *Archives suisses des Traditions populaires*, t. VII, p. 185, cf. les *Dusii*, démons incubes dont parle saint Augustin, *de Civitate Dei*, l. XV c. 23, et les *Duz*, *Dusik*, lutins bretons.
5. J.-F. Bladé. *Contes de Gascogne*, t. II, p. 271-272.

après, ayant eu l'imprudence de dire à une Corrigan qu'elle l'a vue voler à la foire, celle-ci lui arrache l'œil [1].

Comme les fées, les nains de plusieurs de ces groupes enlevaient les enfants du voisinage et mettaient dans leur berceau leurs affreux rejetons. En Basse-Bretagne, on leur attribuait généralement ces substitutions, bien plus qu'aux fées; pour faire parler le petit monstre, on remplissait de bouillie ou d'eau des coques d'œufs que l'on rangeait devant le feu [2].

Les Jetins dérobaient aussi les petits chrétiens du voisinage « pour en avoir la race, » en laissant à leur place un de leurs enfants ; on les reconnaissait aussi par l'épreuve des coques d'œufs. Dès que le petit Jetin avait manifesté sa surprise en prononçant une sorte de formulette, on se rendait près du trou de la tribu en disant qu'on allait le tuer; ses parents se hâtaient de rendre le nourrisson volé [3]; en Poitou, où les Fadets substituaient aussi leurs rejetons à ceux des hommes, il suffisait de porter le petit fadet à la porte de la roche et de le faire brailler pour obtenir la restitution [4].

Les fions qui vivaient sur les bords de la Rance, dans des « caches » ou petites cavernes proportionnées à leur taille, avaient, comme les fées, leurs fours mystérieux ; des hommes qui charruaient auprès les ayant entendus *corner* (souffler dans une corne) pour appeler au four, leur demandèrent un tourteau de pain, et quand ils furent arrivés au bout du sillon, ils en trouvèrent un sur une nappe avec des couteaux ; mais l'un des laboureurs en ayant mis un dans sa poche, la belle nappe disparut avec ce qui était dessus. Les Jetins de la même région donnaient quelquefois à manger à ceux qui les en priaient, du pain, des saucisses et du lard ; mais celui qui voulait garder un de leurs couteaux était cloué au sol et ne pouvait se lever qu'après l'avoir restitué [5]. Les Duses des cavernes du Jura

1. F. Le Men, in *Rev. Celtique*, t. I, p. 231. Le Men, p. 325, note, traduit littéralement *Corrigan* par naine, et non par fée, comme on le fait ordinairement ; la Corrigan est toujours une affreuse créature, tandis que la fée est souvent douée d'une beauté surhumaine. Quoique La Villemarqué les représente comme admirablement proportionnées, il ne leur attribue que deux pieds de hauteur (*Barzaz-Breiz*, p. LII). Les nains dont Le Men rapporte les gestes ne sont pas toujours expressément localisés dans les cavernes.
2. F. Le Men, in *Rev. Celtique*, t. I, p. 230, 232-233.
3. Paul Sébillot. *Légendes locales*, t. I, p. 49-50.
4. Léon Pineau. *Le Folk-Lore du Poitou*, p. 168.
5. Paul Sébillot. *Traditions de la Haute-Bretagne*, t. I, p. 104 ; *Légendes locales*, t. I, p. 50.

bernois, appelés aussi Hairodes, étaient de mœurs simples et douces, et ils ne s'éloignaient pas de leur résidence. Quand à l'automne ou au printemps, les gens de Montsevelier allaient travailler leurs terres dans le vallon des Duses, les Hairodes offraient à tout venant, d'un air gracieux, des gâteaux de leur façon qu'ils avaient cuits dans une grotte qu'on appelait le *Four des Hairodes*, et ils paraissaient heureux si on les acceptait; si on les refusait, ils entraient en colère et maltraitaient ceux qui repoussaient leur offre. Chaque année, dit-on, ils s'exerçaient à la course. Le but déterminé, tous partaient au signal donné, et le dernier arrivé, reconnu le plus faible, était porté sur un bûcher et mis à mort [1].

Comme les Margot-la-Fée et les dames des « houles » de la mer, les lutins possédaient du bétail ; mais on parle moins du leur que de celui des fées proprement dites. Les fions du Pont aux Hommes Nées avaient une vache noire qu'ils mettaient à pâturer dans un champ voisin de leur cache ; un jour elle brouta le blé noir, et la femme à qui elle appartenait vint auprès de leur demeure pour leur reprocher le dommage ; elle entendit une voix qui disait : « Tais-toi, ton blé noir te sera payé ». Les fions lui portèrent un godet plein de grain et lui dirent que, si elle en faisait des galettes, elle et ses gens pourraient en manger tant qu'ils voudraient, et que même la provision ne s'épuiserait point, s'ils observaient la condition, ordinaire à ces sortes de présents, de n'en faire part qu'aux seules personnes de la famille[2]. Les vaches des nains de Basse-Bretagne, que les gens du voisinage voyaient pâturer, disparaissaient dès qu'on s'en approchait[3].

Il est rare que l'on attribue des actes méchants aux nains des cavernes ; ils commettent pourtant parfois des espiègleries assez désagréables pour les gens du voisinage. Les Jetins des bords de la Rance quittaient leur retraite tous les soirs pour s'amuser dans la campagne et même dans les villages, et ils se plaisaient à embrouiller la queue des chevaux, à mettre les cochons à courir et à ouvrir les poulaillers[4]. Les Petits Hommes gascons étaient plus bienveillants que malfaisants, et ils rendaient service au besoin[5]. Mais on ne dit

1. A. Daucourt, in *Archives suisses des Trad. pop.*, t. VII, p. 185-186, d'a. Vautrey, Villes et villages du Jura bernois.
2. Paul Sébillot. *Traditions de la Haute-Bretagne*, t. I, p. 103-104.
3. F. Le Men, in *Rev. Celtique*, t. I, p. 241.
4. Paul Sébillot. *Légendes locales*, t. I, p. 48.
5. J.-F. Bladé. *Contes de Gascogne*, t. II, p. 272.

pas comment ils venaient en aide aux gens, alors que l'on raconte ailleurs, parfois avec détail, les actes de bienveillance des nains de divers autres groupes dont la résidence était souterraine.

Les Fadets du Poitou faisaient beaucoup de bien dans le pays, ils menaient aux champs, toutes les nuits, les brebis des métayers, et ils n'y en avait nulle part d'aussi belles que celles qu'ils gardaient[1].

Des légendes, assez communes dans le Nord et dans l'Est, représentent les nains des grottes comme des personnages industrieux qui exercent un métier ou font une sorte de commerce d'échange ; elles semblent appuyer l'hypothèse d'après laquelle ce groupe de petits êtres perpétuerait le souvenir, avec une déformation légendaire, d'anciennes races ayant vécu autrefois dans le pays et habiles dans l'art de travailler les métaux. A Houmont, dans le Luxembourg, on dit même que les Lutons des cavernes faisaient jadis un commerce considérable de silex taillés, et que ce sont eux qui ont apporté ceux qu'on a trouvés en grand nombre dans un endroit appelé le Thier du Tirifin[2]. La grotte de Michel à Frommelennes était habitée par des nains invisibles auxquels on portait le soir des outils ou des chaussures à raccommoder, qu'on allait reprendre le lendemain matin, en ayant soin de toujours payer ce travail en nature. On ne voyait jamais de jour un sorcier qu'on appelait pour cela le Nuton, parce qu'il ne se montrait que la nuit ; il demeurait dans une des grottes de Montigny-sur-Meuse. On déposait le matin, à l'entrée, les chaussures qui avaient besoin d'être raccommodées, et on allait les chercher à la nuit, en lui laissant pour son salaire, des provisions de toutes sortes, jamais d'argent[3].

Plusieurs récits de l'est de la France rapportent que les nains se plurent à rendre service aux hommes jusqu'au jour où ils éprouvèrent leur ingratitude ; comme les Korrigans de Bretagne, ils n'ont cessé leurs relations avec eux, et n'ont abandonné le pays qu'à la suite d'actes irrévérencieux ou méchants commis à leur égard : Quand on avait un fer à cheval ou un soc de charrue à réparer, il suffisait de le déposer le soir à l'entrée de la caverne appelée la Lutinière, près d'Amancey, avec un petit gâteau garni de beurre ou de confitures. Le lendemain matin le gâteau avait disparu, mais

1. Léon Pineau. *Le Folk-Lore du Poitou*, p. 167.
2. Mathieu et Alexis. *La province de Luxembourg*, p. 30.
3. A. Meyrac. *Trad. des Ardennes*, p. 202-203.

le soc de la charrue ou le fer à cheval était réparé. Malheureusement un mauvais plaisant y apporta un jour un vieux fer à cheval avec un gâteau sur lequel en guise de confiture, il avait répandu de la bouse de vache. Cette grossièreté mécontenta les maréchaux de la Lutinière, et depuis ce temps, s'ils font encore entendre le bruit de leurs marteaux dans la forge souterraine, ce n'est plus pour rendre service aux gens d'Amancey qu'ils travaillent[1]. Les Lutons du Trou-Manteau, sorte de grotte près de Ben-Ahin-les-Huy, étaient en bons rapports avec un homme du pays ; ils venaient jusqu'au seuil de sa maison, à la nuit tombante, prendre les menus objets qui avaient besoin d'être raccommodés et les présents que le bonhomme y ajoutait de bon cœur. Mais sa femme qui était méchante, voulut le brouiller avec les petits hommes ; elle déposa en cachette sur le seuil, du sel au lieu de farine, du tan moulu au lieu de café, et des tartines moisies. Le lendemain à son lever, elle s'aperçut que sa cuisine avait été complètement dévalisée ; elle courut à la porte, et vit tous les objets qu'elle croyait perdus transportés sur le toit et parfaitement rangés, et quand le mari les descendit du toit, il découvrit dans un seau les ironiques présents que la mégère avait faits aux lutins ; il la châtia durement, mais il ne revit jamais ses amis les petits hommes[2]. Ceux qui, il y a bien des années, habitaient la Caverne aux Loups, en Alsace, cessèrent leurs relations amicales avec les paysans lorsque ceux-ci ayant découvert un secret qu'ils voulaient cacher, se furent moqués d'eux. Tout un peuple de nains habitait cette grotte, et ils y vivaient par couples tendrement unis ; ils ne vieillissaient pas et n'avaient point d'enfants ; ils rendaient maints services aux gens du voisinage, et se mêlaient à leurs travaux et à leurs cérémonies, où on leur donnait la place d'honneur. Une seule chose intriguait les paysans, c'est que les nains portaient de longues robes traînant à terre, qui leur cachaient les pieds ; des jeunes filles curieuses allèrent, avant le lever du soleil, répandre du sable fin sur les rochers plats qui formaient le seuil de leur demeure, et elles se cachèrent dans le bois pour voir le succès de leur ruse. Quand les petits hommes sortirent pour faire leur promenade habituelle, ils laissèrent sur le sable des traces de pieds de chèvre ; elles se mirent à rire, et les nains, voyant

1. Ch. Thuriet. *Trad. du Doubs*, p. 8.
2. O. Colson, in *Wallonia*, t. III, p. 33.

qu'on avait découvert leur secret, rentrèrent dans la caverne avec des mines tristes, et depuis on ne les a plus revus[1].

Plusieurs de ces petits personnages semblent être, comme les génies des mines, les gardiens des trésors du monde souterrain; parfois ils les produisent au jour et certains s'amusent à les montrer aux hommes pour les tenter. Une naine sort de temps en temps d'une caverne située sur le penchant d'une colline de Saint-Gilles-Pligeaux pour étaler son argent sur le gazon[2]. A la fin du XVIIIe siècle, des nains d'un pied de haut vivaient sous terre au-dessous du château de Morlaix; ils marchaient en frappant sur des bassins et exposaient leur or au soleil pour le faire sécher. Le passant qui leur tendait modestement la main recevait une poignée de métal, mais celui qui venait avec un sac, était éconduit et maltraité[3]. En Gascogne, les Petits Hommes étalaient pendant une heure, la nuit de la Saint-Sylvestre, l'or qu'ils gardaient dans leurs grottes, et qui sans cela pourrirait et deviendrait rouge. On croyait que ces nains, qui autrefois se montraient de temps à autre, avaient peut-être quitté le pays, ou bien qu'ils n'osaient plus sortir en plein jour, soit à cause de la méchanceté des hommes, soit par crainte d'être battus à grands coups de bec par les oies, qui étaient leurs ennemis, comme les grues étaient ceux des Pygmées[4].

On ne parle plus guère en effet, sinon au passé, des lutins des grottes; pourtant on disait dans les Deux-Sèvres, vers le milieu du XIXe siècle, qu'ils n'avaient pas abandonné leurs anciennes résidences : les femmes de la vallée de la Sèvre se réunissaient le soir pour filer ou tricoter dans des excavations produites par l'extraction de la pierre, qu'elles recherchaient à cause de leur douce température, qui les dispensait d'entrenir du feu. Elles s'y installaient de leur mieux; mais les farfadets, hôtes habituels de ces cavernes, dérangés par cette cohue bruyante qui envahissait leur domaine, se vengeaient par maints tours de leur façon. Dans la demi-obscurité, ils égaraient les fusées, brouillaient le fil, ou se plaisaient à éteindre malicieusement la lumière[5].

Les cavernes du pays basque sont presque toujours la demeure des Lamignac, que M. Julien Vinson appelle des espèces de génies

1. Auguste Stœber. *Die Sagen des Elsasses*, n. 1.
2. B. Jollivet. *Les Côtes-du-Nord*, t. III, p. 311.
3. Cambry. *Voyage dans le Finistère*, p. 41.
4. J.-F. Bladé. *Contes de Gascogne*, t. II, p. 272-273.
5. H. Gelin, in *Le pays poitevin*, 1899, p. 78.

rustiques[1]. Ils étaient des deux sexes ; mais le rôle des Lamignac mâles est de beaucoup le plus considérable ; ils figuraient seuls dans la première série des légendes recueillies par J.-F. Cerquand, ce qui le fit d'abord hésiter à les comparer aux fées. Plus tard d'autres récits les lui montrèrent vivant en famille comme maris et femmes et ayant des enfants[2].

Les gestes des dames Lamignac ressemblent assez souvent à ceux des fées ordinaires, et c'est pour cela que j'ai rapporté à la section précédente (p. 437) ceux de leurs actes similaires qui sont localisés dans les grottes. Quant aux Lamignac mâles, leur puissance est autrement considérable que celle des « féetauds » des grottes maritimes, les seuls maris ou frères des fées qui aient un nom spécial, et dont les gestes soient rapportés avec quelque détail. Les pêcheurs qui racontent leurs légendes les ont un peu façonnés à leur image et les représentent en général comme inférieurs aux fées ; on sait que lorsqu'ils sont à terre, ils abandonnent volontiers à leurs femmes le soin de la maison et se laissent guider par elles. Au contraire les Lamignac sont nettement supérieurs à leurs compagnes, dont le rôle est effacé, et plusieurs des actes qu'on leur attribue éveillent une sorte de comparaison avec ceux des anciens seigneurs. Comme eux du reste, ils sont violents et font bon marché de la vertu des paysannes qu'ils retiennent de force dans leurs demeures souterraines.

Un jour qu'une jeune fille gardait son troupeau dans la montagne, un Lamignac vint à elle, la prit sur son dos, et l'emporta, tandis qu'elle criait de toutes ses forces, dans la grotte des Lamignac d'Aussurucq. Elle y resta quatre ans ; les Lamignac lui donnaient du pain blanc comme la neige qu'ils faisaient eux-mêmes et d'autres aliments si bons qu'on n'en pourrait avoir de meilleurs. Elle avait un fils de trois ans qu'elle avait fait avec les Lamignac. Un jour que ceux-ci étaient allés se divertir sur la lande de Mendi avec des hommes sauvages, grands, forts et riches qu'on appelait Maures, et qu'elle était restée seule dans la grotte avec son fils, elle lui dit de rester en silence, et qu'elle reviendrait dans un moment. Mais elle se sauva en courant et arriva à la maison où ses parents eurent de la peine à la reconnaître[3]. Un autre récit parle d'une femme

1. Julien Vinson. *Les Basques*, 1882, p. 137.
2. J. F. Cerquand. *Légendes du pays basque*, t. II, p. 40.
3. Julien Vinson. *Le Folk-Lore du pays basque*, p. 38-39.

retenue contre son gré dans le monde souterrain, et qui, comme les princesses des châteaux enchantés, ne peut être délivrée qu'à une seule époque de l'année, et à certaines conditions. Un berger vit un jour dans la grotte du Mont Ohry une jeune dame se peignant avec un peigne d'or. Elle lui dit : « Si tu veux me tirer sur ton dos de cette grotte, le jour de la Saint-Jean, je te donnerai tout ce que tu désireras. Mais, quoi que tu puisses voir sur ton chemin, tu ne devras pas t'effrayer. » Le berger le lui promit, et le jour de la Saint-Jean, il prit la dame sur son dos et se prépara à l'enlever. Mais apercevant des bêtes de toutes sortes, et un dragon qui lançait des flammes, il fut pris de peur, abandonna son fardeau et s'enfuit. La dame jeta un cri terrible et dit : « Maudit soit mon sort ! je suis condamnée à vivre encore mille ans dans cette grotte[1] ! »

Les Lamignac venaient parfois se peigner à l'entrée de leur demeure ; un homme y aperçut un jour un jeune Lamigna qui démêlait ses cheveux, ayant auprès de lui un panier rempli d'or[2]. Les dames Lamignac semblaient d'ordinaire faire cette toilette dans l'intérieur de leur séjour. Un garçon qui se trouvait près d'une de leurs cavernes, y jeta les yeux par dessous une pierre, et y vit une dame démêlant sa chevelure jaune, qui était très belle. Le garçon lui ayant adressé quelque plaisanterie, elle se mit à le poursuivre ; il s'enfuit, et apercevant un endroit éclairé par le soleil, il y sauta. La dame ne pouvant le suivre sur le terrain où brillait le soleil, lança contre lui son peigne d'or, qui alla s'enfoncer dans son talon[3].

Les Hommes cornus de la Gascogne qui demeuraient sous terre, parmi les rochers, avaient une queue et des jambes velues comme des boucs ; le reste de leur corps était pareil à celui des chrétiens ; on les regardait pourtant comme des bêtes qui devaient vivre jusqu'à la fin du monde, et ne ressusciteraient pas pour être jugées. Bien que l'on montrât leurs résidences, on ne parlait d'eux qu'au passé, et l'on disait qu'ils avaient quitté le pays pour aller vivre on ne sait où. Du temps qu'ils y habitaient ils enlevaient, comme les Lamignac, les plus jolies filles du pays, parce qu'il n'y a point de femmes cornues. On les accusait aussi de sortir la nuit de leurs retraites pour voler de quoi vivre dans les champs[4].

1. J. F. Cerquand. *Légendes du pays basque*, t. I, p. 34.
2. J.-F. Cerquand. *Légendes du pays basque*, t. II, p. 56.
3. J.-F. Cerquand, l. c., t. I, p. 33-34.
4. J.-F. Bladé. *Contes de Gascogne*, t. II, p. 315-316.

Quoique, surtout dans les contrées montagneuses de l'Est, on rencontre des cavernes assez vastes pour abriter des personnages gigantesques, il en est peu qui aient été la résidence de héros mythologiques ou de géants. Pourtant, dans la légende bretonne des « Trois Rencontres », un chercheur d'aventures tombe entre les mains d'un énorme Rounfl ou ogre anthropophage qui l'emporte, pour le faire cuire et le manger, dans une grotte creusée dans la paroi de la montagne et aussi haute qu'une église [1]. Au Roz, près du Quillio (Morbihan), on montrait le portail de la caverne où logeait l'enchanteur Merlin [2]. Non loin du château de la Roche-Lambert, une grotte fut, dit-on, jadis habitée par Gargantua ; c'est la seule, à ma connaissance, dont on ait fait la demeure de ce héros colossal [3]. Dans la Suisse romande, un géant énorme, vivait encore, dit-on, à une époque peu éloignée de nous, dans la *Tanna au Pâtho*, la grotte du Pâtho [4].

Des personnages, d'une nature assez mal définie, résident aussi dans des cavernes. Le Four à Porchas, sorte de grotte près de Verdun (Cher), porte le nom d'un enchanteur qui y demeurait, et dont les galanteries à l'égard du beau sexe sont restées légendaires [5].

Des grottes du Bugey passent pour être l'asile d'un être mystérieux, le proscrit du Bugey, que les uns supposent exister de nos jours, et qui, suivant les autres, aurait depuis longtemps cessé de vivre. Naguère on portait encore des jattes de lait à l'entrée des cavernes qui, tour à tour, lui servaient d'abri. Il est triste jusqu'à la mort, se promène la tête baissée et se retire au fond de son antre pour éviter de s'entretenir avec ses bienfaiteurs [6].

Une grotte du Périgord avait été le repaire d'un monstre qui se nourrissait de la chair des passants [7]. Une caverne de la montagne du Rez de Sol, en Auvergne, fut jadis habitée par un être féroce moitié homme, moitié bête, qui dévorait les habitants des campagnes voisines ; un vaillant Templier, le chevalier des Murs, le tua en combat singulier, d'un coup d'épée [8].

1. E. Souvestre. *Le Foyer Breton*, t. I, p. 75.
2. (Baron Dutaya). *Brocéliande*, p. 171.
3. Paul Sébillot. *Gargantua*, p. 266.
4. Ceresole. *Légendes des Alpes vaudoises*, p. 270.
5. L. Martinet. *Le Berry préhistorique*, p. 128.
6. D. Monnier et A. Vingtrinier. *Traditions*, p. 60.
7. W. de Taillefer. *Antiquités de Vésone*, t. I, p. 156.
8. *A travers le monde*, 1898, p. 67.

§. 4. LES PERSONNAGES SACRÉS

Quoique des personnages béatifiés aient habité des **cavernes**, les légendes qui parlent des gestes qu'ils y ont accomplis sont en petit nombre et généralement assez courtes. A Locoal Mendon, saint Gulwal creusa de sa main une grotte ; près du confluent de la Sarre et du Blavet, une caverne naturelle fut la résidence de saint Rivalain ; l'ermitage de saint Gildas et de saint Bieuzy était dans une grotte près de Castennec [1] ; non loin d'Augan, on montre celle où saint Couturier, que le peuple a canonisé de sa propre autorité, venait coucher toutes les nuits enveloppé de sa *berne*, qu'il trempait, pour se mortifier davantage, dans l'eau du ruisseau [2] ; en Provence, saint Arnoux qui, comme saint Julien l'Hospitalier, fut le meurtrier involontaire de ses parents, fit pénitence dans une caverne des environs de Vence, qui porte son nom, et où son crâne a laissé une empreinte sur le rocher qui lui servait d'oreiller [3].

Le bénédictin saint Mauron dormit cent ans dans une grotte de l'Anjou, située près d'une tombelle [4]. Une légende détaillée, où il porte le nom de Mauronce, forme plus voisine du latin **Mauruntius**, raconte les gestes de cet Epiménide angevin. Il était abbé d'un monastère où il avait en vain essayé d'établir une sévère discipline. Un jour qu'il était allé méditer dans une grotte retirée et que lui seul connaissait, il tomba dans un profond sommeil, et personne ne put savoir ce qu'il était devenu. Plusieurs années s'étant écoulées sans qu'on l'eût vu reparaître, on lui élut un successeur ; mais le nouvel abbé ne réussit pas à vaincre les vices et l'insubordination des moines. Celui qui le remplaça eut encore moins de succès, et menacé des plus grands périls, il résolut de quitter le monastère. C'est alors que Mauronce sortit de sa longue léthargie ; sa barbe blanche, épaisse comme une toison, tombait jusqu'à terre et ses cheveux formaient un manteau sur ses épaules. Il s'achemina vers le couvent de Montglonne, et quand il s'y présenta, le portier poussa un cri de frayeur, le prenant pour un fantôme : les frères l'entourent et lui demandent qui il est, d'où il vient. « Je suis votre père à tous, mes enfants ; je suis Mauronce. J'étais allé méditer il y a quelques

1. Dr Fouquet. *Lég. du Morbihan*, p. 84 ; Rosenzweig. *Rép. arch. du Morbihan*, p. 76.
2. Cayot-Delandre. *Le Morbihan*, p. 305.
3. Bérenger-Féraud, in la *Tradition*, déc. 1893.
4. *Mémoires de l'Académie Celtique*, t. II, p. 176.

instants ; mais il me semble que tout est changé. Où donc est tel prieur, tel célérier ? Je ne les vois point parmi vous ! » Le chapitre est bientôt assemblé : les registres compulsés constatent que cent ans ont passé depuis la disparition de l'abbé, et qu'on peut en compter quatre-vingt-dix depuis le décès de ceux qu'il a nommés. Le vieillard fut replacé sur son siège, et il eut le bonheur de voir renaître parmi les siens l'obéissance, l'union et la pureté des mœurs [1].

Une bienheureuse, connue sous le nom de Marie des Bois, avait élu domicile dans une grotte des Pierres du Jour, sur la montagne de la Madeleine, dans l'Allier ; la vie de cette solitaire n'était pas dépourvue de poésie : la neige formait une auréole sur sa tête, et les petits oiseaux venaient la peigner [2]. Une caverne à stalactites du Vaucluse se nomme *li Baumo dis Ange*, sans que l'on dise pourquoi [3] ; en Franche-Comté, une cavité naturelle, au nord du village de Bussurel, a été habitée par des anges qui se plaisaient à communiquer avec les laboureurs des environs, s'informant de leurs besoins et leur distribuant quelquefois des gâteaux et d'autres friandises. Ils continuèrent à résider dans la caverne et à répandre autour d'eux leurs bienfaits, tant que les habitants du voisinage conservèrent leurs mœurs pures et simples [4].

§ 5. LE DIABLE ET LES SORCIERS

Plusieurs cavernes avaient été, ou sont encore la résidence des esprits infernaux, et surtout des sorciers et des sorcières. Quelques-unes portent des noms qui montrent qu'on leur attribue une relation avec les démons ; il y en a dans les Hautes-Alpes qui s'appellent *lis Oulo dòu Diable* ; une caverne à stalactites à Mazargues, non loin de Marseille, est *la Capello dòu Diable* [5]. Les gens du voisinage d'une grande caverne de la montagne de Barma Rossa disent que le diable l'habite. Quelquefois on voit dans les environs de petits diablotins, gnomes ou lutins qui vont, viennent, gambadent et se poursuivent les uns les autres en grimaçant puis, tout d'un coup, disparaissent sous forme de flammes [6]. Les habitants de la

1. Léo Desaivre, in *Rev. des Trad. pop.*, t. XIII, p. 674-676, d'a. un manuscrit de l'époque romantique.
2. *Revue scientifique du Bourbonnais*, 1892, p. 9.
3. F. Mistral. *Tresor dou Felibrige*.
4. Ch. Thuriet. *Trad. de la Haute-Saône*, p. 82.
5. F. Mistral. *Tresor dou Felibrige*.
6. J.-J. Christillin. *Dans la Vallaise*, p. 261.

région du Pont-du-Diable ne passent jamais qu'en se signant, devant une grotte qu'ils supposent avoir été jadis la demeure des démons, et qui n'est que la galerie d'une minière abandonnée[1]. En Périgord, l'une de ces excavations était regardée comme un des soupiraux de l'enfer, et l'on y entendait des gémissements[2]. Dans les gorges du Furon, près de Grenoble, sont des cavernes où l'on peut parfois pénétrer avec de la lumière ; mais quand les eaux du torrent sont un peu hautes, il est impossible d'y arriver, parce que Satan y fabrique des liqueurs exquises, et qu'il ne veut pas être dérangé. Quelques-uns disent qu'un chartreux ayant pu s'y glisser surprit le secret du diable, et le communiqua à ses frères : c'est là l'origine de la Chartreuse[3]. Les sorciers du pays de Montfort (Ille-et-Vilaine) se réunissaient dans une grotte à Le Verger, appelée la Chambre des sorciers, et l'on prétend qu'ils y tenaient leur sabbat le jour du Carnaval. A Bruz, une excavation naturelle était dite Chambre ou Trou du Sorcier, et l'on craignait d'y voir apparaître un fantôme blanc dont on entend le bruit dans l'air[4]. Le Trou de la Sorcière à Maubert était autrefois la résidence d'une sorcière : les habitants l'entendaient racler son four, et s'ils lui demandaient une galette, ils la trouvaient déposée toute chaude sur un sillon du champ[5]. On a vu que ces actes sont d'ordinaire attribués aux fées ; le nom donné à celle-ci a remplacé, vraisemblablement à une époque récente, le nom primitif.

A Belval-les-Dames, une caverne était fréquentée au milieu du XVI^e siècle par des sorcières appelées les demoiselles de Lévy, et pour se les rendre favorables on déposait des offrandes à l'entrée. Cent ans plus tard, des paysans moins crédules résolurent d'éclaircir le mystère, et s'étant cachés, ils virent sortir des personnages vêtus de blanc, qui allèrent s'asseoir en rond sous un arbre et se mirent à causer. On reconnut à leur voix de mauvais drôles du pays, voleurs et maraudeurs ; on alla leur arracher les linceuls dont ils se servaient pour se déguiser en fées, et peu après ils furent pendus aux environs de leur repaire[6].

Les habitants du village de Vingrou (Pyrénées orientales) ont

1. Achille Jubinal. *Les Hautes-Pyrénées*, p. 55.
2. W. de Taillefer. *Antiquités de Vésone*, t. I, p. 157.
3. Jean de Sassenage, in *Rev. des Trad. pop.*, t. XVI, p. 450.
4. P. Bézier. *Még. de l'Ille-et-Vilaine*, supplément, p. 60.
5. A. Meyrac. *Villes et villages des Ardennes*, p. 395.
6. A. Meyrac. *Villes des Ardennes*, p. 80.

anciennement bouché avec une énorme pierre, une grotte appelée *Caune de las Encantadas*, antre des sorcières, pour se préserver des maléfices [1].

§ 6. LES DRAGONS

De même que plusieurs houles du bord de la mer, des cavernes passent pour avoir été le repaire de dragons ; elles ne portent point de noms en rapport avec cette croyance, mais des légendes, parfois assez détaillées, la constatent et racontent comment des saints ou des héros firent disparaître les monstres qui les habitaient. Sur les bords de la Seine on montre la grotte où se retirait le serpent dont saint Samson délivra le pays, et dans la forêt de Wasmes celle où se tenait le dragon que tua le chevalier Gilles de Chin [2] ; un dragon, détruit par saint Julien, faisait sa résidence dans une caverne à Villiers près de Vendôme [3], et celui qui se laissa docilement conduire par la ceinture que sainte Marguerite lui passa autour du cou, se cachait dans une grotte de Savigny, voisine de l'ermitage de la sainte [4]. Saint Bié ou saint Bienheuré, qui habitait une grotte près de Vendôme, peu distante de celle où se retirait un de ces monstres, le tua en le frappant à la tête d'un coup de bâton : la bête était tellement grande que, lorsqu'elle allait boire à la rivière, à une douzaine de mètres de là, sa queue était encore dans son antre quand sa tête touchait l'eau [5]. Un serpent qui ravageait toute la contrée s'était établi dans une caverne que l'on fait voir encore non loin de la chapelle de Moguette près de Saint-Florent-le-Vieil (Maine-et-Loire). Les habitants vinrent trouver saint Maurouce, abbé de Montglonne, qui alla déposer une faux devant l'antre du monstre pendant qu'il était absent. Le saint la recouvrit d'une légère couche de feuillage et se retira doucement ; lorsque, à la nuit, le serpent voulut y rentrer, il se déchira le corps sur la faux et ne tarda pas à expirer [6].

C'est aussi par ruse qu'un héros basque fit périr dans les temps anciens, un dragon monstrueux qui s'était établi dans la caverne d'Açaleguy ; de là il aspirait par sa seule haleine les troupeaux

1. G. de Mortillet. *Le Préhistorique*, 1882, p. 430.
2. Amélie Bosquet, *La Normandie romanesque*, p. 413 ; Schayes. *Usages des Belges*, p. 160.
3. *Mém. de l'Académie celtique*, t. IV, p. 312.
4. Ch. Bigarne. *Locutions du pays de Baune*, p. 220.
5. *Mém. de l'Acad. celt.*, ibid., p. 308.
6. *Revue des Trad. pop.*, t. XIII, p. 670.

qui paissaient sur les flancs de la montagne, et quand il allait boire au ruisseau d'Aphona, qui coule au fond de la vallée, à quatre jets de pierre, le corps et la queue restaient enroulés au fond de la caverne pendant que la tête était à l'eau. Les habitants allèrent trouver le chevalier de Çaro qui revenait de la guerre, et il leur promit d'en délivrer le pays. Il bourra de poudre une outre de veau, y adapta une longue mèche, et pendant que le dragon, bien repu, dormait, il la déposa à l'entrée de la caverne, et, allumant la mèche, il sauta sur son cheval et remonta sur la pente opposée. Le dragon, éveillé par un coup de mousqueton, aperçut l'outre, l'aspira et l'engloutit. Une minute après, une formidable détonation retentit, et le dragon, sortant de sa caverne, déploya ses ailes dans les airs en vomissant du feu. Sa longue queue, battant furieusement le sol, renversait les hêtres. Il dirigea son vol du côté de Bayonne et se jeta dans la mer pour y éteindre le feu qui le dévorait ; mais il y creva[1]. Une légende normande, recueillie vers le commencement du XIX^e siècle, raconte le dévouement d'un chevalier qui débarrassa le pays du serpent de Villedieu-les-Bailleul. Au milieu des blocs de quartz qui dominent le village, on montre l'ouverture d'une caverne à laquelle se rattache une très ancienne tradition, si populaire qu'il n'est pas un enfant qui ne la redise comme il l'a apprise de son père. Là se retirait un monstrueux serpent qui fut longtemps la terreur des contrées voisines. On lui présentait les prémices des moissons et le lait le plus pur des troupeaux pour calmer ses fureurs, et cependant il exigeait encore, à certaines époques, d'autres offrandes. On devait alors lui livrer une jeune fille qu'il traînait dans son antre où il la dévorait. Le vallon était alors rempli d'eau et le dragon se promenait dessus en laissant derrière lui un long sillon de feu. Un chevalier de la race des Bailleul qui régnèrent sur l'Ecosse, résolut d'affranchir le pays d'un tel monstre. Il se couvrit d'une armure de fer blanc qui le protégeait entièrement ainsi que son cheval, et il s'avança vers la caverne. Il nageait fièrement sur l'eau quand le monstre le découvrit et s'élança sur lui avec fureur. Le chevalier soutint le choc et porta à son ennemi des coups tellement sûrs que sa perte devint certaine ; mais le monstre vomit tant de flammes que le chevalier en fut suffoqué. Son cheval étant venu à se tourner, les crins de sa queue, que l'on n'avait point entourés de fer blanc

1. J.-F. Cerquand. *Légendes du pays basque*, t. IV, p. 26-27 ; une variante plus courte se lit au t. I, p. 49 ; le héros est appelé le chevalier d'Athoguy.

comme le reste du corps, s'enflammèrent en un moment et l'animal et celui qu'il portait furent consumés intérieurement. Le monstre expira sur leurs restes et les habitants ajoutèrent le nom de leur libérateur à celui de leur commune [1].

D'après une légende de la vallée d'Aoste, une cavité remarquable par ses sinuosités, que l'on voit dans une roche auprès du pont de Morettaz était le repaire d'un grand dragon qui désolait le pays. Un homme de Perloz ayant appris qu'une bonne récompense était promise à celui qui délivrerait la contrée de ce monstre, s'approcha de lui pendant qu'il guettait une proie et lui tendit un pain fixé au bout d'une longue épée. Quand le dragon ouvrit la gueule pour s'en saisir, l'homme lui enfonça son épée dans la gorge, et le monstre s'affaissa mortellement blessé ; mais un flot de sang ayant inondé le bras du héros, il mourut peu d'instants après, dans d'atroces douleurs, brûlé par le venin qui avait jailli de la blessure de la malfaisante bête [2].

§ 7. ANCIENNES RACES ET DESTINATIONS DIVERSES

Le souvenir ou le nom de races envahissantes ou persécutées se rattache à quelques cavernes ; mais les légendes qu'ils supposent n'ont pas toujours été recueillies. Les habitants d'Allevard (Isère) disent que les Sarrasins habitèrent longtemps des grottes redoutées [3]. A Mantilly une caverne s'appelle Maison des Sarrasins ; jadis on n'osait passer auprès, parce qu'un taureau noir se cachait au fond [4]. Les cavités dans les rochers sont assez souvent désignées en Hainaut sous le nom de Trous de Sarrasins. Le peuple raconte que les Sarrasins étaient des fondeurs de fer voyageant d'un endroit à l'autre. Ils avaient des fours portatifs et les campagnards montrent les scories que ces nomades auraient laissées derrière eux, et qui s'appellent « creyas de Sarrasins [5] ». Il est assez vraisemblable qu'il s'agit ici, comme dans le récit qui suit, de Bohémiens fondeurs de métaux ; ils sont encore en plusieurs pays de France désignés sous le nom de Sarrasins, avec des formes dialectales. Des gens qui

1. Galeron. *Monuments druidiques du département de l'Orne*, in Soc. des Antiquaires, t. V, p. 143-4.
2. J. J. Christillin. *Dans la Vallaise*, p. 41-42.
3. *Magasin pittoresque*, 1865, p. 358.
4. Léon Coutil. *Mégalithes de l'Orne*, p. 73.
5. Aug. Gittée. *Curiosités de la vie enfantine*, p. 80.

n'avaient rien de commun avec les honnêtes chrétiens du voisinage vivaient, il y a bien longtemps, dans la grotte de la Pierre folle de Besson. Les hommes ne travaillaient pas, les femmes allaient mendier dans la campagne, et on leur faisait l'aumône par crainte de leurs sortilèges. Les Fols, c'est ainsi qu'on les appelait, ne ressemblaient pas aux gens du pays; ils avaient le teint basané et les cheveux noirs et lisses. Les femmes avaient des mamelles si longues qu'elles les rejetaient par dessus leurs épaules pour être plus à l'aise. Les derniers Fols auraient disparu vers la fin du XVIIIe siècle[1]. Il est probable que quelque tribu de Bohémiens s'était fixée dans cette solitude; plusieurs des caractères physiques des Fols se rapportent assez à certains de ceux des Tsiganes ou Romanichels.

Les Mairiac, dont le nom a été traduit par Maures, et qui semble en effet désigner cette race envahissante, transformée par la légende, habitaient des cavernes. Ils étaient beaux, grands et forts; ils sont assez mal définis, et on les représente comme associés aux Lamignac; toutefois ils étaient bien plus méchants qu'eux. Ce fut Roland qui les chassa; mais pas complètement, puisque l'on raconte que tous les ans, lorque le cheval du paladin apparaissait sur le pont d'Espagne et y faisait entendre son formidable hennissement, ils allaient se réfugier dans leurs grottes[2].

D'après la tradition la *Baouma de las Doumaiselas*, dans l'Hérault, servit d'asile aux réformés[3], qui peut-être trouvèrent aussi un refuge dans les trois grottes de Lascelle (Puy-de-Dôme), dites Chambres des huguenots[4]. Certaines cavernes abritèrent des proscrits pendant la Révolution. Un fermier du Bocage normand cacha deux gentilshommes dans la Grotte aux Fées, petite excavation qu'on voyait dans les rochers de la vallée de la Vère. Un soir une lueur y fut aperçue et l'émoi se répandit dans le voisinage. Heureusement le fermier, qui connaissait les idées superstitieuses du pays, attribua aux fées ces lumières mystérieuses, et personne n'osa plus approcher de ce lieu. Le marquis de Segrée-Fontaine fut aussi caché par un de ses serviteurs dans la Grotte aux Fées des Roches d'Oître. Une famille noble trouva pendant plusieurs mois une retraite dans une espèce de grotte au milieu des bois du Châtelier, qui porte

1. Levistre, in *Revue scientifique du Bourbonnais*, nov. 1900, p. 232-3.
2. J.-F. Cerquand. *Légendes du pays basque*, t. II, p. 31, 33, t. III, p. 15, 17.
3. *Magasin pittoresque*, 1839, p. 373.
4. Durif. *Le Cantal*, p. 326.

le nom de Chambre à la Dame, parce qu'elle était hantée par les esprits et par une fée[1].

D'après les paysans des environs de Dolaison dans la Haute-Loire, Mandrin avait choisi des cavernes naturelles pour y faire de la fausse monnaie[2]. La belle grotte de la Balme (Isère) passait pour avoir servi de refuge à des voleurs et à des contrebandiers ; le souvenir de Mandrin s'y rattachait aussi ; on disait même en 1890 que ce personnage y avait donné rendez-vous au général Boulanger et à don Carlos[3]. La plus profonde des grottes qui s'ouvrent à la base du roc de Chère sur le lac d'Annecy s'appelle le Grand Pertuis ; divers légendes lui donnent comme habitants, des fées, des Sarrasins, des faux-monnayeurs, et ceux-ci, disait-on, l'avaient divisée en deux étages[4]: celle de Pommiers dans le Beaujolais avait servi à la même industrie coupable ; on y voyait encore des bancs creusés dans la roche ayant servi à attacher les prisonniers des seigneurs voisins, et des dessins très étranges[5].

Jusqu'ici on n'a relevé qu'un assez petit nombre de noms en relation avec la destination sépulcrale, pourtant incontestable, de beaucoup de cavernes. Il y avait dans l'Ariège une grotte de l'Homme mort[6]; dans le Gard, une grotte des Morts, près de Durfort, passait d'après la tradition locale, pour contenir les ossements des Camisards[7].

§ 8. LES TRÉSORS.

Ainsi que la plupart des lieux qui sont de nature à frapper l'imagination par leur étrangeté, leurs dimensions ou le mystère qui les entoure, les grottes passent pour renfermer des trésors. Les fées qui les déposèrent dans celles où elles habitaient jadis veillent encore parfois sur eux. En Franche-Comté, la fée Mélandre ou Milandre gardait les richesses cachées au fond des cavernes. On lui assignait plus particulièrement comme résidence les profondes

1. Lecœur. *Esquisses du Bocage normand*, t. I, p. 99, 100, 374.
2. *Magasin pittoresque*, 1846, p. 149.
3. *Revue des Trad. pop.*, t. V, p. 434. Cette association de personnages de diverses époques n'est guère plus extraordinaire que les légendes bretonnes qui représentent César en conversation avec Anne de Bretagne.
4. Antony Dessaix. *Légendes de la Haute-Savoie* p. 32-33.
5. Claudius Savoye. *Le Beaujolais préhistorique*, p. 127.
6. L. Lambert. *Contes du Languedoc*, p. 176.
7. *Matériaux pour l'histoire naturelle de l'homme*, t. V, p. 70.

ténèbres d'une grotte dans le voisinage du château de Milandre, entre Delle et Montbéliard. On se sent, paraît-il, attiré comme par un aimant au fond de cet antre où l'on dit qu'elle réside. La tradition la représente comme assise sur son coffre-fort, dont elle tient entre ses dents transparentes les deux clés toutes rouges de feu. Si l'on pouvait trouver dans quelque grimoire le moyen de saisir ces précieuses clés sans se brûler les doigts on serait bientôt riche[1]. Suivant une autre tradition, la clé du coffre est dans la caverne même, entre les dents d'un dragon qui jette feu et flammes. On dit aussi qu'une fois par siècle les pièces d'or viennent s'étaler au clair de la lune ; si on connaissait le jour et l'heure, on pourrait les prendre sans danger[2].

Un proverbe béarnais disait :

Que bau mez et casteyt d'Ousse
Que toute France e Saragousse.

Le château d'Osse vaut mieux que toute France et Sarragosse ; on croyait qu'il y avait au-dessous des fées qui gardaient un trésor dans une excavation. Le jeudi saint, les enfants s'y rendaient, chantant : « *Hate, hate, da-m argent, que-t darèy leyt e bren.* Fée, fée, donne-moi de l'argent, je te donnerai lait et son[3]. »

Les trésors des Lamignac sont enfermés dans des cavernes où l'on n'arrive que par une galerie souterraine, interrompue de temps en temps par des failles, au fond desquelles sont entassées les pièces d'or. Des gens du pays ayant pénétré avec un livre dans celle qui est près du village d'Arbouet, un chat se montra devant eux, leur fit des caresses et disparut. Un serpent vint ensuite, les enveloppa de ses replis, effleura leurs visages de son dard et disparut. Les hommes se tenaient sans crainte. Le charme de la lecture opérant, ils voyaient déjà surgir du sol les bords de la caisse, lorsque sur un cheval blanc se montra un homme décapité. L'aspect en était si horrible que les hommes ne purent le soutenir et s'enfuirent au plus vite. Un pâtre qui vit des choses merveilleuses dans une grotte des Lamignac pria une Lamigna de lui donner un chandelier d'or qu'il offrit à Saint-Sauveur ; suivant une autre légende, ce chande-

1. Alfred Maury. *Les fées du moyen âge*, p. 45.
2. Ch. Thuriet. *Trad. du Doubs*, p. 437. A. Daucourt, in *Archives suisses des Trad. pop.* t. VII, p. 176.
3. V. Lespy. *Proverbes du Béarn.* 2ᵉ éd. p. 127.

lier fut volé à une dame sauvage qui se peignait avec un peigne d'or[1].

Les demeures souterraines des Margot-la-Fée des Côtes-du-Nord renfermaient aussi des trésors. L'une de ces dames donna une clé à un couturier fort pauvre en lui disant qu'elle ouvrait trois portes, et que derrière se trouvaient des richesses dont il pourrait prendre ce qui lui plairait. L'homme pénétra dans le souterrain qui conduisait à une galerie où il y avait trois monceaux de diverses sortes de monnaie ; sur le premier tas composé de louis d'or, était couché un mouton blanc, sur le second formé de pièces d'argent, un mouton un peu moins blanc, sur le dernier un mouton gris était sur un tas de monnaies de cuivre. Le mouton blanc, après lui avoir demandé qui l'avait envoyé, lui dit de puiser dans le trésor. L'homme se chargea d'or comme un mulet, et alors le mouton lui dit que s'il avait un sac, il en emporterait bien davantage. Le couturier jeta tout l'or qu'il avait dans ses poches pour courir plus vite, mais quand il revint, il ne retrouva plus les portes[2].

On voyait revenir aux environs d'une grotte presque inaccessible dans les gorges du Fier, une dame blanche ; lorsque grondait la tempête, son fantôme se montrait courbé sous un sac d'écus, et laissant des traces de son passage. C'est l'ombre d'une méchante châtelaine qui, au moment d'une peste, se réfugia dans cette grotte avec ses trésors, en mura l'entrée, et chargea les esprits des ténèbres d'en défendre l'approche[3].

Les farfadets vendéens avaient entassé beaucoup d'or et d'argent dans les cavernes impénétrables où ils demeuraient[4]. La grotte du Trésor, dite aussi grotte du Diable, à Remonot (Doubs), renfermait, suivant une tradition qui remonte au XVIIe siècle, un trésor gardé par un dragon ailé, et des richesses incalculables étaient cachées dans la grotte de Vaux, près d'Amancey[5].

D'après la légende, les Vaudois massacrés à la grotte de la Balme (Isère), faisaient par maléfice les pierres se changer en lingots d'or ; en 1859, on y a creusé, à l'heure de minuit, pour y découvrir des trésors ; quelques années auparavant, un prêtre, accompagné de deux sacristains, avait réussi à détacher de la voûte enchantée une

1. J.-F. Cerquand. *Légendes du pays basque*, t. II, p. 54, t. III, p. 55, t. I, p. 24, 22.
2. Paul Sébillot. *Les Margot-la-Fée*, p. 7-9.
3. Antony Dessaix. *Lég. de la Haute-Savoie*, p. 2.
4. *Revue des provinces de l'Ouest*, juillet 1854.
5. Ch. Thuriet. *Trad. du Doubs*, p. 501, 20.

pierre qui, grâce à des incantations magiques, devait se transformer en bloc d'argent ; mais dès le lendemain, la pierre remonta, dit-on, par une impulsion soudaine, et elle se replaça à la voûte de la grotte[1].

Les gens de Colombugne contaient que les Sarrasins, chassés du pays de Montmaure, s'étaient réfugiés dans une caverne de la montagne, qu'ils y étaient morts de faim plutôt que de se rendre, et qu'ils avaient jeté dans une sorte de puits la peau de chien qui contenait le trésor de la tribu[2].

Dans les Hautes-Pyrénées, on connaissait plusieurs histoires de trésors, et l'on parlait d'un pâtre qui avait pénétré dans une grotte, où il aperçut d'abord une vaisselle d'argent magnifique ; il se hâta de la charger dans son sarrau, et il s'en allait quand un coq rouge sortit avec lui de la caverne et commença à l'inquiéter si fort en s'acharnant à sa poursuite, que le pauvre homme, qui croyait l'apaiser, lui jeta successivement toutes les pièces de la riche vaisselle qu'il emportait, jusqu'à ce que son sarrau fût vide[3].

La *Pietra chiavata*, la pierre fermée à clé, est une grotte dans laquelle le diable a enfoui ses trésors ; elle est ainsi nommée, parce que la poignée d'une clé figurée par une pierre noire est incrustée dans le granit. Un berger qui la trouva ouverte y pénétra un jour ; à la lueur des diamants de la voûte, il vit sur une table de marbre des richesses et des vêtements sans nombre ; il y prit un bonnet pointu, et l'essayait quand une voix lui cria : « O pastor ! ». Il sortit de la grotte, mais lorsqu'il voulut y retourner, l'entrée s'était refermée. Ordinairement elle est gardée par un démon qui ne s'en éloigne que pendant la messe de minuit, heure où tous les esprits des ténèbres vont aux Enfers pour mener le deuil de la naissance du Sauveur. Mais il faut s'y rendre avant la chute du jour, pour n'être pas détourné du sentier par mille embûches nocturnes. Un seul homme y était parvenu, et la porte allait s'ouvrir lorsque le lutin escalada le rocher où il s'était adossé et fit tomber sur sa tête une grêle de cailloux qui le contraignirent à reculer[4].

Le trésor des Fols de l'Allier est enseveli sous la grotte où demeurait la tribu ; la dalle qui le recouvre, se soulève d'elle même à la

1. A. Joanne, in *Tour du Monde*, 1860, 2ᵉ s., p. 412.
2. *Revue dauphinoise*, août 1900.
3. E. Cordier. *Légendes des Hautes-Pyrénées*, p. 9.
4. E. Chanal. *Voyages en Corse*, p. 168-169 et p. 171-175.

messe de minuit de Noël, au moment de l'élévation, et le jour des Rameaux, aux trois coups que frappe le prêtre à la porte de l'église ; mais il faut être vendu au diable pour pouvoir s'en emparer [1]. Dans le Maine une grotte où les fées avaient enfoui leur trésor, n'est accessible que pendant la messe de minuit, au moment où la cloche de l'église de Lavaré commence à sonner l'élévation. Sur un amas d'or et d'argent, de pierres précieuses qui étincèlent au point de changer la nuit en jour, se tient une fée vêtue de blanc, si éblouissante qu'on ne saurait en soutenir la vue. L'homme assez osé pour franchir à ce moment le seuil de la grotte prend librement tout ce qu'il peut emporter de ces richesses. Mais il doit se hâter, car, juste au dernier coup de l'élévation, la porte se referme et disparaît avec la fée et ses trésors. On n'y pénètre qu'une fois. Celui qui voudrait, l'année suivante ou plus tard, y revenir, tomberait raide-mort sous le regard de la fée qui veille à l'observation de cette loi inéluctable [2].

§ 9. RESPECT ET CULTE

On a déjà vu que diverses cavernes sont l'objet d'une sorte de crainte qui empêche les gens du voisinage de se hasarder auprès. Les mères du Jura bernois disent encore à leurs enfants indociles : « Tais-toi, ou je te conduirai à la roche de la tante Arie. » On défend aux enfants de passer devant cette roche qui contient une caverne où réside la fée, parce que celle-ci, qui a des dents de fer, prend les marmots, les met à califourchon sur son dos, leur tendant ses grandes mamelles pendantes pour les nourrir de son lait s'ils ont été sages, ou bien les jette à la rivière s'ils ont été méchants. Les vieilles gens disent qu'autrefois on n'aurait pas osé s'aventurer devant cette grotte après le coucher du soleil. Le jour, quand on s'en approchait, il était prudent d'y déposer un peu de lait ou un morceau de pain. L'offrande d'une branche de gui avait la faculté de rendre la fée propice [3].

En Bourgogne, pour se préserver de la colère des fées ou pour s'assurer leur bienveillance, on leur faisait des présents ; il y a peu d'années encore, que, pour se rendre favorable la fée Greg, mangeuse d'enfants, on venait jeter du pain ou des gâteaux dans la

1. Levistre, in *Revue scientifique du Bourbonnais*, 1900, p. 233.
2. Deschamps La Rivière, in *Revue des provinces de l'Ouest*, 1892, p. 262.
3. A. Daucourt, in *Archives suisses des Trad. pop.*, t. VII, p. 173-174.

Grotte à la Coquille près d'Etalente, où l'on disait qu'elle demeurait. Les paysans avaient, jusqu'à nos jours, conservé par tradition, une sorte de terreur superstitieuse à l'égard des fées du Magny-Lambert ; la dernière sous la forme d'une petite vieille décrépite, se faisait voir quelque temps avant la Révolution ; c'était un usage dans chaque famille de lui offrir des gâteaux à un certain jour de l'année[1].

En plusieurs provinces, les bergers se seraient bien gardés d'entrer dans les grottes des Fades sans leur apporter une petite branche d'arbre, un morceau de pain ou un peu de lait, ou sans leur adresser quelques paroles de salut, ou une formule enseignée par les anciens. Dans ce cas, les fades ne se fâchaient pas contre les visiteurs, et elles leur rendaient même parfois des services importants[2]. Mais il y avait des grottes, comme celle de la Jeannette près d'Allevard, où il était imprudent de pénétrer. Les jeunes filles assez audacieuses pour y entrer, mouraient infailliblement si elles n'étaient pas mariées dans l'année qui suivait leur visite[3]. On n'allait que muni de chapelets et d'eau bénite dans la *Haderne de Noarriu*, près d'Orthez, qui fut habitée par les fées, et où l'on dit que le diable revient quelquefois[4].

Le voisinage même de quelques cavernes était si redouté qu'on s'en tenait à distance, ou qu'on ne s'y hasardait qu'en prenant des précautions. Lorsque les paysans étaient forcés de passer après minuit aux environs de la grotte des Fayettes non loin du Val de la Baume, où de petites fées demeuraient jadis, ou même demeurent encore, ils chantaient à tue-tête et brandissaient leurs bâtons[5]. Les enfants n'osaient aller aux alentours d'une grotte appelée l'Ecraignotte, dans le bois de Brun à Crecey[6].

Jusqu'à une époque récente, on observa dans un coin du Jura bernois une coutume qui était une gracieuse survivance du temps où l'on croyait que les fées s'intéressaient au bonheur de ceux qui vivaient dans le voisinage de leurs grottes. Les jeunes gens qui désiraient se marier ne manquaient jamais d'aller le soir, à la tombée de la nuit, au mois de mai, déposer une branche de gui au pied de

1. Clément-Janin. *Trad. de la Côte-d'Or*, p. 34, 42.
2. D. Monnier et A. Vingtrinier, *Traditions*, p. 420.
3. *Mag. pitt.*, 1865, p. 380.
4. V. Lespy. *Proverbes du Béarn*, 2ᵉ éd. p. 113.
5. Mario Proth. *Au pays de l'Astrée*, p. 189.
6. Bulliot et Thiollier. *La Mission de Saint-Martin*, p. 104.

la roche dans laquelle est creusée la caverne de Faira. Cette tradition est encore si vivace que chaque fois qu'au mois de mai une jeune fille se rend dans la prairie où se trouve la roche, les garçons ne manquent pas de lui crier : « Tu y revas ! »[1]

D'autres actes semblent se rattacher au culte des pierres : les femmes stériles se rendent à la grotte de Sainte-Lucie à Sampigny, et se placent pour avoir des enfants, dans une niche faite exprès[2]. Des femmes, pour obtenir du lait, sucent après une prière, les stalactites de la caverne de Las Mames à Bostens, dans les Landes, qui ressemblent à des mamelles, et c'est vraisemblablement cette analogie de forme qui a donné lieu à la superstition[3]. Des stalagmites dans le Trou del Heuve, province de Namur, étaient visitées de temps immémorial, le jour de la Purification, par les jeunes gens du voisinage. Cette coutume parut tomber en désuétude lorsque l'entrée de la grotte fut obstruée par un éboulement ; mais le propriétaire l'ayant fait dégager dans un but de curiosité, les visites ont recommencé[4].

Certaines grottes étaient aussi l'objet de cérémonies qui avaient pour but de conjurer les mauvais esprits. On se rendait jadis en procession à celle du fond d'Orival, dans la vallée de Fécamp ; au moment d'y pénétrer, la bannière se trouvait toujours retenue par une main invisible[5]. Avant la Révolution, le clergé de Saint-Suliac allait plonger, à trois reprises, le pied de la grande croix dans la caverne de la Guivre[6].

La Provence compte une vingtaine de grottes miraculeuses, et peut-être davantage. Les unes sont simplement révérées d'une façon générale, anonyme peut-on dire, tandis que d'autres étaient l'objet à certaines époques de l'année, de cérémonies religieuses. Le jour de l'Assomption, les fidèles venaient entendre la messe dans celle de Châteauneuf, près de Moustiers. Jusqu'à ces dernières années, on est allé processionnellement à la grotte de Notre-Dame de l'Esterel, où se trouve une curieuse particularité, qui avait dû exciter de bonne heure l'attention des habitants de la contrée. Elle est disposée de telle sorte que les eaux de la pluie y font une citerne naturelle ; une ouverture s'y trouve placée si heureusement qu'à un

1. A. Daucourt, in *Archives suisses des Trad. pop.*, t. VII, p. 174-175.
2. Bérenger-Féraud. *Superstitions et survivances*, t. III, p. 306.
3. Alfred Harou, in *Rev. des Trad. pop.*, t. XIV, p. 474.
4. P. Cusacq. *La Naissance, le mariage, etc.*, p. 27.
5. Amélie Bosquet. *La Normandie romanesque*, p. 153.
6. Elvire de Cerny. *Saint-Suliac*, p. 17.

certain moment de l'année, un rayon de soleil vient éclairer les parties qui restent dans l'ombre pendant tout le reste du temps.

Ce pèlerinage, ainsi que plusieurs autres, est en relation avec l'eau qui se trouve dans l'intérieur des cavernes. La fontaine formée par les infiltrations dans la grotte de l'Esterel et qui passe pour inépuisable, guérit les maladies, prévient celles qu'on pourrait avoir, fait trouver aux jeunes filles un mari suivant leurs désirs, et rend les femmes fécondes[1]. L'eau d'une grotte du Chablais possède aussi des propriétés guérissantes[2]. L'eau de pluie qui se conserve dans une cavité de la grotte de sainte Diétrine à Saint-Germain des Champs a la propriété de faire disparaître les dartres; le malade peut envoyer un mandataire qui récite neuf *Pater* et neuf *Ave* en l'honneur de la sainte. S'il doit guérir, la pierre de la grotte sue de grosses gouttes; si elle demeure sèche, tout remède est inutile[3].

Au XVIIe siècle, on attribuait des vertus miraculeuses à l'eau des bassins des grottes de Féterne en Savoie[4].

L'eau qui séjourne dans les cavités de la grotte de Sassenage (Isère) passait autrefois, comme celle de certaines fontaines, pour être prophétique : « On y voit, dit un voyageur du XVIIe siècle, deux creux ronds médiocrement profonds, que la nature a faits dans un rocher solide; elles sont vuides pendant toute l'année; mais le jour des Rois, l'eau y entre à travers le rocher, quoiqu'il n'y ait ni trou ni crevasse, et le lendemain il n'y paroit plus; les habitants du voisinage connoissent à la quantité d'eau qu'elles reçoivent chaque année, si la récolte sera bonne ou mauvaise : l'une de ces cuves annonçant la fertilité du bled et l'autre celle des vignes : et une longue expérience fait voir qu'ils ne s'y trompent jamais[5]. »

1. Bérenger-Féraud. *Réminiscences populaires de la Provence*, p. 298-299. D'après cet auteur, qui n'appuie son dire d'aucun texte, au temps des Massaliotes on y aurait déjà célébré des cérémonies religieuses.
2. Bérenger-Féraud. *Superstitions et survivances*, t. III, p. 295.
3. C. Moiset. *Usages de l'Yonne*, p. 82.
4. Voltaire. *Des singularités de la nature*, 1768, ch. XV.
5. C. Jordan. *Voiages historiques*, p. 262; Chorier. *Histoire du Dauphiné*, l. I, c. 13, rapporte aussi cette croyance.

TABLE ANALYTIQUE

PRÉFACE.................................... I-VI

LIVRE PREMIER

LE CIEL

Idées générales. — La nature du ciel. — La position des astres. — La substance des nuages. — Le Paradis et l'Enfer dans le ciel......... 3-8

CHAPITRE PREMIER

LES ASTRES

§ 1. *Origines et particularités.* — La création du Soleil et de la Lune. Leur sexe. — Origine des étoiles. — Les taches de la lune. L'homme de la lune puni d'une faute religieuse. Il expie un manque de charité. — Le voleur dans la lune. — La Lune qui se venge ou qui fait justice. — Judas, Caïn, le Juif-Errant. — La face humaine de la Lune. — Légendes diverses de personnages enlevés dans la Lune. — Les accessoires de L'Homme de la Lune. Ses noms. — La Lune divinité. — Taches non anthropomorphes. — La lune dans les contes et les blasons populaires. — La Grande-

Quoique le classement que j'ai adopté soit assez rigoureusement systématique pour permettre de retrouver les nombreux épisodes qui, dans les diverses monographies, s'attachent à une catégorie déterminée, je placerai à la fin du dernier volume une table analytique et alphabétique détaillée qui permettra de rechercher sans fatigue les 12 à 15.000 faits épars dans les divers chapitres, et qui formera en réalité une sorte de Dictionnaire de Folk-Lore. En attendant ce travail d'ensemble, je fais suivre chaque volume d'une table analytique.

C'est également dans ce volume que figurera la liste des ouvrages consultés, parce que beaucoup d'entre eux m'ont fourni des matériaux pour chacune des parties de cet ouvrage. Au reste, dans les notes au bas des pages, j'ai mis l'indication bibliographique exacte des livres auxquels je n'ai fait que deux ou trois emprunts, et qui d'ordinaire sont rares ou peu connus.

Ourse et ses noms. Personnages, animaux ou objets qui y sont associés. — Etoiles et constellations diverses. — La Voie lactée. — Le Soleil personnifié : ses noms et surnoms. Son rôle dans les récits populaires. Son parcours. — La Lune personnifiée. Ses descentes sur terre. La Lune Croquemitaine. Noms et épithètes. — Les éclipses. — Les comètes... 9-41

§ 2. *Influence et pouvoir.* — La Lune punit des actes d'indécence ; l'engrossement par la lune. Son influence sur la génération et la naissance. — Les étoiles et la naissance. — Influence de la lune sur les corps, l'esprit, la santé, le bonheur. — Le soleil et la santé. — Cérémonies en relation avec le soleil. — Malfaisance des étoiles filantes.................. 41-48

§ 3. *Les présages.* — Les étoiles filantes et les âmes. — Vœux qui leur sont adressés. Traces qu'elles laissent. — Les comètes. — Les éclipses. — Présages tirés de la Lune. — Augures tirés du Soleil. — Présages tirés des étoiles. — Les songes et les astres........................ 48-55

§ 4. *Culte, ordalies et conjurations.* — Le respect des astres. Serments et hommages. — La lune et les songes des jeunes filles. Invocations et conjurations en rapport avec la Lune. — Formulettes adressées au Soleil. — Vestiges du culte des étoiles. Les sorciers et les astres. — Prières à la Lune. — Aspects merveilleux du soleil. — Fêtes à la Saint-Jean ou au retour du soleil.. 55-65

CHAPITRE II

LES MÉTÉORES

§ 1. *Origines et particularités.* — Les météores de Dieu et ceux du Diable. — L'arc-en-ciel double. Les noms de l'arc-en-ciel en relation avec sa forme. Sa soif. L'arc-en-ciel animal. — Le Feu Saint-Elme ; noms et origine. — L'Aurore boréale. — L'orage. Explication du bruit du tonnerre, de l'éclair. Origine du tonnerre et de l'éclair. Animisme qu'on leur attribue. — Les Vents personnifiés ; leurs noms. Comment ils sont venus sur la mer. Leur résidence. Leurs gestes. Les Vents en famille. Les visites aux Vents. Luttes entre eux. Vents localisés. — Les esprits conducteurs des vents. Les tourbillons et les esprits. — La Pluie personnifiée. La pluie et le soleil : dictons et croyances. — La neige et ses causes pittoresques. — Les grêlons : dictons et formulettes. — La gelée, les giboulées. — La brume ; causes et personnification. — Les jeux de l'air et les esprits. 66-90

§ 2. *Actes et pouvoir des météores.* — L'arc-en-ciel et sa puissance. Il fait changer de sexe. Richesses qu'il apporte. — Les météores et les serments. — Actes interdits en relation avec les météores. — La rosée, la beauté, les maladies et l'amour. Les maléfices et la rosée. — La pluie guérissante. — Vertus curatives de la neige 90-96

§ 3. *Les présages*. L'Aurore boréale, le Feu Saint-Elme. — La pluie et le mariage. — Présages tirés du vent, de l'arc-en-ciel. — Les songes et les météores.. 96-98

§ 4. *Les hommes et les Météores*. — Pouvoir des hommes sur eux. — Les tempestaires et les sorciers. — Les prêtres conducteurs d'orage. — Manœuvres pour provoquer la pluie. — Les vents excités ou calmés.. 98-104

§ 5. *Conjurations et prieres*. — L'orage, les pierres de foudre et les objets en fer. Les tisons des feux sacrés. Invocations à sainte Barbe et à d'autres saints. Observances diverses. — Moyens d'effrayer les esprits conducteurs d'orage. — Les prêtres conjureurs d'orage. Les devins. Les nuages fusillés. — Conjurations de la grêle. Moyens préventifs. — Conjurations des tourbillons et des vents. — L'arc-en-ciel coupé : actes et formulettes. — Moyen de chasser le Feu Saint-Elme. — La brume conjurée. — Les formulettes et la pluie. Pratiques pour la faire cesser. — Conjurations de la neige.— Les saints de la pluie et des froids tardifs. — Jeux en relation avec la neige. — La neige et la glace dans les contes et les légendes...................... 104-126

§ 6. *Les nuages et les apparitions en l'air*. — Noms pittoresques des nuages. — Nuages personnifiés. — Les nuages dans les contes. — Apparitions dans les nuées. — Invocations aux nuages.................... 126-132

LIVRE SECOND

LA NUIT ET LES ESPRITS DE L'AIR

CHAPITRE PREMIER

LA NUIT

Origine et personnification de la Nuit. — Les dangers de la nuit. 135-136

§ 1. *Les Hantises de la maison*. — Actes interdits : balayer, laisser le feu sous un trépied. — Actes recommandés : ne pas éteindre le feu, laisser de l'eau. — Moyens de chasser les esprits. — Prévenances envers les morts. — Le diable dans les maisons. — Génies bienfaisants. — Lutins espiègles ou méchants. Comment chassés ou éloignés. — Les bruits nocturnes. — Les heures de la nuit et la naissance................................. 136-143

§ 2. *Les Dangers au dehors*. — Les enfants et la nuit. — Les esprits de la nuit. — Les heures particulièrement dangereuses. — Apparitions des morts. Les morts qui crient : les déplaceurs de bornes, les âmes en peine. Les enfants des limbes. — Les apparitions de cercueils : les bières sur les échaliers, les bières mobiles. — Le Char de la Mort en Basse-Bretagne. Dans les autres pays. Véhicules funèbres apparentés. — Les esprits appeleurs. — Actes interdits aux voyageurs de nuit. — Personnes particulièrement en

danger. Personnes indemnes. — Talismans et conjurations. — Les esprits musiciens. — L'herbe qui égare.................................... 143-164

CHAPITRE II

LES CHASSES AÉRIENNES ET LES BRUITS DE L'AIR

Explication de la légende. — Noms des chasses fantastiques. — Actes expiés par leurs conducteurs. Violation du repos dominical ou fautes religieuses. — Ames en peine, sorciers ou démons. — Présages funestes des chasses aériennes. Le gibier qu'elles poursuivent. Comment on se préserve des dangers de la chasse. — Autres personnages dont on entend le bruit dans l'air.. 165-178

LIVRE TROISIÈME

LA TERRE

CHAPITRE PREMIER

LA TERRE

Idées populaires sur la forme, les fonctions, la situation et l'origine de la terre. — Explications de particularités régionales............ 181-183

§ 1. *Les landes et les déserts.* Origine des landes. — L'herbe d'égarement. — Les hantises des landes ; lutins, revenants, prêtres fantômes, dames blanches. — Les danses macabres. — Revenants sous forme animale. — Lycanthropes. — Le diable, les sorciers et les sabbats. — Hantises animales. — Les brigands. — Les trésors........................ 183-194

§ 2. *Particularités du sol et de la végétation.* Endroits où l'herbe ne repousse pas, en raison de circonstances légendaires : passage d'êtres surnaturels, crimes, ou malédictions. — Les trous qu'on ne peut boucher. — Empreintes sur le sol. — Arbres et arbustes maudits. — Les colorations du sol.. 194-200

§ 3. *Les cercles mystérieux.* Les danses des fées. — Les ronds de danses. — Les ronds du sabbat. — Les ronds des sorciers et des lutins. — Dangers de ces cercles. — Les cercles toujours verts................. 201-205

§ 4. *Pratiques médicales et observances.* Le passage à travers la terre. — Le trou dans la terre et la transmission des maladies. Le pied placé sur le sol. — La terre guérissante. — La puissance de la terre. — Personnes entre deux terres. — Les serments par la terre................. 205-211

CHAPITRE II

LES MONTAGNES

L'enquête sur leur folk-lore et ses sources.................. 212-213

§ 1. *Origines et particularités.* Les géants et les montagnes : Gargantua. Les brèches et les géants ; le diable. — Aspects anthropomorphes de certains sommets... 213-217

§ 2. *Les cataclysmes.* L'âge d'or des montagnes. — Glaciers qui recouvrent des pays inhospitaliers ou maudits. — Les éboulements par punition de Dieu ou des fées. — Le diable et les avalanches. — Personnages miraculeusement préservés...................................... 217-222

§ 3. *Les génies et les hantises.* Génies malveillants des sommets. — Les fées alpestres et les fleurs. — Esprits tempestaires. Esprits des passages dangereux. — Les fées montagnardes ; leurs habitations ; unions avec les hommes. Les fées danseuses Le départ des fées. — Les lutins espiègles ou susceptibles. Les lutins méchants. — Les géants. — Les revenants. Pénitences posthumes des voleurs et des vieilles filles. Ames en peine diverses. — Les amas de pierre sur les montagnes. — Exorcismes des méchants esprits. — Réunions sur les hauts lieux des démons et des sorciers. — Les chasses maudites. — Les animaux fantastiques. — Les vouivres.. 223-243

§ 4. *Merveilles et enchantements.* Danger de lancer des pierres dans des lacs. — L'eau enfermée dans la montagne. — Trésors. — Cloches mystérieuses. — Les puissances célestes sur les hauts lieux. — Vestiges problématiques de cultes. — Animisme des montagnes : dictons et légendes. — Les montagnes dans les contes............................ 243-252

CHAPITRE III

LES FORÊTS

§ 1. *Origine et disparition.* Fées ou saints produisant des forêts. — Forêts poussant à la suite de cataclysmes. — Gargantua destructeur de forêts. — Endroits où les arbres poussent mal......................... 253-256

§ 2. *Enchantements et merveilles.* Le temps oublié dans la forêt et l'oiseau magique. — Les herbes d'égarement ou de magie. — Dons des esprits de la forêt. — Les trésors cachés................................ 256-261

§ 3. *Les fées et les dames de la forêt.* Les fées au moyen âge. Similaires contemporains des dryades. Les fées amoureuses des hommes. — Les danses des fées sylvestres. Fées qui se moquent des hommes. Fées méchantes. Les dames blanches. — Les dames vertes. — Les femmes de mousse.. 262-268

§ 4. *Les lutins.* Lutins porte-feux. — Lutins divers. — Lutins de la Saint-Jean.. 268-270

§ 5. *Les hommes des forêts et les géants.* Les hommes blancs. Les hommes de feu. L'homme de fer. — L'homme rouge anthropophage. — Hommes divers : le fouetteur... 270-273

§ 6. *Les bruits de la forêt et les chasses fantastiques.* Bruit des esprits en voyage. Esprits musiciens. — Le Grand Veneur et ses congénères. — Les chasseurs fantastiques : les méchants seigneurs, les impies. — Le repas après la chasse... 273-280

§ 7. *Les revenants et les esprits crieurs.* Anciens gardes ou anciens seigneurs. — Les Templiers et leurs victimes. — Les cris d'assassinés. — La plainte des déplaceurs de bornes. — Les « hucheurs »............... 280-283

§ 8. *Les loups-garous, les sorciers et le diable.* Les loups-garous. — Les meneurs de loups. Les charmeurs de loups. — Le diable. Les pactes dans la forêt. — Le sabbat du diable et des sorciers...................... 284-289

§ 9. *Les bêtes fantastiques.* Sangliers, chevaux, chèvres, etc. — Reptiles et vouivres. — Revenants sous forme animale. — Forêts interdites à certains animaux... 289-292

§ 10. *Le respect des arbres.* Arbres qu'on ne doit pas abattre. — Punition de ceux qui violent la défense....................................... 292-294

§ 11. *Les forêts dans les contes.* Ogres et cyclopes. — Animaux imaginaires. — Similaires de Poucet. — Le roi égaré à la chasse. — Les châteaux dangereux. — Epreuves en rapport avec la forêt imposées aux héros. — Les ermites, les voleurs. — Les êtres surnaturels................... 294-299

CHAPITRE IV

LES ROCHERS ET LES PIERRES

§ 1. *Les rochers anthropomorphes ou rappelant des métamorphoses.* Têtes de géants ou de héros. Rochers de forme féminine. — Les moines de pierre. Impies pétrifiés. Similaires de la femme de Loth. — Personnages de contes métamorphosés. — Animaux changés en pierres. — Rochers assimilés à des constructions. — Objets pétrifiés.................. 301-309

§ 2. *Blocs lancés ou déposés.* Les palets de Gargantua et leurs légendes. — Nains discoboles. — Le diable lançant des pierres. — Personnages qui sont forcés de les abandonner ou qui les laissent tomber. — Explications de la couleur des rochers.. 309-314

§ 3. *Habitants et hantises des rochers.* Anciens abris sous roches. — Les Martes. — Les fées. — Les incantades. — Hantises d'animaux, du diable. — Les fauteuils de pierre. — Les sorciers et les roches. — Les revenants. — Les personnages sacrés. — Les rochers justiciers. — Les sauts de la Pucelle... 314-322

TABLE ANALYTIQUE 487

§ 4. *Merveilles et gestes.* La végétation des pierres. Rochers qui grossissent. — Animisme des pierres. Les pierres qui s'ouvrent. Les rochers qui se déplacent, qui dansent, qui vont boire. — Pierres qui sonnent ou qui chantent. Pierres qui pleurent.— Pierres fatidiques. — Les trésors. Pierres à inscriptions. — Danger de toucher aux pierres. — Les enfants qui sortent des pierres.. 322-334

§ 5. *Culte et observances.* Les cultes pré-mégalithiques. — La glissade et l'amour. — La friction et la fécondité. — Les pierres à marier. — L'application du corps sur les blocs. — Offrandes aux pierres. — Vertus des eaux, qui suintent sur elles. — Hommages aux pierres. — Les parcelles de pierres dans l'amour et la médecine. — La poussière des pierres........ 334-345

§ 6. *Les pierres détachées du sol.* Le jet de la pierre : son rôle dans les serments, la protection des gens ou l'amour. — Ordalies de mariage. — Pierres jetées sur les tombeaux. — Pierres de conjuration. — Les amas de pierres et l'amour. — Les pierres et les arbres. — Maladies transmises aux pierres.. 345-358

CHAPITRE V

LES EMPREINTES MERVEILLEUSES

Leur universalité.. 359

§ 1. *Empreintes anthropomorphes.* — Origine : Pieds de fées, de lutins, de géants. Jésus et la Vierge. Pas de saint Martin. Pieds des autres saints. Pieds du diable. — Les sauts : le saut de la Pucelle. — Empreintes de genoux. — Empreintes de têtes. — Les mains et les doigts. Les griffes du diable... 361-380

§ 2. *Empreintes animales.* — Les montures de saint Martin. Montures des autres saints. Coursiers de héros. — Les sauts des montures de saint Martin et des autres saints. Sauts des coursiers de héros. Sauts de montures d'héroïnes. — Empreintes de bœufs, de chiens, d'ours, d'oiseaux. 380-391

§ 3. *Le mobilier et les ustensiles.* — Roues de chars. Lits des saints. Les sièges des fées, des héros, des saints, du diable. — Les cuves et les ustensiles des fées, des héros, de la Vierge et des saints. — Les ustensiles du diable. — Empreintes de cordes, de sabres, de bâtons, etc. — Hantises des empreintes.. 391-402

§ 4. *Cultes et observances.* — Empreintes vénérées. — Les empreintes et la fécondité. — Empreintes guérissantes : l'application sur l'empreinte. — Les empreintes et l'amour. — Les empreintes et les éléments. — L'eau des empreintes : ses vertus guérissantes. Son action sur le temps. — Offrandes aux empreintes. — Respect des empreintes...................... 402-412

LIVRE IV

LE MONDE SOUTERRAIN

CHAPITRE PREMIER

LES DESSOUS DE LA TERRE

Idées générales. Tableau des conceptions populaires de l'intérieur de la terre. — La mer souterraine ; sa proximité de l'écorce terrestre. — La mer que traversent les morts. — L'Enfer et sa situation. Communications avec le monde extérieur. Les puits et les clés de l'enfer. — La terre qui s'ouvre sous les damnés ou les maudits. — Pénitence entre le sol et l'enfer de personnages engloutis ou de cités. — Descentes de vivants aux enfers. — Lutins et animaux fantastiques de l'intérieur du globe. — Les géants et les tremblements de terre. — Monde merveilleux souterrain. — Les excavations à ciel ouvert : les cirques du Valais et les fées ; les citernes et les Basa Jaun basques. — Les précipices hantés. — Les mardelles. — Les puits à trésors. — Les cloches sous terre. — Contes où des héros descendent dans le monde souterrain.................................... 415-430

CHAPITRE II

LES GROTTES

§ 1. *Origine et merveilles.* Ceux qui ont creusé les grottes. — Les pétrifications anthropomorphes, animales ou mobilières. — Dimensions des petites grottes ; leur décadence. — Monde en miniature. — Les grottes dans les contes : les fées, les Bécuts, les Hommes cornus, les oiseaux merveilleux ; les voleurs ; les ours qui enlèvent des femmes.................. 431-436

§ 2. *Les fées.* Principaux habitants des grottes. — Merveilles vues par leurs visiteurs. — Grottes s'ouvrant devant un talisman. — Les fées accouchées par des femmes. — Grottes à deux issues. — Les fées voleuses d'enfants. Moyen de reconnaître les changelings, et de forcer les fées à rendre les enfants changés. — Hommes enlevés par les fées. — Fées venant chez les hommes. Mariages de fées et de mortels. — Les fées bienfaisantes à l'égard des filles et des gens du voisinage. — Fées gardant ou protégeant les troupeaux ou rendant service. — Occupations des fées dans leur demeure ou dans le voisinage. Leurs lessives. Leurs bains. Leurs danses. — Le bétail des fées. — Cavernes dont l'existence est révélée par le bruit de leurs habitants.

— Les gâteaux et les fours des fées. — Comment elles rentrent sous terre. — Les fées méchantes par exception. — La disparition des fées. Certaines ont été chassées par les habitants. Autres causes de leur départ. — Fées metamorphosées. — Les lutins et les fées...................... 436-455

§ 3. *Les Lutins, les Lamignac, les géants.* Grottes qui portent le nom de lutins. — Lutins de la Basse et de la Haute-Bretagne, les Fadets du Poitou. — Les Duses ou Hairodes du Valais. — Les petits Hommes de l'Armagnac. — Actes communs aux fées et aux lutins. — Lutins bienveillants. Nains raccommodant les outils. — Leur départ provoqué par les hommes. — Lutins étalant leurs richesses. — Lutins contemporains. — Les Lamignac basques : prépondérance des mâles sur leurs femmes. Jeunes filles enlevées par les Lamignac. La toilette des Lamignac. — Les Hommes cornus : ils enlèvent des femmes. — — Les Géants, les enchanteurs et les monstres des grottes.. 455-464

§ 4. *Les Personnages sacrés.* Grottes creusées ou habitées par eux. — Le saint qui oublie le temps dans une grotte. — Les anges......... 465-466

§ 5. *Le diable et les sorciers.* Grottes du diable. — Chambres des sorciers.. 466-468

§ 6. *Les dragons.* Saints délivrant le pays des dragons des cavernes. — Chevaliers ou paysans qui les tuent.......................... 468-470

§. 7. *Anciennes races et destinations diverses.* Les Sarrasins, les Fols, les Mairiac ou Maures. — Proscrits se réfugiant dans les grottes. — Les voleurs et les faux-monnayeurs. — Grottes sépulcrales......... 470-472

§ 8. *Les Trésors.* Fées ou dragons qui les gardent. Trésors des Lamignac, des Margot la Fée, des Farfadets. — Trésors laissés par des races persécutées. Difficulté de s'en emparer. Heures où ils se découvrent... 472-476

§ 9. *Respect et culte.* Craintes que certaines grottes inspirent aux gens du voisinage. Danger d'y pénétrer. Présents aux hôtes des grottes. — Observances et visites aux grottes. — Pèlerinages et exorcismes. — L'eau des grottes guérissante ou fatidique................................. 476-479

ADDITIONS ET CORRECTIONS

Page 8. L'appel 1 se rapporte à la note 4 de la page précédente.

Page 13. Au Canada, quand on voit les taches de la lune, on y reconnaît une figure humaine qui porte un fagot de broussailles. C'est un faiseur de balais qui était parti un dimanche et avait lié ses balais; c'est pourquoi, en punition, il fut transporté dans la lune (*Bulletin du Parler français au Canada*, avril 1904, p. 240).

Page 121-122. Il y a cependant en Limousin deux fontaines qui ont la double prérogative d'appeler ou d'écarter la pluie à volonté (L. de Nussac. *Les fontaines du Limousin*, p. 3). En 1860, près de 8.000 laboureurs de l'Orne et de la Mayenne vinrent demander à N.-D. de Lignou la cessation de la pluie (J. Lecœur. *Esquisses du Bocage normand*, t. II, p. 204).

Page 126. Lire : § 6 et non 5.

Page 154. A Saint-Thurien (Finistère), le char de l'Ankou est une vieille charrette qui grince parce que les roues sont mal huilées ; un vieux cheval y est attelé, le squelette de la Mort la dirige en marchant à côté, et il est armé de sa faux. (Comm. de M. Cotonec.)

Page 158. L'appel des notes 2 et 3 se rapporte à la note 2 ; l'appel 3 aurait dû être placé à la fin de la phrase suivante : superstition constatée par Boucher de Perthes.

Page 194. Lire : § 2 et non 1.

Page 330. Note 2, ajouter à Bézier, p. 56 ; ligne 30, lire : **la ville de Brantôme**, au lieu de : la ville de Vendôme.

Page 331. Ligne 11, lire : Beaune au lieu de Beaume.

Page 359. Lire : Chapitre V et non IV.

Page 360. Ligne 21 ; lire : anthropomorphes et non anthropomophes.

Page 367. Ligne 13 ; lire : repas et non repos.

www.ingramcontent.com/pod-product-compliance
Lightning Source LLC
Chambersburg PA
CBHW051344220526
45469CB00001B/106

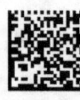